| 조각의 세계사 |

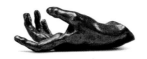

1000개의 조각
1000가지 공감

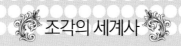

1000개의 조각
1000가지 공감

아이템하우스

세계의 조각가들이 말하는 1,000가지 표정들

《1000개의 조각 1000가지 공감》에는 100명의 조각가의 1,000가지 조각들이 다채로운 형상으로 조형물의 존재이유를 말한다. 이 책은 서양미술이 존재하는 천 가지 이유를 시대와 상황에 맞게 저마다의 가치로 웅변한다. 그래서 '한 권으로 읽는 세계사'이기도 하면서 '천 권짜리 예술철학사'로 읽혀도 손색이 없다.

조각은 인체의 가장 역동적이고 아름다운 절정의 순간을 형상화해낸 예술이자 시대의 정신적 징후를 상징화한 사회미학이기도 하다. 따라서 이 책을 읽다보면 서양미술의 존재이유를 시대와 인물, 사상과 역사에 맞춰 씨줄과 날줄로 촘촘히 엮어 우리 가슴에 아로새겨질 인상적인 아우라로 만나게 된다.

조각의 세계사를 명징하게 기억할 3개의 메소드

서양미술의 또 다른 결정이라고 할 '조각의 세계사'를 명징하게 기억할 만한 몇 가지 메소드를 소개하자면 대략 3가지 정도의 범주로 살펴볼 수 있을 것이다.

첫째, 시대별 소명의식을 가장 순도 높게 형상화한, 시대를 대표하는 조각양식으로 일별하는 방법이다.

둘째, 세계적인 조각 거장들의 위대한 작품의 세계를 깊고 넓게 감상하는 방법이다.

셋째, 조각의 경쟁자, 세기의 연인, 여성의 눈으로 본 조각, 세계사의 중요한 순간을 형상화한 기념비적인 조각상 등 흥미로운 주제별로 각각의 조각작품을 비교·관찰하는 방법이다.

서양의 고대·중세사를 일별하는 시대별 조각양식 감상법

그러면 먼저 서양조각 감상법의 가장 기본이랄 수 있는 시대별 예술양식을 반영한 대표적 미술사조로 조각작품을 감상해보자.

서양조각의 태동기랄 수 있는 고대 오리엔트 문명과 이집트 문명, 그리스 문명, 로마 문명에서는 각각의 시대를 대표할 만한 다채로운 조각들이 후대의 조각들의 전형적인 작품으로 인류문명에 커다란 흔적을 남기고 있다.

서양조각의 출발점이랄 수 있는 〈빌렌도르프의 비너스〉나 〈레스퓌그의 비너스〉, 〈로셀의 비너스〉 등에선 인간의 존재이유랄 수 있는 여인의 다산과 풍요를 기원하는 상징적인 조각품들이 인류 역사의 유적으로 남아 있다. 이후 오리엔트 문명에서 전체주의 왕국의 왕들의 신화적 부상을 다룬 다양한 조각들-황금투구, 우르 제1왕조 왕 부장품, 구데아의 좌상, 함무라비법전 조각상 등-이 신화와 인간의 시대를 대변하고 있다.

그리스 고전기에 이르러 인류는 비로소 조각가에 의한 인체의 이상적인 미를 추구하는 조각작품들을 만나게 된다. 이는 미론의 〈원반 던지는 사람〉과 폴리클레이토스의 〈창을 든 사람〉, 〈승리의 머리띠를 맨 청년〉, 프락시텔레스의 〈훼손된 크니도스의 아프로디테〉, 〈프리네〉, 〈에로스〉 등의 작품을 통해 그리스 고전조각의 완벽한 이상미인 인체의 유려한 움직임과 여인의 아름다운 나신 표현에 이르게 된다.

헬레니즘과 로마시대의 조각은 왕과 영웅, 투사들의 초상조각들이 주를 이루게 된다. 우선 헬레니즘시대의 조각들은 인간의 관능과 감정에 호소하는 격정적인 표현의 현실적 인간상을 구현하는 데 초점이 맞춰져 있다. 대표적인 조각유적으로 '페르가몬의 대제단' 부조에 조각돼 있는 그리스 신화의 영웅들-아테나와 팔라스, 텔레포스, 포세이돈 등-과 〈빈사의 갈리아인〉 조각상을 들 수 있다. 그밖에 헬레니즘의 대표조각인 아폴로니오스의 〈앉아 있는 권투선수〉, 〈라오콘 군상〉 조각상도 헬레니즘 미술의 정신을 잘 보여주고 있다.

헬레니즘과 로마시대에는 다양한 아프로디테 상들이 종교적 제의의 주제를 형상화했다. 여인의 인체의 아름다움의 대명사인 〈밀로의 비너스〉를 필두로 〈카피톨리니의 비너스〉, 〈아를의 비너스〉, 〈비너스 제네트릭스〉, 〈칼리피기인 비너스〉, 〈릴리의 비너스〉 등이 후세의 여성 누드화의 다양한 전형을 제시하고 있다.

로마시대에는 조각이 장식, 권력, 부, 교양의 과시로써 활용되었으며 카피톨리니 미술관과 테르메 미술관이 대표적으로 고대 조각의 보물창고로 불리며 중요한 로마의 조각상들을 소장하고 있다. 카피톨리니 미술관에는 〈암늑대상〉, 〈콘스탄티누스 1세의 머리, 손〉, 〈에로스와 푸시케〉 등의 명작 조각들이, 테르메 미술관에는 〈죽어가는 니오베의 딸〉, 〈아들을 보호하는 니오베〉, 〈창을 든 디오니소스〉 등 주옥 같은 로마의 명작들이 자리하고 있다.

여기에 아라파키스의 부조, 트리아누스 원주와 각종 개선문, 로마의 신전 등이 대표적인 로마 건축의 다양하고 웅장한 실용적 아름다움을 과시하고 있다.

부조의 보고이자 로마 승리의 역사를 기념하는 기념비적인 조형물인 개선문- 로마 개선문, 콘스탄티누스 개선문, 하드리아누스 개선문, 티투스 개선문, 야누스 개선문, 돈체인저 개선문-에는 로마의 위대한 전투의 승리와 주역 황제들의 활약상이 부조돼 있다.

이에 더해 로마의 신전은 로마 문화의 고고학적 유물 가운데 가장 시각적이고 로마건축 이해의 중요한 요소로서 로마 각지에 아폴로소시아누스 신전, 헤라클레스빅터 신전, 포르투누스 신전, 하드리아누스 신전, 미네르바 메디카 신전, 판테온 신전 등이 자리해 로마 신화와 역사의 현장을 증언하고 있다.

고딕시대는 중세 문화의 암흑기이자 기독교문화의 융성기로 평하는 바, 고딕시대 예술은 이민족인 북쪽 켈트족과 아일랜드, 색슨족의 북방민족 전통이 기독교 예술에 응용된 조각작품과 건축물로 대변될 수 있다. 주로 수도원과 수녀원, 대성당 등에서 장엄한 고딕건축이 고딕예술을 대표하고 있다. 대표적인 고딕 성당으로는 생 드니 대성당, 마그데부르크 대성당, 아헨 대성당, 팔라티노 예배당, 사르트르 대성당, 쾰른 대성당 등에서 하늘을 찌를 듯이 솟아있는 첨탑과 기둥 조각상, 각종 부조상들이 고딕조각 예술을 보여주고 있다.

10인의 조각 거장들의 깊은 울림을 느껴보는 위대한 조각 감상법

《1000개의 조각 1000가지 공감》의 두 번째 감상법은 세계적인 조각 거장들의 위대한 작품의 세계를 깊고 넓게 감상하는 방법이다. 대략 서양조각사의 주요한 흐름을 대변했던 10인의 조각가-미론, 폴리클레이토스, 밀로, 조토 디 본도네, 미켈란젤로, 잔 로렌초베르니니, 장 앙투안 우동, 오귀스트 로댕, 알베르토 자코메티-의 작품세계를 당대 미술양식을 대표하는 작품과 함께 비교 감상하다 보면 '조각의 세계사'를 깊이 있고 특별하게 바라보는 눈을 얻게 될 것이다.

우선 미론의 〈원반 던지는 사람〉과 〈아테나와 마르시아스〉 작품을 통해 인간의 아름다움과 주체적 자각을 통한 인체의 유려한 움직임이 어떻게 구현되었는지를 살펴볼 수 있다. 다음으로 그리스 조각을 대표하는 폴리클레이토스의 〈창을 든 사람〉,

〈승리의 머리띠를 맨 청년〉 등의 작품을 통해 남성 입상의 이상상의 전형인 콘트라포스토 포즈를 이해할 수 있다. 다음으로 밀로의 비너스 작품과 여타 비너스 조각상을 통해 서양미술의 장엄한 미의 아름다움의 대명사를 일별할 수 있으며, 고대 그리스 예술가들이 여인의 인체의 전형적인 미를 어떻게 창조해냈는지를 살펴볼 수 있다.

다음으로 중세미술의 대명사격인 조토 디 본도네의 〈조토의 십자가〉와 〈조토의 종탑〉 등의 작품을 감상하며 이탈리아 르네상스 조각의 선구자로서 종교예술의 신경지를 개척한 위대한 예술가의 시대정신을 읽어낼 수 있다.

또한 르네상스 예술의 3대 거장인 미켈란젤로의 수 많은 작품들을 통해 르네상스 고전주의의 완성을 일별할 수 있다. 세계예술사의 한 획을 그은 성 베드로 대성당의 〈피에타〉, 〈최후의 심판〉부터 그의 〈다비드 조각상〉, 〈웅크리는 소년〉, 〈반항하는 노예〉 등의작품을 통해 중세의 정신적 유산이 어떻게 형상화되었는지를 여실히 확인할 수 있다.

이후엔 17세기 바로크 미술을 대표하는 이탈리아 예술계의 거장인 잔 로렌초 베르니니의 〈페르세포네의 납치〉, 〈아폴로와 다프네〉, 〈다비드상〉, 파우미 분수, 넵투누스 분수 등에서 베르니니의 섬세하면서도 웅장한 조각건축의 진수를 만나볼 수 있다.

또한 18세기 최고 조각가인 앙투안 우동의 작품인 〈겸손〉, 〈겨울 혹은 방한모를 쓴 소녀〉, 학자, 문인, 정치가의 흉상 등을 통해 작가의 신고전주의 해석과 날카로운 현실 관찰에 의한 사회현실적인 독특한 작품들을 감상하게 된다.

그리고 세계조각의 최고의 거장으로 지칭되는 오귀스트 로댕의 작품들을 감상하면서 조각에 생명과 감정을 불어넣어 예술의 자율성을 부여한 근대조각이 어떻게 다다르게 되었는지를 십분 이해할 수 있다. 로댕의 위대한 흔적들인 〈청동시대〉, 〈걷고 있는 남자〉, 〈칼레의 시민〉, 〈입맞춤〉, 〈지옥의 문〉, 〈생각하는 사람〉에 이르는 최고의 조각작품을 통해 비로소 우리는 3차원 입체예술의 진수를 만날 수 있다.

마지막으로 가장 최근의 조각가인 알베르토 자코메티에 이르러 우리는 상상력에 의한 관념적 조형공간에서의 추상적, 환상적, 상징적, 전율적인 일련의 가늘고 긴 인체 오브제를 만나는 경이로운 체험에 이르게 된다. 〈걷고 있는 남자〉, 〈손〉, 〈손가락을 가리키는 남자〉, 〈기념비적인 머리〉 등의 작품에서 우리는 현대사회의 편파되고 소외된 인간의 존재양식을 목격하게 된다.

흥미로운 주제별로 조각작품을 비교 관찰하는 감상법

《조각의 세계사》의 세 번째 감상법은 조각의 경쟁자, 세기의 연인, 사제 관계, 여성의 눈으로 본 조각, 인류사에 커다란 반향을 남긴 역사 사건을 기념하는 조각 등 흥미로운 주제별로 조각을 각각의 조각작품을 비교·관찰하는 방법이다.

우선 세기의 연인이었던 오귀스트 로댕과 카미유 클로델의 사랑과 애증의 방정식을 두 조각가의 관련 작품을 통해 비교 감상해볼 수 있다.

로댕과 카미유는 서로에게 깊은 사랑과 애증의 불협화음 속에서 로댕은 〈입맞춤〉, 〈영원한 봄〉, 〈다나이드〉, 〈절망〉이라는 작품을 남겼고, 클로델은 〈중년〉, 〈왈츠〉, 〈사쿤달라〉, 〈파도〉 등의 작품으로 로댕과의 애증의 세월을 남겨놓았다.

다음으로 여인의 아름다운 여체의 신비가 시대가 바뀌며 어떻게 변화해 가는지를 비교감상해보는 것도 조각의 본질을 파악하는 데 훌륭한 지침이 될 것이다. 고대의 프락시텔레스의 〈훼손된 크니도스의 아프로디테〉에서 〈밀로의 비너스〉, 〈카피톨리니의 비너스〉, 〈릴리의 비너스〉에 이르기까지, 그리고 근대에 이르러 에드가 드가의 댄서 연작에서 장 앙투안 우동의 현실 관찰에 의한 〈겸손〉, 〈겨울 혹은 방한모를 쓴 소녀〉에 이르기까지 시대에 따라 여성의 인체가 어떻게 표현되었는지를 비교 감상하는 것도 색다른 감상 포인트 중 하나이다.

세 번째로 세계사의 흐름을 바꾼 세기의 사건을 기념하는 조각상들을 통해 조각작품들의 역사적 순간 형상화의 현장을 살펴볼 수 있다. 프랑스 대혁명을 다룬 프랑수아 루드의 〈라 마르세예즈〉, 〈불멸로 깨어나는 나폴레옹〉 같은 자유롭고 열정적인 표현의 작품들, 노예 해방을 다룬 히람 파워스의 〈마지막 부족〉 〈그리스 노예〉 같은 작품들, 장 밥티스트 카르포의 〈왜 노예로 태어났는가〉, 찰스 코디어의 〈아프리카 수단인〉 〈식민지의 여인〉 〈물 깃는 여인〉 등의 작품들, 미국의 개척정신을 주제로 한 장 앙투안 우동의 〈조지 워싱턴〉, 〈벤자민 프랭클린〉과 토마스 볼의 〈자유의 기념관〉 〈조지 워싱턴 기마상〉, 〈다니엘 웹스터〉와 같은 미합중국의 개척정신을 담은 조각상들을 통해 조각가들의 특별한 역사인식의 현장을 만날 수 있을 것이다.

마지막으로 여성조각가의 시선으로 본 조각상이나 동물

조각가의 면모, 날카로운 현실고발인식이 뛰어난 사회고발성 조각가들의 작품을 통해 조각이 구현하는 다양한 세계관에 주목해볼 수 있을 것이다.

여성조각가로서의 정체성을 드러낸 카미유 클로델의 여성 연작들, 애드모니아 루이스의 원주민 혼혈인의 정체성을 다룬 작품들, 아르데코시대를 주도했던 요제프 로렌즐과 테메테르 치파루스의 역동적인 댄서 연작 등을 통해 여성조각가들이 다루려고 했던 섬세하고 격정적인 여성의 존재론적 자아의 세계를 명징하게 살펴볼 수 있다.

또한 동물조각가인 앙투안 루이 바리에의 〈사자와 뱀〉을 비롯한 일련의 동물 조각과 피에르 쥘 뫼네의 동물 조각이 조각의 남다른 조형미를 빛내주고 있다.

시각적이면서 촉각적인 조각예술은 서양미술의 근간

서양의 역사는 그리스-로마의 역사이고 중세 고딕의 교회사이다. 여기에 르네상스의 인문학 부흥사와 바로크-로코코 양식사를 거쳐 근대의 지성사를 합하면 서양문명사를 총체적으로 조망할 수 있다. 그리고 그 중심에는 당대를 대표하던 조각과 건축의 눈부신 예술유적이 신전과 성당, 광장, 가문의 예술품으로 소장되어 있다.

조각은 3차원적 입체형상을 조형하는 예술이다. 회화가 색이나 선에 의해 2차원적 화면에 평면적으로 표현되는 데 반해, 조각은 공간을 점유하고 현존하는 3차원적 입체로 구현된다. 그러므로 조각된 상은 시각적이면서도 직접 만질 수 있는 촉각적인 장점을 지닌다. 르네상스의 대표 조각가인 벤베누토 첼리니는 "조각은 데생에 기초를 두는 다른 모든 예술 중에서 가장 위대하다. 그 이유는 8배나 더 많이 바라볼 수 있는 장소를 갖고 있기 때문이다"라는 말을 남겨 조각의 위대함을 설파하였다. 그의 말대로 조각은 입체적인 형태로 이루어져 회화보다 훨씬 넓게 감상이 가능한 예술장르이다.

이제 《조각의 세계사》로 만나는 시각적이며 촉각적인 3차원 입체예술여행으로 나만의 개성적인 조각 세계사를 간직해보는 특별한 체험의 시간을 가져보도록 하자.

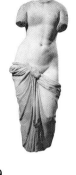

머리말_006

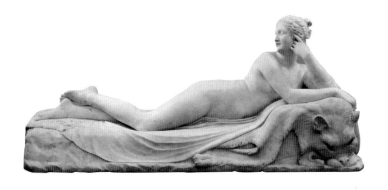

제1부

조각의 역사

인류 최초의 조각 〈빌렌도르프의 비너스〉에서
금세기 최고의 조각가 자코메티의 〈걷고 있는 남자〉에 이르는
평생 한 번은 보아야 할 천 가지 조각 여행!

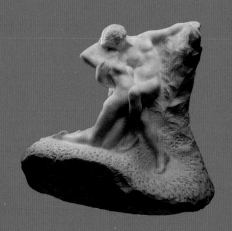

원시시대의 비너스 조각상

'원시시대의 비너스 조각상'들은 길이 6~16cm의 작은 조각상들이다. 재료는 맘모스 송곳니나 돌, 뿔 등을 썼으며 간혹 진흙으로 빚기도 했다. 상아와 돌에 낀 녹청으로 미뤄, 몇 세대에 걸쳐 유품으로 대물림됐다는 걸 알 수 있다. 이 조각상들을 통해 젊은 여성의 이상적인 신체 크기가 후대에 전해졌을 것으로 추정된다. 비너스 조각상들은 그동안 성적 특징이 강조돼 다산과 아름다움의 상징으로 해독되고, 좀 더 상상력을 발휘하면 여신으로까지 확대 해석되었다.

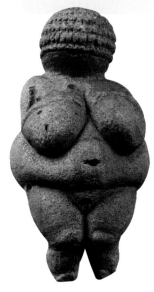

001. 빌렌도르프의 비너스

1908년, 헝가리-오스트리아의 고고학자 요제프 솜바시(Josef Szombathy)와 그의 팀원들은 오스트리아의 빌렌도르프 마을에서 4인치 반 정도 크기의 한 여인상을 발견했다. 기원전 25,000년에서 30,000년 사이의 것으로 추정되는 이 여성 인물상(빌렌도르프의 비너스로 알려짐)은 석회암으로 조각되어 원형이며 컬이 과장되게 얼굴을 덮고 있다.

미술사학자들은 이 여인상이 아마도 다산의 이미지를 상징하고 있으며 한손에 잡힐 수 있도록 고안된 마법의 매력을 지녔다고 일컫는다. 이 작품은 성과 예술이 밀접하게 연관되어 있음을 보여준다.

◀〈빌렌도르프의 비너스〉 _ 기원전 30,000~기원전 25,000년경. 오스트리아

002. 레스퓌그의 비너스

이 조각상은 프랑스 남서부 피레네 산맥 인근의 오트가론의 레스퓌그 지역에서 20세기 초반에 발견된 여성상이다. 발견된 지명을 따서 '레스퓌그 비너스' 혹은 '레스퓌그 풍요의 여신상' 등으로 불린다. 기원전 2만여 년 전인 구석기시대에 만들어졌을 것으로 추정되고 있다. 크기는 약 14.7cm로 상아를 깎아 만든 것이다. 다른 구석기나 신석기 여성상처럼 여성의 엉덩이와 가슴을 지나치게 과장하여 매우 크게 표현한 것이 특징이다. 대부분의 학자들은 이러한 여성상의 독특한 모양이 풍요와 다산을 기원한 구석기인들의 믿음에서 비롯되었다고 믿고 있다.

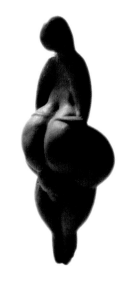

▶〈레스퓌그의 비너스〉 _ 기원전 20,000~기원전 18,000년경. 프랑스

003. 로셀의 비너스

원시시대의 여느 비너스상처럼 풍요와 다산을 기원하는
여신 조각상인 로셀의 비너스는 석회암으로 된 동굴 입
구에 새겨져 있었다. 유방의 생김새, 임신한 배, 여성의
성기 표현 등에서 빌렌도르프의 비너스와 유사하다. 그
러나 다른 비너스 상과 달리 팔과 손은 온전히 표현했으
며, 손에 황소 뿔을 쥐고 있는 것이 당시 황소와 같은 힘
을 숭배하며 다른 한 손은 복부 위에 있는 것은 다산을
의미한다.

▶〈로셀의 비너스〉_ 기원전 20,000~기원전 18,000년경, 프랑스

004. 브랏상프이의 비너스

25,000년 전의 매머드 상아를 조각한 작품으로, 프랑스에
서 발견되었다. 브랏상프이는 프랑스 서남쪽에 있는 마
을의 동굴로, 프랑스 최초의 구석기시대 유물 전시관으
로 알려진 곳이다. '두건을 쓴 여인'이라고도 불리는 이
조각상은 인간의 얼굴을 사실적으로 묘사한 최초의 작품
이다. 삼각형 얼굴에 평온한 이미지를 가지고 있고 이마,
코는 표현되어 있지만 눈과 입이 없다.

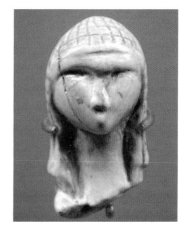

▶〈브랏상프이의 비너스〉_ 기원전 22,000~기원전 20,000년경, 프랑스

005. 돌니 베스토니체의 비너스

돌니 베스토니체의 비너스는 체코의 한 구석기 정착지
에서 발견된 조각상이다. 유달리 큰 가슴과 배, 엉덩이와
상대적으로 작은 머리를 가진 다산의 상징으로 여겨지는
작품이다. 기원전 29,000년에서 25,000년 사이의 것으로
추정되는 이 비너스 상과 함께 곰, 사자, 메머드, 말, 여
우, 코뿔소, 부엉이 등의 동물 형상들도 함께 발견되었다
고 한다.

▶〈돌니 베스토니체의 비너스〉_ 기원전 29,000~기원전 25,000년경, 체코

고대 오리엔트 문명의 조각상

'오리엔트'라는 말은 로마인이 태양이 솟아오르는 동방을 '오리엔스(Oriens)'라고 부른 데서 유래하며, 이집트와 서아시아 일대를 총칭한다. 이 지역의 중심지는 티그리스 · 유프라테스 강의 유역인 메소포타미아와 나일 강 유역인 이집트로서, 두 지역 모두 기원전 3000년 전후에 국가가 성립되고 문명이 시작되었다.

세계에서 가장 오래된 문명이 오리엔트 지방에서 일어난 원인은, 인류 역사의 대부분을 차지하는 자연적 생존형태인 수렵과 채집경제로부터 맨 먼저 벗어나서 농경 · 목축이라는 생산경제로 전환한 데 있다. 그 결과, 생활에 여유가 생겨 분업(分業)이 되고, 건축 · 도자기 제조 · 기계 등의 각종 기술이 발달함으로써 이집트 · 시리아 · 팔레스타인 지방에서 메소포타미아에 이르는 '기름진 초승달 지대'가 고대 오리엔트 문명의 모태가 되었다. 비옥한 초승달 지대의 건축 조각 전통은 아시리아의 아슈르나시르팔 2세가 기원전 879년경 님루드로 수도를 옮길 때 시작되었다. 이 수도는 석고가 침전된 곳 근처에 위치했다. 이 돌은 아주 쉽게 잘렸기 때문에 큰 블록으로 채석되어 그곳에 지어진 궁전을 쉽게 조각할 수 있었다. 문명 초기부터 이미 번성했던 벽화 기술을 바탕으로 벽화에 그림을 만들어 조각했다.

006. 수메르 쐐기판

역사의 시작을 알렸던 메소포타미아의 수메르인들은 인류 최초로 문자를 발명한 민족이다. 기원전 3000년경에 그림 문자를 사용하였고 이를 점토판에 기록하였다. 시간이 흐르며 여러 개의 획으로 복잡한 쐐기 모양의 문자까지 구현할 수 있었으며 문자가 발명되면서 역사가 기록되었다. 쐐기 문자판은 고대의 훈민정음이라 할 수 있고 예술적 가치 또한 뛰어난 훌륭한 문자 부조상을 나타내고 있다.

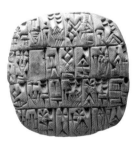

▲ 〈수메르 쐐기판〉 _ 파리, 루브르 박물관 소장

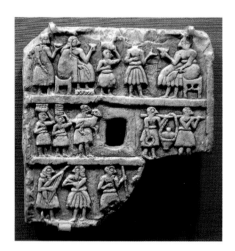

▲ 〈연회 부조상〉 _ 파리, 루브르 박물관 소장

007. 연회 부조상

티그리스의 지류인 카파자의 디얄라 강에서 발굴된 연회 장면을 묘사한 부조상이다. 정사각의 부조 모양에 3단으로 구분된 형태에서 수메르인들의 생활상을 나타내고 있다. 하단에는 악사들이 연주하고 있으며 중간에는 연회에 필요한 음식물을 나르는 행렬을 표현했고, 상단은 연회를 즐기는 수메르인들이 새겨져 있어 당시 생활상을 잘 나타내고 있다.

008. '평화' 패널

이 유물은 기원전 2550년경에 사망한 수메르 왕 우르 파빌사그(Ur-Pabilsag)와 관련된 무덤인 우르(Ur)의 왕립 묘지에서 가장 큰 왕실 무덤 중 하나에서 발견되었다. 상자는 잘린 삼각형 모양의 끝 조각이 있는 불규칙한 모양을 나타내고, 그림은 붉은 석회암 및 라피스 라즐리로 모자이크 상감 처리 되었다.

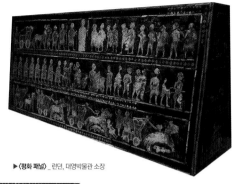

▶〈평화 패널〉_ 런던, 대영박물관 소장

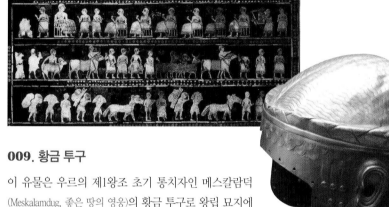

009. 황금 투구

이 유물은 우르의 제1왕조 초기 통치자인 메스칼람덕(Meskalamdug, 좋은 땅의 영웅)의 황금 투구로 왕립 묘지에서 다른 부장품과 함께 발굴되었다. 기원전 26세기 당시로는 상상할 수 없는 뛰어난 야금술을 보여주고 있다.

▲〈황금 투구〉_ 런던, 대영박물관 사본 소장. 원본은 바그다드, 이라크 박물관 소장

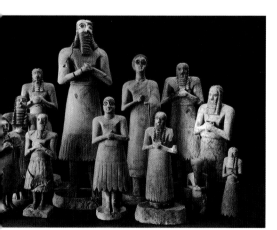

010. 텔 아스마르 신전의 조각상

이 조각상들은 크기가 30~40cm인 작은 크기의 조각 12개로 구성되어 있으며, 2개는 여성의 성별에 해당한다. 그들은 날카로운 코와 턱, 힘의 징후뿐만 아니라 머리카락이 등거리와 대칭의 2부분으로 완벽하게 나누어져 있다. 그들의 품에서 맨손으로 카우나케를 착용하고 큰 눈은 독특한 표현력을 나타낸다. 이 화려한 조각 그룹은 수메르 예술의 매우 중요한 유산을 형성한다.

◀〈텔 아스마르 신전의 조각상〉_ 뉴욕, 메트로폴리탄 미술관 소장

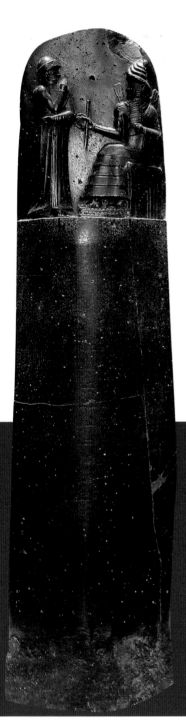

011. 구데아의 좌상

라가쉬 주의 통치자인 구데아(Gudea)의 조각상은 대략 스물일곱 점의 조각상이 메소포타미아 남부에서 발견되었다. 구데아는 기원전 2144~2124년 사이에 라가쉬 주를 통치했으며 조각상은 당시 매우 정교한 수준의 장인 정신을 보여준다.

▶ 〈구데아의 좌상〉_ 파리, 루브르 박물관 소장

012. 구데아의 입상

서 있는 구데아의 입상이다. 그는 보통 양가죽으로 만든 긴 술 드레스를 두르고 있다. 조각들은 석회암, 스테아타이트 및 붉은 돌로 조각되었다. 이후 라가쉬 주에서 광범위한 무역이 성행했을 때, 이국적인 값비싼 돌로 조각되었다.

▶ 〈구데아의 입상〉_ 코펜하겐, 국립박물관 소장

013. 함무라비 법전 조각상

함무라비(Hammurabi)는 바빌로니아 아모리족 왕조의 제6대 왕으로 기원전 1792~기원전 1750년까지 바빌로니아의 왕이었다. 그는 메소포타미아에서 바빌로니아의 영향력을 확대하고 강력한 중앙집권 왕국으로 키웠다. 인류사상 매우 오래된 성문 법전의 하나인 함무라비 법전으로 유명하다. 함무라비 법전은 아카드어가 사용되어 설형문자로 기록되어 있다. 우르남무 법전 등 100여 년 이상 앞선 수메르 법전이 발견되기 전까지 세계에서 가장 오래된 성문법으로 알려져 왔다.

〈함무라비 법전 조각상〉_ 파리, 루브르 박물관 소장

014. 사자 무게

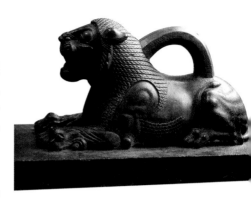

무게는 기원전 8세기부터 시작되었으며 물건의
무게를 측정 계량하는데 사용한 기구로 보인다.
아시리아의 사자 무게는 기원전 8세기의 청동
무게 부류 중 하나로 크고 작은 60개 청동의 무
게로 나누어져 있다.
사자 모양새가 강인함을 나타내고 있다.

▶ 〈사자 무게〉_ 런던, 대영박물관 소장

015. 사르곤 가면

메소포타미아에 최초의
통일국가를 건설한 아카
드 왕조의 시조이다. 그는
주위 민족을 정복하여 페
르시아 만에서 지중해에
걸친 대제국을 건설했다.

◀ 〈사르곤 가면〉_ 이라크, 국립박물관 소장

016. 황소 머리 장식

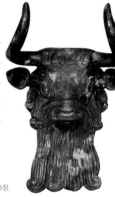

수메르 유물은 라피스 라줄
리, 대리석, 디오라이트 등
훌륭한 보석과 같은 귀금속
에서 화려한 장식을 보여준
다. 이 청동상은 라피스 라
줄리로 상감되었다.

▶ 〈황소 머리 장식〉_ 뉴욕, 메트로폴리탄 미술관 소장.

017. 아카디아 왕의 승리 조각상

수메르 문명의 중간 연대기(기원전 2234~2154년)
시기에 패권을 잡은 아카드 왕조의 사르곤 대왕
의 승리를 나타내는 부조상이다. 사르곤은 기원
전 24세기에서 23세기에 수메르 도시 국가들을
정복한 것으로 알려진 아카디아 제국의 첫 번째
통치자였다. 부조의 내용은 포로가 된 수메르인
들이 군인에 의해 호송되어 가는 장면이다. 포로
들의 머리 스타일(위쪽에는 곱슬 머리, 옆에는 짧은
머리카락)은 수메르인의 특징으로 나타난다.

◀ 〈아카디아 왕의 승리 조각상〉_ 파리, 루브르 박물관 소장

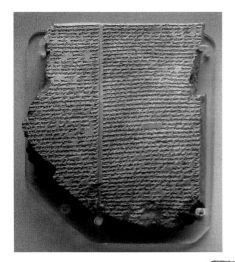

018. 길가메시 서사시 점토판

고대 메소포타미아의 서사시로, 수메르 남부의 도시 국가 우루크의 전설적인 왕 길가메시 (Gilgameš)를 노래한 내용을 담고 있다. 19세기 서남아시아 지방을 탐사하던 고고학자들이 수메르의 고대 도시들을 발굴하는 과정에서 발견하였다. 길가메시 서사시는 호메로스의 서사시보다 1,500년 가량 앞선 것으로 추정된다. 특히 《구약성경》의 〈창세기〉의 대홍수와 방주의 이야기가 유사하여 눈길을 끌고 있다.

◀〈**길가메시 서사시 점토판**〉_ 런던, 대영박물관 소장

◀〈**훔바바 인면상**〉_ 이스라엘, 국립박물관 소장

019. 훔바바 인면상

길가메시 서사시에 등장하는 삼나무 숲의 수호자인 훔바바의 인면상으로, 길가메시와 대적하는 악마의 주름지고 무서운 얼굴을 사실적으로 묘사해 점토 플라크의 풍부함을 나타내고 있다. 당시 훔바바의 인면상은 주로 악에 대한 상징으로 사용되었으며 문 입구에 매달아 놓아 외부인을 경계하였다.

020. 길가메시 조각상

길가메시는 고대 메소포타미아 수메르 왕조 초기 시대인 우루크 제1왕조의 전설적인 왕(재위 기원전 2600년경?)으로 수많은 신화나 서사시에 단골처럼 등장하던 영웅이다. 이 왕은 실제로 존재했던 인물이었을 가능성이 있다. 그의 무훈담을 기록한 길가메시 서사시는 기원전 2000년대에 점토판에 적혀 있다. 오늘날에도 고대 메소포타미아의 영웅 가운데 가장 잘 알려진 이름으로, 수많은 픽션 작품에서 그의 이름을 차용하고 있다.

▶〈**길가메시 조각상**〉_ 런던, 대영박물관 소장

021. 이슈타르 여신상

이슈타르는 고대 메소포타미아에서 가장 잘 알려진 여성 수호신이다. 이슈타르는 하늘 행성인 금성과 관련이 있다. 지구 가까이 위치한 금성은 하늘을 가로질러 다소 불규칙하게 이동하고 금성은 아침과 저녁 모두 서쪽과 동쪽에서 뜬다. 금성의 변덕스러운 움직임 때문에 이슈타르의 엉뚱한 성격이 금성과 관련이 있다고 보았다. 미와 사랑의 여신인 이슈타르는 그리스 신화의 미의 여신 아프로디테와도 연관이 있다. 이슈타르는 힘의 상징인 사자와도 연결되어 있는데 종종 두 마리의 암사자 뒤에 서 있는 모습으로 그려지기도 한다.

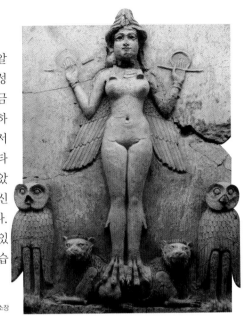

▶ 〈이슈타르 여신상〉 _ 런던, 대영박물관 소장

022. 라마수 조각상

아시리아 왕인 아슈르나시르팔 2세가 새로운 도시 님루드를 건설할 때 성문을 지키는 수호 동물로 인간 머리에 날개 달린 사자인 '라마수'를 성문 양쪽 벽에 조각하여 세웠다. 조각가는 이 라마수에게 다섯 개의 다리를 주어 정면에서 볼 때는 단단히 서 있는 것처럼 보이지만 측면에서 보면 앞으로 걷는 것처럼 보이도록 만들었다.

◀ 〈라마수 조각상〉 _ 런던, 대영박물관 소장

023. 아슈르나시르팔 2세의 입상

붉은 백운석으로 조각된 아슈르나시르팔 2세의 입상이다. 왕은 왕관 없이 맨손으로 서 있다. 그의 머리카락은 길고 웅장하게 말린 수염은 그 어느 왕들보다 위세가 당당하다. 왕의 드레스는 반 팔 튜닉으로 구성되어 있으며, 그 위에 긴 목도리가 고정되어 있다.

▶ 〈아슈르나시르팔 2세의 입상〉 _ 런던, 대영박물관 소장

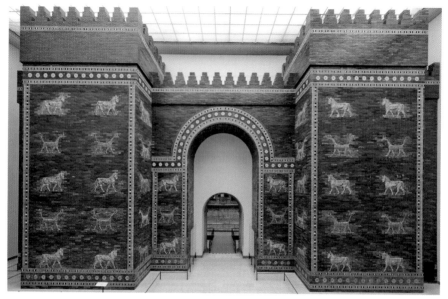

▲ 〈이슈타르 문〉_ 독일, 페르가몬 박물관 소장

024. 이슈타르 문

이슈타르의 문 또는 바빌론의 문은 바빌론 내성의 여덟 번째 성문이었다. 이 성문은 기원전 575년에 네부카드네자르 2세의 명에 의해 도시의 정북방, 왕궁에서의 동쪽에 지어졌다. 이 문은 도시를 감싸는 성벽을 이루는 일부였고, 성문은 매끄러운 푸른색 벽돌로 이루어져 있다. 성문엔 동물과 신들이 조각되어 있으며, 이들은 다양한 색깔의 아름다운 벽돌들로 따로 만들어져 있다.

025. 마르둑의 용

이슈타르 성문 벽면에는 고대 바빌로니아의 주신 마르둑을 상징하는 동물인 뱀의 머리와 꼬리를 가진 용을 표현하여 많은 바빌로니아인들이 신의 가호를 기원하였다.

026. 아다드의 오릭스

두 번째 신은 풍요의 신인 아다드를 상징하는 동물인 오릭스를 표현하였다. 아다드는 파괴적인 폭풍과 풍요를 내려주는 비를 주관하는 신으로 알려져 있다.

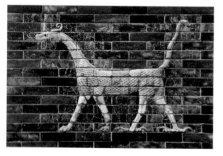

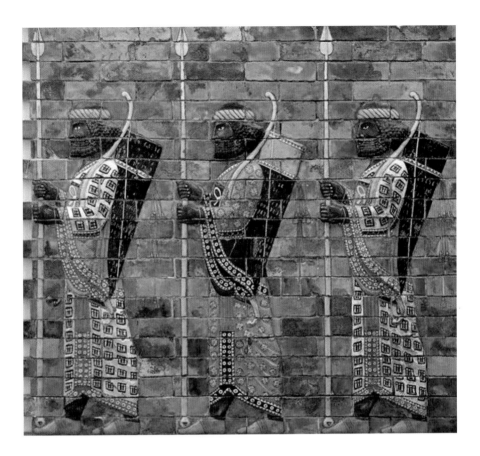

027. 이슈타르의 사자

고대 바빌로니아의 여신 이슈타르를 상징하는 동물인 사자를 표현하였는데 성문을 제외하고 문으로 들어서는 대로의 벽에 사자의 행렬이 줄지어 부조되어 있다.

028. 창을 든 다리우스 1세 호위병 궁수

페르시아 제국의 수도인 '수사'에서 출토되어 페르가몬으로 옮겨져 재건된 부조상이다. 창을 든 궁수들은 아케메네스 제국의 황제인 다리우스 1세의 궁을 지키는 친위대원을 형상하고 있다. 다리우스 1세는 기원전 518년~기원전 510년 인도의 펀자브 지방을 정벌하고, 소아시아의 그리스 식민지도 평정하였으며, 국토의 북변을 자주 침범한 스키타이인도 몰아냈다. 또 두 번에 걸쳐 그리스 본토에 원정하였다. 친위대는 활을 어깨에 멘 궁수이면서 창을 손에 잡은 창병이다. 이들이 쓴 모자로 볼 때 메디아의 병사로 보인다.

고대 이집트 문명의 조각상

'생명의 모형을 만드는 사람'이라 불리는 이집트 조각사의 사명은 조각하는 대상에 영원한 생명을 부여하도록 충실하게 조각하는 것이었다. 조각의 종류에는 신상(神像)·왕상·개인상·풍속상 및 동물상 등인데 묘에 안치된다든지 신전에 모셔 두었으며, 그 크기도 20m 이상의 거상(巨像)에서 몇 cm의 소상(小像)에 이르렀고, 돌·나무·금속·상아 등 다양한 재료가 사용되었다. 또한 부조의 수법에는 통상적으로 양각(陽刻)과 음각(陰刻)이 있다. 선(先)왕조시대에는 상아의 세공에도 보였지만 왕조시대에 들어서면 묘나 신전의 벽면에 그려졌다. 도상의 표현법은 거의 회화와 같이 채색되었다. 제5왕조대에 최고의 기술에 달하였으며, 중왕국시대에는 그것을 답습하였으나 신왕국시대에는 궁정 아틀리에의 제작품을 제외하고는 조잡하게 이루어졌다.

029. 나르메르 팔레트

〈나르메르 팔레트(Narmer Palette)〉는 이집트의 강한 햇빛으로부터 왕의 눈을 보호하기 위한 화장품을 만드는 데 쓰인 작은 석판을 일컫는다. 이집트의 매우 중요한 고고학적 발견이자 이집트 미술의 중요한 유산 중 하나이다. 팔레트에 새겨진 부조의 그림은 전쟁에서 이기고 개선하는 영웅적인 왕의 모습을 형상화했다. 왕의 서열과 특권이 표현된 상형문자와 나르메르의 통일업적을 기리는 기념 미술로서의 가치도 주목할 만하다.

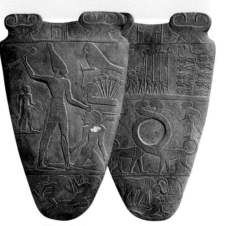

▲〈나르메르 팔레트〉앞뒷면_카이로, 이집트 미술관 소장

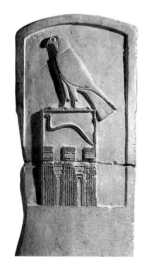

030. 사왕의 비

〈나르메르 팔레트〉와 함께 이집트 제1왕조 시대에 세워진 석회석 비석으로, 부조로 된 매는 이집트의 호루스 신을 상징한다. 이 조각상을 통해 이집트 파라오가 호루스의 후예임을 나타낸다. 매의 발아래에 이 왕의 호루스 명(名)인 '차(cha)'가 뱀 모양의 상형문자로 표현되었고, 그 아래는 궁전을 암시하고 있다. 이것은 통일국가로서의 왕권이 동시에 신권(神權)을 수반한다는 것과, 왕이 죽은 뒤의 세계를 영원히 살아가기 위한 증표임을 뜻한다. 3,000년에 걸친 이집트 미술을 지배한 종교적 성격과 예술적 특질을 잘 나타내며, 간결하고 힘찬 구성이 이 작품의 예술성을 높인다.

◀〈사왕의 비〉파리, 루브르 박물관 소장

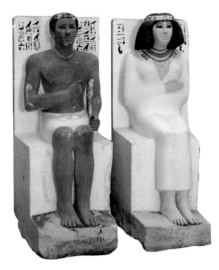

031. 라호테프와 네페르트의 상

이집트 고왕국시대의 가장 대표적인 부부상의 하나. 석회암에 칠식(漆喰)을 씌우고, 그 위에 채색한 것으로 선명한 색채가 그대로 드러나 빼어난 채색미가 유감없이 발휘돼 있다. 두 상이 따로따로 조각되었으나 나란히 두는 것을 전제로 제작한 것이 확실하다. 부부 모두 높은 등받이가 있는 의자에 앉아 오른손을 굽혀 가슴에 대고 있다. 남편 라호테프는 왼손을 무릎 위에 얹고, 부인 네페르트는 왼손을 오른쪽 팔꿈치 밑에 두는 자세를 취한다. 라호테프는 왕족의 한 사람으로서 헬리오폴리스의 태양신전 사제(司祭), 장군, 기타 요직에 있었다.

▲〈라호테프와 네페르트의 상〉_카이로, 이집트 미술관 소장

032. 카프라 왕의 상

고대 이집트 제4왕조의 조상(彫像). 옥좌에 앉은 카프라 왕의 등신대상으로 1858년, 기자에 있는 동왕의 피라미드의 유역전(流域殿) 안의 구멍에서 다른 8체의 상과 함께 발견되었다. 원래 유역전의 대광실을 장식한 23체의 왕상 중의 하나. 호루스신이 타카에 의하여 배후로부터 보호를 받는 기품과 위엄에 찬 절대자의 모습을 완벽하게 이상화시킨 걸작으로서 국왕좌상의 전형적인 양식을 나타내고 있다.

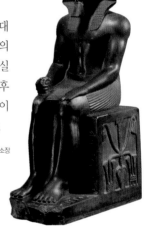

▶〈카프라 왕의 상〉_카이로, 이집트 미술관 소장

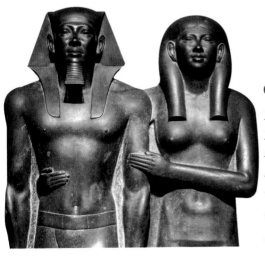

033. 멘카우라 왕과 왕비

고대 이집트 제4왕조의 왕. 쿠프 왕의 아들. 그 왕묘인 기자의 제3피라미드 유역전에서 왕 부처상과 왕과 하트호르 여신의 각 노모스(州)의 신과의 삼체상 등 훌륭한 조상이 발견됐다. 조각상에 드러나는 비율의 정명관과 굳어있는 듯한 대상의 자세는 파라오와 왕비의 권위를 나타내고 있다.

◀〈멘카우라 왕과 왕비〉_미국, 보스턴 미술관 소장

034. 멘카우라 왕의 군상

멘카우라 왕과 왕비, 동왕(同王)과 하트호르 여신과 각 노모스(州)의 신을 삼체상의 형식으로 표현한 조상. 기자의 멘카우라 왕, 피라미드의 유역전(流域殿)에서 4개가 출토됐다. 기념비적인 군상의 정형을 나타내는 최초의 것으로, 조각상에서 일종의 가족적인 친근감이 묻어나는 것이 특색이다. 모두 훌륭한 조각 기술을 나타내며, 고왕국시대의 이상주의적인 조각과 가족상의 전형을 보여주고 있다.

◀〈멘카우라 왕의 군상〉 미국, 보스턴 미술관 소장

035. 세누세르트 3세 인면상

고대 이집트 제12왕조의 왕. 지방 영주를 이기고 절대왕권을 확립. 중앙국시대 최성기를 이룩하였다. 이 얼굴은 이집트 예술의 모든 예술작품 중에서 가장 개인적이고 인식할 수 있는 얼굴 중 하나이다. 깊고 무거운 뚜껑이 달린 눈, 얇은 입술, 그리고 다소 빈 뺨을 표시하는 일련의 대각선 고랑은 일반적으로 더 젊은 얼굴로 묘사된다.

▶〈세누세르트 3세 인면상〉_런던, 대영박물관 소장

036. 티이 왕비의 상

이 작품은 아메노피스 3세의 아내인 티이 왕비의 상이다. 기원전 1391~1353년경에 유약 비누 돌로 만들어져 매우 환상적이고 미려한 아름다움을 나타내고 있다.

◀〈티이 왕비의 상〉 파리, 루브르 박물관 소장

037. 하트셰프수트 상

고대 이집트 18왕조의 평화주의의 여왕으로 알려져 있다. 델 에르 바프리 언덕의 경사를 이용하여 3단의 대 하트셰프수트 신전을 건설하였다.

▶〈하트셰프수트 상〉 뉴욕, 메트로폴리탄 미술관 소장

038. 투트메스 3세 상

고대 이집트 제18왕조의 왕으로, 하트셰프수트 여왕의 두 번째 남편이라고도 한다. 하트셰프수트와 공동 통치할 때는 그 그늘에 숨어 나타나지 않았으나 여왕의 사망 후 실권을 장악한 뒤 20년간 서아시아에 17번이나 친정하여, 유프라테스 강까지 영토를 확장, 남쪽은 나일 강까지 판도를 넓혔다. 그의 조각상은 수가 많아, 상이집트의 흰 관을 붙인 현무암 입상은 이집트 조각사에서 가장 전형적이고 이상주의적인 표현이다.

▶〈투트메스 3세 상〉 뉴욕, 메트로폴리탄 미술관 소장

039. 네페르티티 상

아케나톤 왕의 왕비로, 남편과 함께 아톤 신을 믿고 아마르나에 이주하였다. 그녀의 개인적 경력은 잘 알려지지 않았고 서아시아의 미다니국 왕녀였다고 추측되기도 하고 이집트 귀족 출신이란 설도 유력하다. 적색 석영암제의 섬세하고 아름다운 두상이다.

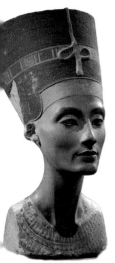

◀〈네페르티티 상〉 카이로, 이집트 미술관 소장

040. 아케나톤 상

고대 이집트 제18왕조의 왕. 다신교의 이단이라고 하는 아마르나 시대를 만든 인물이다. 왕의 사후 투탄카멘이 왕도를 다시 테베로 복귀하여 아몬 신이 부활한다. 아마르나 시대에는 자연주의적 예술이 생겨 사실성이 강한 미술에 특징이 있다.

▶〈아케나톤 상〉 파리, 클레어 미술관 소장

041. 투탄카멘 황금 마스크

고대 이집트 제 18왕조 말기의 왕. 아크나톤의 사위이며 왕위 계승자. 처음 의부와 함께 아톤 신을 신봉하고 이름도 투탄카톤이라고 했으나, 전왕의 죽은 아몬신 숭배에 의한 반동이 있었고, 왕도 여기에 굴복하여 투탄카멘으로 개명했다. 수도도 아케토아톤(아마르나)에서 테베로 천도하였으나 20세미만 요절했다. 치세(治世)도 짧아 역사적으로 기록될만한 존재가 못되었으나, 1922년 왕가의 계곡에서 그의 묘를 발굴, 미라와 부장품을 발견하고 나서는, 귀금속 세공의 호화로움에 따르는 에피소드 등으로 화제가 돼 이집트 국왕 중에 가장 유명한 인물이 되었다.

▶〈투탄카멘 황금 마스크〉 카이로, 이집트 미술관 소장

042. 데디아의 조각상

아몬의 예술가 디오라이트가 조각된 것으로 유추되는 조각상이다. 오시리스, 호루스 및 이시스를 추앙하는 모습으로 아래 부조에는 데디아와 그의 아내가 세 신들에게 제물을 바치는 모습을 묘사하고 있다.

◀〈데디아의 조각상〉 파리, 루브르 박물관 소장

043. 오시리스

오시리스는 이집트 신화에 나오는 사자(死者)와 부활의 신이다. 이집트 신화에서 중요한 위치를 차지하고 있는 신으로 한때 이집트를 지배하는 신왕(神王)이었다. 이집트 전역에서 숭배되었으며, 신앙 중심지는 고왕국시대의 네크로폴리스였던 어비도스(Abeju)와 하(下) 이집트 삼각주 근처의 제두(Jedu)이다.

044. 이시스

하늘의 여신 누트와 땅의 신 게브 사이에서 난 둘째로, 오시리스의 여동생이자 아내이다. 또한 호루스의 어머니. 착한 여동생이자 헌신적인 아내이며, 자애로운 어머니이자 뛰어난 마법사이기도 하다. 이시스라는 이름은 왕좌를 의미하며, 머리 위의 상징물도 왕좌 모양이다. 이는 파라오의 권력과 힘을 상징하는 것이기도 하다. 신앙 중심지는 필라이, 아비도스이며 상징은 왕좌와 무화과 나무다.

045. 호루스

이집트 전통의 이중 왕관을 쓴 매의 형상 혹은 매의 머리를 한 남자의 모습이 유명하며 완전한 동물의 모습은 당연히 매다. 오시리스가 동생 세트에게 살해당하자, 오시리스의 여동생이자 부인인 이시스가 자매 네프티스와 함께 이집트 전역을 돌아다니면서 오시리스의 유해를 모아 그를 살려내었고, 잠시 부활한 오시리스와 관계하여 호루스를 낳았다.

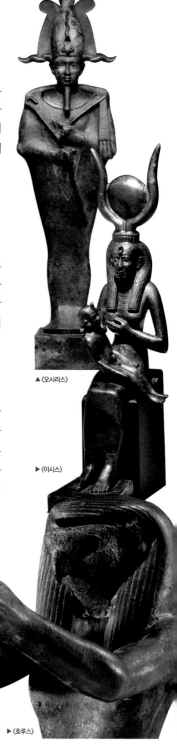

▲〈오시리스〉

▶〈이시스〉

▶〈호루스〉

◀ 〈바스테스〉

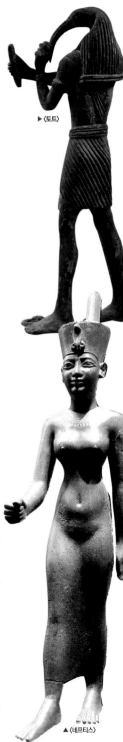

▲ 〈토트〉

046. 바스테스

고양이 머리를 한 여신으로 바스트라고도 부른다. 오시리스와 이시스의 딸로, 호루스의 여동생이라는 전승도 있다. 그리스에서는 고양이란 뜻의 아일루로스(Ailuros)라고 부르며 아르테미스와 동일시했다.

047. 토트

지식과 기록의 신. 그 밖에도 달·과학·시간 등의 신이기도 하다. 모습이 따오기 머리를 한 인간의 모습을 하고 있다. 모든 일을 기록한다고 하며 마법이나 모든 비밀이 수록된 토트의 서란 책을 가지고 있다고 한다.

048. 아누비스

자칼의 머리를 하고 있으며, 죽은 자를 인도하여 여러 가지 일을 겪게 하는 신이다. 오시리스가 죽었다가 다시 부활했을 때, 그의 유해를 수습해 최초로 미이라를 만들었다고 전해진다. 그 뒤 아누비스가 맡은 일은 저승에서 죽은 자의 영혼을 심판하는 것이다.

◀ 〈아누비스〉

049. 세트

고대 이집트 신화에서 가장 핵심적인 아홉 신격에 드는 신으로 라, 오시리스, 이시스 등과 함께 이집트 신화를 대표하는 유명한 신이다. 사막과 이방인의 신이자 모래바람을 일으키는 신으로 통했다. 그 외에 난폭함, 전쟁, 혼란, 악, 바다, 태풍 등을 상징했다.

◀ 〈세트〉

050. 네프티스

이시스의 여동생으로 강의 여신이다. 세트의 아내로 알려져 있지만 고대 이집트에서는 세트의 아내가 아니었다는 주장도 있다. 네프티스는 세트가 오시리스를 살해했을 때 언니 이시스와 함께 오시리스 부활 의식을 거행했다. 또한 호루스의 유모로서 그를 돌봐주었다.

▲ 〈네프티스〉

051. 카르나크 아몬 신전의 부조

이집트 남부 룩소르에 위치한 카르나크 아몬 신전에 부조로 이루어진 열주와 벽면이다. 중왕국시대에는 테베의 주신인 아몬을 모시는 작은 신전만 있었다가, 신왕국시대에 들어 아몬이 주신이 됨과 함께 대대적으로 확장되었다. 건축왕 람세스 2세 이전에 하트셉수트와 투트모스 3세를 비롯하여, 그 이후 람세스 3세 등 신왕국의 유명한 파라오들이 수백 년에 걸쳐 아몬 신전을 중심으로 엄청난 규모의 대역사를 벌였다.

▶〈카르나크 아몬 신전의 부조〉 이집트 남부 룩소르 소재

052. 투트모스 1세의 오벨리스크

고대 이집트 왕조 때 태양 신앙의 상징으로 세워진 기념비다. 하나의 거대한 석재로 만들어졌으며 단면은 사각형이고 위로 올라갈수록 가늘어져 끝은 피라미드꼴이다. 중(中)왕국시대 이후로는 파라오의 통치 기념제 때에 신전 탑 문 앞에 한 쌍이 건립되었다.

▶〈투트모스 1세의 오벨리스크〉 이집트 남부 룩소르 소재

053. 하트셉수트의 장제전

나일 강의 룩소르 서안에 위치해 있으며, 이름은 '북쪽의 사원'이라는 뜻의 아랍어다. 제11왕조 시대에 멘투호테프 2세가 처음으로 장제전을 지었고 훗날 아멘호테프 1세와 하트셉수트가 장제전을 추가로 지으면서 현재에 이르렀다.

▼〈하트셉수트의 장제전〉 이집트 남부 룩소르 소재

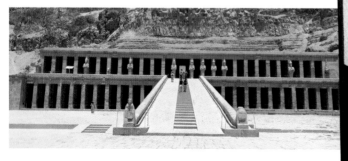

054. 스핑크스

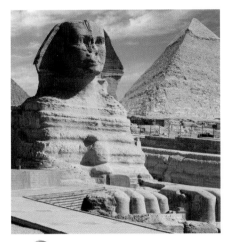

스핑크스의 기원은 이집트이며, 사람의 머리와 사자의 동체를 가지고 있다. 스핑크스 중에서도 이집트의 기제에 있는 제4왕조(BC 2650년경) 카프레 왕의 피라미드에 딸린 스핑크스가 가장 크고 오래된 것으로 알려져 있다. 카프레의 얼굴로 추정되는 사람 머리와 엎드린 사자와 같은 모습으로 앉아 있다. 스핑크스는 몸의 길이가 73m에 높이 22m, 얼굴 폭이 4m인 거상이다.

◀〈스핑크스〉 이집트 기제 소재

055. 하트셉수트 스핑크스

하트셉수트와 그녀의 의붓아들이었던 투트모세 3세 공동통치기 중 제작되었다. 여성 파라오가 기원전 1458년에 사망한 후 투트모세 3세는 데르 엘 바리 신전에 있던 하트셉수트의 다른 조각품들과 함께 이 작품을 파괴하여 채석장에 버리도록 명령하였다. 1920년대에 메트로폴리탄 박물관의 발굴단이 이 조각난 작품들을 발굴하여 복원하였다.

◀〈하트셉수트 스핑크스〉 뉴욕, 메트로폴리탄 박물관 소장

056. 람세스 2세의 좌상

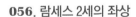

아부심벨 신전의 파라오 2세의 좌상이다. 이집트 아스완의 남쪽 280km 지점에 있는 고대 이집트의 파라오 람세스 2세가 건설한 신전이다. 룩소르에 있는 카르나크 신전 그리고 룩소르 신전과 함께, 람세스 2세의 왕성한 과시욕을 상징하는 건축물로 유명하다. 이집트 신왕국의 파라오였던 람세스 2세는 고대 이집트 역사상 가장 강력한 군주답게 수많은 건축물과 자신의 석상을 남겼다.

◀〈람세스 2세의 좌상〉 이집트 룩소르 신전 소재

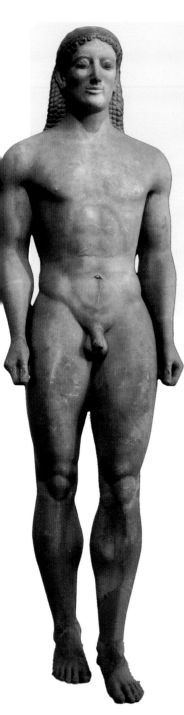

고졸기의 쿠로스와 코레 조각상

그리스 고졸기(기원전 750년~ 480년)는 고대 그리스 역사의 한 시대를 상징적으로 나타내는 용어이다. 이 시대는 그리스 암흑기 이후에 등장한 문명부활기로, 전 시기에 사라져가던 문자 언어가 재생되었을 뿐 아니라 정치 이론에서 큰 진보를 보여주며 민주주의, 철학, 연극, 시가 발전하였다. '고졸기'라는 용어는 이 모든 분야를 포괄하는 의미로 쓰인다.

이 시기에 나타난 조각상들은 살아 있음을 나타내는 미소를 머금고 있다. 그런 의미에서 이 시기의 조각은 '고졸기의 미소'라고 일컬어지고 있다. '고졸기의 미소'는 사실주의에 익숙해져 있는 오늘날의 시각에서는 다소 단조롭고 어색해 보이지만, 무엇보다 정형화된 조각상이 어떤 동작을 추구한다는 점에서는 자연주의를 지향하는 흐름으로 볼 수도 있다.

057. 미소를 짓고 있는 아나비소스의 쿠로스

1936년 아티카의 아나비소스에서 발굴된 청년의 묘상으로, 좌대에 "최전선의 전사들 속에서 난폭한 아레스가 그의 생명을 빼앗은 크로이소스의 묘 앞에 발을 멈추고 슬퍼할지어다"라는 명문이 있다. 그 싸움의 연대 및 장소는 알 수 없으나, 양식상 기원전 520년대 쿠로스 상 발전의 말기에 속한다. 양 발끝을 제외하고 보존 상태가 완전에 가깝다. 또한 쿠로스 조각의 완숙미를 물씬 풍긴다.

직립의 경직성이 완전히 해소되지는 못했지만, 세밀한 근육의 표현이 자연스러워졌고 보다 유연해졌다.

인체 구조에 대한 이해, 대리석을 다루는 조각가의 역량이 한층 높아진 게 두드러진다.

◀〈미소를 짓고 있는 **아나비소스의 쿠로스**〉_아테네 국립고고미술관 소장

058. 송아지를 어깨에 짊어진 쿠로스 상

'쿠로스'는 그리스어로 '청년'이라는 뜻이며, 고대 그리스의 청년 나체 입상을 가리킨다. 송아지를 어깨에 짊어진 젊은이의 모습은 다소 투박해 보이지만 얼굴에는 미소가 보인다. 이러한 미소는 그리스인의 소박한 기쁨을 반영하였고, 미소가 가진 주술적인 힘에 대한 고대인의 신앙이 표출되었다고 해석되곤 한다. 반면 미숙한 조각가가 우연히 창출해낸 표정이 정형화된 것이라고 말하는 학자들도 있다.

▶《송아지를 어깨에 짊어진 쿠로스 상》_아크로폴리스 미술관 소장

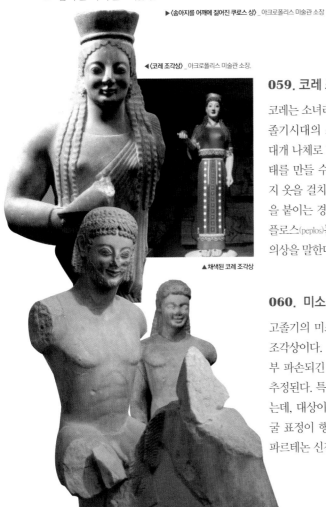

◀《코레 조각상》_아크로폴리스 미술관 소장.

▲ 채색된 코레 조각상

059. 코레 조각상

코레는 소녀라는 뜻인데, 일반적으로 그리스 고졸기시대의 소녀상을 가리킨다. 쿠로스 상이 대개 나체로 나타나는 반면, 코레 상은 누드 형태를 만들 수 없었던 사회 분위기였기 때문인지 옷을 걸치고 있다. 그래서 의상에 따라 이름을 붙이는 경우가 많았다. 이 작품에 사용된 페플로스(peplos)는 허리 부분을 졸라매는 그리스식 의상을 말한다.

060. 미소 지은 쿠로스 상

고졸기의 미소를 단적으로 보여주는 대표적인 조각상이다. 미소를 짓고 있는 쿠로스 상은 일부 파손되긴 했지만 말을 타고 있는 모습으로 추정된다. 특히 기원전 6세기 2사분기에 등장하는데, 대상이 살아 있음을 암시하는 듯하며, 얼굴 표정이 행복하다는 느낌이 가득 배어 있다. 파르테논 신전에서 출토되었다.

◀《미소 지은 쿠로스 상》_아크로폴리스 미술관 소장.

고전기의 조각

고졸기 이후 약 200년이란 짧은 기간 동안 그리스 조각은 비약적으로 발전하였다. 이 같은 고전 조각의 백미는 아크로폴리스에 세워진 '파르테논 신전'의 조각이다. 이 신전의 주인인 아테나 여신상은 그리스 고전기의 대표적인 조각가인 페이디아스(Pheidias)가 목조로 제작한 것으로서 외부를 금은보화로 장식했던 것으로 알려지고 있으나 원작은 발견되지 않았다. 단지 로마시대에 대리석으로 복제된 신상을 통해 원형을 추론할 수 있을 따름이다. 그러나 신전의 박공과 메토프(도리아 건축 양식의 프리즈에서 두 개의 트리글리프 사이에 위치한 사각형의 패널. '소간벽(小間壁)'이라고도 한다), 프리즈 부분에 세워진 조각들은 고전 조각의 원숙미를 제대로 느낄 수 있다. 이 신상을 통해 우리는 고전기의 한 위대한 조각가의 창조적 상상력에 대해 여실히 알 수 있으며, 원본은 남아 있지 않지만 고전 조각의 이상미가 가장 완벽하게 구현된 작품이 어떤 것인지를 제대로 음미할 수 있다.

061. 아테나렘니아 청동상

그리스의 조각가 페이디아스가 만든 아테나의 청동 신상을 복원한 작품이다. 아테네인이 렘노스 섬으로 이주하면서 아크로폴리스의 경내(境內)에 봉납된 것이라고 한다. 투구를 쥔 오른손은 내밀고, 왼손은 창을 짚고 서 있는 여신으로 묘사하였다.

◀〈아테나렘니아 청동상〉_ 독일, 드레스덴 미술관 소장

062. 아테나 파르테노스 여신상

페이디아스가 조각한 유명한 아테나 여신상으로 원래 파르테논 신전에 봉납되어 있었다. 사진은 미국 테네시 주 내슈빌에 모방하여 지어진 파르테논 신전 내에 복원된 아테나 여신상이다.

◀〈아테나렘니아의 흉상〉_ 볼로냐, 시립미술관 소장　　▶〈아테나 파르테노스 여신상〉_ 미국 내슈빌, 복원된 파르테논 신전

063. 아테나렘니아의 흉상

로마시대의 뛰어난 모각이 볼로냐 시립미술관(머리)과 드레스덴의 미술관(몸통)에 남아 있다. 이 작품은 〈아테나렘니아〉의 얼굴을 모각한 것이다.

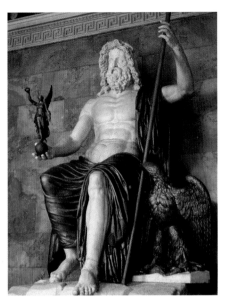

064. 올림피아의 제우스 신상

세계 7대 불가사의의 하나로서, 페이디아스가 만든 제우스 상을 복원한 작품이다. 페이디아스는 올림피아 성역에 아테네의 사람들이 우러러볼 만큼 멋진 〈제우스 좌상〉을 제작했다. 그는 이 신상을 조각하기 위해 먼저 치밀한 계산을 했다. 제우스 상은 높이 90cm, 폭 6.6m의 대리석 받침대 위에 제우스 신이 왕좌에 걸터앉아 있는 형태로 구상되었다. 그리스의 수학자 필론(Philon)은 "제우스 신상 앞에서는 누구나 두려움에 떨며 무릎을 꿇는다. 제우스 신상은 너무나 성스러워서 도무지 인간의 손으로 만들었다고는 믿을 수 없기 때문이다."라고 기록하고 있다.

◀〈**올림피아의 제우스 신상**〉_그리스 올림피아 제우스 신전 소재

065. 하드리아누스 황제 시대의 주화

페이디아스의 〈제우스 좌상〉 그림이 저부조로 새겨져 있어 당시 세계 7대 불가사의 하나인 올림피아의 제우스 신상을 유추해 볼 수 있는 주화이다.

066. 파르테논 신전

파르테논 신전은 마라톤 전투(기원전 490년)에서 그리스가 페르시아에 승리를 거둔 기념으로 여신 아테나를 칭송하기 위해 건립한 것으로서 고대 그리스의 대표적인 신전 건축물이다. 도리아식 신전의 대표적인 건축일 뿐 아니라 구조, 장식, 의장, 기술 등의 면에서 그리스 건축의 가장 빛나는 걸작이다.

▼〈**파르테논 신전**〉_아테네, 아크로폴리스 소재

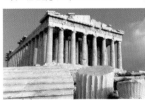

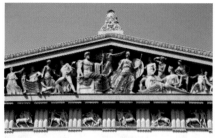

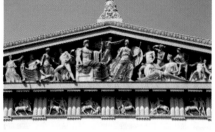

▲〈내슈빌 파르테논 신전 서편 박공부〉_ 미국 내슈빌, 복원된 파르테논 신전 소재

▲〈내슈빌 파르테논 신전 동편 박공부〉_ 미국 내슈빌, 복원된 파르테논 신전 소재

067. 내슈빌 파르테논 신전 서편 박공부

미국 테네시 주 내슈빌에 위치한 건축물로, 1897년 내슈빌에서 열린 테네시 주 100주년 기념 세계 박람회를 기념하기 위해 만들어진 기념 건축물이다. 아테네에 위치한 파르테논 신전을 모방해 지은 건축물로, 박공부에는 아테네 도시를 놓고 아테나와 포세이돈이 대결하는 장면을 묘사하였다.

068. 내슈빌 파르테논 신전 동편 박공부

내슈빌 파르테논 신전의 조형물은 대영박물관의 엘진 마블스에 보관되어 있는 조각들과 파르테논 신전을 분석하여 옛 모습을 완전히 재현한 세계 유일의 건축물이다. 신전 동편 박공부에 새겨진 조각은 페이디아스의 〈아테나의 탄생〉 조각을 유추해 볼 수 있다.

069. 엘긴 대리석

그리스에 영국대사로 와 있던 엘긴 경은 1806년 당시 그리스를 점령하고 있던 오토만 제국에 돈을 지불하고 파르테논 신전으로부터 뜯어낸 벽면, 기둥, 조각품 등 100여 개가 넘는 대리석 조각을 영국으로 가져갔다. 이 대리석 부조들은 런던의 대영박물관에 전시됐으며 역대 영국 정부는 그리스의 반환 요구를 거절해 왔다.

▶〈엘긴 대리석〉_ 런던, 대영박물관 소장

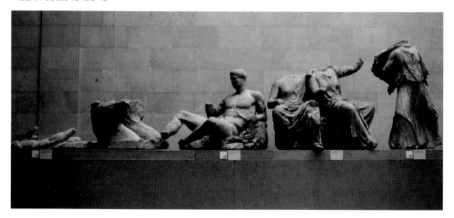

070. 파르테논의 세 여신 조각상

파르테논 신전의 대리석 조각 중 부분으로 그리스 신화의 〈삼미신〉을 묘사하고 있다. 비록 목과 팔이 손실되었으나 섬세하고 사실적인 주름 기법은 18세기 로코코시대의 조각에서 반영되었다.

▶〈파르테논의 세 여신 조각상〉_ 런던, 대영박물관 소장

071. 강의 신 조각상

파르테논 신전의 마블들 중 일부로 〈강의 신〉을 묘사하고 있다. 팔, 다리, 목 부분은 손실되었지만 순수한 인체의 미를 극적으로 보여주는 토르소의 전형적인 모습이다. 토르소는 훗날 옷에 대한 고객의 집중도를 높이기 위해 마네킹에도 사용되었다.

◀〈강의 신 조각상〉_ 런던, 대영박물관 소장

072. 라피타이인과 켄타우로스의 전쟁을 묘사한 부조

페이디아스는 파르테논 신전 외벽 상부를 장식하는 94면의 메토프(metope)에는 〈라피타이인과 켄타우로스의 전쟁〉을, 또한 장장 160m에 걸친 높은 천장의 본당 바깥쪽 상부의 큰 프리즈(friez)에는 '여신 아테나'로 불리는 〈판아테나이의 대제사의 행렬〉을 훌륭하게 부조로 새겼다.

▼〈라피타이인과 켄타우로스의 전쟁을 묘사한 부조〉_ 런던, 대영박물관 소장

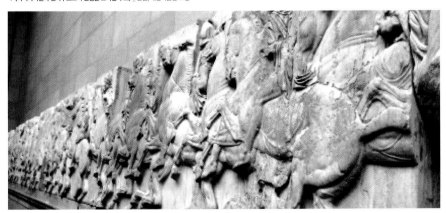

073. 원반 던지는 사람 1

이 작품은 고전기의 최고조각가인 미론(Myron)이 조각한 작품으로, 기원전 450년~440년에 청동으로 만든 조각상이다. 원작은 전해지지 않고, 로마시대인 기원후 2세기에 원작을 대리석으로 모각해 만든 작품 2점만 남아 있다.

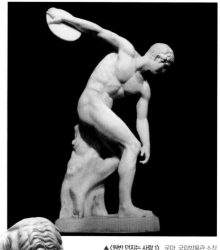

▲〈원반 던지는 사람 1〉_ 로마, 국립박물관 소장

◀〈원반 던지는 사람 2〉_ 런던 대영박물관 소장

074. 원반 던지는 사람 2

미론의 대표작 〈원반 던지는 사람〉은 인간의 아름다움과 주체적인 자기 인식이 두드러진 작품으로, 세계적으로 유명한 인류 문화유산이다. 그리스어 원어를 따서 '디스코볼로스(Discobolos)'라고 불린다.

이 작품은 알몸의 한 육상선수가 원반을 던지려는 찰나를 표현하였고, 동(動)과 정(靜)이 어우러진 순간을 생동감 있게 묘사하고 있다. 작품을 보면 왼손은 아래를 향하고 있고 오른손은 위를 향하고 있음을 알 수 있다. 오른쪽 다리는 앞으로 내민 채 힘을 주어 몸의 무게를 잡아주고 있는데 반해 왼쪽 다리는 힘이 들어가지 않은 상태로 뒤로 빠져 있다. 또 상체는 바깥쪽을 향하고 하체는 안쪽을 향하고 있다. 역동적인 인체의 묘사에 더해 선수의 몸매는 흔히 8등신이라 불리는 균형 잡힌 몸매와도 일치한다. 몸통과 팔다리의 인위적 배치는 고대 그리스인들이 이상적으로 생각했던 균형감과 리듬감을 유지하고 있다.

075. 아테나와 마르시아스

미론의 또 하나의 걸작 〈아테나와 마르시아스〉
에서도 인체의 유려한 움직임이 나타나 있다. 마
르시아스는 그리스 신화에 나오는 사티로스의
한 목신으로 여신 아테나가 버린 피리를 주워,
능숙하게 연주를 했다. 그는 자신의 실력에 반해
우쭐해진 나머지 아폴론에게 음악경기에 나선
끝에 져서 아폴론의 응징으로 가죽이 벗겨진다.
이 마르시아스의 이야기는 고대 이래 수많은 미
술작품에 다양한 모습으로 등장하고 있다.

미론은 〈아테나와 마르시아스〉의 청동군상을
만들었으나 원작은 없어지고, 로마시대 때 만들
어진 많은 모작만 남아 있다. 현재 아테나 상은
프랑크푸르트 리빅하우스에 소장되어 있고, 마
르시아스 상은 로마 라테라노 미술관에 분리되
어 소장되어 있다. 아래 사진은 두 작품을 하나
로 모아 전시한 것으로 아테나가 버린 피리를
주우려는 사티로스인 마르시아스가 여신이 돌
아다보자 몸을 움츠리는 찰나의 장면을 연출하
고 있다.

▲ 로마시대에 모작된 아테나와 마르시아스의 조각상

▲ 잘려 나간 부분을 복원한 청동상

076. 아크로폴리스의 아테나

미론의 아테나 조각상 중 가장 잘 보존된 로마
시대의 사본으로, 로마의 루쿨루스 정원에서 19
세기 후반에 발견되었다. 소녀 같은 처녀 여신
으로 그려진 이 대리석 조각의 아테나는 우아한
주름에 떨어지는 펩로스를 입고 있다. 초기 그리
스시대에는 염소 가죽, 고르곤의 끔찍한 가면,
그리고 완전한 갑옷이 여신의 이미지의 영구적
인 특징이었지만, 미론은 헬멧을 통해 그녀의 정
체성을 드러내고 있다.

◀ 〈아크로폴리스의 아테나〉_ 프랑크푸르트, 리빅하우스 소장

077. 아크로폴리스의 에레크테이온

아테네의 아크로폴리스에 있는 이오니아식 신전. 기원전 421~기원전 406년경에 건축되었다. 토지의 고저 때문에 그리스 신전에서는 드물게 볼 수 있는 복잡한 평면의 구조로 되어 있다. 특히 처녀들의 현관 기둥을 여신의 조각상으로 지붕을 떠받치고 있어 다른 신전에서 볼 수 없는 아름다운 조형미를 나타내고 있다.

▲〈아크로폴리스의 에레크테이온〉_아테네, 아크로폴리스 소재

078. 아크로폴리스의 암소상

이 작품은 조각가 미론이 파나테네 축제를 위해 아테네의 아크로폴리스를 위해 기원전 450년경에 만든 청동 암소의 사본으로 추정되며 베스파시아 통치 기간에 로마로 가져왔다. 조각상은 에스퀼린 언덕에 있는 성 유세비우스 교회 근처에서 발견되었다.

◀〈아크로폴리스의 암소상〉_로마, 국립박물관 소장

079. 엘체의 숙녀

엘체의 여인상은 기원전 5~4세기로 거슬러 올라가는 이베리아 여성의 흉상을 묘사한 석회암 조각상이다. 1897년 스페인 알리칸테 인근의 엘체에서 남쪽으로 2km 떨어진 고고학 유적지 알쿠디아에서 발견되었다. 당시 매혹적이며 신비로운 그리스의 휴머니즘 조각은 멀리 이베리아에게까지 전파되었다. 그럼에도 불구하고 여인상에 묘사된 이 여인의 기품과 아름다움은 굉장히 사실적으로 조각되어 있어 이 시대에 근접못할 아우라가 느껴지는 인물상이다.

▶〈엘체의 숙녀〉_마드리드, 국립고고학 박물관 소장

080. 창을 든 사람

미론과 함께 그리스 고전기를 대표하는 폴리클레이토스(Polycleitos)의 작품이다. 그의 조각 양식은 서양 조각을 대표하는 남성 입상의 이상상의 전형을 만들었는데, 이러한 자세를 콘트라포스토(contraposto)라 하며 그리스 고전기의 일반적인 자세이다.

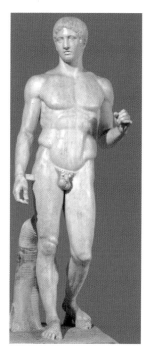

◀ ▶〈창을 든 사람〉조각에서 사라진 창 부분을 복원하여 모각한 작품

▼ ▶〈승리의 머리띠를 맨 청년〉
조각에서 사라진 머리띠와 손 부분을 복원하여 모각한 작품

081. 승리의 머리띠를 맨 청년

폴리클레이토스의 또 다른 걸작으로, 비례를 기초로 하여 제작된 조각상이다. 인체의 가장 아름다운 비례는 머리가 전신장의 7분의 1이 되는 비례이다. 청동으로 된 원작은 현존하지 않고, 아테네 국립 고고미술관을 비롯하여 몇 군데 미술관에 대리석 모각이 있다. 폴리클레이토스의 저서인 《카논》은 단편만이 전해지지만, 내용에는 이상적인 인간상의 신체 각 부분의 비율이 세부에 이르기까지 세세하게 규정되어 있었다고 한다. 로마시대의 모각이 많이 남아 있는 그의 작품들은 이 비례론을 구상화한 것으로, 고대에는 이 상(像) 자체가 곧 '카논'이라 불리워졌다.

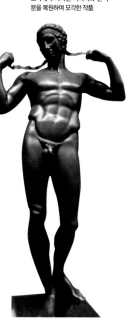

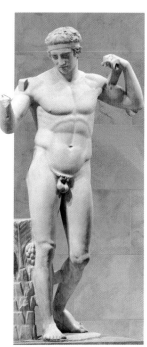

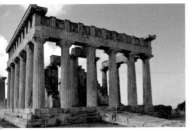

▶〈아파이아 신전〉_ 그리스, 아이기나 섬 소재

082. 아파이아 신전

그리스 아테네에서 남서쪽으로 40~50㎞쯤에 있는 아이기나 섬에 자리한 아파이아 신전은 그리스 신전의 전형(典型)을 간직한 공간이다. 아파이아는 옛날 크레타 섬에서 이곳으로 옮겨와 아파이라고 하는 이름으로 모셔진 토속의 여신을 가리킨다. 신전은 정배면(正背面) 6주, 측면 12주, 13.8x28.8m. 기원전 5세기의 전형적인 신전으로 보인다.

083. 아파이아의 무서운 조각상

고대 그리스 미노아시대의 유물 가운데 동전이나 인장, 반지 등에서 발견되는 아파이아는 고르고 메두사와 같은 무서운 괴물의 형상이다. 거기에 그녀는 언제나 양날도끼를 들고 사나운 개들을 몰고 다니는 모습을 띠고 있다. 이런 무서운 형상을 지닌 인물을 아파이아, 즉 온화한 처녀라고 부른 이유는 그렇게 부름으로써 그녀의 공포스러운 위력을 완화시키려는 의도에서였다고 한다.

▶〈아파이아의 무서운 조각상〉_ 뮌헨, 글립토테크 소장

084. 죽어가는 전사상 1

아파이아 신전의 동쪽과 서쪽에는 페디먼트(박공부)의 조각상이 새겨져 있다. 위 조각상은 아파이아 신전 동쪽에 위치한 박공부의 석상이다. 아파이아 신전은 기원전 490년경 페르시아 전쟁이 한창 일어나고 있을 때 지어진 건축물이다. 이 조각상은 전쟁이 끝나고 다시 증축할 때에 만들어진 것으로 당시 전쟁 때 유행했던 투구와 방패 등이 함께 새겨져 있다.

▲〈죽어가는 전사상 1〉_ 뮌헨, 글립토테크 소장

085. 죽어가는 전사상 2

아파이아 신전 서쪽 박공부의 석상이다. 웃는 표정으로 가슴에 꽂힌 화살을 뽑아내려 하고 있다. 소재는 트로이 전쟁에 나선 전사의 모습으로, 전장에서 죽어가는 전사들의 모습을 극적으로 묘사하였다. 두 조각상은 확연한 차이를 나타내고 있다. 이는 전쟁 전에 조각된 전사상과 페르시아 전쟁이 끝난 이후에 조각되어 당시 유행하는 새로운 스타일로 조각했을 확률이 높다.

▼〈죽어가는 전사상 2〉_ 뮌헨, 글립토테크 소장

086. 아폴론 사우로크토노스

이 조각상은 나무를 기어오르는 도마뱀을 응시하고 있는 아폴론을 묘사한 작품이다. 기원전 4세기 최고의 조각가인 프락시텔레스(Praxiteles)의 작품으로, 그는 사람의 마음을 파고드는 감미롭고도 우아한 인체의 아름다움을 잘 표현해 당대를 대표하는 예술가로서 명성이 높았다.

아폴론의 유연한 몸매가 나무를 올라가는 도마뱀의 구부러진 몸매와 동질감을 주는 작품으로 프랑스의 루브르 박물관에 소장되어 있다

◀〈아폴론 사우로크토노스〉_파리, 루브르 박물관 소장

087. 마라톤의 소년

1925년 마라톤 앞바다의 바닷속에서 발견된 〈마라톤의 소년〉 청동상은 기원전 450년경에 만들어진 것으로 추정된다. 조각상은 오른팔을 가볍게 들고, 시선을 약간 앞으로 내민 왼손 위에 두고 있다. 전신은 프락시텔레스풍의 부드러운 S자형 축으로 균형이 잡혔다. 유연한 곡선이나 살결이 부드럽고 우아하게 뻗어 있는 걸로 보아 아마도 프락시텔레스의 계통을 따르는 작가의 작품일 것으로 추정되고 있다.

▶〈마라톤의 소년〉_파리, 루브르 박물관 소장

◀〈헤르메스와 어린 디오니소스〉_파리, 루브르 박물관 소장

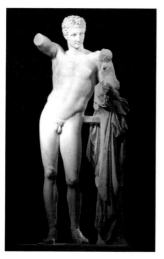

088. 헤르메스와 어린 디오니소스

프락시텔레스의 대표작인 이 조각상은 전령의 신인 헤르메스가 어린 디오니소스를 팔에 안고 놀고 있는 모습을 형상화해 고대로부터 200년이 지나는 동안 그리스 미술이 얼마나 탁월한 성과를 남겼는지를 여실히 보여주고 있다. 프락시텔레스의 작품에는 그 어디에서도 딱딱한 흔적을 찾아볼 수 없다. 전체적으로 분위기가 우아한 가운데 헤르메스의 자세가 편안해 보인다.

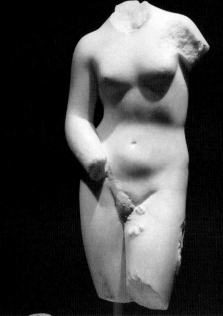

089. 훼손된 크니도스의 아프로디테

프락시텔레스의 〈크니도스의 아프로디테〉는 여러 점 발견되었지만, 대부분 머리와 사지가 없고, 무릎 부분까지 남은 몸통, 넓적다리와 배, 엉덩이와 배꼽, 그리고 치구(恥丘)는 남아 있다. 이 세상에 아프로디테의 치구만큼 부드러운 것도 없을 것이다.

프락시텔레스의 〈크니도스의 아프로디테〉는 여신을 전라의 알몸으로 표현한 최초의 조각품이며, 후대에 여신 나체 표현의 원형이 되었다. 〈크니도스의 아프로디테〉의 원본은 소실되었지만 49점의 모작이 전해진다.

〈훼손된 크니도스의 아프로디테〉_바티칸 미술관 소장

090. 복원 모각된 크니도스의 아프로디테

로마시대에 모각된 프락시텔레스의 크니도스의 아프로디테는 예술 역사상 실물과 거의 흡사한 최초의 여신 전라 조각상이다. 이 조각상은 현대미술사가들에 의해 비너스 조각의 원조로 꼽히는 등 예술사에서 중요한 작품으로 평가받고 있다. 이전까지 여신의 예배상은 정자세로 엄격하고 딱딱한 모습이었다. 하지만 프락시텔레스는 남자 조각상에만 적용시켰던 콘트라포스토 자세를 처음으로 여성 조각상에 적용하여 자연스러우면서도 우아하게 여체의 아름다움을 도드라지게 표현한 작품을 탄생시켰다.

091. 프리네

프락시텔레스가 사랑했던 프리네는 기혼의 명사들의 애인 역할을 했던 교양 있는 여인이었다. '헤타이라'들은 결혼을 하지 않고 독신으로 지냈는데, 이는 자기들의 자유와 재산을 가부장제 하의 노예 생활과 바꿀 의사가 없었기 때문이었다고 한다. 작품은 19세기 조각가 프란체스코 바르자기(Francesco Barzaghi)가 만든 것으로 매혹적인 섬세함을 표현하고 있다.

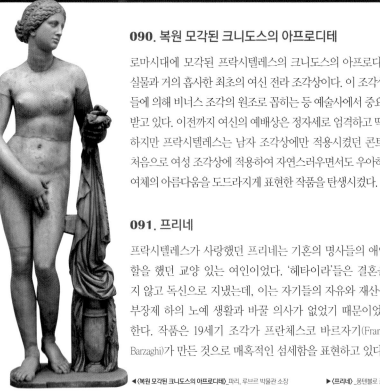

◀〈복원 모각된 크니도스의 아프로디테〉_파리, 루브르 박물관 소장 ▶〈프리네〉_퐁텐블로 궁전 소장

092. 크니도스의 프리네

프락시텔레스의 〈크니도스의 아프로디테〉는 당시 최고의 미인 프리네 (Phryne)를 모델로 조각한 작품이다. 기원전 4세기경 그리스의 가난한 농가에서 태어난 프리네(Phryne)는 놀랍게도 '헤타이라(Hetaira)'로 불리는 직업여성이었다. 그리스 신화의 대지의 여신 데메테르 숭배와 관련이 있는 엘레우시스 축제가 크니도스에서 열렸다. 날씨가 무척 더웠던 축제의 날, 프리네는 사람들이 보는 앞에서 자연스럽게 옷을 벗고 알몸으로 물속에 들어갔다. 잠시 후, 더위를 씻어버린 그녀는 우아한 동작으로 젖은 머리를 꼬며 물에서 나왔다. 그 광경을 본 사람들은 바다에서 나오는 사랑의 여신 아프로디테를 보는 듯했다. 마침 그곳에 있던 유명한 알렉산드로스의 초상화가 아펠레스(Apelles)가 물에서 나오는 그녀의 자태를 그렸고, 그녀는 〈아프로디테 아나디오메네〉가 되어 미술사에 길이 남게 되었다.

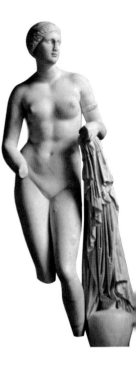

▶ **〈크니도스의 프리네〉**_런던 대영박물관 소장

093. 에로스 094. 사티로스

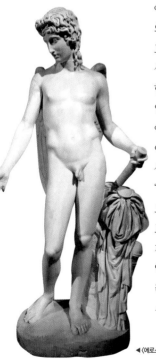

어느 날 프락시텔레스는 애인인 프리네에게 자신의 조각품 중에 가장 아름답다고 생각하는 것을 하나 고르면 선물로 주겠다고 했다. 몇 날 며칠을 곰곰이 생각하던 끝에 그녀는 이 조각의 대가가 직접 가장 귀한 조각작품을 고르게 할 묘안을 생각해냈다.

얼마 후 프락시텔레스가 프리네와 함께 그녀의 집에서 사랑을 나누고 있을 때, 노예 하나가 미친 듯이 달려와 아틀리에에 불이 나서 이미 몇 점의 조각상이 불탔다고 소리쳤다. 그러자 프락시텔레스는 "〈에로스〉와 〈사티로스〉 조각상만은 제발 무사했으면 좋겠다."라고 탄식했다. 노예의 급작스런 비보에 깜짝 놀라는 프락시텔레스에게 프리네는 실제로 불이 난 것이 아니라며 안심시키고 나서, 전에 약속했던 대로 〈에로스〉와 〈사티로스〉 조각상을 달라고 했다. 두 작품 모두 조화와 균형을 갖춘 프락시텔레스의 이상미를 보여주고 있다.

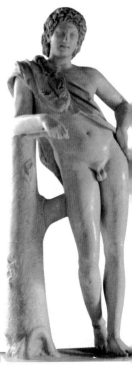

◀ **〈에로스〉**_아테네, 올림피아 고고학 박물관 소장 ▶ **〈사티로스〉**_아테네, 올림피아 고고학 박물관 소장

095. 가비이의 아르테미아

이 조각상은 아테네 아크로폴리스를 위해 만들어진 프락시텔레스가 만든 작품이다. 기원전 347년경에 지어진 사원을 위해 안치된 이 조각상은 소녀들이 제공하는 의복의 봉헌이 포함된 것으로도 유명하다.

조각상의 실물은 젊은 여성을 상징하며, 몸의 균형은 나무 그루터기가 지지하는 오른쪽 다리에 달려 있다. 여신은 전형적인 큰 소매가 있는 짧은 키톤을 효과적으로 착용하고 있다. 키톤은 두 개의 벨트로 묶여 있다. 그녀의 오른손은 비골을 잡으며 오른쪽 어깨에 옷의 주름을 들어 올리고 왼손은 천의 또 다른 주름을 가슴 높이까지 들어 올리고 있다. 양손의 움직임으로 인해 왼쪽 어깨가 노출된다. 머리는 오른쪽으로 약간 돌렸지만, 그녀의 흐르는 머리카락은 목 위에 묶인 밴드에 의해 뒤로 당겨진다.

▶〈가비이의 아르테미아〉_로마, 카피톨리니 박물관 소장

096. 파르네제의 헤라클레스

이 조각상은 프락시텔레스와 함께 그리스 고전 후기의 거장으로 꼽히는 리시포스(Lysippos)의 작품이다. 그는 그리스에서 헬레니즘시대로 전환되는 시기에 알렉산드로스의 궁정 조각가로 활약했던 예술가이다.

이 작품은 기원전 1세기 아테네의 조각가 그리콘(Glykon)이 모각한 작품이다. 나폴리 국립미술관에 소장되어 있는 조각상은 헤라클레스 신화의 전형적인 모티브를 차용해와 몽둥이에 사자 가죽을 걸쳐놓고 그것에 살짝 기대어 쉬고 있는 헤라클레스의 모습을 형상화했다.

◀〈파르네제의 헤라클레스〉_나폴리, 국립고고학 박물관 소장

097. 파르네제의 헤라클레스 뒷면

헤라클레스의 왼손에 쥐고 있는 사과는 그가 12가지 노역 중 11번째 과업인 헤스페리데스의 황금사과를 쟁취하여 얻은 전리품격인 사과이다.

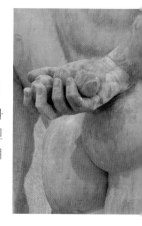

098. 카피톨리니의 에로스

리시포스의 또 하나의 걸작으로는 그리스 신화의 사랑
의 신 〈에로스〉가 있다. 로마 카피톨리니 미술관에 소
장되어 있는 이 조각상은 로마시대의 모각으로 두 손
으로 활을 들고 있는 어린 에로스의 균형 잡힌 몸매와
전체적으로 우미함이 넘치는 인체의 조화가 아름답게
형상된 작품이다. 에로스는 〈아폭시오메노스〉처럼
두 팔을 내밀고 있으나 팔이 측면으로 향해 있어
미려한 역동성이 돋보인다.

◀〈카피톨리니의 에로스〉_로마, 카피톨리니 박물관 소장

099. 아폭시오메노스

〈아폭시오메노스〉는 '긁어내는 사람'이라는 뜻이다. 고대 그리스 신전에서 신에게
바치는 봉헌 조각의 전형적인 주제의 하나로, 경기 후에 몸에서 나는 땀과 먼지를
긁어내는 운동선수를 나타내고 있다. 이 작품은 기존의 조각상의 이상적인 비율인
머리와 전신의 비율이 7:1의 비율을 가질 때 가장 아름답다는 7등신의 개념을 깨고,
인체의 포즈를 대부분 운동하는 가운데 포착하여 새로운 8등신의 인체상을 만들어
낸 작품으로 평가되고 있다.

▶〈아폭시오메노스〉바티칸 박물관 소장

100. 리라를 연주하는 아폴론

이 조각상의 주역인 아폴론은 태양신으로 유명하
지만 예술과 음악의 신으로도 유명하다. 리시포스
(Lysippos)의 작품으로 추정되는 이 조각상은 리라
를 연주하는 미려한 동세를 보여주고 있다.

◀〈리라를 연주하는 아폴론〉_아테네, 올림피아 고고학 박물관 소장

101. 루도비시 아레스

이 조각상은 기원전 4세기 후반 그리스의 원본을 2
세기 로마에서 모각한 조각상이다. 아레스는 그리
스 신화의 전쟁의 신으로 조각에는 젊고 턱수염이
없는 모습으로 앉아 있다. 아프로디테와 사이에서
낳은 에로스가 그의 발 아래에서 놀면서 휴식을 취
하는 장면을 묘사하고 있다.

▶〈루도비시 아레스〉_로마, 빌라 루도비시 소장

102. 벨베데레의 아폴론

바티칸 박물관의 벨베데레(Belvedere) 뜰의 한 모퉁이에는 〈라오콘 군
상〉과 〈벨베데레의 아폴론〉 상을 만날 수 있다. 〈벨베데레의 아폴
론〉은 기원전 6세기경 그리스 조각가 레오카레스(Leochares)의 작품
으로 추정되고 있는 청동상의 모사작으로 알려져 있다.

미술사가들은 '완전한 나체'의 전형으로 〈벨베데레의 아폴론〉을 꼽
기를 주저하지 않는다. 높이 약 224cm인 〈벨베데레의 아폴론〉은 균
형 잡힌 몸매와 정확한 비례가 돋보인다. 다소 정적이고 절제된 인
체의 표현에서 그리스 신을 표현하는 데 적합한 이상적인 장중함과
고요함이 우러나오고 있다.

◀〈벨베데레의 아폴론〉_바티칸 박물관 소장

103. 베르사유의 아르테미스

고대 그리스 조각가 레오카레스(Leochares)의 작품으로 추정되고 있는 이
조각상은 아폴론과 쌍둥이 남매인 아르테미스(로마 신화의 다이애나)를 묘
사한 조각이다. 아르테미스는 수렵의 여신으로 아폴론과 함께 활 솜씨가
매우 뛰어났다. 조각의 동세는 마치 게임을 추구하는 것처럼 서둘러 앞으
로 나아간다. 그녀는 오른쪽을 바라보고 오른팔을 들어 올려 어깨 등 뒤
의 화살통에서 화살을 뽑으려고 한다. 그녀의 왼쪽 팔은 수사슴의 뿔을
쥐고 있다. 짧은 도리안 치톤, 허리 둘레에 히메네이션, 샌들을 착용한 대
표적인 아르테미스 조각상이다.

▶〈베르사유의 아르테미스〉_베르사유 궁전 소장

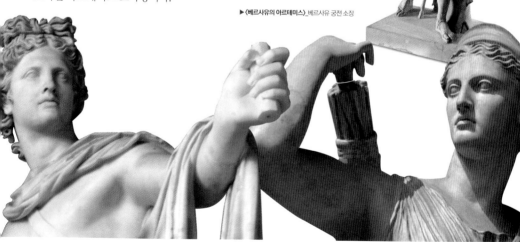

104. 아마조노마키

이 부조상은 고대 그리스인과 아마존 사이의 다양한 신화적 전투 중 하나이다. 〈아마조노마키〉는 그리스의 문명 이상을 대표한다. 아마존은 야만적이고 무시무시한 종족으로 묘사되었고, 그리스인들은 인간 진보의 문명화된 종족으로 묘사되었다. 기원전 4세기를 대표하는 스코파스(Scopas)가 제작한 작품으로, 그는 프락시텔레스와 어깨를 나란히 하는 조각가로 격렬한 감정 표현으로 인물의 내면성을 추구한다.

▲〈아마조노마키〉_런던, 대영박물관 소장

105. 도취의 마에나드

이 조각상은 스코파스의 작품 중 걸작으로 평가되는 〈도취의 마에나드〉이다. 차가운 돌에 인간의 격렬한 감정을 고스란히 담아냈다. 마에나드(Maenads)란 '미친 여자'란 뜻으로, 술의 신 디오니소스 종교에 빠져 종교적 광기에 사로잡혀 미친 듯이 뛰고 빙빙 돌고 발을 굴러대는 여인의 요란한 모습을 표현한 작품이다. 흥미로운 것은 마에나드를 쳐다보는 구경꾼들 역시 짐승이 된 사람들의 광기를 통해 춤의 엑스타시를 체험한다는 점이다. 스코파스는 마에나드가 황홀경에 이르는 모습을 묘사하였다.

◀〈도취의 마에나드〉_독일 드레스덴, 국립미술관 소장

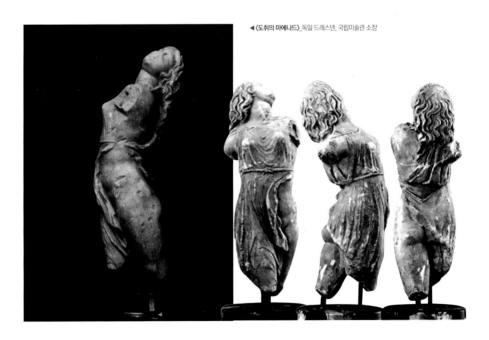

헬레니즘시대의 조각

헬레니즘시대는 기원전 320년경부터 기원전 30년경까지, 즉 알렉산드로스 대왕(재위 기원전 336년~기원전 323년)의 동정(東征)에 의하여, 그리스 문화가 동방을 향해서 광대한 범위로 확산되던 시대를 말한다. 불안정한 시대였던 그리스 말기의 헬레니즘 미술에서는 예술의 중심적 위치에 있던 아테네가 그 지위를 잃고 오리엔트 전제군주 제도로 바뀌면서 왕이나 영웅, 투사 등의 초상 조각들이 많이 만들어졌다. 내용 면에 있어서도 현실주의적인 세계관이 팽배한 가운데 인간의 관능과 감정에 호소하는 격정적인 표현이 나타남으로써 신앙과의 연관성은 점차 멀어지게 되었다.

새로운 미술의 중심은 본토를 떠나 알렉산드리아 · 안티오키아 · 소아시아의 페르가몬 등으로 옮겨졌다. 각종의 다양한 민족이나 문화와의 접촉과 현실생활에 대한 새로운 관심은 그 소재를 무한정으로 넓혀, 세속적인 서민의 일상생활의 모든 모습에까지 넓혀졌다. 여기서 고전적인 감정은 격정 · 흥분으로까지 높아지고, 운동은 격동 · 동요에 이르렀다. 아름다운 아프로디테는 관능의 세계에 도취되어 결국 헤르마프로디토스의 상까지 만들어지게 되었다.

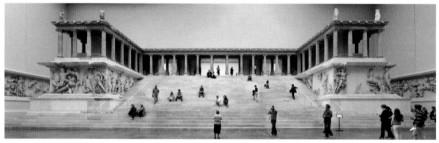

▲〈페르가몬의 대제단〉_독일 베를린, 페르가몬 미술관 소장

106. 페르가몬의 대제단

헬레니즘시대를 대표하는 조각 중 가장 앞자리에 위치한 작품으로는 단연 페르가몬(Pergamon)의 아크로폴리스에 있는 〈페르가몬의 대제단(제우스의 대제단)〉을 꼽지 않을 수 없다. 페르가몬은 소아시아의 북서부에 위치한 미시아의 고대도시 유적으로 에우메네스(Eumenes) 2세(재위 기원전 197년~기원전 159년) 시대에 그리스 문화의 일대 중심지가 되어 학예나 미술이 크게 번성한 곳이었다. 안타깝게도 페르가몬 왕국이 있던 터키 베르가마에는 남아 있는 유적이 거의 없는 상태이다. 그 실상은 독일이 1864년 이 지역에서 유물을 발견하여 독일 제국의 초대 재상 비스마르크가 독일을 강대국으로 만들기 위한 일환으로 베를린에 페르가몬 대제단과 대제단을 둘러싼 프리즈를 전시할 공간을 새로 건축하고는 페르가몬의 중요한 유적들을 모두 옮겨와 영구 전시하고 있기 때문이다.

107. 페르가몬 대제단의 열주

단상의 열주 안쪽에는 헤라클레스의 아들 텔레포스의 설화를 표현한 부조가 있다. 또한 폭 36.44m, 안 길이 34.24m 되는 기단의 외주(外周)에는 '기간토마키아'를 나타낸 길이 120m, 높이 2.30m의 장대한 고부조(高浮彫)가 시공되어 있다. 격정적이고 극적인 표현으로 헬레니즘 조각을 대표하는 걸작으로 알려져 있다.

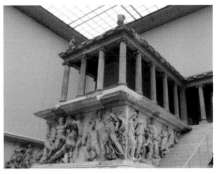
▲〈페르가몬 대제단의 열주〉독일 베를린, 페르가몬 미술관 소장

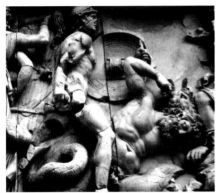
▲〈기간토마키아〉독일 베를린, 페르가몬 미술관 소장

108. 기간토마키아

〈페르가몬의 대제단〉은 헬레니즘 예술의 극치를 보여주고 있다. 특히 그리스 신화에 나오는 올림포스 신들과 거인족인 기간테스와의 전쟁〈기간토마키아〉을 묘사한 프리즈는 보는 이로 하여금 웅장한 스케일과 압도적인 서사미에서 우러나오는 생생한 영감에 감탄을 불러일으키게 한다. 고부조의 뛰어난 조각의 동세는 제우스의 머리에서 무장을 한 채 태어난 아테나 여신이 기간테스와 결투하는 장면이다.

109. 아테나와 팔라스

〈페르가몬의 대제단〉의 기간테스와의 전쟁을 묘사한 부분이다. 조각에는 아테나 여신이 기간테스의 가장 힘이 센 팔라스와 결투를 벌이는 장면이다. 아테나는 승리하여 그의 가죽을 벗겨 제우스의 방패 아이기스에 부착하였다. 팔라스는 날개가 나 있었는데, 아테나가 그 날개를 자신의 발에 붙였다고 한다. 이후 팔라스의 아테나 여신으로 부르기도 한다.

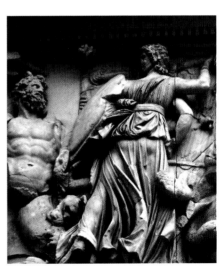
▶〈아테나와 팔라스〉독일 베를린, 페르가몬 미술관 소장

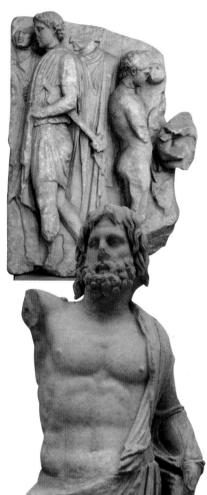

110. 텔레포스 고부조

페르가몬의 대제단 내부에 헤라클레스의 아들인 텔레포스의 삶이 묘사된 프리즈가 있다. 신탁에 의해 아테네 신전의 무녀가 된 아우게 공주에게 반한 헤라클레스가 그녀를 유혹하여 텔레포스를 낳았다. 하지만 신성한 신전에서 아이를 낳자 아테나 여신은 분노하며 저주를 퍼부어 텔레포스는 산속에 버려진다. 그는 자라면서 자신의 기구한 운명과 여러 모험을 겪게 되는데 페르가몬의 대제단 내에 그의 운명에 대한 군상이 파노라마처럼 펼쳐져 조각되어 있다.

◀〈텔레포스 고부조〉_독일 베를린, 페르가몬 박물관 소장

111. 페르가몬 제단의 포세이돈

대리석으로 조각된 포세이돈 신상은 원래 오른손에 삼지창을 들고 왼손에는 돌고래를 들고 있었다. 고대 작가들은 오디세우스와 같은 영웅들에 대한 분노한 바다 신의 모습을 웅장하게 묘사하려 했다. 로마의 시인 오비디우스에 따르면, 포세이돈은 그의 형제 제우스가 최초의 인류를 파괴하기로 결정했을 때 대홍수를 일으켰다고 한다.

◀〈포세이돈 신상〉_독일 베를린, 페르가몬 박물관 소장

112. 빈사의 갈리아인

〈빈사의 갈리아인〉 조각상은 페르가몬 유적에서 발굴된 조각상이다. 페르가몬의 아탈로스 1세(기원전 241년~기원전 197년)가 갈라티아족(갈리아인으로도 불렸다. 아나톨리아 중부에 정착한 켈트족의 일파이다)과의 전쟁에서 승리한 것을 기념하기 위해 델로스의 아폴론 신전에 헌정한 것으로 추정할 수 있다. 강한 사실주의로 진한 호소력을 발산하고 있는 〈빈사의 갈리아인〉은 인간의 관능과 감정에 호소하는 격정적인 표현을 나타낸 헬레니즘 중기의 대표적인 조각상이다.

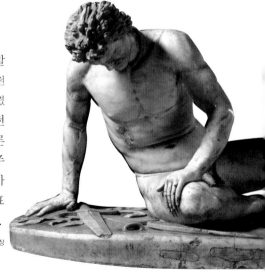

▶〈빈사의 갈리아인〉_로마, 카피톨리니 미술관 소장

113. 파르네제의 숫소

기원전 1세기 헬레니즘시대에 조각되어 로마시대에 모각된 작품이다. 원작자는 아폴로니오스(Apollonios)와 타우리스코스(Tauriskos) 형제로 전해진다. 주제는 안티오페의 두 아들 암피온과 제토스가, 자신들의 어머니를 괴롭힌 디르케에게 복수하기 위해 수소에게 질질 끌려 죽도록 하는 이야기이다. 격렬한 동작을 솜씨있게 정리한 피라미드형의 구성이나 군상이 배치된 암산의 풍경 표현 등, 대단히 독창적인 구성이 돋보이는 작품이다.

〈파르네제의 숫소〉 나폴리 국립고고미술관 소장

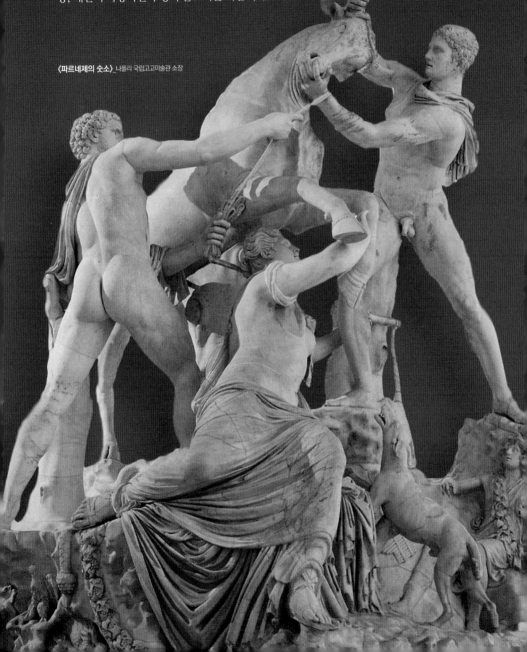

114. 기도하는 소년

1503년 베니스의 로도스에서 발견된 〈기도
하는 소년〉 청동상은 리시포스의 아들 중
한 명인 보이다스가 제작한 것으로 유추되
고 있다. 조각의 동세는 신에게 기도하거
나, 행운을 기원하는 운동선수를 가리킨다.

◀〈기도하는 소년〉 파리, 루브르 박물관 소장

▶〈포도주를 붓는 사티로스〉 폴 게티 박물관 소장

115. 포도주를 붓는 사티로스

헬레니즘시대의 인기 있는 작품을 모델로
로마시대에 모각한 조각상이다. 내용은 실
종된 와인 주전자를 왼손에 들고 포도주를
붓는 젊은 사티로스를 표현하고 있다. 사
티로스는 술의 신 디오니소스의 반인반수
(상체는 인간 하체는 염소)의 동반자이다.

116. 벨베데레 토르소

아폴로니오스(Apollonios)의 〈벨베데레 토르소〉 조
각상은 그의 작품이 유감없이 발휘된 명작이다. 이
조각상은 비록 상체와 다리 부분이 절단되어 있지
만, 남성미 넘치는 강한 힘과 역동적인 포즈가
고스란히 전달되고 있다. 토르소는 목·팔·다리
등이 없는 동체만의 조각을 뜻한다. 〈벨베데레 토
르소〉는 기원전 1세기경에 제작된 것으로 추정되
는 토르소 전신상이다. 트로이 전쟁의 영웅인 그리
스군의 아이아스 장군이 오디세우스와의 언쟁에서
져 자괴감에 빠져 자결하는 모습을 나타낸 조각이
라고 추정되었으나, 오늘날에는 헤라클레스의 친
구인 필로크테테스라는 설이 유력해지고 있다.

〈벨베데레 토르소〉 로마, 바티칸 미술관 소장

117. 루도비시 골

이 조각상은 방금 아내를 죽이고 자살을 시도하기 위해 죽은 아내를 한쪽 팔에, 다른 팔에 칼을 들고 있는 갈리아인 남자를 묘사한다. 조각은 극적인 특성 때문에 헬레니즘 예술의 좋은 예로 간주된다. 조각의 동세는 과장되어 있으며 신체는 모든 면에서 뒤틀려 있다. 각 팔다리는 서로 다른 방향으로 펼쳐져 있으며, 이는 인물이 살아나고 있는 느낌을 준다.

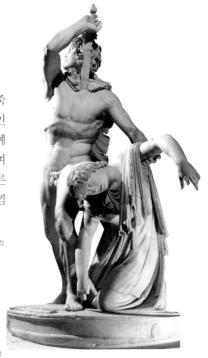

▶〈루도비시 골〉_로마, 국립박물관 소장

◀〈시장의 노파〉〉, 〈주저앉은 노파〉_로마, 국립박물관 소장

118. 시장의 노파 119. 주저앉은 노파

그리스 고전기까지의 조각은 종교적 목적이나 국가의 위세를 드러내기 위한 목적에 충실한 영웅서사나 신화적 소재가 주를 이루었다면 헬레니즘시대에 이르러서는 다양한 주제와 소재를 매개로 개성적 인물을 형상화한 작품들이 쏟아져 나왔다. 이러한 일상적 소재를 중요하게 다루다 보니 당시 조각의 모델도 노쇠한 노인, 병자, 하류층 사람 등으로 확대되면서현대 예술과 흡사한 일상적 인물들이 다채롭게 등장한다.

〈시장의 노파〉라는 조각상을 보면 앞에 언급된 이야기가 쉽게 이해가 될 것이다. 이 작품이 다루고 있는 소재는 신화 속의 신이나 영웅, 전쟁터의 전사가 아니라 평범한 사람이다. 그것도 고단한 삶에 찌든 모습이 여과 없이 그대로 표현되어 있다. 여기에 더해 고전기까지 조각의 주요 형식이었던 조화와 절제에 기초한 균형미도 찾아볼 수 없다. 걷다가 곧 쓰러질 듯 위태롭게 겨우 발걸음을 옮기고 있을 뿐이다. 노파의 얼굴에서도 삶의 풍파를 겪은 주름이 가득하다. 뺨에서 내려오는 깊은 주름은 수분이 빠져 탄력을 잃어버린 노파의 피부 상태를 전달하기에 부족함이 없다. 심지어 이가 빠져 안으로 오그라든 입술의 주름도 선명하다. 좌측 하단의 조각도 〈주저앉은 노파〉이다. 마치 앞서 언급했던 〈시장의 노파〉가 무거운 바구니를 오래 들기가 무거워 아무 곳에나 주저앉은 모양이다.

120. 앉아 있는 헤르메스

18세기 후반에 발견된 청동상으로, 몸의 비율과 미묘한 비틀림은 리시포스(Lysippos)의 조각 전통을 잘 나타내고 있다. 머리는 약 250~300년 후 아우구스투스의 초상화를 연상케 한다.

▶⟨앉아 있는 헤르메스⟩_나폴리 국립 고고학 박물관 소장

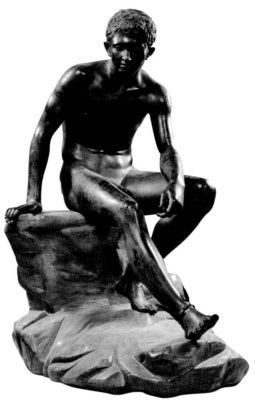

◆⟨앉아 있는 권투선수⟩_ 상감 방식으로 만든 눈알이 실종된 것을 제외하고는 원형 그대로 발견된 청동상으로 얼굴 부분의 상처가 극치의 사실감을 나타내고 있다.

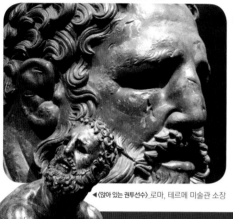

◀⟨앉아 있는 권투선수⟩_로마, 테르메 미술관 소장

121. 앉아 있는 권투선수

아폴로니오스가 제작한 ⟨앉아 있는 권투선수⟩는 권투장 한복판의 긴장과 격렬함을 그대로 살려놓은 듯한 사실감의 극치를 보여주는 조각상이다. 청동상으로 제작된 조각은 한바탕 격전을 치른 후 잠시 휴식을 취하고 있는 권투선수의 지치고 아픈 표정을 사실적으로 묘사하고 있다. 뿐만 아니라 군데군데 찢기고 멍든 상처가 고스란히 조각에 드러나 있다. 심지어 귀의 상처에서 흐르고 있는 핏방울까지 생생하게 묘사돼 있어 권투선수의 생생한 모습을 제대로 구현해낸다.

122. 라오콘 군상

〈라오콘 군상〉은 트로이 신관 라오콘과 그의 두 아들이 포세이돈의 저주를 받는 장면을 묘사한 고대 그리스 조각상이다. 〈라오콘 군상〉은 헬레니즘 시기인 기원전 1세기 때 로디의 아게산드로스(Agesandros)와 그의 두 아들 아테노도로스(Athenodoros), 폴리도로스(Polydoros)가 공동으로 만든 작품이다. 현재 〈라오콘 군상〉은 로마 바티칸 미술관에 소장되어 있는데 르네상스 시기(1506년)에 로마 에스퀼리노 언덕의 티투스 황제 궁터에서 발견되었다. 당시 미켈란젤로는 30대 초반에 〈라오콘 군상〉의 발굴 작업에 직접 참여했는데, 〈라오콘 군상〉이 땅 속에서 나올 때 기뻐 놀라며 "이것은 예술의 기적이다."라고 외쳤다고 한다.

▶ 〈라오콘 군상〉_로마, 바티칸 미술관 소장

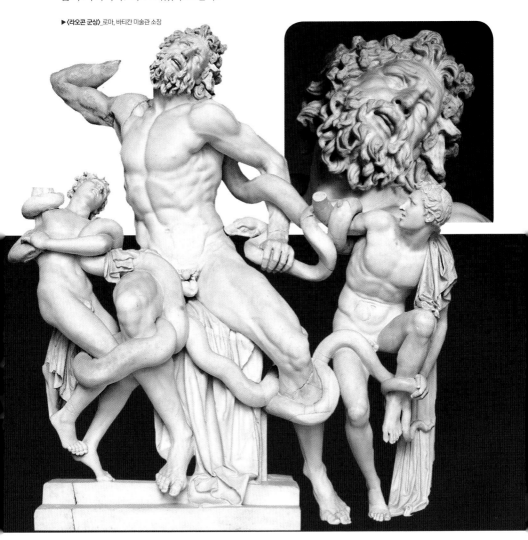

123. 아테나 니케 신전

아테나 니케의 신전은 그리스 아테네의 아크로폴리스에 위치하며 아테나 여신을 모시던 신전이다. 니케는 그리스어로 '승리'를 의미하고, 지혜의 여신 아테나는 '아테나 니케'라는 이름으로 숭배되었다. 18세기 요새를 지을 석재를 구하려는 터키인들에 의해 허물어졌지만 나중에 파괴된 요새에서 돌을 가져와 다시 복구했다.

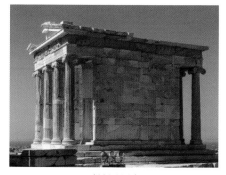

▲ 〈아테나 니케 신전〉_그리스 아테네 아크로폴리스 소재

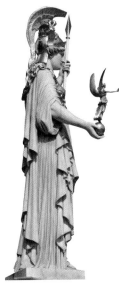

124. 아테나와 니케

오스트리아 빈의 국회의 사당 앞에 조각되어 있는 아테나 상으로, 아테나 여신의 손 위에 승리의 상징인 니케 여신상이 놓여 있다.

◀ 승리의 여신 니케
미국의 유명한 스포츠 용품회사 나이키(Nike)는 승리의 여신 니케에서 회사 이름을 따왔다. 나이키사의 로고도 니케 여신의 날개에서 영감을 받아 고안된 것이라고 한다.

▼ 〈사모트라케의 니케〉_파리, 루브르 박물관 소장

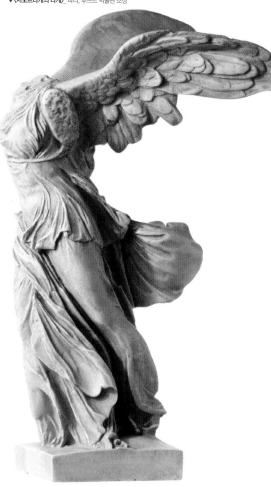

125. 사모트라케의 니케

일명 '승리의 여신'으로 불리는 〈사모트라케의 니케〉 상은 기원전 190년 로도스 섬의 유다모스가 안티오코스가 이끄는 시리아군과의 해전에서 승리하여 그를 기념하기 위해 제작되었다. 니케는 그리스 신화에 등장하는 승리의 여신이다. 간혹 아테나와 혼동되기도 하지만 니케는 승리가 개념화 된 여신의 이름이다. 니케 여신 상은 머리와 두 팔이 없음에도 불구하고 미의 여신 아프로디테에 견주어도 손색이 없을 만큼 유려한 자태를 빛내고 있다.

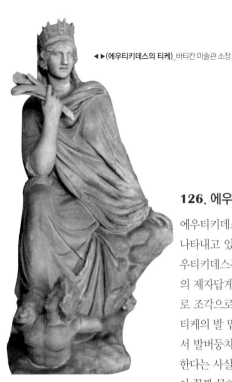

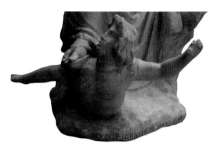

◀▶**〈에우티키데스의 티케〉**_바티칸 미술관 소장

126. 에우티키데스의 티케　127. 강의 신 오른테스

에우티키데스의 〈티케〉는 헬레니즘시대의 조각 양식을 잘
나타내고 있는 그리스에서 가장 대중적인 여신상이다. 에
우티키데스는 고대 그리스 고전기의 3대 거장인 리시포스
의 제자답게 이 작품에서 볼륨감 있고 질박한 양식을 그대
로 조각으로 나타내고 있다. 그리스 여러 도시의 수호신인
티케의 발 밑에는 강의 신 오른테스가 꼼짝할 수 없게 깔려
서 발버둥치고 있다. 강의 신 오른테스는 바다로 흘러가야
한다는 사실을 잊고 도시를 덮치자 이를 막기 위해 발로 밟
아 꼼짝 못하게 했다.

128. 잠자는 헤르마프로디토스

이 조각상은 헬레니즘시대의 여인상에서 나타나
는 전형적인 미인을 묘사한 아름다운 작품이다. 그
리스 신화에 나오는 헤르메스와 아프로디테 사이
에서 태어난 헤르마프로디토스의 잠자는 모습을
형상화하고 있다. 헤르마프로디토스에게 반한 님
프 살마키스가 적극적인 애정 공세를 펼쳤지만, 그
는 아직 사랑을 모르는 소년이었기에 거부하였다.
결국 살마키스의 외사랑은 집착이 되었고, 살라키
스가 신에게 그와 한 몸이 되게 해달라고 기도하여
양성의 몸이 되었다는 슬픈 사연을 지닌 인물이다.

▼▶**〈잠자는 헤르마프로디토스〉**_로마, 국립박물관 소장

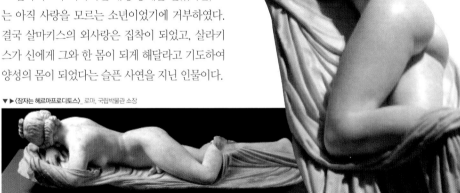

헬레니즘과 로마 시대의 아프로디테 상

헬레니즘시대와 로마시대에는 시각예술에 대한 관심이 놀라울 정도로 넘쳐났다. 특히 로마시대에 이르러 헬레니즘시대의 아프로디테(로마 신화에서는 베누스. 영어명 비너스) 조각상은 금전상의 가치뿐 아니라 예술적 가치로도 뛰어나 로마인들로부터 존경받는 위치에까지 오른다. 오죽하면 크니도스 섬 주민들이 프락시텔레스의 아프로디테의 값이 국가의 빚을 다 갚을 수 있을 정도로 엄청난 가치를 지닌 작품이었는데도 그것을 팔지 않고 지키려고 했겠는가. 당시 헬레니즘 조각가를 대표하는 스코파스(Skopas)의 아프로디테는 종교적 제의의 주제였다. 사람들은 크니도스에 있는 조각들을 보러 가기 위해 여행단을 조직하기까지 했다.

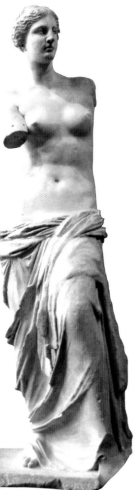

129. 이슈타르 여신상

그리스 신화에서 아프로디테가 서풍을 타고 그리스로 왔다는 것은 그녀가 동방의 여신이었고, 이 여신 숭배가 그리스 세계로 전해졌다는 것을 의미한다. 아프로디테는 메소포타미아의 사랑과 풍요의 여신 이슈타르 여신이었던 것으로 보인다. 이 여신은 메소포타미아 신화에 나오는 여신이다. 미와 연애의 신으로서 그리스 신화에서는 아프로디테와 동일시 되었다.

▲〈이슈타르 여신상〉_튀르키예 앙카라, 고문명 박물관 소장

130. 밀로의 비너스

조각사를 통틀어 무수히 많은 비너스 중 장엄한 미와 아름다움을 빛내고 있는 〈밀로의 비너스〉가 차지하는 중요성은 서양 미술사에서 가장 독보적인 위치에 있다고 할 수 있다. 반나체의 비너스는 엉덩이 부분에 옷이 걸쳐 있는 상당히 매혹적인 자태의 전신상으로, 양팔과 왼발이 없는 상태로 발견되었다. 비너스의 비례나 구조는 안정적인 자세와 조화를 이루고 있으며, 등을 약간 앞으로 구부린 유연한 자세는 육감적이고 관능적인 느낌을 자아낸다. 이런 경향은 그리스 신화에서 그려지고 있는 이상적인 비너스의 모습이 아니라 현실에서 느껴지는 아름다운 여인상 그 자체라고 할 수 있다.

◀〈밀로의 비너스〉_파리, 루브르 박물관 ▶〈밀로의 비너스〉 후면

131. 카피톨리니의 비너스

〈카피톨리니의 비너스〉는 기원전 300년경의 로마 제국 때의 모작으로 목욕을 끝낸 비너스의 모습을 표현하고 있다. 이러한 비너스의 자세는 중세를 포함하여 19세기에 이르기까지 대리석 누드 조각의 유래가 되었으며, 회화에도 많은 화가들에게 영감을 불어넣었다. 이 조각상은 헬레니즘기의 조각으로 콘트라포스토의 자세를 취하고 있으며 석상의 포즈는 고대 예술작품 중 벌거벗은 여체가 제기하는 어떤 형태상의 문제도 없는 가장 완벽한 포즈를 갖춘 조각상이다.

▶〈**카피톨리니의 비너스**〉_로마, 카피톨리니 박물관 소장

132. 아를의 비너스

밀로의 비너스와 같은 유형의 아를의 비너스 스타일은 허리에서 옷을 아래로 내려놓아 상반신만 노출된 여인상이다. 그리스 아테네 조각가 플락시텔레스(Praxiteles)의 양식으로 조각한 작품의 모각 작품으로 보인다. 1651년 아를에서 우물을 파는 노동자들에 의해 발견되어 1681년에 베르사유의 궁전을 장식하기 위해 루이 16세에게 주어졌다.

◀〈**아를의 비너스**〉_파리, 루브르 박물관 소장

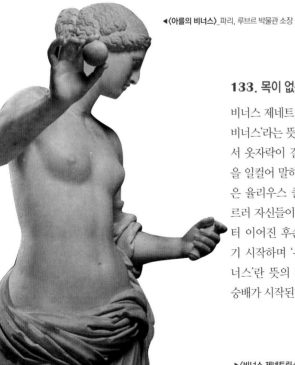

133. 목이 없는 비너스 제네트릭스

비너스 제네트릭스는 '우주의 어머니 비너스'라는 뜻으로 비너스의 석상에서 옷자락이 길게 늘어진 비너스 상을 일컬어 말하기도 한다. 로마 제국은 율리우스 클라우디스 왕조에 이르러 자신들이 어머니인 비너스로부터 이어진 후손이라는 것을 강조하기 시작하며 '우주의 어머니이신 비너스'란 뜻의 비너스 제네트릭스의 숭배가 시작된다.

▶〈**비너스 제네트릭스**〉_로마, 카피톨리니 박물관 소장

134. 칼리피기안 비너스 1

〈칼리피기안 비너스〉는 문자 그대로 '엉덩이가 아름다운 비너스' 또는 '아름다운 둔부의 비너스'라는 뜻을 가진 헬레니즘시대의 조각을 모각한 로마시대의 조각상을 말한다. 이 조각상은 엉덩이를 살짝 든 포즈에 상반신이 거의 드러나는 옷을 걸치고 고대 그리스의 여성용 긴 겉옷인 페플로스를 왼손으로 들고 오른손으로 바쳐 잡고 엉덩이 부분을 가리고 있는 모습을 하고 있다.

◀〈칼리피기안 비너스 1〉_나폴리, 국립고고학 박물관 소장

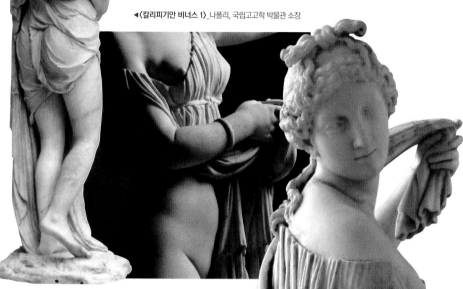

▶〈칼리피기안 비너스 2〉_나폴리, 국립고고학 박물관 소장

135. 칼리피기안 비너스 2

엉덩이를 완전히 드러낸 이 조각상은 기원전 1세기 후반경에 만들어진 것으로, 원본은 헬레니즘 초기의 기원전 300년 경 청동상으로 만들어졌을 것으로 추정되고 있다. 이 조각상은 원래 머리 부분이 분실되었다가 로마에 있는 네로 황제의 '황금궁전'에서 발견되어 복구되었다. 과감하게 엉덩이를 노출하고 있는 모습이 인상적이다. 그리고는 고개를 어깨 뒤로 젖혀 엉덩이 부분을 내려다보고 있는데, 이 주제는 통상적으로 비너스를 나타내는 전형적인 모습으로 전해오고 있다.

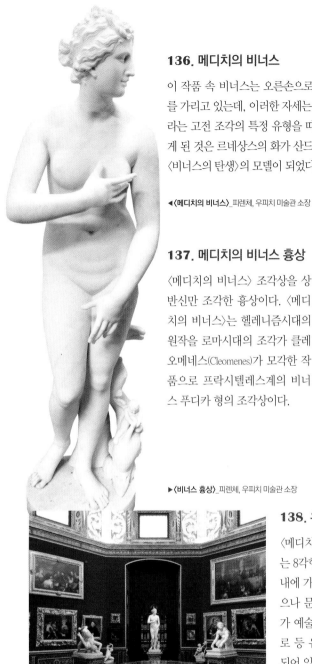

136. 메디치의 비너스

이 작품 속 비너스는 오른손으로 가슴을 가리고, 왼손으로는 음부를 가리고 있는데, 이러한 자세는 '비너스 푸디카' 즉, 정숙한 비너스라는 고전 조각의 특정 유형을 따른 것이다. 이 조각상이 유명해지게 된 것은 르네상스의 화가 산드로 보티첼리(Sandro Botticelli)가 그린 〈비너스의 탄생〉의 모델이 되었다는 데 있다.

◀〈메디치의 비너스〉_피렌체, 우피치 미술관 소장

137. 메디치의 비너스 흉상

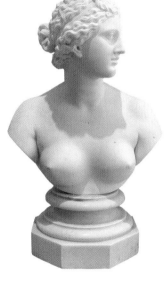

〈메디치의 비너스〉 조각상을 상반신만 조각한 흉상이다. 〈메디치의 비너스〉는 헬레니즘시대의 원작을 로마시대의 조각가 클레오메네스(Cleomenes)가 모각한 작품으로 프락시텔레스계의 비너스 푸디카 형의 조각상이다.

▶〈비너스 흉상〉_피렌체, 우피치 미술관 소장

138. 우피치 미술관의 트리부나 방

〈메디치의 비너스〉 조각상이 소장되어 있는 8각형의 트리부나 방은 우피치 미술관 내에 가장 아름다운 장소로 들어갈 수 없으나 문 밖에서 관람할 수 있다. 방 전체가 예술이며 라파엘로, 루벤스, 미켈란젤로 등 유명한 예술가들의 작품들이 전시되어 있다. 그 중에 정 가운데에 화려하게 장식되어 있는 〈메디치의 비너스〉에서는 우아한 아우라가 뿜어나오고 있다.

◀〈트리부나 방〉_피렌체, 우피치 미술관

139. 살론의 비너스

릴리의 비너스와 유사한 〈목욕하는 비너스〉는 웅크린 자세에서 왼팔을 머리 위에 올려 목욕하는 자세를 보여주고 있다. 루브르 박물관에 소장되어 있는 이 조각상은 피렌체의 우피치 미술관과 로마 바티칸 박물관에도 이와 비슷한 모각상이 있다. 10세기 살론에서 발굴된 이 조각상은 현대 예술가들에 많은 영향을 주었다.

▶〈살론의 비너스〉_파리, 루브르 박물관 소장

140. 목욕하는 비너스와 큐피드

비너스와 그녀의 아들 큐피드가 목욕하는 장면을 묘사한 조각상이다. 왼손에 향유병을 든 비너스는 〈웅크린 비너스〉 상과 동일한 모습을 나타내고, 그녀의 등 뒤로 큐피드가 장난치는 모습이 이색적인 분위기를 연출하는 조각상이다.

◀〈목욕하는 비너스와 큐피드〉_상트 페테르부르크 박물관 소장

141. 릴리의 비너스

비너스의 모습이 웅크리고 있어 일명 '웅크린 비너스'라고도 불리는 작품이다. 이 작품은 영국의 바로크 화가였던 피터 릴리(Peter Lily)가 소유했었기에 〈릴리의 비너스〉라고 불린다. 조각의 형태는 목욕을 하다가 인기척에 놀라는 비너스의 모습을 묘사했다. 이 조각은 기원전 1, 2세기경 그리스의 원본을 모사한 로마의 조각으로, 그녀의 시선은 매서우나 관람자의 입장에서 용기를 내어 그녀의 몸매를 살펴보면 사방 어디에서 바라보아도 제각각 다른 놀랍도록 아름다운 모습을 보여주고 있다.

〈릴리의 비너스〉_런던, 대영박물관 소장

142. 타운리 비너스

이 조각상은 1775년 오스티아에 있는 클라우디우스 황제의 목욕탕 유적에서 발견되어 1805년 영국으로 밀무역으로 건너왔다. 이 조각상을 사들인 고전 유물 컬렉션인 찰스 타운리(Charles Townley)의 이름을 따 〈타운리 비너스〉로 명명되었으며 당시 영국의 유명한 화가인 게인즈버러(Gainsborough)와 터너(Turner)는 비너스 상을 찬양하였다.

▶〈타운리 비너스〉_런던, 대영박물관 소장

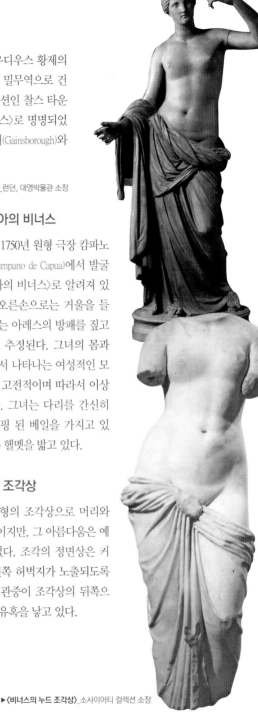

143. 카푸아의 비너스

이 조각상은 1750년 원형 극장 캄파노 데 카푸아(Campano de Capua)에서 발굴되어 〈카푸아의 비너스〉로 알려져 있다. 그녀의 오른손으로는 거울을 들고 왼손으로는 아레스의 방패를 짚고 있을 것으로 추정된다. 그녀의 몸과 얼굴 모두에서 나타나는 여성적인 모양과 곡선은 고전적이며 따라서 이상화되어 있다. 그녀는 다리를 간신히 덮는 드레이핑 된 베일을 가지고 있으며, 왼발은 헬멧을 밟고 있다.

◀〈카푸아의 비너스〉_
나폴리 국립 고고학 박물관 소장

144. 비너스의 누드 조각상

비너스 제네트릭스 유형의 조각상으로 머리와 팔다리가 누락된 조각이지만, 그 아름다움은 예술 세계에 충격을 주었다. 조각의 정면상은 커튼 밖으로 하복부와 왼쪽 허벅지가 노출되도록 설계되었으며, 그것은 관중이 조각상의 뒤쪽으로 이동하도록 관능의 유혹을 낳고 있다.

▶〈비너스의 누드 조각상〉_소사이어티 컬렉션 소장

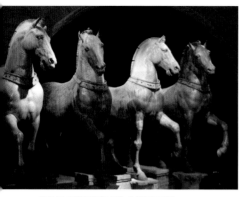

▲산 마르코 대성당 테라스 안에 소장된 콰드리가

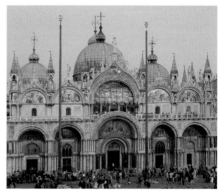

▲베네치아 산 마르코 대성당 전경

145. 승리의 콰드리가

〈승리의 콰드리가〉는 이탈리아의 베네치아에 위치한 산 마르코 대성당에 소장되어 있는 현존하는 유일한 콰드리가(quadriga) 조각상이다. '콰드리가'는 고대 올림픽 등에서 전차 경주에 사용된 4마리의 말이 끄는 전차를 말한다.

산 마르코 대성당의 〈승리의 콰드리가〉는 헬레니즘시대에 만들어진 것으로 추정되며, 청동으로 주조한 조각상으로 역동적인 네 마리의 말을 나타내고 있다. 원래는 콘스탄티노플 경마장 건물에 있던 것으로, 1204년 제4차 십자군에 참가한 베네치아 십자군이 경마장 건물에 걸려 있던 청동상을 떼내 산 마르코 대성당에 설치했다.

146. 산 마르코 대성당

828년 베네치아 상인 2명이 이집트에서 가져온 성 마르코 성인의 유골을 안치하기 위한 납골당으로 세워진 성당이다. 산 마르코 대성당은 건물 전체가 조각작품일 정도로, 베네치아의 전성기, 동방침략 때 건축을 장식할 물건들을 외국에서 들여왔기 때문에 매우 이국적인 모습을 띠고 있다. 동양적인 정면 아치 위는 황금빛 모자이크로 장식되어 있다. 성당 안의 모자이크 벽화는 12세기에서 17세기까지 계속 만들어졌다. 그리스 십자형 위에는 다섯 개의 돔 천장이 보인다. 정문 테라스 위로 네 마리의 청동마상인 승리의 콰드리가가 나와 있다.

147. 산 마르코 광장과 종탑

산 마르코 대성당을 정면에서 바라본 광장의 모습이다. 열주로 가득한 건물이 광장을 'ㄷ'자로 둘러싸고 있어 광장은 마치 하나의 거대한 홀처럼 보인다. 나폴레옹은 이를 두고 세계에서 가장 아름다운 응접실(홀)이라 불렀다.

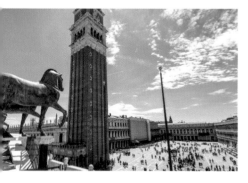

◀테라스의 콰드리가 청동상에서 내려다 본 산 마르코 광장 전경

헬레니즘 시대의 인물상

헬레니즘 조각의 위대한 업적은 위인의 초상을 흉상이나 동상으로 조각한 일이다. 대부분의 헬레니즘 조각상은 로마시대에 모각되어 후대에까지 전해지고 있다. 헬레니즘 시대의 초상을 남긴 위인들은 시인, 웅변가, 사상가, 권력자 등 다양한 직위의 위인들이다. 각각의 인물상에는 시대의 변천에 따른 다양한 양식의 변화가 보인다.

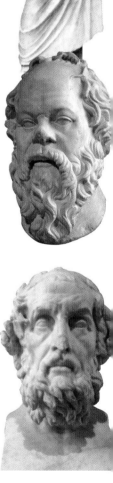

148. 데모스테네스

초기의 조각가 폴리에우크테스(Polyuctes)가 제작한 〈데모스테네스의 초상〉에서는 위인의 사실적인 모습을 재현하였다. 데모스테네스(Demosthenes)는 고대 그리스의 웅변가이자 정치가이다. 그는 반(反)마케도니아운동의 선두에 서서 정열을 다한 의회연설로 조국의 분기(奮起)를 촉구한 애국주의자로 알려져 있다.

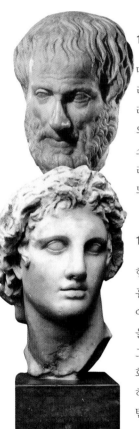

149. 아리스토텔레스

마케도니아 왕국 출신의 그리스 철학자인 아리스토텔레스는 알렉산드로스 대왕의 스승이었으며 소크라테스와 플라톤에 이어 고대 그리스시대의 철학자로 대표되고 있다.

150. 소크라테스

고대 그리스의 대표적인 철학자 소크라테스의 초상 조각이다. 소크라테스는 고대 그리스 철학의 전성기를 이룩한 인물이다. 그는 "악법도 법이다."라는 명언으로도 유명하다.

151. 알렉산드로스

헬레니즘 조각을 대표하는 흉상이다. 그리스 · 페르시아 · 인도에 이르는 대제국을 건설한 위대한 정복자인 그의 동방 정벌은 그리스 문화와 오리엔트 문화를 융합해 새로운 헬레니즘 문화를 탄생시켰다.

152. 호메로스

기원전 4세기 헬레니즘시대에 만들어진 호메로스의 초상 조각에서는 대서사시의 시인인 호메로스의 내면세계의 깊이를 잘 형상화해 생각에 잠긴 예술가의 면면을 설득력 있게 표현해내고 있다.

고대 로마 시대의 조각

로마인들은 그리스인들과 달리 매우 현실적인 감각을 지닌 사람들로서, 그리스 문화를 그대로 답습했으나 그것을 로마식으로 변화시킴으로써 사실주의를 발전시켰다. 그리스의 많은 조각들은 청동으로 주조된 것이었는데 로마인들은 이것을 대리석으로 복제했다. 로마인들은 그리스인들처럼 추상적이고 관념적인 차원에서 조각을 제작했다기보다 장식이나 권력, 부, 교양의 과시란 차원에서 조각을 소유했다.

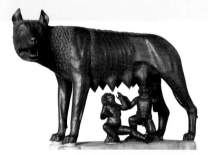

▲〈암 늑대상〉_로마, 카피톨리니 미술관 소장

▲〈카피톨리니 미술관〉_로마, 카피톨리노 언덕 위치

153. 암 늑대상

로마를 건국한 로물루스와 그의 쌍둥이 동생 레무스가 아기 때 암 늑대의 젖을 먹고 자랐다는 신화를 표현한 고대 청동상이다.

154. 카피톨리니 미술관

고대 조각의 보물 창고라 불리는 카피톨리니 미술관은 로마의 카피톨리노 언덕 위에 자리하고 있다. 계단 위에는 마치 수문장이나 되는 것처럼 제우스의 쌍둥이 아들 카스토르와 폴룩스의 거상이 좌우 양쪽에서 자태를 뽐내고 있다

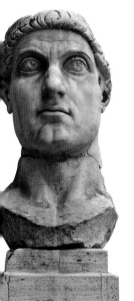

155. 콘스탄티누스 1세의 머리

이 거대한 머리는 원래 높이가 10~12m에 달하는 거대한 조각상 일부이다. 발견된 조각상의 신체 부분만 대리석으로 만들어졌으며 나머지 부분은 코어, 직물로 사용되는 나무 틀 위에 치장 벽토로 만들어졌다.

◀〈콘스탄티누스 1세의 머리〉_로마, 카피톨리니 미술관 소장

156. 콘스탄티누스 1세의 손

이 거대한 손은 파손되어 떨어져나간 콘스탄티누스의 손이다. 밀라노 칙령으로 그리스도교 신앙을 공인한 황제인 그의 손가락은 마치 하늘을 가리키는 듯하다.

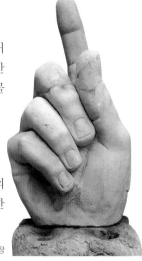

▶〈콘스탄티누스 1세의 손〉_로마, 카피톨리니 미술관 소장

157. 마르쿠스 아우렐리우스의 기마상

캄피돌리오 광장을 설계한 미켈란젤로는 라테
라노 광장에 서 있던 마르쿠스 아우렐리우스 황
제 기마상을 가져와 캄피돌리오 광장 복판에 세
웠다. 청동 기마상을 받치고 있는 대리석 받침
대는 미켈란젤로의 작품이다. 기마상을 중심으
로 위에서 내려다보면 12각형의 별인 듯 꽃인
듯한 흑백의 모자이크 보도블럭이 아름답게 깔
려 있다.

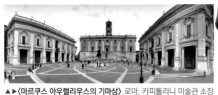

▲▶〈마르쿠스 아우렐리우스의 기마상〉_로마, 카피톨리니 미술관 소장

158. 마르쿠스 아우렐리우스의 두상

스토아 학파의 철학자이며 로마 황제. 그가 재위에 있던 무렵의 로마
제국은 위기의 상태에 있었고 그것이 그의 철학사상에 표현되어 있다.

〈마르쿠스 아우렐리우스의 흉상〉_로마, 카피톨리니 미술관 소장

159. 말을 물어뜯는 사자

로마시대의 걸작인 〈말을 물어뜯는
사자〉상은 르네상스시대에 미켈란젤
로의 제자들에 의해 사자의 뒷다리
외에도 말의 머리, 다리 및 꼬리를 복
원하였다.

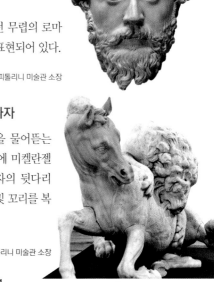

▶〈말을 물어뜯는 사자〉_로마, 카피톨리니 미술관 소장

160. 가시를 빼는 소년

머리 부분은 고전적인 엄격성, 사지는 현실적 느낌으로 표현되었기
에 헬레니즘기 파스티쉬의 전형적인 작풍으로 평가되고 있다. 중세
에 유명해졌으며 초기 르네상스의 예술가들에게도 영향을 미쳤다.

◀〈가시를 빼는 소년〉_로마, 카피톨리니 미술관 소장

161. 에스퀼리노의 비너스

이 조각상은 서기 50년경에 흰색 대리석으로 만든 비너스 상이다. 1874년 로마 칠구릉 중 에스퀼리노 구릉의 단테 광장에서 발견되었는데, 라미아 정원의 일부로 추정된다. 사람보다 작은 크기의 누드 여성 조각상으로 팔 부분이 없다. 조각의 모델이 로마의 여신 비너스라거나 혹은 벌거벗고 목욕하는 여성이라는 등의 해석이 분분한 조각상이다.

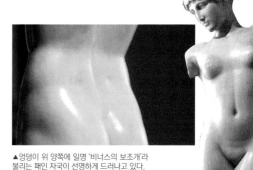

▲엉덩이 위 양쪽에 일명 '비너스의 보조개'라 불리는 패인 자국이 선명하게 드러나고 있다.

▶〈에스퀼리노의 비너스〉_로마, 카피톨리니 미술관 소장

162. 에로스와 프시케

카피톨리니 박물관의 갤러리 룸에는 격렬함과 긴장감이 넘치는 〈빈사의 갈리아인(64쪽 참조)〉 조각상을 만날 수 있다. 죽어가는 전사상 바로 앞에 놓여 있는 사랑에 열병이 난 〈에로스와 프시케〉가 서로 키스를 하는 조각상이 놓여 있다. 두 연인의 조각상은 전사의 죽음에도 아랑곳하지 않고 뜨거운 사랑에 빠진 모습을 적나라하게 보여준다. 한 공간 안에 죽음과 열애라는 이중적 분위기의 조각상이 나란히 마주 놓여 있어 관람객들로 하여금 이질적이면서 극과 극의 감정을 느끼게 한다.

◀〈에로스와 프시케〉_로마, 카피톨리니 미술관 소장

163. 카피톨리니의 브루투스 흉상

기원전 3~2세기의 에트루스크 조상(彫像)의 걸작품으로서, 모델은 기원전 508년 왕정을 폐하고 로마 공화정을 수립하여 최초의 집정관이 되었다고 전해지는 루키우스 유니우스 브루투스라고 알려졌다. 두부(頭部)의 날카로운 사실성은 에트루스크 미술의 특징을 여실히 보여주고 있다. 이 작품은 로마 사회에서 초상 조각상의 중요한 위치를 차지하고 있다. ▶〈카피톨리노의 브루투스 흉상〉_로마, 카피톨리니 미술관 소장

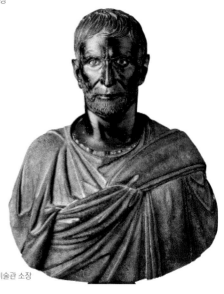

164. 로마의 웅변가

이 조각상은 로마시대의 아테네 출신의 클레오메네스(Cleomenes)가 제
작한 작품으로, 고전의 균제(均齊)와 단정(端正)을 잘 드러내고 있다.
클레오메네스는 고전 시기의 작품에서 모티브를 얻어 당시 로마인의
내면 세계를 이 작품 속에 담아냈다.

▶〈로마의 웅변가〉_파리, 루브르 박물관 소장

165. 카스토르와 폴록스

제우스는 스파르타 왕비 레다와 관계하였다. 그런데 레다는 탄다리오
스와 관계하여 두 개의 알을 낳았는데 하나의 알에서 카스토르와 클
리타임네스트라 남매를 낳았고 다른 한 알에서 헬레네와 폴리데우케
스 남매를 낳았다. 폴리데우케스는 제우스의 아들로 불멸의 존재였
고, 카스토르는 탄다리오스의 아들로 필멸의 존재였다. 하지만 두 형
제는 우애가 깊어 많은 모험을 함께하며 쌍둥이 별자리가 된다.

▼〈카스토르와 폴록스〉_코펜하겐, 국립 조각 박물관 소장

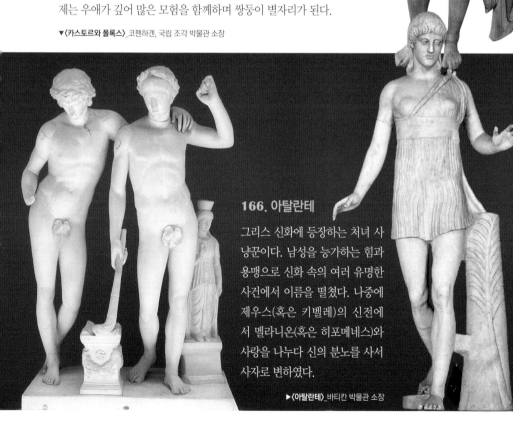

166. 아탈란테

그리스 신화에 등장하는 처녀 사
냥꾼이다. 남성을 능가하는 힘과
용맹으로 신화 속의 여러 유명한
사건에서 이름을 떨쳤다. 나중에
제우스(혹은 키벨레)의 신전에
서 멜라니온(혹은 히포메네스)과
사랑을 나누다 신의 분노를 사서
사자로 변하였다.

▶〈아탈란테〉_바티칸 박물관 소장

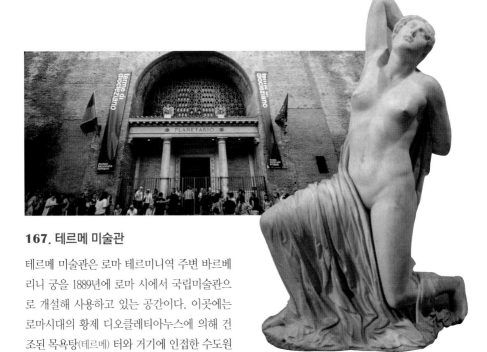

167. 테르메 미술관

테르메 미술관은 로마 테르미니역 주변 바르베리니 궁을 1889년에 로마 시에서 국립미술관으로 개설해 사용하고 있는 공간이다. 이곳에는 로마시대의 황제 디오클레티아누스에 의해 건조된 목욕탕(테르메) 터와 거기에 인접한 수도원 및 안뜰이 자리하고 있다. 전시물은 주로 그리스와 로마의 조각 미술품들이 많다.

▲〈죽어가는 니오베의 딸〉_로마, 테르메 미술관 소장

168. 죽어가는 니오베의 딸

아르테미스가 쏜 화살을 등에 맞고 절규하며 죽어가는 니오베의 딸을 묘사한 조각상이다. 소녀는 등에 화살을 맞은 듯 팔을 등 쪽으로 급하게 꺾고 있다. 하늘을 향한 얼굴에는 희미하게 원망과 탄식이 스쳐지나간다. 소녀의 몸을 감싸고 있던 옷은 훌러덩 벗겨져 오른쪽 다리에 가까스로 걸쳐져 있는데, 그처럼 허무하게 허물어져 내린 옷과 '날것'으로 드러난 몸이 소녀의 비운을 더할 나위 없이 아프게 전해준다.

169. 목이 잘린 니오베

바티칸 박물관에 소장되어 있는 니오베 조각상이다. 비록 머리와 팔은 훼손되어 없지만 주름 조각 기법이 매우 뛰어난 동세를 나타내고 있다.

◀〈목이 잘린 니오베〉_로마, 바티칸 박물관 소장

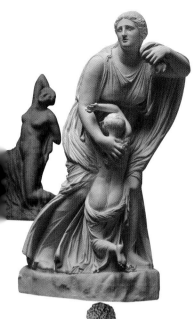

170. 아들을 보호하는 니오베

니오베는 테베의 왕 암피온의 아내였다. 그녀는 아들 일곱, 딸 일곱에 그야말로 모든 것을 다 가진 여자였다. 당시 테베에서 숭배하는 레토 여신은 자식으로 아폴론과 아르테미스 남매만 있었다. 자만심에 들뜬 니오베는 레토 여신보다도 자신이 더 훌륭하다고 자랑했다. 니오베의 자만은 도를 지나쳐 결국 교만함에 이르고 이는 곧 레토 여신과 대결을 신청하기에까지 이른다. 분개한 레토 여신은 자식인 태양의 신 아폴론과 사냥의 신 아르테미스에게 오만방자한 니오베가 자신을 능멸한 것에 대해 울분을 터트렸다. 이에 아폴론과 아르테미스는 니오베의 자식들을 모두 죽인다. 아폴론은 아들들을, 아르테미스는 딸들을 화살로 쏘아 죽였다. 조각은 니오베가 막내 아들을 필사적으로 막으려는 절규에 찬 모습을 담고 있다.

◀〈아들을 보호하는 니오베〉_로마, 테르메 미술관 소장

171. 오레스테스와 엘렉트라

우정이 두터운 오레스테스와 엘렉트라. 오레스테스가 아버지 아가멤논을 죽인 어머니 클리타임네스트라에게 복수하려 하자 엘렉트라가 친구를 돕는다. 두 사람은 추방당하지만 그들은 많은 고초를 함께하며 결국 복수를 이룬다.

◀〈오레스테스와 엘렉트라〉_로마, 테르메 미술관 소장

172. 헬레니즘 왕자

조각상은 가벼운 수염을 지닌 벌거벗은 청년을 나타내며, 그리스의 조각가 리시포스(Lysippos)의 헤라클레스 조각상에서 가져온 영웅적인 동세에 영향을 받아 창에 기대어 있다. 조각상에 대한 첫 번째 연구는 헬레니즘 왕자, 셀레우시드 또는 테르메의 통치자 아탈리드라고 주장하고 있지만, 조각 인물의 정체성에 대한 합의가 없기에 폭 넓은 의미에서 〈헬레니즘 왕자〉로 명명되었다.

〈헬레니즘 왕자〉_로마, 테르메 미술관 소장

173. 세차이나의 여성 트라이어드

1927년 세차이나(Cecchina) 근처에서 발견된 조각 좌상은 뛰어난 솜씨를 지닌 조각상으로 대지의 여신 케레스, 명계의 여왕 프로세르피나 및 지역 신인 샘의 님프 페렌티나의 좌상이다. 이 조각상은 312년 비아 아피아(Via Appia) 건설에 이어 라치오에 도착한 마그나 그라시아(Magna Graecia) 예술가들에 의해 만들어진 것으로 보이며, 그들은 당시 로마와 그 주변에서 활동했다.

▲〈세차이나의 여성 트라이어드〉_로마, 테르메 미술관 소장

175. 황소를 죽이는 미트라스

미트라스는 로마시대에 동방(페르시아) 지역에서 온 이방 신이다. 그가 초원에서 야생 황소를 만나 그 등에 올라타자 화가 난 황소가 날뛰며 어느 동굴에 도착했다. 그때 태양의 전령인 까마귀가 황소를 제물로 바치라고 하자 미트라스가 황소의 옆구리를 칼로 꽂았다. 그러자 황소의 피가 흘러 밀이 되었고, 황소의 정액에서 인간에게 유용한 동물들이 생겨났다. 조각에는 개와 뱀이 황소의 밀을 먹으려 하고 황소의 고환을 움켜잡은 전갈이 있다.

▶ 미트라 교는 헬레니즘시대에 유입된 이방 종교로 로마시대에까지 성행했다. 로마의 테르메 미술관 및 여러 박물관에 미트라스 조각상이 소장되어 있으며 런던의 대영박물관에도 소장되어 있다.

174. 헤르메스

그리스 조각가 피디아스의 조각상으로 추정되는 〈헤르메스〉 상은 르네상스를 비롯하여 19세기에 이르기까지 많은 조각가들에게 영감을 주는 소재가 되었다. 오른 팔을 들어 웅변하려는 모습은 웅변과 전령의 신의 특징을 잘 나타내고 있다.

▼〈헤르메스〉_로마, 테르메 미술관 소장

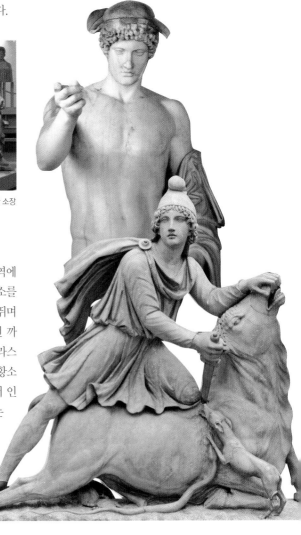

176. 국립 로마 박물관의 조각 전시실

마시모 궁전의 테르메 국립 로마 박물관은 바티칸 궁전의 고대 컬렉션을 능가하는 양과 질이 우수한 고대 로마 예술의 보물 창고이다. 이 박물관에는 고전시대의 조각상, 특히 〈앉아 있는 권투 선수(68쪽 참조)〉 청동상과 역사상 최초의 진정한 바비 인형이라 할 수 있는 상아로 만들어진 소녀 인형이 소장되어 있다.

177. 창을 든 디오니소스

긴 창을 가볍게 들고 있는 디오니소스의 긴 머리카락은 중앙에서 갈라지고, 포도 잎으로 장식된 핀으로 이마 위에 고정되어 어깨에 계단식으로 배열되는 두 개의 물결 모양의 리본으로 펼쳐진다. 포즈는 폴리클레투스의 영향력을 눈에 띄게 받고 있는 반면에 머리의 움직임과 옆구리의 부드러운 윤곽은 프락시텔레스의 작품에 익숙함을 나타낸다.

▶〈창을 든 디오니소스〉_로마, 테르메 미술관 소장

178. 앉아 있는 전사

전사가 땅에 앉아 휴식을 취하는 모습으로 〈로도비시 아레스〉 조각상을 연상시키는 대리석 조각상이다. 다른 조각상에서 볼 수 없는 생각에 젖은 얼굴 표정이 이채롭다.

◀〈앉아 있는 전사〉_로마, 테르메 미술관 소장

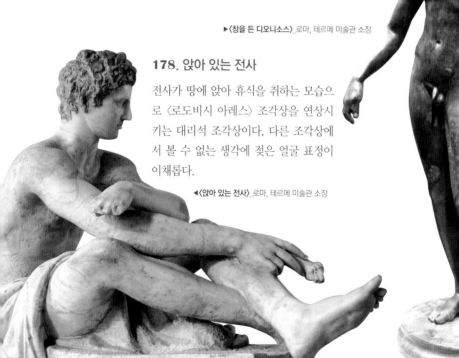

179. 새벽의 여신 에오스

이 조각상은 에트루리아 사원의 테라코타 페디먼트 끝에 절묘한 솜씨로 만
들어진 새벽의 여신을 묘사한 조각상이다. 여신은 떠오르는 태양의 빛으로
부터 자신을 보호하는 것처럼 보인다. 에오스는 매일 아침 자신의 전차를
타고 오케아노스 위로 날아올라 태양의 신 헬리오스를 따라 하늘을 여행하
였다. 그녀의 쌍두마차를 끄는 말은 파에톤(눈부심)과 람포스(빛)이다.
호메로스는 에오스를 '장밋빛 손가락을 지닌', '사프란
빛 옷을 입은' 등의 수식어로 묘사하고 있다.

▶〈새벽의 여신 에오스〉_토스카나, 에트루리아 박물관 소장

180. 비둘기를 가진 어린 소녀

헬레니즘시대의 조각상을 로마시대에
모각한 대리석 조각으로 소녀의 발에 묘
사 되었음에 틀림 없는 강아지의 공격으
로부터 비둘기를 방어하기 위한 동세를
나타내고 있다.

◀〈비둘기를 가진 어린 소녀〉_로마, 카피톨리니 미술관 소장

181. 이시스 여신상

로마 제국은 그리스 문화뿐만 아니라 이집트 문화도 받아들
였는데 이집트의 여신인 이시스가 로마에 들어와 현지화가
된 조각상이다. 이시스를 상징하는 머리의 소 뿔이 있는 태양
을 제외하고는 로마 여인의 모습을 하고 있다.

▶〈이시스 여신상〉_로마, 테르메 미술관 소장

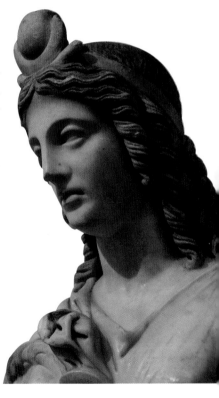

182. 헤르메스 청동상

이 청동상은 로마 제국이 영국 콜체스터 지역을 점령하던 시기인 2세기 당시 로마 브리튼 도시를 건설하던 때에 건너간 청동상으로 보인다. 영국에서 가장 훌륭한 청동 인물 중 하나인 〈헤르메스 청동상〉은 콜체스터의 남서쪽 가장자리에서 발견되었다. 이 놀라운 청동상은 콜체스터와 런던을 연결하는 주요 도로에서 여행자와 상인이 수호신을 모시는 성전이 있었음을 시사한다. 이 두 도시는 영국 행정부에서 매우 중요했으며 지방을 오가는 물자를 위한 무역 허브였다.

▶〈헤르메스 청동상〉_영국, 콜체스터 박물관 소장

183. 승리의 갑옷상

승리한 장군이 갑옷을 입은 전사로 묘사된 조각상이다. 가슴에는 고르곤의 머리가 있는데, 상대에게 두려움을 심어주기 위해서이다. 어깨끈에는 제우스의 번개 섬광이 있으며, 벨트는 '헤라클레스 매듭'이 묶여 있다.

◀〈승리의 갑옷상〉_로마, 테르메 미술관 소장

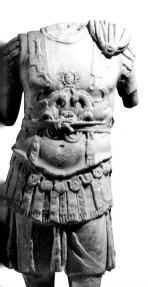

184. 오시리스 신상

이집트의 신인 오시리스의 신상으로, 앞의 이시스 신상과 마찬가지로 이집트의 주요 신인 오시리스가 로마에 들어와 현지화가 된 조각상이다.

▶〈오시리스 신상〉_로마, 테르메 미술관 소장

185. 잠자는 사티로스

이 조각상은 로마의 카스텔 산탄젤로의 해자 발굴에서 교황 우르바노 8세의 교황청에서 발견되었다. 가이사랴의 프로코피우스에 따르면, 로마인과 고트족 사이에 벌어진 전쟁 때 성을 방어하기 위해 로마인들이 고트족의 습격대를 향해 방어수단으로 성에 남은 조각상을 던졌고 이때 〈잠자는 사티로스〉 조각상도 던져져 해자에 빠지게 되었다. 술취한 사티로스의 성적 관능미를 표현하고 있다.

▶〈잠자는 사티로스〉_뮌헨, 글립토텍 박물관 소장

로마 시대의 사르코파구스

사르코파구스(sarcophagus)의 뜻은 원래 '육신을 먹는 것(Flesh Eater)'을 의미하는데, 이 살벌한 단어가 사각 입체형 돌과 무거운 뚜껑으로 장식된 석관(石棺)을 지칭하는 것으로 의미가 바뀌었다. 고대 이집트에서 탄생한 사르코파구스는 로마 시대 때부터 본격적으로 유행하기 시작했다. 최고급은 대리석 제품이지만 대부분은 석회암으로 만든 사르코파구스를 선호했다. 석회를 통한 화학작용으로, 보관된 시신을 가장 빨리 분해할 수 있는 돌이라 믿었기 때문이다. 현재 어느 정도 이름이 난 박물관에 가면 만날 수 있다. 석관 외관에 뛰어난 조각이 있는지와 함께 예술적으로 아름답게 표현된 사르코파구스가 전시되어 있는지가 박물관 수준을 결정하기도 한다.

186. 헤라클레스 12과업의 석관

헤라클레스의 12과업을 묘사한 로마 대리석 석관으로, 2세기 터키의 안탈리아(Antalya)의 고대 도시 도키메온(Dokimeion)에서 불법적으로 도굴되어 제네바에서 발견되었다. 헤라클레스의 12과업은 헤라가 내린 광기로 자신의 아이들을 죽인 헤라클레스가 죄값을 치르기 위해 에우리스테우스 밑에서 노역을 하게 된 것을 말한다. 석관 4면으로는 헤라클레스가 12가지 과업을 완수하려는 고부조가 조각되어 있다.

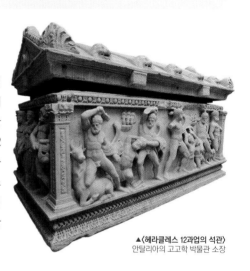

▲〈헤라클레스 12과업의 석관〉
안탈리아의 고고학 박물관 소장

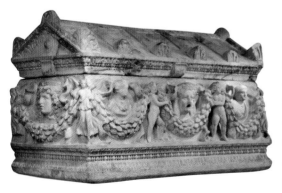

▲〈갈랜드 석관〉
월터스 미술관 소장

187. 갈랜드 석관

화환으로 장식된 이 석관은 오늘날의 터키 지역인 프리지아(Phrygia)에서 만들어진 다음 로마로 운송되어 부유한 로마 가족의 무덤에서 사용되었다. 로마 제국에서 생산된 석관의 대부분, 특히 소아시아에서 만들어진 석관에는 박공 지붕 모양의 뚜껑이 있다. 돌로 새겨진 화환은 제단과 무덤을 장식하는 데 사용된 나뭇잎과 과일의 실제 뭉치를 나타낸다.

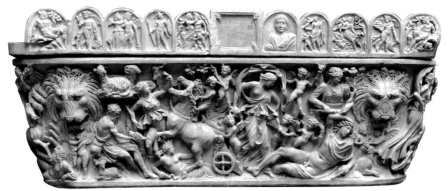

188. 엔디미온과 셀레네 석관

마치 배 모양의 형태를 하고 있는 석관은 상부에는 아치형의 조각들이 나열되어 있으며 하단의 부조에는 엔디미온과 셀레네(그리스 신화의 아르테미스)의 이야기를 묘사하고 있다. 목동이자 사냥꾼인 미남 엔디미온이 잠들어 있고 그의 외모에 반한 달의 여신 셀레네가 그에게 다가가는 장면이다.

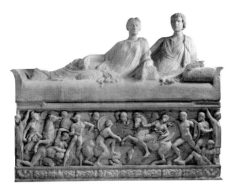

189. 다락방 석관

석관의 주인인 고인의 전체 길이 조각 초상화가 있는 뚜껑 상부의 부부 좌상으로 보인다. 이러한 형태의 석관은 초기 에트루리아 장례식 기념물에서 영감을 얻었다. 이 유형의 뚜껑은 2세기 후반에 인기를 얻었다.

◀〈다락방 석관〉_파리, 루브르 박물관 소장

190. 하누니아 텔레스나사 석관

석관 위의 여인은 매트리스와 베개에 기대어 왼손에 뚜껑이 열린 거울을 들고 오른손을 들어 베일을 조정한다. 그녀는 높은 거들과 테두리가 있는 튜닉(키톤)을 착용하고 있으며, 그녀의 보석은 티아라, 귀걸이, 목걸이, 팔찌 및 손가락 반지로 구성되어 있다. 비록 퇴색된 채색이지만 당시 매우 화려했던 석관의 모습을 보여주고 있다.

▶〈하누니아 텔레스나사 석관〉
런던, 대영박물관 소장

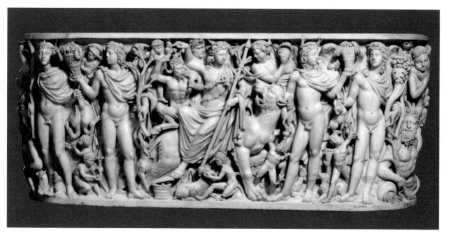

191. 디오니소스와 계절의 신 석관 1

디오니소스 신을 대표하는 석관과 계절을 대표하는 네 명의 젊은이를 묘사하였다. 계절은 자연의 죽음과 중생의 순환 또는 인간 삶의 연속적인 단계를 의미한다. 그들은 승리의 의인화는 죽음에 대한 승리를 의미하기도 하지만, 평생 고인의 성공을 나타낼 수도 있다고 말한다.

192. 디오니소스와 계절의 신 석관 2

〈디오니소스와 계절의 신〉 석관 측면의 부조로 테세우스로부터 버림받은 크레타 공주 아리아드네가 디오니소스를 만나 신의 아내가 된다. 부조에는 포도넝쿨 아래 아리아드네가 누워있고 디오니소스와 그 일행이 둘러싸고 있다.

193. 디오니소스와 계절의 신 석관 3

〈디오니소스와 계절의 신〉 석관 측면의 또 다른 부조로 디오니소스의 양부인 실레누스와 그의 일행들이 축제를 벌이는 장면이다. 실레누스는 어린 디오니소스를 키웠는데 디오니소스가 신의 반열에 오르자 추앙을 받게 되었다.

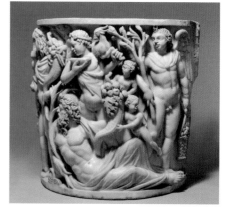

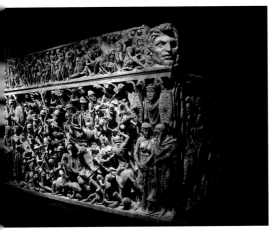

194. 루도비시의 대석관

〈루도비시의 대석관〉은 로마군과 고트족 사이의 전투를 나타낸 석관으로 1621년 로마의 산 로렌초 문(門) 부근에서 발견되었다. 고대 세계에서 가장 거대한 석관 중 하나인 루도비시의 석관은 대리석의 단일 블록으로 만들어졌으며 오늘날에는 모두 흰색이지만 원래는 다색 장식으로 근본적인 주제는 야만인에 대한 승리를 묘사하였다. 서로 겹쳐 격투가 벌어지는 군상 배치와 각각의 인상(人像) 조각은 마르쿠스 아우렐리우스 황제 시대의 고전주의를 내포하고 있다.

▲〈루도비시의 대석관〉_로마, 테르메 미술관 소장

195. 루도비시의 대석관 전면 부조

석관 중앙에서 로마군을 지휘하는 인물은 아브리투스 전투에서 전사한 헤렌니우스 에트루스쿠스인 것으로 추정된다. 이 대석관을 제작한 목적은 남편과 아들을 잃어 비탄에 빠진 데키우스의 미망인 헤레니아 에트루킬라를 위로하기 위한 것으로 추정된다.

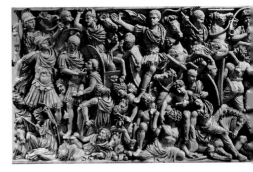

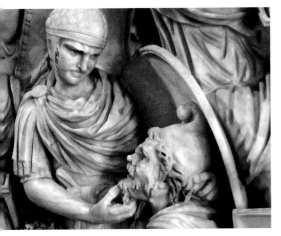

196. 루도비시의 대석관 세부 부조

석관의 인물 묘사는 251년 아브리투스 전투도이다. 고트족은 3개 대열로 이뤄져 있었는데, 제3열의 전면은 습지대의 엄호를 받고 있었다. 이윽고 벌어진 교전 초기, 기병대를 이끌고 고트족 진영을 향해 돌격을 감행한 헤렌니우스가 화살에 맞아 전사했다. 데키우스는 아들의 죽음에도 흔들림 없이 군대를 지휘했고, 결국 고트족을 섬멸했으나 데키우스도 전사한다. 석관은 데키우스를 추념하기 위해 만들어졌다. 고트족을 노려보는 로마군의 표정이 매섭다.

로마 시대의 흉상

로마 조각의 경이적인 분야는 초상 조각이다. 로마 시대에 와서 초상은 입상(立像)과 더불어 새로이 흉상·기마상·묘비상이 제작되었다. 초상 조각에는 로마 조각의 뛰어난 독창성이 돋보이는데, 그것은 단순한 용모의 모방이 아니라 인물의 성격 묘사까지 가미한 섬세한 장인의 손길이 낳은 새로운 창작품이었다. 베스파시아누스 황제, 티투스 황제, 카리큘라 황제와 같은 역대의 황제 초상에서는, 거친 풍모(風貌) 속에 잔인한 성격까지 생생하게 표현하고 있다.

197. 율리우스 카이사르 석상

로마의 군인이자 정치가인 율리우스 카이사르는 내전에서 정치적 라이벌 폼페이우스를 물리치기 전에 갈릭 전쟁에서 로마 군대를 이끌었고, 그 후 기원전 49년부터 기원전 44년에 암살될 때까지 로마의 독재자가 되었다. 조각상은 바로크 조각가 니콜라스 쿠스투의 작품으로, 로마시대의 조각상을 토대로 만들어진 걸작이다.

▶〈율리우스 카이사르 석상〉_파리, 루브르 박물관 소장

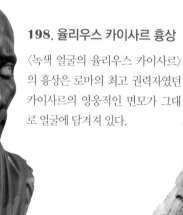

198. 율리우스 카이사르 흉상

〈녹색 얼굴의 율리우스 카이사르〉의 흉상은 로마의 최고 권력자였던 카이사르의 영웅적인 면모가 그대로 얼굴에 담겨져 있다.

◀〈율리우스 카리사르 흉상〉
베를린 알테 박물관 소장

199. 프라마 포르타의 아우구스투스 상

로마의 평화를 확립한 아우구스투스 황제 시대의 조각은, 극단적인 것이나 추악한 것까지도 표현해내는 헬레니즘 예술에 대한 반성으로서, 단정하고 고전적인 양식으로 복귀하려는 예술작풍을 나타냈다. 이 조각상은 1863년에 이탈리아의 한 마을에서 발견되었으며, 이 마을의 이름을 따서 〈프라마 포르타의 아우구스투스 상〉이란 명칭을 갖게 되었다.

▶〈**프라마 포르타의 아우구스투스 상**〉_로마, 바티칸 박물관 소장

200. 아우구스투스 상

로마 초상 조각의 섬세함을 보여주고 있는 아우구스투스의 조각상이다. 머리 위로부터 발끝까지 흘러내리는 의상의 주름 기법은 마치 진짜 의복을 입고 있는 착각이 들 정도로 섬세하게 조각되어 있다.

◀〈**아우구스투스 상**〉
로마, 테르메 미술관 소장

201. 다리 부분의 큐피드 상

이 조각상은 단순히 황제의 초상화가 아니라 아우구스투스와 과거와의 연관성, 정복자로서의 그의 역할, 신들과의 관계, 그리고 로마에 평화를 가져다준 인물을 표상하고 있다.

202. 아우구스투스의 승마 청동상

에게해 바다에서 발견된 기원전 12~10년 것으로 보이는 아우구스투스 청동상은 황제의 성숙한 나이에 말을 장착한 것으로 묘사된다. 오른손은 공식 인사의 제스처로 제기된다. 그의 손가락 반지의 베젤에는 기원전 12년에 아우구스투스가 맡은 폰티펙스 막시무스의 최고 종교 직분을 상징하는 점술(lituus)의 직원이 새겨져 있다.

◀〈**아우구스투스의 승마 청동상**〉_아테네, 국립 고고학 박물관 소장

▶〈리비아 드루실라 좌상과 아우구스투스 좌상〉_아테네 국립박물관 소장

203. 리비아 드루실라 조각상

〈리비아 드루실라〉 조각상은 아우구스투스 황제의 첫 번째 아내를 형상
화하고 있다. 그녀는 남편 못지않게 정치력이 뛰어나 아우구스투스가 부
재중일 때 각종 행정을 관장하기도 한 여장부이다. 조각상의 이미지는
그리스 신화의 대지의 여신인 데메테르(케레스)의 모습을 취하고 있다.

204. 네로의 흉상

로마 황제(재위 54~68). 의부 클라우디우스 황제
가 독살된 이후 제위에 올라 치세의 전반은 세네
카 등의 협력으로 선정을 베풀었으나 후반에 예
술에 몰두해 정치를 소홀히 하는 바람에 원로원
근위병의 눈에 벗어나 자살했다. 연극, 문학, 미
술의 애호자이고 스스로 상연, 작시도 했다.

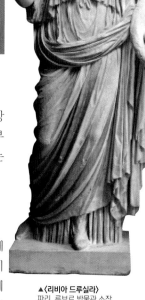

▲〈리비아 드루실라〉
파리, 루브르 박물관 소장

▼〈네로와 세네카〉
마드리드, 프라도 박물관 소장

◀〈네로의 흉상〉_로마, 카피톨리노 박물관 소장

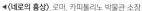

205. 네로와 세네카

〈네로와 세네카〉 조각상은 폭군인 네로 황제의
스승인 세네카가 그의 유명한 편지를 읽어주며
네로의 실정을 질책하는 내용을 담고 있다. 네
로 황제는 폭군으로 유명했지만, 집권 초반에는
세네카의 도움을 받아 선정을 베풀었으며, 영특
한 황제였다고 한다. 이 작품은 20세기 초 스페
인 조각가 에두아르도 바론의 작품이다.

206. 늙은 시인의 흉상

조각상의 머리는 고전 예술의 전통적인 미학과의 완전한 단절을 나타낸다. 헬레니즘 인물 조각 중에서, 열정, 노년기, 흐트러짐의 억제되지 않은 표현을 하고 있는 조각은 다른 어떤 것도 없다. 늙은 시인의 머리카락은 청동의 날카로움으로 눈썹 위에 떨어진다. 그러나 이것은 다른 경우와 같이 시적인 영감이나 열정을 표현하기 위한 것이 아니라, 분명히 농민의 머리를 표현하기 위한 것이다. 흙과 땀으로 뒤범벅된 목덜미뿐만 아니라 조잡하게 다듬어지고 무성하게 자라는 수염에서 기존의 흉상에선 볼 수 없었던 사실감이 나타나고 있다.

◀〈늙은 시인의 흉상〉_나폴리, 국립 고고학 박물관 소장

207. 로마의 알레고리 흉상

〈로마의 알레고리 흉상〉은 고대 로마의 기원을 이룬 로물루스와 레무스 쌍둥이를 낳은 레아 실비아로 유추되고 있다. 그녀는 전쟁의 신 마르스와 관계하여 쌍둥이 아들을 낳았는데 그들은 서로 경쟁하여 로물루스가 로마를 건국하게 된다. 여전사의 투구 양쪽으로 사슴이 나란히 돌출되어 있어 쌍둥이를 암시한다. 이 쌍둥이 신화는 트로이 목마 난민 아이네아스가 이탈리아로 탈출하여 줄리오-클라우디아 왕조의 이름을 딴 아들 이울루스를 통해 로마인들이 이탈리아 건국 시조가 신들과 연결되어 있음을 강조하게 된다.

◀〈로마의 알레고리 흉상〉_파리, 루브르 박물관 소장

208. 칼리굴라 흉상

고대 로마의 제3대 황제(재위 37년~41년). 즉위 초에는 민심 수습책으로 원로원·군대·민중에게 환영을 받았으나 낭비와 증여로 재정을 파탄시키고 독단적인 정치를 강행하여 비난을 받았다. 황제 근위대 장교에게 암살되었다. 칼리굴라가 살해된 직접적인 동기는 전하는 기록이 없어 알려지지 않았다. 칼리굴라 내면의 심리를 잘 표현한 흉상이다.

▶〈칼리굴라 흉상〉_코펜하겐, 뉴 칼스버그 글립토테크 미술관 소장

209. 옥타비아 흉상

고대 로마 공화정 말기의 옥타비아누스의 누이이자 안토니우스의
아내. 기원전 40년 마르켈루스의 사망으로 안토니우스와 재혼하여
동생과 남편 사이에서 두 사람의 불화를 조정하려고 애써 한때는
공을 세웠으나, 안토니우스가 이집트의 여왕 클레오파트라 7세와
맺어지자 결국 이혼하였다. 그러나 안토니우스가 죽은 뒤에는 그
유자녀를 맡아 양육하였다. 로마 공화정 말기의 내란시대를 정숙
하게 살아간 품위있는 여인으로 존경받았다.

◀〈옥타비아 흉상〉_로마, 아라 파키스 박물관 소장

210. 안토니우스 흉상

고대 로마의 정치가로 옥타비아누스, 레피두스와 함께 제2차 삼두정치를
성립하였다. 동방원정에 전념하여 여러 주를 장악하고 군사·경제적으로
막강한 세력을 쌓았다. 이집트 여왕 클레오파트라를 아내로 삼고 옥타비
아누스와의 악티움 해전에서 패하여 자살하였다.

▶〈안토니우스 흉상〉_바티칸 박물관 소장

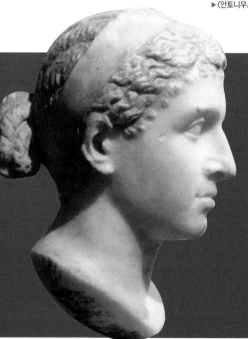

211. 클레오파트라 여왕 흉상

고대 이집트의 프톨레마이오스 왕조의 실질적
마지막 군주이자, 사실상 마지막 파라오. 이
인물을 끝으로 '독립 국가 이집트의 군주'로서
의 파라오는 완전히 명맥이 끊긴다. 카이사르와
인연을 맺고 복위하였으며 안토니우스와도 알
렉산드리아에서 인연을 맺어 결혼하였다. 두 로
마의 영웅을 조종하여 격동기의 왕국을 능란하
게 유지해나갔다.

〈클레오파트라 여왕의 흉상〉_베를린, 알테스 박물관 소장

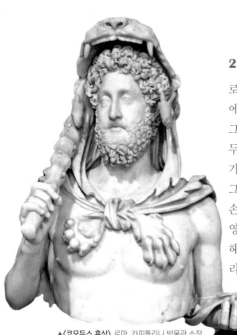

212. 코모두스의 흉상

로마 황제 코모두스(Commodus)는 당대 로마인들과 대중들에게 무능하고 악랄한 황제의 전형으로 알려진 인물이다. 그는 콜로세움과 로마에서 별 이유도 없이 1년도 안 되어 두 번이나 암살 미수 사건을 겪은 후 인간으로서의 삶 자체가 완전히 망가져 버린 불운한 폭군이자 암군으로 불린다. 그의 흉상은 사자 가죽을 뒤집어쓰고 한 손에는 사과, 한 손에는 몽둥이를 들고 있다. 이 장식물들은 헤라클레스의 영웅담을 보여주는 상징물이다. 재위 기간 중 그는 이렇게 헤라클레스로 분(扮)한 흉상을 전국에 배포해 온 국민의 뇌리에 '헤라클레스 코모두스' 이미지를 심으려고 했다.

▲〈코모두스 흉상〉_로마, 카피톨리니 박물관 소장

213. 하드리아누스 흉상

트라야누스가 넓힌 로마 제국의 판도를 정리하여 12년 동안에 두 번이나 영토를 순회하여 내정의 안정을 꾀한 로마 황제이다. 그는 고전주의를 즐겨 시인, 정물화가, 특히 건축에 대한 열정으로 로마 문화와 예술에 큰 영향을 주었다. 생애별로 남아 있는 황제 자신의 초상 조각에서 그의 일생을 엿볼 수 있다.

▶〈하드리아누스 흉상〉_로마, 국립 고고학 박물관 소장

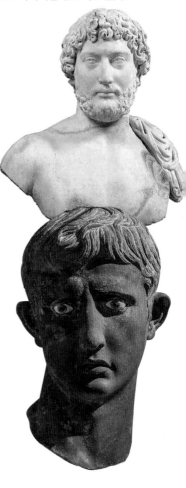

214. 메로에 헤드

메로에(아우구스투스)의 머리는 1910년 현대 수단의 메로에(Meroë)의 고대 누비아 유적지에서 발견된 최초의 로마 황제 아우구스투스를 묘사한 실물 크기보다 큰 청동 머리이다. 눈에 띄는 외관과 완벽한 비율로 오랫동안 존경받아 왔으며 이제는 대영박물관 컬렉션의 일부가 되었다. 이 청동 머리는 기원전 24년에 쿠쉬의 여왕 아마니레나스의 군에 의해 이집트에서 약탈하여 메로에로 돌아와 성전 계단 아래에 묻혔다.

▶〈메로에 헤드〉_런던, 대영박물관 소장

215. 한니발 조각상

카르타고를 대표하는 장군이자 인류 역사상 최고의 명장 중 한 명으로 꼽힌다. 제1차 포에니 전쟁에 참전했던 카르타고 장군 하밀카르 바르카의 아들이다. 그는 제2차 포에니 전쟁에서 카르타고의 지휘관으로 맹활약했다. 전투 코끼리가 포함된 군대를 이끌고 알프스 산맥을 넘어 이탈리아 반도의 로마 본토를 공격한 것으로 유명하다. 게다가 전설적인 칸나이 전투에서 대승하여 로마를 궁지로 몰아넣었다. 그러나 끝내 로마를 함락시키지는 못했다. 결국 로마의 장군인 스키피오 아프리카누스에게 자마 전투에서 패배했다. 바로크 조각의 세바스티앙 슬로츠의 작품이다.

◀〈한니발 조각상〉_파리, 루브로 박물관 소장

216. 스키피오 아프리카누스의 청동 흉상

푸블리우스 코르넬리우스 스키피오는 제2차 포에니 전쟁에서 싸운 로마군의 장군이다. 고귀한 인품으로 최고의 통솔력을 발휘하며 당대 최강의 명장이었던 한니발 바르카를 격파한 아프리카의 정복자이자 로마가 제국으로 발돋움할 수 있었던 발판을 마련한 군사적 천재로 평가받고 있다. 이 청동 흉상은 1750년~1765년에 헤르쿨라네움의 파피리 빌라에서 발견되어 세간의 이목을 집중시켰다.

◀〈스키피오 아프리카누스의 청동 흉상〉_나폴리, 국립 고고학 박물관 소장

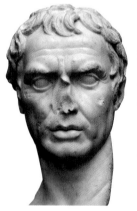

217. 스키피오 아프리카누스의 흉상

로마의 스키피오 무덤에서 발견된 대리석 흉상이다. 비록 코가 깨져 있으나 스키피오의 강직함이 드러나고 있다. 정치가로서 활동하던 시절엔 대머리에 마른 몸을 가진 초라한 모습이었지만 젊었을 때에는 꽤나 미남이었으며, 성품도 누구나 격의없이 대하는 호인이라 따르는 이들이 많았다고 한다.

◀〈스키피오 아프리카누스의 흉상〉_나폴리, 국립 고고학 박물관 소장

218. 루키우스 코르넬리우스 술라의 흉상

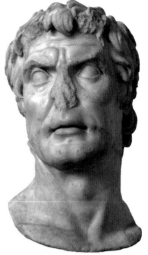

로마 공화국 말기의 군인이자 정치가로, 고대 로마 역사상 최초의 대규모 내전을 통해 공화정 체제 아래에서 무력으로 권력을 쥔 첫 종신 독재관이다. 기원전 2세기 포에니 전쟁 종전 후 유명무실진 독재관 제도를 부활시키면서 공화정을 복구하려고 했다. 하지만 그의 집권 과정과 체제 개혁은 종국에는 공화정이 뒤엎어지는 것에 큰 영향을 준 만큼 공화정 체제를 붕괴시킨 장본인으로 평가받는다.

▶〈루키우스 코르넬리우스 술라의 흉상〉_나폴리, 국립 고고학 박물관 소장

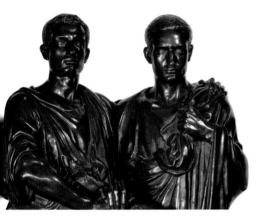

▲〈그라쿠스 형제의 흉상〉_로마, 카피톨리노 박물관 소장

219. 그라쿠스 형제의 청동상

기원전 공화정 시절 로마의 정치가로 활약한 형 티베리우스와 동생 가이우스 형제의 청동상이다. 원로원 계급의 대농장 경영에 밀려나 소작농으로 전락한 자영농 계급을 위해 공유지를 재분배하는 농지법을 발의한 뒤 시행하여 초기에 몇 차례의 성공을 거두었으나 결국 원로원에 의해 암살을 당하는 비극적인 결말을 맞았다. 이는 고대 역사에서 귀족층에 맞서 평민에게 부의 분배를 시도한 가장 유명한 사례로 꼽힌다. 청동상은 19세기 상상에 의해 만들어졌다.

220. 가이우스 마리우스의 흉상

고대 로마 공화정 말기의 정치가이자 장군이다. 당대 로마인들에게 제3의 건국자로 칭송받은, 전쟁 영웅이자 포풀라레스의 거두로 유명하다. 그의 삶 자체가 공화정에서 제정으로 넘어가는 과도기를 상징한다고 비유될 정도로 그 영향력이 대단했다. 로마 출신이 아닌, 이탈리아 지방 출신 평민으로 국가 최고위직인 집정관 자리를 무려 일곱 차례나 역임한 입지전적인 인물로 마리우스와 술라의 시대로 부르는 기원전 88년~78년간의 시대를 상징하는 두 정치가 중 한 명이다.

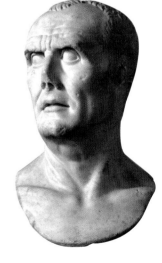

▶〈가이우스 마리우스의 흉상〉_나폴리, 국립 고고학 박물관 소장

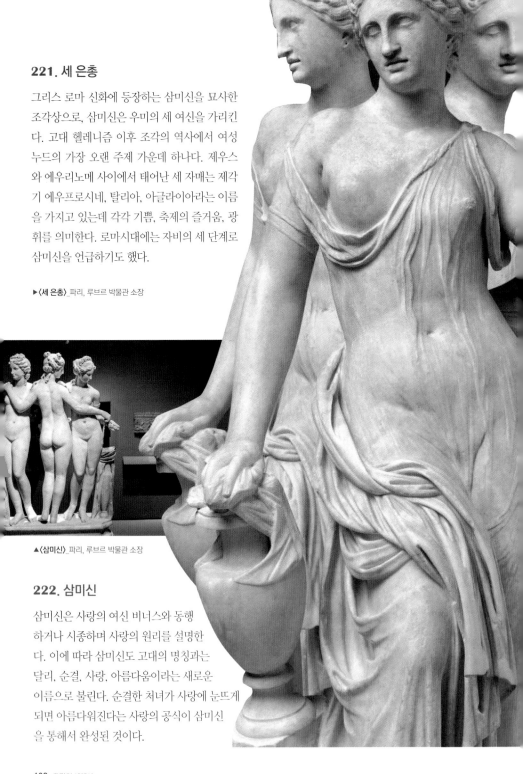

221. 세 은총

그리스 로마 신화에 등장하는 삼미신을 묘사한
조각상으로, 삼미신은 우미의 세 여신을 가리킨
다. 고대 헬레니즘 이후 조각의 역사에서 여성
누드의 가장 오랜 주제 가운데 하나다. 제우스
와 에우리노메 사이에서 태어난 세 자매는 제각
기 에우프로시네, 탈리아, 아글라이아라는 이름
을 가지고 있는데 각각 기쁨, 축제의 즐거움, 광
휘를 의미한다. 로마시대에는 자비의 세 단계로
삼미신을 언급하기도 했다.

▶〈세 은총〉_파리, 루브르 박물관 소장

▲〈삼미신〉_파리, 루브르 박물관 소장

222. 삼미신

삼미신은 사랑의 여신 비너스와 동행
하거나 시종하며 사랑의 원리를 설명한
다. 이에 따라 삼미신도 고대의 명칭과는
달리, 순결, 사랑, 아름다움이라는 새로운
이름으로 불린다. 순결한 처녀가 사랑에 눈뜨게
되면 아름다워진다는 사랑의 공식이 삼미신
을 통해서 완성된 것이다.

223. 비비아 사비나의 흉상

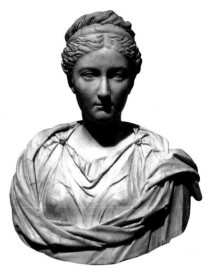

사비나는 초대 황후인 아우구스투스의 아내 리비아 이래로 어느 황실의 여인들보다 로마와 속주들에서 많은 대중적 존경을 받았다. 단아한 미모를 자랑했던 하드리아누스 황제의 아내였던 그녀는 하드리아누스와 결혼했으나 자식을 낳지 않았다. 하드리아누스는 "자식은 있어 봐야 머리만 아프다"고 했다. 그녀는 여인으로서 출산의 고통을 맛보지 못한 채 양자를 두어 대를 이었다.

▶**〈비비아 사비나의 흉상〉**_마드리드, 프라도 박물관 소장

224. 살루스티아 오르비아나의 두상

로마의 미녀 중 살아 있는 비너스로 추앙받는 살루스티아 오르비아나의 두상이다. 머리만 남아 있는 두상을 봐도, 한눈에 그녀가 얼마나 뛰어난 미인이었을 지를 짐작할 수 있다. 당시 유행했던 머리 스타일이 물결치는 모양이긴 하나, 미모를 가리기 힘들다.

◀**〈살루스티아 오르비아나의 두상〉**_로마, 테르메 미술관 소장

225. 살루스티아 오르비아나의 조각상

미모로 이름난 살루스티아 오르비아나는 생전에 이미 비너스 여신으로 묘사되어 다수의 조각상에 모습을 남겼다. 로마에서는 나체에 대한 터부가 오늘날보다도 적고, 또한 신의 형상을 나체로 제작하는 관행이 있었기 때문에, 신으로 숭배되기도 했던 황제들은 나체 전신상을 많이 남겼으나, 황후들 가운데 나체 전신상을 남긴 이는 살루스티아 오르비아나가 유일하다.

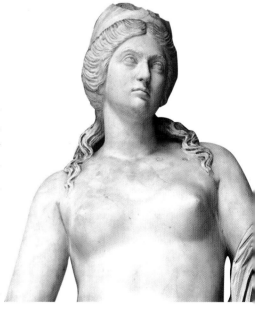

▶**〈살루스티아 오르비아나의 조각상〉**
로마, 예루살렘의 성십자가 성당 소장

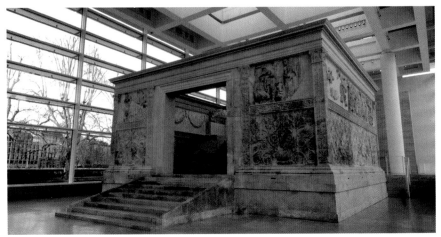

▲〈아라 파키스 제단〉_로마의 나보나 광장 소재

226. 아라 파키스 제단

아라 파키스(Ara Pacis)는 '평화의 제단'이란 뜻으로 로마의 초대 황제 아우구스투스에게 원로원이 헌당을 결정하여 기원전 9년에 로마 마르스 광장에 조성된 제단이다. 이 제단의 부조는 예술성과 함께 로마 종교의 전통적 축제 행사에 대한 의식적 상징성을 잘 드러내고 있다. 신께 바치는 공물, 사제들과 예언자들의 협의, 예식, 대중 연회 등은 모두 사회적인 결합과 권위와의 소통을 조성하고 유지시키는 목적으로 행해졌다. 그런 점에서 아라 파키스는 화려하고 위풍당당했던 로마 종교 행사의 축소판이며 이를 우아하면서도 실용적인 방식으로 표현했다.

227. 아우구스투스 행렬의 부조

바깥 가림막의 행렬 장면으로, 아우구스투스 황제가 국교의 의식을 위해 적절하게 차려입은 엄숙한 인물들과 함께 의식에 참여할 준비를 하고 제단이 있는 방향으로 나아가는 장면이다.

▼〈아우구스투스 행렬의 부조〉_로마, 아라 파키스 제단

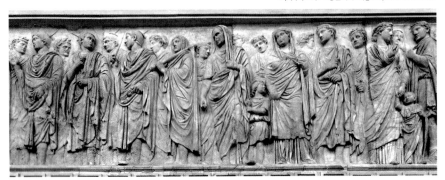

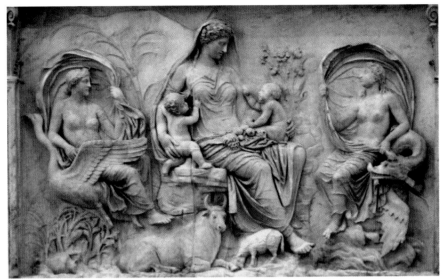

228. 풍요를 나타내는 여신상의 부조

아라 파키스 제단 동쪽 벽에 새겨진 패널은 텔루스(대지의 여신 데메테르), 이탈리아, 팍스(평화), 비너스 등 다양하게 해석되어 왔다. 이 패널은 인간의 생식력과 자연의 풍요로움을 묘사한다. 앉아 있는 여성의 무릎 위에 있는 두 아기가 그녀의 옷자락을 잡아당기고 있다. 가운데에 있는 여성 주변으로는 풍요로운 자연의 모습이 형상화되어 있으며 그녀의 양 옆에는 의인화된 육지와 해풍이 자리하고 있다.

229. 아이네이아스 부조

로마 건국의 시조인 아이네이아스가 라티움(현재의 라치오 지방)에 상륙하여 신들에게 제물을 비치는 장면의 부조이다. 그리스 부조에 비견할 만한 로마 부조만의 사실성이 돋보인다.

▼〈**아이네이아스 부조**〉_로마, 아라 파키스 제단

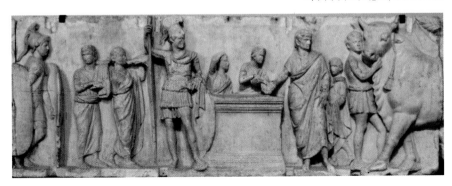

230. 트라야누스 원주 1

트라야누스 황제의 치적을 기념하기 위해서 만든 원주는 매우 화려하고 연속적인 리듬감을 가진 부조로서, 로마 조각의 최정점에 이른 조각이라 해도 손색이 없다. 원주의 목적인 행사의 기념성을 최대한 부각시키고자 했던 기념탑의 형식을 잘 보여준다. 더욱이 이 기념주에서 발견할 수 있는 기록적이고 개념적인 사실주의는 중세 미술에 적합한 방법으로 계승되었다.

▶〈**트라야누스 원주**〉_로마의 퀴리날레 언덕 소재

231. 트라야누스 원주 2

트라야누스 원주는 높이 30m이고, 받침을 포함하면 38m이며, 지름은 4m이다. 기둥 주변의 190m의 프리즈는 기둥을 23번 회전하며, 내부에는 꼭대기의 전망대로 가는 나선형의 185개의 계단이 있다.

232. 트라야누스 원주의 부조

트라야누스 원주 둘레의 부조들은 트라야누스의 성공적인 2차례 다키아 원정을 나타낸다. 아래쪽 반은 1차 원정, 위쪽 반은 2차 원정의 묘사이다. 두 부분은 옆에 트로피가 있는 방패를 든 승리를 의인화한 조각에 의해 분리된다.

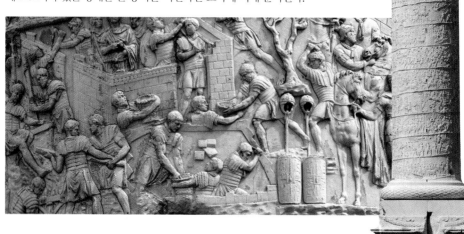

233. 성 베드로 조각상

서기 113년에 완성된 이 원주는 다키아 전쟁에서의 트라야누스 승리를 기념하는 부조로 유명하다. 원주를 묘사한 동전에 따르면, 독수리로 추정되는 새가 꼭대기에 있었고, 후에 신격화된 트라야누스의 나신상이 위치했는데, 중세시대에 사라졌다. 1588년에, 교황 식스토 5세에 의해 성 베드로의 상이 세워졌다.

234. 트라야누스 원주 문

원주 하단에 있는 문 위의 비문이다. 이 비문은 트라야누스와 훌륭한 관계를 맺은 상원과 로마 사람들에 의해 공식적으로 헌납되었다는 진술로 시작하고 있다.

235. 채색된 트라야누스 원주

원주가 세워졌을 당시 현재와는 달리 화려한 채색이 되어 있었다. 당시 원주는 계단이 있는 건물이 둘러 싸고 있어 관람자들이 각 층의 관망창에 올라 관람을 즐겼다.

236. 트라야누스 원주 전경 1

트라야누스 원주 길 건너로 이탈리아 왕국의 통일을 기념하기 위해 세운 웅장한 석조 건물인 빗토리오 엠마누엘레 2세 기념관이 보인다.

237. 트라야누스 원주 전경 2

트라야누스 원주의 뒤에는 산타시모 노르메 디 마리아(가장 성스러운 이름 마리아) 성당이 고색창연한 모습으로 자태를 뽐내고 있다.

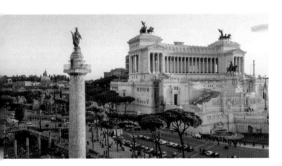

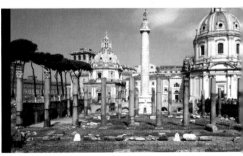

부조의 보고 로마 개선문

개선문의 기원에 대해서는 기념군상의 대좌(臺座)가 발전한 것이라고 보는 견해와 구조물의 주체를 이룬 아치가 이탈리아 에트루리아의 도시문(都市門)에서 유래된 것이라고 보는 설이 있다. 하지만 최근에는 개선식장으로 향하여 가는 길에 만들어 꾸민 장식에서 점차 항구적인 독립 건축물로 인식돼 개선문으로 부르게 되었다는 것이 정설로 굳어지고 있다. 제정시대 초기에 오면서 개선문은 본격적으로 항구적인 독립 건축물로서 역할을 지니게 되었고 그리스에서는 볼 수 없었던 조각과 장식을 곁들임으로써 로마만의 독특한 형식을 형성했다.

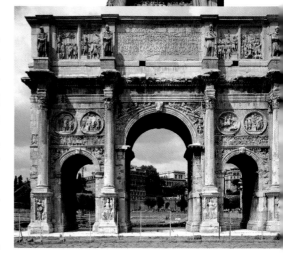

238. 콘스탄티누스 개선문

콜로세움 서쪽에 서 있는 이 문은 기독교를 공인한 콘스탄티누스 황제가 서기 312년 밀비안 다리 전투에서 그의 경쟁자였던 막센티우스를 물리친 기념으로 세운 개선문이다. 당시 전쟁에서 이긴 장군들은 반드시 이 문을 통과해 황제에게 승전을 보고했다고 한다. 한편 어려운 전투에서 승리하여 급히 건축하느라 마르쿠스 아우렐리우스, 트라야누스, 하드리아누스 시대에 세워졌던 기념물의 장식 부분을 떼어와 부착하여 건축한 점에 대해 학계의 의견이 분분하다.

▶(콘스탄티누스 개선문)_로마의 포룸 로마눔 근처에 있는 기념문

239. 출현 부조상

북쪽 첫 번째 패널의 부조로, 서기 176년에 게르만족에게 승리한 황제가 로마로 돌아오는 것을 묘사하고 있다. 중앙에 마르쿠스 아우렐리우스 황제가 서 있고 왼쪽 뒤에 전쟁의 신 마르스가 갑옷, 헬멧 및 부풀어 오른 이두박근의 전형적인 옷을 입고는 마치 황제를 호위하듯 서 있다. 오른쪽 끝에 있는 황제 앞에는 로마 제국 전체를 대표하는 헬멧을 쓴 여신인 로마가 있다. 황제 위에는 승리의 여신 니케가 포르투나 레독스 신전으로 날아가는 모습이 조각되어 있다.

240. 프로펙티오 부조상

북쪽 두 번째 패널로, 서기 169년에 마르쿠스 아우렐리우스 황제가 북부 전선으로 출발하려는 모습을 보여주고 있다. 황제는 왼쪽에서 두 번째의 인물로 짧은 튜닉을 입고 오른쪽으로 걸어간다. 황제 앞에 앉은 여인은 비아 플라미니아(로마에서 북쪽으로 이어지는 주요 도로)의 인격화이며, 그녀는 황제에게 작별 인사를 한다. 황제 앞에 서 있는 여신 비르투스(미덕)는 로마와 외모가 비슷하지만, 출정을 위해 옷을 입었다. 그녀는 아마도 황제와 함께 전투에 참여하여 용기를 부여할 것이다. 왼쪽의 수염난 사람은 천재 세나투스이며, 로마 상원의 개념과 정부에서의 역할을 나타낸다.

241. 자유주의자 부조상

북쪽 세 번째 패널로, 서기 177년의 자유주의자들을 보여준다. 연단 꼭대기의 중앙에 앉아 있는 마르쿠스 아우렐리우스가 사람들에게 돈을 나눠주는 것을 형상화했다. 아우렐리우스의 아들 코모두스는 한때 아우렐리우스의 오른쪽 빈자리에 등장했는데, 둘 다 서기 176년의 공동 승리 이후 이 의식에 참여했기 때문이다. 이후 코모두스가 황제가 되어 폭정으로 암살당한 후 부조상에서 제거되었다.

242. 클레멘티아 부조상

북쪽 네 번째 패널로, 마르쿠스 아우렐리우스가 게르만족 죄수를 심문하는 것을 보여준다. 황제는 의자에 앉아 있으며, 오른쪽으로 폼페이아누스가 그의 옆에 서 있었다. 깃발과 기장 아래 로마 군인들이 두 명의 죄수, 노인과 어린 소년을 이끌고 황제 앞에 부복시키는 장면이다.

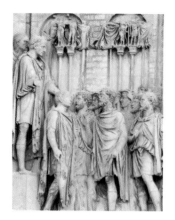

243. 렉스 다투스 부조상

남쪽 첫 번째 패널로, 연단에 서 있는 황제가 왼손을 왕관으로 뻗거나 로마 군인들에게 왕을 소개한다. 평화 조약이 체결된 것으로 보이며 이전의 적은 이제 동맹국으로 동맹의 의식을 선포하는 장면이다.

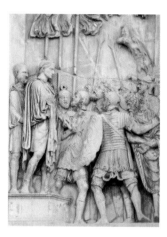

244. 포로 심문 부조상

남쪽 두 번째 패널로, 오른쪽 연단에 서 있는 황제 앞에 군인들이 포로를 끌고 와 황제에게 복종시킨다. 황제에게 항복하는 포로는 그의 운명을 복종시키고 살려줄 것으로 보이지만, 그의 뒤에 있는 포로는 여전히 저항하고 군인에 의해 끌려가는 장면을 보여 준다.

245. 아드오쿠티오 부조상

남쪽 세 번째 패널로, 황제가 전투 전에 병사들에게 사기를 북돋아주기 위해 동기를 부여하는 장면이다. 병사들은 그들의 지도자의 말에 시선이 쏠려있다. 황제는 왼손에 랜스를 쥐고 오른손으로 열변을 토하는 손짓을 하고 있는데 훼손되어 보이지 않는다.

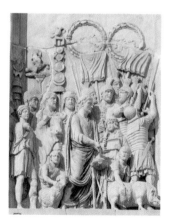

246. 정화 부조상

남쪽 네 번째 패널로, 마르스 신이 땅을 정화할 것이라는 종교의식에서 돼지, 양 및 황소를 희생하여 전투 전에 군대와 함께 황제에게 보여주는 패널이다. 이 패널은 콘스탄티누스가 아직 기독교로 개종하지 않았다는 것을 보여주고 있다.

247. 희생 제물 부조상

수정되지 않은 마르쿠스 아우렐리우스의 얼굴이 카피톨리니 박물관에 현재 위치한 세 개의 패널은 아래에 설명되어 있다. 〈희생 제물〉 구호의 부조상은 마르쿠스 아우렐리우스가 로마 황제의 전통적인 역할 중 하나인 대제사장으로서의 수행을 하는 모습을 보여 준다. 일반적으로 이 역할의 황제 조각품은 머리를 덮는 후드가 있는 토가를 착용하고 희생 중에 사용된 접시인 파테라를 들고 있다. 로마 사람들에게 종교와 전통이 얼마나 중요한지를 고려할 때, 황제는 이러한 이상에 대한 자신의 신념을 입증하는 것이 중요했다.

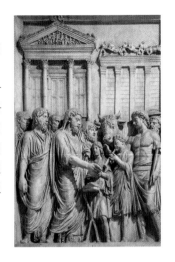

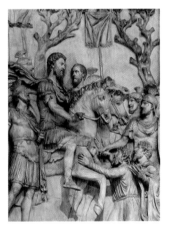

248. 정복과 절충 부조상

〈정복과 절충〉 구호의 부조상은 마르쿠스 아우렐리우스가 말을 타고 큐라스를 입은 모습을 보여준다. 배경에 있는 나무들은 그가 승리한 후 전장을 검토 중임을 시사한다. 야만인들은 그의 발치에 항복하고 자비를 간청한다. 이 구호에서 마르쿠스 아우렐리우스의 포즈는 카피톨리니 박물관에 있는 황제의 승마 동상을 연상케 한다.

249. 승리 부조상

〈승리〉 구호의 부조상은 마르쿠스 아우렐리우스가 네 마리의 마차를 타고 승리의 상징인 니케에게 왕관을 씌우는 모습을 보여준다. 전차에 새겨진 부조는 포세이돈과 아테나의 인물이 로마의 모습을 가로지르는 것을 보여주는 구호품으로 장식되어 있다. 배경에 사원이 표시되고 오른쪽에 승리의 아치가 표시되어 있는데, 아마도 황제의 병거가 승리 행렬이 막 시작되면서 방금 통과한 아치로 추정된다.

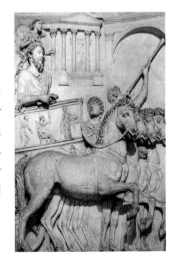

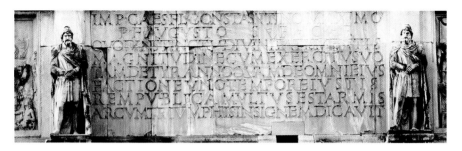

250. 개선문 비문

중앙 위의 아치에 대한 비문이며, 양쪽에 동일한 비문이 새겨져 있다. 원래 청동부조의 문자로 되어 있었으나 도난당한 것으로 추정된다. 운 좋게도, 편지가 가라앉아 있는 움푹 들어간 곳은 첨부 구멍과 함께 남아 비문이 쉽게 읽히고 번역될 수 있게 되었다.

"황제 시저 플라비우스 콘스탄티누스, 가장 위대하고 경건하고 축복받은 아우구스투스, 그는 신성과 그의 마음의 위대함에 영감을 받아 폭군과 그의 모든 추종자로부터 동시에 국가를 구해 냈기 때문에, 그의 군대와 정당한 무기력으로 상원과 로마 사람들은 승리로 장식된 이 아치를 헌납했다."

물론 폭군은 막센티우스였는데, 콘스탄티누스가 밀비아 다리에서 승리하여 로마 제국을 장악했다. 중앙 아치형 통로의 내부에는 콘스탄티누스가 정복자가 아니라 로마를 점령에서 해방시킨 사람으로 왔음을 나타내는 비문이 있다. 그들은 '도시의 해방자'이자 '평화의 창시자'이다.

251. 다키아 병사 조각상

아치의 최상층을 '다락방'이라고 한다. 네 명의 다키아 병사들이 아치의 양쪽으로 트라야누스 포럼에서 가져온 대리석으로 새겨진 네 개의 기둥 위에 세워져 있다. 현재 루마니아인 다키아 병사는 트라야누스 황제에 의해 정복되어 101~102년까지의 일련의 전쟁과 105~106년 사이에 일련의 전쟁을 통해 로마 제국에 병합되었다.

252. 하드리아누스 북쪽 둥근 부조 1

아치 위의 둥근 천장의 부조는 하드리아누스 시대의 것으로, 이 개선문을 만들기 위해 떼어와 사용되었다. 북쪽의 첫 번째 둥근 부조는 동부 황제 리시니우스가 멧돼지를 사냥하는 것을 보여준다. 황제는 지금 사라진 창으로 멧돼지를 공격하려고 말을 타고 있다.

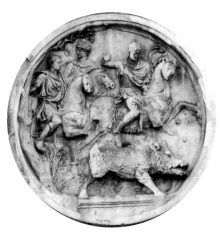

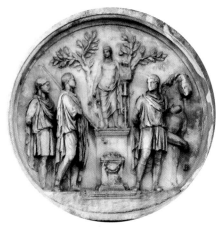

253. 하드리아누스 북쪽 둥근 부조 2

북쪽의 두 번째 둥근 부조는 아폴로에 대한 의식을 보여준다. 하드리아누스의 머리는 이 라운젤에서 콘스탄티누스로 새겨졌다.

254. 하드리아누스 북쪽 둥근 부조 3

북쪽의 세 번째 둥근 부조는 사자 사냥을 보여준다. 콘스탄티누스의 머리에는 후광이 있다. 자주색 대리석으로 조각된 유일한 것이다.

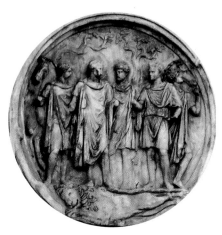

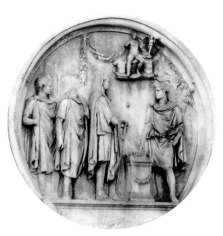

255. 하드리아누스 북쪽 둥근 부조 4

북쪽의 두 번째 둥근 부조는 헤라클레스에 대한 의식을 보여준다. 승리의 여신(니케)가 헤라클레스의 옆에 나타난다.

256. 하드리아누스 남쪽 둥근 부조 1

남쪽의 첫 번째 둥근 부조는 하드리아누스가 도시를 떠난 사냥 파티를 묘사하고 있다.

257. 하드리아누스 남쪽 둥근 부조 2

남쪽의 두 번째 둥근 부조는 숲과 야생의 로마신 실바누스에게 희생 제물을 바치는 장면이다.

258. 하드리아누스 남쪽 둥근 부조 3

남쪽의 세 번째 둥근 부조는 숲의 곰 사냥을 보여 주고 있다.

259. 하드리아누스 남쪽 둥근 부조 4

남쪽의 네 번째 둥근 부조는 숲의 여신 다이애나에 대한 의식을 보여준다. 제물은 신들이 콘스탄티누스를 운이 좋고 강력하게 만들 수 있도록 보장하며, 이는 제국의 번영이 황제의 손에 달려 있음을 강조한다.

260. 콘스탄티누스의 프리즈 부조상 1

콘스탄티누스 아치의 프리즈는 개선문 동쪽과 서쪽 끝에 있는 부조상이다. 312년 봄, 콘스탄티누스가 밀라노를 떠나 군인들과 함께 전차를 타고 북부 이탈리아를 진입하는 장면이다. 이때 콘스탄티누스는 북부 이탈리아의 주요 도시로부터 환영을 받았는데, 이는 높은 세금과 곡물 공급을 받지 못한 사람들이 막센티우스로부터 소외되었기 때문이다.

261. 콘스탄티누스의 프리즈 부조상 2

프리즈 부조는 아치의 남쪽으로 계속되며, 콘스탄티누스가 312년 한여름에 베로나의 포위 공격으로 막센티우스의 전방 군대에 처음 직면하는 장면을 묘사하고 있다. 콘스탄티누스의 군대가 성벽에서 바로 싸우고 있다. 한 명의 희생자가 성벽에서 떨어지고 오른쪽 가장자리에 있는 군인이 벽을 습격하고 있다. 이 전투 후에 이탈리아 북부의 많은 도시가 콘스탄티누스에게 항복했다.

262. 콘스탄티누스의 프리즈 부조상 3

이 장면은 밀비아 다리의 클라이맥스 전투를 보여준다. 콘스탄티누스의 군대가 승리하고 적들이 티베르 강에서 익사하고 있다. 심지어 막센티우스 자신도 이 전투에서 익사했다. 콘스탄티누스는 막센티우스의 시신을 강에서 끌고 나와 참수하고, 자신을 반대하는 모든 사람에게 경고하기 위해 로마에 막센티우스 머리를 전시했다.

263. 콘스탄티누스의 프리즈 부조상 4

콘스탄티누스 아치의 프리즈는 개선문 동쪽과 서쪽 끝에 있는 부조상이다. 콘스탄티누스와 그의 군대가 승리하여 로마로 개선하는 장면을 묘사한 부조상이다. 콘스탄티누스는 승리의 행진에서 네 마리의 말 콰드리가가 이끄는 전차를 타고 있다.

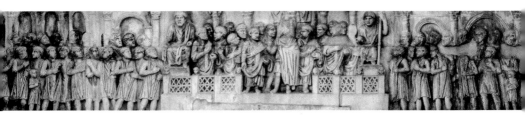

264. 콘스탄티누스의 프리즈 부조상 5

콘스탄티누스가 로마 포럼에서 시민들에게 말하는 장면을 보여준다. 콘스탄티누스는 중앙에 있지만, 그의 머리는 알아볼 수 없다. 로스트라의 끝에 있는 두 개의 동상은 마르쿠스 아우렐리우스와 하드리아누스의 동상으로 토가를 착용하고 있고 오른쪽에는 수염을 기른 하드리아누스가 오른손에 지구본을 들고 있다. 이 장면은 선전 목적으로 보여지며, 콘스탄티누스를 과거의 두 위대한 황제와 연결시킨다.

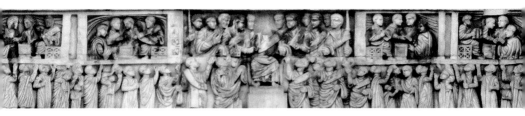

265. 콘스탄티누스의 프리즈 부조상 6

콘스탄티누스가 가난한 사람들에게 돈을 나눠주는 것을 보여준다. 콘스탄티누스는 중앙에 있고, 패널의 왼쪽과 오른쪽 모서리에 있는 네 개의 작은 직사각형 장면은 돈의 분배와 관련 기록 보관을 보여 준다. 콘스탄티누스를 한가운데에 배치하여 로마인들은 질서 정연한 방식으로 그를 향하고 있다. 이 구조는 최후의 만찬과 직접적인 관계가 있다. 콘스탄티누스는 로마인에게 연민을 통해 제국을 새로운 번영의 시대로 이끌 수 있는 사람이 될 것이라고 잠정적으로 표현했다.

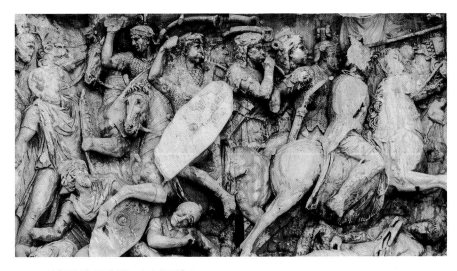

266. 아치문의 트라야누스 부조상 1

콘스탄티누스 아치에 대한 네 개의 상당히 큰 고부조는 아마도 트라야누스 포럼의 30m 길이의 프리즈에서 나왔을 것이다. 이 부조상은 원래 트라야누스를 묘사하고 있고, 그의 후계자 하드리아누스의 통치 초기에 만들어진 위대한 트라야누스 프리즈로 불렸다. 이 부조상은 동쪽 끝의 다락방에 있는 프리즈로, 로마인들이 짓밟히거나 쓰러진 다키아인들과의 전투에서 승리한 것을 보여준다.

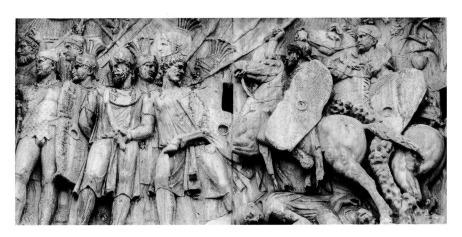

267. 아치문의 트라야누스 부조상 2

서쪽 끝의 다락방에 있는 프리즈는 101~102년, 105~106년 사이의 전쟁 중에 로마 군인들이 다키아 적들에 대해 매복을 한 장면을 보여준다. 로마 병사들은 뛰어난 무기를 가지고 있으며, 쓰러진 다키아인들을 짓밟고 공격하는 장면을 보여주고 있다.

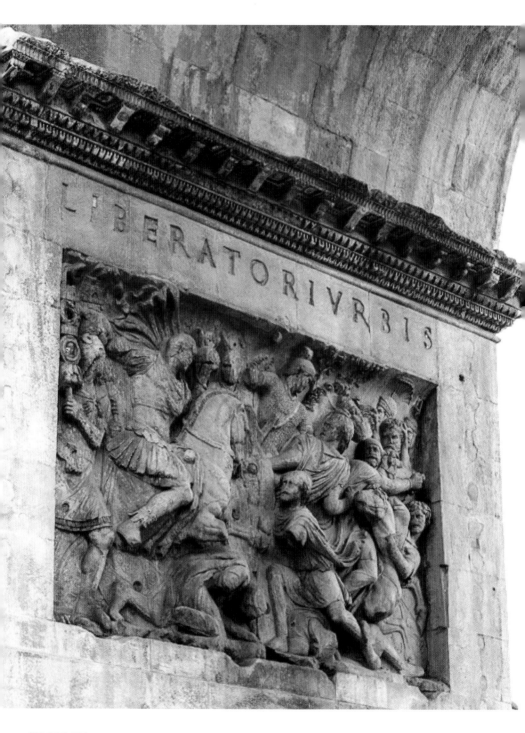

268. 아치문의 트라야누스 부조상 3

중앙 아치의 서쪽 벽에 있는 프리즈의 부조상으로, 트라야누스가 말을 타고 있으며, 그의 망토가 바람에 휩싸여 아래를 휘젓는 다키아 군인 위에 있다. 또 다른 다키아 군인은 무릎을 꿇고 자비를 구걸하며 황제를 대면한다. 트라야누스 자신은 헬멧을 착용하지 않기 때문에 전투에 참여한 것은 상징적인 암시이다. 장면 위의 비문은 도시의 해방자(Liberatori Urbis)라고 읽는다.

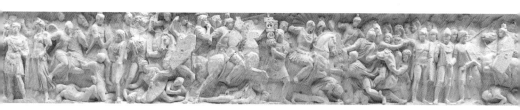

269. 아치문의 트라야누스 부조상 4

중앙 아치의 동쪽 벽에 있는 프리즈는 두 장면이 하나로 결합된 것을 보여준다. 왼쪽 절반은 트라야누스의 승리를 보여주는데, 그의 머리에 화환을 놓으려 한다. 승리의 오른쪽에, 말을 타고 로마 병사들은 아치의 동쪽과 서쪽의 다락방에 있는 프리즈를 연상시키는 장면에서 다키아인들을 짓밟고 패배시킨다. 비문에는 평화의 창시자(Fundatori quietis)라는 구호가 부조상 위에 새겨져 있다.

270. 트라야누스 프리즈 원본 복원 부조상

아치문 벽의 부조상을 모두 연결하여 합치면 원래 트라야누스 프리즈가 전시된 것처럼 30m 길이의 영광으로 위대한 트라야누스 프리즈 부조상을 상상할 수 있다. 복원된 부조상은 로마 문명 박물관에 전시되어 있다. 이처럼 콘스탄티누스 개선문은 마르쿠스 아우렐리우스, 하드리아누스, 트라야누스 황제의 로마인들에게 친숙했을 부조상을 정치적으로 선전하기 위해 분해하여 활용한 로마만의 특유한 예술 작품이기도 하다.

▶〈**티투스 개선문**〉_로마, 포럼 로마눔 소재

271. 티투스 개선문 전경

고대 로마에는 적어도 34개의 개선문이 세워졌는데, 이중에서 티투스 개선문은 현존하는 개선문 중에서 가장 오래된 개선문이다. 로마의 포로로마노 남동부 비아 사크라에 세워져 있다. 서기 81년 티투스가 사망한 직후 그의 뒤를 이어 황제로 즉위한 동생 도미티아누스의 명에 따라 건설되었다. 개선문은 티투스가 거둔 가장 찬란한 승리인, 서기 70년에 예루살렘을 함락시켰을 때 최고조에 달했던 유태인 반란을 진압한 일을 칭송하는 여러 개의 조각으로 꾸며져 있다.

272. 티투스 개선문

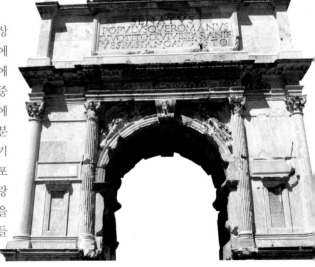

이 개선문의 외관은 로마 시대 이후로 상당히 많이 변했다. 원래는 아마 꼭대기에 황제의 조각상이 서 있었으며 파사드에도 조각이 더 있었을 것이다. 그런데 중세를 거치면서 아치의 꼭대기와 옆면에 새로운 건축물이 추가되면서 이런 부분은 소실되었다. 서쪽면의 명문은 19세기의 것이다. 전체적으로 균형 잡힌 프로포션은 이후 개선문의 기본이 되었고, 프랑스 황제 나폴레옹 1세가 티투스 개선문을 모방하여 파리에 에투알 개선문을 만들게 하였다.

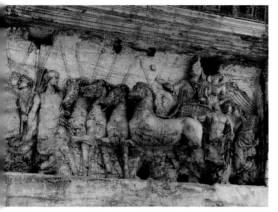

273. 제국의 승리 부조상

티투스 개선문을 장식하는 많은 조각품 중에는 유대인 전쟁에서 로마인들이 예루살렘에 승리한 후 승리의 행렬을 묘사한 두 면의 내부 패널이 있다. 첫 번째 오른쪽 패널은 티투스가 도시를 통한 승리를 묘사한 것으로 전차행렬을 조각해놓고 있다. 부조의 그림은 같은 방향으로 걷는 것처럼 보이도록 정렬되어 있다. 이것은 개선자가 아치를 통과할 때 방향을 정하여 승리행렬의 이미지에 효과적으로 몰입시키기 위한 수단이다.

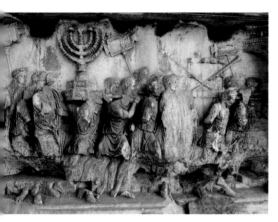

274. 포르타 트리움팔리스의 행렬 부조상

왼쪽 패널에는 포르타 트리움팔리스의 행렬 입구가 묘사되어 있으며, 맨 오른쪽에는 단축된 관점에서 묘사되어 있다. 그 장면에서 수행원들이 페르쿨라(물건을 위한 세단 의자)를 가지고 전진하여 약탈당한 가구를 예루살렘 성전(일곱 개의 무장 촛대 중 하나, 신성한 그릇이 있는 제안 빵을 위한 테이블, 은색 나팔)과 가져온 물건에 대한 설명 비문이 있는 반복되는 테이블을 가져오는 것을 볼 수 있다.

275. 티투스 천장 패널의 부조상

개선문 서쪽 위에 새겨진 비문에는 상원이 티투스 황제에게 기념비를 헌납하는 내용이 담겨 있다. 기념비를 뒤로 하고 개선문으로 들어서면 천장에는 마치 돌을 회반죽을 한 듯 정교하고 세밀한 문양의 작은 부조의 조각들이 나열되어 있다. 휘장, 트로피, 월계수 화환을 상징하는 문양으로 화려한 승리의 문장들이다. 중앙에는 티투스가 최고 신을 상징하는 독수리 위에 올라타 상승하고 있다. 이는 티투스의 종말(죽음 이후의 신성화)에 대한 암시이다.

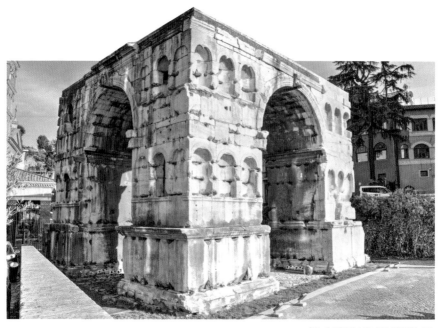

▲〈야누스 개선문〉 로마, 포럼 벨라브럼 소재.

276. 야누스 개선문

막센티우스의 개선문이라고도 불리는 야누스의 개선문은 로마에 보존된 유일한 사면 개선문이다. 이 거대한 대리석 기념물은 높이가 52피트, 너비가 39피트로 깊고 웅장하다. 네 방향 개선문은 콘스탄티누스의 통치 무렵인 4세기 후반에 지어졌다. 이것은 승리의 개선문이 아니라 구절과 문들의 신 야누스에게 영광을 돌리기 위해서 만든 개선문이었다. 야누스의 개선문은 벨라브럼 지역과 포럼 보아리움 사이의 관문 역할을 했을 것이다. 그것은 또한 포럼 벨라브럼에서 가축시장의 상인을 위한 만남의 장소로 사용되었을 수도 있으며, 태양과 비를 피하는 덮개를 제공했을 것이다.

277. 야누스 흉상

야누스는 로마 건국 이전부터 로물루스 시대로 거슬러 올라가는 고대 신이다. 로마인들이 숭배하는 많은 신들과는 달리, 야누스는 그리스 신이나 그에 상응하는 신들을 가지고 있지 않다. 그는 야만에서 문명으로 인류를 이끌어왔고, 한 상태에서 다른 상태로의 이 변화는 야누스의 두 얼굴로 표현되었다. 다른 신들에게 제물을 바치기 전에, 야누스는 먼저 발동되고 그를 위한 제물이 쏟아졌다. 이것은 야누스가 하늘의 문지기였기 때문에, 그를 통해 다른 모든 신들과 여신들에게 도달할 수 있다는 것을 의미한다.

▶〈야누스 흉상〉 로마, 바티칸 박물관 소장

▲개선문 남쪽 문 위의 미네르바 종석

▲개선문 동쪽 문 위의 로마나 종석

▲개선문 북쪽 문 위의 세레스 종석

▲개선문 서쪽 문 위의 주노 종석

278. 미네르바 종석 279. 세레스 종석 280. 로마나 종석 281. 주노 종석

각 개선문의 꼭대기에는 종석이 있다. 그들은 미네르바와 세레스가 개선문의 남쪽과 북쪽에 서 있고 로마나와 주노가 동쪽과 서쪽에 앉아있는 것을 묘사했다. 주노는 훼손되어 개선문에 남아있지 않는다. 대리석의 각 블록을 함께 붙들었던 원래의 철핀은 중세시대에 도난당하여 오늘날 기념비의 뾰족한 모습을 보이고 있다. 개선문은 티베르 강으로 이어지는 위대한 고대 하수구인 클로아카 맥시마 위에 서 있다. 사실, 야누스 아치 뒤의 개인 뒷마당으로 문을 통해 클로아카 맥시마의 일부 유적을 볼 수 있다.

▲〈돈 체인저 개선문〉_ 로마, 포럼 벨라브럼 소재. 1760년에 그려진 찰스 루이 클레리소의 작품

282. 돈 체인저 개선문

야누스 개선문 뒤에 자리 잡은 돈 체인저 개선문은 벨라브로의 산 조르지오 교회의 측면에 부착된 작은 개선문이다. 개선문의 아치는 곡선이 전혀 없는 높이가 20피트이고 개구부는 너비가 11피트 이다. 벽돌로 만들어졌으며 트래버틴으로 만들어진 바닥을 제외하고는 매우 화려하게 조각된 흰 색 대리석 부조가 장식되어 있다.

283. 산 조르지오 교회

왼쪽 야누스 개선문과 오른쪽 산 조르지오 교회 사이에 작은 돈 체인저 개선문이 보인다. 산 조르지오 교회는 세인트 조지에게 헌정되었다. 로마의 건국 전설에 따르면, 교회는 로마 역사가 시작된 곳(어린 로물루스와 레무스가 발견된 곳)에서 지어졌다. 오늘날 우리가 보는 건물은 주로 1920년대 복원된 건물이다. 그러나 1993년 7월 27일 자정에 정면 근처에 주차된 자동차 폭탄의 폭발로 인해 5년의 추가 복원을 거쳐 오늘에 이르고 있다.

284. 비문의 헤라클레스 부조상

돈 체인저 개선문 비문 왼쪽에는 쇠몽둥이를 들고 있는 헤라클레스가 첫 번째 노역인 네미안의 사자를 퇴치한 후 쇠몽둥이를 들고 있는 모습이 사자의 가죽과 함께 고부조로 조각되어 있다. 이 부조상은 바티칸 박물관의 헤라클레스와 흡사해 종종 비교가 된다. 마치 우리나라의 경복궁에서 볼 수 있는 지붕의 단청처럼 화려하고 섬세한 문양들이 조각되어 있어 고대 로마의 문양을 만끽할 수 있다.

285. 개선문 안쪽 패널의 부조상

개구부의 안쪽을 감싸는 패널은 개선문의 가장 흥미로운 부분이다. 오른쪽 패널은 셉티미우스 세베루스, 줄리아 도마, 게타(카라칼라와 함께 셉티미우스 세베루스의 아들 중 한 명)와 함께 희생적인 장면을 보여준다. 셉티미우스 세베루스의 토가(로마 시대의 헐렁한 의상)는 대제사장의 역할을 상징하며 소나무 콘을 제단에 쏟아붓는 의식 장면이다.

286. 개선문 외벽 패널의 부조상

개선문 천장의 왼쪽 부두에 있는 메인 패널은 한 명의 파르티아 수감자와 두 명의 로마 군인을 보여준다. 그들의 발아래에는 희생 도구가 있으며, 메인 프리즈 위에는 네 명의 승무원이 향 버너를 가지고 있다. 현재 안타깝게도 많은 부조가 훼손되어 있어 문화재 보호 차원에서 철장이 쳐져 있으며 세심한 복원을 거쳐 매우 화려한 개선문으로 탄생될 것이다.

로마의 신전

로마는 신전의 나라이다. 신전(神殿)을 뜻하는 영어 단어 템플(temple)은 라틴어 템플룸(templium)에서 유래하였다. 고대 로마 신전은 로마 문화의 고고학적 유물 가운데 가장 시각적이며, 로마 건축 이해에서 중요한 요소이다. 신전을 만들고 유지하는 게 고대 로마 종교의 주요한 한 부분이었다. 켈라(cella)라고 불린 주실(主室)에 해당 신전을 모시는 신의 신상(神像)이 놓여 있었으며, 종종 향을 피우거나 제주(祭酒)를 올리는 작은 제단이 함께 놓여 있었다.

287. 아폴로 소시아누스 신전의 기둥

아폴로에게 헌정된 신전으로, 헤롯을 예루살렘의 왕좌에 앉힌 것으로 잘 알려진 재건자 가이우스 소시아누스의 이름을 따서 명명되었다. 오늘날 볼 수 있는 세 개의 기둥은 1920년대 후반에 발굴되어 1940년에 곧게 펴졌다. 고린도와 카라라 대리석으로 높이 14m와 바닥에서 직경이 1.47m이다. 기둥의 바닥은 밑줄이 그어진 몰딩이 번갈아 가며 로프 패턴을 지닌 토러스로 정교하게 새겨져 있다. 기둥 위 프리즈에는 아폴로를 상징하는 월계수 가지와 화환으로 조각되어 있다.

▶〈아폴로 소시아누스 신전의 기둥〉_ 로마, 마르첼루스 극장 부근 소재

288. 승리의 행렬 부조상

센트럴 몬테마르티니 박물관에 소장되어 있는 아폴로 소시아누스 신전 내부의 긴 부조상의 부분으로 트리플 승리의 행렬을 보여주고 있다.

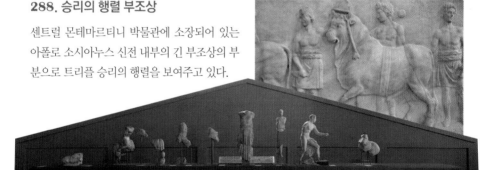

289. 아폴로 소시아누스 신전의 페디먼트

지붕 페디먼트(박공부)를 장식하고 있던 조각상은 그리스 사원에서 갈취한 예술작품이다. 페디먼트의 내용은 아테나 앞에서 아마존과 그리스인 사이에 벌어졌던 전투(아마조노마키아, amazzonomachia) 장면으로 센트럴 몬테마르티니 박물관에 보존되어 있다.

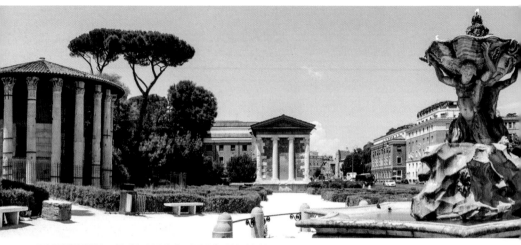

▲고대 로마에서 가장 큰 고기와 생선 시장이 있던 '포럼 멧돼지' 구역의 전경이다

290. 헤라클레스 빅터 신전

기원전 2세기부터 시작된 헤라클레스 빅터 사원은 영웅 헤라클레스에게 헌정된 20개의 기둥과 도시에서 가장 오래된 대리석 구조물이 있는 신전이다. 전설에 따르면 헤라클레스가 게리오네 소 떼를 이곳 포럼 멧돼지로 데려왔다. 또한 그의 소를 훔친 팔라티노의 괴수 카코를 죽여 주민들로부터 칭송을 받았고 그들은 기념비적인 제단을 세웠다. '중국 모자'라 일컫는 지붕과 색다른 둥근 구조로 된 신전이다.

291. 포르투누스 신전

포럼 멧돼지는 상업 중심지가 되기 전에 원래 가축 시장의 일부였다. 기원전 264년에, 포럼은 또한 죽은 자를 위한 엘리트 장례식의 일환으로 도시 최초의 검투사 경연 대회를 여는 장소였다. 포르투누스 신전은 강, 항구의 로마 신에게 헌정된 정사각형 건물의 신전이다. 당시 이곳은 부두의 장소로서, 상업 활동의 중심지였다. 신전은 선원들이 신들에게 경의를 표하는 제의의 장소로 만들어졌다.

292. 트리톤의 분수

포럼 멧돼지 구역은 화재나 홍수 등으로 몸살을 앓았으나 헤라클레스 빅터 신전과 포르투누스 신전은 무사하였다. 트리톤 분수는 이를 기념하기 위해 1715년에 카를로 프란체스코 비자체리가 만들었다. 트리톤은 포세이돈의 아들로 소라를 불어 파도를 일으키고 잠재운다고 한다. 바르베르니 광장의 트리톤 분수도 유명하지만, 의미와 전설이 담긴 헤라클레스 빅터 사원 앞의 트리톤 분수 역시 예술적으로 손색이 없다.

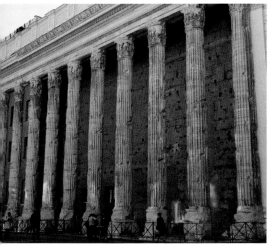

293. 하드리아누스 신전

로마에 있는 하드리아누스 신전은 145년에 하드리아누스의 양아들이자 후계자인 안토니누스 피우스에 의해 세워졌다. 현재는 신전은 대부분 사라지고 신전의 측면과 입면만 남아 있고 기둥 11개와 처마부분만 남은 상태이다. 하지만 커다란 기둥의 열주는 다른 신전에서 볼 수 없는 웅장함을 보여주고 있다. 판테온과 트레비 분수 사이에 위치하고 있어서 로마 여행 때 쉽게 찾아 볼 수 있는 명소이기도 하다.

◀로마, 판테온과 트레비 분수 사이의 중간 지점에 위치함

294. 미네르바 메디카 신전

판테온과 대등한 제정 로마의 대표적인 원당(圓堂)으로 건물은 실제로 신전이 아니라 리키니우스 정원의 님파에움(님프에게 바쳐졌던 사원)으로 세워진 듯하다. 10각형의 콘크리트 건물. 직경 24m의 돔이 위에 있고 각 변의 바깥쪽에 각각 아프시스가 따르며, 벽체 상부에는 창이 있고 창을 통해 채광이 된다.

▶로마, 아니에네 강 안쪽에 위치함

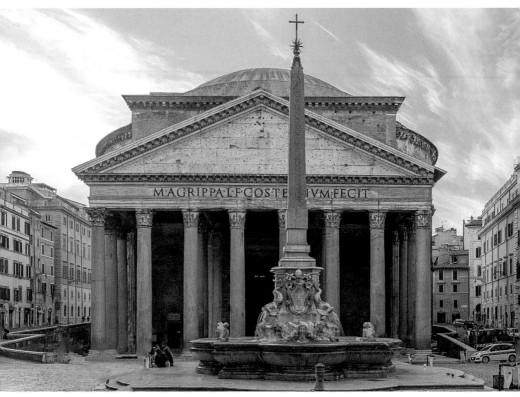

▲〈판테온 신전〉_로마, 로톤다 광장 소재

295. 판테온 신전

완벽한 형태로 남아 있는 고대 로마의 유적인
판테온은 기원전 31년 액티움 전투의 여파로
기원전 27년에 아우구스투스의 양아들 마르쿠
스 아그리파에 의해 세워졌으며 7개 행성의 신
들을 경배하기 위한 건축물이다. 서기 80년에
화재로 파손되었다가 서기 118~125년 하드리
아누스 황제에 의해 재건되었다. 서기 609년에
는 성모마리아와 모든 순교자에게 바치는 성당
이 되었다. 2,000년을 이어 간 로마 제국의 현
존하는 건축물 중 가장 보존이 잘되었는데 특
히 이 건물의 청동문과 돔은 손상되지 않아 원
형 그대로 유지하고 있다.

296. 오벨리스크 분수

판테온 광장의 중앙에는 분수대와 이집트 오벨
리스크(이집트 태양 신앙의 상징으로 세워진 돌기둥)가 더
해져 운치 있게 조형되어 있다. 분수는 1575년 교
황 그레고리 13세의 명에 따라 건축가 자코모 델
라 포르타에 의해 건설되었고, 오벨리스크는 교
황 클레멘트 11세에 의해 1711년에 추가로 건설
되었다. 원래 이집트의 람세스 2세가 헬리오폴리
스의 라 신전을 위해 지은 오벨리스크를 고대에
로마로 옮겨져 판테온의 남동쪽에 있던 이집트
신 이시스의 신전에서 재사용되었다. 그 후 1711
년 판테온 광장으로 옮겨와 분수와 어우러지는
매우 독특한 오벨리스크가 되었다.

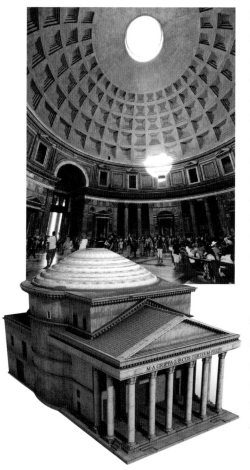

297. 판테온 내부의 천장

판테온 내부에 들어서면 당시의 탁월한 건축 수준을 알 수 있다. 천장에 뚫린 구멍으로 들어오는 빛은 내부를 고르게 밝혀 주는데 시간의 흐름에 따라 비추는 각도가 변한다. 마치 하늘이 판테온의 내부 공간에 스며들어 오는 듯한 느낌이 들게 해 사람들에게 성스러운 신에 대한 경의를 환기시키는 역할을 한다.

판테온의 기본 구조를 이루고 있는 반구는 우주를 상징하며, 거대한 돔의 정상에 뚫린 구멍은 행성의 중심인 태양을 의미한다. 둥근 천장에는 각 격자마다 청동 별들로 장식되어 판테온 내부에서 '우주'를 느낄 수 있다.

298. 판테온 돔

판테온의 지붕에는 금박을 입혀서 외부에서, 특히 주변의 언덕에서 멀리 봤을 때 태양처럼 보이도록 했으나, 17세기 교황 우르바노 8세가 성 베드로 대성당에 있는 베르니니의 청동 기둥에 사용하기 위해 금박 200톤을 제거해 갔다.

299. 판테온의 무덤

판테온의 원형 홀 벽에는 한때 로마 신, 영웅 또는 이교도 상징의 조각상이 있었을 가능성이 크다. 르네상스 이후 판테온은 무덤으로 사용되었다. 화가 라파엘, 작곡가 코렐리, 이탈리아의 비토리오 에마누엘레 2세와 움베르토 1세의 무덤이 있으며 움베르토의 여왕인 마르게리타도 안장되어 있다.

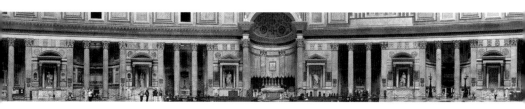

고딕 시대의 예술과 조각

로마 제국의 붕괴 이후의 시대는 일반적으로 암흑시대라는 명예스럽지 못한 이름으로 알려져 있다. 이 시기를 암흑시대라고 부르는 이유는 민족의 대이동과 전쟁, 봉기로 점철돼 이 시대를 살았던 사람들이 암흑 상태에 빠져서 그들을 인도할만한 지혜를 거의 가지고 있지 않았다는 사실을 나타내기 위함이었다. 또 한편으로는 고대 세계의 몰락 이후 유럽의 제국들이 대략 형태를 갖추고 생겨나기 이전의 혼란하고 갈피를 잡을 수 없는 시대였기 때문이다.

그러나 이 500년 동안에도, 특히 수도원과 수녀원에서는 계속해서 학문과 예술을 사랑하는 남녀들이 있었고 또 이들은 도서관과 보물실에 보관되어 있는 고대 세계의 작품들에 대해 찬탄을 아끼지 않았다. 이 수도사들은 고대의 예술을 부활시키려고 여러 번 시도했다. 그러나 그들의 노력은 번번이 실패로 끝나고 말았는데 그것은 그들과 예술관이 전혀 다른 북쪽의 무장 침략자들의 무수한 전쟁과 침략 때문이었다.

그러나 야만인이라 일컬어지는 북쪽 침입자들이 아름다움에 대해서 전혀 느낄 줄 모른다거나 그들 나름의 고유한 예술을 가지고 있지 않았다는 의미는 아니다. 그들 중에는 정교한 금속 세공을 하는 장인이나 탁월한 목공예가들도 있었다. 그들은 용들이 몸을 꼬고 있거나 새들이 신비스럽게 얽혀 있는 것 같은 복잡한 문양을 좋아했다. 켈트족의 아일랜드와 색슨족의 잉글랜드의 수도사와 선교사들은 이러한 북방민족 장인들의 전통을 기독교 예술에 응용하려고 노력했다. 그들은 그 지방의 장인들이 사용했던 목조 건물을 모방해서 성당과 첨탑들을 다듬고 건축했다. 이러한 결과는 고딕의 위엄 있는 성당을 출현시켰고, 수많은 조상군으로 장식되어 갔다.

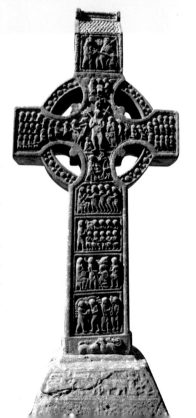

300. 켈트 십자가

켈트 십자가는 십자가와 원이 결합된 문양이다. 대부분의 경우 켈트 십자가는 복잡한 매듭이 여러 번 반복되는 양식인 켈트 매듭으로 장식된다. 기원전 아일랜드에서 초기의 형태가 처음 등장하였고, 켈트 문화권에서 널리 사용되고 있다. 현재는 기독교 상징의 일종으로 취급받고 있지만 기독교에서 유래된 문양은 아니며 성 파트리치오가 스코틀랜드 원주민의 문양을 적절히 변형시켜 만든 것이 현대식 켈트 십자가의 시초이다. 초기 형태의 켈트 십자가는 주로 돌기둥에 조각되었으나, 8세기경부터는 독자적이고 입체적인 문양으로 발전하기 시작했다. 고대에 만들어진 대부분의 켈트 십자가는 기독교와 결부된 유명한 인물이나 장소를 기념하기 위해 사용되었다.

301. 스테이브 교회의 부조상

이 조각의 부조는 노르웨이 우스네스에 위치한 스테이브 목조교회의 벽면 장식이다. 측면을 따라 식물과 얽혀 있는 패턴은 괴물을 보여주기 위한 것이다. 덩굴손은 유기적으로 자라는 것처럼 보인다. 이 무렵 스칸디나비아의 대부분 지역은 기독교화되었지만, 바이킹들은 그들의 예술적 전통을 버리지 않았다. 이 복잡성은 바이킹 예술의 3세기 최종 산물이며 독창적인 세부 사항에서 경이로움마저 느껴진다. 덩굴손은 아홉 개의 세계를 연결했다고 알려진 노르웨이 신화의 거대한 신화 나무인 이그드라실(하늘·땅·지옥을 연결한다는 거대한 물푸레나무)의 표현일 수도 있다. '니드호그'는 나무 밑바닥에 살았던 용으로 나뭇가지를 통해 움직이는 괴물 같은 형태로 표현되었다.

▲〈스테이브 교회의 부조상〉_노르웨이 우스네스 소재

▼〈스키타이 황금 동물상〉_베를린, 고대박물관 소장

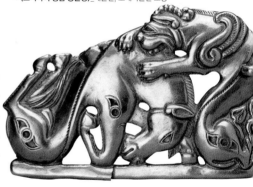

302. 스키타이 황금 동물상

유라시아의 대초원에 살았던 기마민족인 스키타이인들의 황금 장식으로 범이 말을 공격하는 조각상이다. 스키타이족은 기원전 11세기경 볼가 강 중류 지역에서 서서히 침투해 온 민족과 원주민과의 혼혈에 의하여 형성된 민족으로 추정되고 있으며, 수많은 황금의 용기와 장신구를 제작하여 유럽과 아시아에 영향을 주었다.

303. 앵글로 색슨 서튼 후 투구

1938년에 서퍽 남동쪽의 우드 브리지 근처의 데벤 강 유역을 따라 서튼 후의 부지의 낮은 고분 지역에서 발굴된 앵글로 색슨족의 투구이다. '작은 마을 보완관'으로 명명되는 투구는 동물 모티프 눈썹과 단단한 황동으로 만든 비강 조각으로 장식되어 있다. 돔 자체는 개별 전사와 기하학적 디자인을 묘사한 황동 플라크(금속판)로 덮여 있다. 각 플라크는 황동 돔형 리벳으로 조타에 단단히 고정되고 내구성 있는 턱 끈이 있다.

◀〈앵글로 색슨 서튼 후 투구〉_런던, 대영박물관 소장

▲〈생 드니 대성당〉_파리 북부, 생 드니 소재

304. 생 드니 대성당

생 드니 대성당은 프랑스 파리 북부 생 드니에 위치한 고딕 건축양식의 가장 초기 걸작
중 하나이다. 고딕 건축양식은 1144년 이 성당의 제실 부분을 증축할 때 처음 구체적으
로 출현하게 되었다. 또한 프랑스의 수호성인으로 275년경 죽은 생 드니가 이곳에
묻혀 있다고 한다. 따라서 이 성당은 오랫동안 프랑스의 애국심과 자부심이
쏠리는 중점이 되었다. 생 드니의 무덤은 성지 순례의 장소가 되었으며
이 지역에는 대를 이어 여러 채의 교회당이 세워졌다.
630년경 다고베르트 1세에 의해 지어졌다. 프랑스의 역대 군주
들을 비롯해 프랑스 왕족들의 유해가 잠들어 있는 것으로 유명
한데, 프랑스 혁명 중에는 군중에 의해 묘가 훼손되는 수난을 겪
기도 했다. 역사적으로, 건축학적으로 큰 가치가 있는 건물로 현
재 프랑스의 세계유산 잠정 목록에 올라가 있다.

305. 생 드니 조각상

15세기 후반 프랑스의 금박 다색 석회암 조각상으로, 자신의 참수된 머리를 들고 있는 생 드니를 묘사했다. 성 드니는 그리스도교의 성인으로 파리 최초의 주교였다. 문헌에 따르면, 3세기 중엽, 갈리아 포교를 위해 사제 루스틱스, 조제(助祭) 에레우테로스와 함께 로마에서 파견되었으나 이교도에게 체포되어 고문, 투옥되었다. 몽마르트르 언덕에서 처형되기 전날 밤, 그리스도가 현신하여 창살 너머로 최후의 만찬을 주었다고 한다. 처형 후 그는 참수된 자기의 목을 들고 천사의 인도를 받아 파리의 북쪽 묘소(생 드니 대성당)까지 걸어갔다고 한다. 도상은 사교의 복장이며 참수된 자기의 목을 든 이채로운 그림이다.

▶〈생 드니 조각상〉_버지니아 미술관 소장

306. 대성당 서쪽 정면 중앙 문 위의 고막(古莫)

중앙 청동문 위의 부조상은 그리스도의 '최후의 심판'의 도상학을 나타내고 있다. 그리스도는 큰 십자가 앞에 팔을 벌리고 앉아 있고 사도들과 천사들에 의해 둘러싸여 있다. 그리스도의 발치에서 기도하는 작은 형상은 그리스도의 자비를 간청하는 사람들이다.

307. 대성당 서쪽 정면 오른쪽 문 위의 고막

성 드니가 현신한 그리스도로부터 최후의 만찬을 받는 장면의 부조상이다. 감옥을 상징하는 성벽 안에는 성 드니와 그를 따르는 일행이 그리스도로부터 현신을 받고 있다. 천사들의 찬양 소리가 주름진 하늘 위에서 순교자들에게 울려 퍼지고 있다.

308. 대성당 서쪽 정면 왼쪽 문 위의 고막

성 드니와 그의 일행인 사제 성 루스티쿠스와 부제 성 엘레우테리우스가 목에 쇠사슬로 채워져 병사들에게 사형 집행장인 '순교자의 언덕'으로 불리는 몽마르트 언덕을 향하고 있다. 성 드니를 효수하라는 오른쪽의 총독과 중앙의 그리스도가 성 드니에게 영성체를 내리고 있다.

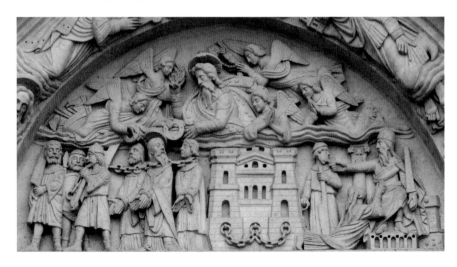

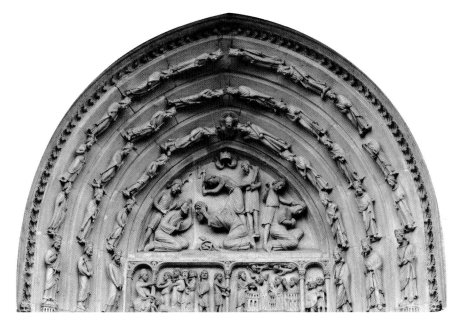

309. 대성당 북쪽 문 위의 고막

가장 비극적인 부분으로 성 드니의 순교 장면을 고부조로 묘사하고 있다. 이미 참수당한 성 드니는 무대의 중심을 차지하고 있다. 모든 사람은 마치 그들의 몸짓에 멈춘 것처럼, 마치 거룩한 주교가 그의 머리를 붙잡는 것을 보려고 깜짝 놀란 것처럼 보인다.

310. 북쪽 문 고막의 왼쪽 아래 부조

로마 총독 시시니우스 현관 앞의 병사가 묶인 세 명의 순례자를 데려오고 있다. 성자의 머리는 조각가에 의해 정면에서 제시된다. 총독의 발치에 엎드려 있는 여인은 성 드니와 그의 동료들을 마술사라고 비난한 라시아 여인이다. 오른쪽 끝 부분 쇠사슬로 손목이 묶여 있는 인물이 성 드니이다.

311. 북쪽 문 고막의 오른쪽 아래 부조

그리스도가 성 드니에게 현신하여 최후의 만찬을 베푸는 장면이다. 성 드니와 그의 일행 두 명의 성가대는 그리스도를 향하여 두 손을 모으고 있다. 부조 위에는 두 천사가 날아와 은총의 노래를 한다. 오른쪽으로 감옥의 벽이 구분되어 있으며 사형 집행관들이 무표정한 얼굴을 하고 있다.

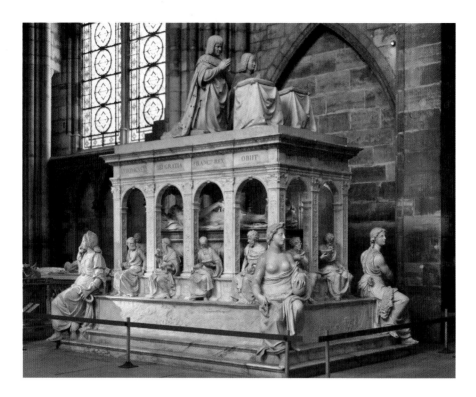

312. 루이 12세와 브르타뉴 안네의 무덤 군상

생 드니 대성당 내의 루이 12세와 브르타뉴 안네의 무덤에는 이탈리아 조각가들에 의해 기념비적
인 인물들이 카라라 대리석에 새겨져 있다. 그것은 이탈리아 전쟁 기간에 예술가들과 접촉한 증거
이다. 사원을 방불케 하는 무덤에는 열두 사도와 네 가지 기본 미덕인 자만심, 힘, 정의 및 절제로
둘러싸여 있으며 조각은 이탈리아 전쟁의 여러 승리 에피소드를 묘사하고 있다.

313. 무덤 안의 재현 된 시신 상

무덤 안에서, 왕실 부부는 죽음에서 변형되고
움직이지 않는 것으로 묘사되어 있다. 그들의
복부에는 방부제에 의해 창자가 제거된 후 바
늘로 봉합한 모습을 나타내고 있다. 상층부에서
무릎을 꿇고 있는 주권자들은 장차 올 생명을
위해 기도한다. 주권자들의 몸에 대한 이 이중
적인 형상은 그리스도인들에게 죽음과 부활을
묵상하라는 암시가 되도록 의도된 것이다.

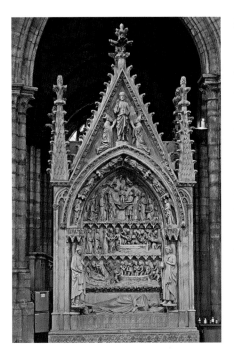

314. 다고베르트 1세의 무덤

이 복잡한 무덤의 조각상은 13세기에 다고베르트 1세가 눈을 감고 묻힌 곳에 세워진 조각 부조상이다. 성 드니의 유물 옆에 세워졌다. 부조의 하단에 누워 있는 다고베르트는 성 드니의 무덤을 바라보고 있다. 옆에 서 있는 두 개의 조각상은 다고베르트의 아내 난틸드(왼쪽)와 그의 아들 클로비스 2세(오른쪽)를 묘사하고 있다. 다고베르트 1세는 프랑크 왕국을 재통합하여 왕국 전역에 대한 강력한 왕권을 구축하고자 했다. 지방분권적인 귀족 세력들을 억누르고 왕권을 중심으로 한 중앙집권화를 추구하였다.

생 드니 대성당에는 서기 639년 다고베르트 1세가 사망한 이래로 19세기까지 총 43명의 왕과 32명의 여왕이 묻혀 있다.

315. 루이 16세와 마리 앙투아네트의 무덤 조각상

생 드니 대성당 안에는 루이 16세와 마리 앙투아네트의 시신이 안치되어 있다. 그러나 프랑스 혁명 당시 혁명군들은 이곳 왕들의 시신을 파헤쳐서 지금은 공원이 된 성당 왼편 빈 땅에 한꺼번에 매장시켰다. 이후 루이 18세 때에 무덤을 복원하기 시작했다.

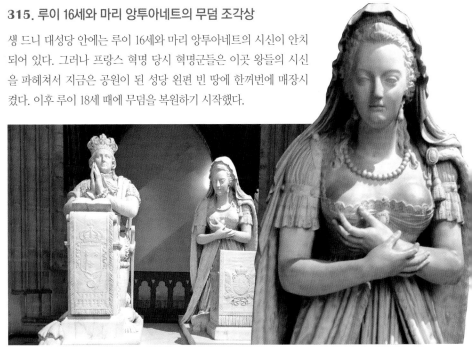

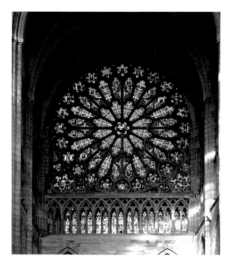

316. 생 드니의 스테인드 글라스 장미 창

중세시대에 발명된 스테인드 글라스는 생 드니 대성당 창을 장식하고 있다. 둥근 창문의 기원은 고대 로마의 오큘러스(눈)이며, 상징주의는 태양이었다. 가장 유명한 예를 들어 로마의 판테온에서 같이 돔 꼭대기에는 보통 큰 수평 오큘러스가 있었고, 예루살렘의 성묘에도 있었다. 그러나 많은 건물의 벽에는 수직 둥근 창문 형태, 다양한 직경의 창문이 있었다. 중세의 초기 기독교 교회는 때로는 중세 장미 창문을 묘사했으며, 스테인드 글라스의 장미 창은 생 드니 대성당의 창이 원조가 된다.

317. 생 드니의 스테인드 글라스 창

기독교 고딕 교회 건축물에서 처음으로 등장한 스테인드 글라스 창은 생 드니 대성당에서 시작되었다. 그러나 안타깝게도 프랑스 대혁명 때 혁명군에 의해 파괴되었고 이후 복원되어 오늘에 이르게 된다. 생 드니의 스테인드 글라스 창은 성 드니의 순교를 묘사하고 있는데 중앙에 목이 잘린 성 드니가 그의 머리를 잡고 있다.

▶성 드니의 순교 장면의 세부

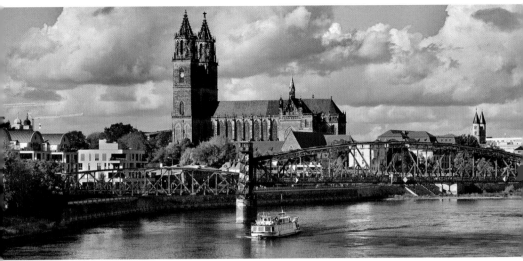

▲〈마그데부르크 대성당〉_독일 동부 마그데부르크 소재

318. 마그데부르크 대성당

독일에서 가장 오래된 대성당으로, 두 개 첨탑의 높이가 100.98m, 99.25m에 달하는 독일 동부에서 가장 높은 건물이다. 937년 현재의 대성당 자리에 성 모리스(St. Maurice)라 불리는 대수도원이 건립되었는데 이 성당은 신성로마제국의 오토 1세의 지원을 받아 성 모리스를 봉헌하기 위해 건립된 것이다. 초기에는 교차볼트를 사용하는 등 여전히 로마네스크 양식이 도입되었으나, 1235년부터 점차 고딕 양식의 영향을 받아 건축되었다. 대리석 및 화강암으로 만들어진 고대 양식의 기둥을 비롯해, 오토 1세의 무덤과 성 모리스 조각상 등 고대 예술에서 현대 예술을 아우르는 다양한 건축물들이 조화를 이루고 있다.

319. 기사 옷을 입은 성 모리스 조각상

마그데부르크 대성당에 있는 성 모리스 조각상은 1240년경 유명한 마그데부르크의 익명의 조각가에 의해 만들어졌다. 모리스의 얼굴은 그를 흑인으로 식별하지만, 성 모리스는 3세기 이집트에서 순교한 무어인이다. 한때 오른손에 쥐고 있던 그의 특징적인 창으로 무장한 훌륭한 전사(戰史)로 인해 많은 독일 통치자들이 그를 수호성인으로 받아들였고, 오토 1세는 재정 지원을 아끼지 않고 지원하여 성 모리스를 봉헌하기 위해 마그데부르크 대성당을 건축하였다.

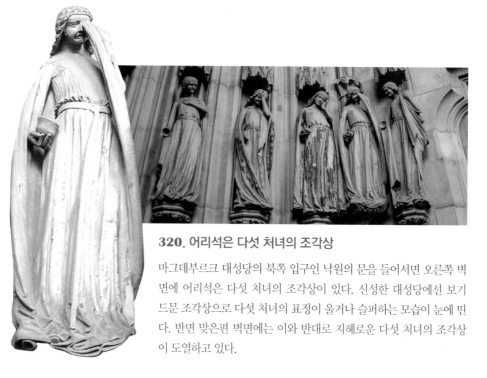

320. 어리석은 다섯 처녀의 조각상

마그데부르크 대성당의 북쪽 입구인 낙원의 문을 들어서면 오른쪽 벽면에 어리석은 다섯 처녀의 조각상이 있다. 신성한 대성당에선 보기 드문 조각상으로 다섯 처녀의 표정이 울거나 슬퍼하는 모습이 눈에 띤다. 반면 맞은편 벽면에는 이와 반대로 지혜로운 다섯 처녀의 조각상이 도열하고 있다.

321. 지혜로운 다섯 처녀의 조각상

어리석은 다섯 처녀들은 등은 있었지만 기름이 없었다. 그러나 지혜로운 처녀들은 그릇에 기름을 담아 등과 함께 가져갔다. 신랑이 오는 때가 늦어지고 밤이 되자 처녀들은 졸다가 잠이 들었다. 그때 한밤중에 신랑들이 도착한 것이다. 잠에서 깬 열 처녀가 등을 준비했다. 기름을 준비하지 못한 어리석은 처녀들은 기름을 사러 간 사이에 신랑이 도착했다. 등과 기름이 준비된 지혜로운 처녀들이 신랑과 함께 결혼 잔치에 들어갔다. 어리석은 처녀들이 돌아와 문을 두드리며 그리스도에게 기도했지만, 그리스도는 "나는 너희가 누구인지 모른다. 그러므로 너희는 항상 깨어서 기도하여라. 왜냐하면 너희가 그날과 그때를 알지 못하기 때문이다."라고 계시하였다.

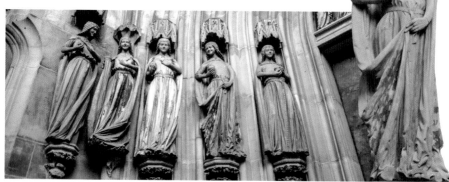

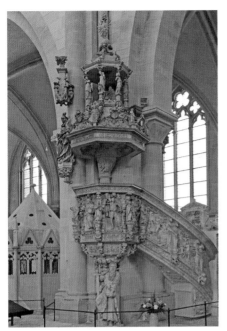

322. 설교단

성당은 하늘나라를 구현하기 위하여 많은 조각과 부조로 장식한다. 성당 장식은 단순하면서도 경건하고 엄숙하여 영적인 공간을 느낄 수 있는 최소한의 장식을 필요로 하고 있다. 설교단은 1595년 르네상스 방식으로 제작되었는데 특히 눈에 띄는 점은 커다란 검을 쥔 사도 바울이 설교단을 받치고 있다. 로마네스크의 소박함과 단순함, 무거움은 영적 긴장을 유발시키고 바로크와 로코코의 화려함은 너무 지나쳐 인간 중심으로 흘러 영적과는 거리가 멀다. 이 둘의 중간에서 적당한 균형을 잡고 천상을 향해 좀 더 다가가려는 수직성을 추구하는 것이 고딕의 아름다움이다.

323. 설교단의 고부조 상

설교단 계단을 둘러싸고 많은 조각과 부조가 장식되어 있다. 정면 부조에는 성 모리스가 중세 시대의 갑옷을 입고 있다. 그런데 모리스의 얼굴 형태는 성가대석의 입상과는 달리 흑인같지 않다. 4, 5세기 성인을 그 시대의 인물로 인식하지 않고 자신이 살고 있는 시대의 옷을 입혀 현재의 성인으로 인식하는 관점이 새롭다.

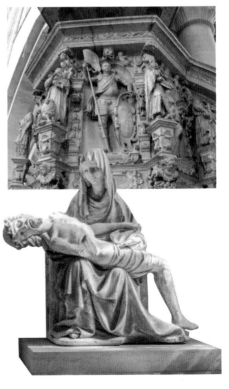

324. 피에타

미켈란젤로의 피에타를 연상시키는 마그데부르크 대성당의 피에타 조각상이다. 중세 독일에서는 피에타 상의 원형이라고 할 수 있는 몇 가지의 '슬픈 성모 마리아'가 제작되었다. 마그데부르크 대성당의 피에타는 그리스도의 성흔을 더 한층 그리고 비참하게 형상하고, 성모 마리아의 고뇌는 한층 더 강조하고 있다.

325. 아헨 대성당

독일 아헨에 자리하고 있는 아헨 대성당은 비잔틴 요소와 프랑크 요소를 융합한 로마네스크 양식을 대표하는 건물이다. 아헨 대성당은 서기 785년 무렵 샤를마뉴가 궁정예배당으로 건설했는데 이곳에서 샤를마뉴 대제를 비롯하여 많은 왕이 대관식을 거행했다. 성당은 집중식 평면구도로 되어 있으며 이탈리아에서 대리석과 오래되고 화려한 기둥을 가져와 건축 재료로 사용했다.

326. 곰 조각상

아헨 대성당 입구 안쪽을 지키고 있는 곰 조각상이다. 샤를마뉴에 의해 도시의 위상을 높이기 위해 이곳으로 옮겨진 것으로 추측된다. 조각상은 2세기로 거슬러 올라가는 것으로 추정되었지만, 최근의 분석은 11세기를 암시하고 있다. 처음에는 조각상이 늑대를 묘사한 것으로 생각되었지만 최근의 분석에 따르면 곰을 묘사하고 있음을 알 수 있다.

327. 늑대의 문의 사자 머리 문고리

청동 늑대의 문에는 두 개의 사자 머리가 있다. 한 사자의 입 안에서는 악마의 손가락을 느낄 수 있다고 한다. 전설에 따르면, 악마는 교회에 들어온 첫 번째 사람의 영혼을 대가로 교회를 세우는 것을 도왔다. 그는 인간의 영혼을 기대하고 있었지만, 인간은 늑대를 인간 대신 먼저 통과시켜 악마를 쫓아냈는데 이에 분노한 악마가 문을 부딪쳤을 때 손가락이 부러졌다고 한다.

328. 팔라티노 예배당 벽의 합창단

팔각형 대성당과 큐폴라(cupola, 주철용 용해로)가 있는 아헨 대성당 팔라티노 예배당의 건설은 샤를마뉴 황제 밑에서 서기 790~800년경에 시작되었다. 원래 신성로마제국의 동부 지역의 교회에서 영감을 얻은 이곳은 중세시대에 훌륭하게 확대되었다. 이후 600주년이 되는 1414년에 외부의 벽에 성인들의 합창단(외부에서 볼 수 있는 옆의 그림) 조각상을 제작하였다.

예배당 내부의 예배시간에 오르간이 울리면 마치 벽면 위 아래의 성인들이 찬송가를 펼쳐 들고 찬양의 노래를 합창하는 듯한 착각을 일으키는 벽면이다.

329. 이슈트반 1세의 조각상

아헨 대성당 앞에는 헝가리의 성인이자 헝가리 왕국의 초대 왕인 성 이슈트반 1세의 조각상이 있다. 헝가리 역사를 언급하면 빼놓을 수 없는 인물이자 헝가리에서 존경받는 인물이다. 그는 내정에서는 기독교를 강화하고 행정조직을 개편했다. 그의 왕관은 헝가리의 국장에 그려져 있다. 그리고 매년 8월 20일 그의 시성일은 헝가리 건국 기념일로 기념하고 있다.

330. 로테르의 십자가

10세기 후반의 중세 성례 예술의 또 다른 걸작인 로테르의 십자가는 대관식 의식에서 행렬 십자가로 중요한 역할을 했다. 십자가에는 100개 이상의 보석과 35개의 진주가 박혀 있고 로테르 왕의 얼굴과 이름이 새겨져 있다.

331. 샤를마뉴 흉상

샤를마뉴 황제의 궁전, 대관식의 시대 및 순례의 전통은 독특하고 웅장한 교회 보물을 만들어 냈으며, 유명한 작품이 오늘날 아헨 대성당에 전시되어 있다.

가장 유명한 예술작품은 샤를마뉴의 황금 흉상이다. 흉상은 샤를마뉴를 고전적, 독일적, 프랑스 전통을 통합하는 주권의 이상적이고 시대를 초월한 파라곤으로 묘사한다. 흉상은 스페인 왕 카를로스 4세에 의해 1349년경에 기증되었으며 샤를마뉴의 두개골 조각이 들어 있다.

332. 샤를마뉴의 팔뚝과 손 모양의 팔 뼈를 위한 중세 용기

샤를마뉴 대제의 팔 뼈가 들어 있는 금동제 팔뚝 모양의 용기이다. 찰스 대왕으로도 알려진 샤를마뉴는 진정으로 위대한 사람이었다. 그는 키가 큰 사람이었고(그의 뼈에 대한 최근의 연구가 결론내렸듯이), 생각과 행위에 있어서 위대한 사람이었다. 그의 별명인 '유럽의 아버지'는 가볍게 주어진 칭호가 아니었다.

333. 뿔나팔 올리판트

올리판트는 코끼리라는 뜻으로, 중세에 코끼리의 엄니로 만든 상아 사냥 뿔을 일컫는다. 가장 유명한 올리판트 중 하나는 전설적인 프랑크 기사 롤랜드가 있는데, 그는 샤를마뉴 황제의 12용사 중 한 명으로 〈롤랑의 노래〉의 주인공에 속한다.

334. 마리아의 신전 금동함

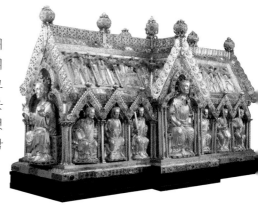

성모 마리아 신전 금동함(1239)에는 네 가지 귀한 아이템이 들어 있다. 예수 그리스도가 허리에 둘렀던 옷, 아기 예수를 감쌌던 포대기, 성모 마리아의 옷, 세례 요한이 참수당할 때 입은 옷이 담겨 있다고 한다. 진위를 알 수 없으나 이것 때문에 순례자들이 7년마다 아헨 대성당에 참배하는 전통이 있다고 한다.

335. 샤를마뉴의 석관

고대 신화의 페르세포네의 납치 장면을 묘사한 샤를마뉴가 처음 매장된 로마식 석관이다. 샤를마뉴의 유해는 1165년에 발굴되었다. 나중에 오토 황제가 샤를마뉴의 무덤을 열었을 때 "황제는 왕관을 쓰고 왕좌에 누워 있었는데 그의 육체는 거의 부패하지 않았다"고 밝혔다.

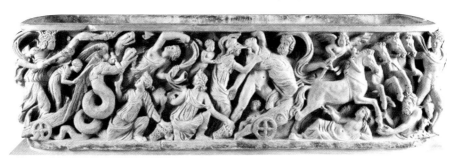

336. 샤를마뉴의 유골함

제단의 가장 뒤편에는 샤를마뉴 대제의 유골함이 있다. 원래 샤를마뉴는 궁전의 예배당(아헨 대성당)에 안장되었다는 기록만 남아 있을 뿐 정확한 지점은 알 수 없었다고 한다. 그후 1000년에 신성로마제국 황제 오토 3세가 장지를 확인하여 대제의 시신을 발굴하였고, 약 200년 뒤 아름답게 장식된 황금빛 함 속에 유골을 안장하였다. 이런 상징성 때문에 수백 년간 신성로마제국의 새 황제가 선출되면 아헨 대성당에서 대관식을 가졌다. 모든 황제 중의 황제인 샤를마뉴의 신전에서 새 황제가 왕관을 받아 정통성을 과시하는 목적이었다.

337. 샤를마뉴의 왕좌

주랑의 위층 회랑(回廊)에는 샤를마뉴의 왕좌가 있다. 과학적 연구에 따르면 대리석은 예루살렘의 성묘 교회에서 가져온 바닥 돌이었다. 몸집이 큰 샤를마뉴가 앉기에는 작은 크기이기에 왕좌는 상징적인 것이었다. 샤를마뉴의 예배당은 새 예루살렘과 같았고 샤를마뉴의 황실 왕좌는 기름 부음 받은 자의 왕좌와 같은 의미를 지녔다.

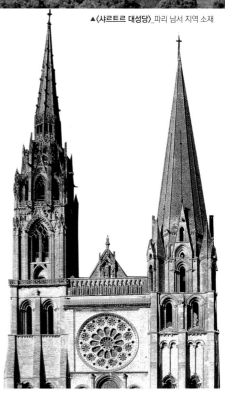

▲〈샤르트르 대성당〉_파리 남서 지역 소재

338. 샤르트르 대성당 전경

고딕 예술의 절정을 보여주는 샤르트르 대성당
은 프랑스 국민들의 염원과 노력으로 만들어진
성당이다. 샤르트르 대성당의 실내 장식은 건축
의 일부로 도입된 최초의 장식으로 이러한 건축
양식은 이후 유럽 종교 건축물에 지대한 영향을
끼쳤다.

339. 샤르트르 대성당의 첨탑

우뚝 솟은 첨탑과 첨두 아치 등 고딕 양식의 특
징이 살아 있는 샤르트르 대성당에는 서로 모양
이 다른 거대한 두 개의 첨탑이 우뚝 솟아 있다.
샤르트르 대성당은 그때까지 지어졌던 다른 건
물에 비해 실내 공간이 넓고, 화려한 스테인드
글라스를 비롯한 다양한 장식과 4,000개가 넘는
사실적인 조각으로 꾸며져 있다.

340. 샤르트르 대성당의 서쪽 왕의 문

남쪽 문과 같이 세 개의 아치 문으로 되어 있으며, 중앙에 예수 그리스도를 중심으로 많은 군상의 부조가 새겨져 있다. 부조의 내용은 그리스도와 종말을 묘사하는 최후의 심판을 나타내고 있다. 그리스도는 중앙에 서서 방문객들에게 대성당의 운명을 상기시키는 것으로 간주된다.

341. 샤르트르 대성당 문 기둥의 조각상

성당 내부로 통하는 문과 문 사이에 기둥을 이루는 곳에 열두 사도와 성인들의 입상으로 도열되어 조각되어 있다. 그림은 남쪽 외벽 정면의 조각 군상으로, 부조와 무늬로 장식된 사도들의 고부조는 입체감과 웅장함을 더해준다.

342. 아치 문 둘레의 부조상

왕의 문 아치형 조각상 둘레에 새겨져 있는 부조상으로, 노동을 나타내는 인물과 번갈아가며 달력을 나타낸다. 가장 낮은 한 쌍의 인물은 7월과 4월을 묘사한다. 다음으로, 암, 게, 양자리, 숫양의 조디악(황도 12궁) 징후가 있다.

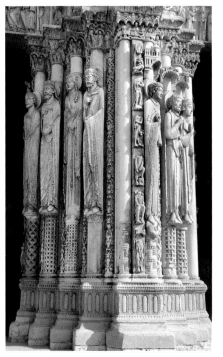

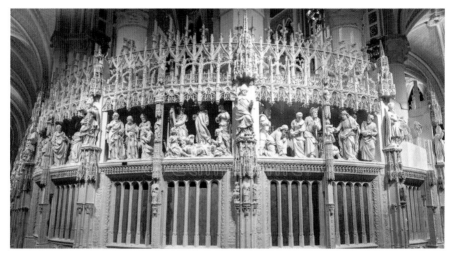

343. 합창단 인클로저의 조각 그룹

합창단 인클로저(회전식 문)에는 40개의 조각 그룹이 있으며 총 200개의 조각상이 연극 무대처럼 도열되어 있다. 르네상스 스타일의 조각 패널은 예수와 성모 마리아의 삶에서 일어난 사건을 나타내고 있다.

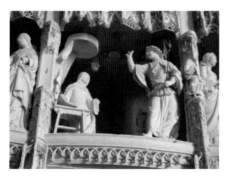

344. 수태고지

합창단 인클로저의 40개 조각 패널 중 하나로, 하느님의 사자인 대천사 가브리엘이 처녀 마리아에게 그리스도의 회임을 알리는 이야기를 〈수태고지〉라고 한다. 오른쪽 한 손을 들고 있는 가브리엘이 앉아 있는 마리아에게 하나님의 소식을 알리는데 배경 가운데 백합꽃은 암수의 구별이 없기 때문에 마리아의 처녀성을 상징한다.

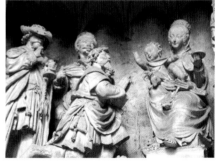

345. 동방박사의 숭배

동방의 세 박사가 베들레헴에 새로운 왕이 태어났다는 별을 따라 아기 예수를 방문하여 숭배를 나타내는 장면의 조각 군상이다. 오른쪽 성모 마리아의 얼굴엔 미소가 보인다. 세 사람의 동방박사는 아기 예수에게 경배하며 황금과 유향, 몰약의 선물을 바치고 있다. 동방박사 중 가운데 있는 사람은 흑인으로 묘사하고 있다.

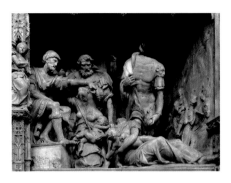

346. 영아 학살

그리스도와 그의 가족이 이집트로 도피한 후, 동방박사에게 배신당한 헤롯 왕이 노하여 베들레헴의 모든 두 살 이하의 남아를 죽일 것을 명령한다. 왼쪽 조각상이 헤롯 왕으로, 그는 손을 들어 영아 학살을 명령하고 있다. 목이 훼손된 여인들은 자신의 아기를 지키려는 듯 처참하기 그지없다.

347. 아기 예수의 할례 의식

아기 예수의 할례 의식을 보여주는 장면이다. 요셉이 그리스도의 성기 끝을 자르고 있는 모헬, 즉 할례를 베는 랍비인 모헬을 위해 아기 예수를 들고 있다. 성모 마리아는 아기 예수의 상처를 붕대로 감기 위해 천을 들고 무릎을 꿇고 있고, 모헬 옆의 수행원은 피를 씻기 위해 물이 담긴 용기를 들고 있다.

348. 세례 받는 그리스도

그리스도가 고향 나자렛을 떠나 요르단 강에서 요한으로부터 세례를 받는 장면을 묘사한 조각 군상이다. 오른쪽 손을 들어 강물로 세례를 베푸는 인물이 세례 요한으로, 그는 살로메의 농간에 의해 왕에게 순교를 당한다. 세례를 받은 그리스도는 이후 하나님의 말씀을 전하기 위해 선교 활동에 들어간다.

349. 그리스도와 사도들

그리스도가 갈릴리 호수에서 시몬과 요한 등 제자가 될 어부들을 만나는 장면이다. 그리스도는 어부들에게 "내가 너희를 사람 낚는 어부로 만들겠다"라고 말하자 어부들은 그의 제자가 되었다. 조각은 그리스도를 따라나서는 시몬의 일행들이다. 그리스도는 이후 시몬에게 베드로라는 이름을 주어 그의 첫 번째 제자로 삼는다.

350. 그리스도의 수난

그리스도의 예루살렘 입성으로부터 시작되는 수난은 배반자 유다의 인도로 체포되어 총독 빌라도의 앞에서 재판을 받고 온갖 모욕과 고통을 받는다. 조각은 그리스도가 기둥에 묶여 간수들로부터 채찍질을 당하는 장면이다. 채찍에 맞은 그리스도의 뒤틀린 모습이 어떤 회화보다도 더 극명하게 나타나 있다.

351. 가시 면류관의 그리스도

총독 빌라도는 병사들에게 그리스도에게 가시 면류관을 쓰게 하고는 군중에게 고통스러워하는 그리스도를 보여주면서 그를 처형하려는 마음을 접어주었으면 하고 바란다. 그러나 그가 "이 사람을 보라"고 말하자 유대인들은 즉시 "그를 십자가에 처형하라"고 외친다. 결국 그리스도는 유대인들의 뜻대로 십자가 형을 받는다.

352. 십자가를 세움

그리스도의 최후 수난 장면으로, 해골이라 불리는 골고다 언덕 위에서 그리스도는 십자가에 못박혀 로마 병사와 그의 간수들이 십자가를 세우려고 하는 장면이다. 오른쪽 간수는 십자가의 밧줄을 당기고 있으며 세 간수는 십자가를 세우려고 한다. 두 팔의 자유를 잃은 그리스도의 시선이 하늘의 하나님을 바라보는 것 같다.

353. 피에타

피에타는 이탈리아어로 '경외', '연민', '공경심'을 의미한다. 기독교 예술의 주제 중 하나로, 14세기경 독일에서 처음 다루기 시작하여 르네상스시대의 조각, 회화에 많이 등장한다. 조각에는 십자가에서 눈을 감은 그리스도의 시신을 무릎 위에 놓고 애도하는 성모 마리아의 모습을 묘사하고 있다.

354. 샤르트르 대성당의 남쪽 문

남쪽 문에는 세 개의 문 자체가 하나의 덩어리로 된 돌을 조각한 것처럼 조각과 부조로 넘쳐나고 있다. 이러한 조각 군상은 이전 건물들에서 볼 수 있었던 조각에 비해서 사실적이며 질서 있고, 반복적인 리듬이 돋보이는 화려한 작품들이다. 반복된 형태에도 불구하고 조금씩 변화를 주고 있어 조각마다 다른 분위기를 자아내고 있다.

355. 대성당의 장미 창

서쪽 장미 창은 정교함과 아름다움에서 최고로 꼽힌다. 크기와 모양이 각기 다른 스테인드 글라스로 장식된 창문은 계절과 시간에 따라 수시로 변하여 환상적인 빛의 향연을 보여준다.

356. 복되신 성모 마리아 대리석 제단

이 기념비적인 조각 군상은 바로크 양식의 조각으로, 찰스 앙투안 브리단에 의해 제작되었다. 합창단 제단에 세워졌으며 성모 마리아의 승천을 묘사한 장면이다. 돌이지만 구름처럼 보이는 조각에 천사들의 찬양을 받으며 성모 마리아가 승천하고 있다.

▲〈**쾰른 대성당**〉_독일 서부의 쾰른 소재

357. 쾰른 대성당 전경

현재의 쾰른 대성당은 1248년부터 짓기 시작한 건축물로써, 19세기에 이르러서야 완공된 세계에서 세 번째로 큰 고딕 양식의 대성당이다. 이전 시대에도 같은 자리에 다른 건축물들이 존재했었다. 쾰른에서는 로마 제국의 식민지였던 1~4세기 사이에 지어진 로마식 주택 흔적이 발견되었으며, 4세기 이후부터 당시 쾰른의 첫 교구장 주교였던 마테르누스의 지시로 지어진 정사각형의 '최초 성당'을 포함한 기독교와 관련된 건물들이 들어서기 시작한 것으로 추정되고 있다.

358. 프리드리히 빌헬름 1세의 기마상

호헨촐레른 다리 이름은 독일 왕가의 가문 이름이다. 호헨촐레른 가문은 프로이센 국왕과 독일 제국의 황제를 배출하였다. 당시 큰 다리를 만들면서 다리 양쪽에 각 2개씩 모두 4개의 기마상을 세웠는데 쾰른 대성당을 건너기 전에 빌헬름 1세의 기마상을 만날 수 있다. 프로이센의 국왕인 그는 상비군 양성에 전념하여 군인왕으로 불렸다.

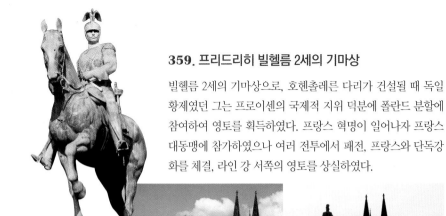

359. 프리드리히 빌헬름 2세의 기마상

빌헬름 2세의 기마상으로, 호헨촐레른 다리가 건설될 때 독일 황제였던 그는 프로이센의 국제적 지위 덕분에 폴란드 분할에 참여하여 영토를 획득하였다. 프랑스 혁명이 일어나자 프랑스 대동맹에 참가하였으나 여러 전투에서 패전, 프랑스와 단독강화를 체결, 라인 강 서쪽의 영토를 상실하였다.

360. 프리드리히 빌헬름 3세의 기마상

빌헬름 2세의 기마상 건너편에 나란히 세워져 있는 빌헬름 3세의 기마상으로, 그는 나폴레옹과의 전쟁에서 패하여 틸지트의 굴욕적인 화약을 체결하고 영토의 태반을 상실하였다. 우유부단하며 소극적 성격으로 빈 회의 이후로는 내정·외교면에서 모두 메테르니히에게 좌우되었다.

361. 프리드리히 빌헬름 4세의 기마상

빌헬름 1세의 기마상 건너편에 나란히 세워져 있는 빌헬름 4세의 기마상이다. 자유주의자의 기대를 받으며 즉위하였으나 정치적 수완을 겸비하지 못하여, 1848~1849년의 혁명과정에서 프랑크푸르트 국민의회가 그를 독일 황제로 선정하였을 때 이를 거부하였다.

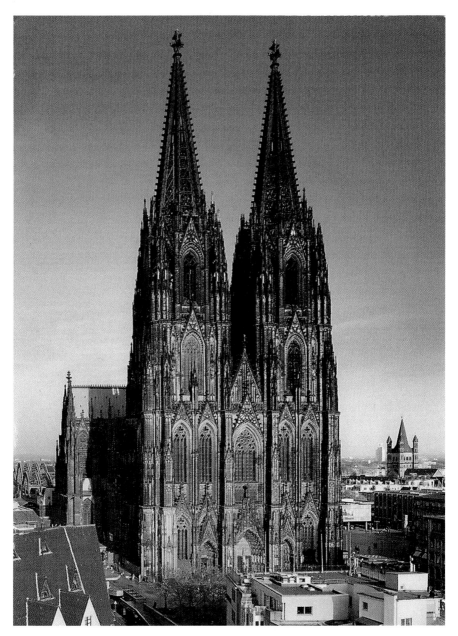

362. 쾰른 대성당의 쌍둥이 첨탑

첨탑의 높이는 세계에서 세 번째로 높은 고딕 양식의 성당이다. 북탑 157.38m, 남탑 157.32m 높이로 제2차 세계 대전의 폭격에서도 살아남은 기적의 쌍둥이 첨탑이다.

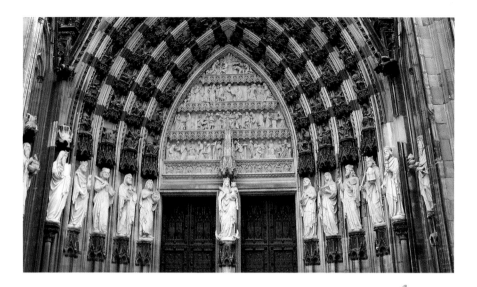

363. 쾰른 대성당 서문의 조각상

쾰른 대성당의 정문으로, 중앙 문에 있는 성모 마리아 조각상을 중심으로 두 개의 문이 있으며 그 양쪽으로 사도와 성인들의 조각상이 도열하여 새겨져 있다. 성모 마리아의 위로는 성경의 내용이 파노라마처럼 금색의 부조로 새겨져 있다.

364. 초승달의 성모 마리아

성모 마리아가 초승달을 밟고 있는 장면을 '무염시태(원죄없는 잉태)'라는 가톨릭 용어로 불린다. 조각에서는 특이하게도 성모 마리아가 악의 근원인 뱀도 함께 밟고 있다.

365. 고막 상층부의 부조

고막에서는 성경의 다양한 이야기가 부조로 묘사되어 있는데 상층부에는 '에덴의 동산'과 '인간의 원죄'를 나타내는 '아담과 하와'가 묘사되어 있다.

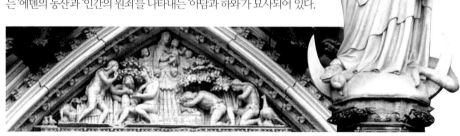

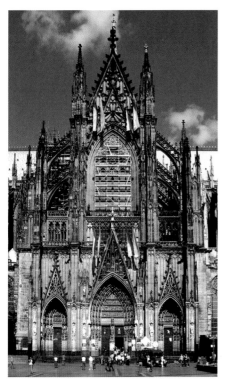

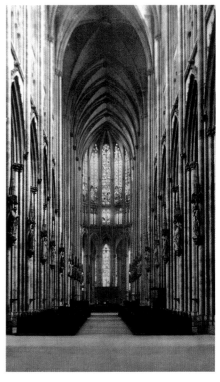

366. 대성당 남쪽 출입문

왼쪽 출입문부터 오른쪽 출입문까지 각각 '우르
술라 현관', '수난의 현관', '게레온 현관'이라 불
린다. 남쪽 정면의 석상들은 독일 최고 로마네
스크-나사렛 종교 예술 양식으로 평가받는다.

367. 대성당의 신랑

성당 중앙부의 높이 43.35m의 신랑(건축에서, 좌우
의 측랑 사이에 끼인 중심부)은 보는 이로 하여금 압
도당하게 한다. 각 기둥에는 그리스도와 성모
마리아를 비롯해 열두 제자가 조각되어 있다.

368. 클라라 제대

클라라 제대는 1350년과 1360년 사이에 날개(좌
우 패널) 제대로 제작되었다. 쾰른에 있는 프란치
스코 수도원 성 클라라 성당에서 1811년 쾰른
대성당의 내부로 옮겨졌다. 금으로 세공된 날개
제단 부분은 삼단으로 열리며 모두 펼친 길이는
6미터에 달한다. 평소에는 닫혀 있으나 성녀 클
라라 축일에는 열어둔다.

369. 성 크리스토퍼의 목조상

쾰른 대성당 내부 기둥에 새겨져 있는 여행자의 수호성인인 성 크리스토퍼의 거대한 목조상이다. 시리아에서 태어난 힘센 거인이었던 그는 세상에서 가장 강한 분을 주인으로 섬기겠다고 다짐하였다. 처음에는 왕을 섬기다가 왕이 악마를 겁내는 것을 보고는 악마를 섬기게 되었고, 악마가 십자가의 그리스도를 겁내는 것을 보고는 그리스도를 섬기겠다고 결심한다. 그 후 그리스도를 찾아나선 크리스토퍼는 수심이 깊고 물살이 거세고 빨라 많은 사람이 목숨을 잃은 죽음의 강 앞에서 안티오키아의 주교 바빌라를 만나 세례를 받고 그의 권유로 강을 건너고자 하는 사람들을 도와주게 된다. 어느 날 어린아이를 건너게 해주는데 그 아이를 업고 강을 건너는 도중 아이가 변하여 전 세계의 무게를 어깨에 지게 했으며, 크리스토퍼는 이를 감내해냈다. 그때 아이가 말했다.
"너는 지금 전 세계를 옮기고 있다. 나는 네가 찾던 왕 그리스도이다."
이후 크리스토퍼는 여행자의 수호성인으로 받들어졌다.

370. 동방박사 유물함 세부 고부조

쾰른 대성당의 보물인 동방박사 유물함의 화려한 세부 고부조의 조각으로, 황금으로 도금된 유물함 곳곳에 각종 보석으로 장식하였다. 부조의 모습은 동방박사 세 사람이 성아기 예수에게 경배를 드리는 장면이다.

371. 동방박사 유물함

이탈리아 밀라노에서 쾰른으로 옮겨진 동방박사 유물함은 1190년에서 1225년 사이에 제작되었다. 금으로 도금된 유물함 외면의 각 조각은 구약성경의 시작으로부터 그리스도 재림의 종말까지 전체를 묘사하고 있다. 이에 상응하여 옆면 아랫단에는 예언자와 왕들, 그 윗단에는 동방박사에 대한 경배, 세례 요한의 세례, 심판자로 재림하는 신의 장면이 조각되어 있다. 뒷면 아래쪽에는 예수의 수난과 십자가형이, 그 위쪽에는 유물함에 모셔진 성 펠릭스와 나르보르가 월계관을 받는 장면이 표현되어 있다

372. 바이에른 창

1842년 바이에른의 왕 루트비히 1세가 기증한 스테인드 글라스 창문으로 1848년 창틀에 삽입되었다. 성 요한 세례자와 카를 대제, 네 명의 복음 사가 등이 묘사되어 있다.

373. 게로 십자가

참나무로 만든 거대한 게로 십자가는 중세부터 가장 오래된 현존하는 실물 크기의 조각상이다. 1308년에서 1311년 사이에 만들어져 수많은 중세 십자가의 모델이 되었다.

가고일 조각상

기독교 교회의 지붕 네 귀퉁이에 추악한 형태를 한 괴물의 상이 얹혀져 있는 경우를 볼 수 있다. 형상은 갖가지이지만 대개는 인간과 새를 합성해놓은 모습을 하고 있으며, 날카로운 부리와 날개가 있다. 이 조각상이 바로 가고일이다. 본래 가고일은 빗물받이의 출구에 놓였던 것으로, 빗물이 빗물받이를 따라 흘러서 가고일의 '목'에 모여 부리를 통해 지면에 떨어지게 되어 있었다. 하지만 점차 이 조각상은 분수의 출구나 건축물의 벽 등에도 놓이게 되었다.

▲〈노트르담 대성당의 가고일〉_파리, 노트르담 대성당 소재

374. 노트르담 대성당의 가고일

19세기 프랑스 건축가 비오레 르 듀크가 제작한 가고일의 모습으로, 단순한 물 주둥이 기능에 그로테스크한 가고일을 표현해 유럽 전역의 고딕 양식의 건축에 붐을 일으켰다. 하지만 안타깝게도 노트르담 대성당은 화재로 인해 현재는 볼 수 없게 되었다.

375. 디종 노트르담 교회의 가고일

노트르담 대성당은 화재로 인해 그 면모를 볼 수 없게 되었지만 디종의 노트르담 교회에 있는 51개의 가고일은 한눈에 볼 수 있다. 지역 전설에 따르면 그 지역 고리대금업자는 가고일 중 마음에 들지 않은 하나를 그의 친구에게 제거하도록 했는데 고리대금업자는 그의 결혼식 날 교회 아래를 지나다 떨어지는 가고일에 의해 사망했다고 한다.

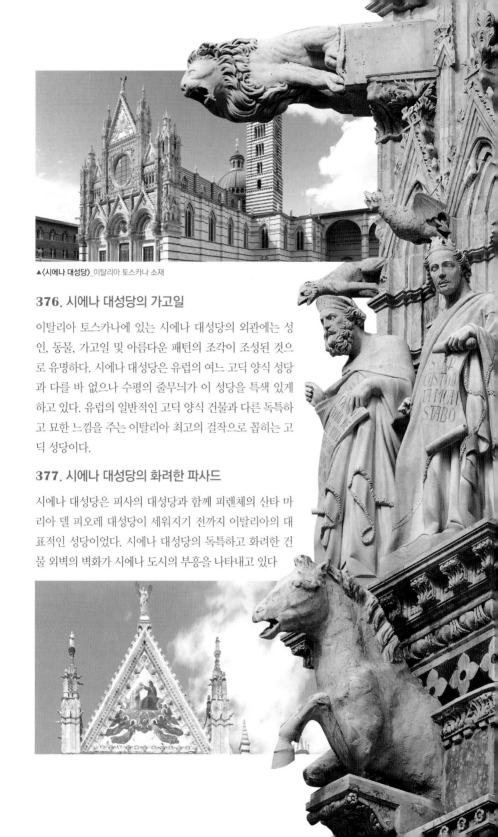

▲〈시에나 대성당〉_이탈리아 토스카나 소재

376. 시에나 대성당의 가고일

이탈리아 토스카나에 있는 시에나 대성당의 외관에는 성
인, 동물, 가고일 및 아름다운 패턴의 조각이 조성된 것으
로 유명하다. 시에나 대성당은 유럽의 여느 고딕 양식 성당
과 다를 바 없으나 수평의 줄무늬가 이 성당을 특색 있게
하고 있다. 유럽의 일반적인 고딕 양식 건물과 다른 독특하
고 묘한 느낌을 주는 이탈리아 최고의 걸작으로 꼽히는 고
딕 성당이다.

377. 시에나 대성당의 화려한 파사드

시에나 대성당은 피사의 대성당과 함께 피렌체의 산타 마
리아 델 피오레 대성당이 세워지기 전까지 이탈리아의 대
표적인 성당이었다. 시에나 대성당의 독특하고 화려한 건
물 외벽의 벽화가 시에나 도시의 부흥을 나타내고 있다

378. 울름 대성당의 가고일

가고일은 박쥐 같은 날개와 긴 목, 그리고 입에서 불을 뿜는 전형적인 용이었다고 한다. 성 로맹이 가고일을 붙잡았다는 이야기가 있다. 괴물은 자신이 뿜어낸 불에 화상을 입었지만, 머리와 목은 불 호흡에 의해 단련되어 타지 않았다. 그런 다음 머리는 악령이 두려워하기 위해 새로 지어진 교회의 벽에 장착되어 교회의 보호를 위해 사용되었다. 성 로맹을 기념하여, 루앙의 대주교들은 성도의 육신이 행렬로 운반된 날에 죄수를 석방할 권리를 부여받았다.

379. 맨체스터 앨버트 광장의 분수

가고일의 입에서 불 대신 물을 뿜어내는 장면이다. 가고일이라는 단어는 '목을 씻으라'는 의미의 그리스어에서 유래한 것으로, 전설의 용과 달리 물과 관련이 깊다. 물 주둥이 가고일은 로마네스코 건축 기간이 끝날 무렵에 더욱 화려해졌으며 기능 또한 여러 방면에서 활용되었는데 분수에서도 가고일의 모습이 등장하였다.

380. 솔즈베리 대성당의 가고일

가고일은 대성당 건물의 침식과 부식을 막기 위해 만들어졌는데 솔즈베리 대성당의 가고일은 매우 익살맞으면서도 예술성이 뛰어난 조각상이다. 가고일 상이 누구인지 알 수 없으나 미국의 액션배우인 실베스터 스탤론을 닮았다. 일부는 프랑스 고전에 등장하는 거인 가르강튀아라고도 한다. 거인의 뺨을 물어뜯는 드래곤의 모습이 매우 사실적으로 조각되어 있다.

381. 쾰른 대성당 프란치스코 교황의 가고일

쾰른 대성당은 저명한 공적 인물의 이미지를 설치하는 전통을 가지고 있다. 조각을 통해 공적 인물을 불멸화하는 오랜 전통에 따라 프란치스코 교황을 묘사한 가고일을 설치했다. 가고일은 물이 쏟아질 수 있는 물 주둥이로 만들어졌으나 교황 프란치스코 가고일은 장식용으로 제작되었다.

382. 엘리 대성당의 가고일

코를 후벼파는 이 남자의 모습은 영국의 엘리 대성당의 가고일 조각상이다. 1083년에 건축되기 시작한 엘리 대성당은 수 세기 동안 계속 확대되었다. 그러나 가고일의 조각상은 최근에 복원된 것으로 보인다.

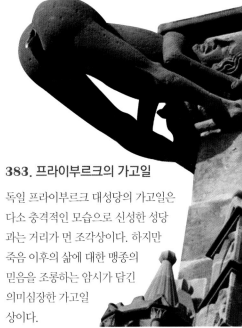

383. 프라이부르크의 가고일

독일 프라이부르크 대성당의 가고일은 다소 충격적인 모습으로 신성한 성당과는 거리가 먼 조각상이다. 하지만 죽음 이후의 삶에 대한 맹종의 믿음을 조롱하는 암시가 담긴 의미심장한 가고일 상이다.

384. 에어리언 가고일

에딘버러의 한 석조 회사는 1990년대에 글래고스 수도원 벽에 설치할 새로운 가고일을 설계하고 제작하는 임무를 부여 받았다. 이름을 밝히지 않은 조각가에 의해 만들어진 이 가고일은 기존의 가고일과는 전혀 다른 외계인 조각상을 설치하였다. 그것은 공존의 인기를 누렸던 영화 〈에어리언〉의 외계인이다. 수도원의 원장은 가고일 조각상을 제거할 계획이 없으며 오히려 홍보의 수단으로 삼고 있다.

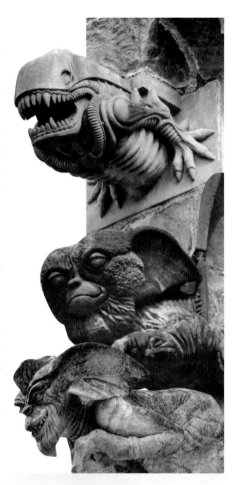

385. 기즈모 가고일

신성한 건축물이 중세시대의 삶의 방식을 묘사하는 역사적인 그림책과 같았던 것처럼, 현대에 이르러서 가고일은 새로운 변화를 맞고 있다. 고딕 양식의 건축물이 재건축 되면서 일부 건축물에서는 지역의 열정적인 젊은이들에 의해 열광을 받으며 '괴짜 예배당'으로 인기몰이를 하였다. 이 가고일은 영화 〈그렘린〉의 귀여운 케릭터인 '기즈모' 조각상이다. 또한 악동인 그렘린의 조각상도 함께하고 있다.

386. 다스 베이더 가고일

워싱턴 DC의 국립 대성당의 북쪽 타워의 동쪽에 있는 다스 베이더의 가고일 조각상이다. 영화 〈스타워즈〉에 등장하는 다스 베이더는 대중문화 역사상 최고의 악역 중 하나로 꼽히는 기념비적인 아이콘 캐릭터다. 스타워즈 오리지널 시리즈의 메인 악역이자, 시리즈 내에서 가장 큰 영향력을 끼친 캐릭터 중 하나다. 대중매체의 악역은 다스 베이더 이전과 이후로 나뉜다고 할 정도의 명성을 지녔다. 가고일은 배수구 역할을 하며, 입에 파이프가 있지만, 다스 베이더 가고일에는 파이프가 없는 장식용 가고일이다.

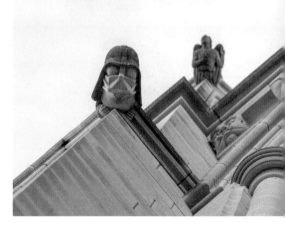

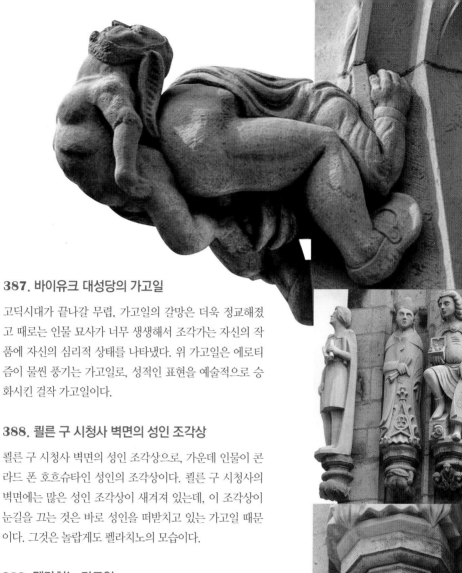

387. 바이유크 대성당의 가고일

고딕시대가 끝나갈 무렵, 가고일의 갈망은 더욱 정교해졌고 때로는 인물 묘사가 너무 생생해서 조각가는 자신의 작품에 자신의 심리적 상태를 나타냈다. 위 가고일은 에로티즘이 물씬 풍기는 가고일로, 성적인 표현을 예술적으로 승화시킨 걸작 가고일이다.

388. 쾰른 구 시청사 벽면의 성인 조각상

쾰른 구 시청사 벽면의 성인 조각상으로, 가운데 인물이 콘라드 폰 호흐슈타인 성인의 조각상이다. 쾰른 구 시청사의 벽면에는 많은 성인 조각상이 새겨져 있는데, 이 조각상이 눈길을 끄는 것은 바로 성인을 떠받치고 있는 가고일 때문이다. 그것은 놀랍게도 펠라치노의 모습이다.

389. 펠라치노 가고일

이 조각의 가고일은 현대적인 작품으로 보이지만, 복원 작업 중에 행해진 조각이기에 전자의 조각에 사실을 두고 있다. 조각에서 이런 종류의 파격으로 가장 유명한 예는 아일랜드의 중세 교회의 외벽이나 코르벨(지붕을 지탱하는 작은 돌출부)에서 발견되는 매우 성적으로 노골적인 조각의 일종이다. 성인 조각상 아래에 음란한 가고일 상은 중세 예술이 때로는 신성함과 모독적인 작품 구별을 하지 않는다는 것을 보여준다.

390. 나르본 대성당의 가고일

19세기에 제작된 개를 나타내는 가고일이다. 그것은 실제로 헐떡거리고 코를 킁킁거리는 듯한 느낌을 들게 한다. 불독을 닮은 가고일은 대성당을 지키는 파수꾼처럼 위풍당당하게 앉아서 지켜보고 있다.

391. 성 비투스 대성당의 가고일

프라하의 성 비투스 대성당에는 매우 무서운 가고일이 있지만, 이들은 동물이나 키메라가 아니라 사람들이다. 중세 유럽은 흑사병 등 많은 역병으로 수많은 사람들이 고통 속에 눈을 감았다. 페스트 전염병에 걸린 환자처럼 얼굴이 창백한 가고일은 수 세기를 걸쳐 비명을 지르고 있다. 모든 가고일 중 가장 무서운 것은 괴물이 아니라 우리 자신과 닮은 사람임을 보여주고 있다. 전염병을 경고하기 위한 가고일은 아마도 납 주둥이가 끔찍하게 흩어져 있는 혀처럼 보여 더 무서워 보일 것이다.

392. 팔렌시아 대성당의 가고일

스페인 팔렌시아 대성당에 있는 해골 가고일의 모습이다. 해골은 죽음의 인격화이며 때로는 악마를 상징한다고 말한다. 고대 세계에는 마술에 해골이 사용되었다고 한다. 이 해골은 지옥으로 내려와도 돌아올 수 있는 힘을 가진 전신병자 신인 수성의 이미지이며, 또한 죽은 영혼을 저승으로 호위한다고 한다. 일부 표현에서 골격은 한 손에는 낫을 들어 삶의 간결함을 상징하고 다른 한 손에는 모래시계를 들고 시간의 흐름을 나타낸다. 팔을 모으고 있는 해골 가고일은 죽음의 전형적인 인간의 골격을 묘사한다.

제2부

조각가 열전

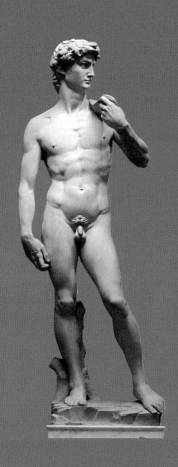

니콜라 피사노 (Nicoloa Pisano. 1206~1278)

로마네스크 양식의 조각가 니콜라 피사노는 근대 조각의 창시자로 평가받는다. 그
의 출생지에 대해서는 피사설과 풀리아설이 있어 명확하지 않지만, 피사를 중심으
로 주로 토스카나 지방에서 활약하였다는 사실은 현존하는 작품으로 보아 틀림이
없다. 프레드릭 2세의 공방에서 작업을 했으며, 황제의 대관식에도 참여했다. 피사
노는 여기서 고전적인 동적 움직임의 재현이라든가, 교회 전통과 고전과의 조화들
을 터득한다. 피사노는 고전 고대의 작품에 영향을 받았지만, 단순히 모방자가 아니
었다. 이탈리아 르네상스 예술에 대한 조사는 종종 니콜라 피사노가 피사 세례당에
서 강단을 조각한 해인 1260년에 그가 작품활동을 시작했다고 본다. 피사노는 로마
예술의 특징을 통합한 예술 방향으로 13세기 토스카나 조각을 이끌었으며 동시에
북유럽의 고딕 양식의 예술에도 관심을 두고 있었다.

393. 시에나 대성당의 팔각 설교단

니콜라 피사노가 시에나 대성당의 전면 파사드
를 만든 아들 조반니 피사노와 함께 만든 조각
설교단으로 성당의 가장 중요한 유물이 되었다.
이 설교단은 고딕 조각의 새로운 지평을 열었다
는 평가를 받는다. 1268년에 완성된 것으로 아홉
개의 대리석 원주가 지지하고 있다. 이 설교단이
중요한 작품인 이유는 〈아기 예수의 탄생〉, 〈동
방박사의 예배〉 등 여덟 개의 상단 부조가 바로
이탈리아 고딕 조각의 시작을 알렸기 때문이다.

◀〈팔각 설교단〉_이탈리아 토스카나 시에나 대성당 소재

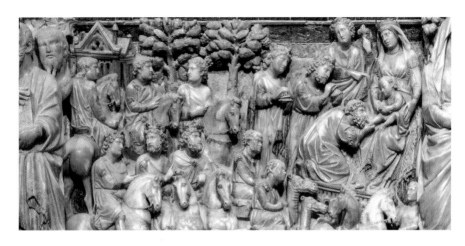

394. 동방박사의 숭배

니콜라 피사노는 13세기 후반의 프랑스 고딕 양식 예술의 전형적인 특징인 '자연주의'에 반응한 예술가였다. 이 예술적 경향은 시에나 대성당의 팔각 설교단에서 유감없이 발휘되었다. 특히 기둥의 수도에 있는 담쟁이 잎에서부터 〈동방박사의 숭배〉의 배경에서 볼 수 있는 참나무에 이르기까지 설교단에서 다양한 수목 유형의 구호를 대표하는 식물학의 지식을 새겨 넣었다.

▼**〈팔각 설교단〉**_이탈리아 피사 대성당 소재

395. 피사 대성당의 팔각 설교단

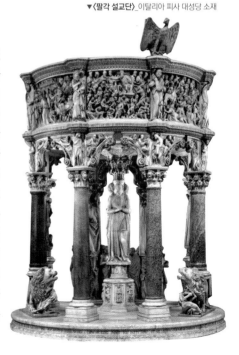

그 유명한 피사의 사탑이 있는 피사 대성당에 있는 팔각 설교단의 모습이다. 이 설교단은 니콜라 피사노의 아들 조반니 피사노가 제작한 작품이다. 조반니는 아버지와 함께 시에나 대성당의 설교단(1268)을 제작한 후 1284년부터 시에나 대성당의 정면부 설계와 장식에 종사했지만, 하반부만으로 미완성에 그쳤다. 그의 장식 조상들(일부는 현재 시에나 대성당 부속 미술관에 소장)에서 볼 수 있는 고딕적인 성격에서 1270년대에 프랑스에 체재했을 것이라는 추측도 나오고 있다. 대표작인 피사 대성당의 설교단의 조각에서는 부친의 고전적 조형에다 서정적 변용을 가미해 빛을 감각화 하고 인간의 심리 또는 감정의 동요와 교착을 강하게 나타내 이제까지는 없었던 극적인 세계를 쌓아 올려 후대 예술에 많은 영향을 끼쳤다.

아르놀포 디 캄비오 (Arnolfo di Cambio. 1240?~1310)

아르놀포 디 캄비오는 니콜라 피사노의 제자로 시에나 대성당의 설교
단을 비롯하여 페루자의 마조레 분수 조각을 스승인 니콜라 피사노와
그의 아들 조반니 피사노와 함께 만들었다. 아르놀포는 로마로 이주하
여 공방을 열고 그곳에서 산 조반니 교회에 안치된 안니발디 추기경의
묘장 기념물을 만들면서 이름을 알리게 되었다. 그 기념물은 1200년대
이후로 도시민들의 묘장 기념물의 모델이 되는 작품이다. 아르놀포는
로마에서 현지 조각가들의 리얼리즘과 프랑스식 고딕 양식을 접하게
되었고, 이것들이 그의 작품 양식을 만들어 주었다.

396. 바티칸 대성당의 베드로 청동 좌상

예수의 12제자의 한 사람이자, 제1대 교황 베드
로 상. 대성당 지하 무덤 출구 앞에 있는 성 베
드로의 청동 좌상은 13세기 피렌체 출신의 조각
가 아르놀포 디 캄비오의 작품이다. 베드로의
오래된 대리석상에서 영감을 얻어 제작한 것이
다. 중세부터 이곳을 다녀간 신자들이 베드로의
발에 입맞춤해서 오른쪽 발가락이 거의 다 닳아
버렸다.

▼바티칸 대성당의 베드로 청동 좌상의 발을 만지고 있는 관람객

▲피렌체 팔라초 베키오 전경

397. 팔라초 베키오

아르놀포는 현재 피렌체의 시 청사로 쓰이고 있는 〈팔라초 베키오〉를 건축했다. 마치 요새와도 같은 이 건물은 그 시대를 특징짓는 내부 분쟁과 지역주의를 반영하고 있다. 즉, 팔라초 베키오는 반대세력인 우베르티 가문으로부터 몰수한 땅에 세워졌으며, 이를 통해 내부의 라이벌을 제압할 수 있는 시 정부의 힘을 건축으로 표현하고 있다.

398. 성모 마리아의 죽음

피렌체 대성당의 오른쪽 포털의 루넷에 있던 성모 마리아의 죽음을 묘사한 조각 군상이다. 사도 요한이 그녀의 발에 절을 하고 극적이지만 고요한 애도의 자세로 다리를 껴안고 있다.

▼**(성모 마리아의 죽음)**_베를린, 조각 박물관 소장

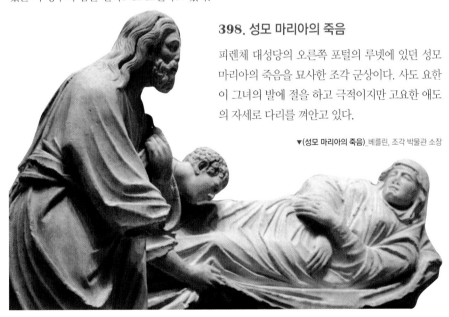

조토 디 본도네 (Giotto di Bondone, 1267~1337)

조토 디 본도네는 피렌체 근교의 끌레 디 베스피자노에서 탄생했으며 피렌체에서 당대의 유명한 화가인 치마부에에게서 미술을 배웠다. 이 탈리아 르네상스 미술의 선구자로서 비잔틴 양식에서 벗어나 피렌체 화파를 형성하였다. 투시법에 의한 공간의 묘사에 성공하였으며, 생기 있는 묘사로 종교 예술의 신경지를 개척하였다. 그의 명성은 살아있을 때는 물론 후대에도 칭송을 받았는데 동시대의 사람인 단테(1265-1321)는 "치마부에의 시대는 갔다. 지금부터는 조토의 시대다"라고 극찬했고, 보카치오(1313-1375)는 조토가 "수세기 동안 어둠 속에 갇혀 있었던 회화 예술에 빛을 던진 사람"이라고 높이 평가했다.

399. 조토의 십자가

아름다운 산타 마리아 노벨라 성당 내에 있는 조토의 십자가이다. 이 작품은 십자가 형태로 조각된 패널에 채색을 한 십자가로 중앙에는 십자가에 못 박힌 예수 그리스도와 양쪽으로 성모 마리아와 세례 요한이 그려져 있다.

▼산타 마리아 노벨라 성당의 조토의 십자가 패널

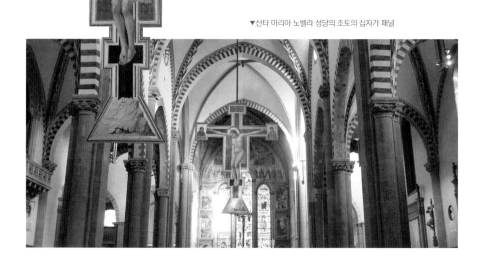

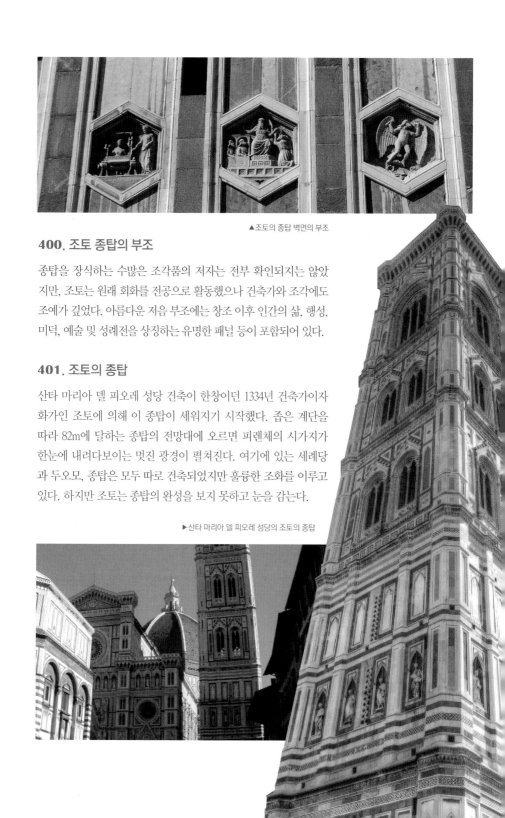

▲조토의 종탑 벽면의 부조

400. 조토 종탑의 부조

종탑을 장식하는 수많은 조각품의 저자는 전부 확인되지는 않았지만, 조토는 원래 회화를 전공으로 활동했으나 건축가와 조각에도 조예가 깊었다. 아름다운 저음 부조에는 창조 이후 인간의 삶, 행성, 미덕, 예술 및 성례전을 상징하는 유명한 패널 등이 포함되어 있다.

401. 조토의 종탑

산타 마리아 델 피오레 성당 건축이 한창이던 1334년 건축가이자 화가인 조토에 의해 이 종탑이 세워지기 시작했다. 좁은 계단을 따라 82m에 달하는 종탑의 전망대에 오르면 피렌체의 시가지가 한눈에 내려다보이는 멋진 광경이 펼쳐진다. 여기에 있는 세례당과 두오모, 종탑은 모두 따로 건축되었지만 훌륭한 조화를 이루고 있다. 하지만 조토는 종탑의 완성을 보지 못하고 눈을 감는다.

▶산타 마리아 델 피오레 성당의 조토의 종탑

필리포 브루넬레스키 (Filippo Brunelleschi, 1377~1446)

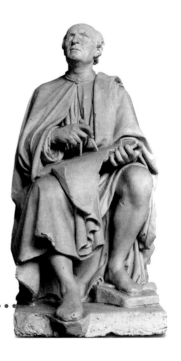

이탈리아의 건축가이자 예술가인 브루넬레스키는 르네상스 건축 양식의 창시자 중 한 사람이다. 피렌체의 산타 마리아 델 피오레 대성당의 거대한 돔 건축으로 유명하다. 또한 공간의 깊이를 표현하는 미술 원근법을 발견한 것으로 알려져 있다.

처음엔 금은세공사의 도제(徒弟)가 되어 조각가를 겸했으나, 1401년의 산 조반니 예배당의 제2 청동문비 제작 콩쿠르에서 기베르티와 최후까지 남았는데 심사위원들이 그 우열을 가리지 못했다고 한다. 이후 건축으로 전향하여 르네상스 양식의 개척자가 되었다.

402. 선지자 예레미야와 이사야

필리포 브루넬레스키가 금세공인으로서 1400년 피스토이아 은제단을 위해 제작한 패널의 고부조상이다. 두 선지자가 하나의 패널에 새겨져 있는데 오른쪽 선지자는 예레미야이며 왼쪽의 선지자는 이사야이다. 비록 작은 부조상이지만 그 어떤 조각상 못지않은 브루넬레스키의 예술성을 잘 보여주고 있다.

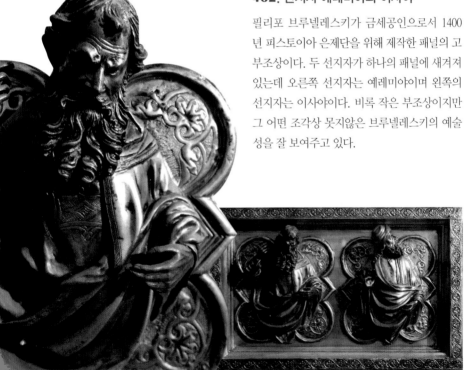

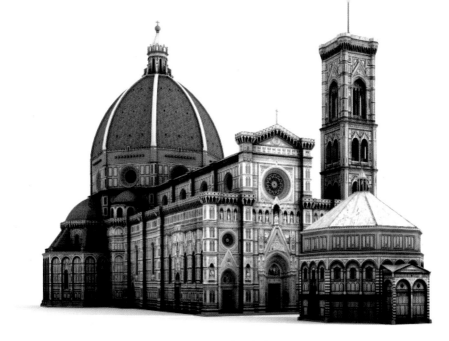

403. 산타 마리아 델 피오레 성당의 브루넬레스키의 돔

르네상스의 상징과도 같은 브루넬레스키의 돔은 역사상 최초의 팔각형 돔으로, 목재의 지지구조 없이 지어진, 당시에는 가장 큰 돔이었다. 그가 만든 돔은 고딕 양식의 직선적인 예술을 역사의 뒤편으로 밀어내고 르네상스 양식이라 불리는 새로운 건축 양식의 출발을 알렸다. 브루넬레스키의 돔은 이후 서양의 모든 건물의 본보기가 되었다. 브루넬레스키는 원근법에 대해서도 열심히 연구했다. 당시 원근법은 사람들에게 잘못 이해되고 있었고 많은 오류를 범하고 있었다. 그는 오랜 세월 연구한 끝에 투시도의 기평선과 표고 등에 교차선을 사용하였다. 이 발견은 데생 기술 발전에 크게 공헌하였다.

404. 브루넬레스키의 〈이삭의 희생〉

이 조각은 1401년 피렌체 대성당에 있는 팔각형 예배당의 청동 문을 장식하기 위한 시 정부의 공모에 응모했던 브루넬레스키의 작품이다. 피렌체 시 정부는 〈이삭의 희생〉이라는 주제로 조각가들에게 작품을 공모하였다. 브루넬레스키의 이 작품과 로렌초 기베르티의 작품이 마지막까지 남아 우열을 가리게 되었다. 브루넬레스키는 인물들의 감정을 극적으로 나타냈을 뿐만 아니라, 조각이 네 잎 클로버 형태의 틀을 벗어나도록 하는 혁신을 보여주고 있다.

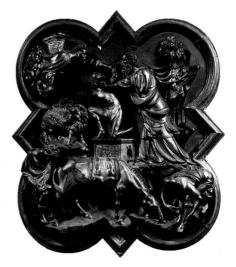

로렌초 기베르티 (Lorenzo Ghiberti, 1378~1455)

로렌초 기베르티는 이탈리아 초기 르네상스시대의 금속공예가이며 조각가이다. 그는 조각에도 능숙했으며, 최고의 조각가 자리를 두고 브루넬레스키와 경합을 벌이기도 했다. 기베르티는 1401년 산 조반니 세례당 제2 문의 청동양각 제작자를 선정하는 콩쿠르에 참가하여, 〈이삭의 희생〉을 주제로 한 시작품을 제출하였다. 심사 결과 기베르티와 브루넬레스키가 최종 후보자로 남았고, 심사위원들은 우열을 가리지 못하여 두 사람에게 합동 제작을 권유하였다. 그러나 브루넬레스키가 작풍이 다른 두 사람의 공동 제작이 불가능하다며 사퇴하였기 때문에, 기베르티가 당선자가 되었다.

405. 기베르티의 〈이삭의 희생〉

브루넬레스키의 〈이삭의 희생〉과 경합을 벌인 기베르티의 〈이삭의 희생〉이다. 기베르티의 조각은 각 부분을 주조하여 조립한 브루넬레스키의 작품과는 달리 하나로 주조되어 훨씬 뛰어난 기술을 보여주고 있었기 때문에 심사위원들은 기베르티의 손을 들어주었다. 심사위원회는 아쉽게 탈락한 브루넬레스키에게 공동 작업을 할 것을 주문했지만, 브루넬레스키는 일등을 위한 들러리가 되기 싫다 하여 조각을 그만두고 건축에 신경을 쓰게 된다. 그의 자존심과 열정은 훗날 건축에 엄청난 업적을 쌓는 계기가 되었다.

406. 천국의 문

기베르티는 산 조반니 세례당 제3 문의 제작을 위촉받아, 27년 동안이나 파고 새긴 끝에 1452년에 『구약 성서』 이야기 10면의 정교한 양각을 완성하여 당대 최고의 조각가로 이름을 알렸다. 기베르티의 청동문은, 훗날 감명을 받은 미켈란젤로가 "천국의 문"이라고 감탄한 데서 〈천국의 문〉이라고 부르게 되었다. 이 청동문은 가로 둘, 세로 다섯의 모두 열 구획으로 나누고, 각각 열 가지 주제의 성경 이야기를 담고 있는데, 똑같은 인물이 한 장면에 중첩되어 등장하는 동시적 구도를 취하고 있다.

▶산 조반니 세례당의 〈천국의 문〉

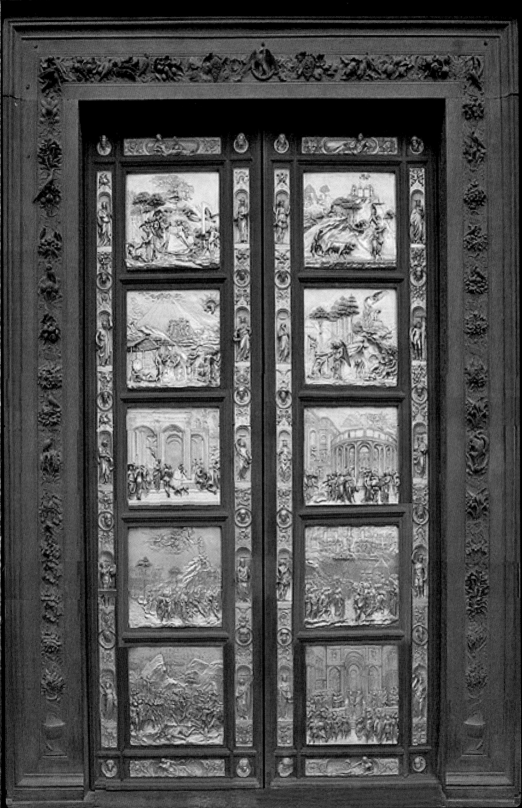

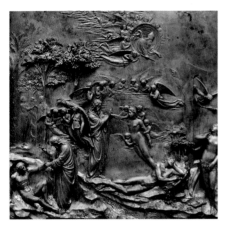

407. 천국의 문의 〈아담의 창조〉

동판의 왼쪽 아래에 아담의 창조 장면이, 중앙에는 아담의 옆구리에서 하와가 창조되는 모습이 묘사되어 있다. 왼쪽 위에 뱀의 유혹에 넘어간 하와가 선악과를 따먹고 있으며, 그 옆으로는 천사들에 의해 낙원에서 추방되는 아담과 하와의 모습이 보인다. 바로 인간의 창조와 타락, 그리고 낙원에서 추방당하는 메시지가 그려져 있다.

408. 천국의 문의 〈카인의 살인〉

카인의 살인을 둘러싼 사건을 동시적으로 묘사하고 있다. 왼쪽은 형제가 갈등하기 전의 평화로운 모습이다. 아담과 하와가 앉아 있고, 카인은 밭을 갈고 아벨은 양을 치고 있다. 중앙 상단에서는 카인과 아벨이 번제를 드리는데, 하느님은 아벨의 제물에 더 흡족해하시며 더 높은 연기를 낸다. 그 아래는 이를 질투한 카인이 아벨을 몽둥이로 때려죽이는 장면이다.

409. 천국의 문의 〈노아 이야기〉

동판의 중앙에는 거대한 피라미드 모양의 방주를 열고 물이 마른 세상으로 나온 노아와 그의 가족 그리고 모든 짐승이 있으며, 오른쪽 아래에는 감사의 번제를 드리는 노아가, 왼쪽 아래에는 술에 취해 옷을 벗고 쓰러져 잠이 든 노아를 발견하고 뒷걸음으로 들어가 아버지께 옷을 덮어드리면서 아버지의 알몸을 보지 않으려고 얼굴을 돌린 세 아들이 묘사되어 있다.

410. 천국의 문의 〈이삭의 희생〉

왼편에는 아브라함이 세 손님을 맞고 있으며, 이들은 아브라함에게 부인 사라의 임신 소식을 전하고 있다. 그 옆으로는 이 소식을 듣고 천막에서 나오며 웃음을 짓는 사라가 보인다. 그리고 위편에는 칼을 들어 제단 장작 위에 놓인 아들을 죽이려는 아브라함과 이를 만류하는 천사의 모습이 극적으로 표현되어 있다. 오른편 아래에는 하느님께서 이삭 대신 번제물로 준비하신, 덤불에 뿔이 걸린 숫양이 보인다.

411. 천국의 문의 〈야곱과 에사우〉

오른쪽 위로 지붕 위에서 아들을 갖게 해달라고 기도하는 레베카가 보이고, 중앙 뒤편으로는 죽한 그릇에 장자권을 파는 에사우가 있다. 그 아래에는 에사우를 사냥 보내는 이삭이, 오른쪽 뒤로는 사냥을 나선 에사우와 그 아래로는 야곱이 염소를 레베카에게 전하는 장면이며, 오른쪽 아래에는 레베카가 지켜보는 가운데 에사우 대신 야곱에게 축복을 내리는 이삭이 묘사되어 있다.

412. 천국의 문의 〈요셉 이야기〉

흉년에 곡식을 구하러 온 요셉의 형제들과 벤야민의 자루에 숨겨진 황금잔을 찾아낸 뒤 요셉이 형제들을 부둥켜안고 우는 장면이 묘사되어 있다. 이 동판의 배경이 되는 원형건물에도 수학적인 원근법이 적용되어 있다. 기베르티는 이처럼 시간과 공간을 초월한 이야기와 인물들을 한 화면에 묘사하는 동시적 기법의 방식을 사용하였다.

413. 천국의 문의 〈모세의 십계명〉

천국의 문 일곱 번째 칸으로 모세가 십계명을 받는 장면과 시나이 산에 모인 사람들의 모습이 있다.

414. 천국의 문의 〈예리코 점령〉

여덟 번째 칸에는 이스라엘군이 요르단 강을 건너 예리코를 함락하고 돌 기념비를 세우는 장면이 묘사되어 있다.

415. 천국의 문의 〈다윗과 골리앗〉

아홉 번째 칸에는 다윗이 적장 골리앗의 목을 베어 죽이고 예루살렘에 입성하는 장면이 웅장하게 새겨져 있다.

416. 천국의 문의 〈솔로몬과 시바 여왕〉

천국의 문 마지막 열 번째 칸에는 시바의 여왕이 많은 신하를 거느리고 솔로몬 왕을 방문하는 장면이 그려져 있다.

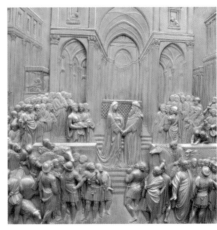

도나텔로 (Donatello, 1386~1466)

도나텔로는 15세기 이탈리아 미술계에 새로운 혁신을 가져온 인물로, 그가 추구한 예술 세계는 가장 독창적이고 종합적인 것으로 정평이 나 있다. 그는 중세의 건축 조각에서 흔히 볼 수 있는, 벽감(반원형의 건물벽) 속에 갇혀 있던 조각을 3차원적인 조각 본래의 모습으로 되돌려 놓았다. 표현 방식에 있어서도 사실적인 관찰을 바탕으로 그리스 고전기 조각에 나타난 '콘트라포스토' 자세를 다시금 재현하여 생동감 있는 인체 조각을 만들어냈다. 도나텔로의 조각은 후세의 많은 조각가들에게 영향을 주었으며, 그를 일컬어 '르네상스의 아버지'라고도 한다.

417. 그리스도의 책형

이 부조 작품은 그리스도가 골고다의 언덕에서 십자가에 못 박히는 장면을 새긴 것으로, 마치 한 폭의 회화 그림을 보는 것 같다. 조각의 중요 인물들을 튀어나오게 하여 사실적 입체감을 나타내는데 부족함이 없고, 전체적인 장면은 현장감과 움직임이 잘 표현되어 있어 강한 분위기를 나타내고 있다.

418. 용과 싸우는 성 게오르기우스

이 작품은 당시 건축에 종속되어 있던 조각을 3차원의 공간으로 독립시켜 범접할 수 없는 위용과 고전적인 격조를 나타냈다.

419. 다비드 청동상

이 작품은 도나텔로의 중기 걸작으로, 높이
158cm의 청동으로 만들어진 다비드 전신상이
다. 조각은 다비드가 펠리시테군의 거인 골리
앗을 쓰러뜨리고 그의 목을 밟고 있는 모습을
하고 있다. 작고 연약해 보이는 몸집이지만 거
인 골리앗을 돌팔매로 쓰러뜨린 용맹함은 그
의 모습에 잘 나타나 있다. 아무런 옷도 걸치
지 않은 채 헬멧과 부츠를 신은 모습은 고대 그
리스 도자기에서 묘사된 전쟁 용사들의 모습이
다. 실제 고대 그리스 용사들은 전쟁이나 경기
를 할 시에는 옷을 입지 않았다고 한다. 다비드
의 머리에 투구 대신 짚으로 만든 모자를 씌운
것은 그가 목동이었음을 보여주려고 한 것이
다. 그리고 목이 잘린 채 다비드의 발밑에 깔린
골리앗의 머리 크기를 보면 그가 거인이었음을
알 수 있다.

▶〈**다비드 청동상**〉_피렌체, 바르겔로 미술관 소장

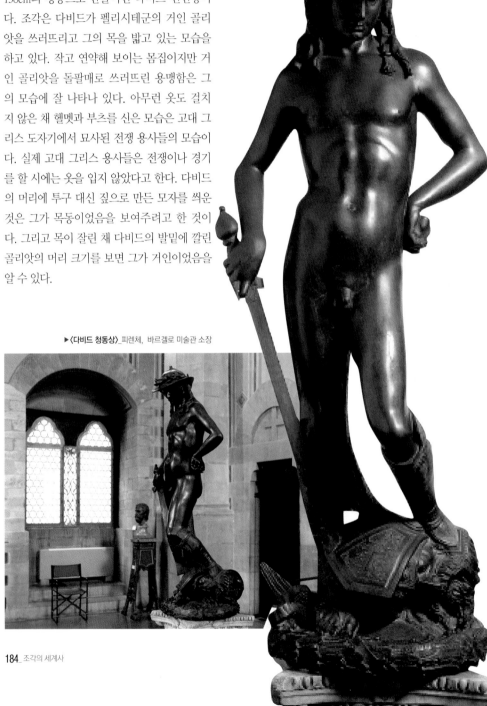

420. 헤롯의 축제

도나텔로는 시에나 세례당을 위해 1427년경에 첫 청동 조각품인 〈헤롯의 축제〉를 제작한다. 원근법 사용으로 유명한 이 조각품은 60x60cm에 불과하지만 조각사에서 큰 의미를 가진 청동 부조이다. 피렌체 세례당의 남쪽 문에 안드레아 피사노의 〈살로메의 춤〉, 〈성 요한의 참수〉에는 헤롯에게 머리를 제시하는 것과 같은 장면으로 분리되어 있었다. 도나텔로는 이러한 요소를 한데 모으고, 연속적인 장면을 설정하고, 피투성이 참수의 세부 사항을 명시적으로 보여주지 않으며 세례 요한의 순교를 묘사한다.

건축 요소에서 추가한 기법은 정면에 선형 원근법을 통합할 수 있게 하여 서사적 포인트와 인물에 대한 초점을 높였다. 도나텔로는 브루넬레스키가 직교(중앙 소실점에서 만나는 대각선)와 횡단(이 직교를 가로지르는 선)을 포함하는 선형 원근법 시스템에 대한 탐구에서 영감을 얻어 소실점으로 눈을 끌고 이차원 표면의 공간에 환상을 만들었다.

▼〈헤롯의 축제〉_시에나 대성당 소장

▲**〈수태고지〉**_피렌체, 산타크로체 대성당 소장

421. 수태고지

산타크로체 성당의 부조로, 동정녀 성모 마리아가 홀연히 나타난 천사를 보고 놀라서 수줍어하면서도 부드럽게 몸을 움직이며, 정숙하고 공손한 태도로 자신에게 인사하는 천사를 맞는 장면을 조각한 작품이다. 이 작품에 나타난 성모 마리아의 옷자락은 마치 바람에 펄럭이는 실제 옷자락처럼 표현되었다. 이 작품으로 도나텔로의 명성은 이탈리아 전역으로 퍼졌으며, 사람들은 그가 그림을 그리듯 조각한다며 칭송을 아끼지 않았다.

422. 세례 요한 목조상

이 조각상은 도나텔로의 강렬한 기풍을 보여주기에 손색이 없는 작품이다. 작품의 독창성이 뚜렷하고, 도나텔로가 자주 작품에 드러냈던 광기에 가까운 성향을 여실히 보여주고 있다. 일그러진 한쪽 눈과 치켜뜬 한쪽 눈이 대조를 이루며 세례 요한의 강직함을 나타내고 있다.

▶**〈세례 요한 목조상〉**_베네치아, 성 요한 대성당 소장

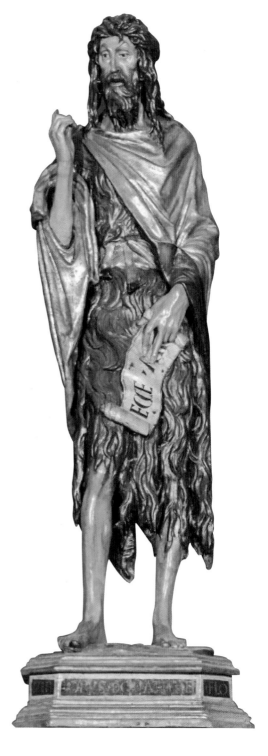

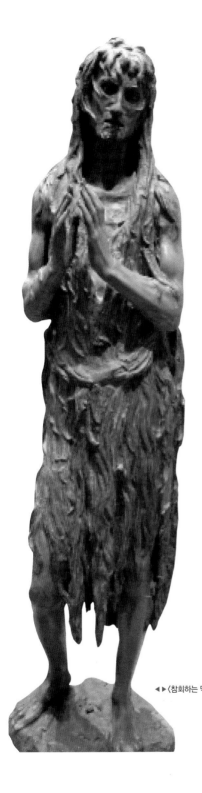

423. 참회하는 막달라 마리아

이 작품은 사실주의적인 다른 작품과는 달리 막달라 마리아가 참회하는 모습을 매우 사실적으로 묘사한 충격적인 조각이다. 이 조각에 표현된 막달라 마리아는 나무토막처럼 깡마른 노파로 등장한다. 머리카락은 때에 절어 엉겨붙었고, 옷은 갈가리 찢어지고 흙먼지로 뒤덮인 피부는 여기저기 긁혀 상처투성이인 처참한 몰골인 막달라 마리아는 회한의 눈빛으로 양손을 모아 기도하고 있다. 그녀가 경건하게 기도를 올리는 양손은 아름답게 묘사되어 있고, 힘없이 가늘게 벌어진 입으로는 회개의 음성이 들리는 듯하다.

◀▶ **〈참회하는 막달라 마리아〉**_시에나 대성당 소장

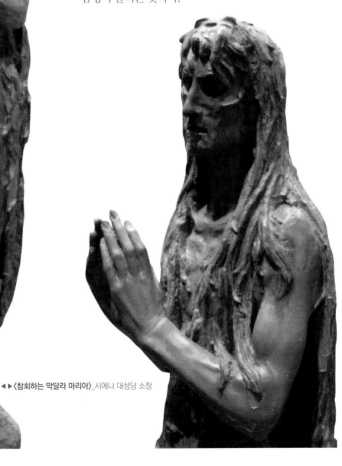

424. 성 게오르기우스 조각상

이 작품은 높이 2m 가량의 대리석 조각상이다. 이 작품 이전의 성 게오르기우스 조각상들은 정지된 장면에 경직된 인물로 형상화되어 있었다. 그러나 도나텔로의 손을 통해 태어난 성 게오르기우스는 곧은 두 다리로 땅을 딛고 서 있는 실재감이 뛰어난 인물로 표현되고 있다. 이 조각상은 왼손으로 방패를 몸에 고정하고 오른손은 불끈 쥐고 있으며, 물러섬이 없는 당당한 모습을 하고 있다. 눈에서는 강렬하고 흔들림 없는 결연한 눈빛이 번뜩이는 것 같다.

▲〈성 게오르기우스 조각상〉_피렌체, 바르겔로 미술관 소장

425. 유디트와 홀로페르네스

이 작품은 코시모 메디치의 주문으로 만들어졌는데, 메디치 궁 안뜰에 설치하기 위해 만들어진 전신상이다. 홀로페르네스의 침입으로 마을 전체가 죽음의 위기에 몰리자 유대인 마을의 아름다운 과부인 유디트가 계략으로 적장 홀로페르네스를 죽인다. 도나텔로는 홀로페르네스의 목을 치는 장면을 여러 각도에서 볼 수 있도록 구상하여 보는 각도에 따라서 다양하게 변화하는 조각상을 연출하였다.

▶〈유디트와 홀로페르네스〉_피렌체, 시뇨리아 광장 소재

안드레아 델 베로키오 (Andrea del Verrocchio, 1435~1488)

레오나르도 다 빈치의 스승이라는 이유로 제자와 늘 비교당하는 괴로움을 겪어 조금은 불행한 예술가의 삶을 살았던 베로키오는 전성기 때 메디치가의 후원을 받았으며, 한때 도나텔로에 버금가는 야심찬 예술가의 행보를 이어간 르네상스의 대표 조각가이다. 그는 조각과 금세공 분야에 가장 힘을 기울였으며, 회화활동은 1470~1480년에만 하였다. 회화에서 과학적 탐구를 지향한 15세기 후반 피렌체 화파의 대표적 자연주의자의 면모를 뚜렷이 엿볼 수 있다. 그의 조각작품은 견고하고 장중한 리듬이 느껴지면서도 공예 장식성이 두드러지며, 인체를 정확히 파악하고 있다.

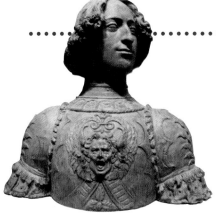

426. 줄리아노 데 메디치

메디치 가문의 일원으로 형인 로렌초와 함께 피렌체를 통치했다. 그러나 1478년 반대파인 파치 가의 습격으로 살해되었다. 수려한 외모로 특히 유명했는데 르네상스 시대의 예술적 영감을 준 남성이기도 하다.

◀〈줄리아노 데 메디치〉_피렌체, 바르젤로 국립미술관

427. 꽃을 가진 숙녀

이 작품은 레오나르도 다 빈치가 만든 것으로 알려져 있으나, 다 빈치의 출전 작품이 없기에 양식을 비교할 수 없어 그의 스승 베로키오의 작품으로 인정하고 있다

▶〈꽃을 가진 숙녀〉_피렌체, 파카다 궁전 스트로치 소장

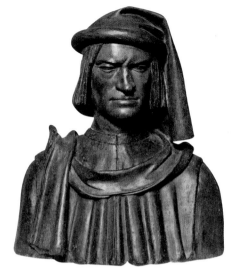

428. 로렌초 데 메디치의 목조상

르네상스의 황금시대에 피렌체 공화국의 이탈리아 정치가이자 지도자였던 로렌초는 메디치 가문에 속해 있었고 그 시대의 위대한 인물 중 한 명이었다. 그는 또한 예술의 저명한 지지자로 알려져 있다.

▶〈로렌초 데 메디치의 목조상〉_피렌체, 바르젤로 국립미술관 소장

429. 알렉산더 대왕

대리석 부조를 마치 회화의 프레임 속에 넣어 입체적인 그림처럼 느끼게 만들어진 작품이다. 동방을 호령하고 인류 역사상 최초로 대제국을 건설한 젊은 대왕답게 흰색이지만 화려한 군장으로 새겨져 있음을 확인할 수 있다.

◀〈알렉산더 대왕〉_워싱턴, 국립미술관 소장

430. 잠자는 젊은이

점토를 구워 만든 테라코타 작품으로, 다색성의 흔적이 있는 조각이다. 잠자는 미소년의 형상을 나타냈다. 신화 속 잠자는 엔디미온을 연상케 하는 젊은이의 조각상이다.

▼〈잠자는 젊은이〉_베를린, 보데 박물관 소장

431. 콜레오니 기마상

베로키오가 제작한 기마상으로, 베네치아의 파올로 광장에 있다. 바르톨로메오 콜레오니는 용병대장으로 1488년 베로키오가 사망할 당시엔 원형밖에 완성되지 않았지만, 후에 알레산드로 레오파르디에 의해서 주조되었다.

베로키오는 레오나르도 다 빈치의 스승으로 그림에서 제자보다 못함을 느끼고 조각에만 몰두하는데 이 작품은 훗날 다 빈치에게 큰 영향을 주었다. 다 빈치는 그림 외에 조각작품이 거의 남아 있지 않은데 스승의 기마상으로부터 영감을 받아 거대한 말의 청동상을 만들었다고 한다. 하지만 청동상은 밀라노 전쟁 때 포환으로 쓰기 위해 손실됐다고 한다.

▼**〈콜레오니 기마상〉**_베네치아, 파올로 광장 소재

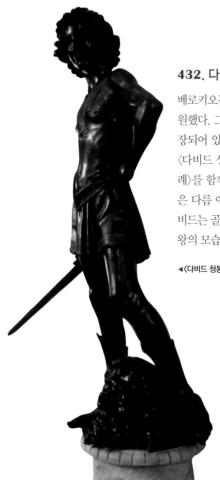

432. 다비드 청동상

베로키오는 스승인 도나텔로에 필적하는 작품을 남기기를
원했다. 그러한 그의 작품은 피렌체 바르젤로 미술관에 소
장되어 있는 〈다비드 상〉에서 잘 나타나 있다. 베로키오의
〈다비드 상〉은 그가 레오나르도 다 빈치와 〈그리스도의 세
례〉를 함께 그리던 시기에 제작한 청동 조각으로, 그 모델
은 다름 아닌 '아름다운 청년' 다 빈치였다. 베로키오의 다
비드는 골리앗의 절단된 머리 위에 칼을 들고 서 있는 젊은
왕의 모습을 하고 있다.

◀〈**다비드 청동상**〉_피렌체, 바르젤로 국립미술관 소장

433. 의심하는 도마

이 작품의 주제는 요한복음 20장 24절에 등장하
는 이야기를 토대로 만들어진 전신 조각상이다.
열두 제자 중 도마는 예수의 부활을 보지 못해
이를 믿지 않았으나, 예수의 옆구리에 난 상처
에 손가락을 넣어보고 나서야 믿게 되었다. 의
심하는 도마의 이야기는 적어도 6세기경에 미
술작품의 주제로 등장했으며, 베로키오의 조각
상에서 그 전형을 이루었다. 특히 바로크 미술
의 거장 카라바조에게 영향을 주어 그의 회화
작품인 〈의심하는 도마〉 걸작이 그려진다.

▶〈**의심하는 도마**〉_피렌체, 오르산미첼레 성당 소장

미켈란젤로 (Michelangelo Buonarroti, 1475~1564)

르네상스 전성기의 천재 조각가이자 화가인 미켈란젤로는 레오나르도 다 빈치와 라파엘로 산치오와 함께 3대 거장으로 일컬어지고 있다. 그는 14세부터 메디치 가문의 후원을 받았으며 20대에 성 베드로 성당의 〈피에타〉를 완성했다. 또 화가로서 〈최후의 심판〉 등 많은 걸작을 남긴 그는 르네상스 고전주의의 완성에 기여하는 동시에 바로크를 예고했으며 후세에 지대한 영향을 미쳤다.

MICHELANG. BUONARROTI

434. 박카스 조각상

미켈란젤로는 과도한 와인 소비의 나쁜 영향을 강조하기 위해 포도의 상징적인 화환에서 박카스(그리스 신화의 디오니소스)를 묘사했다. 박카스는 오른손에 불안정하게 움켜쥐고 있는 컵을 들고 왼손에는 포도 한 송이와 함께 사자의 가죽을 들어 올리고 있다.

박카스 뒤에 있는 어린 동반자는 반인반수의 사티르를 묘사하고 있다. 표현에는 일반적으로 염소의 귀, 꼬리 및 뿔뿐만 아니라 과장된 발기가 포함된다. 사티르는 왼쪽 발굽을 땅에 단단히 딛고 오른쪽 발굽은 간신히 바닥에 닿게 한 다음 박카스의 손에 있는 포도를 먹기 위해 입을 벌리고 있다. 미켈란젤로는 나무 그루터기에 앉아 있는 사티르가 주요 조각품에서 멀어지고 위쪽 몸통이 로마 신을 향하는 것을 묘사하고 있다.

◀〈박카스 조각상〉_플로렌츠, 바르겔로 박물관 소장

436. 켄타우로스 전투

이 부조 작품은 미켈란젤로가 열일곱 살이던 때에 만들어진 놀라운 작품으로, 미켈란젤로의 초창기 조각 실력을 느낄 수 있는 정교함이 살아 있는 부조상이다. 대리석 블록에 입체적으로 새겨진 인물들은 겹치는 위치에 겹쳐져 공간 깊이를 더해 준다. 이 주제는 시스티나 예배당의 그의 작품을 포함하여 훗날 조각뿐 아니라 회화에서도 발전되어 나타남을 볼 수 있다.

435. 계단의 성모 마리아

이 작품은 저부조의 조각으로, 미켈란젤로가 열다섯 살쯤인 1490년경에 만들어진 조각이다. 또한 〈켄타우로스 전투〉와 함께 그의 초창기 조각을 느낄 수 있는 자료이기도 하다. 사각 돌 블록에 앉아 있는 성모 마리아는 오른쪽 전체를 차지하고 있다. 멀리 바라보는 시선과 잠든 아기 예수를 보호하기 위해 드레스를 들어 올린 반대쪽 팔다리의 배열 덕분에 나선형의 움직임을 일으킨다. 무엇보다 이 작품에서 주의 깊게 볼 것은 왼쪽의 계단이다. 단축법으로 계단과 난간은 도나텔로의 〈헤롯의 축제〉 부조처럼 입체감을 주고 있다.

◀〈계단의 성모 마리아〉_피렌체, 바르젤로 국립미술관 소장

◀〈켄타우로스 전투〉_피렌체, 카사 부오나로티 소장

437. 카사 부오나로티

미켈란젤로가 살았던 집으로 피렌체에 위치하고 있다. 현재 이곳은 미술관으로 개방되어 있는데 미켈란젤로의 유품과 특히 그의 10대 때 만들어진 〈계단의 성모 마리아〉와 〈켄타우로스 전투〉 부조가 소장되어 있다.

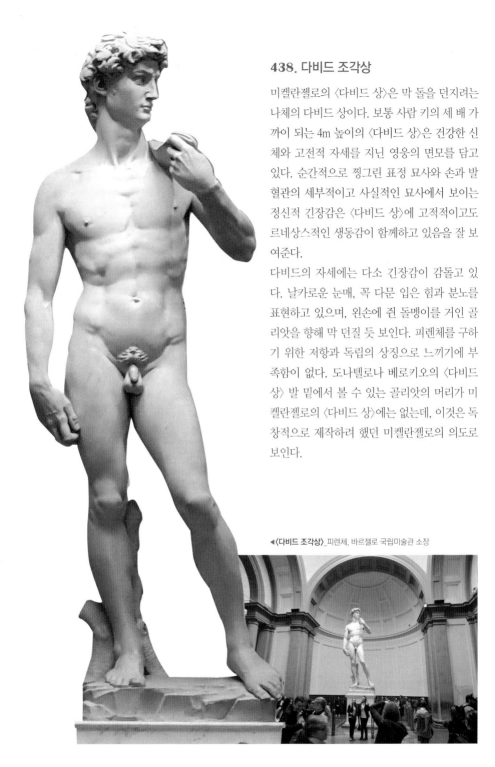

438. 다비드 조각상

미켈란젤로의 〈다비드 상〉은 막 돌을 던지려는 나체의 다비드 상이다. 보통 사람 키의 세 배 가까이 되는 4m 높이의 〈다비드 상〉은 건강한 신체와 고전적 자세를 지닌 영웅의 면모를 담고 있다. 순간적으로 찡그린 표정 묘사와 손과 발 혈관의 세부적이고 사실적인 묘사에서 보이는 정신적 긴장감은 〈다비드 상〉에 고적적이고도 르네상스적인 생동감이 함께하고 있음을 잘 보여준다.

다비드의 자세에는 다소 긴장감이 감돌고 있다. 날카로운 눈매, 꼭 다문 입은 힘과 분노를 표현하고 있으며, 왼손에 쥔 돌멩이를 거인 골리앗을 향해 막 던질 듯 보인다. 피렌체를 구하기 위한 저항과 독립의 상징으로 느끼기에 부족함이 없다. 도나텔로나 베로키오의 〈다비드 상〉 발 밑에서 볼 수 있는 골리앗의 머리가 미켈란젤로의 〈다비드 상〉에는 없는데, 이것은 독창적으로 제작하려 했던 미켈란젤로의 의도로 보인다.

◀〈**다비드 조각상**〉_피렌체, 바르젤로 국립미술관 소장

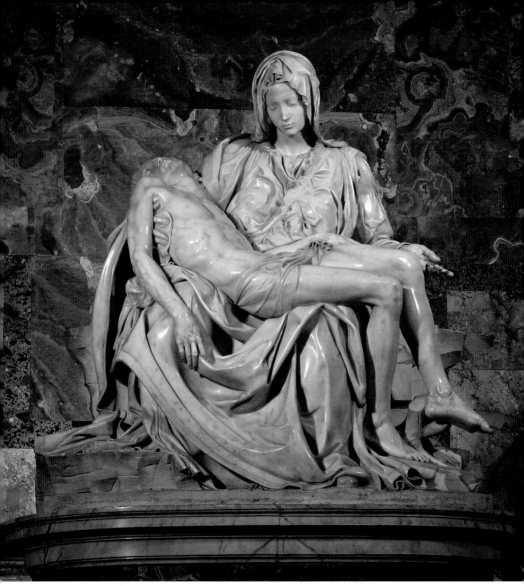

▲〈산 피에트르 피에타 상〉_바티칸 산 피에트르 대성당 소장

439. 산 피에트르 피에타 상

미켈란젤로의 피에타는 십자가에 못박혀 죽은 그리스도가 그의 어머니 성모 마리아의 무릎에 놓인 모습을 일컫는다. 피에타란 '자비를 베푸소서'라는 뜻으로, 성모 마리아가 죽은 그리스도를 안고 있는 모습을 표현한 그림이나 조각상을 이르는 말이다. 성 베드로 성당에 있는 미켈란젤로의 피에타는 로마시대 이후 최고의 걸작으로 알려져 있다. 피라미드형 구도 위에 마리아의 머리가 있고, 그 아래 살아 숨 쉬는 듯한 그리스도와 아래로 퍼지는 마리아의 드레스는 십자가가 세워진 골고다의 언덕을 연상케 한다.

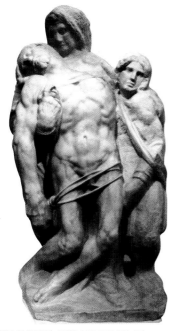

▲〈**팔레스티나 피에타**〉_피렌체, 산타크로체 성당 소장

440. 팔레스티나 피에타

미켈란젤로는 총 4점의 피에타를 만들었다. 성 베드로 성당의 〈산 피에트르 피에타〉가 우리가 익히 알고 있는 유명한 작품으로 패기만만했던 25세 때 제작한 것이고, 80이 넘은 말년의 미켈란젤로는 누구의 주문 제작이 아니라 자신의 예술을 위해 〈팔레스티나 피에타〉와 〈론다니니의 피에타〉를 만들었다. 완벽한 미를 보였던 〈산 피에트르 피에타〉보다 피렌체 아카데미 미술관에 소장되어 있는 〈팔레스티나 피에타〉는 축 늘어진 그리스도의 몸을 끌어안고 있는 성모 마리아의 애끓는 모성이 더욱 절실하게 드러나서 훨씬 깊은 애도의 마음이 느껴진다.

441. 론다니니의 피에타

미켈란젤로의 미완성 작품으로 처음에는 저평가되었다. 그러나 16세기의 흐름 속에서 단연 독창성을 띠고 있는 조각작품으로 주목받고 있으며, 미술사에도 큰 영향력을 미치고 있다.

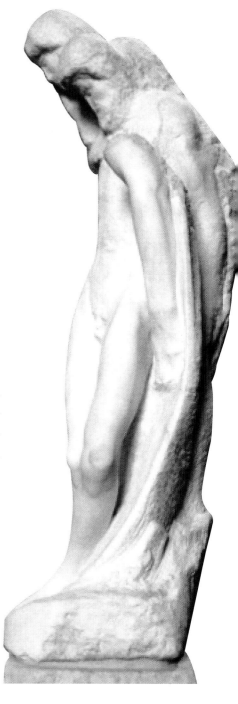

▶〈**론다니니의 피에타**〉_밀라노, 스포르차 성 소장

442. 피렌체의 피에타

미켈란젤로는 말년이 되어 아무런 제약도 받지 않고 자기 자신만을 위한 예술을 펼쳐나간다. 그는 자신이 조각가임을 자랑스러워 했다. 늘 상황에 쫓겨 그림을 그리고 건축 일을 했지만, 마음은 늘 조각에 열중하는 자신에게로 돌아가고자 했다. 그러한 그의 열정은 눈을 감을 때까지 이어진다. 그중 1550년경에 작업을 시작한 〈피렌체의 피에타〉는 자신의 무덤에 두기 위해 조각했던 것으로 알려져 있다.

미켈란젤로는 십자가에서 내려진 그리스도의 시신을 등 뒤에서 받쳐 들고 서 있는 니고데모의 얼굴에 자신의 얼굴을 새겨 넣는다. 그의 얼굴은 두건 속에 감추어진 채, 입술은 슬픔 가득한 침묵으로 굳게 다물어져 있고, 시선은 오로지 죽은 그리스도의 얼굴을 향해 쏟아져 내릴 듯이 고정되어 있다. 미완성으로 남겨진, 그의 얼굴을 온통 뒤덮고 있는 거친 끌 자국들은 차가운 돌 위에 미켈란젤로의 뜨거운 숨결을 남겨놓기라도 한 듯, 오히려 가슴 사무치는 감정을 전달하고 있다.

▶ **〈피렌체의 피에타〉**_피렌체, 오페라 델 두오모 소장

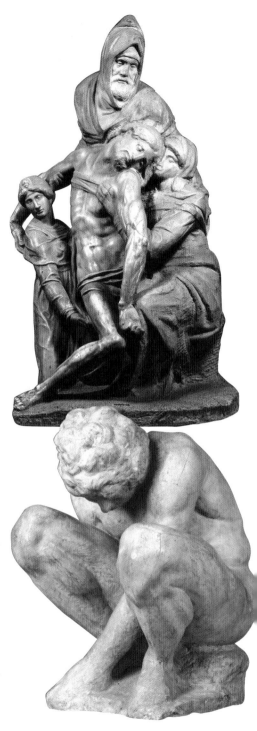

443. 웅크리는 소년

이 조각작품은 이탈리아를 흔들었던 중대한 사건 직후 1530년대에 만들어졌다. 그것은 찰스 황제 군대에 의한 로마의 약탈, 공화국의 몰락 및 피렌체의 메디치 폭정 회복 등 비극적인 사건들의 이미지는 그 당시 미켈란젤로의 작품에 그대로 나타났다. 대리석의 다소 거친 표면 전체에 걸쳐 끌의 흔적을 볼 수 있다. 어떤 사람들은 조각품이 미완성이라고 생각한다. 그러나 그러한 불완전성은 미켈란젤로의 후기 작품에서 고의적인 기술 중 하나라는 것이 정설로 굳어져 있다.

▶ **〈웅크리는 소년〉**_상트 페테르부르크, 얌자 박물관 소장

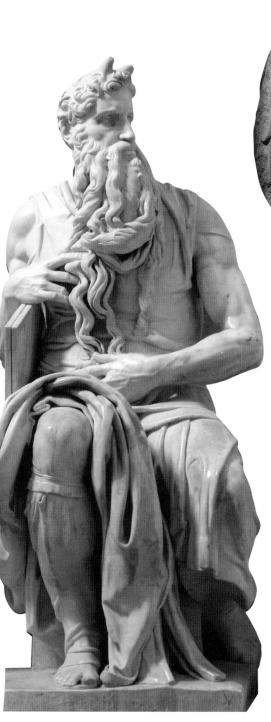

▶〈세례 요한과 성 가족 상〉_런던, 왕립 아카데미 소장

444. 세례 요한과 성 가족 상

세례 그릇을 허리에 찬 어린 세례 요한이 아기
예수에게 새를 선물하고 있다. 아기 예수는 새
가 무서운지 순간적으로 성모 마리아를 향해 돌
아서는데 상징적으로 그의 미래의 운명을 기대
한다. 새는 그리스도의 수난을 상징한다.

445. 모세 상

미켈란젤로의 3대 조각 중의 하나인 〈모세〉 상
은 성 예로니모의 오역을 그대로 수용했기 때문
에 모세 상의 머리에 작은 뿔 2개가 솟아 있다
는 것이 일반적인 견해이다. 하지만 또 다른 견
해로는 모세가 하느님으로부터 십계를 받은 후
얼굴에서 빛이 났다는 표현을 보다 현실감 있게
재현하기 위해, 아래쪽에서 바라봤을 때 시야의
제한으로 보이지 않는 부분에 작은 뿔 2개를 조
각해 대성당의 지붕에서 쏟아지는 빛이 모세의
머리에 반사되어 성서에 적힌 것처럼 빛나도록
한 무대적 효과를 노렸다고 보는 견해도 있다.

▲〈모세 상〉_바티칸 산 피에트르 대성당 소장

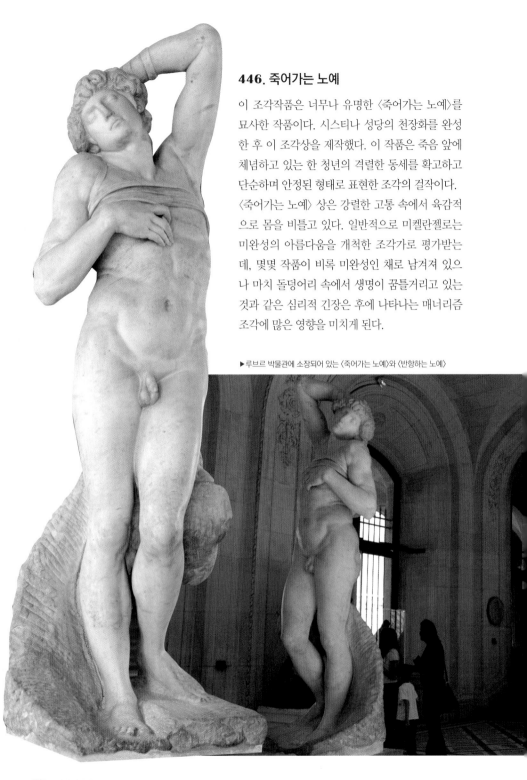

446. 죽어가는 노예

이 조각작품은 너무나 유명한 〈죽어가는 노예〉를
묘사한 작품이다. 시스티나 성당의 천장화를 완성
한 후 이 조각상을 제작했다. 이 작품은 죽음 앞에
체념하고 있는 한 청년의 격렬한 동세를 확고하고
단순하며 안정된 형태로 표현한 조각의 걸작이다.
〈죽어가는 노예〉 상은 강렬한 고통 속에서 육감적
으로 몸을 비틀고 있다. 일반적으로 미켈란젤로는
미완성의 아름다움을 개척한 조각가로 평가받는
데, 몇몇 작품이 비록 미완성인 채로 남겨져 있으
나 마치 돌덩어리 속에서 생명이 꿈틀거리고 있는
것과 같은 심리적 긴장은 후에 나타나는 매너리즘
조각에 많은 영향을 미치게 된다.

▶루브르 박물관에 소장되어 있는 〈죽어가는 노예〉와 〈반항하는 노예〉

447. 반항하는 노예

〈반항하는 노예〉 조각상은 〈죽어가는 노예〉와 함께 3년 정도 걸린 작품이다. 두 노예 상은 인간 내면의 욕망과 원초적 비애에 대한 성찰을 담고 있다. 미켈란젤로는 인간의 내면을 어떤 형태로든 끊임없이 표출하려 애쓴 당대의 고뇌하는 예술가였다. 이 두 노예 상의 표정과 몸은 시대를 앞서갔던 한 예술가의 평생에 걸친 시도를 담고 있다.

〈죽어가는 노예〉 상의 체념한 듯한 표정과 잠자듯이 풀린 몸동작은 한계를 받아들이는 인간의 모습이다. 반면 〈반항하는 노예〉 상은 당돌한 시선과 울퉁불퉁한 근육을 통해 인간의 한계를 거스르려는 한 존재의 몸짓을 역동적으로 살려내고 있다.

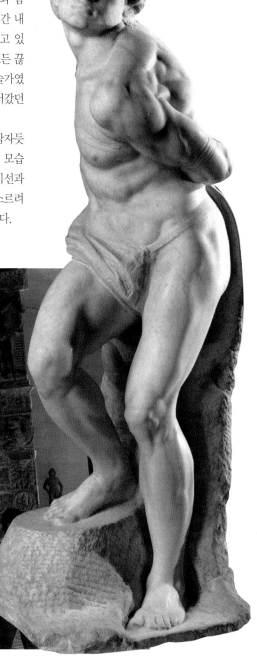

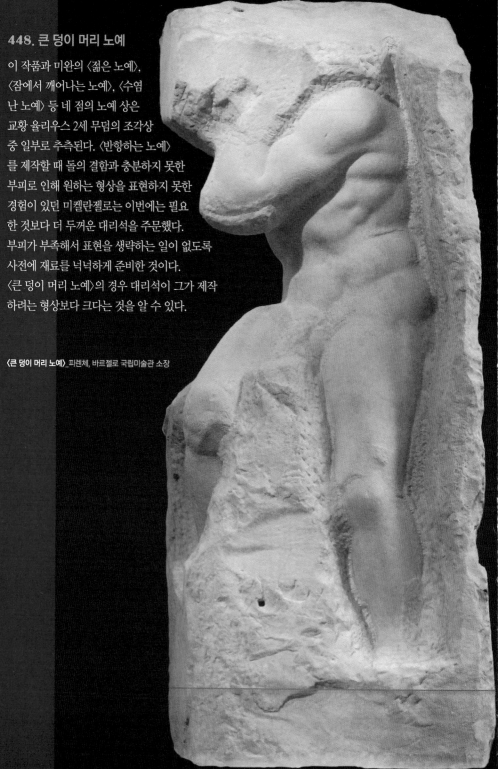

448. 큰 덩이 머리 노예

이 작품과 미완의 〈젊은 노예〉,
〈잠에서 깨어나는 노예〉, 〈수염
난 노예〉 등 네 점의 노예 상은
교황 율리우스 2세 무덤의 조각상
중 일부로 추측된다. 〈반항하는 노예〉
를 제작할 때 돌의 결함과 충분하지 못한
부피로 인해 원하는 형상을 표현하지 못한
경험이 있던 미켈란젤로는 이번에는 필요
한 것보다 더 두꺼운 대리석을 주문했다.
부피가 부족해서 표현을 생략하는 일이 없도록
사전에 재료를 넉넉하게 준비한 것이다.
〈큰 덩이 머리 노예〉의 경우 대리석이 그가 제작
하려는 형상보다 크다는 것을 알 수 있다.

〈큰 덩이 머리 노예〉_피렌체, 바르젤로 국립미술관 소장

449. 수염 난 노예

이 작품은 네 점의 미완성 조각상 중 하나로, 미켈란젤로가 사망할 때까지도 그의 피렌체 작업장에 남아 있었다. 네 점의 미완성 작품 중 가장 완성도가 높은 〈수염 난 노예〉 조각상이지만 르네상스 양식으로 보자면 미완성의 작품에 속한다. 이토록 미켈란젤로의 작품에 미완성 작품들이 많은 걸로 보아 후대의 미술평론가들은 그가 미완성이 주는 표현의 가능성을 개발한 것이 아닌가 하는 추측을 조심스럽게 하곤 했다. 왜냐하면 작품을 덜 묘사함으로써 더욱 표현적이 되고, 명료한 묘사보다는 불분명한 묘사가 오히려 예술적으로 시사하는 바가 크기 때문이다.

▶ 〈**수염 난 노예**〉_피렌체, 바르젤로 국립미술관 소장

450. 젊은 노예

미켈란젤로는 네 점의 노예를 공들여 제작하기 시작했다. 〈반항하는 노예〉와 〈죽어가는 노예〉를 제작한 후라서 자신이 원하는 표현을 나타낼 수 있었으므로 충분히 준비된 상태에서 작업을 시작한 것이다. 이 작품에서 특이한 점은 미켈란젤로의 조각 제작 방식이 변했다는 점이다. 조르조 바사리에 의하면 미켈란젤로는 늘 얼굴의 주요 형태를 먼저 조각하고 나서 아래로 조금씩 조각해 나갔다고 한다. 하지만 이 미완성의 〈노예〉들은 튀어나온 부분부터 깎기 시작해서 특별히 감정을 실은 몸통의 근육 모양에 집중했으며 얼굴은 한꺼번에 드러나게 조각했다.

▶ 〈**젊은 노예**〉_피렌체, 바르젤로 국립미술관 소장

451. 깨어나는 노예

이 작품을 보면 균형이 잡히지 않았음을 볼 수 있다. 오른쪽 다리는 들려져 접힌 채 왼쪽 무릎 위에 올려져 있다. 몸무게의 중심을 왼쪽 다리로 잡아야 할 텐데 오른팔과 몸이 오른쪽으로 기울어져 있어 왼쪽 다리로는 그 무게를 지탱할 수 없어 보인다. 그가 또 다른 요소로 무게를 지탱하게 하려고 했는지는 알 수 없지만, 현재의 상태로는 세울 수 없는 조각으로 보인다. 조각을 완성시켜 세우기보다는 릴리프(돋을새김)처럼 현재의 상태로 남겨 두고 싶었는지도 모른다. 흥미로운 점은 다른 부분들은 거친 상태로 남겨 두었으면서 몸통은 매끈하게 연마한 점이다. 어쩌면 그는 다듬지 않은 부분과 다듬은 부분의 극렬한 대조를 보여주고 싶었는지도 모른다.

▶ 〈**깨어나는 노예**〉_피렌체, 바르젤로 국립미술관 소장

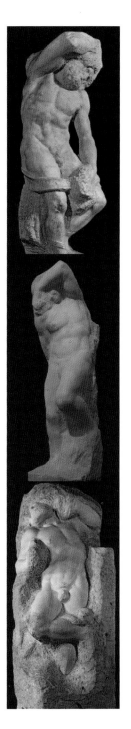

한스 라인베르거 (Hans Leinberger, 1470~1530)

독일 후기 고딕 대표 조각가인 한스 라인베르거는 바이에른 지방에서 활동하였다. 주로 목각에 능한 그의 탁월한 도법(刀法)에 의한 세부사실과 동세의 격렬한 운동감 등은 르네상스를 초월하여 바로크로 통한다. 대표작인 〈모스부르크 제단〉과 〈사도 대 야곱〉 등에서 보이는 그의 양식은 '고딕의 로코코'라는 평가를 받는다.

▲〈동방박사의 경배〉 한스 라인베르거 목각 부조 작품

452. 그리스도의 수난 상

십자가에 못 박히기 직전의 고통의 상황에서 그리스도의 고립된 정서 묘사는 복음서의 수난에 대한 설명에 근거하지 않고 중세 그림 전통에 해당하고 있다. 그리스도는 그를 조롱한 자들에게 가시관을 머리에 씌우고 가혹한 수난을 당했다. 비참함에 빠진 그리스도의 몸에는 선혈이 낭자하여 보는 이로 하여금 숙연함을 느끼게 한다. 한스 라인베르거는 아마도 이탈리아 르네상스의 작품을 알고 있을 것이며, 하나님의 아들에게 성육신 운동 특성을 부여하는 동시에 그가 고통으로 짊어지고 있는 짐의 과잉을 보여주고 있다.

▶〈**그리스도의 수난 상**〉_베를린, 국립회화관 소장

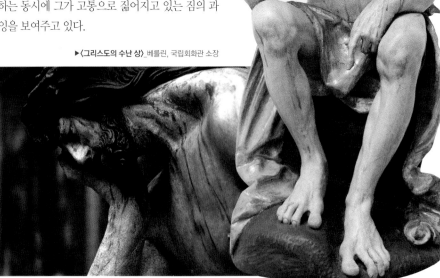

453. 성 스테판

이 작품은 세 조각의 나무로 조각되어 있는데, 하나는 성자를 위해 사용되었고 다른 두 개는 좌석의 측면 확장을 위해 사용되었다. 스테판은 집사로서 교회에서 자신의 위치를 나타내는 긴 튜닉을 착용하고, 오른손에는 돌에 맞아 순교한 것을 상징하는 듯 세 개의 돌덩이가 열린 책 위에 있다. 최초의 기독교 순교자로 존경받는 스테판의 이야기는 〈사도행전 6-7〉에 기록되어 있다.

◀〈성 스테판〉_베를린, 국립회화관 소장

454. 기이한 죽음의 조각

이 회양목 조각은 죽음을 해골로 묘사하며, 육체의 낡은 잔해에 옷을 입고 있다. 해골의 전체 모습은 알브레히트 뒤러의 〈아담과 이브〉의 그림에서 아담을 모방한 것이다. 이 작품의 지배적인 이미지는 찢어진 육체 정장과 노출된 갈비뼈로 묘사된 직립 시신의 이미지이다. 조각은 부패하는 장면을 형상화해 살을 뚫고 머리를 내민 뱀을 닮은 동물의 지배를 받는다. 조각에 있는 시신은 라틴어 비문이 적힌 두루마리를 움켜쥐고 있는데, "나는 당신이 될 것입니다. 나는 네가 그랬다. 모든 사람이 이러하니라." 라는 문구가 적혀 있다.

▶〈기이한 죽음의 조각〉_볼티모어, 월터스 미술관 소장

자코포 산소비노 (Jacopo Sansovino, 1486년~1570)

피렌체에서 태어난 산소비노는 1527년의 '로마의 약탈' 때 베네치아로 피신, 그곳의 밝고 개방적인 환경 속에서 조각과 건축에 회화적인 효과를 지닌 독자적인 양식을 확립하였으며, 화가인 티치아노와 함께 베네치아의 건축·조각에서 크게 활약하였다. 특히 그는 산 마르코 도서관을 설계했으며 조각에는 산 마르코 대성당 성기실(聖器室) 청동문의 부조와 총독 궁 안마당의 마르스와 넵투누스의 대리석상을 만들어 베네치아의 산 마르코 광장 주변엔 그의 작품들로 조성되어 있는 것으로 알려져 있는 조각가이다.

▲자코포 산소비노의 초상

455. 산 마르코 대성당 청동문 부조

산 마르코 대성당은 건축물 자체가 조각이라 할 정도로 우아하면서 이탈리아에서 볼 수 없는 외관을 갖추고 있다. 특히 성기실의 육중한 청동문은 그리스도 부활을 묘사하여 그 신비감을 더해 주고 있다.

456. 마르스 조각상

베네치아 총독 궁의 자이언츠 계단에 세워져 있는 전쟁의 신 마르스(그리스 신화의 아레스) 입상으로 총독 궁을 지키려는 듯 투구와 방패만 지닌 채 알몸의 전사상으로 나타내고 있다. 마르스 옆으로 바다의 신인 넵투누스(그리스 신화의 포세이돈) 조각상이 나란히 자리하고 있다.

457. 그리스도의 하강

그리스도의 수난을 담은 제단상 형식의 조각 군상이다. 마치 오늘날 미니어처럼 연출되고 있는 장면은 십자가에 못 박혀 눈을 감은 그리스도의 하강을 묘사하고 있다. 그리스도는 십자가에서 중앙에 나타나고 있다. 그리스도와 함께 십자가형을 당한 두 도둑은 이미 쓰러졌다. 오른쪽에는 두 사람이 그들 중 한 사람의 무게로 비틀거리고, 참회하는 도둑은 십자가에 기대어 사다리에 걸려 있다. 왼쪽 끝에는 성모 마리아의 혼절을 볼 수 있는데 성 요한이 부축하고 있다. 열정의 도구(망치, 집게, 가시의 왕관)가 땅에 놓여 있다.

▼〈그리스도의 하강〉_로마, 오타비아 길드 컬렉션 소장

벤베누토 첼리니 (Benvenuto Cellini), 1500~1571)

이탈리아의 조각가인 벤베누토 첼리니는 고전주의적이고 능숙한 장식성이 돋보이는 금세공품을 제작했고 후에 모뉴멘탈(규모가 크고 당당한 위용)한 조각을 제작했다. 최성기 르네상스의 영향에서 마니에리스모(매너리즘)의 주관주의로 옮겨가며 기교적인 세부 표현에서 후기 르네상스적 성격이 엿보인다. 그는 자신이 쓴 《자서전》에서 자칭한 바와 같이 르네상스시대 이탈리아의 음악가, 살인자, 동성애자, 도둑, 여성편력자, 명사수, 자서전 작가, 수완가, 군인 등 화려한 재능을 선보인 조각가 겸 금 세공사이다. 그의 흥미진진한 일대기를 베를리오즈는 2막의 오페라 〈벤베누토 첼리니〉로 연출하였다.

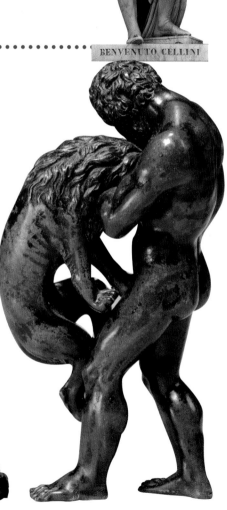

BENVENUTO CELLINI

458. 헤라클레스와 네메아의 사자

네메아의 사자는 그리스 신화 속 네메아 골짜기에 살고 있는 불사신 사자로 영웅 헤라클레스가 12가지 노역을 치루는 과업의 첫 번째 임무를 담은 청동상의 힘찬 역동성이 느껴지는 작품이다.

▶〈헤라클레스와 네메아의 사자〉_ 피렌체, 우피치 미술관 소장

459. 퐁텐블로의 님프

관능적인 자세로 누워 있는 님프가 티치아노의 〈잠자는 비너스〉나 다른 거장들의 비너스와 흡사한 포즈를 취하고 있어 흥미롭고, 배경 아치 중앙 상단의 뿔이 매우 인상적인 작품이다.

▼〈퐁텐블로의 님프〉_파리, 퐁텐블로 궁전 소장

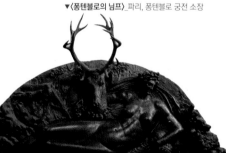

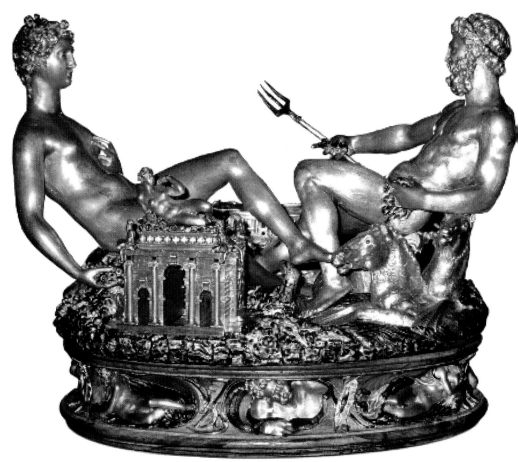

▲〈살리에라〉_파리, 루브르 박물관 소장

460. 살리에라

벤베누토 첼리니는 퐁텐블로 성에서 기념비적인 작품들을 쏟아냈다. 그 중에 황금으로 조각한 〈살리에라〉가 대표적인 작품이다. 첼리니는 방탕하고 자기 자랑이 심했으며 좋지 못한 사생활로 많은 사람이 기피하는 인물이었다. 그는 교황청의 보물을 훔친 죄목으로 옥살이를 하기도 했으나 프랑스의 왕 프랑수아 1세가 구해 주었다. 이를 계기로 그의 곁에 머물며 궁정 조각가로 일하면서 매너리즘을 프랑스의 주도적인 양식으로 만드는 데 결정적인 역할을 했다.

이 작품은 에메랄드와 에나멜로 부분 장식되어 있는데, 도금을 한 것이 아닌, 금덩이를 쪼아서 만든 작품으로 소금 그릇을 뜻하는 이탈리아 단어인 〈살리에라〉라는 이름을 가지고 있다. 〈살리에라〉는 바다의 신을 위한 배 모양의 소금 용기와 대지의 신을 위한 작은 개선문 속의 후추 용기로 이루어져 있고, 받침대에는 사계절과 하루를 나타내는 인물상을 배치했다. 이 모든 방식은 미켈란젤로가 제작한 메디치가의 분묘에서 보여주는 구성과 비슷한데, 큰 규모의 조각에서 볼 수 있는 형식을 수용하여 재연출한 기교를 보여주고 있다.

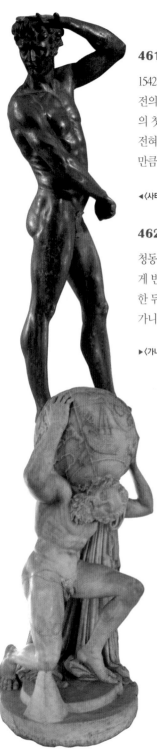

461. 사티르 청동상

1542년 1월에 첼리니는 거대한 청동상인 사티르를 제작하여 퐁텐블로 궁전의 포르테 도레를 장식하였다. 이것은 대규모 청동상에 대한 첼리니의 첫 번째 과업이었다. 그는 작은 뿔과 염소 같은 머리 외에는 사티르를 전혀 보여주지 않았다. 인간의 형상을 한 모습이지만 관람자가 두려워할 만큼 위협적인 표정을 담아 괴팍한 성질을 가진 사티르를 주조했다.

◀〈사티르 청동상〉_파리, 퐁텐블로 궁전 소장

462. 가니메데 청동상

청동상은 그리스 신화의 미소년 가니메데에 대한 묘사이다. 가니메데에게 반한 제우스가 독수리를 시켜, 혹은 본인이 독수리로 변신해서 납치한 뒤 올림푸스에서 술을 따르게 했다고 전해진다. 독수리 위에 올라탄 가니메데의 긴장감 넘치는 동세가 아름다운 청동상이다.

▶〈가니메데 청동상〉_피렌체, 바르젤로 국립미술관 소장

463. 아틀라스 조각상

아틀라스는 티탄 신족의 후손이며 인간에게 불을 가져다준 프로메테우스와는 형제간이다. 티탄 신족과 올림피아 신들과의 싸움에서 티탄 신족의 편을 들었다. 이로 인해 제우스로부터 평생 동안 지구의 서쪽 끝에서 손과 머리로 하늘을 떠받치고 있으라는 형벌을 받았다. 조각은 천구를 지고 있는 조각상으로, 아틀라스는 자신의 고통스런 시선으로 관람자를 응시하고 있다.

◀〈아틀라스 조각상〉_피렌체, 바르젤로 국립미술관 소장

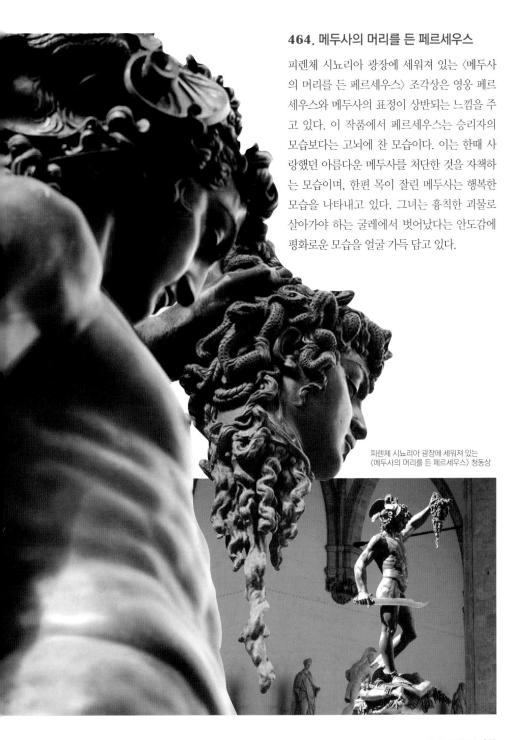

464. 메두사의 머리를 든 페르세우스

피렌체 시뇨리아 광장에 세워져 있는 〈메두사
의 머리를 든 페르세우스〉 조각상은 영웅 페르
세우스와 메두사의 표정이 상반되는 느낌을 주
고 있다. 이 작품에서 페르세우스는 승리자의
모습보다는 고뇌에 찬 모습이다. 이는 한때 사
랑했던 아름다운 메두사를 처단한 것을 자책하
는 모습이며, 한편 목이 잘린 메두사는 행복한
모습을 나타내고 있다. 그녀는 흉칙한 괴물로
살아가야 하는 굴레에서 벗어났다는 안도감에
평화로운 모습을 얼굴 가득 담고 있다.

피렌체 시뇨리아 광장에 세워져 있는
〈메두사의 머리를 든 페르세우스〉 청동상

후안 데 후니 (Juan de Juni, 1507~1577)

프랑스 출신의 스페인의 조각가인 후안 데 후니는 프랑스 조와니에서 태어났지만 이탈리아에서 일하기 시작했다. 1533년 스페인의 레온으로 이주하여 1540년 바랴드리드에 정착해 활발한 활동을 펼쳤다. 그는 미켈란젤로의 거대주의를 이상으로 하고, 표현성 풍부한 목조극채색(極彩色)의 성상 조각을 숱하게 남겨 종교적 조각가로 가장 잘 알려져 있다.

▲〈피에타〉 후안 데 후니의 작품

465. 성 안나 목조상

성모 마리아의 어머니 성 안나는 히브리어로 '은총, 은혜'를 의미한다. 후니는 성 안나의 얼굴에 초점을 맞추는데, 그녀는 마치 살아있는 표정으로 얼굴 해부학에 전념해 진흙을 빗은 듯 놀라운 솜씨를 보여주고 있다.

◀〈성 안나 목조상〉 스페인, 발라돌리드 조각 박물관 소장

466. 고뇌의 처녀

이 작품은 얼굴의 미묘한 채색이 돋보이는 광택을 위해 만들어진 화신, 장밋빛 뺨과 눈이 슬픔에 붉어지고, 눈꺼풀과 눈동자 아래로 미끄러지는 작은 눈물과 자연스러운 모습으로 그려진 홍채와 함께 신중한 다색성으로 완성된다. 튜닉과 맨틀은 모두 붓 포인트에서 만든 꽃 모티프로 장식되어 맨틀의 어두운 배경에 큰 황금 꽃가루를 강조한다.

▶바야돌리드 대성당의 왕관을 쓴 〈고뇌의 처녀〉 목조상

467. 거룩한 매장

후안 데 후니의 걸작이자 대표작인 〈거룩한 매장〉은 중앙에 죽은 그리스도를 중심으로 대칭적으로 인물이 배열되어 있다. 왼쪽에서 오른쪽으로, 그리고 몸짓과 태도를 통해 군상을 이루는데 아리마대 요셉, 메리 살로메, 성 요한, 성모 마리아, 막달라 마리아와 니고데모 등의 인물이 실제보다 더 큰 크기로 조각되어 있으며, 광택과 다색 나무로 만들어졌다. 그들은 드라마로 가득 찬 인물이며, 매너리즘의 전형적인 제스처와 장면의 드라마를 강조하는 단축과 비틀기가 조각 군상에 여실히 드러나 있다.

468. 아리마대 요셉

〈거룩한 매장〉 왼쪽에 묘사된 첫 번째 인물은 아리마대 요셉이다. 그는 수염이 없는 성숙한 사람으로, 그 중앙에 호화로운 터번을 입고 보석을 착용하고 있다. 깊은 주름을 가진 그의 얼굴은 눈살을 찌푸리며 엄청난 고통의 순간을 보여준다. 그의 손에는 마치 이유를 묻는 것처럼 관람자에게 보여주는 날카로운 가시가 있다. 그는 왼쪽 무릎을 땅에 얹고 몸을 돌리고 오른손에 그리스도의 머리에서 떼어낸 가시 중 하나를 들고 세상의 구주께서 겪으신 슬픔과 고통을 보여주고, 왼손은 그리스도의 머리에 얹혀 있다.

▶〈아리마대 요셉〉_스페인, 발라돌리드 조각 박물관 소장

바르톨로메오 암만나티 (Bartolommeo Ammannati, 1511년~1592)

매너리즘 조각가이자 건축가인 암만나티는 산소비노의 제자로 피렌체를 비롯하여 피사·파도바·베네치아·로마 기타 도시에서 활약하였다. 1550년 로마에 가서, 1552년 비뇰라, 바사리와 함께 빌라 줄리아 설계에 참여했고, 1557년 피렌체로 돌아와 팔라초 피티의 확장계획에 참여했다. 델라 트리니타교(橋)의 조각 등을 비롯하여 코시모 1세를 위한 여러 건축계획에도 참여하여 건축과 조각에서 두각을 나타냈다.

▶바르톨로메오 암만나티의 초상

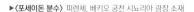

469. 포세이돈 분수

1565년에 완성된 분수 조각상은 포세이돈(로마 신화의 넵투누스) 조각상으로 포세이돈이 바다의 신이었기에 분수 조각에서 가장 많이 등장하고 있다. 이 조각상은 피렌체 베키오 궁전 맞은편의 시뇨리아 광장에 위치해 있다. 그곳은 사보나롤라가 처형된 곳에서 몇 미터 떨어진 곳에 위치하고 있으며, 코시모 I세의 아들 프란체스코 왕자와 오스트리아 황제의 딸 합스부르크의 조안 사이의 결혼식을 기념하기 위해 건축되었다.

▶〈포세이돈 분수〉_피렌체, 베키오 궁전 시뇨리아 광장 소재

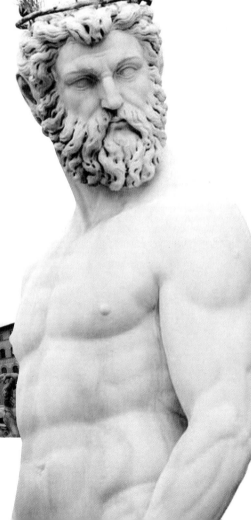

470. 레다와 백조

레다는 그리스 신화에 나오는 스파르타 왕 틴다레오스의 아내이다. 그녀의 아름다운 미모에 반한 제우스가 백조로 변신하여 그녀를 유혹하는 장면을 묘사한 조각이다. 레다는 벨트가 달린 긴 가운을 입고 허벅지 위에 프린지를 씌웠다. 그녀의 왼팔이 들어 올려지고, 오른손으로 백조의 목 뒤를 어루만지고 있고 어깨 너머로 아래쪽을 응시하고 발 밑에는 백조의 알을 상징한다. 레다는 백조로 변신한 제우스와 관계하여 알을 낳는데 그 알에서 그리스 최고의 미인 헬레네와 디오스쿠로이 형제가 태어난다.

▶〈레다와 백조〉_런던, 앨버트 박물관 소장

471. 백조를 품은 레다

이 조각상은 미켈란젤로의 회화작품인 〈레다와 백조〉 그림을 토대로 조각한 암만나티의 작품이다. 암만나티는 산소비노의 제자였지만 미켈란젤로를 존경하고 그의 작풍을 따랐다.

▼미켈란젤로의 〈레다와 백조〉 회화
〈백조를 품은 레다〉_피렌체, 바르젤로 국립박물관 소장

잠 볼로냐 (Giam Bologna), 1529~1608)

잠 볼로냐는 플랑드르 두에에서 태어났다. 처음에 듀브레크에게 조각을 배웠고, 1554년경 이탈리아로 건너와 로마에서 고전 미술을 연구하였다. 1552년에는 미켈란젤로의 작품을 보기 위해 피렌체를 방문하여 그곳에서 부유한 후원자인 베르나르도 베키에티를 만나게 된다. 베키에티는 잠 볼로냐의 조각 실력을 알아보고는 피렌체에 머물도록 권유하면서 많은 작품들을 주문하기도 했다. 또한 잠 볼로냐를 피렌체의 군주 메디치가에 소개해 볼로냐가 메디치가의 적극적인 후원을 받으며 작품활동에만 매진할 수 있도록 배려해 주었다. 이후 볼로냐는 메디치가의 후원에 힘입어 피렌체에서 가장 번창한 공방을 운영한다.

▲잠 볼로냐의 초상
헨드릭 골치우스의 작품

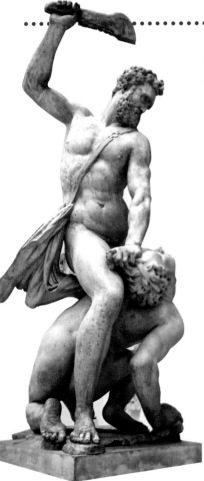

472. 블레셋인을 죽이는 삼손

잠 볼로냐가 메디치가로부터 주문받은 첫 작품은 〈블레셋인을 죽이는 삼손〉이었다. 2m 높이에 불과한 이 인상적인 대리석 조각상은 전투에 갇힌 두 명의 벌거벗은 남자를 묘사한다. 이 작품의 모티프인 '블레셋 사람을 당나귀 턱뼈로 죽이는 삼손'은 《구약성경》의 〈사사기서〉에 나오는 에피소드에서 따온 것이다.

잠 볼로냐의 이 조각은 1520년대의 미켈란젤로가 두 명의 블레셋인과의 전투에서 삼손이 등장하는 청동상에서 모티브를 얻었다. 블레셋인을 죽이는 삼손은 미켈란젤로의 미적 이상 중 세 가지를 확실히 구현한다. 피라미드 또는 원뿔형 볼륨, 움직임을 제안하는 불꽃과 같은 윤곽선, 그리고 행동으로 통일된 인물상. 그러나 볼로냐의 작품 또한 뚜렷하게 그의 작품의 특징적인 여러 관점에 대한 명확한 예를 제공하고 있다.

17세기 초 외교적 선물로 이탈리아에서 영국으로 수입된 기념비적인 이 작품은 미적 성취와 기술에 대한 기준을 설정하는 데 도움이 되었으며 많은 세대의 영국 조각가들에게 영감과 도전을 안겨주었다.

◀〈블레셋인을 죽이는 삼손〉_런던, 빅토리아 앨버트 박물관 소장

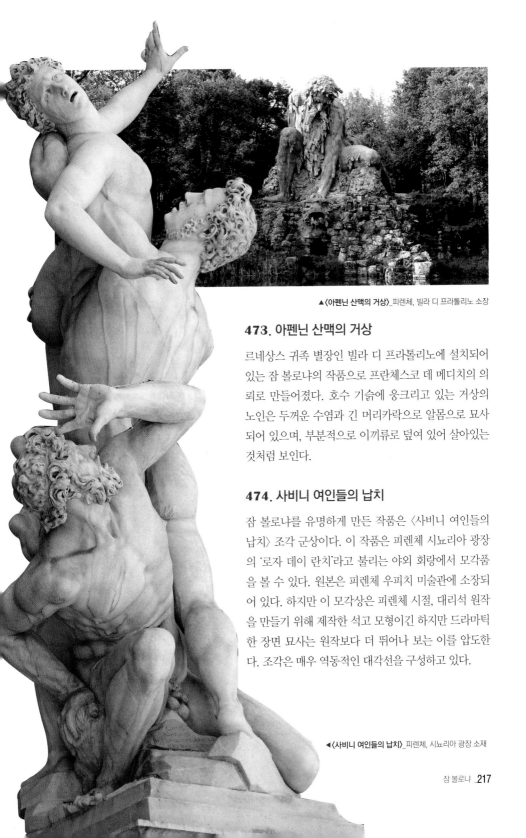

▲〈아펜닌 산맥의 거상〉_피렌체, 빌라 디 프라톨리노 소장

473. 아펜닌 산맥의 거상

르네상스 귀족 별장인 빌라 디 프라톨리노에 설치되어 있는 잠 볼로냐의 작품으로 프란체스코 데 메디치의 의뢰로 만들어졌다. 호수 기슭에 웅크리고 있는 거상의 노인은 두꺼운 수염과 긴 머리카락으로 알몸으로 묘사되어 있으며, 부분적으로 이끼류로 덮여 있어 살아있는 것처럼 보인다.

474. 사비니 여인들의 납치

잠 볼로냐를 유명하게 만든 작품은 〈사비니 여인들의 납치〉 조각 군상이다. 이 작품은 피렌체 시뇨리아 광장의 '로자 데이 란치'라고 불리는 야외 회랑에서 모각품을 볼 수 있다. 원본은 피렌체 우피치 미술관에 소장되어 있다. 하지만 이 모각상은 피렌체 시절, 대리석 원작을 만들기 위해 제작한 석고 모형이긴 하지만 드라마틱한 장면 묘사는 원작보다 더 뛰어나 보는 이를 압도한다. 조각은 매우 역동적인 대각선을 구성하고 있다.

◀〈사비니 여인들의 납치〉_피렌체, 시뇨리아 광장 소재

475. 비상하는 메르쿠리우스

잠 볼로냐는 자신의 조각상에서 이처럼 세련되고 동적인 표현을
작품에 잘 나타내고 있다. 이러한 작풍을 대표하는 볼로냐의 작품
중에는 오늘날 유명한 〈비상하는 메르쿠리우스〉 인물상이 있다.
이 작품은 처음으로 메르쿠리우스(그리스 신화의 헤르메스)의 형태
와 동작을 제시했는데, 많은 예술가의 표본이 되기도 했다.

▶〈비상하는 메르쿠리우스〉_피렌체, 바르젤로 국립박물관

476. 넵투누스 분수

잠 볼로냐는 1563년 교황 피우스 4세로부터 청
동으로 된 〈넵투누스〉 조각상과 분수를 이루는
다른 보조 조각품들을 제작하라는 명을 받았다.
그는 파도를 진정시키며 삼지창을 들고 있는 모
습으로 표현한 바다의 신인 넵투누스를 통해 당
시 피렌체에서 가장 두각을 나타내는 예술가로
성장해갔다. 이 작품은 볼로냐 중심의 두 개의
광장 피아차 마지오레와 이와 연결된 피아차 델
네투노 광장 사이에 폰타나 델 네투노, 즉 〈넵
투누스 분수〉가 있다.

◀〈넵투누스 분수〉_볼로냐 소재

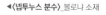

477. 코시모 1세의 기마상

코시모 1세는 냉혹하고 독재적인 지배자였으며 시민들에게 과도한 세금을 거둬들였다. 하지만 그의 치세에 피렌체는 작고 보잘것없던 도시에서 일약 유럽에서 가장 강력한 군사력을 갖춘 부강한 나라 토스카나 대공국의 수도로 성장했다. 또한 그는 다른 메디치 가문의 지배자들과 마찬가지로 예술과 학문에 대한 후원활동을 아끼지 않았다. 〈코시모 1세의 기마상〉은 잠 볼로냐가 피렌체에서 공방을 열어 활동할 때 제작한 기마상이다. 그는 메디치가를 위해, 자신이 만든 대규모의 공적인 작품들을 다시 작은 크기로 모각하여 제작하였다. 메디치가의 사람들은 이 작품들을 여행길에 피렌체를 방문한 각 주의 통치자들과 외교관들에게 선물로 주었다. 그 결과 잠 볼로냐의 작품은 특히 독일과 북유럽의 여러 나라에서 인기가 높았다.

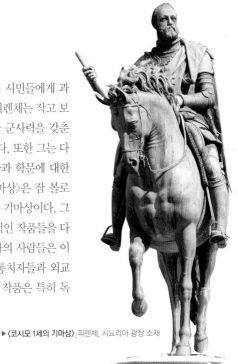

▶〈코시모 1세의 기마상〉_피렌체, 시뇨리아 광장 소재

478. 네소스를 죽이려는 헤라클레스

시뇨리아 광장의 〈사비니 여인들의 납치〉 조각상 뒤로는 헤라클레스가 방망이를 높이 치켜들고 켄타우로스를 가격하려는 조각상이 눈에 들어온다. 이 작품도 잠 발로냐가 조각한 작품으로 〈네소스를 죽이려는 헤라클레스〉 상이다. 네소스는 그리스 신화에 등장하는 반인반마 켄타우로스족의 일원이다. 강물을 건너게 해주겠다며 헤라클레스의 아내 데이아네이라를 납치하려다 헤라클레스에게 맞아 죽었다. 이것이 이 조각상의 주제이다.

◀시뇨리아 광장의 〈네소스를 죽이려는 헤라클레스〉 조각상

피에트로 프란카빌라 (Pietro Francavilla, 1548년~1615)

피렌체에서 훈련받은 프란카빌라는 잠 볼로냐가 세운 우아한 후기 매너리즘 전통에서 이탈리아와 프랑스 후원자들을 위한 조각품을 제공했다. 1548년 캄브라이에서 태어난 프란카빌라는 열여섯의 나이에 고국을 떠나 티롤의 인스부르크 대공 페르디난트 2세의 주선으로 잠 볼로냐의 공방에서 일할 수 있었다. 제노바의 두오모를 위해 만들어진 네 명의 전도자의 조각상과 피렌체의 니콜리니 예배당을 위한 지혜, 겸손 및 순결의 우화적인 인물로 높은 명성을 얻었다. 1601년에 그는 프랑스 헨리 4세의 첫 번째 조각가가 되었다.

▲피에트로 프란카빌라의 초상
헨드릭 골치우스의 작품

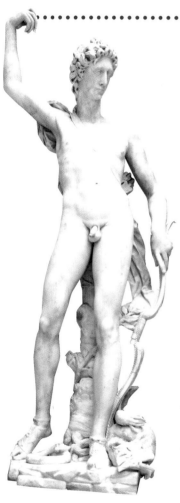

479. 승리의 아폴로

이 조각상은 고대 태양신 아폴로의 첫 번째 승리를 상징하며, 델포이에서 뱀 피톤을 화살로 쏘아 승리한 모습을 묘사하였다. 아폴로는 남성의 아름다움과 영웅주의의 이상을 구현했다. 이 기념비적인 조각상의 우아한 포즈와 길쭉한 비율은 오늘날 마니에리슴으로 알려진 후기 르네상스 스타일의 특징이다. 조각가의 이름과 날짜가 아폴로의 가슴에 찬 전립 띠에 새겨져 있다.

◀〈승리의 아폴로〉_볼티모어, 월터스 미술관 소장

480. 봄

피렌체의 거룩한 삼위일체의 다리인 폰테 산타 트리니타의 봄을 상징하는 알레고리적인 조각상이다. 1608년에 설치되어 오늘날까지 많은 사람에게 사랑받고 있다.

▶〈봄〉_피렌체, 폰테 산타 트리니타 소재

481. 다비드 조각상

다비드 조각상은 조각가들로부터 사랑
을 받은 주제의 작품이다. 도나텔로와
베로키오 및 미켈란젤로의 다비드 조각
상에서 볼 수 있듯이 한 시대를 풍미했
던 조각상들이다. 이 작품은 루브르 박
물관에 소장되어 있는 마니에리슴 양식
을 대표하는 다비드 상이다. 팔다리와
몸은 길쭉해졌고 강인한 남성미보다 우
아한 여성미를 나타내고 있다. 다비드
상의 주제가 앞으로 어떻게 변하는지 살
펴보는 것도 조각을 보는 또 하나의 재
미일 것이다.

482. 제노바 두오모의 성인상

피에트로 프란카빌라의 이름을 알린 제
노바 두오모. 벽면에 흉상 형태로 새겨
진 네 명의 복음 전도자 중 한 명인 성 베
드로의 흉상이다.

잔 로렌초 베르니니 (Giovanni Lorenzo Bernini, 1598~1680)

17세기 바로크시대를 대표하는 이탈리아 예술계의 거장으로 수많은 명작을
남겼다. 그는 나폴리에서 피렌체 출신의 이름 없는 조각가 피에트로 베르니
니의 13남매 중 6남으로 태어났다. 어렸을 때부터 예술적 천재성을 드러낸
베르니니는 아버지를 따라 로마로 향했고 그곳에서 아버지와 함께 수많은
작품을 만들었다. 베르니니는 1619년과 1622년 사이에 역사에 남을만한 작품
들을 쏟아냈는데 가장 대표적인 3개만 뽑아보자면 〈페르세포네의 납치〉, 〈아
폴로와 다프네〉, 〈다비드 상〉 등이 있다. 베르니니의 역작들은 대부분 이 시
기에 만들어졌다. 베르니니는 이 작품들로 르네상스시대의 사실적인 묘사를
이어받아 바로크 특유의 극적이고 역동적인 분위기를 더해 서양 조각사의
새 지평을 열었다는 극찬을 받았다.

▲잔 로렌초 베르니니의 초상

483. 성 로렌조의 순교

베르니니가 만든 최초의 유명한 작품 중 하나이다. 이 조각은 성 로렌조가 그리드 아이언에서 산
채로 태워지는 것을 보여준다. 대리석으로 조각되었지만, 베르니니는 성자의 피부와 그 아래의 불
꽃의 차이를 보여주기 위해 몇 가지 질감을 통합했다. 불길은 성도의 몸과 그가 쉬고 있는 철제 아
래에 복잡하게 새겨져 있다. 그의 손은 모두 열려 있고, 그의 머리는 하늘을 바라보는 것처럼 위쪽
을 향해 있다. 그의 얼굴에 있는 표정은 고통이 아니라 희망이다. 성도가 죽음을 초월하는
순간, 그의 표정은 더 이상 자신의 불타는 육체의 향기를 맡지 않고 대신 공기가 달콤한 향기
로 가득 차 있음을 의미한다. 이 암시적 냄새의 감각은 고통과 그것으로부터의 달콤한
방출에 대한 이중 아이디어를 제공한다.

▶〈성 로렌조의 순교〉_피렌체, 우피치 미술관 소장

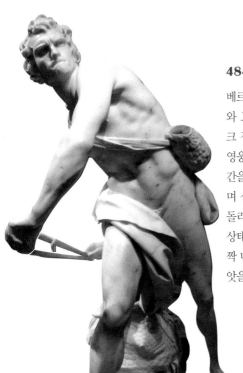

484. 다비드 상

베르니니의 〈다비드 상〉은 동적인 동작과 르네상스의 정체와 고전적 엄격함을 크게 뛰어넘은 감동을 보여주는 바로크 정착의 전범이라고 할 수 있다. 미켈란젤로가 다비드의 영웅적 본성을 표현했다면, 베르니니는 그가 영웅이 된 순간을 잡아내었다. 사력을 다해 돌팔매 동작을 취하고 있으며 상체는 투척 직전의 투포환 선수처럼 오른쪽으로 바짝 돌리고 왼손도 오른쪽으로 쏠렸다. 최대한의 힘이 들어간 상태이다. 하체는 이와는 반대로 오른쪽 다리는 앞으로 바짝 내밀고 왼쪽 다리는 뒤로 뻗었다. 그러면서 얼굴은 골리앗을 정면으로 매섭게 노려보고 있다.

▲〈다비드 상〉_로마, 보르게세 미술관 소장

485. 바카날 상

고대 로마의 술의 신 박카스(그리스 신화의 디오니소스)의 추종자인 바카날은 종교적 축제의 일원으로 열광적인 의식, 남녀 모두, 모든 연령 및 모든 사회 계급의 성적으로 폭력적인 입문과 함께 바카날에 대한 스캔들화되고 매우 다채로운 이야기를 제공한다. 조각은 아이들이 한 바카날을 놀리는 형상으로 부력있는 형태와 면화의 질감을 나타냈으며 젊은 베르니니의 집중적인 연구로 독창적인 세계를 구현해내고 있다.

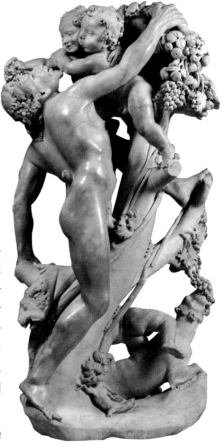

▶〈바카날 상〉_뉴욕, 메트로폴리탄 미술관 소장

486. 페르세포네의 납치

〈페르세포네의 납치〉 조각상은 매우 역동적인 포즈를 나타내며 조각이 표현할 수 있는 모든 감정을 소화하고 있다. 360도 둘레뿐만 아니라 위아래의 시각에서 보아도 시시각각 달라지는 형상에 소름이 돋게 되며, 마치 연극 무대에서 펼쳐지는 리얼한 장면을 연출하고 있는 듯하다. 조각임에도 페르세포네의 머리카락이 자연스럽고, 얼굴에 흐르는 눈물에서 납치당하는 순간의 페르세포네의 긴박함과 절박함, 벗어나고 싶은 마음을 그대로 표현해내고 있다. 압권은 페르세포네의 허벅지를 움켜쥔 하데스의 억센 손이다. 마치 살아 있는 인체처럼 근육과 피부의 탄력이 생생하다. 동세는 왼쪽에 페르세포네를 들기 위해 오른쪽 다리를 뒤로 빼고 왼쪽 다리를 구부려 중심을 잡고 있는 역동적인 모습이다. 베르니니의 작품들은 회화로서는 도달하기 어려운 입체감으로, 사람이 커다란 돌덩이를 깎아 만들었다는 느낌보다는 진짜로 사람이 들어 있고 그 위로 대리석 반죽을 씌운 것만 같은 느낌을 준다.

▶〈**페르세포네의 납치**〉_로마, 보르게세 미술관 소장

▼〈**페르세포네의 납치**〉_압권은 페르세포네의 허벅지를 움켜쥔 하데스의 억센 손으로, 살아 있는 인체처럼 근육과 피부의 탄력이 생생하다. 회화로서는 도달하기 어려운 입체감으로, 남성의 관음성을 자극하고 있다.

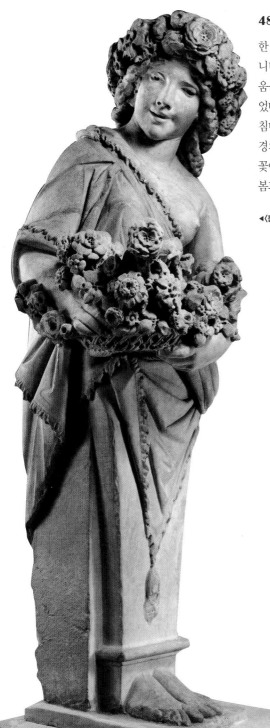

487. 봄 488. 가을

한 쌍을 이루는 이 조각상은 1616년 피에트로 베르니니가 그의 유명한 아들 잔 로렌조 베르니니의 도움을 받아 시피오네 보르게세 추기경을 위해 만들었다. 각각 보르게세 독수리의 상징으로 새겨진 받침대에 합쳐진 반몸으로 구성된 두 조각상은 추기경의 별장 정원 장식을 위해 조각되었다. 과일과 꽃이 적절하게 가득하고 소박한 방식으로 새겨져 봄과 가을의 자연의 풍요로움을 상징한다.

◀〈봄〉 ▼〈가을〉_뉴욕, 메트로폴리탄 미술관 소장

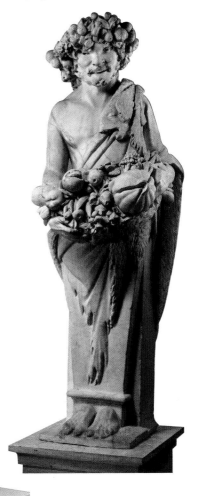

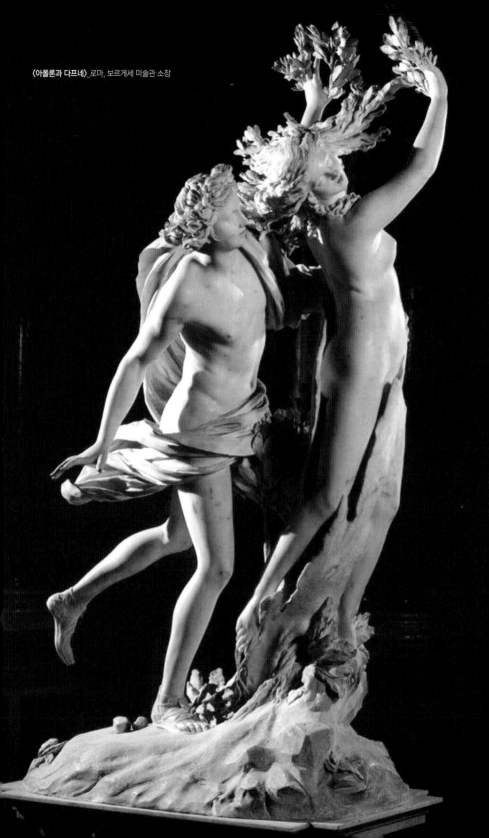

〈아폴론과 다프네〉_로마, 보르게세 미술관 소장

489. 아폴론과 다프네

베르니니의 26세 때 작품인 〈아폴론과 다프네〉는 전형적인 바로크적 경향을 잘 드러내는 작품으로, 동적인 구성과 복잡하고 드라마틱한 형태, 그리고 능숙한 기교 등을 빼어나게 표현함으로써 17세기 바로크 조각의 특색을 명확하게 보여주고 있다. 〈아폴론과 다프네〉는 베르니니의 시대 이후로 널리 칭송받아온 작품으로 베르니니가 추구한 새로운 조각적인 미의식을 보여준다. 이 조각상은 여러 수준에서 성공을 거두었는데, 이것은 사건을 잘 묘사할 뿐 아니라 기발한 착상이 정교하게 표현된 것을 보여준다. 조각은 생명이 없는 초목으로 변한 인간을 돌로 표현하여 변신의 과정을 보여준다. 다르게 말하면 비록 조각가의 기술이 생명이 없는 돌을 살아 있는 이야기로 변화시키지만, 이 조각은 그 반대를, 그러니까 여자가 나무가 된 순간을 이야기한다.

490. 저주받은 운명

베르니니의 젊은 시절, 그의 광기를 짐작케 하는 흉상이다. 그는 지옥에 있는 사람의 얼굴을 표현하기 위해 자신의 얼굴을 거울을 통해 보면서 조각했다고 한다. 하지만 어떤 괴로운 표정을 지어보아도 그 느낌이 강하지 않았다. 베르니니는 조수에게 자신의 팔에 불을 붙이라고 명령하여 자신의 고통을 거울을 통해 보게 되는데 아주 짧은 순간이지만 그 아픈 순간을 포착하여 이 조각상을 완성하였다.

◀〈저주받은 운명〉_로마, 스페인 교황청 대사관 소장

491. 메두사

벤베누토 첼리니의 페르세우스의 경우, 절단된 메두사의 머리가 묘사된다. 또한 메두사는 매력적인 얼굴을 가진 젊은 여성으로 묘사되어 있다. 인간적인 해석과는 달리, 베르니니는 메두사의 고통을 표현했다. 아테나 여신으로부터 저주를 받은 순간 자신의 매끄러운 머리카락이 뱀으로 변하고 신의 저주를 체념하는 그녀의 표정에는 일그러진 고통과 분노가 서려 있다.

▶〈메두사〉_로마, 카피톨리니 박물관 소장

492. 축복받은 루도비카 알베르토니

베르니니는 성녀 루도비카가 하느님으로부터 은혜를 받는 황홀한 장면을 그만의 방식으로 연출하려고 했다. 그 연출인즉 실신 상태의 여인이 입을 반쯤 벌린 채 눈을 감고 있고 옷자락은 금방이라도 흘러내릴 것 같은 포즈를 취하는 조각상이었다. 이런 루도비카 성녀의 모습에서 당시 사람들은 영적 경험이 아니라 바로 성적 오르가즘을 느끼는 모습이라고 수군거리곤 했다. 본의 아니게 외설적인 모습을 연출한 꼴이 된 루도비카 조각상은 결국 사람들의 시선이 많은 바티칸 대신 외곽지역인 산 프란체스코 아리파 성당으로 옮겨져 배치하게 되었다.

▶산 프란체스코 아리파 성당 내의 〈축복받은 루도비카 알베르토니〉

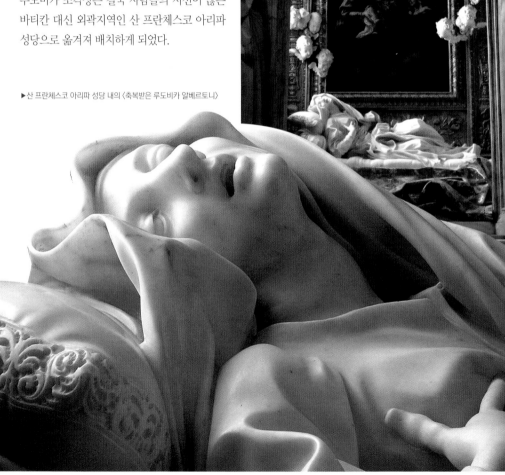

493. 성녀 테레사의 환희

이 작품도 선정성 논란으로 로마 외곽인 산타 마리아 델라 빅토리아 성당에 있는 코르나로 예배당에 소장되어 있다. 꿈에 한 천사가 나타나 신성한 사랑의 불화살로 자신의 심장을 찔렀다는 테레사의 환영을 묘사한 것이다. 몇몇 학자들은 성녀 테레사가 성적인 황홀경의 상태에서 잠시 동안 정신을 잃고 기절한 것으로 해석하곤 한다. 조각은 머리에서 발끝까지 느슨한 후드 달린 긴 옷을 걸친 성녀가 황홀경에 잠겨 정신을 잃은 채 뒤쪽으로 기대어 있고, 그 위편으로 날개 달린 어린아이의 형상이 그녀의 심장을 겨누어 화살 하나를 잡고 서 있는 모습을 형상화하고 있다. 위쪽의 창문에서 쏟아지는 금빛 햇살이 두 모습을 성령의 빛 속에 잠기게 한다.

▶산타 마리아 델라 빅토리아 성당 내의 〈성녀 테레사의 환희〉

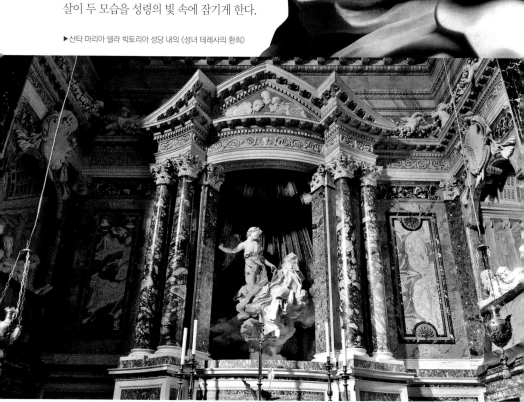

494. 피우미 분수

바로크시대의 예술에서 베르니니의 조각적 성과는 놀랍고도 다양하다. 많은 걸작 중에서 가장 바로크다운 특징이 두드러지게 드러나는 작품들로 로마의 분수를 빼놓을 수 없다. 바로크의 장식적인 활력이 잘 드러나는 로마 분수들은 공공적인 작품과 교황을 위한 기념물 두 종류가 있는데, 베르니니의 타고난 재능이 십분 발휘된 창조물들이다.

베르니니의 분수 중 당대 사람들의 찬사를 받았던 분수는 나보나 광장 중앙에 있는 〈피우미 분수〉이다. 고대 로마시대의 전차경기장이었던 나보나 광장은 당시 많은 사람이 모이던 장소이면서 분수 제작을 후원한 교황 인노첸시오 10세의 팜필 궁전이 가까이에 있었다. 디자인 공모에서 선택된 베르니니의 〈피우미 분수〉는 로마당국이 베르니니에게 지불할 제작비를 확보하기 위하여 시민들을 위한 생필품의 세금을 높게 매겼다고 한다.

분수에는 갠지스 강 · 나일 강 · 도나우 강 · 라플라타 강을 나타내는 4명의 거인이 조각되어 있다. 베일을 쓴 나일 강의 거인은 분수 건너편에 있는 산타 아그네스 성당에 대한 거부감을 표현한 것이라고 하는데, 이 교회는 베르니니의 경쟁자 프란체스코 보로미니가 건축했다.

495. 트리톤 분수

〈트리톤 분수〉는 로마 바르베리니 광장에 세워
져 있는데 규모는 작지만, 돌고래 4마리가 받치
고 있는 커다란 조개 위에서 고둥을 부는 바다
의 신 트리톤을 묘사한 조각 장식이다.

496. 모로 분수

〈모로 분수〉는 '무어인의 분수'라고도 부른다.
분수의 장식은 소라껍데기 모양의 장미색 기부
위로 중앙에 무어인 또는 아프리카인이 돌고래
와 싸우는 모습의 조각상이 서 있다.

497. 벌들의 분수

바르베르니 광장에서 베네토 거리로 들어서는
입구에는 〈벌들의 분수〉가 있다. 커다란 조가비
아래에 벌 세 마리가 새겨져 있다. 벌은 베르베
리니의 문장으로 베르베리니 가문 출신인 교황
우르바노 8세를 위해 베르니니가 1644년에 만
든 분수이다.

498. 넵투누스 분수

나보나 광장에는 〈피우미 분수〉, 〈모로 분수〉
이외에 〈넵투누스 분수〉가 있다. 〈넵투누스 분
수〉는 유럽의 분수 조각에서
가장 많이 등장하는 주인공이
기도 하다. 분수 중앙의 바다 괴
물과 싸우는 넵투누스의 위용이
잘 어울리는 분수이다.

499. 트레비 분수

로마 제국은 예부터 물 사용량이 엄청나게 많았다. 유럽대륙에서 로마 제국 때와 비슷한 정도로
물을 쓸 수 있게 된 것이 17세기에 이르러서였다고 한다. 순수한 자연 낙차를 이용하여 도시 외곽
의 수원지에서 로마 시내까지 물을 운반했는데 그 종착역에는 대부분 아름다운 분수를 만들어 도
시미관도 살리고 이용하기에 편리하게 만들었다.

로마에 있는 분수 중에 최고의 걸작이자 가장 인기가 있는 분수는 〈트레비 분수〉이다. 트레비 분수
는 세 갈래 길이 합류한다고 해서 붙여진 이름이다. 〈트레비 분수〉는 1453년 교황 니콜라우스 5세
가 고대의 수도 '처녀의 샘'을 부활시키기 위해 만든 것에서 비롯된다. 처녀의 샘이라는 이름은 목
마른 로마 병정들 앞에 한 소녀가 나타나 물이 있는 곳으로 그들을 인도한 데서 유래한다. 분수를
짓자는 생각은 1629년에 등장했다. 교황 우르바노 8세는 조각가이자 건축가인 베르니니에게 몇 가
지 디자인을 고안해 달라고 명했다. 베르니니는 분수의 위치로 당시에는 교황이 거주하던 곳이었
으며 지금은 이탈리아 대통령의 공식 거처인 건물 맞은편에 있는 광장을 선정했다. 그러나 1644년
교황이 사망하면서 계획은 중단되었다가 교황 클레멘스 12세가 계획을 다시 살려내자, 결국 로마
의 건축가 니콜라 살비가 베르니니의 스케치에 기초하여 1735년~1762년에 건조하였다. 분수의 중
앙 니치(장식을 위하여 벽면을 오목하게 파서 만든 공간)에는 바다의 신인 오케아노스의 조각상이 서 있다.
그는 해마가 끄는 조개 마차를 몰고 있다. 그 양쪽의 니치에는 '풍요로움'과 '유익함'의 여신 조각상
이 서 있다. 조각상 위에는 로마의 수도교 역사를 나타낸 얕은 부조가 새겨져 있다.

500. 산 피에트로 광장

이 광장은 베르니니가 설계하여 12년에 걸쳐 완공하였으며, 성 베드로 광장이라고도 한다. 입구에서 좌우로 타원형 꼴이며, 가운데에서 반원으로 갈라져 대칭을 이루고 있다. 입구의 맞은편 정면은 성 베드로 대성당의 입구에 해당한다. 광장 좌우에는 반원형으로 그리스 건축 양식인 도리스양식의 원기둥 284개와 각기둥 88개가 4열로 회랑 위의 테라스를 떠받치고 있다.

501. 발다키노

원래는 이탈리아어로 값비싼 견직물, 즉 금란을 의미했으나 그 의미가 변하여 옥좌·제단·묘비 등의 장식적 덮개를 가리키게 되었다. 베르니니가 설계한 로마의 성 베드로 대성당의 천개는 르네상스시대에 발다키노의 유행을 촉진시켰다. 이 발다키노는 베르니니와 그의 라이벌 보로미니가 함께 만든 작품이지만, 그에 대한 칭찬은 베르니니가 독차지했다. 결국 보로미니는 조각을 단념하고 건축에 관심을 보였다.

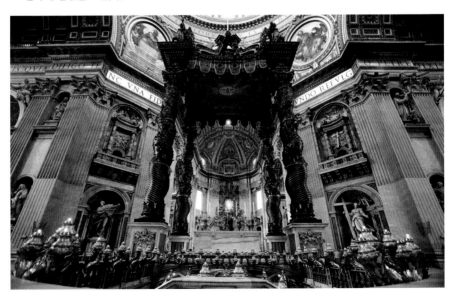

피에르 퓌제 (Pierre Puget, 1613~1688)

프랑스의 조각가인 피에르 퓌제는 '프로방스의 미켈란젤로'로 불릴 정도로 명성을 구가하던 조각가였다. 퓌제는 17세기 프랑스의 주류 장르였던 고전주의와는 별개로 바로크 성향의 조각세계를 추구하였기에 동시대 작가들과는 별 교류 없는 개성적인 작품활동을 했다. 그는 마르세유에서 태어나 처음에는 목조를 배웠다. 1640년 피렌체로 나가 일을 했고, 다음 해에는 로마로 가 피에트로 다 코르토나로부터 사사 받으며 마르세유로 돌아왔다. 그는 이때 로마의 거장 잔 로렌초 베르니니의 영향을 받아 힘차고 역동적인 작풍을 추구했다.

▲피에르 퓌제의 자화상

502. 크로톤의 밀로

밀로는 기원전 6세기경 고대 그리스 제전에서 많은 승리를 거둔 레슬링 선수이다. 고대 그리스의 역사가 디오도로스는 밀로가 이끄는 시민들이 기원전 510년 이웃한 시바리스와의 전투에서 승리를 거두었다고 전한다. 밀로가 죽은 해는 언제인지 알려지지 않지만, 그가 나무 틈 사이에 넣은 손이 빠지지 않아 늑대들에게 물려 죽었다는 이야기가 전해지고 있다.

퓌제는 이 이야기를 소재로 〈크로톤의 밀로〉 조각상을 제작하게 된다. 〈크로톤의 밀로〉는 나뭇가지에 걸려 사자에게 잡아먹힐 뻔한 전설적인 레슬러를 생생하게 표현하고 있다. 맹수에게 공격당하고 있는 희생자는 격렬한 움직임으로 고통을 호소하고 있는데 팽팽한 긴장감과 함축적인 구도가 인물의 절망감을 더욱 증대시키고 있다.

▶〈크로톤의 밀로〉_파리, 루브르 박물관 소장

503. 안드로메다를 구하는 페르세우스

이 작품은 그리스 신화의 영웅 페르세우스가 메두사를 처치하고 날아서 돌아오는 길에 아이티오피아(지금의 이디오피아)에서 바위에 묶인 채 바다 괴물에 바쳐진 안드로메다를 발견하고는 그녀를 구출하는 장면을 묘사하고 있다. 이 작품은 1684년에 제작되어 베르사유에서 큰 호응을 얻었다. 그러나 퓌제는 루이 14세의 재상 콜베르에 의해 세워진 미술 아카데미가 요구하는 틀에 박힌 양식을 거부한 채 자신만의 고고하고 오만한 창작세계를 고집하는 바람에 곧 경쟁자들이 꾸민 음모에 희생되어 궁에서 주목받지 못하는 평범한 작가로 전락하고 만다.

504. 휴식을 취하는 헤라클레스

이 조각상은 헤라클레스가 헤스페리데스의 황금 사과를 들고 니메아의 사자 가죽에 앉아 있는 모습을 형상했다. 이는 저 유명한 12과업을 모두 마친 헤라클레스의 휴식을 나타내고 있다. 퓌제는 이 작품을 완성하기도 전에 실각하여 베르사유의 장식에 참가하지 못했다. 결국 그는 만년에 고향인 마르세유에 칩거한 채 쓸쓸한 말년을 보내고 만다. 마치 〈휴식을 취하는 헤라클레스〉 조각상처럼 퓌제는 영원한 휴식을 원했는지도 모른다.

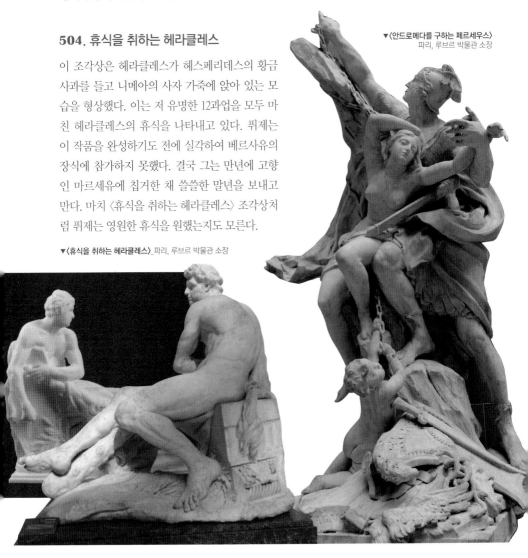

▼〈안드로메다를 구하는 페르세우스〉
파리, 루브르 박물관 소장

▼〈휴식을 취하는 헤라클레스〉_파리, 루브르 박물관 소장

505. 성 세바스찬의 순교

성 세바스찬은 고대 로마에서 기독교가 공인되기 이전, 기독교인으로 순교했던 로마군인이었다. 그래서 그는 군인들의 수호성인으로 인기가 높다. 하지만 그가 더욱 유명해지고 사랑받은 이유는 그의 순교과정 때문이었다. 그는 유독 기독교 박해가 심했던 디오클레티아누스 황제 시절에 체포되어 활로 쏘는 처형을 당할 터였다. 하지만 그는 화살을 맞고도 죽지 않았다. 이레네 성녀의 치료를 받고 살아난 것이다. 그는 나중에 황제에게 기독교인을 박해하지 말도록 설득하러 갔다가, 결국 순교하게 된다. 여기서 중요한 점이 그가 화살을 맞고도 죽지 않았다는 것이었다. 예전 유럽사람들은 태양신 아폴로가 사람들에게 화살을 쏘면, 그것이 역병이 되어 사람을 죽인다고 생각했다. 역병이 되는 화살을 맞고도 죽지 않은 성인. 중세 이후 수천만 명의 사람들을 속절없이 죽인 흑사병을 비롯한 역병이 돌 때마다 사람들은 기도할 대상이 필요했고, 세바스찬 성인은 가장 대표적으로 역병에서 사람들을 보호해주는 수호성인으로 거듭났다.

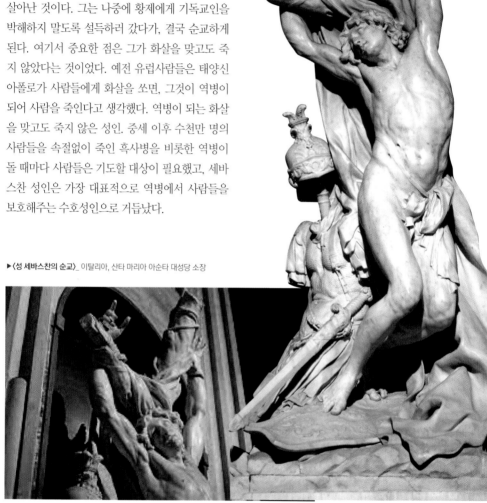

▶〈성 세바스찬의 순교〉_ 이탈리아, 산타 마리아 아순타 대성당 소장

506. 헬레네의 납치

이 작품은 그리스 신화에 나오는 트
로이 전쟁의 원인이 된 〈헬레네의 납치〉
상황을 묘사한 조각 군상이다. 그리스 최
고의 미인인 헬레네는 트로이의 왕자 파리
스에 의해 납치되는데 이를 계기로 그리스는 그
녀를 돌려받기 위해 연합군을 결성하여 트로이
를 원정한다. 조각 상단에서 헬레네는 납치되어
손을 들어 절규한다. 하지만 뱃전의 머리에서
균형을 잡고 있는 파리스와 헬레네는 서로 손을
잡고 있다. 이 점은 헬레네가 납치당하는 상황
이 아니라 파리스와 사랑의 도피를 하는 장면임
을 암시하고 있다.

▶〈헬레네의 납치〉_이탈리아, 산트 아고스티노 박물관 소장

507. 알렉산더와 디오게네스

디오게네스가 일광욕을 하고 있을 때 알렉산더
대왕이 찾아와 소원을 물으니, 아무것도 필요없
으니 햇빛을 가리지 말고 비켜 달라고 하였다는
일화는 너무나 유명하다. 이 작품은 디오게네스
의 일화를 토대로 만들어졌다.

▼〈알렉산더와 디오게네스〉_파리, 루브르 박물관 소장

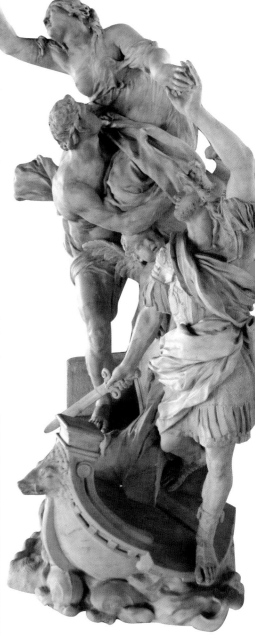

주세페 토레티 (Giuseppe Torretti, 1664~1743)

베네치아에서 활동한 주세페 토레티가 제작한 조각들은 산타 마리아 포르모 사, 산타 마리아 디 나사렛 및 산 스타의 교회에서 찾을 수 있다. 우디네에 있는 마닌 예배당의 측벽에는 복되신 동정녀 마리아의 삶의 장면을 보여주는 돌로 된 높은 조각상이 있다. 바로크 최고의 조각가 베르니니 이후 최고의 조각가로 알려진 카노바도 주세페 토레티의 공방에서 조각을 배웠다. 또한 그의 손자 주세페 베르나르디와 조반니 페라리에 의해 그의 죽음 이후에도 계속되고 있는 주목할만한 공방을 설립했다.

▲주세페 토레티의
〈데모크리토스〉 흉상

508. 철학자의 흉상

대리석 흉상으로, 맨틀로 덮인 머리와 헐렁한 노인 얼굴의 표현은 냉담한 시선을 유지하고 있는데 고령의 나이인 흉상은 정체성이 모호하다. 하지만 내면의 사고를 나타내어 철학자로서 부족함이 없는 흉상이다.

▼〈철학자의 흉상〉_보스턴, 미술 박물관 소장

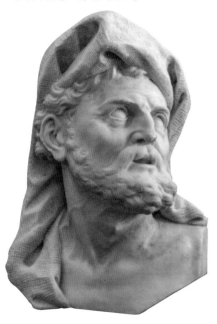

509. 메두사 〈질투〉 흉상

〈질투〉라는 제목을 가진 메두사의 흉상으로, 많은 조각이나 회화에선 메두사가 잔혹하지만 젊은 여인으로 등장하는데 이 조각에서는 볼품없는 흉물의 노파로 등장한다. 아마 〈질투〉가 부른 본 모습의 형상을 나타내는 듯하다.

▼메두사 〈질투〉 흉상_베네치아, 카 레초니코 궁전 소장

510. 대천사 성 미카엘

베네치아 산타 마리아 아순타 성당에 설치되어 있는 〈대천사 성 미카엘〉 조각상은 '하나님의 정의'의 왼쪽 기둥에 놓여 있으며, 적의 마왕인 루시퍼를 제압하고 있는 모습으로 묘사되고 있다. 많은 미술 사료에서 등장하는 성 미카엘은 금발의 미남자로, 갑옷으로 몸을 감싸고 긴 머리를 휘날리며 등에는 하얀 날개가 돋아 있다. 그리고 오른손에는 검을, 왼손에는 저울을 들고 용으로 화한 사탄을 짓밟고 있다. 조각에서 보는 바와 같이 하느님의 대행자로서 사탄과 싸워 처단하는 것이 미카엘의 주된 임무다. 유럽의 중세시대에 여러 천사에 대한 신심이 등장했는데, 성 미카엘에 대한 신심과 비교하면 다른 천사들은 언급만 되는 정도에 불과했다. 당장 기도문의 숫자가 다르다. 이런 것만 봐도 민중 사이에서 미카엘 대천사가 얼마나 인기가 있었는지 알 수 있다.

◀〈대천사 성 미카엘〉_베네치아, 산타 마리아 아순타 성당 소장

511. 설교단

베네치아 산타 마리아 아순타 성당의 설교단으로, 휘장이 천이 아니라 대리석 조각으로 섬세한 무늬까지 새겨져 있어 착시를 일으키게 되는 놀라운 조각 설교단이다.

▼〈설교단〉_베네치아, 산타 마리아 아순타 성당 소장

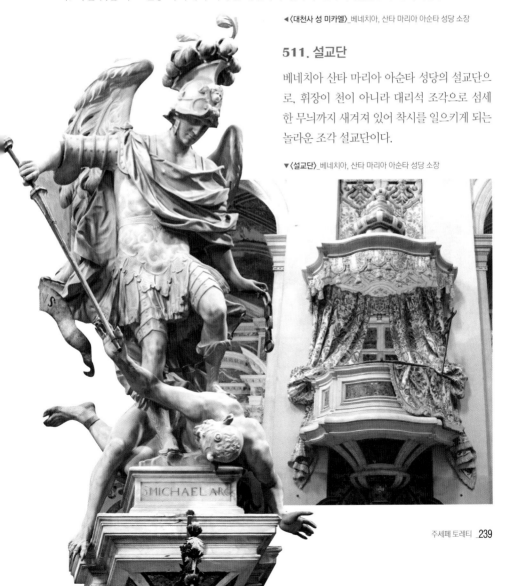

카를로 바르톨로메오 라스트렐리
(Carlo Bartolomeo Rastrelli, 1675~1744)

카를로는 이탈리아의 조각가이자 건축가이다. 이탈리아에서 태어난 그는
1716년 러시아로 이주하여 죽을 때까지 일했다. 그의 가장 유명한 작품으로
는 피터 대왕의 기마상과 여러 흉상이 있다. 그의 명성은 아들 프란체스코 바
르톨로메오 라스트렐리에 의해 가려졌지만, 그는 수십 년 동안 상트 페테르
부르크에서 가장 저명한 예술가 중 하나였다. 피렌체에서 태어난 카를로는
프랑스에서 전반부를 보냈으며 조각가이자 디자이너로서 상당한 성공을 거
두었으며 교황 뉘시오(Papal Nuncio)로부터 백작 직함을 수여 받았다.

▲카를로 바르톨로메오 라스트렐리의
자소상

512. 피터 대왕의 기마상

러시아의 피터 대왕은 핀란드의 폴타바와 행고
에서 승리하여 러시아가 대륙 북부에서 지배적
인 권력이 되고, 발트해에 자리 잡고, '유럽으로
의 창'을 얻고, 마침내 제국이 되는데 커다란 업
적을 쌓았다. 라스트렐리는 피터 대왕의 인상
깊고 강력한 이미지를 조각하는 데 성공했다.
피터 대왕 기마상은 특히 아름다운 실루엣을 가
지고 있으며 기념물의 받침대를 구성하는 대리
석의 밝은 색조는 어두운 청동 기념물과
잘 대조된다.

▶상트 페테르부르크의
성 마이클 성 앞에 세워져 있는 피터 대왕의 기마상

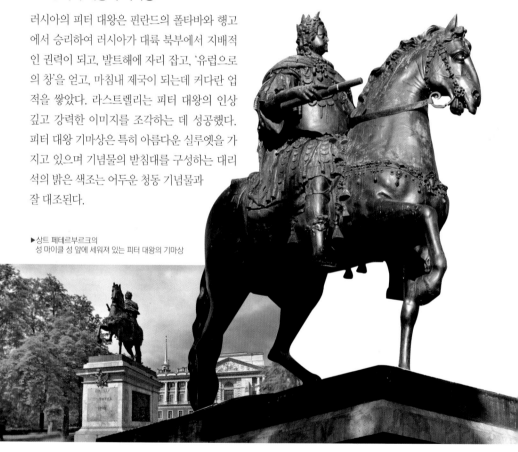

513. 러시아의 엘리자베스

러시아의 바로크 양식을 부흥시킨 안나 이오 안
노브나의 목조 부조상으로 러시아의 조각에 원
천이 된 라스트렐리의 작품이다. 그녀는 자신의
치세 아래 상트 페테르부르크 여름 궁전과 겨울
궁전과 여러 건축물을 증축해 오늘날 러시아의
화려한 유산을 남겼다.

▶〈러시아의 엘리자베스〉_ 상트 페테르부르크 암자 박물관 소장

514. 흑인 소년과 함께 있는 안나 이오 안 노브나

러시아의 엘리자베스로 일컬어지는 그녀는 1711년부터 1730년까지 쿨랜드 공국의 섭정으로
복무하다가 러시아 황후로 러시아를 통치했다. 러시아 내에서 안나의 통치는 암흑시대로
불리기도 했는데 라스트렐리는 그녀의 위엄을 흑인 노예를 따르게 하여 묘사하였다.

▼〈흑인 소년과 함께 있는 안나 이오 안 노브나〉
상트 페테르부르크 암자 박물관 소장

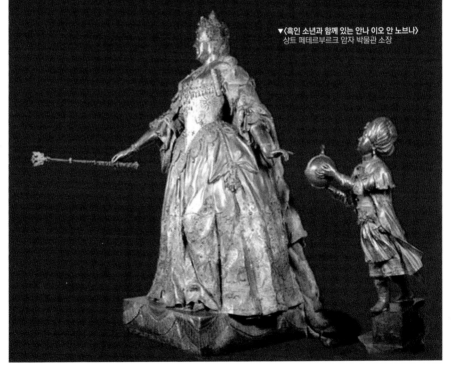

안토니오 코라디니 (Antonio Corradini, 1688~1752)

베니치아 출신의 이탈리아 로코코 조각가인 코라디니는 베일 아래의 얼굴과 몸의 윤곽을 식별할 수 있는 인체에 대한 환상적인 베일 묘사(주름 기법)로 가장 잘 알려져 있다. 베네토의 에스테에서 태어난 그는 드레스덴, 프라하, 상트 페테르부르크를 포함한 유럽 전역을 여행하면서 이주 예술가로서 많은 경력을 쌓았다. 그는 비엔나에서 10년 이상을 보냈으며 신성로마제국 황제 찰스 6세의 법정 조각가였다. 로마에서 잠깐 머물다가 나폴리에서 눈을 감았다.

▲ 안토니오 코라디니의
〈베일에 싸인 그리스도〉 부분

515. 베일에 싸인 그리스도

안토니오 코라디니는 베일 아래의 얼굴과 몸의 윤곽이 식별되는, 여성에 대한 환상적인 베일 묘사로 가장 잘 알려져 있다. 그러나 그는 이 작품을 완성하지 못하고 눈을 감았는데 이어 주세페 산마르티노 조각가가 완성했다.

▼〈베일에 싸인 그리스도〉_나폴리, 카펠라 산세베로 박물관 소장

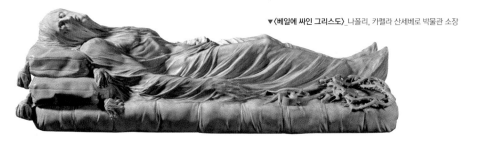

516. 아도니스

이 대리석은 한때 베네치아 궁전의 기대어 앉은 비너스(현재 잃어버림)와 함께 전시되었다. 조각의 대상은 비너스 여신의 사랑을 받는 신화적인 사냥꾼 아도니스로 규정하고 있다. 그는 멧돼지에 의해 죽어가는 모습으로 묘사되지만, 이 조각의 인물은 평화로운 잠에 빠진 것처럼 보이며, 대신 달의 여신 다이애나를 유혹한 잠자는 목동 엔디미온으로 보는 경우도 있다.

▶〈아도니스〉_뉴욕, 메트로폴리탄 미술관 소장

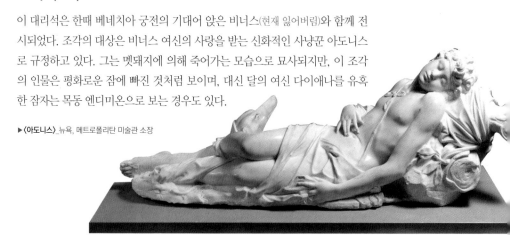

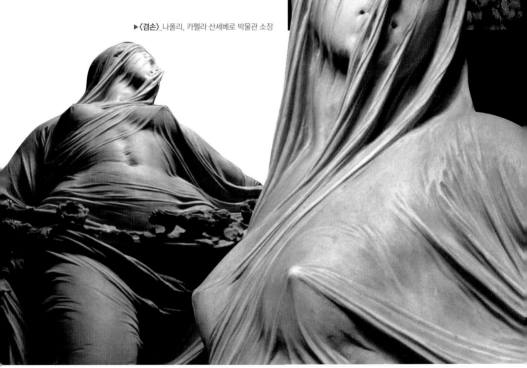

517. 겸손

이 조각상에 나타나는 '젖은 천 주름' 기법은 16
세기 말부터 발굴된 고대 그리스 로마의 조각상
에서 출발되었다. 이를 연구한 당시의 조각가들
은 모방과 창조라는 아슬아슬한 경계에서 자신
만의 독창성을 나타내려고 부단한 노력을 하였
다. 코라디니의 〈겸손〉은 당대 우아한 여인 조
각을 대표하는 명작으로, 나폴리의 산 세베로
예배당을 위해 만들어진 대리석 조각이다. 무엇
보다 이 작품의 독특한 창조성이 빛나는 지점은
조각상이 아예 온몸과 얼굴에 통째로 베일을 쓴
여성을 나타낸 작품이라는 데 있다. 베일을 표
현한다는 것은 조각이라는 장르가 보여 줄 수
있는 최상의 테크닉과 이상이었기에 당시 수요
가 엄청났다. 더군다나 베일이라는 은폐성에 대
한 호기심이 사람들을 자극하는 데 일조하였다.

▶〈겸손〉_나폴리, 카펠라 산세베로 박물관 소장

프란체스코 퀘이롤로 (Francesco queirolo, 1704~1762)

이탈리아 제노바 태생의 프란체스코 퀘이롤로는 로마와 나폴리에서 활동한 로코코시대의 조각가이다. 그는 로마에서 주세페 루스코니와 함께 훈련했다. 그는 산타 마리아 마기오레의 〈성 찰스 보로 메오〉와 〈성 버나드의 조각상〉, 스웨덴의 〈크리스틴의 흉상〉, 트레비 분수의 〈부의 가을〉을 제작했다. 특히 1752~1759년에 조각한 〈속임수에서 해방〉은 그의 걸작으로 많은 사람에게 경탄을 자아내게 했다.

▲ 퀘이롤로의 심장을 쥐고 있는 〈성실의 알레고리〉

518. 성실의 알레고리

성실성은 비둘기를 통해 표현된다. 그녀의 손에는 순결의 상징인 심장이 쥐어져 있다. 당시 비평가인 리파는 조각에 대해 다음과 같이 인용한다. "오른손에는 흰 비둘기를 들고 왼손으로는 우아하고 아름다운 행동으로 가슴을 품고 있는 금 옷을 입은 여인은 마음이다."

◀〈성실의 알레고리〉_나폴리, 카펠라 산세베로 박물관 소장

▼나폴리 카펠라 산세베로 예배당 전경. 박물관으로도 이용하고 있다

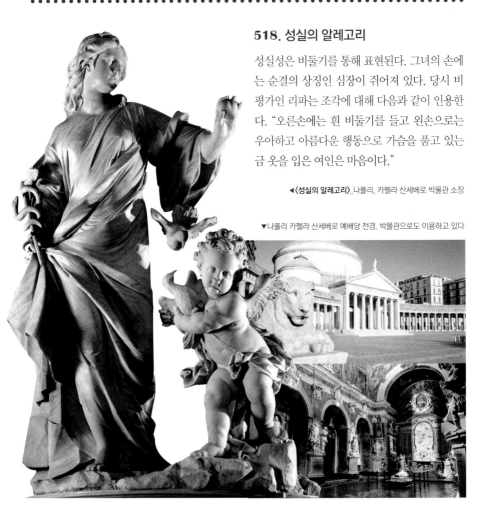

519. 속임수에서 해방

퀘이롤로의 걸작인 이 조각상은 섬세하고 정교하게 조각된 그물에서 벗어나 날개 달린 천사의 도움을 받는 한 남자를 묘사하고 있다. 천사(지식을 뜻함)는 인간의 어리석음으로부터 해방되는 상징적 모티브이다. 이마에 작은 불꽃을 가진 작은 날개가 달린 영혼은 인간의 지성의 상징인 이마에 있는 인간의 복잡한 그물망에서 벗어나도록 도와주며, 세속적인 정열의 상징인 지구를 가리키고 있다. 인간의 몸과 떨어져 있는 조각의 그물망이 믿기지 않을 정도로 정교하다.

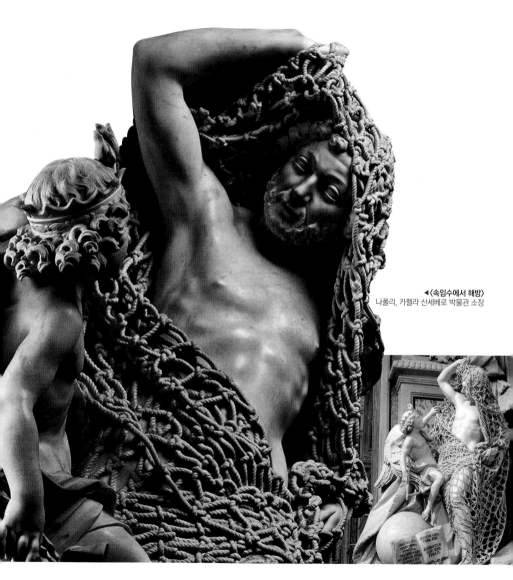

◀〈속임수에서 해방〉
나폴리, 카펠라 산세베로 박물관 소장

크리스토프 가브리엘 알레그랭
(Christophe-Gabriel Allegrain, 1710~1795)

알레그랭은 파리의 풍경 화가의 가족으로 태어났다. 그의 가장 유명한 작품인 대리석 〈목욕을 마친 비너스〉는 1767년 살롱에서 전시되어 감각적인 환영을 받았다. 이 작품은 루이 15세가 자신의 마지막 정부였던 뒤바리 부인에게 주었으며 그녀는 자신의 거처인 루브시엔 성에 알레그랭의 1778년 작품 〈악타이온을 노려보는 다이아나〉와 같이 세워 두었다. 프랑스의 화단은 알레그랭을 로코코의 매력과 부드러움으로 신고전주의 스타일을 단련한 조각가로 일컬었다.

▲크리스토프 가브리엘 알레그랭의 초상

520. 목욕을 마친 비너스

오늘날 만들어진 여인상 중 가장 아름다운 모습의 여신상 중 하나가 바로 크리스토프 가브리엘 알레그랭이 조각한 〈목욕을 마친 비너스〉 조각상이다. 알레그랭은 18세기 조각가로 이 작품을 만들기 전에는 무명에 가까운 예술가였다. 1755년, 프랑스 왕립위원회에서 당시 나르시스를 만든 작가로만 알려져 있던 알레그랭에게 작품 의뢰가 주어졌다. 작품을 만들 대리석 덩어리가 운반되었는데, 맥이 있고 푸른빛이 도는 상태가 안 좋은 대리석이었다. 하지만 그의 완성된 이 작품이 사람들로부터 많은 반향을 일으키게 된다. 유연한 곡선과 낮게 기울인 어깨, 알맞게 솟은 가슴, 정교하게 땋아 내린 머리 스타일 등은 여인상 중 가장 아름다운 조각상으로 평가되고 있다.

▶〈목욕을 마친 비너스〉_파리, 루브르 박물관 소장

521. 악타이온을 노려보는 다이아나

조각은 여신에게 억울한 죽음을 당한 청년 악타이온의 이야기를 묘사한 조각 작품이다. 처녀 신이자 순결의 여신인 다이아나(그리스 신화의 아르테미스)는 우연히 자신의 알몸을 본 악타이온에게 저주를 내려 죽음에 이르게 한다. 악타이온이 하루는 사냥개 50마리를 이끌고 키타이론의 산속에서 사냥을 하다가 순결의 상징인 처녀신 다이아나가 목욕하는 광경을 엿보게 되었다. 순결에 상처를 입었다고 생각한 다이아나는 화가 나 그를 사슴으로 변하게 하였는데, 결국 자신의 사냥개에게 쫓기다가 물려 죽은 것이다. 조각은 목욕하려는 그녀의 아름다운 몸매를 드러냈으나 여신의 시선은 치명적 팜므파탈의 빛을 분출하고 있다.

▶〈악타이온을 노려보는 다이아나〉_파리, 루브르 박물관 소장

장 밥티스트 피갈레 (Jean Baptiste Pigalle, 1714~1785)

피갈레는 목수의 일곱 번째 자녀로 파리에서 태어났다. 그는 로마 대상을 얻지 못했지만, 노력 끝에 왕립 회화 및 조각 아카데미에 들어가 당대 가장 인기 있는 조각가 중 한 명이 되었다. 그의 초기 작품은 그의 성숙한 시기보다 덜 평범하지만, 볼테르의 누드 조각상은 18세기 프랑스 조각의 전형을 보여주고 있다.

▶장 밥티스트 피갈레의 초상

522. 벌거벗은 볼테르

18세기 프랑스 작가이자 계몽주의 사상가인 볼테르의 조각상이다. 1770년 당시 피갈레는 이 조각에 대한 의뢰를 받았다. 피갈레는 급진적인 주제를 선택했고, 영웅적인 누드, 고대의 방식으로 벌거벗은 채로 앉아 있는 철학자의 내면을 강조하였다. 왼팔에 부주의하게 놓인 단순한 커튼은 볼테르의 자연적으로 쇠약해진 몸을 발견한다. 그러나 명상적이고 자발적인 태도로 그를 보여주며, 한 손에는 두루마리를, 다른 한 손에는 깃털을 들고 자신의 예술에 필요한 도구를 가지고 있다. 다른 문학적 속성은 탈리아의 가면, 코미디, 그리고 멜포메네의 단검, 비극, 책, 두루마리, 월계관 화환 및 거짓말은 모두 철학자, 역사가, 작가 및 시인의 상징이다.

▶〈벌거벗은 볼테르〉_파리, 루브르 박물관 소장

523. 드니 디드로

프랑스의 철학자이자 문학자인 디드로는 18세기 프랑스의 대표적 계몽주의 사상가이다. 《맹인서간》에는 무신론의 경향을 나타내었고 세계 최초 《백과전서》의 편찬에 평생을 바친 인물로 피갈레는 청동 흉상으로 그를 기렸다.

◀〈드니 디드로〉_파리, 루브르 박물관 소장

524. 마담 드 퐁파두르

이 작품은 1751년 마담 드 퐁파두르가 서른 살이었을 때 완성되었다. 이 흉상은 아마도 같은 해에 완성된 그녀의 거처인 벨뷔 성을 장식하기 위한 것일 것이다. 그녀는 현지 프랑스 재료의 사용을 촉진할 의도로 단단하고 부서지기 쉬운 대리석인 흉상을 위한 돌을 선택했다. 이 조각은 프랑스 피레네 산맥에서 새로 발견된 채석장에서 나온 흰색 대리석으로 만든 최초의 작품이다.

◀〈마담 드 퐁파두르〉_파리, 루브르 박물관 소장

525. 날개 달린 샌들을 신는 헤르메스

이 작품은 날개로 비행을 준비하는 헤르메스의 조각이다. 위쪽으로 온화한 시선과 날개 달린 모자 밑에서 헤르메스가 얼굴에 살짝 미소를 보인다. 전령의 신인 헤르메스가 날개 달린 샌들을 발에 고정시키는 모습에서 신의 소식을 인간에게 전하려는 모습이 친근하게 다가온다.

▶〈날개 달린 샌들을 신는 헤르메스〉_파리, 루브르 박물관 소장

526. 가을

이 꽃병은 피갈레의 동료와 함께 건축가 앙주 자크 가브리엘이 왕실 샤토 드 초이스를 위해 디자인한 네 세트 중 하나이다. 루이 16세에 의해 마리니 후작에게 주어졌으며, 그는 자신의 성가에 배치하여 금세기 초까지 머물렀다. 봄의 속성으로 장식된 다른 쌍은 자크 베르 벡에 의해 만들어졌다.

◀〈가을〉_파리, 루브르 박물관 소장

에티엔 모리스 팔코네 (Étienne Maurice Falconet, 1716~1791)

프랑스 바로크, 로코코 및 신고전주의풍의 조각가로, 프랑스 왕립 세브레스 도자기 제조소를 위해 시리즈로 제작한 작은 조각상으로 유명하다. 그는 1766년 9월 캐서린 대왕에 의해 러시아에 초대될 때까지 세브레스 도자기 제조소에서 일하고 있었다. 상트 페테르부르크에서 그는 제자이자 의붓딸 마리 앤 콜롯과 함께 청동 기병으로 알려진 청동으로 피터 대왕의 거대한 동상을 제작했다. 1788년 파리로 돌아온 그는 프랑스 미술 아카데미의 감독이 되었다. 교회를 위해 위임된 팔코네의 종교작품 중 많은 부분이 프랑스 혁명 당시 파괴되었다.

▲에티엔 모리스 팔코네의 초상

527. 피그말리온과 갈라테아

이 조각상의 주제는 로마 시인 오비디우스의 피그말리온 이야기에서 묘사한 것이다. 피그말리온은 사랑의 여신 비너스에 의해 생명이 주어지는 바로 그 순간에 누드 조각인 그의 사랑의 발치에서 그녀를 보며 격렬한 놀라움을 드러낸다. 이 대리석 동상은 화가 프랑수아 부셰의 가볍고 종종 에로틱한 작품과 같은 정신을 공유하지만, 팔코네는 냉정한 고전주의로 유명한 야심 찬 조각품을 만들기도 했다.

◀〈피그말리온과 갈라테아〉볼티모어, 월터스 미술관 소장

528. 아기 천사 상

이 천사의 형상은 르네상스, 바로크, 로코코를 거치면서 신화적 성격과 더욱 긴밀히 결합되면서 더욱 신비롭고 사랑스러운 큐피드의 모습으로 변형되어 갔다.

▶〈아기 천사 상〉_파리, 루브르 박물관 소장

529. 레다와 백조

아름다운 공주 레다에게 반한 제우스가 그녀가
좋아하는 백조로 변신하여 다가가는 모습이다.
제우스는 그녀와 사랑하여 그리스 최고의 미인
헬레나를 낳는다. 이 작품은 세브레스 도자기를
위한 조각이다.

◀〈레다와 백조〉_파리, 루브르 박물관 소장

530. 키스

젊은 연인이 키스하는 장면을 묘사한 조각으로,
당시 로코코 문화에 잘 어울리는 조각상이다.
로코코 문화는 귀족 및 부르주아의 문화로 장식
적이고 선정적인 장면들이 다른 작품들 중에서
도 많이 등장하고 있다.

▶〈키스〉_파리, 루브르 박물관 소장

531. 앉아서 목욕하는 여인

팔코네의 가장 잘 알려진 대표작이다. 관람자가
걸어 다니며 모든 면에서 볼 수 있도록 조각된
작고 우아한 조각상은 로코코 문화를 만끽하게
해 주는 석고상이다.

◀〈앉아서 목욕하는 여인〉_파리, 루브르 박물관 소장

532. 목욕하는 여인

팔코네를 일약 스타로 만든 유명한 작품은 〈목욕하
는 여인〉이다. 물가에서 조심스럽게 두 발을 적시
고 있는 요정 같은 여인을 묘사한 팔코네의 이 조
각상은 세련된 작품으로 평가받고 있다. 흘러내리
는 듯한 숄로 중요 부분만 가리고 있는 이 여인은
선이 가늘고 긴 우아한 얼굴에, 조그만 가슴을 지
니고 있다. 이러한 형상화는 팔코네의 예술이 추구
하는 본질적인 요소들이다. 이 작품에서 팔코네는
여인에게서 가까스로 인식될 만한 각 부분의 형태
들을, 마치 실물을 보는 것처럼 낮게 눈을 내리깔
고 있는 진실한 얼굴을 통해 보여주고 있다. 이 여
인에게서는 천박한 느낌을 연상하게 하는 어떤 요
소도 드러나지 않는다.

◀〈**목욕하는 여인**〉_파리, 루브르 박물관 소장

533. 앉아 있는 님프

팔코네의 대표작 〈목욕하는 여인〉이 우아
하게 서 있는 동세를 나타내고 있다면
이 작품은 앉아 있는 여인의 아름다움을
보여주고 있다. 왼쪽 다리를
오른쪽 무릎에 올린
자세가 미려하다.
특히 조각 주위를 360도
돌면서 관람하면 마치 살아있는
착각을 느끼게까지 한다.

▶〈**앉아 있는 님프**〉_파리, 루브르 박물관 소장

534. 피터 대왕의 기마상

이 작품은 상트 페테르부르크에 있는 피터 대왕의 기념비적인 기마상이다. 러시아의 캐서린 2세에 의해 의뢰되었고 팔코네는 이 작품을 위해 12년 동안 일했다. 조각상은 간신히 작업된 화강암 모노리스(거대한 돌 기둥)에 세워졌으며, 인간이 옮긴 가장 큰 돌 중 하나이다. 이 돌은 처음에 1,500톤의 무게가 나갔고, 현재의 위치에 놓였을 때 1,250톤이었다. 로마노프와 결혼한 독일 공주 캐서린은 사람들의 눈앞에서 피터 대왕과 연결되기를 원했다. 그녀는 기마상을 건설하도록 명령했다. 첫 번째 시도에서 사고로 인해 두 번 만들어야 했던 청동 기마상을 녹이기 위해서는 12년이나 걸렸다.

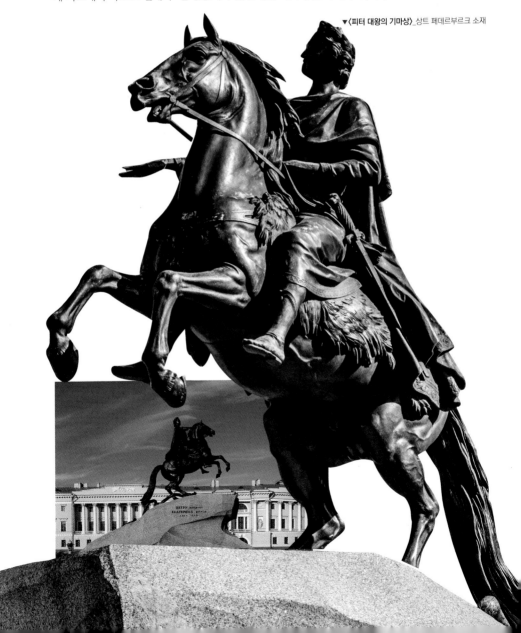

▼**〈피터 대왕의 기마상〉**_상트 페테르부르크 소재

클로드 마셀 클로디온 (Claude Michel Clodion, 1738-1814)

클로드 미셀은 클로디온으로 알려진 프랑스인으로 1762년과 1771년 사이에 로마에 살았다. 그곳에서 그는 고전 로마 조각뿐만 아니라 미켈란젤로와 베르니니의 작품을 공부했다. 그는 소규모 테라코타 그룹으로 유명했으며 종종 개인 수집가를 위해 조각을 만들었다. 그의 작품 대부분은 신화나 풍속을 모티브로 한 작품들이 많으며 우아한 소품들을 많이 남겼다. 특히 작품 중에 사티로스가 많이 등장하고 있는데 그의 대표작도 〈사티로스와 님프〉이다.

▶클로디온의 〈푸토와 백조〉

535. 사티로스와 마이나데스

그리스 신화에서 사티로스와 마이나데스는 술에 만취하여 들판을 헤매고, 춤추고 노래하고, 사랑하는 모습으로 표현되는데 이 작품에서도 서로가 희롱하는 듯한 모습으로 부둥켜안고 있다. 술의 신 디오니소스를 숭배하던 마이나데스들은 포도주의 힘을 빌려 사티로스보다 적극적이었고, 희롱하기도 했다.

▶〈사티로스와 마이나데스〉_파리, 루브르 박물관 소장

536. 여성 사티로스

사티로스는 상반신은 인간이지만 하반신은 염소의 다리를 하고 있는데, 여성의 경우 사티레스로 불린다. 또한 어린 사티로스는 사투리스코스라 불린다. 염소 다리를 하고 있는 어린 사투리스코스의 모습이 매우 앙증맞다.

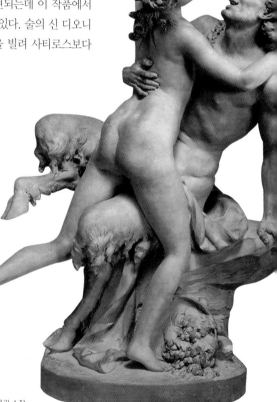

◀〈여성 사티로스〉_파리, 루브르 박물관 소장

537. 사티로스와 님프

사티로스는 그리스 신화에 등장하는 반인반수의 모습을 한 숲의 정령들이다. 그리스 신화에서 남성인 사티로스들은 여성인 님프들과 짝을 이루는 숲의 정령으로 묘사된다. 반인반수의 형상은 대체로 목신 판과 비슷하지만 늘 술에 취해 있기 때문에 얼굴이 불그스레하고 항상 음경이 발기돼 있는 것이 특징이다. 모습에 걸맞게 사티로스들은 주색을 무척 밝힌다. 목신 판도 호색한으로 묘사되지만, 사티로스에 비할 바가 못 된다. 사티로스들은 저급하고 익살맞고 음탕하다. 늘 님프들 꽁무니를 쫓아다니다 틈만 나면 달려들어 욕망을 채우곤 한다.

▲〈사티로스와 님프〉_파리, 루브르 박물관 소장

538. 사티로스와 님프의 키스

사티로스는 여색을 밝히는 특성 때문에 중세와 르네상스시대에 악덕을 대표하는 이미지로 굳어졌다. 그러나 바로크시대 이후부터 점차 부정적인 이미지가 조금씩 완화되어 다양한 문학과 예술작품에 소개돼 인기를 끌기 시작했다. 사티로스 일화가 인기를 끈 이유는 무엇보다 에로틱한 장면을 표현할 수 있는 절호의 기회였기 때문이다. 엄격한 시대적 분위기에서 에로티즘을 표현하기에는 제약이 따랐다. 그렇기에 사티로스와 님프들이 함께 있는 장면은 수많은 작가에 의해 반복적으로 만들어졌다.

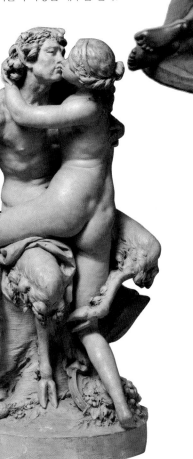

◀〈사티로스와 님프의 키스〉_파리, 루브르 박물관 소장

539. 에로스와 프시케

에로스와 프시케의 이야기는 2세기 작가 루시우스 아폴레이우스의 《황금 나귀》에 삽입된 이야기이다. 프시케의 아름다움에 미의 여신 아프로디테는 질투하여 아들인 에로스를 보내 혼내주려고 한다. 하지만 에로스는 프시케를 사랑하게 된다. 이 조각 군상은 다양한 요소를 성공적으로 결합하고 얽히는 클로디온의 기술을 입증할 뿐 아니라 점토의 활발한 작업을 통해 인접한 부드러운 피부와 대조되는 질감을 만들고 있다.

◀〈에로스와 프시케〉_파리, 루브르 박물관 소장

540. 잠자는 님프

머리를 팔에 얹고 눈을 감은 님프가 벌거벗은 모습으로 쿠션에 기대어 잠자는 모습이다. 대리석의 매끈한 조각은 조명 아래 발광체가 되어 온몸이 빛이 나고 있다. 클로디온의 에로틱한 구성은 더 작은 테라코타 작품으로 제작되었는데 많은 개인 후원자들로부터 칭송을 받았다.

▼〈잠자는 님프〉 보스턴 미술 박물관 소장

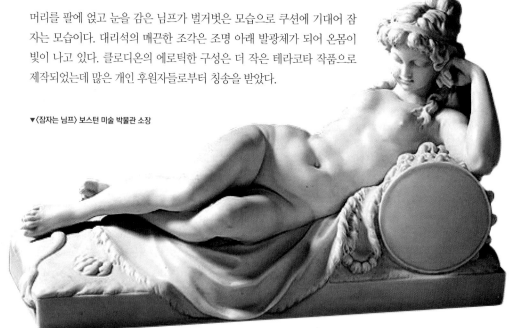

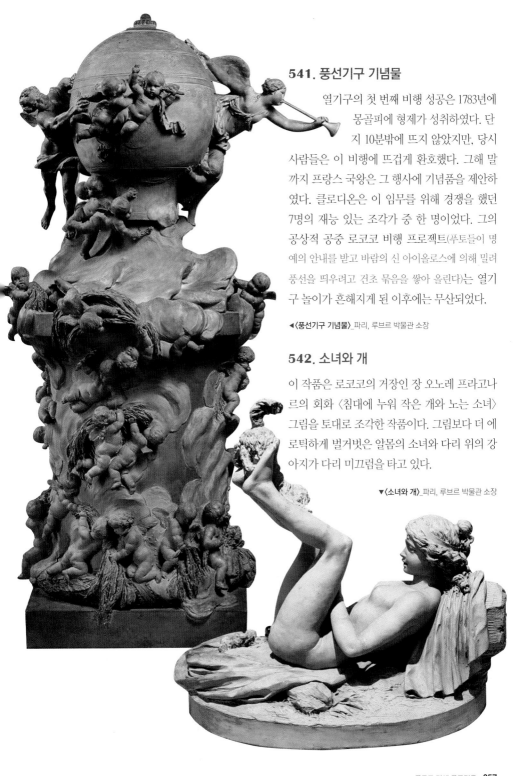

541. 풍선기구 기념물

열기구의 첫 번째 비행 성공은 1783년에 몽골피에 형제가 성취하였다. 단지 10분밖에 뜨지 않았지만, 당시 사람들은 이 비행에 뜨겁게 환호했다. 그해 말까지 프랑스 국왕은 그 행사에 기념품을 제안하였다. 클로디온은 이 임무를 위해 경쟁을 했던 7명의 재능 있는 조각가 중 한 명이었다. 그의 공상적 공중 로코코 비행 프로젝트(푸토들이 명예의 안내를 받고 바람의 신 아이올로스에 의해 밀려 풍선을 띄우려고 건초 묶음을 쌓아 올린다)는 열기구 놀이가 흔해지게 된 이후에는 무산되었다.

◀〈풍선기구 기념물〉_파리, 루브르 박물관 소장

542. 소녀와 개

이 작품은 로코코의 거장인 장 오노레 프라고나르의 회화 〈침대에 누워 작은 개와 노는 소녀〉 그림을 토대로 조각한 작품이다. 그림보다 더 에로틱하게 벌거벗은 알몸의 소녀와 다리 위의 강아지가 다리 미끄럼을 타고 있다.

▼〈소녀와 개〉_파리, 루브르 박물관 소장

오귀스탱 파주 (Augustin Pajou, 1730~1809)

오귀스탱 파주는 18세기 중반부터 19세기 초반까지 프랑스의 역사적 건축물에 대한 조각 작업과 프랑스의 위대한 인물을 대상으로 흉상 작품을 제작하였다. 특히 그는 만 18세 때 프릭스 드 롬을 수상할 만큼 어린 시절부터 뛰어난 실력을 갖추고 있었으며 이를 바탕으로 건축물의 부조 조각 작업부터 인물 흉상 작업까지 다양한 조각 작업을 수행하였다는 점에서 주목할 만하다.

▶ 오귀스탱 파주의 초상

●●

543. 뒤 바리 부인의 흉상

퐁파두르 후작 부인과 함께 루이 15세의 대표적인 정부로 알려져 있다. 퐁파두르 후작 부인 사후 루이 15세의 뒤에서 정치적 영향력과 실권을 행사하였다. 그녀는 창녀 출신이었던 탓에 마리 앙투아네트는 물론 루이 15세의 세 딸로부터도 무시당했다. 그녀는 루이 15세의 후궁으로 황태자 루이의 비 마리 앙투아네트와 수시로 갈등하였다. 루이 15세 사후 바스티유 수도원으로 추방되었다가 1793년 12월 프랑스 대혁명 때 단두대에서 처형당했다.

▶〈뒤 바리 부인의 흉상〉_파리, 루브르 박물관 소장

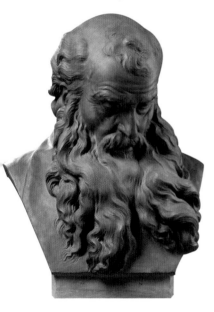

544. 노인의 머리

이 흉상은 일반적으로 길게 흐르는 수염과 사려 깊은 표정으로 알려진 성 어거스틴을 묘사한다. 그의 성 어거스틴은 앵발리드 군사 박물관에 있던 기존 석고 동상을 대체하기 위해 의뢰된 시리즈 중 하나였다. 파리의 유명한 조각가들이 이 프로젝트에 참여했으며 1761년 파주가 이것을 위해 대리석 성 어거스틴의 흉상을 제작했다. 불행히도, 대혁명 때 모든 조각상이 제거되었고 성 어거스틴을 포함한 거의 모든 조각상이 사라졌다.

◀〈노인의 머리〉_파리, 루브르 박물관 소장

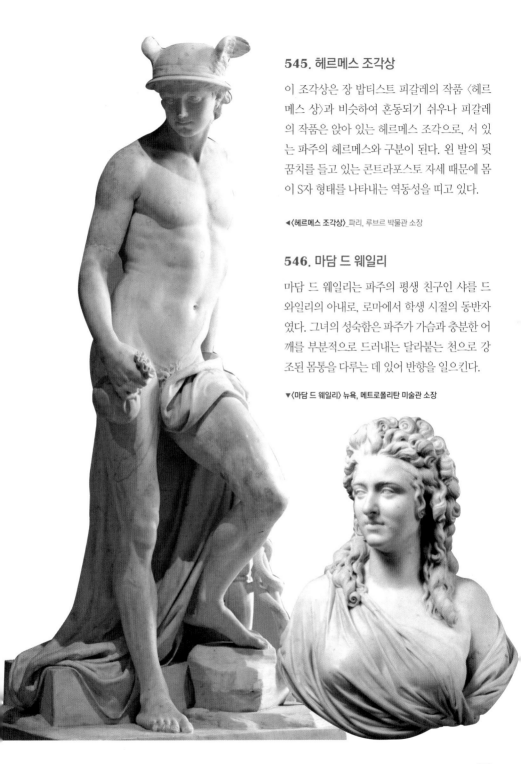

545. 헤르메스 조각상

이 조각상은 장 밥티스트 피갈레의 작품 〈헤르메스 상〉과 비슷하여 혼동되기 쉬우나 피갈레의 작품은 앉아 있는 헤르메스 조각으로, 서 있는 파주의 헤르메스와 구분이 된다. 왼 발의 뒷꿈치를 들고 있는 콘트라포스토 자세 때문에 몸이 S자 형태를 나타내는 역동성을 띠고 있다.

◀〈헤르메스 조각상〉_파리, 루브르 박물관 소장

546. 마담 드 웨일리

마담 드 웨일리는 파주의 평생 친구인 샤를 드 와일리의 아내로, 로마에서 학생 시절의 동반자였다. 그녀의 성숙함은 파주가 가슴과 충분한 어깨를 부분적으로 드러내는 달라붙는 천으로 강조된 몸통을 다루는 데 있어 반향을 일으킨다.

▼〈마담 드 웨일리〉 뉴욕, 메트로폴리탄 미술관 소장

547. 칼리오페

그리스 신화에서 시를 담당하는 아홉 명의 뮤즈(학문과 예술의 여신) 중 서사시를 맡고 있는 칼리오페의 어원은 '아름다운 목소리'이다. 오르페우스의 어머니라고 한다. 조각의 그녀는 얇은 드레스를 입고 있으며, 모든 패턴과 레벨은 입체효과로 새겨져 있다. 그녀가 오른손에 들고 있던 책에는 시를 책임지는 그녀의 책임이 반영되어 있다.

◀〈칼리오페〉_파리, 루브르 박물관 소장

548. 마리 앙투아네트

18세기 프랑스 로코코시대 루이 16세의 아내인 마리 앙투아네트는 오스트리아의 공주로 정략결혼에 의해 프랑스의 왕비가 되었다. 그녀는 오귀스탱 파주와 비제 르 브룅 등 소수의 예술가와 교류하였고 시시콜콜한 프랑스 격식을 이해하지 못했다고 한다.

▶〈마리 앙투아네트〉_파리, 루브르 박물관 소장

549. 엘리자베스 비제 르 브룅

오귀스트 파주는 마리 앙투아네트의 전속 화가이자 여류 화가인 르 브룅의 흉상을 1783년에 제작하여 살롱에 전시했다. 아름답고 재능있는 예술가의 면모가 드러나는 테라코타 작품이다.

▶〈엘리자베스 비제 르 브룅〉_파리, 루브르 박물관 소장

550. 쫓겨난 프시케

프시케는 그리스 신화에서 에로스와 사랑을 나눈 에로스의 부인이며 사랑과 영혼의 여신이다. 〈에로스와 프시케〉는 많은 작가가 작품의 소재로 삼은 주인공으로, 오귀스탱 파주의 〈쫓겨난 프시케〉에서 마니에리즘 양식의 길게 늘어진 인체를 나타내고 있다. 이 작품의 소재는 이후 파주의 제자 안토니오 카노바에 의해서 걸작으로 탄생한다.

◀〈쫓겨난 프시케〉_파리, 루브르 박물관 소장

551. 베리 백작부인 루이스 엘리자베스

베리 백작부인은 루이 16세가 좋아하는 여인으로, 파주는 왕이 좋아하는 관능적인 초상화 흉상을 다섯 가지 변형으로 만들었다. 머리카락은 티아라 스타일로 머리 위에 그려져 부드러운 높은 이마와 벌거벗은 왼쪽 어깨를 드러내어 백작부인의 수동적인 태도는 고대 여신의 고요한 귀족의 자태를 제공한다.

▼〈베리 백작부인 루이스 엘리자베스〉_파리, 루브르 박물관 소장

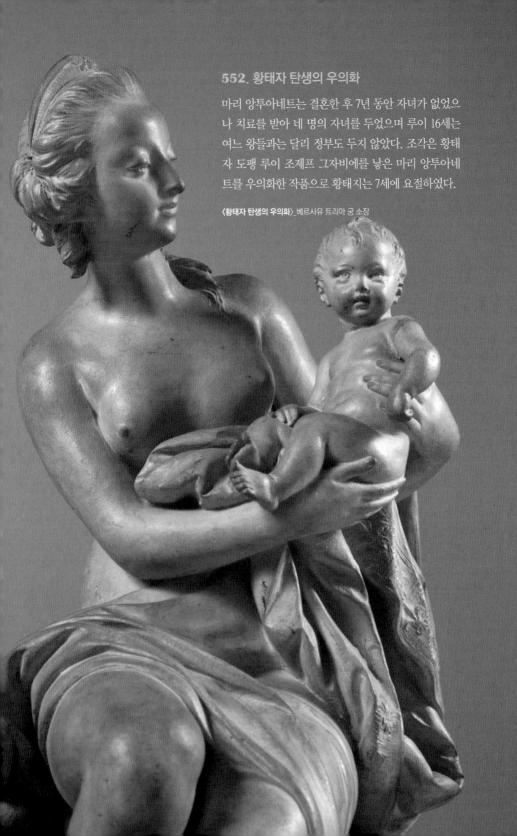

552. 황태자 탄생의 우의화

마리 앙투아네트는 결혼한 후 7년 동안 자녀가 없었으
나 치료를 받아 네 명의 자녀를 두었으며 루이 16세는
여느 왕들과는 달리 정부도 두지 않았다. 조각은 황태
자 도팽 루이 조제프 그자비에를 낳은 마리 앙투아네
트를 우의화한 작품으로 황태지는 7세에 요절하였다.

〈황태자 탄생의 우의화〉 베르사유 트리아 궁 소장

553. 데카르트

르네 데카르트는 근대 철학의 포문을 연 프랑스의
철학자, 수학자, 과학자이다. 그는 방법적 회의를
통해 '나는 생각한다. 고로 존재한다'는 것이야말
로 모든 것을 의심하더라도 더 이상 의심할 수 없
는 진리라 확신하고는 이를 모든 학문의 제1 원리
로 정립하였다. 프랑스는 위대한 사람들의 동상을
세우기로 하는 정책을 수립하였지만 네덜란드도
1622년 초에 에라스무스 동상을 만들어 일반에게
공개했다. 18세기에 이르러 프랑스는 위대한 인물
들을 조각하기로 하여 데카르트 조각상이 제작되
었다.

▶《데카르트》_파리, 루브르 박물관 소장

554. 파스칼

근대 프랑스의 수학자이자 물리학자, 철학자,
그리고 계산기의 발명자인 파스칼은 그의 유고
집 《팡세》에서 '인간은 생각하는 갈대'라는 명
언을 남겼다. 그의 업적, 발견 중 대표적인 것
을 소개하자면 파스칼의 삼각형과 확률이 있다.
1779년 루이 16세는 프랑스의 위대한 사람들의
일련의 조각상을 만들기로 정책을 세웠다. 이에
파스칼의 조각은 파주에 의뢰되었고 그는 훌륭
한 철학자이자 수학자의 모습을 묘사하였다.

◀《파스칼》_파리, 루브르 박물관 소장

장 앙투안 우동 (Jean-Antoine Houdon, 1741~1828)

1771년 살롱에 출품한 〈꿈의 신 모르페우스〉로 명성을 얻은 앙투안 우동은
이후 정열적으로 계속 활동하며 신화에서 취재한 고대풍의 조상(彫像)들을
발표하는 한편, 학자·문인·정치가 등의 많은 흉상을 제작하였다. 1785년
미국 의회로부터 의뢰받은 〈조지 워싱턴 상〉 제작을 위해 미국에 체재하여
국제적으로도 이름을 날렸다. 그는 고대 조각 연구에 기초하는 단정한 신고
전주의와 날카로운 현실 관찰에 의한 표현을 합쳐서 18세기 최대의 조각가
로 자리매김되었다.

▲장 앙투안 우동의 초상

555. 겸손

관람자를 향해 장난스러운 눈길을 보내면서 자신의 벗
은 가슴을 숨기기 위해 팔을 가리고 있는 흉상 초상화
를 나타낸 조각이다. 마치 살아있는 여인의 뇌쇄적인
미소와 관능 앞에 선 관람자가 당황할 수 있는 충격을
느끼게 하는 반신상으로, 조각상 뒷면 아래에 〈겸손〉이
라는 서명을 넣었지만 제목과 달리 매우 도발적이다.
앙투안 우동은 탁월한 흉상을 표현하는데 사실주의와
정밀함을 나타내고 있다.

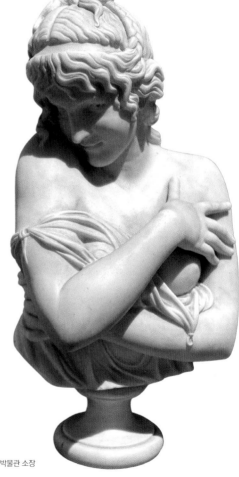

▶〈겸손〉_파리, 루브르 박물관 소장

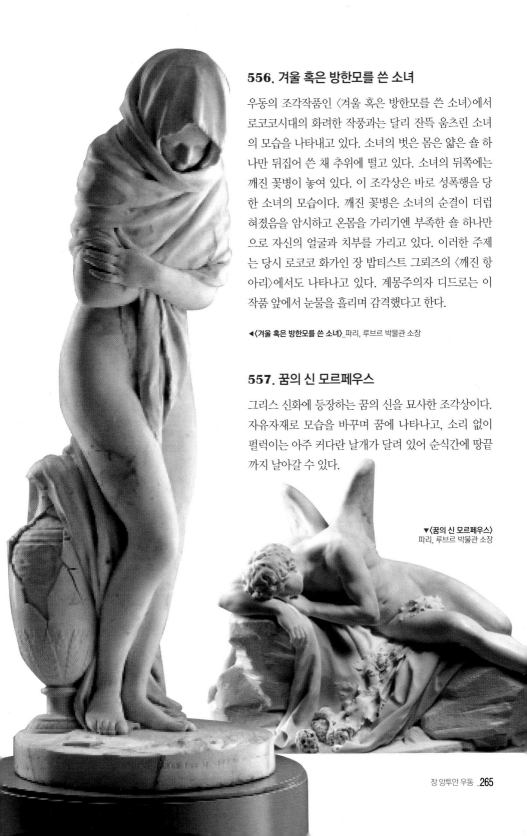

556. 겨울 혹은 방한모를 쓴 소녀

우동의 조각작품인 〈겨울 혹은 방한모를 쓴 소녀〉에서
로코코시대의 화려한 작품과는 달리 잔뜩 움츠린 소녀
의 모습을 나타내고 있다. 소녀의 벗은 몸은 얇은 숄 하
나만 뒤집어 쓴 채 추위에 떨고 있다. 소녀의 뒤쪽에는
깨진 꽃병이 놓여 있다. 이 조각상은 바로 성폭행을 당
한 소녀의 모습이다. 깨진 꽃병은 소녀의 순결이 더럽
혀졌음을 암시하고 온몸을 가리기엔 부족한 숄 하나만
으로 자신의 얼굴과 치부를 가리고 있다. 이러한 주제
는 당시 로코코 화가인 장 밥티스트 그뢰즈의 〈깨진 항
아리〉에서도 나타나고 있다. 계몽주의자 디드로는 이
작품 앞에서 눈물을 흘리며 감격했다고 한다.

◀〈겨울 혹은 방한모를 쓴 소녀〉_파리, 루브르 박물관 소장

557. 꿈의 신 모르페우스

그리스 신화에 등장하는 꿈의 신을 묘사한 조각상이다.
자유자재로 모습을 바꾸며 꿈에 나타나고, 소리 없이
펄럭이는 아주 커다란 날개가 달려 있어 순식간에 땅끝
까지 날아갈 수 있다.

▼〈꿈의 신 모르페우스〉
파리, 루브르 박물관 소장

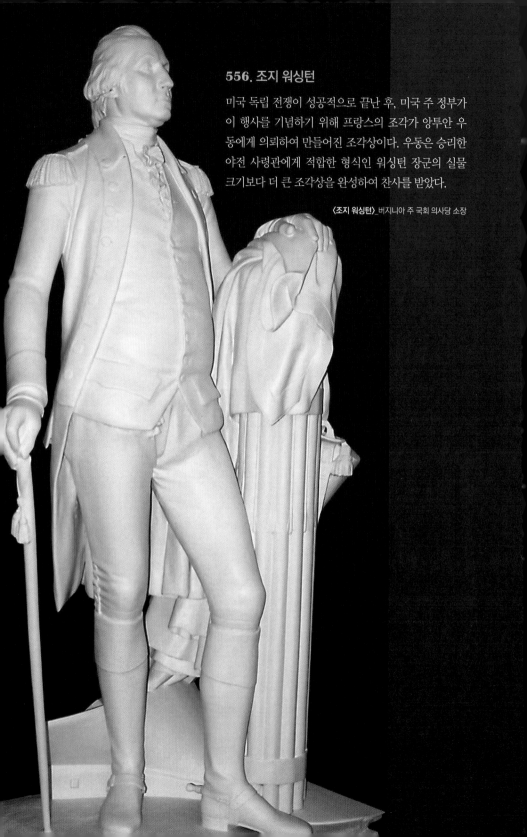

556. 조지 워싱턴

미국 독립 전쟁이 성공적으로 끝난 후, 미국 주 정부가
이 행사를 기념하기 위해 프랑스의 조각가 앙투안 우
동에게 의뢰하여 만들어진 조각상이다. 우동은 승리한
야전 사령관에게 적합한 형식인 워싱턴 장군의 실물
크기보다 더 큰 조각상을 완성하여 찬사를 받았다.

〈조지 워싱턴〉_버지니아 주 국회 의사당 소장

559. 벤자민 프랭클린

이 흉상은 프랭클린의 초상화 중 가장 강력하고 완전한 이상이 실현된 버전이다. 우동의 업적은 프랭클린이 조각가를 위해 앉지 않았다는 점에서 더욱 놀랍다. 두 사람은 1783년까지 공식적으로 만나지 않았다. 아마도 우동은 프리메이슨 롯지의 회의와 같은 행사에서 프랭클린을 본 경험을 바탕으로 작업한 것으로 추정된다.

▶〈벤자민 프랭크린〉_파리, 루브르 박물관 소장

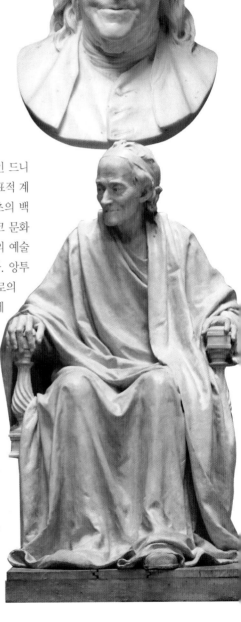

560. 드니 디드로

프랑스의 철학자이자 문학자인 드니 디드로는 18세기 프랑스의 대표적 계몽주의 사상가이다. 그는 최초의 백과전서를 편집하였으며 로코코 문화를 경멸했고 우동 등 계몽주의 예술가들의 작품에 찬사를 보냈다. 앙투안 우동은 1771년 살롱에 디드로의 흉상을 선보여 당시 비평가들에 의해 호평을 받았다.

◀〈드니 디드로〉_파리, 루브르 박물관 소장

561. 볼테르

18세기 프랑스의 작가, 대표적 계몽사상가. 비극작품으로 17세기 고전주의의 계승자로 인정되고, 오늘날 《자디그》, 《캉디드》 등의 철학소설, 역사작품이 높이 평가된다. 백과전서 운동을 지원하였다. 이 조각상은 볼테르를 대표하는 조각상으로, 초현실주의 화가 살바도르 달리는 이 조각상에서 영감을 얻어 〈사라지는 볼테르의 흉상이 있는 노예 시장〉이라는 회화작품을 남겼다.

▶〈볼테르〉_프랑스 남부 파브레 미술관 소장

562. 키스

머리띠가 달린 고전적인 그리스 복장의 젊은 남자와 가운을 입고 머리카락을 쓰다듬은 여성. 둘 다 꽃 화환을 걸치고 있다. 키스하는 커플의 상체의 몸과 머리가 있는 청동상은 분리될 수 없는 하나로 보인다. 조각품의 뒷면에는 작가의 새겨진 서명이 있다.

▶〈키스〉 개인 컬렉션

563. 마담 우동

우동의 부인인 마리 앙쥐 세실 랑글루아의 흉상을 묘사하였다. 우동의 뮤즈였던 그녀는 어느 흉상에서도 볼 수 없는 미소를 띠고 있는데 앙투안 우동의 탁월한 작품성을 잘 보여주고 있다. 그녀는 우동과의 사이에서 세 명의 자녀를 낳았다.

▶〈마담 우동〉_파리, 루브르 박물관 소장

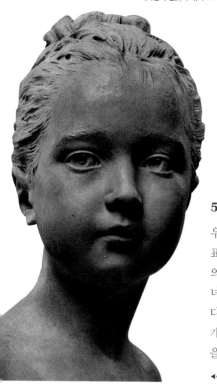

564. 소녀의 흉상

우동의 초상(흉상) 조각들은 모델의 개성을 박진감 있게 표현하여 절찬을 받았다. 이를 잘 나타내는 작품이 〈소녀의 흉상〉이다. 작품의 모델은 루이즈 브롱니아르라는 소녀로 건축가인 알렉산드르 테오도르 브롱니아르의 딸이다. 침착한 표정의 매우 아름다운 테라코타(점토로 빚은 후 가마에 굽는 기법) 흉상은 소름 끼칠 정도로 살아 있는 느낌을 준다.

◀〈소녀의 흉상〉_파리, 루브르 박물관 소장

565. 다이애나

우동의 프랑스 18세기 조각품인 이 걸작은 다이애나에게
처녀의 상징으로 튜닉을 입힌 전임자들의 정적이고 이상
화된 다이애나와는 대조적으로 벌거벗고 달리는 독창적
인 모습을 보여주고 있다. 이 버전에서 다이애나는 그녀
의 모든 일반적인 속성을 가지고 있다. 활, 화살 및 그녀의
머리에 초생달. 그러나 이 버전에서는 대리석에서 재료의
과도한 무게로 인한 기술적 요구로 인해 우동은 기지를
발휘해 수생식물 덩어리와 왼쪽 팔을 통합하기 위한 화살
의 떨림과 같은 지원 포인트를 만들어야 했다.

▶〈다이애나〉_상트 페테르부르크 암지 박물관 소장

566. 목욕하는 여인

이 조각은 루이 필립 조셉 도르레앙의
파리 외곽에 있는 낭만적인 정원을 위해
장식한 분수 군상 중 유일한 잔재이다.
당시 분수는 하얀 대리석 분지로 이루
어져 있었는데, 그 중앙에는 하얀 대리
석으로 목욕하는 여성이 있었고, 그녀
뒤에는 금박으로 장식된 여주인 머리 위
에 물을 쏟아 붓는 흑인 하인 여성이 있
었다고 한다. 하지만 혁명 때 분수가
심하게 파손되었다.

▶〈목욕하는 여인〉_파리, 루브르 박물관 소장

안토니오 카노바 (Antonio Canova, 1757~1822)

신고전주의의 대표 주자인 카노바는 일찍부터 석공 밑에서 일하다가 재능이 인정되어 베네치아의 조각가 토레티의 공방에 입문하였으며, 이때 고대 조각에 깊은 관심을 가졌다. 1779년 22세로 로마로 갔는데, 그 당시 바로크와 로코코에 대한 반발로 고전주의적 풍조가 일기 시작, 폼페이와 엘코라노의 고대 유적을 발굴하기 시작할 때였다. 또한 빙켈만과 레싱의 저술을 참작하여 박차를 가하고 있던 때여서, 로마는 신고전주의 운동의 세계적 중심지가 되었다. 그런 환경에서 그는 고대 조각을 열심히 연구하여 당대 유명한 조각가가 되었다.

▲안토니오 카노바의 초상

567. 헬레나

트로이 전쟁의 원인이 된 헬레나의 흉상이다. 그녀는 그리스 최고의 미인으로 토로이의 왕자 파리스에게 납치되어 그리스와 트로이간에 전쟁이 벌어진다. 레토와 백조로 변신한 제우스 사이에서 알로 태어났는데 흉상의 머리에는 백조의 알을 암시하는 둥근 머리를 하고 있다.

◀〈헬레나〉_런던, 빅토리아 앨버트 박물관 소장

568. 폴린 보르게세, 비너스 빅트리스

폴린 보르게세는 나폴레옹의 여동생으로 1803년 카밀로 보르게세와 결혼했다. 카밀로는 어린 아내에게 경의를 표하기 위해 이 조각상을 주문했다. 이 조각상은 만들어질 때부터 파문이 일었다. 실제 모델이 되어주었던 폴린이 안토니오 카노바 앞에서 올 누드로 포즈를 취했다고 한다

▼〈폴린 보르게세, 비너스 빅트리스〉_로마, 보르게세 갤러리 소장

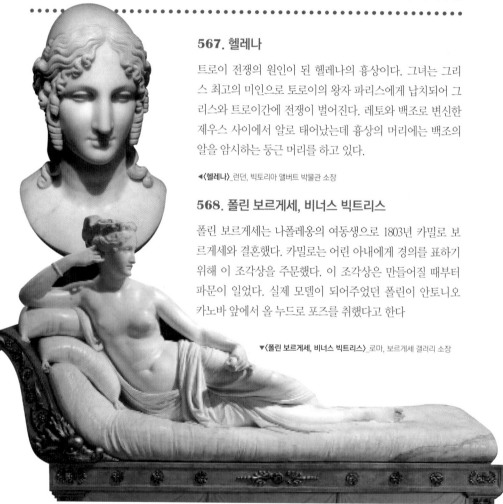

569. 비너스와 아도니스

이 작품은 카노바의 사랑을 주제로 조각한 작품 중 하나인 〈비너스와 아도니스〉의 조각상이다. 1795년에 제작된 이 작품은 미려한 모습과 두 남녀의 애절한 사랑의 스토리로 당시 사람들을 매혹시킨 작품이다. 미소년 아도니스의 대모였던 비너스는 그가 늠름한 청년으로 자라자 그를 사랑하기 시작한다. 그러나 사냥을 좋아했던 아도니스가 항상 걱정되어 그녀는 아도니스에게 근심어린 주의를 준다. 카노바의 조각에서도 비너스는 아도니스를 걱정하는 모습으로 나타나고 있다. 조각에는 아도니스의 연인인 비너스가 아도니스에게 키스를 원하는 장면이 묘사돼 있어, 고대 헬레니즘풍의 신고전주의 양식이 잘 드러나 있다.

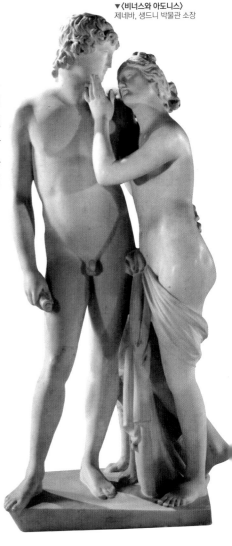

▼〈비너스와 아도니스〉
제네바, 생드니 박물관 소장

570. 회개하는 막달라 마리아

기존의 회개하는 모습의 막달라 마리아는 창녀였던 그녀의 전적 때문에 나체의 모습에서 풀어헤친 긴 머리로 중요한 부분을 가리고 있는 모습으로 그려졌었다. 하지만 카노바의 막달라 마리아는 옷을 입고 앉아 있는데 언뜻 보면 졸고 있는 것처럼 보이고 있다. 손 아래 해골과 허리를 묶은 허리끈의 모습은 사실적이면서 이색적이다.

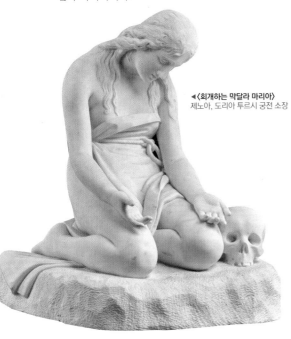

◀〈회개하는 막달라 마리아〉
제노아, 도리아 투르시 궁전 소장

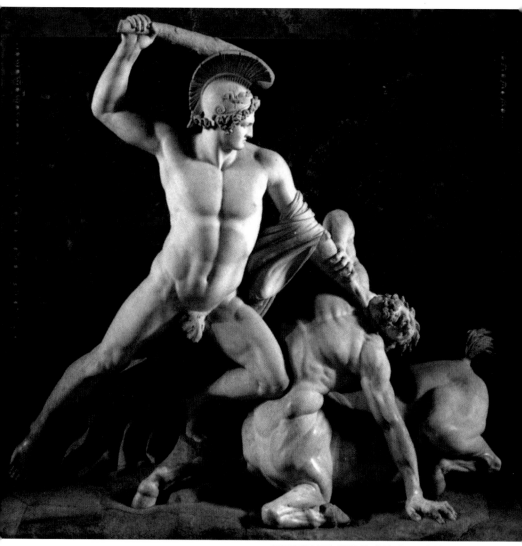

571. 켄타우로스를 죽이는 테세우스

이 작품은 영웅 테세우스가 반인반수(半人半獸)의 켄타우로스를 퇴치하는 모습이다. 카노바는 이 작품에서 고전적 균형미와 격렬한 운동감을 잘 조화시켜 역동적인 조각상을 탄생시켰다. 테세우스는 아테네의 영웅으로, 테세우스가 반인반마의 켄타우로스를 제압하는 장면의 소재는 그리스 신화에서 가져왔더라도 주제는 전형적인 근대의 탐구였다. 테세우스는 이성, 켄타우로스는 자연적 욕구를 상징해 카노바는 조각으로 이성과 본능의 첨예한 대립을 형상화하였다.

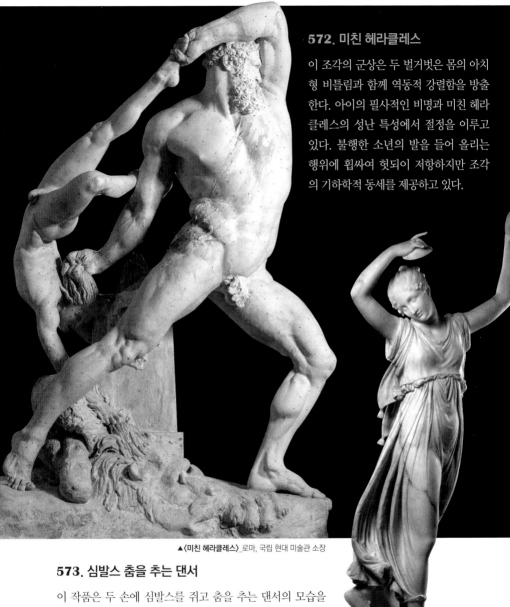

572. 미친 헤라클레스

이 조각의 군상은 두 벌거벗은 몸의 아치형 비틀림과 함께 역동적 강렬함을 방출한다. 아이의 필사적인 비명과 미친 헤라클레스의 성난 특성에서 절정을 이루고 있다. 불행한 소년의 발을 들어 올리는 행위에 휩싸여 헛되이 저항하지만 조각의 기하학적 동세를 제공하고 있다.

▲〈미친 헤라클레스〉_로마, 국립 현대 미술관 소장

573. 심발스 춤을 추는 댄서

이 작품은 두 손에 심발스를 쥐고 춤을 추는 댄서의 모습을 묘사하였다. 헬레니즘 풍의 조각으로, 뮤즈이거나 아니면 디오니소스를 추종하는 마이나데스로 추정된다. 그녀들은 디오니소스 축제 때 춤과 노래를 부르며 광란에 빠지기도 한다.

▶〈심발스 춤을 추는 댄서〉_ 베를린, 베르그루엔 미술관 소장

574. 독서하는 어린 소녀

장식성이 뛰어난 이 작품은 카노바가 다루는 어린 아이의 조각상 중 하나이다. 책을 읽고 있는 어린 소녀는 한 발을 다른 발의 무릎에 올려 책을 받치고 있다. 미세하게 연마된 어린 아이의 모습에서 앙증맞지만 마음을 따뜻하게 만드는 카노바만의 정감이 깃들어 있다.

▶〈독서하는 어린 소녀〉_개인 컬렉션

575. 레슬러

이 작품은 고대 그리스의 조각을 모사한 조각으로 우피치 미술관의 로마 사본에서 영감을 얻었다. 레슬링 과목은 18세기와 19세기에 그들이 제시한 복잡한 포즈 때문에 종종 조각의 교육 과목으로 사용되었다.

▶〈레슬러〉_베를린, 알테 내셔널갤러리 소장

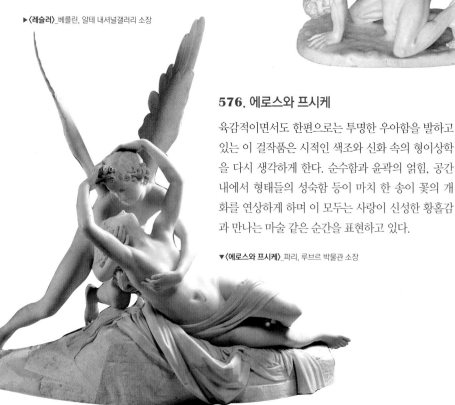

576. 에로스와 프시케

육감적이면서도 한편으로는 투명한 우아함을 발하고 있는 이 걸작품은 시적인 색조와 신화 속의 형이상학을 다시 생각하게 한다. 순수함과 윤곽의 얽힘, 공간 내에서 형태들의 성숙함 등이 마치 한 송이 꽃의 개화를 연상하게 하며 이 모두는 사랑이 신성한 황홀감과 만나는 마술 같은 순간을 표현하고 있다.

▼〈에로스와 프시케〉_파리, 루브르 박물관 소장

577. 세 은총

베드포드의 6대 공작 존 러셀은 〈세 은총〉의 조각을 카노바에게 의뢰했다. 그는 이전에 1814년 로마에 있는 카노바를 방문했고, 조각가가 조세핀 황후를 위해 만든 은총의 조각에 대단히 감명을 받았다. 황후가 같은 해 5월에 죽었을 때, 존 러셀은 〈세 은총〉 조각상을 구입하겠다고 제안했지만, 조세핀의 아들 유젠이 사망한 어머니의 소유라고 주장하자 성공하지 못했다. 이후 현재에는 빅토리아 앨버트 박물관과 스코틀랜드 국립미술관이 공동으로 소유하고 있으며 각각 번갈아 전시하고 있다.

▼〈세 은총〉 런던, 앨버트 박물관. 스코틀랜드 국립미술관 공동 소장

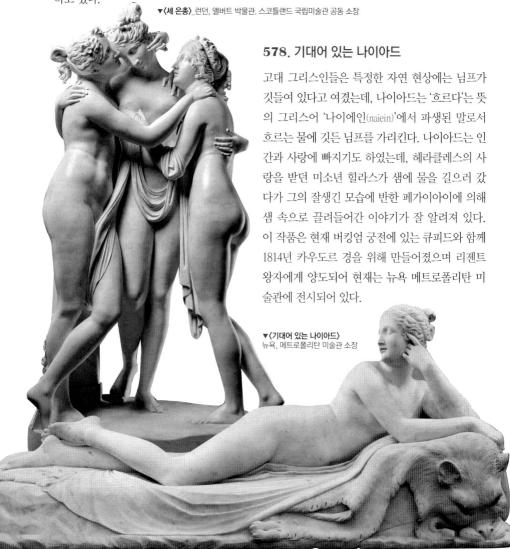

578. 기대어 있는 나이아드

고대 그리스인들은 특정한 자연 현상에는 님프가 깃들어 있다고 여겼는데, 나이아드는 '흐르다'는 뜻의 그리스어 '나이에인(naiein)'에서 파생된 말로서 흐르는 물에 깃든 님프를 가리킨다. 나이아드는 인간과 사랑에 빠지기도 하였는데, 헤라클레스의 사랑을 받던 미소년 힐라스가 샘에 물을 길으러 갔다가 그의 잘생긴 모습에 반한 페가이아이에 의해 샘 속으로 끌려들어간 이야기가 잘 알려져 있다. 이 작품은 현재 버킹엄 궁전에 있는 큐피드와 함께 1814년 카우도르 경을 위해 만들어졌으며 리젠트 왕자에게 양도되어 현재는 뉴욕 메트로폴리탄 미술관에 전시되어 있다.

▼〈기대어 있는 나이아드〉
뉴욕, 메트로폴리탄 미술관 소장

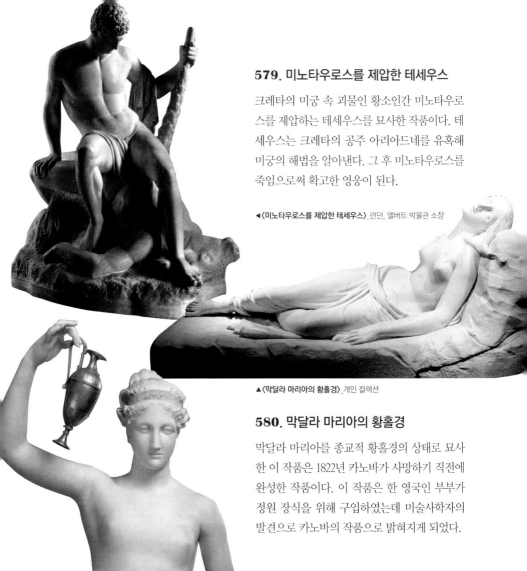

579. 미노타우로스를 제압한 테세우스

크레타의 미궁 속 괴물인 황소인간 미노타우로
스를 제압하는 테세우스를 묘사한 작품이다. 테
세우스는 크레타의 공주 아리아드네를 유혹해
미궁의 해법을 알아낸다. 그 후 미노타우로스를
죽임으로써 확고한 영웅이 된다.

◀〈미노타우로스를 제압한 테세우스〉_런던, 앨버트 박물관 소장

▲〈막달라 마리아의 황홀경〉_개인 컬렉션

580. 막달라 마리아의 황홀경

막달라 마리아를 종교적 황홀경의 상태로 묘사
한 이 작품은 1822년 카노바가 사망하기 직전에
완성한 작품이다. 이 작품은 한 영국인 부부가
정원 장식을 위해 구입하였는데 미술사학자의
발견으로 카노바의 작품으로 밝혀지게 되었다.

581. 청춘의 여신 헤베

그리스 신화에 등장하는 청춘의 여신 헤베의 조
각상이다. 헤베는 제우스와 헤라 사이에서 태어
난 딸로 올림푸스에서 연회를 담당했는데 헤라
클레스가 헤라와 화친하여 그와 결혼한다. 이
작품은 카노바의 작품으로 생각했으나 그의 제
자인 타돌리니의 작품이라고도 한다.

◀〈청춘의 여신 헤베〉_베를린, 알테 내셔널갤러리 소장

582. 오르페우스와 에우리디케

사랑하는 아내 에우리디케가 뱀에 물려 저승인 명계에 내려가자 오르페우스는 그녀를
데려오기 위해 지하세계로 내려간다. 그는 하데스 앞에서 슬픈 연주를 하며 에우리디
케를 살려달라고 애원한다. 이에 감명한 하데스는 오르페우스의 뜻을 들어주지만, 이
승의 문을 나서기 전에 절대 뒤를 돌아보지 말 것을 조건으로 한다. 조각은 이승의 문
전에서 오르페우스가 뒤를 돌아보는 장면이다. 에우리디케는 다시 명계로 돌아간다.

〈오르페우스와 에우리디케〉_베네치아 코레르 박물관 소장

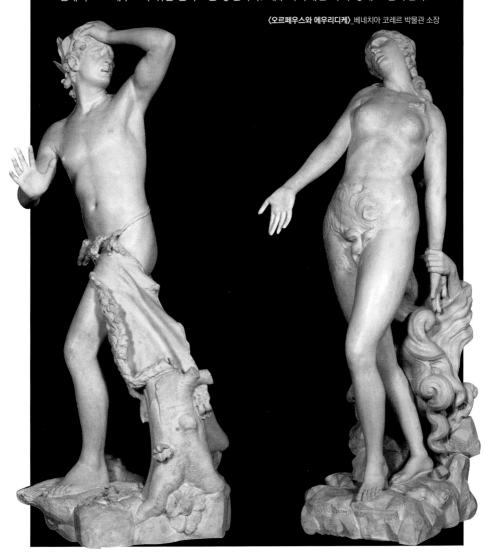

베르텔 토르발센 (Bertel Thorvaldsen, 1770~1844)

베르텔 토르발센은 덴마크와 아이슬란드의 조각가 메달리스트로서 국제적인 명성을 얻었으며, 그의 생애 대부분을 이탈리아에서 보냈다. 그는 고전주의를 너무 사랑한 나머지 고국인 덴마크를 떠나, 로마에서 체류한 40년 동안 수많은 걸작들을 만들었다. 토르발센이 1844년에 죽은 이후, 덴마크의 조각은 정체 상태에 빠졌고, 한동안 덴마크 조각가들이 제작한 거의 모든 작품이 토르발센의 작품에 대한 부정적이거나 또는 긍정적인 답습이었을 정도로, 조각 분야의 거장으로서 그의 명성은 대단했다.

▲베르텔 토르발센의 초상

583. 낮

토르발센은 아침 또는 낮과 밤이라는 부조를 다양한 크기로 만들었는데 이 작품은 횃불을 든 아이로 인격화 된 낮이 세상을 환하게 밝힌다.

▶〈낮〉_코펜하겐, 토르발센 박물관 소장

584. 가니메데와 독수리

그리스 신화에 등장하는 가니메데는 독수리로 변신한 제우스에게 납치되어 올림포스에 올라 신들의 음식을 먼저 맛보는 역할을 하였다. 이 작품의 효과는 주로 소년의 매끄러운 피부와 독수리 깃털의 상세한 렌더링(회반죽), 거친 모양 및 날카로운 부리 등이 대조된다. 가니메데가 청춘의 여신 헤베가 담당했던 신들의 음식을 맛보는 자로 대신하게 됐는데 그 이유는 그녀가 신들을 불멸하게 만든 과즙인 술을 쏟았기 때문이다.

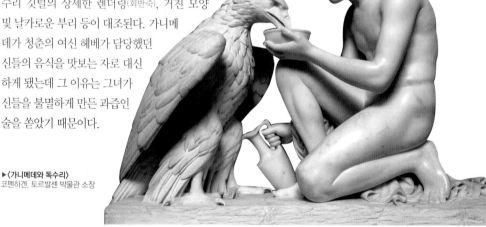

▶〈가니메데와 독수리〉
코펜하겐, 토르발센 박물관 소장

585. 베르텔 토르발센과 희망의 여신상

토르발센 자신의 자화상을 조각한 작품이다. 그는 평생을 로마에서 살
며 고대 조각을 연구, 헬레니즘 조각의 고아한 양식을 북방의 소박한 기
질 속에 살리는 데 성공해 카노바와 함께 신고전주의 조각의 쌍벽을 이
루었다. 그리스 신화와 성서에서 취재하여 우의상, 초상 등 광범위하나
고대 조각의 모방 또는 고대적 발상인 것이 많다. 유작의 대부분은 코펜
하겐 토르발센 미술관에 있다.

◀〈**베르텔 토르발센과 희망의 여신상**〉 코펜하겐, 토르발센 박물관 소장

▶〈**밤**〉_코펜하겐, 토르발센 박물관 소장

586. 밤

이 작품은 〈낮〉의 연작인 〈밤〉을 묘사한 부조이다. 〈낮〉에는 꽃을
뿌리고 에너지로 가득 차 있는데, 〈밤〉의 인격화는 수면과 죽음을
암시하는 두 아이를 품에 안고 조용히 떠다니는 밤의 의인화이다.
밤을 상징하는 올빼미가 날아가는 사이에 세 인물은 눈을 감고 있
다. 밤은 그녀의 머리카락에 양귀비가 있어 수면을 유도한다.

587. 황금양털을 손에 든 이아손

이아손은 그리스 신화의 영웅이자 테살리아의 왕자로 숙부 펠리
아스로부터 부친의 왕국을 되찾기 위하여 금으로 된 양모피를 얻
고자 아르고선 원정대를 이끌고 모험의 항해를 하였다. 토르발센
은 성공적인 모험을 묘사하여 작품을 조각하였다.

▶〈**황금양털을 손에 든 이아손**〉_코펜하겐, 토르발센 박물관 소장

588. 에로스와 프시케

키라라 대리석 조각상인 이 작품은 조각에 자주 등장하는 〈에로스와 프시케〉를 묘사하고 있다. 조각에는 프시케가 페르세포네로부터 얻은 화장품을 한 손에 들고 있고 이를 지켜보는 에로스를 나타내고 있다.

▶〈에로스와 프시케〉_코펜하겐, 토르발덴스 박물관 소장

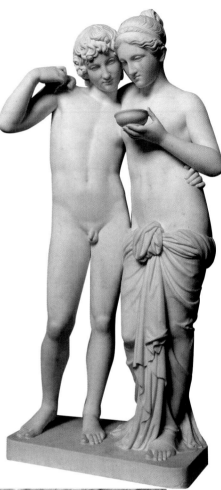

589. 빈사의 사자 상

이 작품은 스위스 루체른의 호프 교회 북쪽의 작은 공원 안에 있는 사자상으로, 프랑스 혁명 당시인 1792년 8월 10일 루이 16세와 마리 앙투아네트가 머물고 있던 궁전을 지키다가 전사한 786명의 스위스 용병의 충성을 기리기 위해 세운 조각상이다. 조각에는 스위스 용병들을 상징하는 사자가 고통스럽게 최후를 맞이하는 모습을 생생하게 표현해내고 있다. 사자의 발 아래에는 부르봉 왕가의 문장인 흰 백합의 방패와 스위스를 상징하는 방패가 조각되어 있다. 마크 트웨인은 이 사자 기념비를 "세계에서 가장 슬프고도 감동적인 바위"라고 묘사하였으며 다른 관광지와는 달리 숙연한 분위기가 흐른다.

▼〈빈사의 사자 상〉_루체른의 호프 교회 공원 소재

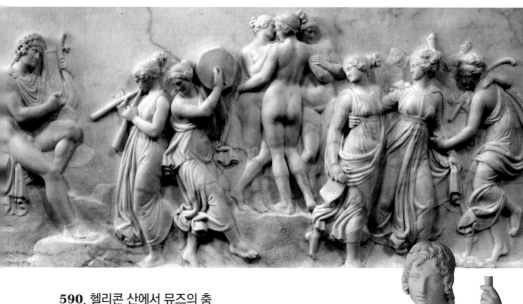

590. 헬리콘 산에서 뮤즈의 춤

태양의 신이자 음악의 신인 아폴론이 아홉 뮤즈
와 함께 연주하며 춤추는 장면을 묘사하였다.
아홉 뮤즈는 춤과 노래 · 음악 · 연극 · 문학에
능하고, 시인과 예술가들에게 영감과 재능을 불
어넣는 예술의 여신이다.

▲〈헬리콘 산에서 뮤즈의 춤〉_베를린 알테 내셔널 미술관 소장

591. 양가죽에 앉아 있는 목동

양가죽 시트에 앉아 쉬고 있는 목동은 왼손으로
긴 막대에 몸의 균형을 잡고 있다. 오른쪽 다리
를 손으로 잡고 있는 것으로 보아 분명 어딘가
다친 것으로 보인다. 그의 곁에는 충실한 개가
자리를 떠나지 않는 것으로 보아 주인을 지키려
는 모습을 보여주고 있다.

▶〈양가죽에 앉아 있는 목동〉_코펜하겐, 토르발센 박물관 소장

피에르 페티토 (Pierre Petitot, 1760~1840)

피에르 페티토는 생 드니 대성당의 루이 16세와 마리 앙투아네트의 장례식 기념석으로 유명하다. 1788년 그는 부르고뉴 주가 설립한 최초의 주요 상을 수상해 로마를 여행하고 머물 수 있었다. 수상 경력에 빛나는 그의 조각상은 디종 미술 박물관에 전시되었다. 프랑스로 돌아온 후, 그는 반혁명가라는 혐의로 투옥되었고, 1794년 7월 27일 로베스피에르가 몰락한 후 풀려났다. 그는 1819년까지 살롱(파리)에서 정기적으로 전시했다.

▶피에르 페티토의 초상

592. 루이 16세 기마상

베르사유 궁전 앞에 세워져 있는 루이 16세의 기마상이다. 루이 15세의 왕태자 루이 페르디낭과 마리 조제프 드 삭스의 삼남이다. 아버지인 왕태자 루이가 폐결핵으로 사망한 후에 그가 할아버지 루이 15세의 후계자가 되었고, 이후 할아버지의 뒤를 이어 프랑스 왕위에 즉위했다.

◀〈루이 16세 기마상〉_베르사유 궁전 소재

593. 루이 16세와 마리 앙투아네트

마리 앙투아네트와 결혼한 이후, 그때까지의 프랑스 왕들의 일반적인 관례와는 달리 애인을 들이지 않고 아내하고만 금슬 좋게 살았다. 하지만 루이 14세 때 절정에 달했던 부르봉 왕조는 루이 15세에 걸쳐 점차 약화되면서 부르주아 계급이 새롭게 대두되어 프랑스 대혁명이 일어났다. 그 결과 루이 16세와 마리 앙투아네트는 단두대 아래 목이 잘리는 참형을 당했다. 처형 직후 마들렌 성당에 잠시 매장되었던 루이 16세의 유해는 동생 루이 18세에 의해 1815년 1월 18일에 발굴되어 사흘 뒤인 1월 21일 프랑스의 역대 국왕과 왕비들이 잠든 생 드니 대성당으로 아내와 함께 이장되었다. 이 조각상은 루이 18세 때 피에르 페티토에 의해 조성되었다.

▶〈루이 16세와 마리 앙투아네트〉_생 드니 대성당 소재

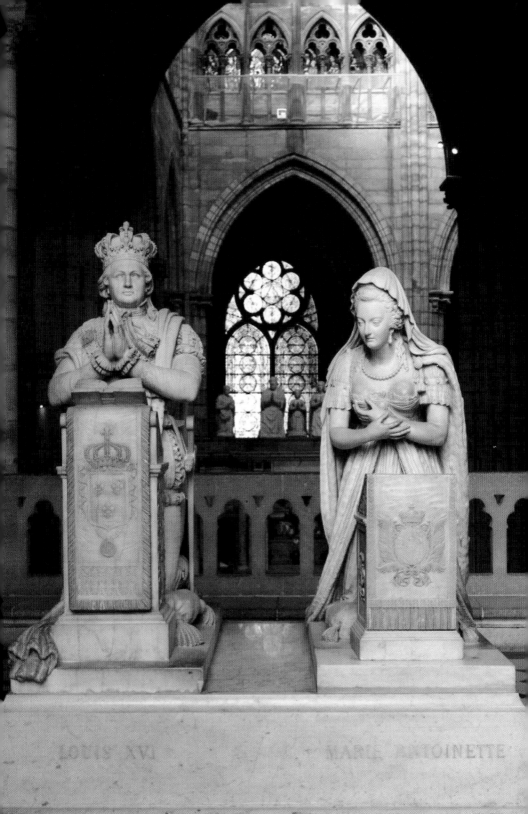

LOUIS XVI MARIE ANTOINETTE

요한 고트프리트 샤도 (Johann Gottfried Schadow, 1764~1850)

요한 고트프리트 샤도는 독일의 조각가이다. 그의 가장 상징적인 작품은 베를린의 브란덴부르크 문 꼭대기에 있는 병거인 〈4두 전차와 승리의 상〉 조각상으로 1793년에 만들어졌다. 가난한 재단사의 아들로 태어난 그는 프레드릭 대왕이 후원하는 조각가 타사에르트 공방에 들어가 연마했으며 이후 두각을 나타내 반세기 동안 200작품 이상을 제작했으며 주제와 마찬가지로 스타일이 다양했다. 또한 요한 볼프강 폰 괴테를 만나 우정을 쌓기도 했다.

▶요한 고트프리트 샤도의 초상

594. 쉬는 소녀

누드의 조각상은 그리스 고전기의 조각에서부터 초미의 관심이 많았던 예술 분야였다. 주로 목욕하는 여인상이 나타나고 있는데 누워 있는 누드상은 의외로 여인상이 아닌 신화 속 남성과 여성을 함께 가지고 있는 〈잠자는 헤르마프로디토스〉 상에서 발견할 수 있다. 이후 르네상스시대 베네치아 화파의 조르조네의 회화로부터 누워 있는 누드가 출발되었고 많은 조각가가 영감을 받았다. 이 작품은 독일 조각계로는 매우 드문 누드 조각상으로 우아하면서 관능미가 풍긴다.

▶〈쉬는 소녀〉_알테 내셔널 갤러리 소장

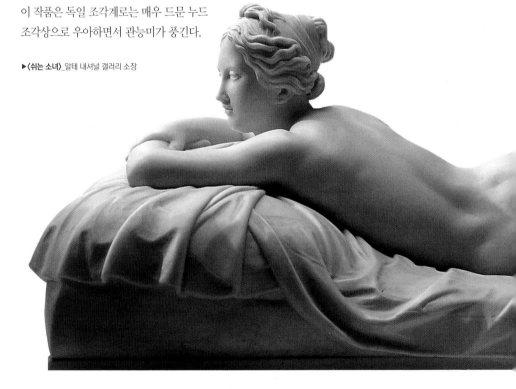

595. 브란덴부르크 개선문의 〈4두 전차와 승리의 상〉

독일 베를린의 랜드마크인 브란덴부르크 개선문은 프로이센의 프리드리히 빌헬름 2세가 짓게 한 것이다. 문 위에 평화를 형상화하여 조각한 '쾌드리가'가 세워져 있다. 이 쾌드리가는 1806년 프랑스에서 빼앗아 갔는데, 프로이센으로 다시 돌아오면서 여신이 지닌 올리브 나무관은 철로 된 십자가로 대체되고 조각상은 승리의 여신상이 되었다.

596. 프로이센의 여왕 루이스

프레드릭 윌리엄 3세의 아내로서 프로이센의 여왕이었다. 부부의 수명은 짧았지만 행복한 결혼생활은 미래의 군주인 프로이센의 프레드릭 윌리엄 4세와 독일 황제 빌헬름 1세를 포함하여 아홉 명의 자녀를 낳았다.

▲〈프로이센의 여왕 루이스〉_알테 내셔널 갤러리 소장

▲〈**우르시토아르**〉_알렉산더 폰 데르 마르크 백작의 묘비, 베를린 소재

597. 우르시토아르

우르시토아르는 루마니아 신화에 나오는 상상의 생물로, 태어날 때부터 사람의 운명을 결정할 수 있는 선물을 가지고 있다고 믿어진다. 신화는 그리스 신화에서 가져온 것으로, '모이라이'라고 불린다. 전통에 따르면, 우르시토아르는 세 여신을 운명이라고도 불리는 대모로 간주한다. 때로는 들을 수 있지만, 결코 볼 수 없는 영들이다.

신생아의 셋째 날 밤에 아이를 출산한 가정에는 운명의 대모들을 초대하기 위해 케이크, 초콜릿, 와인, 물, 꽃 및 그들이 좋아할 수 있는 것을 차려 작은 제단을 만든다. 운명의 대모들은 밤에 나타나 어머니와 갓 태어난 아이가 있는 집에서 자고, 아이의 운명을 예측한다.

모이라이들은 인간의 생명을 관장하는 실을 관리하는데 한 명이 그 실을 자으면 다른 한 명은 이를 감고 나머지 한 명은 인간의 목숨이 다하면 그 실을 끊는다고 한다. 일반적으로 클로토가 실을 잣고, 라키시스가 실을 감으며, 아트로포스가 실을 끊는다고 한다. 이들의 출생에 대해서는 제우스와 테미스의 딸들이라고도 하고, 밤의 여신 닉스의 딸들이라고도 한다. 이들이 정하는 운명은 절대적이어서, 제우스조차 그들이 정한 죽음은 바꾸지 못한다.

598. 루이스 황후 자매

섬세한 표정과 자연적인 매력을 보여주고 있는 루이스 공주와 그녀의 여동생 메클렌부르크-스트렐리츠의 프레데리카와 함께 있는 조각상이다. 자매인 프로이센 왕세자 루이스는 여동생 프레데리카의 어깨에 팔을 두르고 있다. 그녀는 부드러운 몸짓으로 손을 뻗고 있다. 조각상은 처음에는 너무 에로틱한 것으로 간주되어 대중에게 공개하지 않았다고 한다.

◀〈**루이스 황후 자매**〉_알테 내셔널 갤러리 소장

▼〈**프리드리히 2세**〉_알테 내셔널 갤러리 소장

599. 프리드리히 2세

프로이센 왕국의 제3대 국왕으로 독일인들로부터 프리드리히 대왕이라 불린다. 유럽의 대표적인 계몽주의 군주이다. 계몽 군주라는 단어 자체를 상징하는 인물이라고 할 수 있다. 내치에 있어서는 '반(反) 마키아벨리론'을 저술하여 군림하는 군주가 아닌 봉사하는 군주의 역할을 강조했으며, 국가와 신민에 대한 프리드리히의 봉사라는 의지를 실현하여 합리적인 국가 운영을 통해 프로이센의 국력을 크게 신장시켰다.

프랑수아 조셉 보시오
(François Joseph Bosio, 1768~1845)

모나코에서 태어난 보시오는 저명한 조각가 오귀스탱 파주와 함께 파리에서 공부하기 위해 모나코의 왕자로부터 장학금을 받았다. 혁명군에 잠깐 복무한 후 그는 피렌체, 로마, 나폴리에 살면서 1790년대 이탈리아의 프랑스 영향력 아래 있는 교회들을 위한 조각품을 제공했다. 그는 1808년 도미니크 비반트 데논에 의해 파리의 장소 벤돔의 기념비적인 기둥을 위한 베이스 릴리프(얕은 부조)를 만들고 나폴레옹 황제와 그의 가족의 조각가가 되었다.

▶프랑수아 조셉 보시오의 초상

600. 하늘을 가리키는 천사를 바라보는 루이 16세

이 조각상은 마를렌 묘지에 세워진 속죄의 예배당 내에 있는 루이 16세의 조각상이다. 〈종교에 의지하는 마리 앙투아네트〉 조각상과 함께 놓여 있는 이 조각상은 루이 16세가 묻힌 마를렌 묘지에 자리해 있어 대혁명으로 단두대에 목이 잘린 그의 영혼을 천사가 영도하는 것처럼 느껴진다.

◀〈하늘을 가리키는 천사를 바라보는 루이 16세〉_마를렌의 속죄의 예배당 소재

601. 루이 14세의 기마상

파리 빅토아르 광장에 세워진 루이 14세의 기마상이다. '왕에게 첫 번째 조각가'라는 칭호를 받은 보시오의 작품으로 여러 곡절 끝에 그가 선정되어 기마상을 제작하였다.

▼〈루이 14세의 기마상〉_파리, 빅토리아 광장 소재

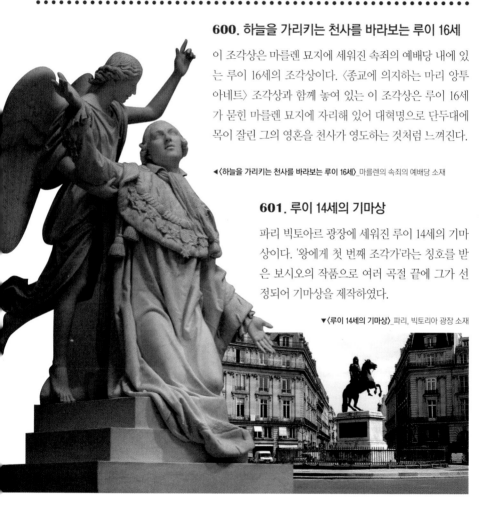

602. 아킬루스와 싸우는 헤라클레스

이 조각상은 뱀으로 변신한 아킬루스와 싸우는 헤라클레스를 묘사한 작품이다. 조각의 동세는 벌거벗은 헤라클레스가 왼손으로 거대한 뱀의 목을 잡고는 오른손으로 큰 돌을 쥐고 내리치려는 장면이다. 그리스 신화에서 아킬루스는 그리스에서 가장 큰 강인 아킬루스 강의 '은색 소용돌이'의 수호신이어서 모든 강의 우두머리이다.

▶〈아킬루스와 싸우는 헤라클레스〉_파리, 루브르 박물관 소장

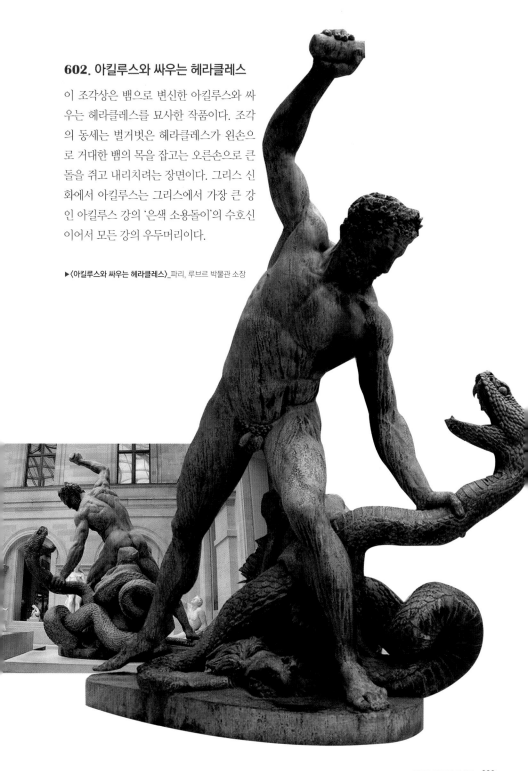

603. 황후 조세핀

나폴레옹 1세의 황후. 서인도 제도의 드로아질에서 태어나 16세 때 파리로 가서 보아르네 자작과 결혼하였다. 그러나 남편이 1794년 프랑스 혁명으로 처형되자 1796년 나폴레옹과 재혼하고 나폴레옹이 황제가 되자 그녀는 황후가 되었다. 그러나 자식도 없고 부부 사이가 좋지 못하여 뒤에 나폴레옹이 오스트리아의 황녀 마리 루이스를 황후로 맞은 뒤 이혼하였다.

▶〈**황후 조세핀**〉_파리, 루브르 박물관 소장

604. 님프 살마키스

그리스 신화에 등장하는 호수의 님프 살마키스는 헤르메스와 아프로디테 사이에서 태어난 미소년 헤르마프로디토스를 사랑하여 그와 한 몸이 되달라고 신에게 빌어 둘은 반남반녀(半男半女)의 한 몸이 되었다.

◀〈**님프 살마키스**〉_파리, 루브르 박물관 소장

605. 마리 아멜리, 프랑스의 여왕

루이 필립 왕의 아내인 마리 아멜리의 흉상이다. 루이 필립이 망명생활 중 나폴리의 공주 마리아 아멜리를 만나 당시 흔치 않은 연애 결혼을 하게 된다. 1814년, 나폴레옹 보나파르트가 퇴위하고 나서야 루이 필립은 프랑스로 돌아올 수 있었다. 이후 7월 혁명이 일어나고 루이 필립은 왕에 오르고 그녀는 프랑스의 여왕이 된다.

▶〈**마리 아멜리, 프랑스의 여왕**〉_파리, 베르사유 궁전 박물관 소장

606. 카루젤 개선문의 승리의 여신 상

파리에 있는 2개의 개선문 가운데 하나로, 루브르 궁전 안
뜰인 카루젤 광장의 중앙에 있다. 나폴레옹 1세가 거둔 많
은 승리를 기념하기 위하여 1808년에 건립하였다. 문 위
에는 나폴레옹이 베네치아에서 가져온 4마리의 황금빛
말이 장식되어 있었으나, 1815년 이후에 왕정복고를 상징
하는 여신 상을 중심으로 한 마차와 병사의 상으로 보시
오가 제작하여 바뀌었다.

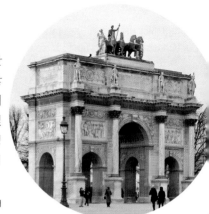

▶〈카루젤 개선문의 승리의 여신 상〉 파리, 카루젤 광장 소재

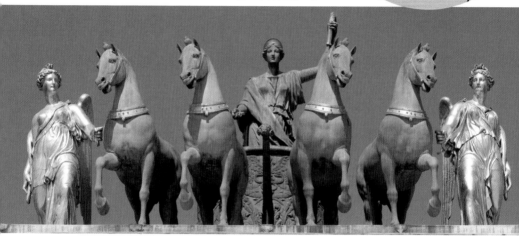

607. 히아킨토스

아폴론이 사랑한 미소년 히아킨토스는 어느 날 아
폴론과 원반던지기 놀이를 하였다. 그런데 아폴론
이 던진 원반이 히아킨토스의 머리를 강타하여 그
만 죽고 만다. 아폴론은 쓰러진 그를 껴안고 살려
보려 했으나 소용이 없었다. 조각은 아폴론이 던진
원반을 맞고 쓰러진 히아킨토스를 묘사하였다.
그가 죽은 자리에 히아신스라는 꽃이 피었다고
하는데 히아신스 꽃잎에 'AIAI'라는 흔적은
아폴론의 탄식이라고 한다.

▶〈히아킨토스〉_파리, 루브르 박물관 소장

크리스티안 프리드리히 티크
(Christian Friedrich Tieck, 1776~1851)

크리스티안 프리드리히 티크는 독일의 조각가이자 가끔 기름을 쓴 예술가였다. 그의 작품은 주로 비유적이었으며 흉상에 대한 공공 통계 및 사적위원회를 모두 포함한다. 1795년부터 그는 베를린의 프로이센 예술 아카데미에서 저명한 조각가 요한 고트프리드 샤도로부터 조각품에 대한 교육을 받았으며 괴테와 관련된 바이마르에 고용되어 흉상을 설계했다. 1805년 그는 이탈리아로 갔고, 1809년 바이에른의 루드비히 왕세자의 초청으로 독일로 돌아온 그는 국제적인 기풍을 선보였다.

▲크리스티안 프리드리히 티크의 초상

608. 코페르니쿠스

태양중심설인 '지동설'을 제창한 폴란드의 천문학자인 코페르니쿠스는 그동안 내려오던 지구중심설인 '천동설' 천문학 체계에 대치되는 본격적인 지동설 천문학 체계를 제시했다. 이는 천문학 사상 가장 중요한 재발견으로 여겨지고 있다. 청동으로 만든 조각상은 1853년에 공개되었다. 니콜라우스 코페르니쿠스가 왼손에 아스트로라베를 들고 오른손으로 하늘을 가리키는 학문적인 가운을 입고 있다. 화강암 주춧돌에는 '토루즈 출신의 니콜라우스 코페르니쿠스가 지구를 움직이고 태양과 하늘을 멈췄다'는 라틴어 비문이 새겨져 있다.

▼〈코페르니쿠스〉 토루즈 올드 타운 광장 소재

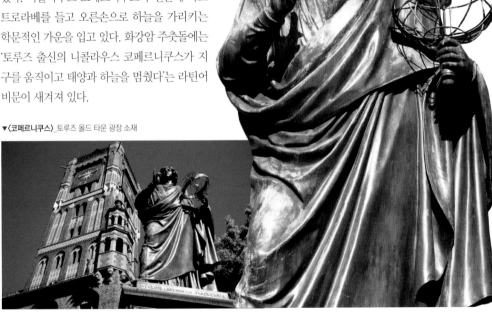

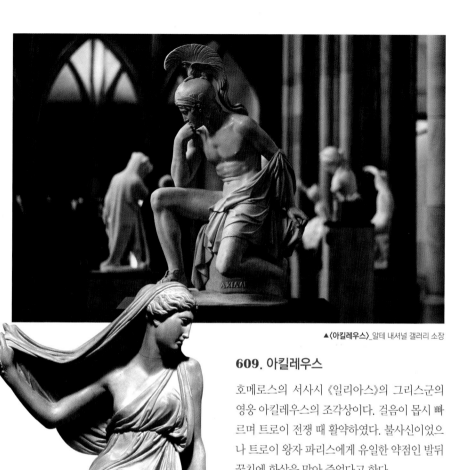

609. 아킬레우스

호메로스의 서사시 《일리아스》의 그리스군의 영웅 아킬레우스의 조각상이다. 걸음이 몹시 빠르며 트로이 전쟁 때 활약하였다. 불사신이었으나 트로이 왕자 파리스에게 유일한 약점인 발뒤꿈치에 화살을 맞아 죽었다고 한다.

610. 페르세포네

곡물과 땅의 여신인 데메테르의 딸이다. 처녀라는 뜻을 지닌 코레라고도 하며 프로세르피나 또는 페르세파사, 페르세파타라고도 한다. 니사의 꽃밭에서 친구들과 꽃을 따고 있다가 명계의 신 하데스에게 납치되어 명계의 여왕이 된다.

크리스티안 다니엘 라우치
(Christian Daniel Rauch, 1777~1857)

라우치는 신성로마제국의 월덱 공국의 아롤센에서 태어났다. 1795년 카셀의 궁정 조각가의 조수가 되었다. 1796년 아버지와 1797년 형이 사망한 후, 베를린으로 이주하여 일시적으로 조각품을 포기했지만, 그의 새로운 위치는 개선을 위한 더 넓은 분야를 제공했으며, 곧 기회를 활용하고 여가 시간에 자신의 예술을 연습했다. 요한 고트프리드 샤도의 영향을 받은 라우치는 이후 수많은 걸작을 조각하여 독일 고전주의 대표 조각가가 되었다.

▶크리스티안 다니엘 라우치

611. 프리드리히 2세 기마상

프리드리히 2세의 기마 군상은 대관식 코트에서 위대한 승리를 보여준다. 이 작품은 당시 뛰어난 독일 조각가였던 라우치가 프레드릭 대왕을 말에 태우고 모자와 왕실 코트를 입은 그의 시대의 의상을 입고 풍부한 발틀을 지탱하여 장군과 정치가들을 실물 크기로 표현할 수 있는 공간을 제공한다. 라우치는 이 기마상으로 그의 시대의 가장 위대한 독일 조각가로서의 명성을 확립한다.

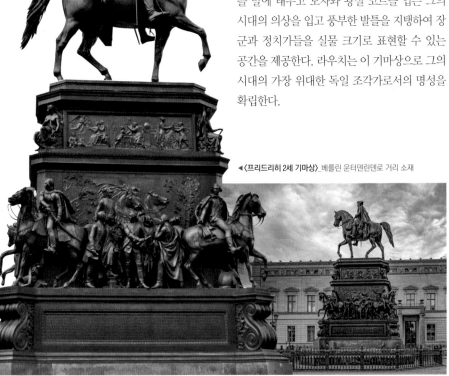

◀〈프리드리히 2세 기마상〉_베를린 운터덴린덴로 거리 소재

612. 화환을 던지는 빅토리아

이 조각상은 1843년 10월 프로이센 왕에 의해 주문
되었으며, 영국의 빅토리아 여왕에게 선물할 목적
으로 만들어졌다. 승리의 날개가 달린 알레고리의
여성은 빅토리아 여왕을 암시하고 있다. 하얀 카라
라 대리석 바위에 전장으로 앉은 그녀는 오른팔로
오크 잎과 도토리 화환을 들고 승리자에게 던지려
는 포즈를 하고 있다.

▶〈화환을 던지는 빅토리아〉_알테 내셔널 갤러리 소장

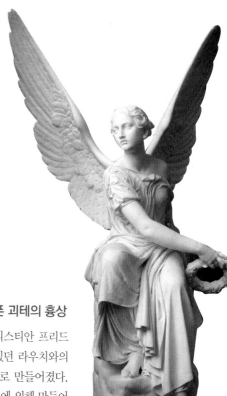

613. 요한 볼프강 폰 괴테의 흉상

이 작품은 조각가 크리스티안 프리드
리히 티크와 예나에 있던 라우치와의
1820년의 경쟁을 계기로 만들어졌다.
첫 번째 흉상은 라우치에 의해 만들어
졌고 라이프리치 미술 박물관에 전시
되었다. 그 결과 수많은 복제 흉상이
만들어졌다.

◀〈요한 볼프강 폰 괴테의 흉상〉_라이프리치 미술 박물관 소장

▼〈엘리사벳 여왕의 부조〉_알테 내셔널 갤러리 소장

614. 엘리사벳 여왕의 부조

이 작품은 프리드리히 빌헬름 4세의 아내인 엘
리사벳의 보조이다. 흉상은 엘리사벳을 오른쪽
으로 날카롭게 정의된 프로파일로 보여준다. 엘
리사벳은 왼손에 골짜기의 백합 한 송이를 들고
있는데, 그녀가 가장 좋아하는 꽃으로 유명하
다. 왼쪽의 올리브 가지에 놓인 바이에른 사자
와 오른쪽의 야자 프론드로 보이는 것 위에 세
워진 프로이센 독수리. 이 모티프는 패널 가장
자리에 있는 몰딩 위에 저부조로 투영된다.

프랑수아 루드 (François Rude, 1784~1855)

프랑수아 루드는 프랑스의 낭만주의 조각가로 흉상, 기념 조각품 등을 제작했다. 루드는 작품을 만들 때 아카데믹한 미적 요소보다 자유롭고 열정적인 표현을 중요시했으나, 생애가 끝나갈 무렵 다시 작품 초기에 사용했던 고전적인 양식으로 돌아갔다. 하지만 때때로 사실적이고 활력 있는 대담한 표현을 하기도 했으며, 그는 다양한 상을 받으며 조각가로 명성을 얻었다. 신고전주의와 낭만주의를 아우르던 루드의 조각은 19세기 프랑스 조각사에 많은 영향을 끼쳤다.

▶프랑수아 루드의 초상

615. 거북이와 놀고 있는 나폴리 어부 소년

이탈리아를 방문한 적이 없었음에도 루드는 나폴리에서 살았던 것처럼 실감나게 이 작품을 제작하였다. 그는 스위스 화가의 그림에서 영감을 얻어 조각했는데 대리석과 같은 소재와 고전적인 표현방식으로 영웅이나 신화가 아닌 아이가 거북이와 노는 모습을 묘사함으로써 전통에 도전하는 작풍을 나타냈다고 한다.

▶〈거북이와 놀고 있는 나폴리 어부 소년〉_파리, 루브르 박물관 소장

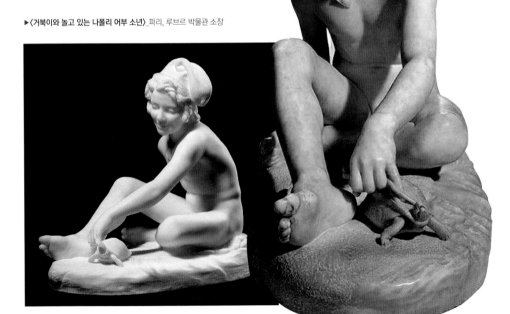

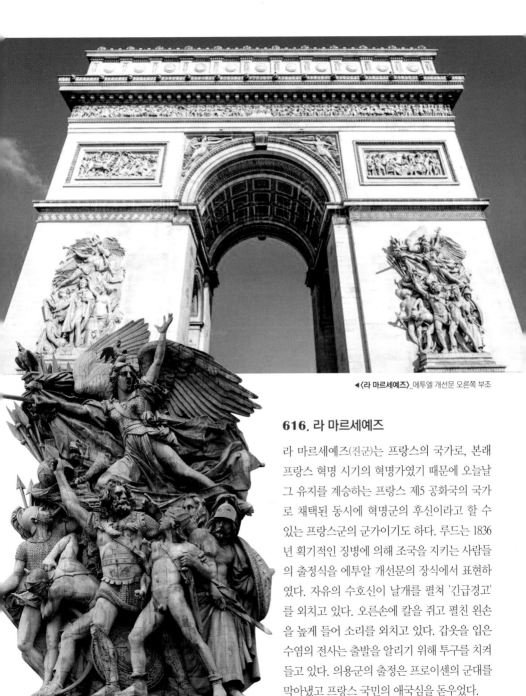

◀〈라 마르세예즈〉_에투엘 개선문 오른쪽 부조

616. 라 마르세예즈

라 마르세예즈(진군)는 프랑스의 국가로, 본래 프랑스 혁명 시기의 혁명가였기 때문에 오늘날 그 유지를 계승하는 프랑스 제5 공화국의 국가로 채택된 동시에 혁명군의 후신이라고 할 수 있는 프랑스군의 군가이기도 하다. 루드는 1836년 획기적인 징병에 의해 조국을 지키는 사람들의 출정식을 에투알 개선문의 장식에서 표현하였다. 자유의 수호신이 날개를 펼쳐 '긴급경고'를 외치고 있다. 오른손에 칼을 쥐고 펼친 왼손을 높게 들어 소리를 외치고 있다. 갑옷을 입은 수염의 전사는 출발을 알리기 위해 투구를 치켜들고 있다. 의용군의 출정은 프로이센의 군대를 막아냈고 프랑스 국민의 애국심을 돋우었다.

617. 헤르메스의 승리

발꿈치에 날개를 붙이고 있는 헤르메스는 아르고스와의 승리를 묘사했다. 제우스는 이오와의 사랑이 헤라에게 들키자 이오를 흰소로 변신시켰다. 하지만 헤라는 흰소를 눈이 백개나 달린 아르고스에게 감시하게 했다. 이오의 불행을 볼 수 없었던 제우스는 전령의 신인 헤르메스를 보내 아르고스를 처단하라고 명했다. 이에 헤르메스가 아르고스의 목을 베고 승리하는 순간을 나타냈다.

◀〈헤르메스의 승리〉_파리, 루브르 박물관 소장

618. 목소리를 듣는 아크의 조안

열일곱 살 어린 나이의 처녀 조안이 하나님의 소리를 듣고 있는 모습을 묘사한 장면이다. 그녀는 위기에 처한 나라를 구하라는 소리에 프랑스 왕실에 나타나 프랑스 왕국의 총사령관이 되었고, 반년 넘게 지속되던 오를레앙 전쟁을 열흘 만에 승리로 이끈 성녀 잔 다르크이다. 그녀는 랭스를 함락시키고, 샤를 7세의 대관식을 올려 백년전쟁의 승패를 결정지었다. 그러나 그녀는 잉글랜드군에 사로잡혔고 정치적인 이유로 인해 조국 프랑스로부터 구명도 받지 못했으며, 종교재판을 받고 억울하게 화형되었다.

▶〈목소리를 듣는 아크의 조안〉
파리, 루브르 박물관 소장

619. 헤베와 독수리

제우스와 헤라 여신의 딸인 헤베는 올림포스에서 신들의 음식을 먼저 맛보는 우리의 조선시대 기미상궁과 같은 역할을 하였다. 조각은 제우스의 상징인 독수리와 헤베가 신들의 음식인 암브로시아가 든 잔을 놓고 실랑이를 벌이는 장면을 묘사하였다.

▼〈헤베와 독수리〉_디종 미술관 소장

620. 유티카의 카토

목숨을 끊기 전 파이돈을 읽는 유티카의 카토를 묘사한 조각상이다. 고대 로마 공화정 말기의 정치가인 카토는 공화정의 입장에 서서 폼페이우스를 지지하고 전통을 무시하는 카이사르와 항쟁하였다. 카이사르와의 내전에서 폼페이우스 세력이 최종적으로 패하자 자결하였다.

▼〈유티카의 카토〉_파리, 루브르 박물관 소장

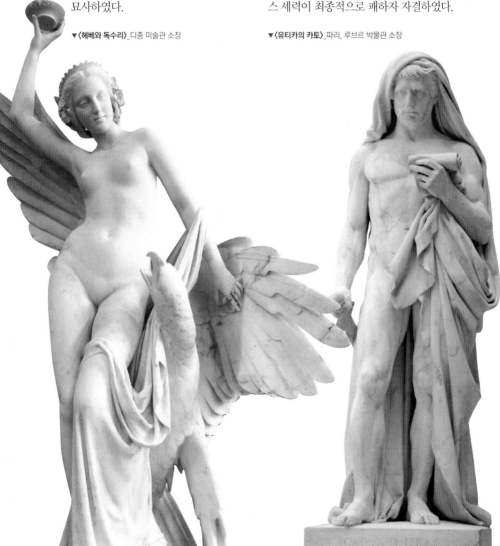

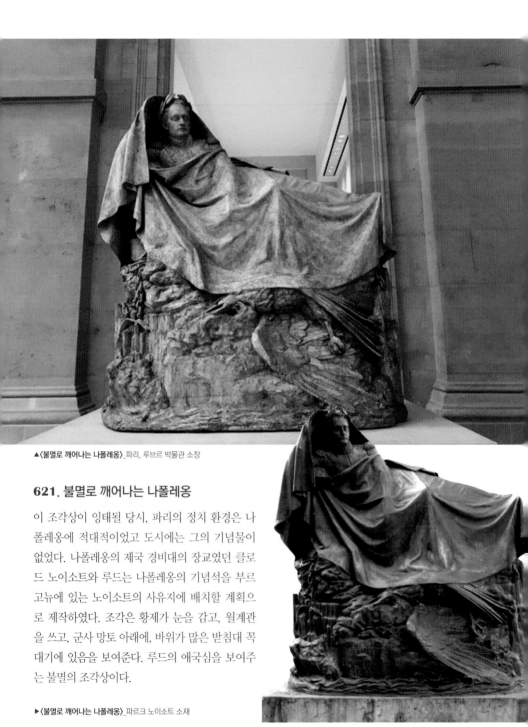

▲〈불멸로 깨어나는 나폴레옹〉_파리, 루브르 박물관 소장

621. 불멸로 깨어나는 나폴레옹

이 조각상이 잉태될 당시, 파리의 정치 환경은 나폴레옹에 적대적이었고 도시에는 그의 기념물이 없었다. 나폴레옹의 제국 경비대의 장교였던 클로드 노이소트와 루드는 나폴레옹의 기념석을 부르고뉴에 있는 노이소트의 사유지에 배치할 계획으로 제작하였다. 조각은 황제가 눈을 감고, 월계관을 쓰고, 군사 망토 아래에, 바위가 많은 받침대 꼭대기에 있음을 보여준다. 루드의 애국심을 보여주는 불멸의 조각상이다.

▶〈불멸로 깨어나는 나폴레옹〉_파르크 노이소트 소재

622. 아킬레우스의 교육

켄타우로스족의 현자 케이론으로부터 활쏘기를 배우는 아킬레우스를 묘사한 작품이다. 이 조각은 당시 화가인 장 바티스트 르뇨의 회화작품을 토대로 조각한 작품으로 회화 못지않은 섬세함을 나타내고 있다.

◀〈아킬레우스의 교육〉_파리, 루브르 박물관 소장

623. 미셸 네 원수 상

미셸 네 원수는 라인 강 방면군의 지휘를 맡았고 티롤을 점령하고 예나와 프리틀란드의 싸움에서 뛰어난 공을 세웠다. 나폴레옹의 모스크바 원정에 종군했으며 나폴레옹 제정 부활 뒤 다시 그를 받들어 워털루 전투에도 참전했다. 전투에 패한 뒤 국외 도피를 꾀했으나 성공하지 못했고, 백색 테러의 희생으로 바쳐져 부르봉 왕조에 반역한 죄로 처형되었다. 〈미셸 네 원수 상〉은 그가 총살형을 당한 후 38년이 지난 1853년에 프랑수아 루드에 의해 조각되어 제막되었다. 헤밍웨이는 1924년부터 1926년까지 이 조각상이 있는 근처에서 거주하고 있었는데, 그는 카페 테라스에서 이 영웅상을 올려다보며 오른손을 높게 들고 건배를 하였다고 한다.

▶〈미셸 네 원수 상〉_파리, 어니스트 데니스 공원 소재

장 피에르 코르토트 (Jean-Pierre Cortot, 1787~1843)

신고전주의 조각가인 코르토트는 1809년 살롱전에서 우승하여 1810년부터 1813년까지 로마의 빌라 메디치에 거주했다. 코르토트는 엄격하고 정확하며 학문적인 네오 클래식 작풍의 예술을 추구했으며 18세기 후반의 고전적인 프랑스 모델과 그리스 · 로마 전통의 상속자였다. 그의 예술은 그의 삶의 끝으로 갈수록 더 낭만적인 표현을 취했다. 찰스 듀파티의 뒤를 이어 에콜레의 교수로 임명된 그는 1825년 아카데미 데 보크 아트의 일원이 되었고, 다시 듀파티를 대신했다. 몽마르트르의 한 거리에는 그의 이름이 새겨져 있으며, 코르토트의 무덤은 페레 라체이즈 묘지에서 찾을 수 있다.

▲장 피에르 코르토트의 초상

624. 1810년의 승리

이 작품은 에투알 개선문의 루드의 〈라 마르세예즈〉 옆 기둥 벽면을 장식하고 있는 나폴레옹의 승리를 묘사한 고부조상이다. 바그람 전투에서 오스트리아에게 승리한 기념으로 체결한 쇤브룬 조약을 기념하여 제작되었다. 토가를 입은 나폴레옹 황제는 트럼펫이 울려 퍼지는 가운데 승리의 여신 니케로부터 월계관을 받는 모습이다. 오른쪽에는 패전 전사가 손을 뒤로하고 묶여있고, 왼쪽에는 승리한 역사를 기록하고 있는 기록관의 모습이 나타나고 있다.

▶〈1810년의 승리〉_프랑스, 파리 소재

625. 판도라

이 작품은 코르토트가 1819년 로마에 머무는 동안에 만든 조각상이다. 네오 클래식 스타일로, 판도라가 제우스의 손에서 상자를 방금 받았던 순간을 묘사하고 있다. 제우스는 자신의 불을 훔쳐 인간에게 준 프로메테우스를 혼내기 위해 그의 동생인 에피메테우스에게 판도라를 보낸다. 판도라는 제우스의 명령에 따라 헤파이스토스가 만든 최초의 여성이다. 제우스는 그녀에게 절대 열어보아서는 안될 상자를 주었는데 호기심이 많은 판도라는 상자를 연다. 이에 상자에서 인류의 모든 악과 불행들이 쏟아져 나왔는데 이에 놀란 판도라가 뚜껑을 닫자 마지막 나오지 못한 것은 희망이라고 한다.

▶〈판도라〉_프랑스, 리옹 미술관 소장

626. 나르시스

나르시스라는 목동은 매우 잘생겨서 그 미모 때문에 님프들에게 구애를 받지만 나르시스는 아무도 사랑하지 않는다. 어느 날 나르시스는 물속에 비친 자신의 모습을 보게 되었고 세상에서 처음 보는 아름다운 얼굴에 반한다. 물에 비친 모습이 자신이라고는 생각하지 못하고 깊은 사랑에 빠져 결국 그 모습을 따라 물속으로 들어가 숨을 거두고 만다.

▶〈나르시스〉_프랑스, 리옹 미술관 소장

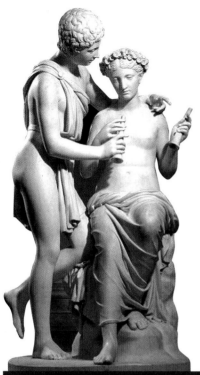

627. 다프니스와 클로에

《다프니스와 클로에》는 기원전 3세기경 그리스의 작가 롱고스의 작품으로 알려졌는데 16세기 중반 프랑스의 아미요 주교에 의해 불어로 옮겨진 뒤 큰 인기를 끌었다. 어렸을 때 부모를 잃은 다프니스와 클로에가 양치기들의 손에 자라다가 헤어진 후 우여곡절 끝에 다시 만나 사랑하게 되고, 되찾은 부모 곁에서 행복한 결혼생활을 한다는 전형적인 연애모험소설의 형태를 띤 작품이다. 최초의 전원소설 중 하나로 간주되는 이 작품은 16-17세기 유럽 전원문학의 전범이 되었을 뿐만 아니라 여러 장르의 예술가들에게도 많은 영감을 주었다.

◀《다프니스와 클로에》_파리, 루브르 박물관 소장

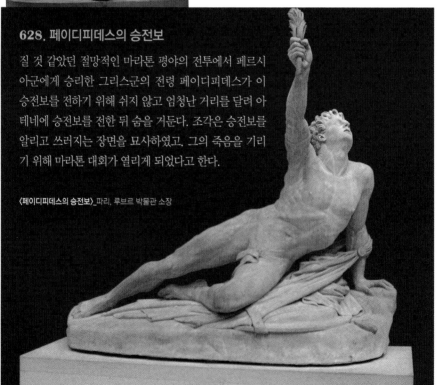

628. 페이디피데스의 승전보

질 것 같았던 절망적인 마라톤 평야의 전투에서 페르시아군에게 승리한 그리스군의 전령 페이디피데스가 이 승전보를 전하기 위해 쉬지 않고 엄청난 거리를 달려 아테네에 승전보를 전한 뒤 숨을 거둔다. 조각은 승전보를 알리고 쓰러지는 장면을 묘사하였다. 그의 죽음을 기리기 위해 마라톤 대회가 열리게 되었다고 한다.

《페이디피데스의 승전보》_파리, 루브르 박물관 소장

629. 불멸의 존재

이 작품은 판테온의 돔에 있는 십자가를 대체하기 위해 만든 조각상이다. 코르토트는 1835년에 본격적으로 조각을 만들었는데, 이 조각은 1845년 판테온의 꼭대기에 설치되었지만 1848년 프랑스 혁명의 6월 봉기에서 파괴되었다. 1860년에 루브르 박물관은 코르토트의 원래 조각을 바탕으로 이 청동상을 주조하였고, 1869년에 티에바우트에 의해 완성되었다.

630. 종교에 의지하는 마리 앙투아네트

이 작품은 마를렌 묘지에 세워진 속죄의 예배당 내에 있는 조각상이다. 마를렌 묘지는 루이 16세와 마리 앙투아네트의 목이 잘린 시신이 안장된 묘지로 유명한데, 로마의 판테온을 연상시키는 속죄의 예배당에는 루이 16세의 속죄 상과 이 조각상이 있다. 마리 앙투아네트는 십자가를 들고 있는 성모 마리아에게 매달려 속죄를 애원하는 모습으로 묘사되었다.

▼〈종교에 의지하는 마리 앙투아네트〉_마를렌의 속죄의 예배당 소재

▼〈불멸의 존재〉_파리, 루브르 박물관 소장

아다모 타돌리니 (Adamo Tadolini, 1788~1863)

볼로냐의 조각가 가족 중 한 명인 아다모는 어린 시절 할아버지 페트로니오 타돌리니의 지도를 받았다. 1813년 그는 아카데미아 컬랜드가 수여한 상을 받았으며 〈비너스와 아이네아스〉가 무기를 들고 있는 테라코타 조각을 선보였다. 그는 로마에서 매년 장학금을 받았다. 그는 장학금을 받는 기간 동안 〈신들을 저주하는 아약스〉의 석고 조각상을 만들었다. 또한 유명한 안토니오 카노바의 관심을 끌었고 그의 스튜디오에서 일하도록 초대받아 제자가 되었다. 그는 1822년 로마에 자신의 스튜디오를 설립할 때까지 카노바 밑에서 일하며 독립하였다.

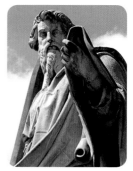

▲아다모 타돌리니의 〈성 바울〉 조각상

631. 다윗 왕의 조각상

이 작품은 하프를 연주하는 다윗 왕의 조각상으로, 복되신 동정녀 마리아를 묘사하는 기념비 기둥 기저부에 세워져 있다. 다윗 왕은 고대 이스라엘의 제2대 왕으로 제사 제도를 정하였으며 예루살렘을 중심으로 유대교를 확립하였다. 시인으로서도 명성을 떨친 그는 《구약성서》〈시편〉의 상당 부분을 지었다고 한다.

▶〈성모 마리아 기념 상〉_로마 미냐넬리 광장 소재

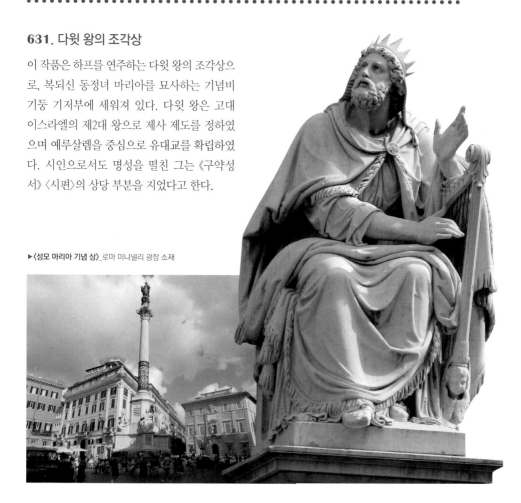

632. 그리스 노예

사색에 젖어 있는 그리스 노예 처녀를 묘사한
조각이다. 불운한 자신의 운명을 비관하며 현실
을 외면이라도 하는 듯 고뇌에 젖어 있다. 머리
에 쓴 터번으로 보아 귀족 노예로 보이는데 그
녀의 모습은 마치 우리 국보인 〈금동미륵보살
반가사유상〉을 연상시킨다.

〈그리스 노예〉_개인 컬렉션

633. 성 바울 조각상

이 작품은 아다모 타돌리니의 가장 대중적인 조각
상으로, 바티칸시티 성 베드로 광장에서 그 모습을
볼 수 있다. 바로크시대의 베르니니에 의해 조성된
성 베드로 광장은 현재 세계적으로 많은 관광객들
이 붐비는 장소로 성 베드로 대성당을 바라보고 있
다. 성 베드로 대성당의 정면 꼭대기에는 성 베드
로를 비롯하여 열한 사도의 조각상이 나열되어 있
는데 타돌리니의 〈성 바울〉 조각상도 함께 있다.

▼성 베드로 광장의 위용

제임스 프라디어 (James Pradier, 1792~1852)

신고전주의 조각가인 프라디어는 제네바에서 태어나 프랑스에서 활동한 예술가였다. 그는 많은 동시대 조각가와는 달리 조각의 마무리를 직접 감독하여 완성하는 꼼꼼함을 추구했다. 그는 낭만주의 시인 알프레드 드 뮈세, 빅토르 위고, 테오필레 고티에, 그리고 젊은 귀스타브 플로베르의 친구였다. 프라디어의 조각은 시원한 신고전주의풍 표면 마무리와 에로티시즘으로 가득 차 있다. 1834년 살롱에서 그의 조각상 〈사티로스와 박칸테〉는 스캔들 같은 센세이션을 일으킬 정도로 당시 대중문화에 커다란 반향을 일으켰다.

▲제임스 프라디어의 초상

●●

634. 오달리스크

이 작품은 이슬람 국가에 존재하는 하렘에 기거하는 젊은 여성 오달리스크의 목욕 장면을 묘사하였다. 하렘은 절대 군주인 술탄의 은밀한 장소로 술탄 이외에 남자들의 출입이 금지된 금남의 구역이다. 하렘에 기거하는 오달리스크들은 노예로 술탄에게 잘 보이려고 목욕과 화장에 열중한다. 즉 쾌락을 위해 운명지어진 여성들이다. 조각은 매우 관능적인 에로티시즘을 표출하는 조각상이다.

▶〈오달리스크〉_파리, 루브르 박물관 소장

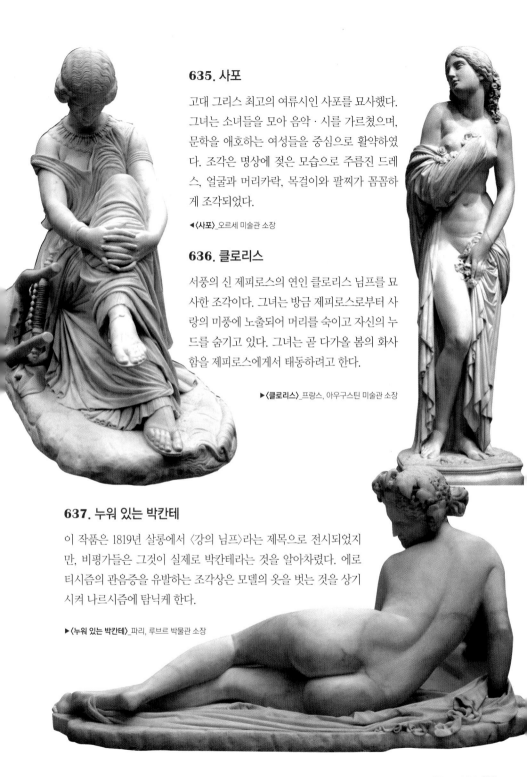

635. 사포

고대 그리스 최고의 여류시인 사포를 묘사했다. 그녀는 소녀들을 모아 음악·시를 가르쳤으며, 문학을 애호하는 여성들을 중심으로 활약하였다. 조각은 명상에 젖은 모습으로 주름진 드레스, 얼굴과 머리카락, 목걸이와 팔찌가 꼼꼼하게 조각되었다.

◀〈사포〉_오르세 미술관 소장

636. 클로리스

서풍의 신 제피로스의 연인 클로리스 님프를 묘사한 조각이다. 그녀는 방금 제피로스로부터 사랑의 미풍에 노출되어 머리를 숙이고 자신의 누드를 숨기고 있다. 그녀는 곧 다가올 봄의 화사함을 제피로스에게서 태동하려고 한다.

▶〈클로리스〉_프랑스, 아우구스틴 미술관 소장

637. 누워 있는 박칸테

이 작품은 1819년 살롱에서 〈강의 님프〉라는 제목으로 전시되었지만, 비평가들은 그것이 실제로 박칸테라는 것을 알아차렸다. 에로티시즘의 관음증을 유발하는 조각상은 모델의 옷을 벗는 것을 상기시켜 나르시즘에 탐닉케 한다.

▶〈누워 있는 박칸테〉_파리, 루브르 박물관 소장

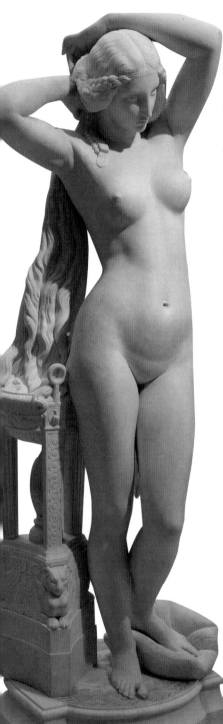

638. 니시아

이 조각을 이해하려면 터키의 머나먼 뿌리 리디아에 관한 역사를 알아야 한다. 리디아에는 3개의 왕조가 있었는데 그 역사가 기원전 3000년까지 올라간다. 이 중 둘째 왕조의 마지막 왕이 칸다우레스인데, 그는 나이가 들어서 노망이 들었다. 자기 부인 니시아가 이 세상에서 제일 아름다운 여자로 생각한 나머지, 창을 나르는 충직한 신하였던 기게스에게 어느 날 자기 부인의 알몸을 보여주기까지 한다. 침실에 숨어있던 그는 왕비와 눈이 마주쳤지만, 왕비는 그를 못 본 체하고, 왕비는 다음날 기게스를 불러 왕을 죽일 것을 명령하게 된다. 기게스는 왕을 죽이고 왕비와 결혼해서 왕이 되었는데, 이로써 리디아의 둘째 왕조는 무너지게 된다. 조각은 숨어서 자신을 지켜보는 기게스에게 벗은 몸을 과감하게 보여주는 니시아를 묘사하고 있다.

◀⟨니시아⟩_ 몽펠리에, 파브레 박물관 소장

639. 큐피드의 출산

미의 어신 비너스가 커다란 조개 속에서 큐피드를 출산하는 장면을 묘사하였다. 조각에서 반짝이는 광택으로 바다의 물을 표현한 프라디어의 놀라운 기술을 보여주고 있다.

▼⟨큐피드의 출산⟩_ 영국, 브로드스워스 홀 소장

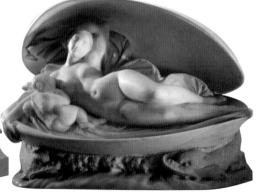

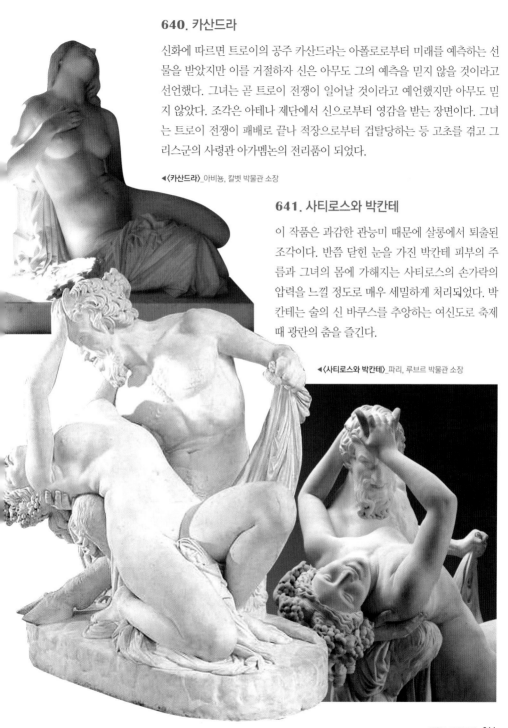

640. 카산드라

신화에 따르면 트로이의 공주 카산드라는 아폴로로부터 미래를 예측하는 선물을 받았지만 이를 거절하자 신은 아무도 그의 예측을 믿지 않을 것이라고 선언했다. 그녀는 곧 트로이 전쟁이 일어날 것이라고 예언했지만 아무도 믿지 않았다. 조각은 아테나 제단에서 신으로부터 영감을 받는 장면이다. 그녀는 트로이 전쟁이 패배로 끝나 적장으로부터 겁탈당하는 등 고초를 겪고 그리스군의 사령관 아가멤논의 전리품이 되었다.

◀〈**카산드라**〉_아비뇽, 칼벳 박물관 소장

641. 사티로스와 박칸테

이 작품은 과감한 관능미 때문에 살롱에서 퇴출된 조각이다. 반쯤 닫힌 눈을 가진 박칸테 피부의 주름과 그녀의 몸에 가해지는 사티로스의 손가락의 압력을 느낄 정도로 매우 세밀하게 처리되었다. 박칸테는 술의 신 바쿠스를 추앙하는 여신도로 축제 때 광란의 춤을 즐긴다.

◀〈**사티로스와 박칸테**〉_파리, 루브르 박물관 소장

642. 아탈란테

그리스 신화의 처녀 사냥꾼이자 달리기의 명수인 아탈란테는 결혼하기를 싫어해 결혼할 자는 달리기에서 자신을 이겨야 한다는 조건을 내세워 많은 구혼자를 물리친다. 하지만 히포메데스가 그녀와 달리기 시합을 청하는데 그는 경기 도중 황금사과를 떨어뜨려 그녀가 줍는 동안 승리를 한다. 조각은 세 개의 황금사과와 아탈란테를 묘사하였다.

643. 나폴레옹의 무덤

12개의 흰색 대리석 조각상이 앵발리드 궁륭의 지하실에 있는 나폴레옹 무덤의 기둥에 장착되어 둘러싸고 있다. 나폴레옹 석관 아래 그림에서 우리는 이 승리 조각상 중 일부를 볼 수 있다. 조각상은 1795년 이탈리아 승리, 1799년 시리아 승리, 1807년 폴란드 승리, 1808년 스페인 승리, 1809년 오스트리아 승리, 1813년 작센 승리 등 나폴레옹의 승리를 우의화 하였다.

▲〈아탈란테〉_파리, 루브르 박물관 소장

▼〈나폴레옹 무덤〉_파리, 세인트루이스 데 앵발리드 교회 소재

▲〈공공 교육의 우의화〉_파리 국회 대의원 회의소 소재

644. 공공 교육의 우의화

이 조각상은 초등 교육을 위한 의회의 법 제정을 기념하기 위한 목적에서 조각되었다. 조각 중앙에는 '공공 교육'을 의인화한 미네르바가 어린이와 학예의 여신인 뮤즈로 둘러싸여 알파벳의 첫 글자를 설명하고 있는 장면이다. 미네르바 왼쪽에는 한 여성이 '신성한 성경'이라는 단어가 새겨진 열린 책을 들고 있다. 그녀는 교회를 상징한다. 다른 한편으로는 드레스를 입은 어린 소녀가 문화적 연속성의 표시로 여신의 어깨에 손을 얹고 읽는 법을 배운다. 주변에서 아홉 명의 뮤즈는 그들이 상징하는 과학과 예술의 가르침을 지켜보고 있다.

645. 아킬레우스를 들어올린 오디세우스

프라디어는 자신의 에로틱한 조각이 많은 비판과 비난에 직면하자 영웅적인 장르로 돌아와 신고전주의 영웅 모드의 모든 요소를 담고 있는 이 조각상을 제작한다. 조각의 동세는 트로이 전쟁 때 그리스의 영웅 아킬레우스의 죽음을 묘사하고 있다. 아킬레우스는 모든 곳이 불멸의 몸이었지만 한 가지 약점인 발뒤꿈치 아킬레스건만이 그렇지 않았다. 파리스에 의해 화살을 맞고 쓰러진 아킬레우스를 이타케의 영웅 오디세우스가 구출하려는 역동적 모습의 조각상이다.

◀〈아킬레우스를 들어올린 오디세우스〉_제네바 미술관 소장

앙투안 루이 바리에 (Antoine-Louis Barye, 1795~1875)

동물 조각으로 유명한 앙투안 루이 바리에는 젊은 시절 동판화 지도 제작과
보석 디자인을 거들기도 했으나, 1831년 살롱에서 〈악어를 물어뜯는 호랑이〉
로 2등을 한 이후 동물 조각가로 활약하였다. 고전주의를 뒤이은 낭만주의에
속하여 날카로운 자연 관찰과 일종의 이국 정취가 융합된 특이한 작풍으로
프랑스 조각에 새바람을 일으켰다.

▶앙투안 루이 바리에의 초상

646. 사자와 뱀

이 작품을 보수주의적 시각의 비평가들은 비난하였다. 그러나 낭만주의자들은 이 작품에 열광하
였다. 언뜻 보기에 이빨을 드러내고, 발톱을 세운 덩치가 큰 사자가 유리할 것 같으나, 거칠게 저항
하는 뱀도 만만치 않다. 사자의 눈은 분노로 불타오르고 있으며 몸에는 주름진 근육들이 요동치고
있다. 〈사자와 뱀〉 조각상의 알레고리는 7월 혁명이 1830년 7월 27일에서 30일, 3일간에 이루어졌
다 하여 이 혁명을 '영광의 3일'이라고 부르는 데서 유래한다. 즉, 이 날의 별자리가 레오(사자좌)와
히드라(물뱀좌)였다고 하여 이 별자리를 상징하기도 하는데, 이는 혁명이 하늘의 뜻이었음을 나타
내고자 함이다.

▼〈사자와 뱀〉_워싱턴 국립미술관 소장

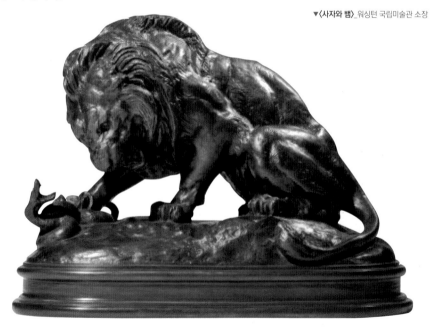

647. 미노타우로스를 베는 테세우스

바리에는 조각 이외에 장식적인 제작에도 뛰어났으며, 이 걸작에서 테세우스가 반인반우(상반신은 소, 하반신은 사람)의 괴물을 처단하려는 긴장된 순간을 정확한 해부학적 묘사를 통해 보다 극적으로 드러내고 있다.

▼〈미노타우로스를 베는 테세우스〉_볼티모어 미술관 소장

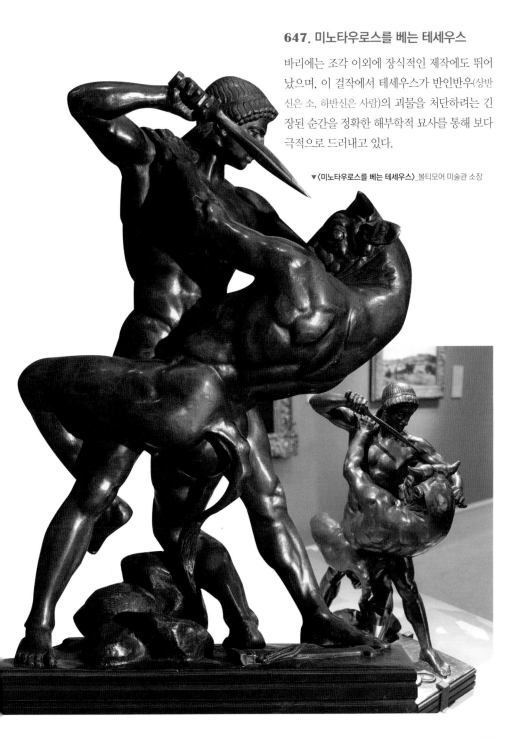

648. 로저와 안젤리카

《롤랑의 노래》에 등장하는 로저와 안젤리카의 모습을 묘사한 조각상이다. 동방의 공주 안젤리카는 프랑스 12 용사에게 마법의 반지를 이용하여 내기를 제안하지만, 그녀는 도중에 바다 괴물에게 바쳐지는 제물이 된다. 위기일발의 상황에서 12 용사 중 한 명인 로저가 하늘을 나는 말 히포그리프를 타고 안젤리카를 구출하는 모습이다. 이야기는 그리스 신화의 페르세우스가 안드로메다를 구하는 장면과 비슷하며 《롤랑의 노래》는 프랑스 중세의 무훈시이다.

▼〈로저와 안젤리카〉_월터스 미술관 소장

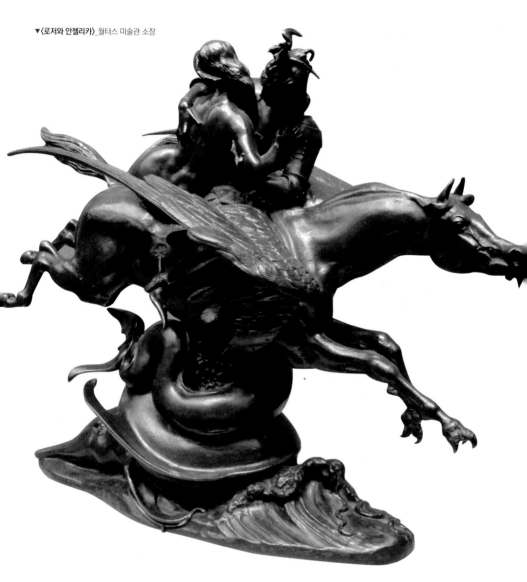

649. 말을 공격하는 사자

이 작품은 사자의 용맹함과 말의 역동성이 넘치는 동물 군상이다. 바리에는 동물의 세세한 움직임까지 포착하여 조각의 동세를 나타냈는데 〈말을 공격하는 사자〉의 청동상에서 그 진면목이 드러나고 있다.

◀〈말을 공격하는 사자〉_월터스 미술관 소장

650. 악어를 물어뜯는 호랑이

1831년 살롱에서 〈악어를 물어뜯는 호랑이〉로 2등을 한 작품으로, 바리에가 동물 조각가로 프랑스 예술계에 이름을 알리게 된 성공작이다.

▲〈악어를 물어뜯는 호랑이〉_월터스 미술관 소장

651. 꿩을 노리는 사냥개

꿩을 노려보는 사냥개 포인트를 묘사한 조각으로, 미묘한 붉은 갈색 파티나를 가진 희귀한 청동상이다. 바리에는 가축 중 사냥개를 많이 조각했는데 자연의 일부분을 접목시켜 생동감을 주고 있다.

▼〈꿩을 노리는 사냥개〉_개인 컬렉션

652. 켄타우로스와 싸우는 테세우스

그리스 신화의 위대한 영웅 중 한 명인 테세우스는 그의 친구 라피스 왕의 결혼식에 참석하라는 요청을 받았다. 왕은 또한 이웃 사람들과 켄타우로스를 초대했다. 켄타우로스는 술을 너무 많이 마시고 신부를 납치하려 했다. 그때 테세우스가 재빨리 들어와 그들과 싸우고 그녀를 구했다. 이 주제는 미술계에서 많은 화가로부터 그려졌다. 바리에는 1850년 살롱에 석고로 만든 작품을 전시했으며 이후 청동상으로 주조하였다.

653. 사슴을 공격하는 호랑이

'동물 조각의 미켈란젤로'로 별칭이 붙은 루이 바리에는 삼림지대의 동물들에 대해 지대한 관심을 가졌다. 그는 자연의 이국적이고 약육강식의 동물세계에 낭만주의 취향을 불어넣었다. 뒤에서 공격받은 이 사슴은 혀를 내밀어 죽음의 순간을 맞는다. 호랑이의 강렬한 발톱과 송곳니 및 사슴의 뿔이 공기를 가르고 있다.

◀〈사슴을 공격하는 호랑이〉_브루클린 박물관 소장

654. 코뿔소

코뿔소는 16세기 유럽에서 선풍적인 인기를 구가한 동물이다. 처음 유럽에 코뿔소가 알려졌을 때 갑옷을 입은 동물이라고 신기해 했으며 알프레히트 뒤러 등 많은 예술가들에게 영감을 주었다. 바리에의 코뿔소는 사실에 입각하여 제작되었다.

▶〈코뿔소〉_개인 컬렉션

655. 세네갈의 코끼리

바리에는 파리의 식물원을 찾으며 그에 부속된 소규모 동물원에 열중하였다. 우리 속에 있는 코끼리를 보고 그는 아프리카를 떠올렸고 대자연 속의 코끼리를 조각하였다. 한 다리로 중심을 잡고 나머지 세 다리는 공중에 뜬 조각상은 아프리카 초원을 달리는 코끼리의 걸음걸이를 묘사하였다.

◀〈세네갈의 코끼리〉_월터스 미술관 소장

리처드 코클 루카스 (Richard Cockle Lucas, 1800~1883)

리처드 코클 루카스는 영국의 조각가이자 사진작가이다. 열두 살 때, 그는
윈체스터에서 칼을 깎는 삼촌에게 견습을 받았는데, 칼 손잡이를 조각하는
그의 능력은 조각가로서의 대단한 기술을 드러냈다. 그는 21세 때 런던으로
이사하여 왕립 아카데미 학교에서 공부했다. 1828년부터 그는 왕립 아카데
미에 정기적으로 기고하여 1828년과 1829년에 건축 도면에 대한 은메달을
받았다. 루카스는 자신의 조각작품, 성경 이야기 및 18세기의 장면을 묘사한
많은 에칭을 제작했다. 또한 당시 조각가가 애용한 왁스(향고래에서 축출하는
왁스) 흉상을 제작하여 전시하였다.

▲리처드 코클 루카스의 초상

656. 플로라

이 작품은 봄의 여신 플로라를 묘사한 흉상이다.
런던 갤러리에 있던 이 흉상을 독일의 베를린 박
물관의 총책임자인 빌헬름 폰 보드가 구입했다.
그는 이 흉상이 레오나르도 다 빈치의 것이라고
확신했다. 베를린 당국과 독일 대중은 영국 미술
계에서 "코밑에서 예술의 위대한 보물을 빼앗았
다"는 사실에 기뻐했다. 그러나 1910년 리처드 코
클 루카스의 아들인 알버트 뒤러 루카스는 이 조
각품이 그의 아버지에 의해 만들어졌다고 주장했
다. 얼마 지나지 않아 타임즈는 흉상이 그림에서
제작하도록 위임받은 루카스의 작품이라고 주장
하는 기사를 발표했다. 루카스의 아들 알버트는
앞으로 나서서 이 이야기가 옳았고 아버지가 조
각품을 만드는 것을 도왔다고 맹세했다. 알버트
는 왁스 층이 오래된 양초로 어떻게 지어졌는지
설명할 수 있었다. 그는 또한 아버지가 흉상 안
에 신문을 포함한 다양한 파편을 어떻게 채워 넣
었는지도 설명했다. 베를린 박물관 직원이 기지
를 철거했을 때, 그들은 알버트가 묘사한 것처럼
1840년대의 편지를 포함하여 파편을 발견하여 진
위가 밝혀졌다.

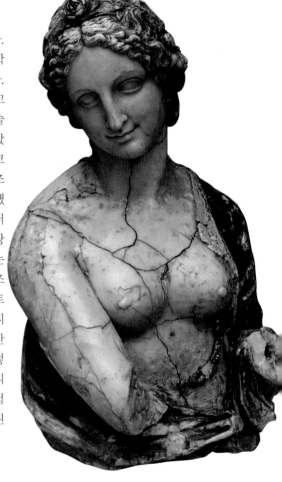

▶〈플로라〉_베를린 보드 박물관 소장

657. 비너스의 탄생

이 작품은 미의 여신 비너스의 탄생을 묘사한 조각이다. 커다란 조개 껍질 안에 앉아 있는 비너스는 이제 막 물에서 태어나 관람자의 시선을 피하고 있다. 그녀의 발 밑에는 돌고래들이 그녀를 보호하여 육지로 안내하는 모습이다. 왁스와 상아 조각가다운 루카스의 미려한 작품이다.

▶〈비너스의 탄생〉_개인 컬렉션

658. 활을 부러뜨리는 큐피드

이 작품은 상아로 만든 소상으로, 활을 부러뜨리는 큐피드를 묘사하고 있다. 루카스는 주로 왁스와 상아 및 유리, 대리석 및 청동에 조각하는 조각가이면서 화가였다. 대부분 소상을 제작했는데 당시 일반 대중에게 인기가 많았다.

◀〈활을 부러뜨리는 큐피드〉_개인 컬렉션

659. 팔라스 아테나

고전적 주제를 묘사하는 이 타원형 상아 조각은 루카스 작품의 전형이며, 어느 정도는 상아의 고용, 이국적이고 유기적인 재료뿐만 아니라 실험적인 색상 사용과 같은 카메오 형태로 기념비적인 것을 전달한다. 그리고 무엇보다도 고대세계의 신화와 역사를 회상하는 주제를 다루고 있다. 여기서 고전적 형태는 19세기 중반 영국의 스타일과 장식에 재해석되고 변형되었다.

▶〈팔라스 아테나〉_개인 컬렉션

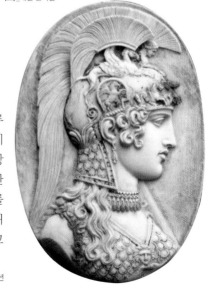

기욤 게프스 (Guillaume Geefs, 1805~1883)

벨기에의 조각가인 기욤 게프스는 기념비적인 작품과 정치가와 민족주의
인물의 공개 초상화로 주로 알려져 있으나 종종 에로틱한 주제인 신화적 주
제를 탐구했다. 기욤은 왕립 미술 아카데미 앤트워프에서 처음 공부했다. 또
한 파리의 화가 · 판화가 · 조각가 · 건축가의 고등교육을 목적으로 설립한
프랑스 국립미술학교에서 교육을 마쳤으며 1828년에 자신의 작품을 전시하
기 시작했다. 1829년, 이탈리아로 여행을 하고 앤트워프로 돌아온 그는 미술
아카데미에서 교수가 되어 가르치기 시작했다. 1830년대에 그는 브뤼셀에서
혁명의 희생자들의 수많은 조각상과 흉상을 제작했다.

▲기욤 게프스의 초상

● ●

660. 농부의 딸과 사자왕

이 조각품은 농부의 딸과 사랑에 빠진 짐승의 왕에 관한 이솝의 이야기를 기반으로 조각하였다.
그녀는 왕을 속여서 날카로운 손톱을 깎아버린다. 정복되고 무방비 상태가 된 후, 왕은 사람들에
의해 신속하게 정복되고 만다. 조각은 농부의 딸이 사자의 날카로운 발톱을 깎는 장면으로 용맹하
고 힘이 센 동물의 왕인 사자라 해도 사랑 앞에서는 꼼짝하지 못한다는 것을 보여주는 우화적 조
각상이다.

▼〈농부의 딸과 사자왕〉_오스본 하우스 소장

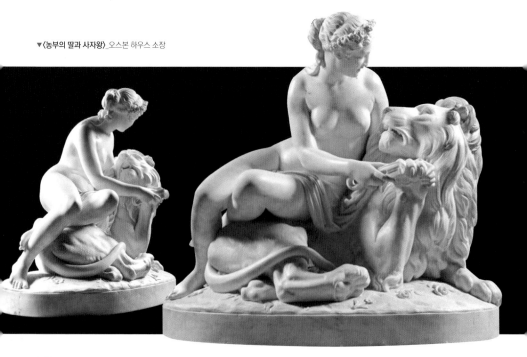

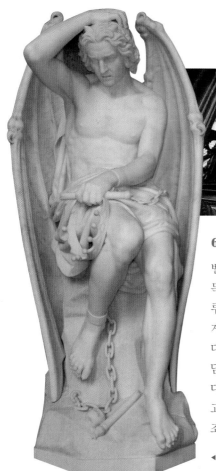

661. 루시퍼

벨기에 리에게 주 세인트 폴 대성당은 종교예술작품으로 가득하다. 그중에 강단 계단의 틈새에 묻혀 있는 타락한 천사 루시퍼의 멋진 조각상이 있다. '악의 천재'라 부르는 루시퍼는 게프스가 조각했으며 고문당한 아름다운 청년을 묘사하고 있다. 게프스는 세인트 폴을 위한 정교한 강단을 설계하는 일을 담당했으며, 그 주제는 '악의 천재성에 대한 종교의 승리'였다. 그는 1830년 벨기에 독립에 따른 민족주의 정신을 표현하고 활용하면서 정치적 인물을 기리기 위해 기념비적인 공공 조각품을 만드는 것으로 유명해졌다.

◀〈루시퍼〉_리에게 주 세인트 폴 대성당 소장

662. 큐피드를 혼내는 님프

봄이 발산되는 바위 위에 앉아 있는 누드 여성의 전체를 형상화한 대리석 그룹 조각이다. 그중 이 조각은 아마도 다이애나 여신을 추앙하는 님프 중 하나를 묘사한 작품이다. 님프들은 종종 사랑의 신 큐피드를 찾아 사랑의 화살을 부적절하게 쏘아 올린 그를 처벌했다. 큐피드가 잠들어 있는 동안 날개를 자르는 것도 처벌 중 하나였다. 큐피드의 떨림과 화살이 바위 옆에 매달려 있다. 이 구성은 고대 조각품의 이상화 된 형태, 단순성 및 선명도를 복제하고 주제에 대한 영감의 원천으로 고전 신화로 되풀이되기를 원했던 19세기 신고전주의 예술가들의 전형이다. 빅토리아 여왕과 앨버트 왕자가 즐겼던 스타일이었고, 오스본 하우스에는 그들이 애용했던 신고전주의 예술가들의 많은 작품이 전시돼 있다.

▶〈큐피드를 혼내는 님프〉_오스본 하우스 소장

히람 파워스 (Hiram Powers, 1805~1873)

농부의 아들로 태어난 그는 다소 늦은 나이인 20세가 되었을 때 조각에 대한 열정에 사로잡혔다. 그는 단테의 《신곡》에서 장면의 표현을 만들었는데, 이는 특별한 성공을 거두었다. 또한 앤드류 잭슨의 흉상으로 워싱턴에서 지역 위원회의 주목을 끌어들였다. 1837년에 그는 이탈리아로 이주하여 피렌체의 비아포나체에 정착하여 대리석의 좋은 공급과 돌 절단과 청동 주조의 전통에 접근할 수 있었다. 그는 죽을 때까지 피렌체에 머물렀지만, 간혹 영국 여행도 했다. 1839년 그의 이브 조각상은 유럽의 신고전주의풍의 조각가인 베르텔 토르발센의 감탄을 얻었다.

▲히람 파워스

663. 마지막 부족

조각의 주제는 파워스의 상상력에 맞는 상세한 치마를 입고 있다. 다이아몬드 패터닝과 술로 장식된 복잡하게 자른 스커트는 인디언 여인이 달리는 동안 설득력 있게 흔들리는 것처럼 보인다. 파워스는 부족의 마지막을 제임스 페니모어 쿠퍼의 문학 고전작품인 〈모히칸의 마지막〉과 같은 조각상으로 보았다. 쿠퍼와 마찬가지로 파워스는 아메리카 인디언이 에덴과 같은 미국 황야에서 조화롭게 공존했지만 서구 문명을 침범하는 것과 양립할 수 없기에 멸종 위기에 처한 고귀한 인물이라는 당시의 대중적인 개념을 홍보하는 데 주력하였다. 달리는 인물은 당시 미국 문화의 흐름이었던 아메리카 인디언을 도망가는 문명으로 의인화하였다.

▶〈마지막 부족〉_휴스턴 미술 박물관 소장

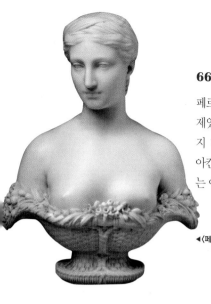

664. 페르세포네 흉상

페르세포네는 파워스의 가장 인기 있는 주제였다. 그는 꽃의 여신의 흉상을 다섯 가지 버전으로 조각했다. 이 조각의 흉상은 아칸투스 잎으로 가득 찬 바구니에서 나오는 여신을 특징으로 하고 있다.

◀〈페르세포네 흉상〉_뉴욕, 메트로폴리탄 미술관 소장

665. 그리스 노예

그리스 노예의 조각상은 그리스 독립 전쟁 동안 터키인에 의해 노예로 팔려가는 젊은 여성의 무죄와 무력감을 암시한다. 이 작품은 미국의 노예 제도 문제를 다루기 위해 만들어졌다. 그리스 노예는 소위 비극적인 문학소설 《옥토룬》의 주요 소재였는데, 이 소설의 인기로 당시 미국 북부와 남부의 사람들에게 노예 제도를 상기시켰다. 폐지주의적 소설에서 비극적인 옥토룬은 아름다운 젊은 여성, 노예 소유자와 노예의 딸이었다. 백인으로 자란 그녀는 아버지의 죽음으로 노예로 팔려간다. '문학의 비극적인 옥토룬, 19세기 남부 노예 경매, 권력의 백인 포로 사이의 현저한 상관 관계'는 '그리스 노예에 대한 미국의 해석에 기여했다'고 주장했다.

▶〈그리스 노예〉_브루클린 박물관 소장

666. 죽음의 가면

이 작품은 히람 파워스의 죽음을 묘사한 흉상으로 파워스와 친밀한 우정을 나눴던 토마스 볼의 작품이다. 토마스 볼은 그의 별장을 파워스의 집 옆에 지었으며 친구의 죽음에 상실감을 느끼며 깊은 영향을 받았다. 파워스는 수년간 대리석 입자를 흡입하여 규폐증으로 눈을 감았다. 조각의 흉상은 마치 21세기의 혁신인 스티브 잡스의 모습이 연상되어 예술가의 고뇌가 돋보인다.

〈죽음의 가면〉_미국 스미소니언 미술관 소장

667. 희망

희망, 신앙 및 자선의 세 가지 흉상은 당시 저명한 인물인 마샬 우즈가 1852년에 히람 파워스의 스튜디오를 방문하여 이상적인 조각을 요청하면서 시작됐다. 그러나 파워스는 처음엔 이 요구를 받아들이지 않았고, 14년 후 두 번째 피렌체 여행에서 우즈는 파워스에게 요청을 반복했다. 파워스는 그에게 기독교의 미덕인 신앙과 희망과 자애의 두 조각상이 아닌, 세 개의 조각상을 위임하도록 설득했다. 세 인물 모두 동일한 구성을 가지고 있지만, 희망은 기대감으로 옆을 바라보며 다른 감정을 창조했다.

◀〈희망〉_뉴욕, 메트로폴리탄 미술관 소장

668. 미국

파워스는 '미국의 정치적 신조를 구현'하기 위한 전체 길이 버전을 완성한 후 〈미국〉에 대한 그의 인격화를 흉상으로 조각했다. 젊은 처녀는 조각가가 '위엄과 존엄성을 부여하는' 것으로 보았던 열세 개의 원래 식민지를 언급하는 열세 개의 별이 있는 관을 착용하고 있다. 〈미국〉은 강대국의 이상화 된 흉상 중 가장 인기 있는 하나였다.

▶〈미국〉_뉴욕, 메트로폴리탄 미술관 소장

669. 피셔 보이

히람 파워스는 〈그리스 노예〉 조각이 거의 완성된 1843년에 〈피셔 보이〉에 대한 작업을 시작했다. 그는 아마도 독일 조각가 칼 스타인하우저의 귀에 조개껍질을 들고 있는 소녀 조각상에서 영감을 받았을 것이며, 이 조각은 〈피셔 걸〉로 묘사되었을 것이다. 피셔 보이의 아이는 조개껍질에 귀를 기울이고 해변에 서서 보트의 타일러에 기대어 있다. 섬세한 얼굴 표정 묘사와 편안한 자세는 사춘기의 문턱에 있는 젊은 남성을 묘사한 고대 그리스 조각을 연상시킨다.

▶〈피셔 보이〉_뉴욕, 메트로폴리탄 미술관 소장

670. 피셔 걸

〈피셔 보이〉의 영감을 준 독일 조각가이자 화가인 칼 스타인하우저의 작품이다. 흐르는 가운을 입고 귀에 조개껍질을 들고 원형 바닥에 C를 새겨 넣은 어린 소녀를 묘사하고 있다.

▶〈피셔 걸〉_알테 내셔널 갤러리 소장

671. 페르세포네 흉상 2

페르세포네는 파워스의 가장 인기 있는 주제 중 하나였다. 그는 꽃의 여신의 흉상을 다섯 가지 버전으로 조각했다. 이 조각의 흉상은 풀잎으로 엮은 바구니에서 나오는 여신을 특징으로 하고 있다.

◀〈페르세포네 흉상 2〉_뉴욕, 메트로폴리탄 미술관 소장

오귀스트 클레싱어 (Auguste Clésinger, 1814~1883)

클레싱어의 아버지는 조각가였으며 아들을 어려서부터 미술 분야에서 훈련을 시켰다. 클레싱어는 1843년 파리 살롱에서 비콩테의 흉상으로 처음 전시되었으며 1864년에 마지막으로 전시되었다. 1847년 살롱에서 그는 〈뱀에게 물린 여인〉으로 센세이션을 일으켜 단숨에 주목받는 조각가가 되었다. 또한 1847년 오르세 미술관에 있는 대리석 조각품에서 사비티에를 자신으로 묘사했다. 그는 1849년 레지옹도뇌르 훈장의 기사 십자가를 받았다.

▶오귀스트 클레싱어

672. 아폴로니 사비티에

19세기 예술가의 뮤즈이자 사교계의 여왕이었던 아폴로니 사비티에의 흉상이다. 그녀는 쿠르베의 회화 〈화가의 화실〉에 누드 모델로 등장하였으며 《악의 꽃》으로 유명한 문학가 보들레르는 그녀를 성모처럼 받들면서 많은 연애시를 썼다. 클레싱어는 〈뱀에게 물린 여인〉에 이어 흉상으로 제작하였다.

▶〈아폴로니 사비티에〉_파리, 오르세 미술관 소장

673. 뱀에게 물린 여인

이 작품은 1847년 살롱에 출품하여 센세이션을 일으킨 조각으로 아폴로니 사비티에를 모델로 묘사했다. 뱀에 물려 절규하는 뒤틀린 여성의 몸매는 고통보다는 강렬한 엑스터시를 발산시키는 에로틱의 정수를 보여주고 있다.

▼〈뱀에게 물린 여인〉_파리, 오르세 미술관 소장

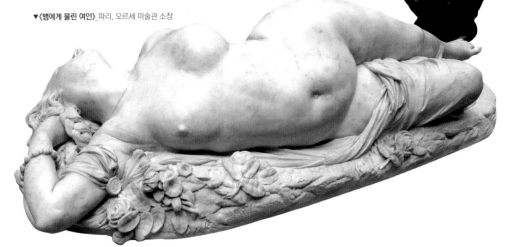

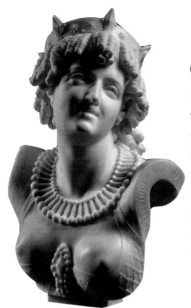

674. 황홀경에 빠진 아리아드네

1869년에 조각된 이 작품은 그리스 신화에 등장하는 테세우스에게 버림받은 공주 아리아드네의 감각적인 흉상이다. 낙소스 섬에 버려진 그녀는 머리에 별의 왕관을 쓰고 있다. 테세우스가 그녀를 섬에 버리고 떠나자 술의 신 디오니소스가 그녀를 사랑하여 아내로 삼는다. 오귀스트 클레싱어는 그의 신화적, 역사적, 우화적 흉상으로 유명했으며 그중 수많은 흉상이 살롱에서 전시되었다. 클레싱어의 에로틱한 여성 흉상은 동시대 사람들에게 충격적인 것으로 간주되어 아름답고 감각적인 여성을 현실적인 방식으로 렌더링 할 수 있는 능력을 보여주었다.

◀〈황홀경에 빠진 아리아드네〉_파리, 오르세 미술관 소장

675. 유테르페 조각상

파리의 페르 라셰즈 묘지에 있는 쇼팽의 묘비에는 오귀스트 클레싱어가 조각한 음악의 뮤즈인 유테르페의 조각상이 있다. 유테르페는 부서진 가사에 대해 울부짖는데, 이는 위대한 음악가의 상실에 대한 은유를 나타내고 있다.

▶〈유테르페 조각상〉_파리, 페르 라셰즈 묘지 소재

676. 쇼팽의 손

1849년 10월 17일, 낭만주의 시대의 가장 위대한 음악가 중 한 명으로 여겨지는 폴란드 작곡가이자 피아니스트인 프레데릭 쇼팽이 사망했을 때, 클레싱어는 쇼팽의 가면과 손을 조각했다. 그는 또한 1850년에 파리의 페르 라셰즈 묘지에 있는 쇼팽의 무덤을 위해 음악의 뮤즈인 유테르페의 하얀 대리석 장례식 기념물을 조각했다. 클레싱어는 절친한 친구였던 쇼팽의 왼손을 끌 기술을 사용하여 감동적인 청동 주조물로 제작했는데, 이는 표면이 고의적으로 거친 질감을 가지고 있음을 의미한다.

▶〈쇼팽의 손〉_폴란드 미술관 소장

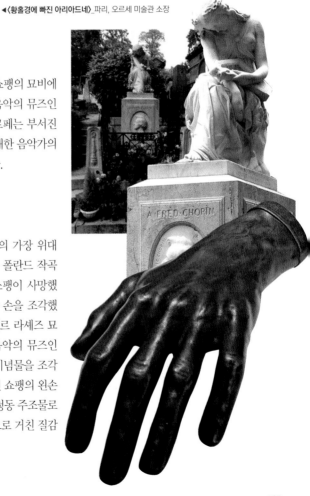

앙투안 에텍스 (Antoine Etex, 1808~1888)

앙투안 에텍스는 프랑스의 조각가, 화가, 건축가이다. 그는 1833년 파리 살롱에서 처음으로 전시했으며, 〈히아킨토스의 죽음〉의 대리석으로 재현된 작품과 〈가인과 그의 종족이 하나님에 의해 저주를 받다〉 석고 캐스팅(정밀주조(鑄造) 방법)을 포함하여 여러 작품을 전시했다. 이 당시 공공사업의 장관이었던 아돌프 티어스는 파리의 개선문의 동쪽 정면에 있는 아치를 가로질러 평화와 전쟁의 두 그룹을 조각하도록 위임했다. 그의 명성을 확립한 이 조각은 1839년 파리 살롱에서 대리석으로 재현했다.

▶앙투안 에텍스

● ●

677. 테오도르 제리코의 무덤

프랑스 파리에는 많은 초상화 외에도 신화적, 종교적 주제가 포함된 에텍스의 조각작품에 대한 수많은 예가 포함되어 있다. 그의 건축작품 중 가장 잘 알려진 작품으로 페르 라셰즈 묘지에 있는 테오도르 제리코의 무덤의 제리코 청동상이 있다. 제리코는 낭만주의 미술의 선봉자로, 제리코 청동상 밑에는 제리코의 걸작 〈메두사호의 뗏목〉이 전면 패널에 포함되어 있다.

▶〈테오도르 제리코의 무덤〉_파리, 페르 라셰즈 묘지 소재

678. 1814년의 저항

프랑스 파리의 랜드마크인 개선문을 '에투알 개선문'이라 한다. 이 부조상은 1837년 나폴레옹의 러시아 원정 실패 후 유럽동맹으로 인한 프랑스의 저항을 표현한 것으로 결국 나폴레옹이 엘바 섬으로 유배됨에 따라 1814년 저항은 끝난다. 부조에는 아들의 다리를 부여잡고 있는 아버지와 아이를 안고 남편을 잡고 있는 아내의 만류 속에 전장을 향해 나가겠다는 군인의 굳은 의지를 담은 모습으로 표현하고 있다.

679. 1815년의 평화

나폴레옹 전쟁을 종결한 1815년의 파리 조약을 기념하기 위한 고부조이다. 엘바 섬에서 탈출한 나폴레옹이 다시 워털루 전투에서 패배하고, 제2차 파리 조약과 함께 잠시 동안 전쟁의 위험에서 벗어난 평화로운 나날을 표현하였다. 지혜의 신 미네르바를 중심으로 전쟁에서 싸우던 군인은 칼을 거두고 생각에 잠겨 있고 농부와 아이를 안고 있는 여인, 책을 읽고 있는 아이 등 일상의 평화로운 모습을 잘 나타내고 있다.

▼〈1814년의 저항〉_파리, 에투알 개선문의 부조　　　▼〈1815년의 평화〉_파리, 에투알 개선문의 부조

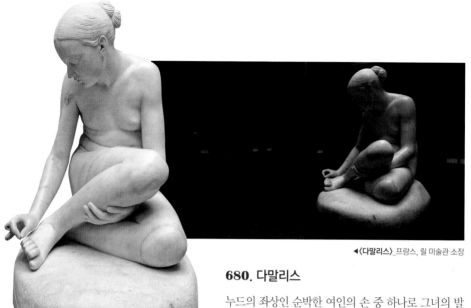

◀〈다말리스〉_프랑스, 릴 미술관 소장

680. 다말리스

누드의 좌상인 순박한 여인의 손 중 하나로 그녀의 발
가락 중 하나를 만지고 있다. 누드임에도 전혀 관능적
이지 않는 그녀는 주위와는 무관하게 발의 가시를 뽑
아내고 있는 것 같다.

681. 카인과 그의 종족이
하나님에 의해 저주를 받다

앙투안 에텍스는 아담의 아들 카인이 그의 형제 아
벨을 죽인 것에 대해 하나님에 의해 저주받는 성경
적 이야기에 영감을 받았다. 인류의 기원에 대한
이 고통스러운 설명은 낭만주의 시대의 일부 저자
들에게 소중한 영감이었다. 19세기에 프랑스와 유
럽은 많은 정치적, 경제적, 사회적 격변을 경험했
다. 산업 혁명, 전쟁, 사회적 불평등 증가 및 수많
은 정권 변화는 미래에 대한 두려움과 불확실성을
태동했다. 대리석으로 새겨진 이 군상의 거대한 차
원에 의해 확대된 주제의 선택에 에텍스는 인간 운
명의 비극적인 느낌을 표현하였다. 피라미드 구성
은 미켈란젤로에서 영감을 얻은 형태의 힘과 마찬
가지로 조각의 구조를 강화한다.

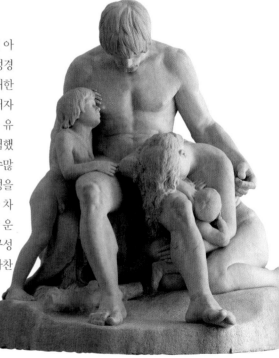

▶〈카인과 그의 종족이 하나님에 의해 저주를 받다〉
프랑스, 리옹 미술관 소장

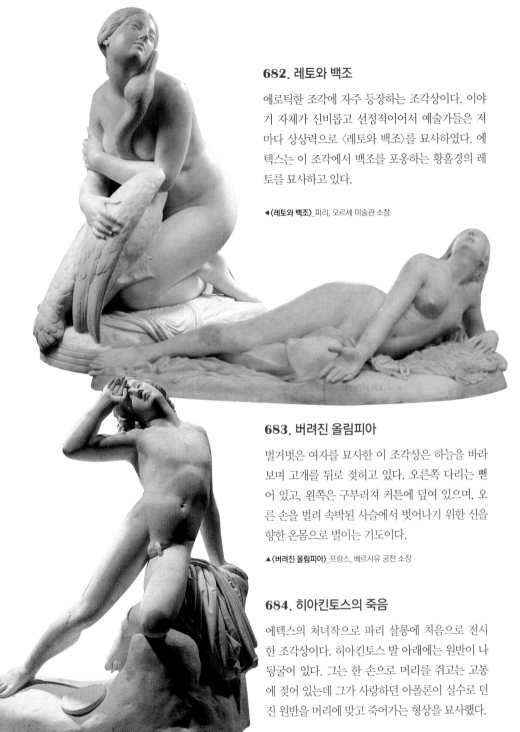

682. 레토와 백조

에로틱한 조각에 자주 등장하는 조각상이다. 이야기 자체가 신비롭고 선정적이어서 예술가들은 저마다 상상력으로 〈레토와 백조〉를 묘사하였다. 에텍스는 이 조각에서 백조를 포옹하는 황홀경의 레토를 묘사하고 있다.

◀〈레토와 백조〉_파리, 오르세 미술관 소장

683. 버려진 올림피아

벌거벗은 여자를 묘사한 이 조각상은 하늘을 바라보며 고개를 뒤로 젖히고 있다. 오른쪽 다리는 뻗어 있고, 왼쪽은 구부러져 커튼에 덮여 있으며, 오른 손을 벌려 속박된 사슬에서 벗어나기 위한 신을 향한 온몸으로 벌이는 기도이다.

▲〈버려진 올림피아〉_프랑스, 베르사유 궁전 소장

684. 히아킨토스의 죽음

에텍스의 처녀작으로 파리 살롱에 처음으로 전시한 조각상이다. 히아킨토스 발 아래에는 원반이 나뒹굴어 있다. 그는 한 손으로 머리를 쥐고는 고통에 젖어 있는데 그가 사랑하던 아폴론이 실수로 던진 원반을 머리에 맞고 죽어가는 형상을 묘사했다.

◀〈히아킨토스의 죽음〉_파리, 오르세 미술관 소장

윌리엄 웨트모어 스토리 (William Wetmore Story, 1819~1895)

윌리엄 웨트모어 스토리는 미국의 조각가, 미술평론가, 시인, 편집자이다. 그는 아버지의 영향으로 1838년 하버드 대학과 1840년 하버드 로스쿨을 졸업했다. 졸업 후, 그는 아버지 밑에서 법률 공부를 계속하여 매사추세츠 바에 입학했으며 그 후 계약법에 관한 논문과 개인 재산 판매법에 관한 두 가지 법적 논문을 준비했다. 그런 그가 전혀 생각할 수 없었던 조각에 심취하여 법을 포기하고 예술계에 뛰어들어 그만의 혁혁한 성과를 이루었다.

▲윌리엄 웨트모어 스토리

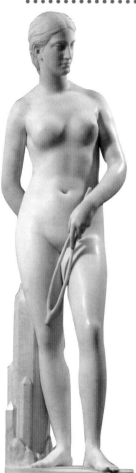

685. 캘리포니아

당시 도시에서 대륙에 이르기까지 장소의 우의화는 19세기 동안 인기 있는 예술적 주제였다. 1848년에 시작된 캘리포니아 골드러시는 윌리엄에게 영감을 주어 이 조각을 구성하게 했다. 왼손에는 점쟁이 막대 또는 광부의 지팡이를 들고 있는데, 이는 부분적으로 누드를 보호하고 조각 주위의 눈을 운반하여 금 퇴적물이 종종 발견되는 석영의 면이 달린 결정을 가리킨다.

◀〈캘리포니아〉_뉴욕, 메트로폴리탄 미술관 소장

686. 리비아 시빌

시빌은 무녀 혹은 여자 예언자로 그리스 신화에서 파생되었다. 그리스도교가 전파된 후에 그녀가 예수 그리스도의 탄생과 재림을 예언했다는 설이 있다. 조각에는 암모나이트 껍질의 머리 장식에 다윗의 별을 상징하는 목걸이를 하고 있다.

▶〈리비아 시빌〉_스미소니언 미술관 소장

687. 메디아

고대 그리스 비극에서 메디아는 이아손이 황금 양털을 얻는 것을 도운 마법사였으며 나중에 그의 아내가 되었다. 그가 그녀를 버렸을 때, 메디아는 두 자녀를 살해했다. 19세기 극장 관객들에게 메디아는 아이들을 포기하고 자신을 파괴함으로써 그들을 보호하는 것 중 하나를 선택해야만 하는 동정심 많은 인물이었다. 이야기는 마찬가지로 메디아의 복수를 강조하여 관람자의 상상력에 유아 살해 장면을 남겼다.

▶〈메디아〉_뉴욕, 메트로폴리탄 미술관 소장

688. 웨트모어 스토리의 자소상

훌륭하게 조각된 스토리의 자소상은 강력한 이미지를 나타내고 있다. 스토리의 자소상은 그의 대중적 인물을 발전시키기 위해, 그리고 그의 가족을 위한 기념품으로 간주했다는 것을 암시한다.

▼〈웨트모어 스토리의 자소상〉_개인 컬렉션

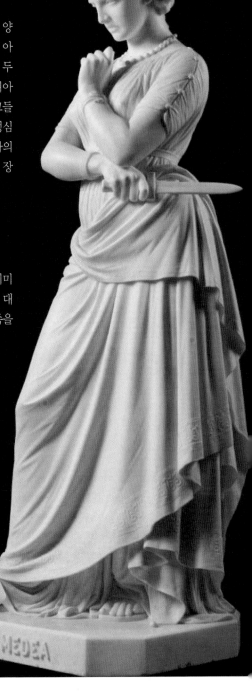

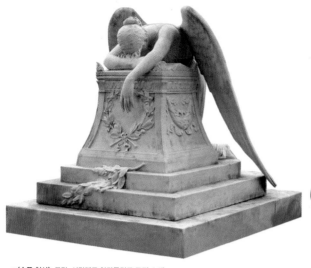

▲〈슬픈 천사〉 로마, 시미테로 아카톨리코 묘지 소재

689. 슬픈 천사

이 조각상은 1894년에 사망하여 로마의 개신교 묘지인 시미테로 아카톨리코에 묻혀 있는 스토리 자신의 아내 에멜린의 무덤을 위해 만들었다. 아내의 죽음으로 황폐해진 스토리는 작품에 대해 이렇게 말한다. "그것은 슬픔의 천사를 대표하며, 완전히 포기하고 처진 날개와 숨겨진 얼굴로 장례식 제단 위에 자신을 던졌다. 그것은 내가 느끼는 것을 나타낸다. 천사는 엎드려 있음을 나타낸다. 그러나 그렇게 하는 것이 나를 돕는다."

690. 데릴라

《구약성경》〈사사기〉 13~16장에 나오는 삼손과 데릴라의 이야기를 주제로 한 조각상이다. 삼손은 하나님으로부터 큰 힘을 받았지만, 블레셋 사람들에게 매수된 데릴라가 삼손의 약점을 알아내고는 그의 머리카락을 잘라 체포하게 한다. 조각은 팜므파탈의 데릴라가 삼손의 머리카락을 담은 주머니를 손에 쥐고 있다. 그녀의 표정은 자신을 사랑했던 삼손을 배신하고 그를 사지로 몰아넣은 일말의 죄책감으로 내면의 갈등을 드러내고 있다.

▶〈데릴라〉 샌프란시스코, 드 영 박물관 소장

691. 클레오파트라

신고전주의 조각가들은 종종 신화, 역사, 성경 및 문학을 주제로 삼았다. 〈클레오파트라〉는 과거의 행동이나 격변적인 의미의 다가오는 행동을 생각할 때 역사에서 유명하거나 악명 높은 인물을 묘사하는 스토리의 경향을 보여준다. 여기서 이집트의 마지막 마케도니아 통치자인 클레오파트라는 자살을 묵상한다. 그녀의 왼쪽 팔 주위에 구부러진 팔찌는 독이 있는 물기로 인한 그녀의 죽음을 예측한다. 이야기는 그의 인물을 기념비적인 규모로 렌더링하고 소품과 의상의 고고학적 정확성에 세심한 주의를 기울였다. 클레오파트라는 '천적' 또는 왕실 머리 장식을 착용하고 '우레우스' 또는 코브라 머리 장식을 얹었다.

▶〈클레오파트라〉_뉴욕, 메트로폴리탄 미술관 소장

692. 세미라미스

독립적이며 부유하게 살았던 스토리는 생계를 위해 조각을 강요받지 않았다. 그는 종종 정서적 또는 심리적 혼란으로 삶을 살았던 여성을 묘사하는 것을 선호했다. 이 조각상의 대상은 기원전 800년경에 아시리아의 여왕이었던 세미라미스의 신화적 이야기로, 그녀는 로시니의 오페라의 주제였으며, 그 공연은 로마에서 확실히 목격되었다. 남편을 죽이고 나중에 버린 아들에 의해 살해되는 여왕인 그녀는 자신이 저지른 악을 생각하는 것처럼 어딘가를 골똘히 응시하며 앉아 있다.

▶〈세미라미스〉
뉴욕, 메트로폴리탄 미술관 소장

폴 까베 (paul Cabet, 1815~1877)

프랑수아 루드의 제자인 까베는 평생 스승에게 충실했다. 그는 스승의 작품을 약 10년 동안 협력했다. 그리고 루드가 죽은 후에 스승의 미완성 조각상을 완성하였다. 1846년, 그는 공화주의적이고 반(反)루이 필립적인 견해 때문에 러시아로 망명하여 상트 페테르부르크와 오데사를 위한 두 개의 기념비적인 분수대에 대한 여덟 개의 저음 부조를 담당했다. 이후 1855년 유니버설 전시회에서 두 번째 수준의 메달을 획득했으며, 1861년 살롱전에서 〈수잔나의 목욕〉으로 최고 메달을 획득했다.

▲ 폴 까베의 자소상

693. 일팔칠일

이 작품은 1871년 프랑스와 프로이센 전쟁의 끝을 알레고리적 상징으로 묘사한 조각상이다. 두 나라의 전쟁은 프로이센의 지도하에 통일 독일을 이룩하려는 비스마르크의 정책과 그것을 지지하려는 나폴레옹 3세의 정책이 충돌해 일어났다. 전쟁의 전황은 프로이센 독일군이 압도적으로 우세하여 9월 2일 나폴레옹 3세는 독일군에게 항복하였다. 그러나 독일군은 계속 다시 진격하여 파리를 포위하고, 파리에서는 공화제 국방정부가 조직되어 프랑스 국민은 더욱 완강하게 독일군에 저항하였다. 그러나 9월 말에 스트라스부르, 10월 말에는 메츠 요새가 함락되어 파리도 1871년 1월 28일 마침내 성문을 열고 말았다. 폴 까베는 프랑스의 패전이 안타까워 조각상을 제작했는데 절망에 찬 깊은 고뇌의 알레고리로 묘사하였다.

▶〈일팔칠일〉_파리, 오르세 미술관 소장

694. 수잔나의 목욕

이 작품은 살롱전에서 최고 메달을 받은 작품이다. 수잔나는 《구약성서》의 〈다니엘서〉 13장에 등장하는 바빌론에 사는 요아킴의 아내로, 아름답고 경건한 여성이었다. 어느 날 사악한 두 명의 장로에게 목욕하는 모습을 들켜서 역으로 간통죄로 무고되는데, 선고 직전에 다니엘의 지혜로 무죄가 증명된다. 조각은 목욕하는 수잔나가 사악한 두 명의 장로가 자신의 몸을 지켜보는 것을 발견하고는 놀라는 장면을 묘사하였다.

▶〈수잔나의 목욕〉_파리, 오르세 미술관 소장

695. 프랑수아 루드의 흉상

신고전주의에서 낭만주의 조각의 거장인 프랑수아 루드는 폴 까베의 스승이자 의부였다. 그의 작품은 애국적인 작품이 많았으며 그의 죽음 이후, 그의 제자이자 조카인 폴 까베에 의해 완성되지 않은 두 작품은 완성되었으며, 1857년 파리 살롱에서 전시되었다.

◀〈프랑수아 루드의 흉상〉_파리, 디종 박물관 소장

696. 비너스의 화장

화장하는 미의 여신 비너스와 그녀의 아들 큐피드의 조각상이다. 고부조의 조각상인 이 작품은 회화에서 많이 그려졌으며 거울을 보는 비너스를 묘사하고 있다.

▶〈비너스의 화장〉_파리, 루브르 궁전의 벽면

장 조셉 페라우드 (Jean-Joseph Perraud, 1819~1876)

프랑스의 학술 조각가인 장 조셉 페라우드는 생전에 활동할 때는 큰 명성을 얻지 못했다. 하지만 그의 죽음 이후에 유명해졌다. 그는 1843년 에티엔-쥘 라미와 아우구스틴-알렉산드르 듀몬트의 보크 아트 드 파리의 학생이었으며 1847년 화가와 조각가 같은 예술 학생들을 위한 프랑스 장학금을 주는 '프리 드 로마상'을 공동으로 수상하였다. 1867년 명예 군단의 장교, 회화 및 조각 아카데미의 회원이었다.

▶장 조셉 페라우드의 초상

697. 절망

이 작품은 절망에 빠진 남자를 묘사하고 있다. 전라의 벌거벗은 몸으로 앉아 있는 남자는 겨우 타월 한 장만을 두른 채 상념에 젖어 있다. 그에게 어떤 고뇌가 있는지는 알 수 없으나 두 손의 깍지 낀 손마디를 보면 절망을 딛고 희망을 이야기하고 있다.

◀〈절망〉_파리, 오르세 미술관 소장

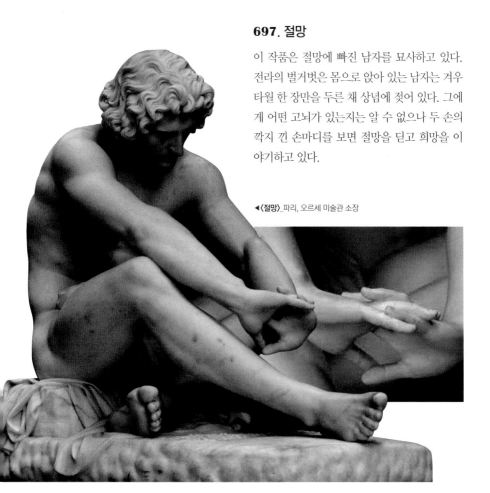

698. 타락한 아담

인류의 조상인 아담이 하나님의 규율을 어기고 이브로부터 건네받은 선악과를 먹음으로써 원죄를 짓게 된다. 조각은 에덴의 낙원에서 쫓겨난 아담을 묘사하고 있다. 그가 두 번 다시는 돌아갈 수 없는 낙원을 바라보며 후회하는 모습이다.

▶〈**타락한 아담**〉_파리, 캐스케이트 분지 퐁텐블로 성 소재

◀〈**서정 드라마**〉_파리, 오페라 가르니에 소재

699. 서정 드라마

이 작품은 오페라 가르니에의 외관 장식을 위해 지어진 네 그룹의 조각 중 하나인 〈서정 드라마〉라는 조각상이다. 중심의 인물은 승리의 날개를 갖춘 복수의 여신이다. 그녀는 한 손으로는 도끼 그리고 다른 한 손으로는 반란의 횃불을 들고 있다. 반면에 진리는 땅에 누워 있는 배신자의 프로필이 반영되는 거울을 가지고 있다. 왼쪽의 인물은 살인 혐의로 유죄 판결을 받은 무기를 손에 쥐고 있는 군상이다.

조반니 마리아 벤조니 (Giovanni Maria Benzoni, 1809~1873)

조반니 마리아 벤조니는 이탈리아의 신고전주의 조각가이다. 그는 로마에서 활동했으며 그랜드 투어를 나선 관광객들에게 인기가 높았다. 그들을 위해 벤조니는 자신의 공방에 많은 조각가들을 고용하여 조각 생산 라인을 펼쳤다. 또한 안젤로 마이의 장례식 기념비를 위한 조각을 제작하였고 성 안네와 아이, 복되신 동정녀 마리아의 하얀 대리석 조각을 비롯하여 수많은 조각상이 세계 곳곳의 미술관에 소장되어 있다.

▶**조반니 마리아 벤조니의 흉상**

700. 베일을 쓴 레베카

베일 속 여인은 창세기 24장부터 등장하는 여인으로 아브라함의 종이 주인의 명을 받아 이삭 모르게 그의 신붓감을 선택하여 데려와 이삭과 결혼하게 하는 레베카(리브가)를 말한다. 조각은 이삭을 만나기 직전의 베일의 신부를 묘사하였다. 오늘날 신부의 웨딩드레스의 베일처럼 순결과 아름다움을 보여주고 있다.

▶〈**베일을 쓴 레베카**〉_파리, 오르세 미술관 소장

701. 아킬레우스와 헥토르의 결투

호메로스의 《일리아스》에 등장하는 그리스의 영웅 아킬레우스와 트로이의 영웅 헥토르가 일전을 벌이는 장면의 부조상으로, 두 사람 사이에 아테나 여신이 분쟁을 말리려는 상황을 묘사하고 있다.

▼〈**아킬레우스와 헥토르의 결투**〉_개인 컬렉션

702. 춤추는 제피로스와 플로라

꽃의 님프 플로라와 서풍의 신 제피로스가
춤추는 장면을 묘사하였다. 그리스에서
서풍은 봄을 가져오는 바람이다. 그가
따뜻한 미풍을 불면 그의 연인인 꽃의
님프 플로라는 봄의 들판에 아름다운 꽃을
피운다. 조각은 봄의 향연을 즐기는 둘의
춤추는 모습으로 봄바람처럼 살랑거린다.

▶〈춤추는 제피로스와 플로라〉_파리, 오르세 미술관 소장

703. 어린 소녀와 개

어린 소녀가 개의 앞 발에 박힌 가시
를 뽑아주는 장면으로, 개는 아픈 가시
를 뽑아주자 혓바닥으로 소녀의 손을
핥아주고 있는 정겨운 장면이다.

▼〈어린 소녀와 개〉_개인 컬렉션

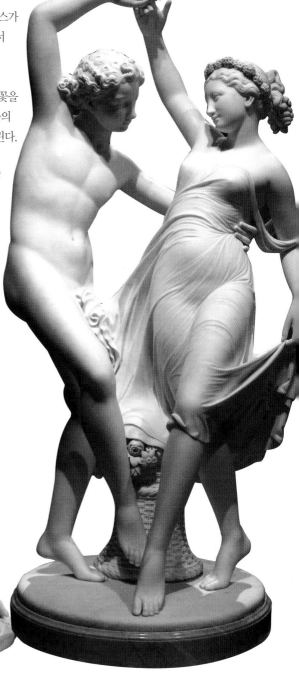

줄 카벨리에 (Jules Cavelier, 1814~1894)

카벨리에는 조각가 피에르 장 데이비드와 화가 폴 델라로체의 제자이다. 그는 팔라듐을 제거하는 디오메데스를 묘사한 석고 조각상을 위해 1842년 조각으로 '프리 드 로마'를 수상했다. 그는 1843년부터 1847년까지 빌라 메디치의 거주자였다. 그는 안드레 바우티에-갈레와 협력한다. 1864년 파리의 미술학교 교수로 임명된 그는 많은 학생을 훈련시키고 조각가로서 다작의 경력을 쌓았다. 그는 명예 군단의 장교 계급으로 승진했다.

▶줄 카벨리에의 초상

704. 줄 카벨리에 흉상

레온 파켈이 제작한 줄 카벨리에의 흉상으로, 파리의 페레 라 체이즈 공동묘지에 있는 카벨리에의 무덤에 세워진 추념 흉상이다. 카벨리에는 1894년 1월 28일 10구의 8번 루에 있는 보슈엣에 있는 그의 집에서 사망했다. 그리고 페레 라 체이즈 묘지에 안장되어 있다.

◀〈줄 카벨리에 흉상〉_파리, 오르세 미술관 소장

705. 잠자는 페넬로페

이 작품은 호메로스의 《오디세이아》의 중심 부분을 보여주는 역사적-문학적 성격의 조각상이다. 그녀는 이타카의 왕 오디세우스의 아내로 오디세우스는 그리스의 미인 헬레네에게 청혼했지만 메넬라오스가 헬레네와 결혼하자 페넬로페와 결혼했다. 그런데 결과적으로 당시 그리스 영웅 중 아내를 잘 둔 편이 되었다. 정숙한 페넬로페는 오디세우스가 트로이 전쟁에 참전하여 10년이 지나도 오지 않으면 재혼을 하라고 했다. 하지만 페넬로페는 20년이나 지나고도 재혼하지 않고 끝까지 오디세우스를 기다렸다.

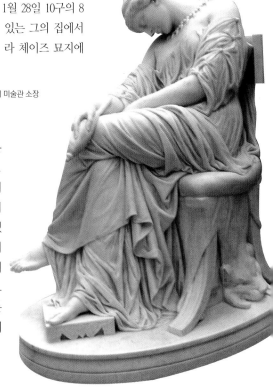

▶〈잠자는 페넬로페〉_파리, 오르세 미술관 소장

706. 그라쿠스 형제의 어머니 코르넬리아

로마의 개혁가 대(大)스키피오의 둘째딸이다. 현모양처
의 전형으로 추앙되는 여성으로서, 남편이 죽은 뒤에도
재혼하지 않고 집안을 지켰으며 자녀의 교육에 헌신하
였다. 그라쿠스 형제의 뛰어난 자질과 개혁적인 정열은
그녀의 감화에 의한 것이었다고 한다.

▲〈그라쿠스 형제의 어머니 코르넬리아〉_파리, 오르세 미술관 소장

707. 진실

19세기 말엽 〈진실〉을 상징하는 알레고리의 여신상이
유행했다. 진실의 여신은 한 손에 세상을 비치는 거울을
들고 있다. 이러한 장르의 조각상은 프랑스가 미국 독립
기념을 축하하기 위해 제작한 〈자유의 여신상〉의 모티
브가 되었다.

▶〈진실〉_파리, 질 박물관 소장

오귀스트 프레오 (Auguste Preault, 1809~1879)

파리의 마레 지역에서 태어난 프레오는 유년 시절부터 미술에 관심을 가져 1820년대 중반부터 미술 공부를 시작하였다. 그의 작품활동은 풍부한 감정을 담은 조각작품이 주를 이룬다. 19세기 낭만주의 미술을 바탕으로 감정이 풍부하게 표현된 조각작품을 다수 제작하였다. 당시 비평가 테오필 고티에는 "미술의 여러 분야 중 조각은 낭만주의 미술의 주된 요소인 주관적이고 감정적인 태도를 표현하기에는 적합하지 않다."라고 조각의 한계를 언급하였으나 프레오는 조각의 한계를 뛰어넘어 역사에 대한 지식, 참신한 구성, 사실적인 감정 표현으로 낭만주의 조각의 전형을 보여주었다.

▲오귀스트 프레오

● ●

708. 제우스와 스핑크스

이 조각상은 1870년에 완성된 두 개의 기념비적인 석조 조각 중 하나이며 퐁텐블로의 궁전 정원에 있다. 동반자 조각인 비너스와 마찬가지로 제우스는 오래된 도상학에 대한 선례가 없으며 프레오의 낭만적인 상상력의 원래 산물이다.

709. 비너스와 스핑크스

프레오의 작품은 1830년대와 1840년대에 걸쳐서는 파리 살롱에서 거부되었었다. 공식적인 인정은 1848년 혁명 이후에 이루어졌다. 이 석고 그룹은 퐁텐블로의 궁전을 위한 1867년 위원회의 조각으로 〈제우스와 스핑크스〉의 연작이다.

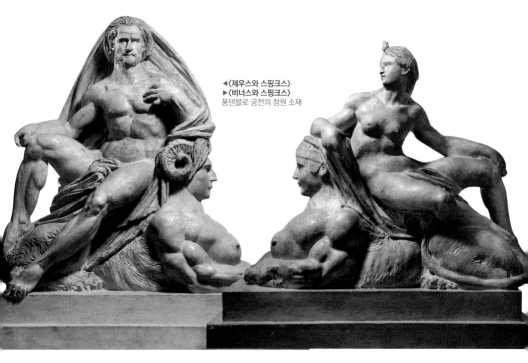

◀〈제우스와 스핑크스〉
▶〈비너스와 스핑크스〉
퐁텐블로 궁전의 정원 소재

710. 전쟁

이 특별한 군상은 〈전쟁〉을 암시하는 알레고리로 루브르 박물관의 건물 꼭대기 모퉁이에 자리하고 있다. 조각에는 전쟁의 전사가 창을 들고 오른쪽을 바라보고 있다. 그곳에는 프레오가 제작한 다른 우화적인 군상인 〈평화〉의 조각상이 세워져 있다. 메두사의 머리가 새겨진 방패와 용맹함을 나타내는 독수리의 비상이 〈전쟁〉의 승리를 외치고 있다. ▶〈전쟁〉_파리, 루브르 박물관 소재

▲〈침묵〉_파리, 페르 라 체이즈 묘지 소재

711. 침묵

파리 페레 라 체이즈 공동묘지의 가장 주목할만한 작품 중 하나인 〈침묵〉은 입술에 닿는 손가락으로 커튼에 싸여있는 골격 얼굴에 수수께끼 같고 신비로운 죽음의 소명을 만들었다.

712. 평화

▶〈평화〉_파리, 루브르 박물관 소재

〈전쟁〉의 군상과 마찬가지로 루브르 박물관 건물 꼭대기 모퉁이에 자리하고 있는 〈평화〉를 상징하는 조각상이다. 평화를 사랑하는 여신이 횃불의 지팡이로 불을 밝히고 있다. 전쟁이 끝난 후 용맹한 사자는 휴식을 취하고 풍요의 항아리에는 곡식이 가득할 것이다. 상단의 독수리만이 날개를 펴고 평화를 지키려는 듯 〈전쟁〉의 군상 쪽을 바라보고 있다.

713. 모호한

프레오의 유일하게 남아 있는 테라코타 조각으로 유럽 민속에 전래되고 있는 물의 요정 온딘을 묘사하고 있다. 온딘은 물의 정령으로 매우 아름다웠을 뿐 아니라, 영원히 늙지도 죽지도 않는 존재였다. 그러나 만약 그녀가 인간을 사랑하고 아이를 낳게 되면 불멸과 아름다움을 잃어버리는 운명을 가지고 있었다. 잔혹한 운명의 예언에도 불구하고 온딘은 젊은 기사 로렌스를 만나 사랑에 빠졌고, 그와 영원히 함께하겠다는 맹세를 나누고 그의 아내가 되었다. 불멸의 삶을 사랑과 바꾼 것이다. 첫 아이를 낳고 나자 젊고 아름다웠던 온딘도 나이를 먹기 시작했고, 그녀에 대한 남편의 관심도 사라져 갔다. 그러던 어느 날, 온딘은 다른 여인의 품에서 잠든 남편의 모습을 발견하게 된다. 이에 분노한 그녀는 배신감에 몸을 떨며 그에게 저주를 내뱉어 파멸을 맞는다.

▶〈모호한〉_파리, 오르세 미술관 소장

714. 오필리아

셰익스피어의 《햄릿》에 등장하는 여주인공 오필리아의 죽음을 묘사한 작품이다. 오필리아는 물 위에서 표류하는 모습으로 누워 있다. 눈을 감고 입을 벌리고 그녀는 죽음의 뻣뻣함을 피한다. 파도는 소녀 주위에 감겨진 젖은 시트의 주름과 섞여 팔다리의 곡선을 강조한다. 중세시대 또는 르네상스의 장례식 상패처럼 디자인 된 이 조각은 그럼에도 불구하고 그림으로 제시된다. 슬프고 시적인 분위기는 낭만주의 예술가들이 영국 극작가의 작품을 읽는 전형적인 모습이다.

▼〈오필리아〉_파리, 오르세 미술관 소장

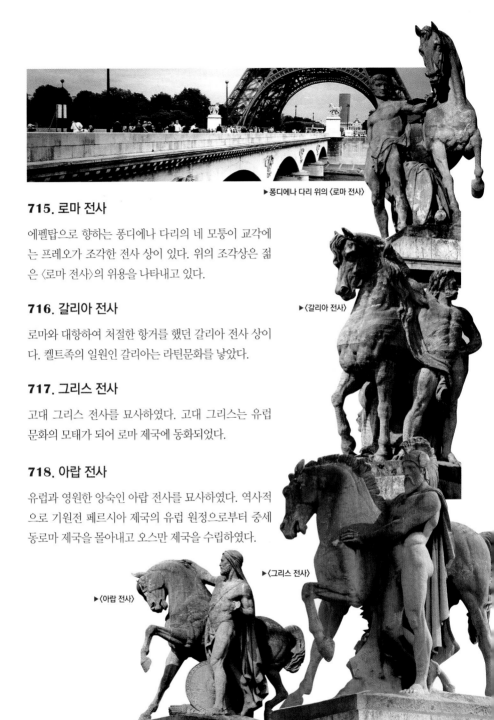

▶ 퐁디에나 다리 위의 〈로마 전사〉

715. 로마 전사

에펠탑으로 향하는 퐁디에나 다리의 네 모퉁이 교각에는 프레오가 조각한 전사 상이 있다. 위의 조각상은 젊은 〈로마 전사〉의 위용을 나타내고 있다.

716. 갈리아 전사

로마와 대항하여 처절한 항거를 했던 갈리아 전사 상이다. 켈트족의 일원인 갈리아는 라틴문화를 낳았다.

▶ 〈갈리아 전사〉

717. 그리스 전사

고대 그리스 전사를 묘사하였다. 고대 그리스는 유럽문화의 모태가 되어 로마 제국에 동화되었다.

718. 아랍 전사

유럽과 영원한 앙숙인 아랍 전사를 묘사하였다. 역사적으로 기원전 페르시아 제국의 유럽 원정으로부터 중세 동로마 제국을 몰아내고 오스만 제국을 수립하였다.

▶ 〈아랍 전사〉

▶ 〈그리스 전사〉

챈시 브래들리 아이브스 (Chauncey Bradley Ives, 1810~1894)

아이브스는 16세의 나이에 목공예를 배웠으며 그후 얼마 지나지 않아 대리석 조각으로 돌아서서 흉상을 조각하기 시작했다. 건강이 좋지 않은 그는 1844년에 유럽으로 이주하여 그곳의 외국인 예술가 공동체에 정착했다. 그는 1851년 로마로 이주한 후 남은 생애 동안 이탈리아에 정착했다. 아이브스의 〈물에서 떠오르는 운딘〉 조각상은 미국 신고전주의의 상징 중 하나로 남아있다. 그의 작품 대부분과는 달리 〈기꺼이 포로가 된 자〉는 여전히 예술의 감상성에 대한 19세기의 욕망에 호소하기 위해 고안되었지만, 그 시대의 예술에서 일반적으로 발견되는 것보다 더 많은 내용을 포함하고 있다.

▲챈시 아이브스의 초상

- -

719. 물에서 떠오르는 운딘

아이브스의 영혼을 받은 운딘 조각상은 미국 신고전주의 운동의 아이콘 중 하나로 남아있다. 조각에 관한 적어도 세 권의 책, 예일 대학교의 미국 조각 잡지 《퀸즈와 포로》 앞표지에 선택되었으며, 조각상의 뒷면도 책의 뒷표지 역할로 등장한다.

▶〈**물에서 떠오르는 운딘**〉_미국, 예일 대학교 아트 갤러리 소장

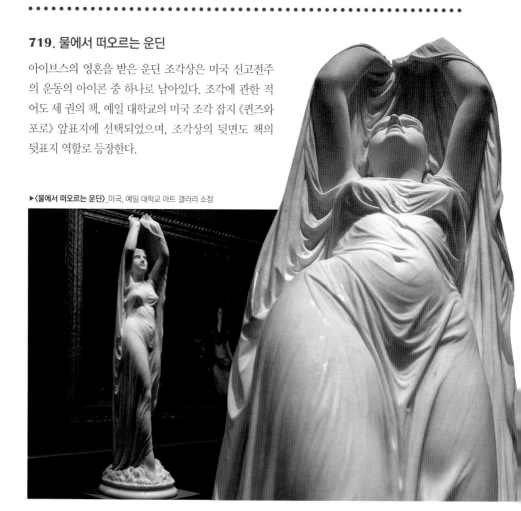

720. 입다의 딸 이피스

입다의 이야기는 〈판관기〉 10장 6절에서 12장 7절까지의 내용이다. 암몬인을 물리치려는 입다는 승리를 거둔다면 그 대가로 그가 집에 도착했을 때 처음으로 마중나온 이를 번제물로 바치겠다고 맹세한다. 그리고 그는 전쟁에서 승리한다. 그러나 그가 집에 도착했을 때 그를 마중나온 것은 그의 딸이었다. 이에 입다는 후회와 눈물 속에 맹세를 수행한다. 조각은 입다의 딸 이피스가 아버지의 귀환을 축하하려고 탬버린을 들고 춤을 추었으나 충격적인 사실을 알고 고뇌에 빠진 모습이다.

◀〈입다의 딸 이피스〉_뉴욕, 브루클린 박물관 소장

721. 아이작 뉴턴 펠프스

성공적인 사업가이자 은행가였던 아이작 뉴턴 펠프스는 유럽으로 항해했다. 로마에 있는 동안 그는 그때까지 영원한 도시에서 탄탄한 예술적 명성을 얻었던 아이브스에게 이 흉상을 만들도록 의뢰했다. 펠프스의 정교한 흉상은 예민하고 진실하며 전형적인 초상화 대회인 토가에 장식된 그의 주제를 묘사한 예술가의 신고전주의 풍의 구부러짐을 드러낸다.

◀〈아이작 뉴턴 펠프스〉_뉴욕, 브루클린 박물관 소장

722. 판도라

아이브스의 판도라는 그녀가 궁금증 유혹에 굴복하기 직전 항아리의 뚜껑을 열려는 장면을 묘사하고 있다. 판도라는 19세기 동안 중요한 예술적 상징이었으며, 성경적 이브와 신화적인 정신의 요소를 결합하여 그녀를 신뢰할 수 없는 메신저로 묘사하였다.

▶〈판도라〉_뉴욕, 브루클린 박물관 소장

723. 우물가의 레베카

아이브스는 이상화된 조각품으로 유명했으며, 〈우물가의 레베카〉는《구약성경》에서 아브라함의 아들 이삭의 아내가 될 레베카의 모습을 묘사하고 있다. 아이브스는 이탈리아에 정착하면서 〈우물가의 레베카〉를 포함한 그의 초기 작품의 복제품이 절실히 요구되었다. 그는 이 조각품의 스물다섯 점을 만들어 각지에 팔려나갔다.

◀〈우물가의 레베카〉_뉴욕, 메트로폴리탄 미술관 소장

724. 플로라

아이브스의 〈플로라〉는 머리의 화관을 쓰려는 꽃의 여신으로 묘사되어 있다. 양팔과 머리 사이에 늘어진 꽃들로 그녀가 누구라는 것을 제목이 없어도 금방 알아챌 수 있는 조각상이기도 하다.

▶〈플로라〉_애틀랜타, 하이 미술관 소장

725. 기꺼이 포로가 된 자

두 세계 사이에 낀 오른쪽 소녀는 유럽계 미국인 어머니와 미국 원주민 남편 중 하나를 선택해야 한다. 식민지 시대의 이야기 속에서 볼 수 있는 이 문화의 충돌은 1800년대에 자주 등장한다. 어린 시절 납치된 소녀가 새 가족과 함께 남기로 한 결정에 많은 이들이 공감했을 것이다. 그들은 또한 고대 그리스 조각상을 본떠서 그 전사의 잘생긴 몸매에 감탄했을 것이고, 그러한 '고귀한 야만인들'이 그들의 더 '문명화 된' 이웃을 가르치기 위한 귀중한 교훈을 가지고 있다고 믿으면서 그를 그 땅과 연관시켰을 것이다.

◀〈기꺼이 포로가 된 자〉_뉴저지, 링컨 파크 소재

726. 양과 함께 있는 목동

아이브스는 엄청난 위상과 성공을 누렸으며 신화 및 문학적 주제에 기반한 대규모 작품뿐만 아니라 감상적인 것에 대한 관객의 취향을 만족시키는 어린이의 작은 묘사로도 널리 알려져 있다. 이 작품은 아이브스의 시대를 초월한 것과 같은 경향을 보여준다. 목동의 아래쪽 시선과 모습은 고전 조각에서 볼 수 있듯 고전미를 나타내고 있다. 나팔과 아이는 그리스 신화의 자연의 신인 판을 회상한다. 반면 도시화와 산업화에 대한 현대의 불만과 자연주의에 대한 예술적 관심의 증가를 반영했다.

▶〈양과 함께 있는 목동〉_조슬린 미술관 소장

727. 산스 수치

이 작품은 그루터기에 앉아 있는 동안 맨발의 소녀가 잠이 들어 꿈을 꾸는 모습이다. 소녀의 흐르는 고리는 19세기 중반의 여성들이 착용한 헤어스타일의 전형이지만, 그리스 키톤과 비슷한 벨트 튜닉으로 모델을 묘사하여 고전적 요소를 추가했다.

▼〈산스 수치〉_개인 컬렉션

피에르 쥘 뫼네 (Pierre-Jules Mêne, 1810~1879)

피에르 쥘 뫼네는 앙투안 루이 바리에처럼 당시 유행하는 많은 동물 조각상을 제작했다. 그의 동물 주제의 조각들은 큰 대중적인 성공을 거뒀으며 바리에와 함께 일정하고 가장 긴 기간 동안 사랑을 받았다. 또한 뫼네는 그의 시대 최고의 왁스 실무자 중 한 명이었다. 그가 사망하고 난 다음 주조 공장에서는 그의 작품에 대한 복제권을 사들여 계속 만들어졌다. 그러나 다른 조각가들은 그의 작품을 비하했는데 이는 그의 많은 작품이 가짜로 복제되어 미술 시장에 유통되었기 때문이었다.

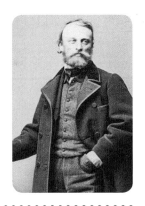

▶피에르 쥘 뫼네

728. 아라비아 말의 포옹

앙투안 루이 바리에와 함께 동물 조각의 개척자 중 한 명인 뫼네는 금속 주조인 아버지 밑에서 일하기 시작하여 조각에 매료된다. 작은 청동상을 전문으로 하는 자신의 주조 공장을 설립한 그는 매우 긴 무명시절을 보냈다. 이후 그가 대중에게 널리 알려지게 된 것은 〈아라비아 말의 포옹〉의 청동상으로 미술계를 비롯하여 살롱에서도 만장일치로 그의 작품의 완벽함을 인정하였다.

▼〈아라비아 말의 포옹〉_뫼네 미술 박물관 소장

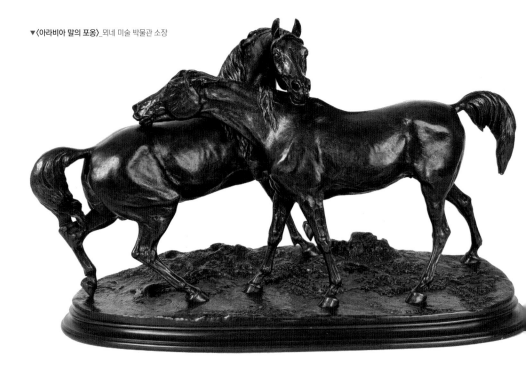

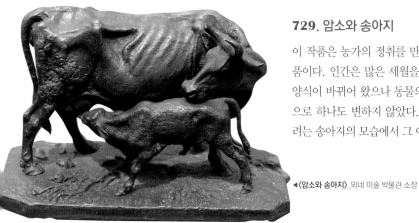

729. 암소와 송아지

이 작품은 농가의 정취를 만끽하게 해 주는 작품이다. 인간은 많은 세월을 거쳐 문화와 생활양식이 바뀌어 왔으나 동물의 세계만큼은 불변으로 하나도 변하지 않았다. 암소의 젖을 먹으려는 송아지의 모습에서 그 이유를 알 수 있다.

◀〈암소와 송아지〉_뫼네 미술 박물관 소장

730. 블러드 하운드의 발레

개의 고도로 발달한 냄새 감각은 사냥물을 발견하고 주인이 쥐고 있는 줄을 잡아당겨 조용히 신호를 보낸다. 뫼네는 이처럼 개가 보여주는 행동을 세밀히 관찰하여 작품을 만들었는데 블러드 하운드가 마치 발레를 하듯 좌우로 움직이는 형상으로 묘사하였다.

▶〈블러드 하운드의 발레〉_뫼네 미술 박물관 소장

731. 공을 가지고 노는 그레이 하운드

그레이 하운드의 순간 포착을 한 장면을 묘사한 조각상이다. 앞에 공을 놓고 주인과 한판 장난치려는 모습에서 매우 친숙하게 다가오는 작품이기도 하다.

◀〈공을 가지고 노는 그레이 하운드〉_뫼네 미술 박물관 소장

휴고 하겐 (Hugo Hagen, 1818~1817)

그는 루드비히 빌헬름 위흐만의 학생이었다. 1842년부터 1857년까지 그는 크리스티안 다니엘 라우치의 스튜디오에서 조수로 일하면서 프레드릭 대왕의 조각상, 훔볼트 대학의 알브레히트 테어, 쾨니히스베르크의 임마누엘 칸트의 조각상을 만드는 데 기여했다. 헤르만 쉬벨베인이 사망한 후, 그는 하인리히 프리드리히 칼 봄 스타인의 기념비를 완성하는 데 도움을 주었다. 그는 또한 루돌프 시머링을 도와 요한 고트프리트 샤도의 베를린 브란덴부르크 문 위의 〈4두 마차를 모는 승리의 여신상〉을 완성했다. 아이러니하게도, 그가 죽었을 때 그의 작품 중 많은 부분이 미완성으로 남겨졌다.

▲휴고 하겐이 제작한 크루츠베르크 분수

732. 알프레히트 테어

알브레히트 다니엘 테어(Albrecht Daniel Thaer, 1752~1828)는 독일의 농경학자이자 식물 영양에 대한 부식질 이론의 지지자였다. 독일인들은 살아 있는 동안 이 위대한 사람에게 마땅히 경의를 표했으며, 사후 명예에 관해서는 그의 나라와 인류 전반에 그토록 위대한 봉사를 한 그를 간과하지 않았다. 그의 청동상은 독일의 모든 위대한 사람들의 조각상 사이에 서 있다. 조각은 훔볼트 대학교에 있는 테어의 청동상이다.

▶〈알프레히트 테어〉_독일, 훔볼트 대학 소재

733. 알프레히트 테어 청동 릴리프 프리즈

실제 수업 중에 테어가 친구와 학생들 사이의 양 경주의 이점을 설명하는 장면이다.

734. 베토벤 흉상

베토벤의 수많은 초상화와 흉상들 중에 가장 잘 만들어진 흉상 중 하나로 현재 워싱턴 DC 의회 도서관에 소장되어 있다. 이 흉상은 베토벤의 탄생 75주년을 기념하기 위해 1845년에 휴고 하겐이 제작하여 대중에게 공개되었다.

◁〈베토벤 흉상〉_워싱턴 DC 의회 도서관 소장

735. 생명

베를린의 크루츠베르크 분수대 아래에 있는 여신상으로 〈생명〉을 의인화 했다. 분수의 물줄기와 더불어 마치 베토벤의 '비창' 곡이 연상되는 전경이다.

◁〈생명〉_독일, 베를린 소재

토마스 리지웨이 굴드 (Thomas Ridgeway Gould, 1818~1881)

굴드는 1818년 11월 5일 보스턴에서 태어났다. 그는 처음에는 그의 형제와 함께 건식 제품 사업을 하는 상인이었지만 1851년부터 세스 웰스 체니에서 조각을 공부했으며 1863년에는 보스턴 아테나움에서 그리스도와 사탄의 두 흉상을 전시했다. 미국 남북 전쟁의 결과로 그는 재산을 잃었고 1868년 가족과 함께 이탈리아 피렌체로 이사하여 조각에 전념했다. 굴드는 1878년 보스턴을 방문하여 에머슨(현재 하버드 대학 도서관)에서 수많은 명사의 흉상을 제작했다. 보스턴 헤럴드 건물 내에 전시된 스팀과 전기를 대표하는 두 개의 알티 릴리 에비는 그의 마지막 작품 중 하나였다.

▲굴드가 제작한 〈클레오파트라〉 세부 모습

736. 클레오파트라

클레오파트라의 대리석 조각상은 보스턴 박물관 입구 바로 안쪽에 있다. 굴드는 1873년 피렌체에서 이 조각상을 조각했다. 반쯤 감겨진 그녀의 눈에서 자신에 대한 미련을 감추고 최후를 맞고 있다.

◀〈클레오파트라〉_보스턴 박물관 소장

737. 사탄의 흉상

사탄의 흉상은 그리스도의 흉상과 오랫동안 함께 전시되어 왔지만, 연작의 성격으로 만들어지지 않았다. 두 흉상 중 사탄은 상상력이 풍부하고 독창적이다.

▼〈사탄의 흉상〉_세인트루이스 도서관 소장

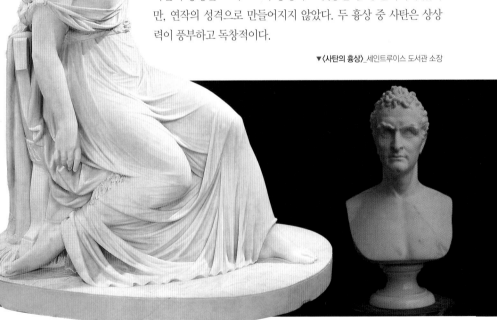

738. 서풍

이 작품은 굴드가 피렌체에 정착하여 불과 2년
만에 완성시킨 조각상이다. 1876년 필라델피아
에서 열린 100주년 전시회에서 큰 호평을 받았
으며, 복제본을 일곱 개 주문받았다. 〈서풍〉의
그녀는 발끝 위에 서 있다. 커튼은 허리에서 떨
어지고, 몸의 윗부분은 누드이다. 바람이 커튼
에 미치는 영향은 가장 훌륭하게 관리된다.
바람은 격렬한 돌풍이 이는 것처럼 보이며,
그 효과는 아름다운 비율의 형태를 드러
낸다. 흐트러진 머리카락과 화려한 미모를
가진 그녀의 머리는 놀랍도록 아름답다.

▶〈서풍〉_미주리 주 세인트루이스 상업 도서관 협회 컬렉션 소장

739. 그리스도의 흉상

굴드는 1864년 보스턴 아테나움에서 그리스도
의 석고 흉상을 전시했다. 보스턴 사람들은 피
렌체에 있는 굴드의 스튜디오에서 석고를 대리
석으로 조각할 것을 의뢰했고 10년이 넘게 흘러
1878년 완성되어 아테나움에 도착했다.

▼〈그리스도의 흉상〉_세인트루이스 도서관 소장

조반니 스트라자 (Giovanni Strazza, 1818~1875)

조반니 스트라자는 이탈리아 조각가이다. 브레라 아카데미에서 공부하고 로마와 밀라노에서 조각가로 일했다는 점을 제외하고는 아티스트에 대해 거의 알려지지 않았다. 그러나 조반니에 대해 많이 알지 못하지만, 그의 위대한 예술작품 중 하나는 오늘날까지 살아남았으며 조각가의 놀라운 기술에 대한 증거로 사용된다. 그것은 성모 마리아의 흉상을 묘사하는 데 그녀가 투명한 베일에 싸여 있다는 인상을 주도록 형상화 했다는 점이다. 그러나 베일을 조각품에 사용한 것은 그가 처음은 아니다.

▲조반니 스트라자의 〈베일에 싸인 처녀〉

740. 용감한 리게로

조각상은 1849년 리퍼블리카 로마나의 방어 중에 폭탄을 막으려고 노력하면서 1849년에 개와 함께 사망한 열두 살의 어린이를 묘사하고 있다.

◀〈용감한 리게로〉_밀라노 궁전 소재

741. 사막에 버려진 이스마엘

아브라함의 아들인 이스마엘은 서장자였기에 어머니 하갈과 함께 집에서 쫓겨난다. 조각은 쫓겨난 이스마엘이 사막에서 고통을 당하는 모습이다. 이슬람교에서는 예언자 무함마드를 이스마엘의 자손으로 여긴다.

▶〈사막에 버려진 이스마엘〉_밀라노 현대 미술관 소장

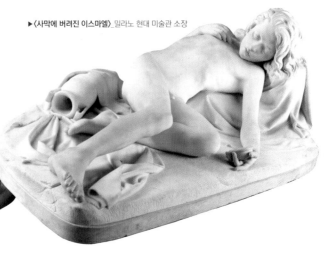

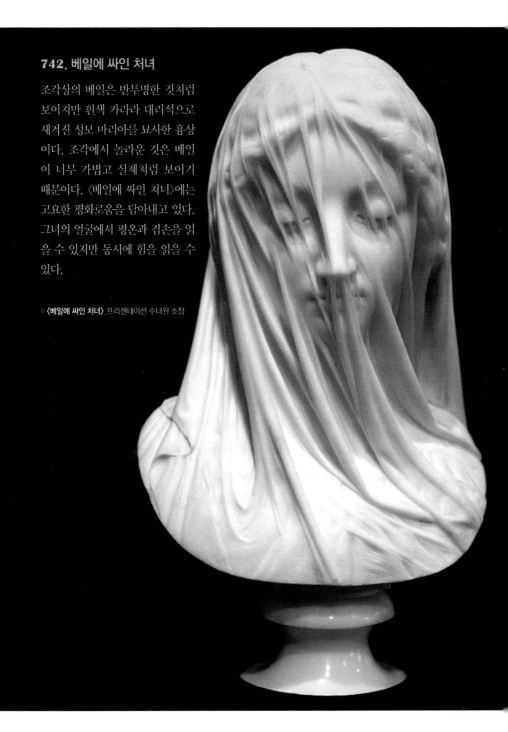

742. 베일에 싸인 처녀

조각상의 베일은 반투명한 깃처럼
보이지만 흰색 카라라 대리석으로
새겨진 성모 마리아를 묘사한 흉상
이다. 조각에서 놀라운 것은 베일
이 너무 가볍고 실제처럼 보이기
때문이다. 〈베일에 싸인 처녀〉에는
고요한 평화로움을 담아내고 있다.
그녀의 얼굴에서 평온과 겸손을 읽
을 수 있지만 동시에 힘을 읽을 수
있다.

▶ 〈베일에 싸인 처녀〉_프리젠테이션 수녀원 소장

토마스 볼 (Thomas Ball, 1819~1911)

토마스 볼은 미국의 조각가이자 음악가이다. 그의 작품은 미국, 특히 뉴잉글랜드의 기념비적인 예술에 큰 영향을 미쳤다. 그의 초기 작품은 제니 린드의 흉상이었고, 린드 작품과 다니엘 웹스터의 흉상은 다른 사람들에 의해 널리 모사되어 팔렸다. 그의 작품에는 음악가들의 흉상이 많이 포함되어 있다. 또한 볼은 뛰어난 음악가였으며 10대 시절부터 보스턴 교회에서 유급 가수로 일했다. 그는 1846년부터 헨델과 하이든 소사이어티와 함께 무급 솔리스트로 활동했으며, 그 조직과 함께 멘델스존의 엘리야, 이집트의 로시니의 모세에서 바리톤 솔로를 연주한 최초의 미국 공연에서 타이틀 역할을 불렀다.

▲토마스 볼

743. 자유의 기념관

볼은 1865년 4월 15일 에이브러햄 링컨의 암살 소식에 대한 반응으로 자유의 기념관을 설계했다. 이 작품에서 볼은 대통령의 가장 위대한 업적, 즉 링컨이 1863년 1월 1일에 발표한 행정명령인 해방 선언문을 기념하고자 했다. 조각상은 규모 및 인물 중 하나인 해방된 노예의 묘사가 다른 여러 버전으로 존재한다.

▶〈자유의 기념관〉_차젠 미술관 소장

744. 속삭이는 제피로스

그리스 신화의 서풍의 신 제피로스가 그의 어머니인 새벽의 여신 에오스에게 속삭이는 장면이다. 서풍은 봄을 알리는 미풍으로 에오스의 귓가를 간지럽게 해 준다.

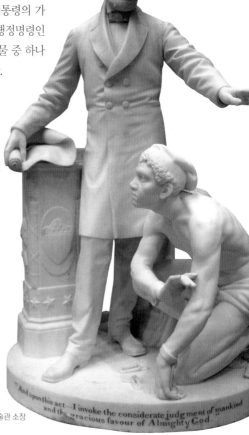

◀〈속삭이는 제피로스〉_차젠 미술관 소장

745. 다니엘 웹스터

볼은 영향력 있는 정치가 다니엘 웹스터의 여러 흉상을 조각했다. 다니엘 웹스터는 19세기 초반 미국을 대표하는 정치인 중 한 명으로 미합중국의 정치가, 법률가이다. 연방 하원 의원, 매사추세츠 주 연방 상원 의원, 국무장관을 역임했다. 1853년 볼은 이 조각상의 복제권을 보스턴 미술상인 조지 워드 니콜스에게 500달러에 팔았다. 니콜스는 수많은 복제품을 제작했으며, 200개 이상의 청동 조각상을 주조하여 대중에게 공급하였다.

◀〈다니엘 웹스터〉_뉴욕, 센트럴파크 소재

746. 조지 워싱턴 기마상

미국 독립 운동을 이끈 주역 중 한명이며 건국 후 초대 대통령으로서 미국 민주주의를 실천한 초대 대통령인 조지 워싱턴의 기념물은 미국 전역에 산재되어 있다. 이 기마상은 조지 워싱턴 조각상 중 가장 잘 만들어진 청동상 중 하나이다. 1869년에 제작되었는데, 조지 워싱턴이 말을 타고 있는 모습으로 묘사된 최초의 기마상이다.

▶〈조지 워싱턴 기마상〉_보스턴 공공 정원 소재

빈센초 벨라 (Vincenzo Vela, 1820~1891)

빈센초 벨라는 스위스-이탈리아 조각가로, 주로 이탈리아 북부에서 활동했다. 스위스 티치노 주(州)의 리고르네토에서 태어난 그는 소년 시절 베사지오 광산에서 돌꾼으로 일하기 시작하여 비기오에서 초기 훈련을 받은 후 밀라노로 이주하여 대성당에서 일했다. 로렌조 바르톨리니의 영향으로 자연주의적 접근 방식을 추구했으며 1840년대 초반에는 현대 복장의 많은 인물의 조각품에서 고전적 접근 방식을 고집하였다. 브레라에서 열린 콘테스트에서 상을 수상한 그는 로마를 여행했고 이를 계기로 이탈리아에서 활동 범위를 넓혔고 〈죽어가는 나폴레옹〉으로 프랑스에서도 큰 성공을 거두었다.

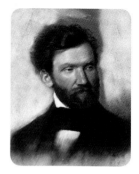

▲빈센초 벨라의 초상

747. 아침기도

이 작품은 숨이 막히게 경건함이 묻어나는 조각으로 이제 막 잠자리에서 일어난 소녀가 하나님을 향해 친밀한 기도를 하는 장면이다. 조각은 순수하고 부드러운 선이 신체 모두에 완전히 덮여 있다. 엉덩이의 곡선이 거의 암시되지 않기 때문에 해부학적 세부 사항에 머물러 있지 않다. 소녀의 달콤하고 겸손한 얼굴에서 최대의 아름다움과 기술적 능력에 도달한다. 목의 왼쪽에 흘러내리는 머리카락과 셔츠의 넓은 목선에 놓여 있는 십자가, 후자의 주름은 예술가가 예기치 않게 그 이미지 앞에서 자신을 발견한 것처럼 자연스러운 느낌을 주는데 특별하다.

▶〈아침기도〉 밀라노의 모란도 궁전 소장

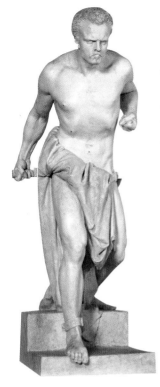

748. 스파르타쿠스

로마에서 일정 기간을 지낸 빈센초 벨라는 고대 로마시대에 자유를 얻기 위해 싸운 검투사 노예였던 〈스파르타쿠스〉를 조각하게 되었다. 자유를 갈망하며 억압에 저항했던 스파르타쿠스는 많은 정치 사상가들과 예술가들, 시민들에게 영감을 주었다. 빈센초 벨라는 반란군 노예인 스파르타쿠스를 자신만의 특징으로 조각하였다. 애국심에 대한 분명한 메시지로 그는 1855년 파리의 유니버설 전시회에서 스파르타쿠스를 발표하여 호평을 얻었다.

◀〈스파르타쿠스〉_밀라노의 모란도 궁전 소장

749. 죽어가는 나폴레옹

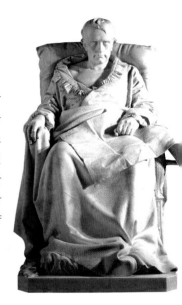

세인트 헬레나에서 나폴레옹의 마지막 순간을 묘사한 조각이다. 1867년 파리 국제 박람회에 출품한 이 작품은 빈센초 벨라의 공식적 마지막 작품으로 당시 실권자인 나폴레옹 3세가 구입하여 벨라 조각의 권위를 높여 주었다. 이후 벨라는 은퇴하여 자신만의 예술세계를 지향하였다.

▶〈죽어가는 나폴레옹〉_베르사유 트리아농의 궁전 소장

750. 프랑스에 감사하는 이탈리아

1859년 이탈리아의 롬바르디아 분쟁 기간에 프랑스의 지원에 감사하여 알레고리의 조각을 제작하였다. 프랑스는 해방된 이탈리아로부터 키스를 받는데, 그의 부서진 사슬이 그녀의 발치에 놓여 있다. 왼손으로 길고 흐르는 튜닉을 입고 제국의 왕관을 쓴 프랑스는 이탈리아를 보호하려고 부드럽게 끌어당기고 있다. 이탈리아의 부분적인 누드는 두 배로 중요하며, 최근까지 외국의 권력에 의해 노예가 된 이 새로 형성된 국가의 취약성과 아직 완성되어야 하고 방어되어야 하는 해방을 모두 보여준다.

◀〈프랑스에 감사하는 이탈리아〉_프랑스 콤피에뉴 성 소장

외젠 기욤 (Eugene Guillaume, 1822~1905)

외젠 기욤은 프랑스의 조각가로 프랑스 코트도르의 몽바르드에서 태어났다. 그는 고전시대와 이탈리아 르네상스의 조각과 건축에 관한 다작의 작가였다. 1898년 아카데미 프랑세즈의 회원으로 선출되었으며, 1891년에는 그 도시의 아카데미 데 프랑스의 이사가 되어 로마로 파견되었다. 그는 1904년까지 이 직책을 맡았다. 그는 또한 1869년 런던 왕립 아카데미의 명예회원으로 선출되었다. 그의 작품 중 많은 부분이 공공 갤러리를 위해 구입되었으며, 그의 기념물은 프랑스의 주요 도시의 공공 광장에서 볼 수 있다. 랭스에는 콜버트의 청동상이 있으며, 디종에는 라모 기념비 등이 있다.

▲외젠 기욤

751. 입법자로서의 나폴레옹

실물 크기의 나폴레옹 조각상으로, 기욤의 나폴레옹 작품 중 하나로 제롬 보나파르트의 아들인 나폴레온 왕자의 의뢰로 제작되었다. 기욤은 나폴레옹 1세의 전신 입상을 로마 황제로서 토가를 착용하고 왕홀을 손에 들고 머리에 월계관, 발에 제우스의 독수리를 나타내어 최고의 지도자로 묘사하고 있다.

◀〈입법자로서의 나폴레옹〉_파리, 오르세 미술관 소장

752. 월계관을 쓴 베토벤

악성 베토벤의 흉상으로, 머리에 월계관을 씌워 음악의 황제로 묘사하고 있다. 베토벤은 나폴레옹을 입법자로서 추앙하여 교향곡 〈영웅〉을 작곡했는데 나폴레옹이 스스로 황제의 자리에 올랐다는 소식을 듣자 불같이 화를 내어 악보의 표지를 찢었다고 한다.

▶〈월계관을 쓴 베토벤〉_코펜하겐, 글립토테크 미술관 소장

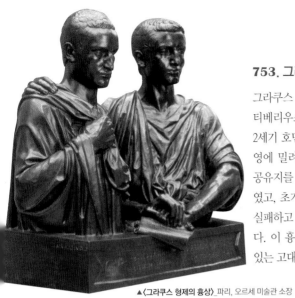

753. 그라쿠스 형제의 흉상

그라쿠스 형제는 공화정 시절 로마의 정치가로서, 형 티베리우스 그라쿠스와 가이우스 그라쿠스로 기원전 2세기 호민관을 역임하였다. 원로원 계급의 대농장 경영에 밀려나 소작농으로 전락한 자영농 계급을 위해 공유지를 재분배하는 농지법을 발의한 뒤 시행하려 하였고, 초기에 몇 차례의 성공을 거두었으나 결국 모두 실패하고 원로원에 의해 암살을 당하는 결말을 맞이했다. 이 흉상은 로마의 카피톨리노 박물관에 소장되어 있는 고대 흉상에서 모사되었다.

▲〈그라쿠스 형제의 흉상〉_파리, 오르세 미술관 소장

754. 아나크레온

고대 그리스의 서정시인인 아나크레온이 새에게 술을 주며 시를 낭송하는 모습이다. 그는 사모스의 참주(僭主) 폴리크라테스의 아들의 음악교사를 하였고 후에 아테네의 히파르쿠스의 부름을 받아 시모니데스와 더불어 그를 섬겼다. 그의 작품은 술과 사랑과의 간명한 시격(詩格)을 사용하여 경묘하게 노래하였다.

▶〈아나크레온〉_파리, 오르세 미술관 소장

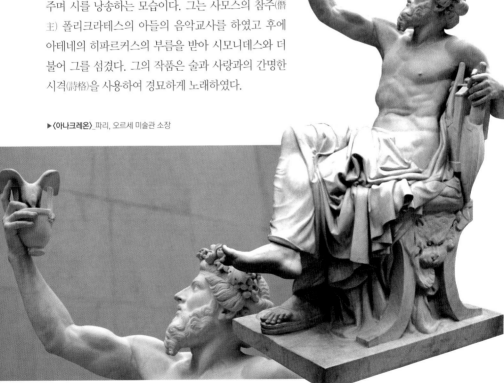

캐리어 벨루즈 (Carrier Belleuse, 1824~1887)

캐리어 벨루즈는 프랑스 북부 엔에서 태어났다. 그는 금세공의 견습생으로 훈련을 시작하여 1871년경 브뤼셀에서 일하면서 다재다능함을 구사하기 시작했다. 그의 이름이 널리 알려진 것은 오귀스트 로댕이 한때 그의 밑에서 제자로 일했기 때문이다. 두 사람은 1871년에 브뤼셀로 여행했고 로댕은 브뤼셀 증권거래소를 위해 캐리어 벨루즈의 건축 조각품을 도왔다. 캐리어 벨루즈는 많은 테라코타 조각을 만들었는데, 그의 작품은 모든 종류의 조각 주제와 재료를 포함했으며 그의 자연주의는 꾸밈없는 사실주의, 네오 바로크 양식의 풍요로움 및 로코코의 우아함이라는 다양한 스타일을 통합했다.

▲캐리어 벨루즈의 자소상

755. 스코틀랜드 메리 여왕

실물 크기의 테라코타 흉상인 〈스코틀랜드 메리 여왕〉은 우아함을 넘어 형언할 수 없는 아름다움을 느끼게 한다. 그것은 그녀의 파란만장한 인생 때문일 수 있다. 스코틀랜드의 공주였던 그녀는 프랑스 프랑수아와 결혼하여 왕세자비가 되었고 앙리 2세가 죽자 프랑수아가 즉위하여 왕비가 되었다. 하지만 즉위 1년 6개월 만에 그가 죽자 스코틀랜드로 쫓겨났다. 이후 스코틀랜드의 여왕이 되었으나 내전으로 잉글랜드로 망명하였고 엘리자베스 1세가 즉위하자 모반을 꾸민 죄로 목이 잘리는 참수를 당한다.

▶〈스코틀랜드 메리 여왕〉 샌프란시스코, 미술 박물관 소장

756. 소녀의 흉상

단풍으로 장식된 머리의 화환과 가슴을 장식하고 있는 소녀상은 숲의 님프로 보인다. 벨루즈는 〈소녀의 흉상〉을 다작으로 제작했는데 흉상이지만 표정이 살아있고 각각 다양한 식물로 장식하고 있다.

◀〈소녀의 흉상〉 개인 컬렉션

757. 단테 알리기에리

13세기 이탈리아의 시인으로 이탈리아뿐 아니라 인류에게 영원불멸의 거작 《신곡》을 남겼다. 중세에서 르네상스로 이행하던 시기의 이탈리아를 대표하는 석학이자 작가이며, 무엇보다도 이탈리아어의 아버지로 잘 알려져 있다. 그는 중세의 정신을 종합하여 문예부흥의 선구자가 되어 인류문화가 지향할 목표를 제시하였다.

▶〈**단테 알리기에리**〉_개인 컬렉션

758. 밀짚 보닛에 있는 소녀

조각 모델의 신원은 알려지지 않았다. 캐리어 벨루즈가 묘사한 여성들은 여배우나 가수, 친구의 아내 또는 딸들, 그리고 신분을 드러내지 않은 부유층 여성들이었다. 이 흉상의 초상은 예술가의 뮤즈였던 나폴레옹 3세의 연인 마르게라이트 벨랑거의 흉상과 약간 닮았다. 그녀의 보닛 레이스 넥타이는 들꽃으로 물방울을 흘리며 가슴을 가로질러 펄럭인다. 많은 들꽃으로 치장된 넓은 밀짚모자의 챙이 그녀의 얼굴을 감싸고 있다. 그녀의 표정은 헐렁한 머리카락의 가장자리 아래에서 띠는 미소가 매력적이며 더 중요한 것은 활기찬 여성의 순간적인 모습을 포착했다는 점이다.

▶〈**밀짚 보닛에 있는 소녀**〉_개인 컬렉션

759. 베일을 쓴 여인의 판타지

캐리어 벨루즈의 흉상의 아름다움이 고스란히 담겨 있는 작품이다. 베일을 두른 여인의 표정은 고혹적이며 우수에 젖어 있다. 방금이라도 눈물을 쏟을 것 같은 표정에서 벨루즈만이 그녀의 사정을 알 것 같다.

▶〈**베일을 쓴 여인의 판타지**〉_워싱턴 국립미술관 소장

엠마누엘 프레미엣 (Emmanuel Frémiet, 1824~1910)

엠마누엘 프레미엣은 파리의 잔 다르크 기마상으로 유명한 프랑스 조각가이다. 파리에서 태어난 프레미엣은 그의 삼촌이었던 조각가 프랑수아 루드의 스튜디오에서 훈련을 받았다. 1843년 가젤의 석고 조각상으로 살롱 데뷔를 했다. 그의 경력 전반에 걸쳐 자연사에 대한 관심을 유지했으며 파리 국립 자연사 박물관의 동물 드로잉 교수로 활동하면서 국가 동물 조각가로서의 지위가 확인되었다. 그는 또한 다윈주의와 인류학이 두드러지게 된 시기에 실물 크기의 동물 조각을 만들고 인간과 동물 세계의 관계를 탐구하는 선구자이기도 했다.

▲엠마누엘 프레미엣의 초상

760. 에로스의 복수

청동에 금박을 입힌 조각상은 에로스가 공작을 공격하는 장면을 묘사하고 있다. 공작은 헤라의 상징으로 에로스의 어머니인 아프로디테와 트로이 전쟁을 놓고 불편한 관계였다. 공작의 목을 움켜 쥔 에로스의 모습이 역동적이다.

▶〈에로스의 복수〉_개인 소장

761. 판과 새끼 곰

판은 그리스 신화 속 목신으로 상체는 인간, 하체는 염소의 다리를 가지고 있다. 조각에는 판이 한 손을 들어 새끼 곰들이 좋아하는 벌집을 헤쳐 곰들을 밀어 넣고는 장난스러운 미소로 바라보고 있다.

▼〈판과 새끼 곰〉_파리, 오르세 미술관 소장

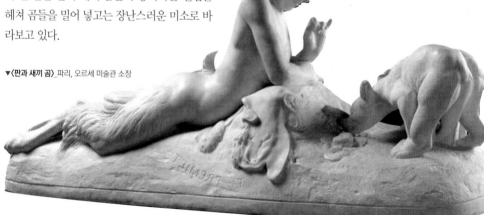

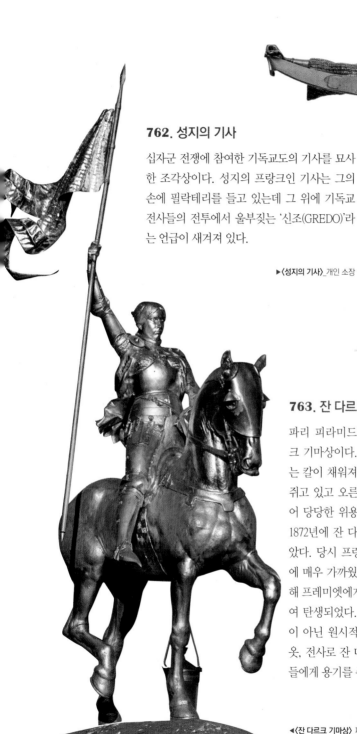

762. 성지의 기사

십자군 전쟁에 참여한 기독교도의 기사를 묘사
한 조각상이다. 성지의 프랑크인 기사는 그의
손에 필락테리를 들고 있는데 그 위에 기독교
전사들의 전투에서 울부짖는 '신조(GREDO)'라
는 언급이 새겨져 있다.

▶〈성지의 기사〉_개인 소장

763. 잔 다르크 기마상

파리 피라미드 광장에 세워져 있는 잔 다르
크 기마상이다. 맨머리에 갑옷을 입고 왼쪽에
는 칼이 채워져 있다. 그녀는 왼손으로 고삐를
쥐고 있고 오른손으로 승리의 깃발을 들고 있
어 당당한 위용이 넘쳐나고 있다. 프레미엣은
1872년에 잔 다르크 기마상에 대한 주문을 받
았다. 당시 프랑스는 독일과의 전쟁에서 패배
에 매우 가까웠다. 동시에 시민들의 사기를 위
해 프레미엣에게 잔 다르크의 기마상을 의뢰하
여 탄생되었다. 처음에는 금박을 입힌 기마상
이 아닌 원시적 청동상이었다. 프레미엣은 갑
옷, 전사로 잔 다르크를 표현하여 프랑스 시민
들에게 용기를 주었다.

◀〈잔 다르크 기마상〉_파리 피라미드 광장 소재

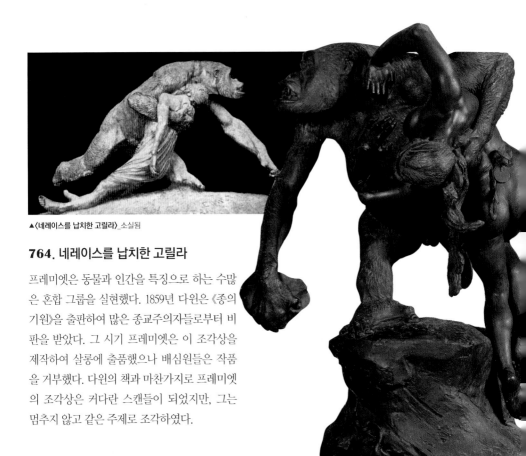

▲〈네레이스를 납치한 고릴라〉_소실됨

764. 네레이스를 납치한 고릴라

프레미엣은 동물과 인간을 특징으로 하는 수많은 혼합 그룹을 실현했다. 1859년 다윈은《종의 기원》을 출판하여 많은 종교주의자들로부터 비판을 받았다. 그 시기 프레미엣은 이 조각상을 제작하여 살롱에 출품했으나 배심원들은 작품을 거부했다. 다윈의 책과 마찬가지로 프레미엣의 조각상은 커다란 스캔들이 되었지만, 그는 멈추지 않고 같은 주제로 조각하였다.

765. 비너스를 납치한 고릴라

프레미엣은 〈네레이스를 납치한 고릴라〉에 이어 〈비너스를 납치한 고릴라〉를 제작하였다. 그런데 이 작품은 〈네레이스를 납치한 고릴라〉와는 달리 1887년 살롱에서 받아들였을 뿐 아니라 메달까지 받았다. 그리고 프레미엣은 이 작품으로 살롱에서 가장 높은 등급을 받았다. 그 후 작가는 이 작품뿐만 아니라 1900년 미국의 유니버셜 전시에서 전시된 실물 크기의 조각상을 여러 번 만들었다. 그는 같은 맥락에서 작품을 계속했다.

▶〈비너스를 납치하는 고릴라〉_낭트 미술관 소장

766. 검투사에 승리한 고릴라

이 조각의 테라코타는 1876년 살롱에서 〈레티아루스와 고릴라〉라는 제목으로 전시되었으며 최근 재발견 될 때까지 잃어버린 것으로 간주되었다. 레티아루스는 어부의 장비를 씌운 장비로 싸운 로마의 검투사였다. 그것은 가중 그물과 테라코타에서 볼 수 있는 어깨 가드를 포함했다. 프레미엣의 매우 정밀한 관찰 감각과 동물의 두껍고 거친 모피에 대한 사실적인 렌더링은 놀랍다. 현재 조각품에 대한 테라코타 스케치는 파리 오르세 미술관 컬렉션에 있다.

▶〈**검투사에 승리한 고릴라**〉_파리, 오르세 미술관 소장

767. 올무에 갇힌 코끼리

프레미엣은 그의 삼촌인 조각가 프랑수아 루드의 공방에서 훈련을 받았다. 그는 동물에 대한 관심이 깊어 야생 동물의 해부학에 대한 공부와 함께 동물 석고상으로 살롱 데뷔를 했다. 이 작품은 아프리카의 어린 코끼리가 인간이 설치한 올무에 갇혀 있는 장면을 묘사하였다. 끊을 수 없는 밧줄에 발이 묶인 코끼리는 당황하는데 더 놀란 것은 올무를 바라보는 원숭이 비비의 모습이다. 인간의 그릇된 욕망으로 인해 일그러진 자연의 모습이다.

◀〈**올무에 갇힌 코끼리**〉_파리, 오르세 미술관 외관에 위치

장 레옹 제롬 (Jean Leon Gerome, 1824~1904)

장 레옹 제롬은 신고전주의 프랑스 화가이자 조각가이다. 그의 작품의 범위는 역사적인 회화, 그리스 신화, 동양주의, 초상화 및 기타 주제를 포함하여 신고전주의 회화 전통을 예술적 절정에 이르게 했다. 그는 회화에서뿐만 아니라 조각에서도 뛰어난 솜씨를 보인다. 대리석을 착색하는 현대 실험을 알고 있는 그는 움직임과 색상을 결합한 조각상을 제작했으며 상아, 청동 및 보석으로 된 그의 실물 크기의 조각상은 1892년 런던 왕립 아카데미 전시회에서 큰 관심을 끌었다.

▶장 레옹 제롬의 자화상

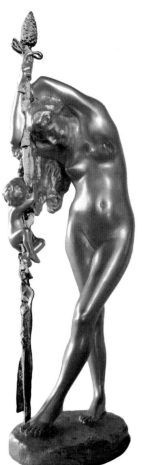

768. 마에나드

마에나드는 술의 신 디오니소스를 추종하는 여자들로, 그녀들은 디오니소스 축제에 참여하여 음식을 바치고 악기를 연주한다. 조각은 디오니소스를 상징하는 포도봉이 달린 긴 창에 한 마에나드가 기대어 잠시 쉬고 있는 사이에 어린 티로스가 포도송이를 따려고 창대를 기어오르고 있다.

◀〈마에나드〉_개인 소장

769. 인도 순교자

제롬은 동방에 관심이 많아 그의 그림 대부분 동양에 대한 소재들이 많다. 이 청동상은 호랑이에게 순교당한 여인을 묘사한 장면으로 그의 그림에서도 이 같은 순교 장면이 자주 등장하고 있다.

▶〈인도 순교자〉_개인 소장

770. 타나그라

1878년 그리스 타나그라의 유적지에서 고대 테라코타 조각상이 발굴되어 대중의 상상력을 사로잡았다. 역동적이고 밝은 색상으로 제작된 작은 인형은 제롬에게도 영향을 주어 사람과 같은 실물 크기의 타나그라를 제작하였다. 기념비적인 누드로 앉아 있는 인물은 금욕적이고 냉정하며 조용하다. 그녀의 손바닥에는 균형 잡힌 후프 댄서가 춤을 추고 있다.

771. 타나그라 손 위의 댄서

타나그라 손바닥 위에 있는 후프 댄서의 모습이다. 그녀는 한 손에 요람을 쥐고 있는 황금 반지에 머리를 내밀고 있다. 제롬은 자신의 회화인 〈춤추는 이집트 소녀〉를 묘사하였다.

◀〈타나그라〉_파리, 오르세 미술관 소장

772. 사라 베른하르트

사라 베른하르트는 19세기 후반과 20세기 초반의 가장 인기 있는 프랑스 연극에 출연한 프랑스 무대 여배우이다. 그녀는 또한 셰익스피어의 햄릿을 포함한 남성 역할을 수행했다. 그녀를 '포즈의 여왕과 제스처의 공주'라고 불렀다. 제롬은 그녀의 흉상을 만들기 전후에 그녀를 만났고 제롬의 소유로 프랑스 국가에 기증하였다.

▶〈사라 베른하르트〉_파리, 오르세 미술관 소장

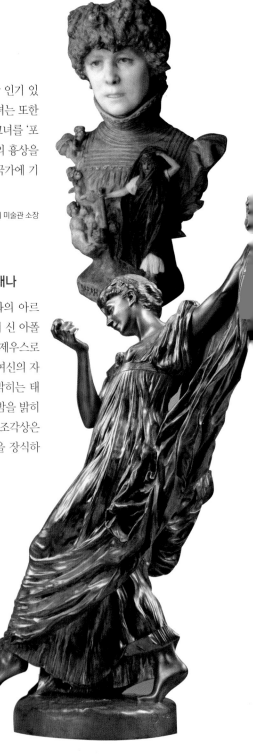

773. 달의 여신 다이애나

다이에나는 그리스 신화의 아르테미스로, 그녀는 태양의 신 아폴론과 쌍둥이 남매이다. 제우스로부터 사랑을 받은 레토 여신의 자식으로 아폴론이 낮을 밝히는 태양의 신이 되자 그녀는 밤을 밝히는 달의 여신이 되었다. 조각상은 밤을 상징하는 달과 별을 장식하고 있다.

▶〈달의 여신 다이애나〉_개인 소장

774. 고대의 댄서

긴 디아파누스 드레스를 입고 춤추는 여인은 한 발에 균형을 잡고 다른 한쪽 다리는 앞을 향해 뻗어 있다. 오른손에는 사과를, 왼쪽 손으로는 드레스 옷자락을 높이 들어 우아한 동세를 나타내고 있다. 제롬은 이 조각상을 그의 유명한 타나그라의 손에 들린 후프 댄서와 비교했다.

▶〈고대의 댄서〉_개인 소장

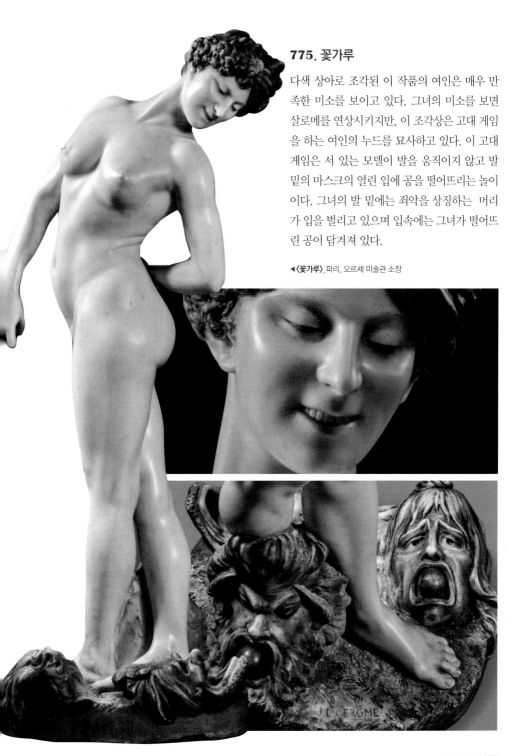

775. 꽃가루

다색 상아로 조각된 이 작품의 여인은 매우 만
족한 미소를 보이고 있다. 그녀의 미소를 보면
살로메를 연상시키지만, 이 조각상은 고대 게임
을 하는 여인의 누드를 묘사하고 있다. 이 고대
게임은 서 있는 모델이 발을 움직이지 않고 발
밑의 마스크의 열린 입에 공을 떨어뜨리는 놀이
이다. 그녀의 발 밑에는 죄악을 상징하는 머리
가 입을 벌리고 있으며 입속에는 그녀가 떨어뜨
린 공이 담겨져 있다.

◀〈꽃가루〉_파리, 오르세 미술관 소장

장 밥티스트 카르포 (Jean-Baptiste Carpeaux, 1827~1875)

프랑스의 낭만주의 조각가인 카르포는 발랑시엔에서 출생했으며, 형식만을 중시하는 아카데믹한 조각을 멀리하고, 자연을 주시하여 얻는 바에 의해서 조각에 감동을 불어넣음으로써, 앙투안 루이 바리에의 뒤를 이어 프랑스 조각을 더 한층 발전시켰다. 그는 격한 성격의 소유자로서, 일찍이 프랑수아 루드에게 조각을 배우고, 1854년 살롱에 〈신에게 아들의 수호를 기원하는 헥토르〉를 출품하여 로마대상을 획득했다. 그후 〈조가비를 쥔 어부의 아이들〉, 〈우골리노와 그의 아이들〉 군상을 제작하여 비범한 재능을 발휘하였다.

▲장 밥티스트 카르포의 초상

776. 왜 노예로 태어났는가!

조각상의 포즈를 취한 모델은 확인되지 않았지만, 아프리카에서 건너온 여성임은 분명하다. 조각상은 1869년부터 고급 장식 소비재로 다양한 크기와 재질로 카르포의 스튜디오에서 주조되었다. 이 복제물들은 상업적으로 매우 인기가 많았는데 이는 당시 프랑스에서 노예 제도 반대운동과 연결되었으며 특히 미국이 프랑스 노예 제도 폐지 후 17년 후인 1865년에 노예 제도를 폐지한 이후 더욱 그러했다.

▶〈왜 노예로 태어났는가!〉_코펜하겐,글립토텍 미술관 소장

777. 장난감을 흔드는 아이

이 작품은 오페라 극장의 장식으로서 〈춤〉을 상징하는 군상 중 발치에 기대어 앉은 아이를 따로 떼어내어 조각한 작품이다. 왼손으로 장난스럽게 인형을 흔들고 있는 개구쟁이로 묘사하고 있다.

◀〈장난감을 흔드는 아이〉_리스본 박물관 소장

778. 우골리노와 그의 아이들

〈우골리노와 그의 아이들〉의 조각상은 단테의 《신곡》에서 영감을 얻었다. 13세기 이탈리아 도시국가 피사의 폭군이던 우골리노 공작이 우발디니 대주교와의 권력 투쟁에서 패배하여 그의 아들들, 손자들과 함께 탑에 갇혀서 굶어 죽는 형벌을 받게 된다. 마지막까지 생명을 유지했던 우골리노는 결국 배고픔에 못 이겨, 먼저 죽어간 아들들의 시신을 먹는 끔찍한 죄를 저지른다. 결국 우골리노는 죽어서 지옥에 가게 된다는 것이 이 이야기의 줄거리인데 단테의 《신곡》〈지옥〉편에 등장한다. 카르포의 〈우골리노와 그의 아이들〉은 지옥의 군상을 적나라하게 표현하고 있다.

▶〈우골리노와 그의 아이들〉_파리, 오르세 미술관 소장

779. 변발의 중국인

이 흉상은 파리의 천문대 분수대에 대한 세계의 네 부분 중 하나를 대표하는 아시아 인물에 대한 조각상으로 중국 청나라 시대의 변발을 한 중국인을 묘사하였다.

▼〈변발의 중국인〉_파리 쁘띠 팔레 미술관 소장

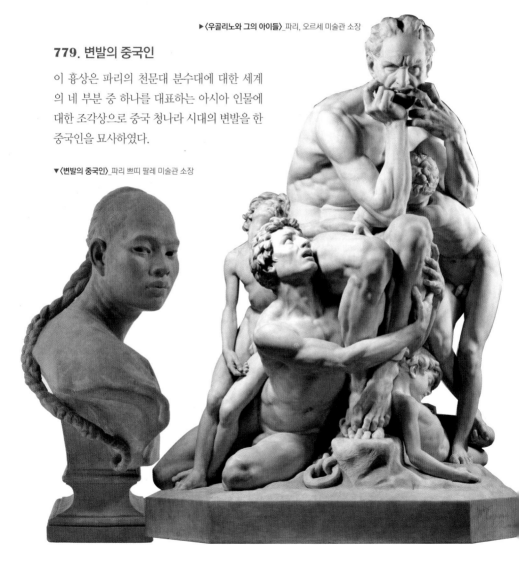

780. 옵세르바투아르 분수의 네 세계

파리의 천문대 카밀 줄리안 광장에 있는 세계
네 대륙의 분수에 세워진 조각 군상이다. 그는
세계를 지원하는 아시아, 유럽, 미국 및 아프리
카의 네 인물 그룹을 묘사했다. 천구를 들고 있
는 인물 중 〈왜 노예로 태어났는가!〉, 〈변발의
중국인〉은 따로 떼어내어 조각되었다.

▶〈옵세르바투아르 분수의 네 세계〉_카밀 줄리안 광장 소재

781. 웅크린 플로라

꽃의 로마 여신인 플로라의 인물은 카르포의 어
린 시절 친구의 딸인 안나 푸카트를 모델로 하
였다. 카르포는 이후 그의 가장 위대한 건축 프
로젝트 중 하나인 루브르 박물관의 파빌리온 드
플로라의 조각 장식에서 플로라의 무릎 꿇는 조
각상을 사용했다.

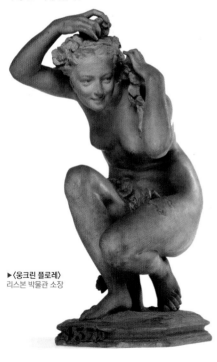

▶〈웅크린 플로레〉
리스본 박물관 소장

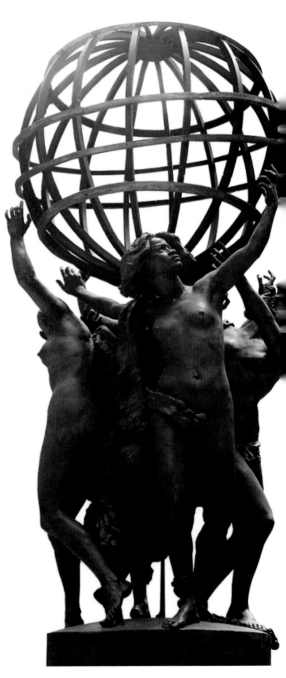

782. 조가비를 쥔 어부의 아이

조각상은 모자만 쓴 채 벌거벗은 어부 소년이 조가
비의 빈 껍질을 귀에 대고 소리를 듣고 있는 모습
을 형상화했다. 소년이 들은 조가비의 소리는 무엇
인지 알 수 없으나 미소를 짓는 것으로 보아 그와
친숙한 바다의 소리가 들리는 것 같다.

▶〈조가비를 쥔 어부의 아이〉_프랑스 이세르 미술관 소장

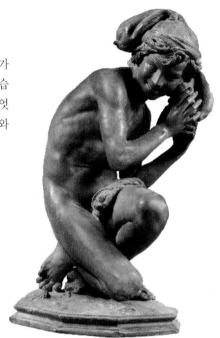

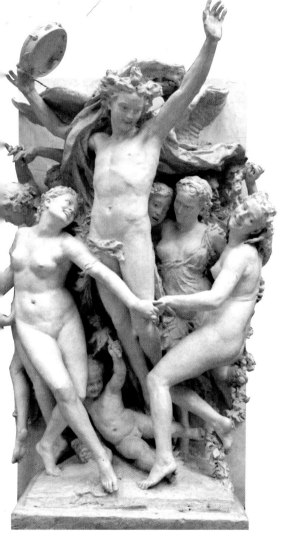

783. 춤

파리 오페라 극장 우측 문의 왼쪽에 세워진 조
각상으로 많은 논란에 휩싸였지만, 카르포의 걸
작으로 평가받고 있다. 조각의 표현이 환상적이
고 매혹적인데, 이 작품 역시 중앙의 탬버린을
든 무희를 중심으로 '복수적 시점'으로 율동을
보여준다. 이를테면 좌우의 여자 무희들의 반측
면과 뒷면을 동시에 보여줌으로써 입체감을 극
대화시키고 정황적인 장면을 연출하고 있다. 이
로 인해 주위 무희들의 동세에서는 격한 리듬감
이 생생하게 연출된다. 〈춤〉의 여성상에 있어서
는 관념적이고 이상적인 고전 양식에서 벗어나
사실적이고 현실적인 표현을 과감하게 시도한
흔적을 보이고 있다.

▶〈춤〉_파리, 오르세 미술관 소장

▲〈나폴리 젊은이의 흉상〉_프랑스 이세르 미술관 소장

784. 나폴리 젊은이의 흉상

이 조각의 흉상은 카르포가 로마의 빌라 메디치
에 머무는 동안 만든 〈조가비를 쥔 어부의 아이〉
의 전신상 중 얼굴을 위주로 흉상으로 각색한 작
품이다. 미소가 더욱 발산되는 이 주제는 큰 성
공을 거두었고 카르포는 평생 이 조각의 미소를
다른 작품에도 접목하였다.

785. 춤추는 세 은총

이 세 명의 춤추는 인물은 파리 오페라의 외관
을 장식한 〈춤〉의 군상에서 춤추는 세 인물만
따로 조각한 작품이다. 세 은총은 신화 속 삼미
신을 뜻하는데 서로 손을 잡고 원을 그리며 춤
추는 장면에서 경쾌하면서도 우아한 관능미를
표현하고 있다.

▶〈춤추는 세 은총〉_파리, 오르세 미술관 소장

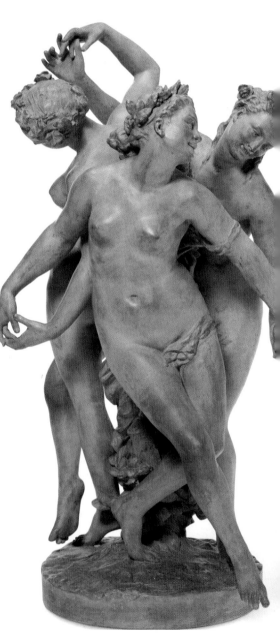

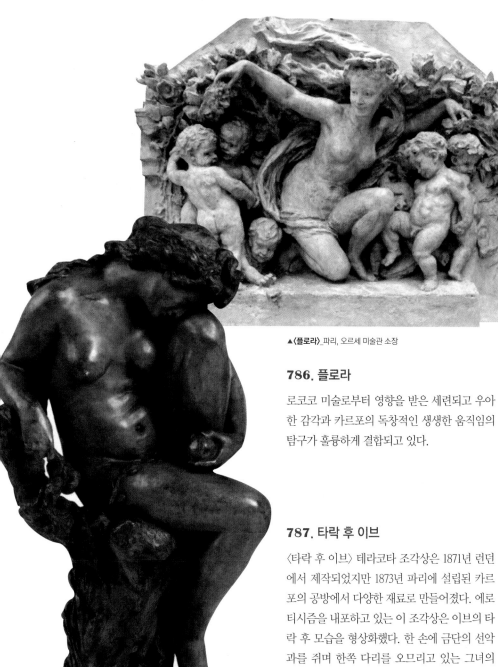

▲〈플로라〉_파리, 오르세 미술관 소장

786. 플로라

로코코 미술로부터 영향을 받은 세련되고 우아한 감각과 카르포의 독창적인 생생한 움직임의 탐구가 훌륭하게 결합되고 있다.

787. 타락 후 이브

〈타락 후 이브〉 테라코타 조각상은 1871년 런던에서 제작되었지만 1873년 파리에 설립된 카르포의 공방에서 다양한 재료로 만들어졌다. 에로티시즘을 내포하고 있는 이 조각상은 이브의 타락 후 모습을 형상화했다. 한 손에 금단의 선악과를 쥐며 한쪽 다리를 오므리고 있는 그녀의 모습은 원죄의 굴레에서 벗어나기 위한 고통의 내면을 보여주고 있다.

◀〈타락 후 이브〉_파리, 오르세 미술관 소장

찰스 코디어 (Charles Cordier, 1827~1905)

찰스 코디어는 민족 지학적 주제의 프랑스 조각가이다. 코디어는 1847년, 모델이 된 흑인 노예였던 시드 엔케스와의 만남이 그의 경력 과정을 결정지었다. 그의 첫 번째 성공은 수단 남자 〈마야크의 왕국〉의 석고 흉상이었다. 이것은 1848년 파리 살롱에서 전시되었으며, 같은 해에 모든 프랑스 식민지에서 노예 제도가 폐지되었다. 1851년부터 1866년까지 그는 파리 국립 역사 박물관의 공식 조각가로 일하면서 새로운 민족 지학 갤러리를 위한 일련의 장엄한 실물과 같은 흉상을 만들었다.

▶찰스 코디어의 초상

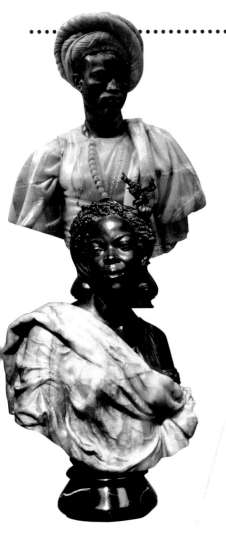

788. 아프리카 수단인

이 작품은 코디어의 첫 번째 다색 조각 작품 중 하나로, 얼굴은 청동으로 터번과 의상 부분은 알제리의 오닉스 대리석으로 만들어졌다. 오닉스 대리석은 특징적으로 빨간색에서 흰색까지 다양한 색상으로 줄무늬가 돌 블록을 통해 흐르고 있으며, 코디어는 이러한 기능을 사용하여 무늬가 있는 직물의 다채로운 효과를 살렸다.

◀〈아프리카 수단인〉_월터스 미술관 소장

789. 식민지의 여인

이 작품은 오닉스(겹겹이 여러 가지 빛깔의 줄이 져 있는 마노)와 청동으로 된 흉상이다. 조각의 금속 표면은 처음에는 은색으로 처리한 다음 산화되어 검게 변했다. 이러한 색상 사용은 사람들이 흰색 대리석이나 청동 조각을 보는 데 익숙했던 당시로서는 참신한 실험이었다. 1861년 나폴레옹 3세에 의해 인수되었으며 1870년부터 룩셈부르크 박물관에 배정된 후 1920년 루브르 박물관에 기증되었다가 현재는 오르세 미술관에 소장되고 있다.

◀〈식민지의 여인〉_파리, 오르세 미술관 소장

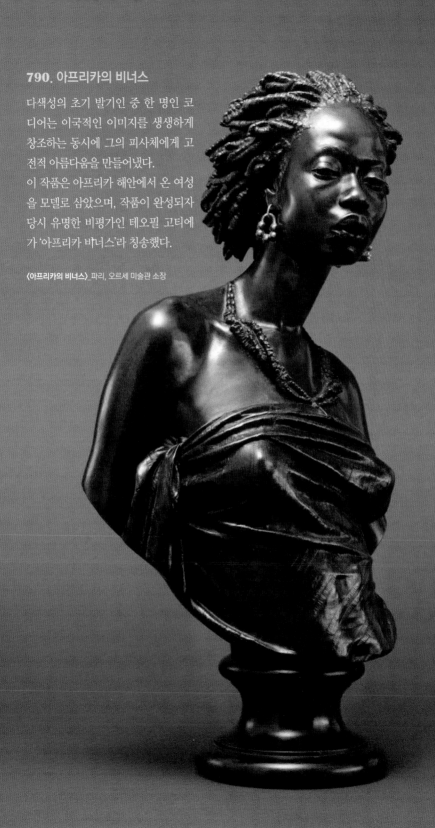

790. 아프리카의 비너스

다색성의 초기 발기인 중 한 명인 코디어는 이국적인 이미지를 생생하게 창조하는 동시에 그의 피사체에게 고전적 아름다움을 만들어냈다.

이 작품은 아프리카 해안에서 온 여성을 모델로 삼았으며, 작품이 완성되자 당시 유명한 비평가인 테오필 고티에가 '아프리카 비너스'라 칭송했다.

〈아프리카의 비너스〉_파리, 오르세 미술관 소장

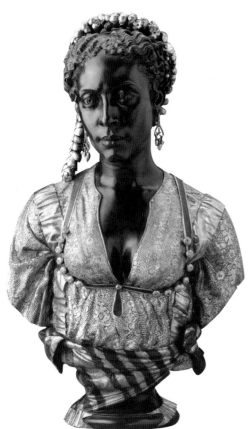

791. 무어 여인

이 작품의 모델은 코디어가 1856년 알제리에서 일 년 동안 머물렀던 카스바의 이웃에 사는 여인이었다. 파리의 자연사 박물관은 민족 지학 연구로서의 코디어의 여정에 자금을 지원했다. 그는 '원주민 유형'을 연구하기 위해 여행을 갔으며, 이 여행을 통해 그가 제작한 작품은 유럽 국경을 넘어 다양한 사람들과 문화의 통찰력 있고 완전히 공감하는 갤러리를 구성하였다.

◀〈무어 여인〉_파리, 오르세 미술관 소장

792. 알제리의 유대인 여인

1830년 알제리 인구의 20%는 유대인이었다. 알제리의 민족학에 대한 연구로 프랑스의 식민지인 알제리에 온 코디어는 유대인 여인의 생활상도 놓치지 않고 연구했을 뿐만 아니라 유대인 여성의 독특한 아름다움을 조각하였다. 코디어는 노출된 피부를 은판으로 만들기 위해 새로운 전해 공정을 채택한 다음 흑단 파티나로 화학적 산화를 시켜 옻칠 코트로 농축하였다. 전통적인 금장 블라우스의 꽃무늬와 줄무늬 스카프는 금박을 특징으로 한다.

▶〈알제리의 유대인 여인〉_파리, 오르세 미술관 소장

793. 누비아어

사하라 사막 이남의 아프리카에 자리한 누비아의 젊은 남자의 흉상을 묘사했다. 당시 프랑수아 루드를 포함한 여러 예술가의 모델이었던 노예 출신의 누비아의 젊은이는 1848년 코디어에 의해 발탁되어 조각되었는데 공교롭게 1849년은 프랑스 식민지에서 노예 제도가 폐지된 해였다.

▲〈누비아어〉_안드레 말라우스 현대 미술관 소장

794. 물깃는 여인

1848년 프랑수아 루드의 공방에서 훈련을 받은 코디어는 오리엔탈리즘 운동과 먼 대륙의 이국주의에 대한 선입관이 들라쿠르아와 같은 예술가들에 의해 개척되었으며 이미 북아프리카, 중동 및 아시아 원주민의 활기찬 색상, 풍부한 섬유 및 신비로운 생활 방식에서 영감을 얻었다. 이 작품은 코디어의 오리엔탈리즘 예술이 듬뿍 담겨진 작품이다. 화려하지 않게 알제리 원주민 여성의 자연 그대로를 표현했는데 물동이를 머리에 이고 물을 깃는 알제리의 여인을 묘사한 조각상이다.

▶〈물깃는 여인〉_개인 소장

어니스트 크리스토프 (Ernest Christophe, 1827~1892)

어니스트 크리스토프는 프랑스 조각가이자 프랑수아 루드의 제자였다. 크리스토프의 가장 인정받는 작품 중 하나는 그가 1876년 파리 살롱에 제출한 〈인간 코미디〉 조각상이다. 이 조각은 크리스토프의 친구 찰스 바우델레어에게 영감을 주어 그는 시 〈르 마스크〉를 썼다. 크리스토프는 바우델레어의 시에 감명되어 자신의 조각상을 〈가면〉으로 개명했다. 크리스토프는 이 조각상으로 살롱에서 세 번째 자리를 차지했으며 그의 조각 중 〈라 파탈리테〉와 〈최고의 키스〉는 룩셈부르크 박물관에 의해 인수되었다.

▶**어니스트 크리스토프의 초상**

795. 라 파탈리테

운명의 굴레 위에 있는 여신의 모습을 묘사한 조각상이다. 이 조각상은 당시 파르나시아 운동 시인인 레콘테 데 리슬에게 영감을 주어 〈라 파탈리테〉라는 시를 쓰게 했다.

◀〈**라 파탈리테**〉_파리, 오르세 미술관 소장

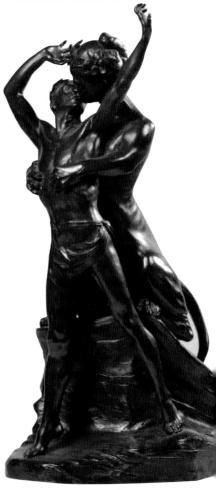

796. 최고의 키스

달콤한 키스라기 보다는 섬뜩한 키스 장면을 묘사한 조각이다. 테세 미술관 정원에 세워져 있는 이 조각상은 스핑크스에게 키스를 받고 있는 젊은 청년을 보여준다. 젊은이는 황홀한 키스 뒤에 목숨을 빼앗길 것이다.

▶〈**최고의 키스**〉_테세 미술관 소장

797. 인간 코메디

크리스토프의 가장 인정받는 작품 중 하나인 이 작품은 1876년 파리 살롱에 제출한 휴먼 코메디 조각이다. 뒤틀린 벌거벗은 몸에 한 손으로 커튼을 잡고 하반신을 가리고 있다. 또한 한 손에는 관람자를 위한 마스크를 쥐고 있다. 마스크의 가면은 앞에서 볼 때 미소를 띤 얼굴과 머리 위에 팔을 올려놓은 것 같다. 관람자는 그녀의 미소에서 연극적인 귀여움을 발견한다. 하지만 그것은 가면이다. 가면 뒤에는 목을 튼 여인의 모습이 등장한다. 그녀의 시선은 관람자의 시선을 피하려고 하늘 위로 향하고 있다. 그녀의 시선은 가면의 모습과는 전혀 다르다. 눈물과 고뇌에 찬 창백한 얼굴이 숨겨져 있다. 조각은 우리에게 외면의 세계와 내면의 세계를 동시에 보여주는 인간 코메디의 진면목이다.

▶〈인간 코메디〉_파리, 오르세 미술관 소장

폴 두보이스 (Paul Dubois, 1829~1905)

폴 두보이스는 프랑스 조각가이자 화가이다. 그는 공증인 아버지를 위해 법을 공부했지만, 조각가로서 훈련하기 위해 법을 포기했다. 조각에 대한 그의 열정은 아마도 그의 삼촌인 장 밥티스트 피갈의 작품에 대한 감탄으로 시작되었다. 그는 로마로 여행하면서 많은 위대한 조각상을 연구하고 복사했으며 많은 예술가와 사귀었다. 그는 가족이 그의 모든 연구를 지원했기 때문에 재정적인 문제로 어려움을 겪을 필요가 없었다. 1863년에는 로마에서 파리로 보낸 작품으로 파리 살롱에서 상을 수상했다. 그가 프랑스로 돌아왔을 때는 이미 주목받는 예술가가 되어 있었다.

▲폴 두보이스 자소상

798. 르 용기 민병대

군사적 용기를 나타내는 우화적인 조각상으로, 낭트 대성당의 드 라 모리시에르 장군의 세노타프 부분을 지키는 것처럼 세워진 네 개의 조각상 중 하나이다. 갈색 파티나(청동제품에 나타나는 고색(古色), 녹을 말함)의 색채를 띤 청동상은 용사의 위용을 나타내고 있다.

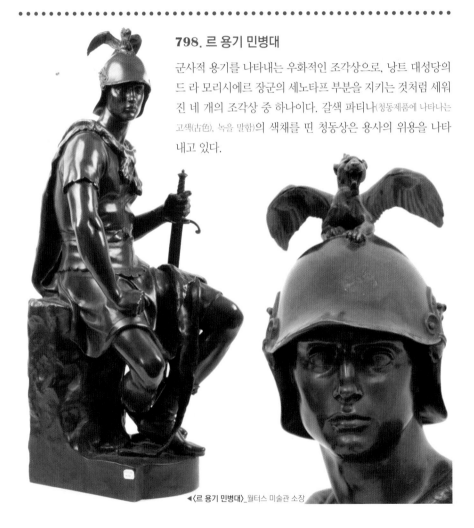

◀《르 용기 민병대》_월터스 미술관 소장

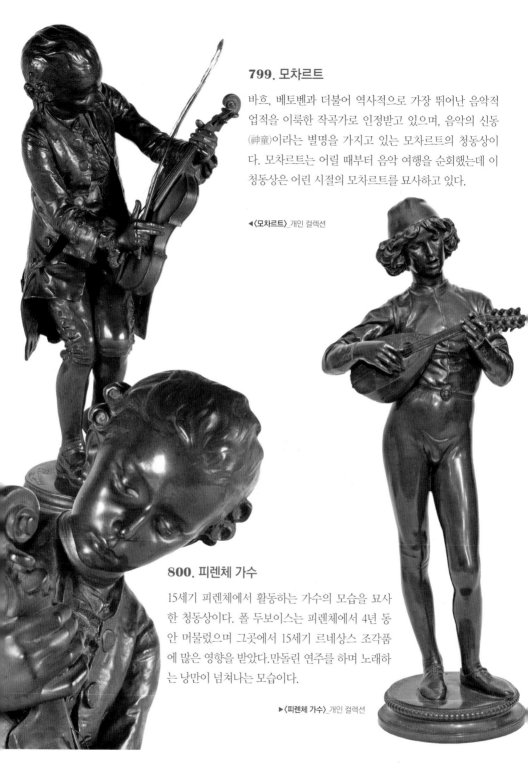

799. 모차르트

바흐, 베토벤과 더불어 역사적으로 가장 뛰어난 음악적 업적을 이룩한 작곡가로 인정받고 있으며, 음악의 신동(神童)이라는 별명을 가지고 있는 모차르트의 청동상이다. 모차르트는 어릴 때부터 음악 여행을 순회했는데 이 청동상은 어린 시절의 모차르트를 묘사하고 있다.

◀〈모차르트〉 개인 컬렉션

800. 피렌체 가수

15세기 피렌체에서 활동하는 가수의 모습을 묘사한 청동상이다. 폴 두보이스는 피렌체에서 4년 동안 머물렀으며 그곳에서 15세기 르네상스 조각품에 많은 영향을 받았다. 만돌린 연주를 하며 노래하는 낭만이 넘쳐나는 모습이다.

▶〈피렌체 가수〉 개인 컬렉션

프레드릭 레이튼 (Frederic Leighton, 1830~1896)

영국의 역사화가, 조각가이다. 1840년 이후 로마, 피렌체, 브뤼셀, 파리 등지에서 수업하고는 1852년 로마로 다시 돌아와서 코르넬리스에게 사사하였다. 또 런던에서 부그로와 제롬을 만나 그 영향을 받았다. 1852년 〈치마부에의 마돈나〉를 로열 아카데미에 출품하여 이름을 알렸다. 그 작품은 빅토리아 여왕이 구입하자 유명해졌다. 1868년에 로열 아카데미 회원. 1886년에 준남작(準男爵), 1896년에 남작 작위를 얻었다.

▶프레드릭 레이튼의 자화상

• •

801. 파이썬과 씨름하는 운동 선수

레이튼의 유일한 두 개의 실물 크기의 조각 중 초기 작품으로, 주제와 규모에서 위대한 고전 조각 중 하나인 레오콘에 대한 도전으로 의도되었다. 레이튼은 영국에서 '새로운 조각' 운동으로 알려지게 된 선구자였다. 이러한 접근 방식은 표면의 신중한 모델링을 통해 신체의 자연주의에 초점을 맞추면서 고전 조각을 되돌아보았다.

▶〈파이썬과 씨름하는 운동 선수〉_테이트 미술관 소장

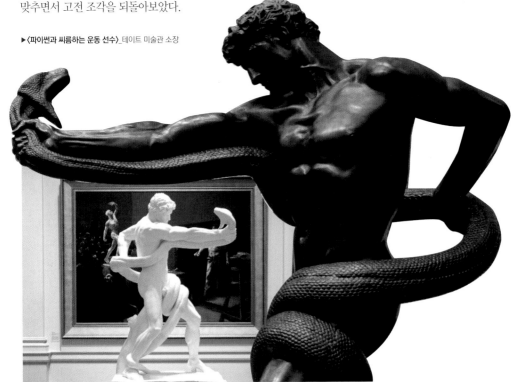

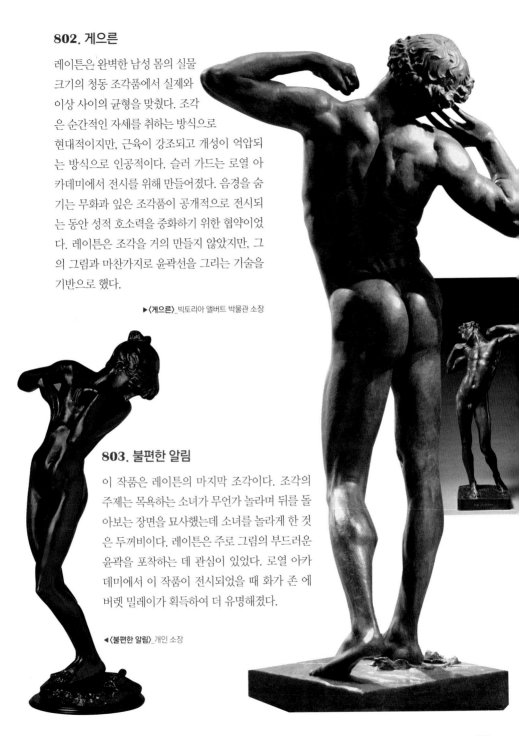

802. 게으른

레이튼은 완벽한 남성 몸의 실물 크기의 청동 조각품에서 실제와 이상 사이의 균형을 맞췄다. 조각은 순간적인 자세를 취하는 방식으로 현대적이지만, 근육이 강조되고 개성이 억압되는 방식으로 인공적이다. 슬러 가드는 로열 아카데미에서 전시를 위해 만들어졌다. 음경을 숨기는 무화과 잎은 조각품이 공개적으로 전시되는 동안 성적 호소력을 중화하기 위한 협약이었다. 레이튼은 조각을 거의 만들지 않았지만, 그의 그림과 마찬가지로 윤곽선을 그리는 기술을 기반으로 했다.

▶〈게으른〉_빅토리아 앨버트 박물관 소장

803. 불편한 알림

이 작품은 레이튼의 마지막 조각이다. 조각의 주제는 목욕하는 소녀가 무언가 놀라며 뒤를 돌아보는 장면을 묘사했는데 소녀를 놀라게 한 것은 두꺼비이다. 레이튼은 주로 그림의 부드러운 윤곽을 포착하는 데 관심이 있었다. 로열 아카데미에서 이 작품이 전시되었을 때 화가 존 에버렛 밀레이가 획득하여 더 유명해졌다.

◀〈불편한 알림〉_개인 소장

콩스탕탱 뫼니에 (Constantin Meunier, 1831~1905)

뫼니에는 벨기에의 화가, 조각가이다. 그는 노동자의 생활을 표현하는 쪽으로 예술 방향을 결정했다. 노동자의 광대한 서사시를 묘사하기 위한 그의 리얼리즘은 오귀스트 로댕보다는 졸라에 가까웠다. 조각가로서는 직업의 상징으로서의 단신상(單身像)에 몰두해 생략과 대범한 기법으로 보다 깊은 내면의 진실을 포착하려 했다. 1887년 파리에서 〈갱내 폭발〉이라고 이름 붙인 군상을 발표하여 유명해졌다.

▶**콩스탕탱 뫼니에의 초상**

804. 롱쇼어맨

롱쇼어맨은 19세기에 도커를 가리키는 말로 그들은 배의 적재와 하역을 담당했다. 뫼니에는 앤트워프 항구에서 일하는 롱쇼어맨의 얼굴을 흉상으로 제작했는데 머리 장식만이 주인공을 식별할 수 있게 하여 노동자의 강인함을 표현하고 있다.

▶〈**롱쇼어맨**〉_뫼니에 미술관 소장

805. 갱내 폭발

이 작품은 뫼니에를 유명하게 만든 조각상으로, 그는 이 작품에서 직업의 상징으로서의 단신상에 몰두하여, 생략과 대범한 기법으로 보다 깊은 내면의 진실을 포착하려 하였다.

◀〈**갱내 폭발**〉_뫼니에 미술관 소장

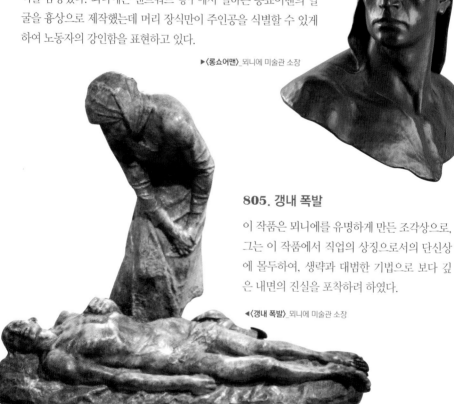

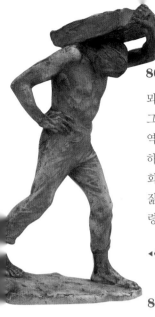

806. 노동자

뫼니에는 종교와 마찬가지로 노동을 예찬했다. 그는 소재를 모두 심한 노동을 하는 농부나 하역인부, 또는 탄광부 등에서 택하는데, 그는 일하는 사람을 생활의 진실을 보여주는 새로운 사회의 용사라고 생각하였다. 무거운 바위를 등에 짊어진 노동자의 모습이 마치 연옥을 오르는 망령과 같다.

◀〈노동자〉_뫼니에 미술관 소장

807. 석공

▲〈석공〉_뫼니에 미술관 소장

돌을 깨는 석공의 모습으로, 손에는 망치와 정을 쥐고 돌을 깨는 모습을 묘사했다. 조각가로서 뫼니에는 돌을 조각하는 일을 했기에 석공의 고달픔을 어느 누구보다 잘 알았기에 자신의 내면을 새긴 조각이라 할 수 있다.

808. 광부

이 조각상은 어둠의 나라인 탄광 속에서 일하는 광부들의 모습을 묘사했는데 고단한 삶을 표현한 조각상은 당시 문화계에 충격을 주었다.

◀〈광부〉_뫼니에 미술관 소장

809. 화부

철광석을 녹여 쇠를 만드는 노동자를 화부라 부른다. 뫼니에는 뜨거운 제련소 용광로 앞에서 일하는 화부들을 조각함으로서 노동의 가치를 칭송하였다.

▶〈화부〉_뫼니에 미술관 소장

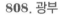

알렉산드르 팔기에르 (Alexandre Falguière, 1831~1900)

팔기에르는 프랑스의 조각가로 1859년에 로마대상을 수상하였다. 로마에 수
년간 체재하여 고전주의적 완성과 예리한 현실관찰을 절충한 작풍을 확립
했다. 〈다이아나〉, 〈공작 여인〉과 같은 사실적이고 관능적인 작품에 뛰어났
으며, 기념비와 개성을 잘 살린 흉상 등도 제작하였다. 주요 작품에 파리 개
선문의 거대한 이륜전차 상 〈공화국의 승리〉와 〈라마르틴〉, 〈발자크〉 등의
조각상이 있다.

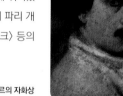

▶알렉산드르 팔기에르의 자화상

810. 다이애나

그리스 신화의 아르테미스에 해당하는 다이애
나는 로마 신화의 이름으로 달을 상징하며 사냥
과 순결의 여신이다. 또한 달의 여신 셀레네와
밤과 마술사 신 헤카테와도 동일시되며 그녀를
초승달의 신, 나머지 두 신이 각각 보름달과 그
믐달을 상징한다고도 한다.

▼〈다이애나〉
툴루즈의 아우구스티누스 박물관 소장

811. 공작 여인

그리스 신화의 신들의 여왕인 헤라 여신과 그녀
의 상징인 공작을 묘사한 조각이다. 헤라는 가
정의 여신으로 공작이 펼친 꼬리
깃털의 모습처럼 결혼과 가정을
수호하는 일을 담당하고 있다.

▶〈공작 여인〉
툴루즈의 아우구스티누스 박물관 소장

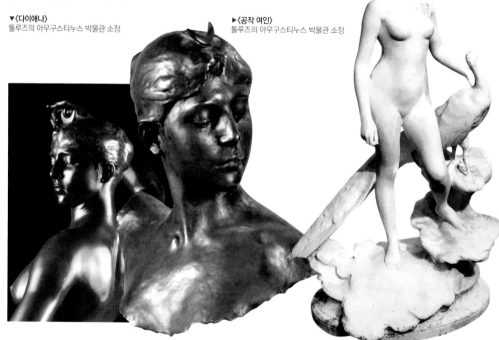

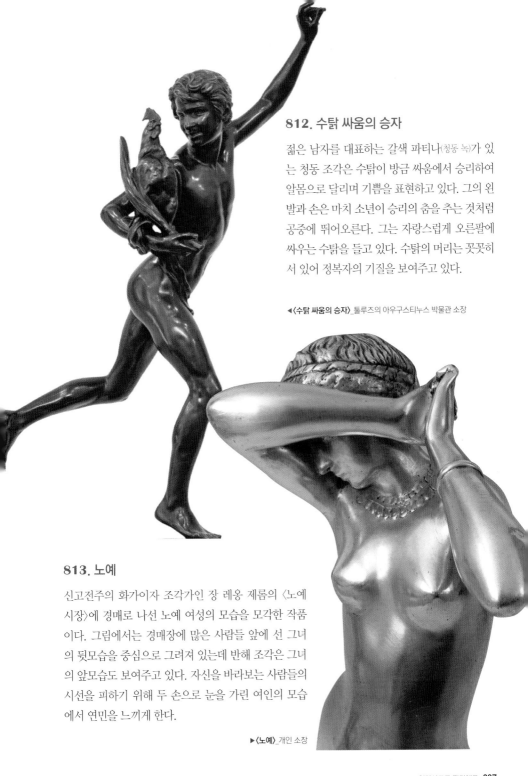

812. 수탉 싸움의 승자

젊은 남자를 대표하는 갈색 파티나(청동 녹)가 있
는 청동 조각은 수탉이 방금 싸움에서 승리하여
알몸으로 달리며 기쁨을 표현하고 있다. 그의 왼
발과 손은 마치 소년이 승리의 춤을 추는 것처럼
공중에 뛰어오른다. 그는 자랑스럽게 오른팔에
싸우는 수탉을 들고 있다. 수탉의 머리는 꼿꼿히
서 있어 정복자의 기질을 보여주고 있다.

◀〈수탉 싸움의 승자〉_톨루즈의 아우구스티누스 박물관 소장

813. 노예

신고전주의 화가이자 조각가인 장 레옹 제롬의 〈노예
시장〉에 경매로 나선 노예 여성의 모습을 모각한 작품
이다. 그림에서는 경매장에 많은 사람들 앞에 선 그녀
의 뒷모습을 중심으로 그려져 있는데 반해 조각은 그녀
의 앞모습도 보여주고 있다. 자신을 바라보는 사람들의
시선을 피하기 위해 두 손으로 눈을 가린 여인의 모습
에서 연민을 느끼게 한다.

▶〈노예〉_개인 소장

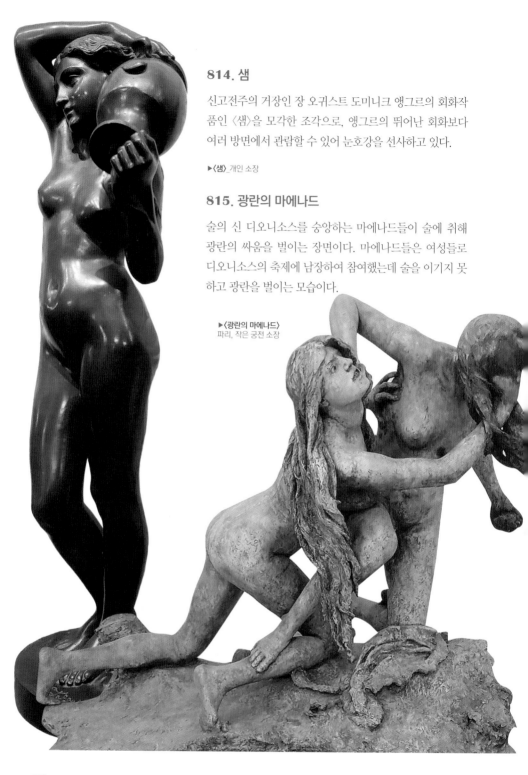

814. 샘

신고전주의 거상인 장 오귀스트 도미니크 앵그르의 회화작품인 〈샘〉을 모각한 조각으로, 앵그르의 뛰어난 회화보다 여러 방면에서 관람할 수 있어 눈호강을 선사하고 있다.

▶〈샘〉_개인 소장

815. 광란의 마에나드

술의 신 디오니소스를 숭앙하는 마에나드들이 술에 취해 광란의 싸움을 벌이는 장면이다. 마에나드들은 여성들로 디오니소스의 축제에 남장하여 참여했는데 술을 이기지 못하고 광란을 벌이는 모습이다.

▶〈광란의 마에나드〉
파리, 작은 궁전 소장

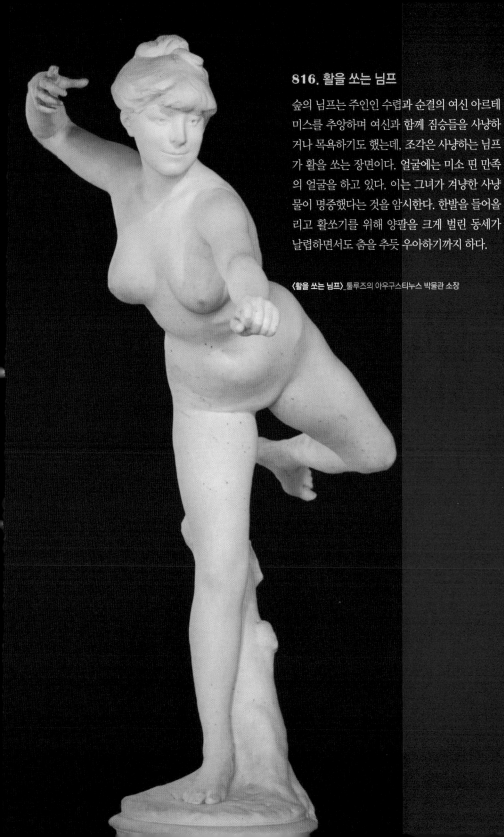

816. 활을 쏘는 님프

숲의 님프는 주인인 수렵과 순결의 여신 아르테
미스를 추앙하며 여신과 함께 짐승들을 사냥하
거나 목욕하기도 했는데. 조각은 사냥하는 님프
가 활을 쏘는 장면이다. 얼굴에는 미소 띤 만족
의 얼굴을 하고 있다. 이는 그녀가 겨냥한 사냥
물이 명중했다는 것을 암시한다. 한발을 들어올
리고 활쏘기를 위해 양팔을 크게 벌린 동세가
날렵하면서도 춤을 추듯 우아하기까지 하다.

〈활을 쏘는 님프〉_툴루즈의 아우구스티누스 박물관 소장

라인홀드 베가스 (Reinhold Begas, 1831~1911)

베를린에서 태어난 그는 크리스티안 다니엘 라우치 밑에서 조기 교육을 받았다. 1856년부터 1858년까지 이탈리아에서 공부하는 동안 자연주의 방향으로 나아갔다. 1861년 베가스가 베를린의 헌병대원장을 위해 프리드리히 쉴러의 조각상을 제작하기 위한 경쟁에서 선출되었다는 것은 그가 이미 획득한 명성에 대한 높은 찬사였으며, 그 결과 독일 대도시에서 가장 훌륭한 조각상 중 하나인 그의 선택이 전적으로 정당화되었다. 1870년 이래로 베가스는 프로이센 왕국에서 조각 예술을 지배했다. 특히 베를린에서의 그 위상은 도시 곳곳에 세워져 있는 그의 작품들이 말해주고 있다.

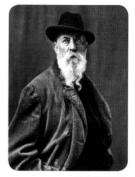

▲라인홀드 베가스

817. 거울 보는 욕녀

방금 목욕을 마친 누드의 소녀가 거울을 보고 있다. 신화 속 비너스로 보이는 그녀는 머리에 장미를 달려고 두 손을 올린 장면이 매우 관능적인 자태를 나타내고 있다.

◀〈거울 보는 욕녀〉_베를린, 알테 내셔널 갤러리 소장

818. 수잔나

바빌론에 사는 요아킴의 아내로, 아름답고 경건한 여성인 수잔나는 어느 날 사악한 두 명의 장로에게 목욕하는 모습을 들켜서 역으로 간통죄로 무고되는데, 사형 선고 직전에 다니엘의 지혜로 무죄가 증명된다. 조각은 목욕하던 수잔나가 두 명의 장로에게 위기에 처하는 장면을 묘사하고 있다.

▶〈수잔나〉_베를린, 알테 내셔널 갤러리 소장

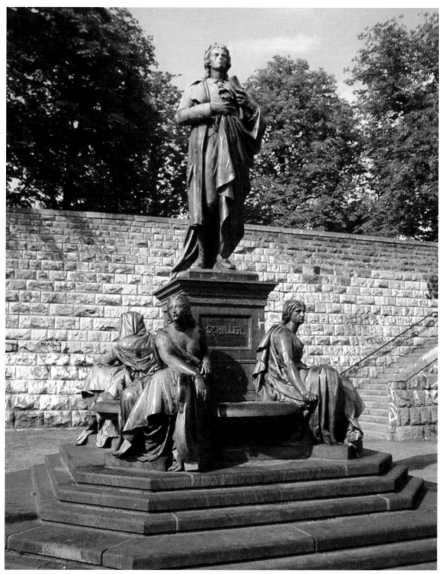

▲〈프리드리히 쉴러 청동상〉_베를린, 쉴러 파크 소재

819. 프리드리히 쉴러 청동상

독일의 시인이자 극작가인 쉴러는 사관학교를 졸업한 뒤 군의관으로 복무하면서 재학 중에 쓰기 시작한 《군도(群盜)》를 극장에서 상연함으로써 큰 호응을 얻었다. 이 작품은 독일적인 개성 해방의 문학 운동인 '슈투름 운트 드랑'의 대표작으로 손꼽힌다. 독일의 국민시인으로서 괴테와 더불어 독일 고전주의 문학의 2대 거성으로 추앙받는다.

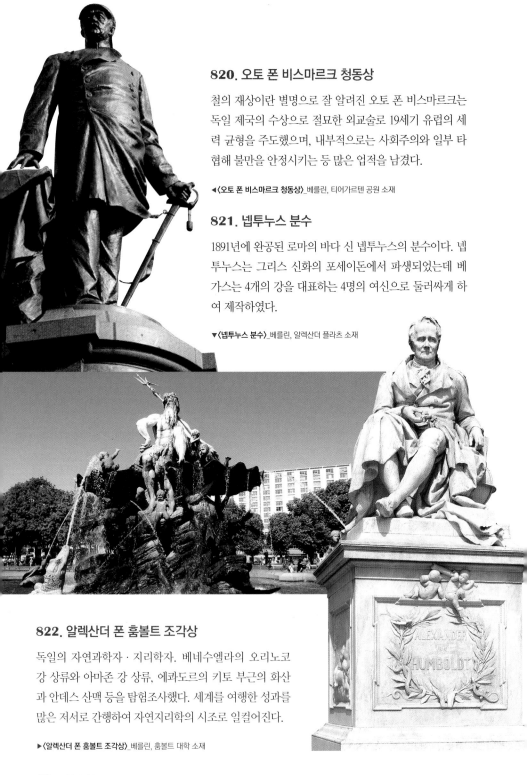

820. 오토 폰 비스마르크 청동상

철의 재상이란 별명으로 잘 알려진 오토 폰 비스마르크는 독일 제국의 수상으로 절묘한 외교술로 19세기 유럽의 세력 균형을 주도했으며, 내부적으로는 사회주의와 일부 타협해 불만을 안정시키는 등 많은 업적을 남겼다.

◀⟨**오토 폰 비스마르크 청동상**⟩_베를린, 티어가르텐 공원 소재

821. 넵투누스 분수

1891년에 완공된 로마의 바다 신 넵투누스의 분수이다. 넵투누스는 그리스 신화의 포세이돈에서 파생되었는데 베가스는 4개의 강을 대표하는 4명의 여신으로 둘러싸게 하여 제작하였다.

▼⟨**넵투누스 분수**⟩_베를린, 알렉산더 플라츠 소재

822. 알렉산더 폰 훔볼트 조각상

독일의 자연과학자·지리학자. 베네수엘라의 오리노코 강 상류와 아마존 강 상류, 에콰도르의 키토 부근의 화산과 안데스 산맥 등을 탐험조사했다. 세계를 여행한 성과를 많은 저서로 간행하여 자연지리학의 시조로 일컬어진다.

▶⟨**알렉산더 폰 훔볼트 조각상**⟩_베를린, 훔볼트 대학 소재

823. 프시케를 납치하는 헤르메스

이 작품은 헤르메스가 프시케를 납치하여 올림포스로 데려가 사랑하는 에로스와 결혼시키는 내용을 묘사한다. 전령의 신 헤르메스는 에로스와 프시케의 슬픈 사랑에 감명받아 그녀를 지상에서 올림포스로 데려와 신과 인간의 결혼식을 베푼다.

◀〈프시케를 납치하는 헤르메스〉_베를린, 알테 내셔널 갤러리 소장

824. 결박 당한 프로메테우스

그리스 신화에 나오는 티탄족의 영웅인 프로메테우스는 인간에게 불을 훔쳐다 주어 인간에게는 문화를 준 은인이 되었으나, 그로 인하여 제우스의 노여움을 사 코카서스의 바위에 묶여 독수리에게 간을 쪼이는 고통을 받았다고 한다. 조각은 코카서스의 바위에 결박 당한 프로메테우스를 노려보는 독수리를 묘사하고 있다. 프로메테우스는 독수리가 그의 간을 헤집어 파먹고는 다음 날 새로운 간이 생성되면 또 다시 간을 파먹는 3만 년이라는 세월의 고통을 당한다.

▶〈결박 당한 프로메테우스〉_베를린, 알테 내셔널 갤러리 소장

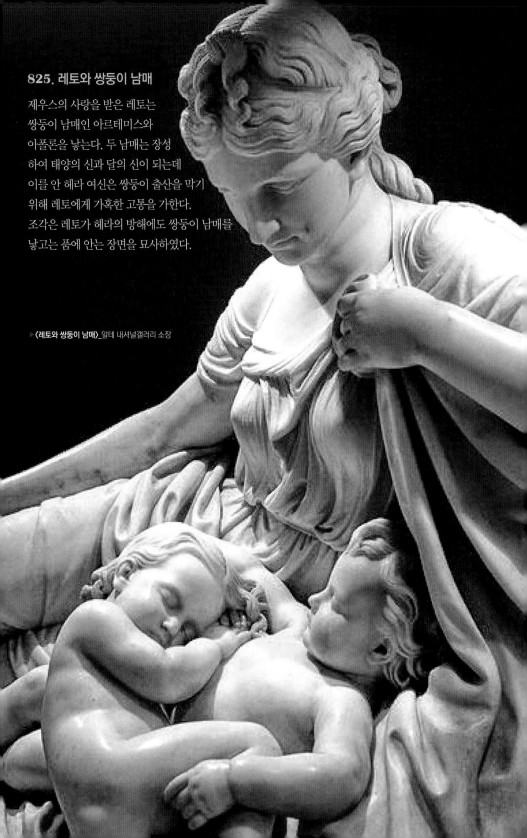

825. 레토와 쌍둥이 남매

제우스의 사랑을 받은 레토는
쌍둥이 남매인 아르테미스와
아폴론을 낳는다. 두 남매는 장성
하여 태양의 신과 달의 신이 되는데
이를 안 헤라 여신은 쌍둥이 출산을 막기
위해 레토에게 가혹한 고통을 가한다.
조각은 레토가 헤라의 방해에도 쌍둥이 남매를
낳고는 품에 안는 장면을 묘사하였다.

▶〈레토와 쌍둥이 남매〉_알테 내셔널갤러리 소장

826. 프시케와 에로스

신의 정체를 감춘 에로스는 프시케의 아름다움에 반해 그녀를 사랑한다. 하지만 자신에 대한 어느 것도 궁금해 하거나 보지 말 것을 약조하고는 둘은 행복한 결혼생활을 한다. 조각의 장면은 동생을 질투한 언니들의 부추김으로 에로스의 정체를 확인하기 위해 잠자는 에로스에게 등불을 밝혀 바라보는 모습이다. 약속을 어긴 프시케는 사랑하는 에로스가 떠나고 혼자가 되어 그를 찾아 고행의 길을 나선다.

◁**〈프시케와 에로스〉** 알테 내셔널갤러리 소장

827. 프시케와 판

에로스를 찾아나선 프시케는 에로스의 어머니 아프로디테를 만나 갖은 고행의 과업을 받는다. 하지만 그녀를 불쌍히 여긴 판은 그녀를 돕는다. 조각은 나비 날개가 달린 프시케가 목신인 판으로부터 위로를 받는 장면이다. 그녀는 아프로디테가 내린 과업을 완수했으나 하계의 여왕 페르세포네에게 얻은 상자를 열어본 죄로 깊은 잠에 빠지나 헤르메스의 도움으로 에로스와 결혼하게 된다.

▶ **〈프시케와 판〉**
알테 내셔널갤러리 소장

프레데릭 오귀스트 바르톨디
(Frédéric Auguste Bartholdi, 1834~1904)

프레데릭 오귀스트 바르톨디는 프랑스 조각가이다. 그는 거대한 규모의 기념
비적인 조각작품에 큰 관심을 지니고 있었으며 〈벨포르의 사자〉 등 프랑스 내
에서 여러 애국적인 기념 조각상들을 제작하였다. 그는 무엇보다 〈자유의 여
신상〉을 통해 큰 명성을 유지하고 있는 조각가라고 할 수 있다. 종종 이로 인한
명성이 그의 예술적 재능에 비해 너무 과하다고 일컬어지기도 하지만 〈자유의
여신상〉 제작이라는 거대한 예술 프로젝트에서 그가 보여준 야망 및 추진력은
부인할 수 없을 만큼 매우 두드러졌다고 할 수 있다.

▲프레데릭 오귀스트 바르톨디의 초상

828. 장 프랑수아 샹폴리온

프랑스의 이집트 학자로, 히에로그라프(상형문자)의 해독자.
어릴 때부터 고대의 여러 언어에 관심을 가지고, 로제타석
등의 왕명(王名)을 발판으로, 히에로그라프 해독에 성공했다.
언어뿐만 아니라 역사, 지리, 종교 등 다방면의 연구가이다.

▶〈장 프랑수아 샹폴리온〉_프랑스, 그르노블 박물관 소장

829. 바르톨디 분수

19세기 후반에 만들어진 프랑스 리옹의 바르톨디 분수는 금
속과 물로 만들어진 드라마이다. 그것은 강하고 자신감 넘치
는 여신이 네 마리의 야생마가 이끄는 전차를 운전하는 것을
묘사하고 있다.

▶〈바르톨디 분수〉_프랑스, 리옹의 테뢰 광장 소재

▲⟨벨포르의 사자⟩_프랑스, 벨포르 성 소재

830. 벨포르의 사자

거대한 붉은 사암의 사자 상은 벨포르 성 아래의 절벽 위에 위치한 바르톨디의 기념비적인 조각상
이다. 조각상은 프랑스-프로이센 전쟁 때 벨포르에 포위된 프랑스 군대의 영웅적인 저항을 상징
한다. 조각은 상처입은 사자를 상징하며, 바위 받침대에 놓여있는 조각상은 길이 22m, 높이 11m
이다. 바르톨디는 프랑스에서 가장 큰 석상을 만들기로 계획하고 흰색 석회암 대신 피를 상징하는
붉은 사암으로 구성하였다. 현재 벨포르는 1871년 프랑크푸르트 조약이 체결되었을 때 프랑스군
의 영웅적 항거로 프랑스에 남겨졌으며, 이 영토는 알자스의 유일한 프랑스 부분으로 남아 있다.

831. 자유의 여신상

자유의 여신상은 뉴욕 맨해튼의 뉴욕 하버 한가운데 있는 리버티 아일랜드(Liberty Island)에 위치한 거대한 신고전주의풍 조각상이다. 바르톨디가 조각하여 1886년 10월 28일에 헌납한 이 조각상은 프랑스가 미국에 선물로 주었다. 자유의 여신은 햇불과 법을 연상시키는 태블릿을 들고 있으며 1776년 7월 4일 미국 독립 선언서의 날짜가 새겨져 있다. 부서진 사슬이 그녀의 발치에 놓여 있다. 이 조각상은 자유와 미국의 아이콘으로 해외에서 도착하는 이민자들에게는 환영의 신호이기도 하다.

프랑스의 어려운 정치 상황으로 인해 조각상 작업은 1870년대 초까지 시작되지 않았다. 1875년 프랑스 노예 제도 반대 협회 회장이자 바르톨디의 절친한 친구인 르네 드 라불라예는 프랑스가 조각상에 자금을 지원하고 미국인들이 부지를 제공하고 받침대를 건설할 것을 제안했다. 바르톨디는 조각상이 완전히 설계되기 전에 머리와 햇불을 든 팔을 완성했으며, 이 조각들은 국제 박람회에서 홍보와 기금 모금을 위해 전시되었다. 오늘날 자유의 여신상은 자유와 민주주의의 영원한 상징이자 세계에서 가장 잘 알려진 랜드마크 중 하나이다.

▶〈자유의 여신상〉_뉴욕, 맨해튼 소재

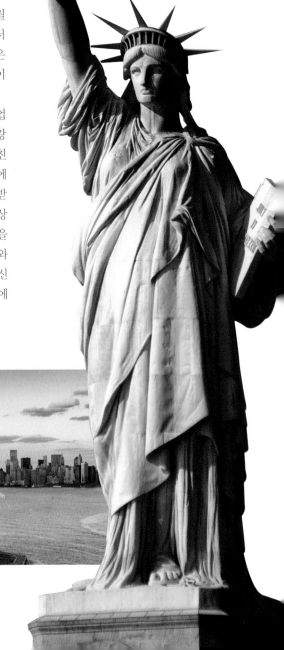

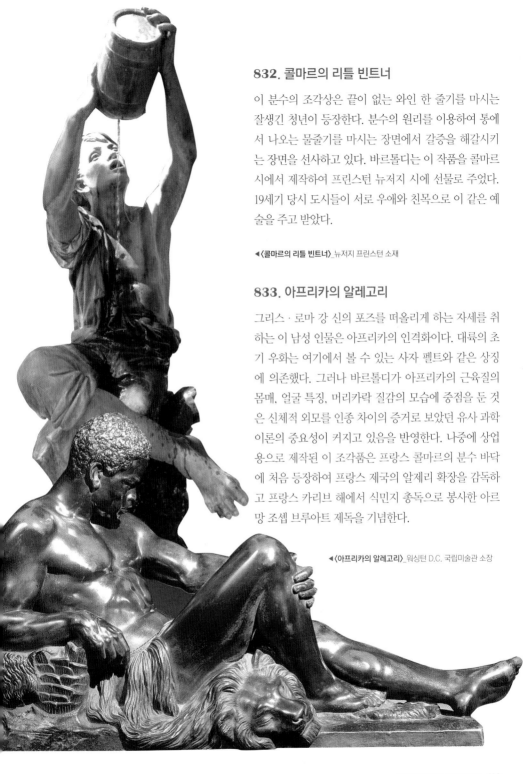

832. 콜마르의 리틀 빈트너

이 분수의 조각상은 끝이 없는 와인 한 줄기를 마시는 잘생긴 청년이 등장한다. 분수의 원리를 이용하여 통에서 나오는 물줄기를 마시는 장면에서 갈증을 해갈시키는 장면을 선사하고 있다. 바르톨디는 이 작품을 콜마르 시에서 제작하여 프린스턴 뉴저지 시에 선물로 주었다. 19세기 당시 도시들이 서로 우애와 친목으로 이 같은 예술을 주고 받았다.

◀〈**콜마르의 리틀 빈트너**〉_뉴저지 프린스턴 소재

833. 아프리카의 알레고리

그리스 · 로마 강 신의 포즈를 떠올리게 하는 자세를 취하는 이 남성 인물은 아프리카의 인격화이다. 대륙의 초기 우화는 여기에서 볼 수 있는 사자 펠트와 같은 상징에 의존했다. 그러나 바르톨디가 아프리카의 근육질의 몸매, 얼굴 특징, 머리카락 질감의 모습에 중점을 둔 것은 신체적 외모를 인종 차이의 증거로 보았던 유사 과학 이론의 중요성이 커지고 있음을 반영한다. 나중에 상업용으로 제작된 이 조각품은 프랑스 콜마르의 분수 바닥에 처음 등장하여 프랑스 제국의 알제리 확장을 감독하고 프랑스 카리브 해에서 식민지 총독으로 봉사한 아르망 조셉 브루아트 제독을 기념한다.

◀〈**아프리카의 알레고리**〉_워싱턴 D.C. 국립미술관 소장

에드가 드가 (Edgar Degas, 1834~1917)

프랑스의 화가이자 조각가인 에드가 드가는 인상주의 미술의 선도자이다. 그는 파리의 근대적인 생활에서 주제를 찾아 정확한 소묘능력 위에 신선하고 화려한 색채감이 넘치는 근대적 감각을 표현했다. 인물 동작의 순간적인 포즈를 교묘하게 묘사해 새로운 각도에서 부분적으로 부각시키는 수법을 강조했다. 고전주의 미술과 근대 미술 사이에서 연결고리 역할을 한 그는 조각에서도 일가견을 보였다.

▶에드가 드가의 자화상

834. 발바닥을 바라보는 댄서

이 작품은 누드 여성이 왼발로 뻗어 서서 오른손에 뒤집힌 발을 쥐고 있는 것을 묘사한다. 그녀의 몸은 발바닥을 보기 위해 뒤를 돌아보며 뒤틀린다. 조각의 표면은 손가락 자국, 붓질 및 긁힌 자국을 포함하여 예술가의 모델링 과정의 가시적인 징후를 보여주는 질감을 잘 나타내고 있다.

▶〈발바닥을 바라보는 댄서〉_런던, 테이트 미술관 소장

835. 욕조

인상주의 화가다운 드가의 조각상이다. 드가는 여성 혐오주의자였지만, 아이러니하게도 발레리나 등 많은 여성을 그렸다. 이 작품은 몽마르트 서민들의 생활상을 표현했는데 욕조에서 목욕하는 여성을 조각한 것으로 조각보다 한 점의 회화처럼 보인다.

▶〈욕조〉_파리, 오르세 미술관 소장

836. 14세의 어린 무용수

드가가 처음 밀랍으로 만든 조각은 1881년 인상파 전시회
에 출품했는데 많은 사람들이 충격을 받았다. 당시 미니
어처 조각상에 스커트나 패브릭을 입히는 것은 전무했기
때문에 단숨에 화제가 되었다. 이후 그가 죽은 후 1922년
에 청동으로 다시 제작되었을 때는 무려 27개의 조각작품
으로 늘었다. 각 미술관에서는 시절에 맞추어 옷과 코디를
알아서 바꾸어 입힌다.

▶〈14세의 어린 무용수〉_뉴욕, 메트로폴리탄 미술관 소장

837. 스페인 무용수

드가의 〈스페인 무용수〉 시리즈 중 하나로 그 중에 가장 우
아한 조각이다. 드가는 파리 오페라의 발레에서 평생 영감
을 얻어 회화와 조각을 많이 남겼다.

◀〈스페인 무용수〉_애클랜드 박물관 소장

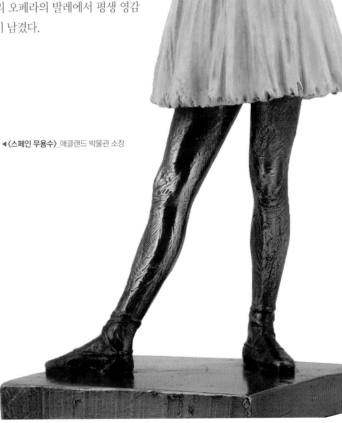

외젠 들랑플랑슈 (Eugène Delaplanche, 1836~1891)

외젠 들랑플랑슈는 파리의 벨빌 지구에서 태어난 프랑스 조각가이다. 그는 프란체스코 조셉 듀렛의 제자였으며 1864년 로마의 빌라 메디치에서 3년간 보냈으며 1878년에 명예 훈장을 받았다. 그의 〈사랑의 메신저〉, 〈오로라〉, 〈릴리와 함께하는 처녀〉는 룩셈부르크에 있다. 그의 걸작이라고 불리는 〈음악〉은 파리 오페라 하우스에 있다. 그는 또한 하빌랜드 도자기 화병에 대한 장식으로 유명하다. 그의 최고의 작품은 자연주의적이지만 동시에 위엄 있고 단순하며 기술의 건전한 숙달을 보여준다.

▶외젠 들랑플랑슈

838. 죄악을 저지른 후의 이브

이브는 아름답지만 강력하다. 그녀의 특징은 이상화되어 있지만, 공포에서 태아의 위치로 거의 끌려가는 그녀의 모습은 죄악적이고 유기적이다. 원죄 이후의 이브는 선악 나무의 물린 과일, 나무 주위를 감싸고 있는 뱀, 그리고 죄를 저지른 두려움으로 한껏 웅크리고 있다.

▶〈죄악을 저지른 후의 이브〉_파리, 오르세 미술관 소장

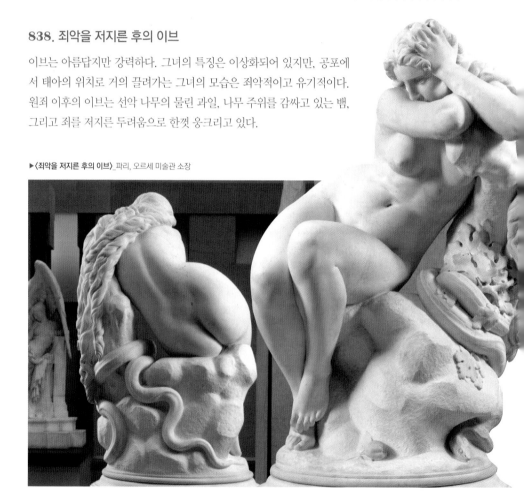

839. 백합을 든 성모

성경적 도상학의 조각상은 처녀가 백합을 손에 들고 베일에 싸여 서 있는 것을 나타낸다. 작품은 부드러움에 의해 지배된다. 몸은 왼쪽 다리에 가볍게 기울어져 있다. 처녀 얼굴의 진지한 표현은 유치하고 온유한 외모를 보여주는 것을 피할 수 있게 한다. 일부 현대 비평가들은 조각에 대한 낙담, 고문 또는 환멸의 공기를 발견한다고 한다.

▶〈백합을 든 성모〉_파리, 오르세 미술관 소장

840. 자코뱅의 분수

리옹의 자코뱅 광장의 분수에는 네 사이렌이 분수를 둘러싸고 저마다 물고기를 가슴에 안고 그 물고기의 입에서 물을 뿜어내고 있다. 상반신은 매우 관능적인 몸매를 나타내지만 하반신은 물뱀과 같은 뒤틀림으로 꿈틀거려 역동적인 모습으로 묘사되고 있다.

▼〈자코뱅의 분수〉_리옹, 자코뱅 광장 소재

841. 아프리카

오르세 미술관 밖 광장 남쪽에 설치되어 있는 여섯 대륙을 상징하는 주철 조각상 중 하나인 〈아프리카〉를 의인화한 조각상이다. 이 조각상은 들랑플랑슈의 작품이다. 아프리카는 왼손에 과일 바구니를 들고 있는 동안 오른손은 허리에 차고 있다. 그녀의 왼발은 거북이 위에 놓여 있다. 그것은 다섯 명의 다른 사람들과 함께 볼 가치가 있는 흥미로운 장면이다.

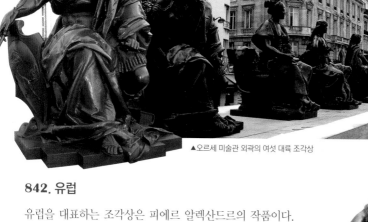

▲오르세 미술관 외곽의 여섯 대륙 조각상

842. 유럽

유럽을 대표하는 조각상은 피에르 알렉산드르의 작품이다. 유럽의 그녀는 알렉산터 대왕의 갑옷을 입고 오른손에는 승리의 월계수 가지를 들고 있다. 부케팔로스가 새겨진 방패를 세우고 남성미를 나타내고 있다.

843. 북아메리카

북아메리카를 대표하는 조각상은 에르네스트 외젠의 작품이다. 북아메리카의 그녀는 머리카락이 갈라지고 인디언 망토를 착용한 부분적인 누드 여성 인물이다. 그녀의 몸은 자랑스러운 태도로 자리 잡았고, 북아메리카의 중요한 초기 역사적 인물들의 이름이 적힌 악기를 들고 있다.

844. 남아메리카

남아메리카를 대표하는 조각상은 에메 밀레의 작품이다. 남아메리카의 그녀는 허리와 장식용 목걸이를 감싸는 드레스를 입고 있다. 그녀는 오른손으로 조각 방패를 잡으면서 오른쪽을 바라본다. 그녀의 발치에는 과일 바구니가 놓여 있다.

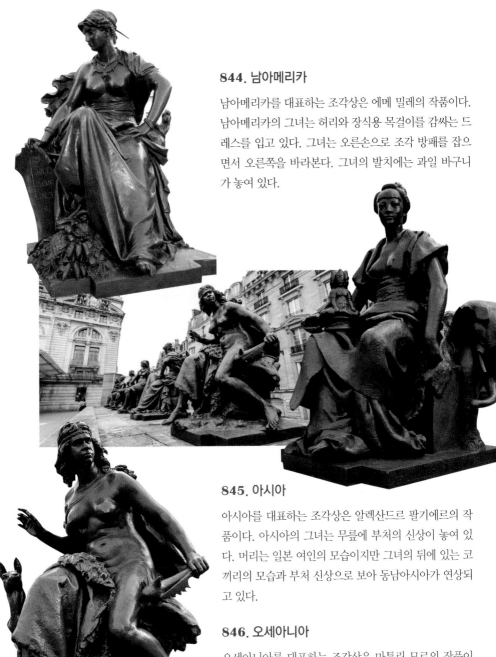

845. 아시아

아시아를 대표하는 조각상은 알렉산드르 팔기에르의 작품이다. 아시아의 그녀는 무릎에 부처의 신상이 놓여 있다. 머리는 일본 여인의 모습이지만 그녀의 뒤에 있는 코끼리의 모습과 부처 신상으로 보아 동남아시아가 연상되고 있다.

846. 오세아니아

오세아니아를 대표하는 조각상은 마투린 모로의 작품이다. 오세아니아의 그녀는 무릎에 양가죽이 놓여 있다. 왼손으로 양털을 일구는 도구를 들고 무언가 놀란 듯이 고개를 돌려 허공을 바라보고 있다. 그녀 옆에는 캥거루가 고개를 내밀어 그녀의 손을 바라보고 있다.

에밀 질 달루 (Aimé-Jules Dalou, 1838~1902)

질 달루는 19세기 프랑스에서 가장 빛나는 거장 중 한 명으로 그는 소박한 사실주의로 존경받았다. 파리에서 위그노 배경의 노동계급 가정에서 태어난 그는 장 밥티스트 카르포의 제자로 1861년 파리 살롱에서 처음 전시했지만, 노동계급의 동정심을 숨기지 않았다. 그는 데코레이터를 위해 일하기 시작했고, 이 작업을 통해 오귀스트 로댕을 만나 우정을 쌓았다. 그는 코뮌에 참여한 혐의로 프랑스 정부로부터 결석으로 유죄 판결을 받았고 종신형을 선고받았다. 영국으로 망명한 그는 도시 및 길드, 국립 미술 훈련 학교 및 새로운 조각 운동으로 고전 이후의 영국 조각에서 새로운 발전을 위한 토대를 마련했다. 사면 후 프랑스로 돌아온 그는 수많은 걸작을 남겼다.

▲에밀 질 달루 자소상

847. 자수

이 테라코타의 작품은 의자에 앉아 바느질하는 젊은 여성을 묘사하고 있다. 여인의 자세는 절대적으로 정확하며 전체의 느낌은 절묘하며 치마가 우아하게 드레이프(느슨한 주름) 된다. 일상생활을 출발점으로 삼고 역사 조각의 모든 수단을 사용하여 '사회적 현실'의 조각을 만들려고 했던 '현실주의' 운동 내에서 달루의 근대성은 그가 1870년 살롱에서 실물 크기의 현대 자수를 제시한 최초의 프랑스 조각가라는 사실에서 비롯된다.

▲〈자수〉_개인 컬렉션

848. 깨진 거울 또는 알려지지 않은 진실

갈색 파티나의 청동상인 이 작품에서 누드의 여인이 웅크리고 있다. 그녀의 발 아래에는 깨진 거울이 있다. 그것은 그녀가 정조를 상실했다는 암시로 그녀는 누구에게도 알릴 수 없는 진실에 괴로워 하며 성폭행에 좌절하는 모습을 묘사한 조각상이다.

▶〈깨진 거울 또는 알려지지 않은 진실〉_파리 쁘띠 팔레 미술관 소장

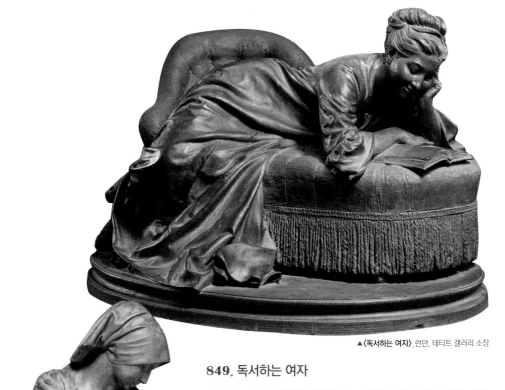

849. 독서하는 여자

이 테라코타 조각상은 열심히 읽고 즐겁게 웃고 있는 젊은 여성을 묘사하고 있다. 세련된 드레싱 가운을 입은 그녀는 숙녀의 거실에서 볼 수 있는 주름진 체이스 롱큐에 비스듬히 누워 편안하게 휴식을 취하고 있다. 주제와 규모에서 이 작품은 쥘 달루가 1870년대 런던에서 일하면서 만든 국내 활동에 종사하는 일련의 작은 조각에 속한다. 세련된 기술로 렌더링 된 유약 테라코타의 신선한 모습과 결합된 매력적인 주제는 현대생활의 묘사를 즐기는 수집가들에게 어필했을 것이다.

850. 아기를 간호하는 농민 여성

1871년 파리 코뮌의 전복으로 망명한 쥘 달루는 런던에서 7년을 보냈다. 이 기간에 그는 이 조각을 포함하여 많은 친밀한 조각을 제작했다. 조각의 묘사는 뒤집힌 바구니에 앉아 있는 단순한 머리 장식을 한 농민 여성이 배가 고픈 아기에게 젖을 주는 장면이다. 달루는 종종 노동자나 농장 노동자와 같은 일상생활에서 대표적인 현대 주제를 선택했다. 이 혁신적인 자연주의는 영국에서 감탄을 불러일으켰다.

▶〈아기를 간호하는 농민 여성〉_런던, 테티트 갤러리 소장

오귀스트 로댕 (Auguste Rodin, 1840~1917)

프랑스 조각가인 오귀스트 로댕은 가장 위대한 조각가 중 한 명으로, 근대 조각의 시조로 일컬어진다. 그가 추구한 웅대한 예술성과 기량은 조각에 생명과 감정을 불어넣어, 예술의 자율성을 부여했다. 점토, 석고, 대리석, 청동을 사용하여 피부, 근육, 독특한 육체적 특징, 그리고 얼굴의 표정 등을 재창조해냈다. 가장 유명한 작품은 〈생각하는 사람〉, 〈칼레의 시민〉, 〈입맞춤〉 등 수많은 조각이 있다. 파리와 뫼동의 주택, 그리고 아틀리에에 그가 남긴 작품은 정부에 유증(遺贈)되어 현재 로댕 미술관에서 공개되고 있다.

▲오귀스트 로댕

851. 청동 시대

이 작품은 당시 보았던 조각과는 판이하게 달랐다. 한 손을 머리에 올리고 서 있는 평범한 얼굴의 이 청년상은 그리스 조각과 같은 이상화된 인체가 아니라 실제 사람과 같았다. 이 때문에 로댕은 인체를 흙으로 빚고 청동으로 주조한 것이 아니라, 실제 모델에서 직접 본을 떴다는 혐의를 받았다.

▶〈청동 시대〉_파리, 로댕 박물관 소장

852. 코뼈가 부러진 사나이

이 작품의 모델은 로댕의 작업실에서 허드렛일을 하는 비비라는 노인이었다. 원래는 코가 온전하게 붙어 있는 두상이었으나, 작업실의 추위로 인해 흙으로 제작된 코의 일부분이 떨어져 나가고 말았다. 그러나 로댕은 그것에 아랑곳하지 않고 떨어져 나간 부분을 그대로 완성시켜 1864년 살롱전에 출품하였다.

▶〈코뼈가 부러진 사나이〉_파리, 로댕 박물관 소장

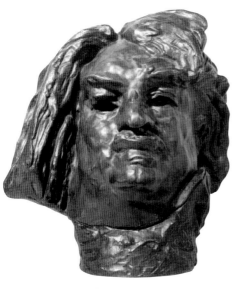

853. 발자크의 흉상

로댕은 발자크의 편지, 문학작품, 초상화, 그의 치수까지 오랜 기간 연구하여 발자크 흉상을 만들었지만 결과물은 발자크 상을 전혀 연상할 수 없는 부랑자의 모습과 가까워 문학협회의 비난을 받았다.

▲〈발자크의 흉상〉_파리, 로댕 박물관 소장

854. 발자크의 조각상

로댕은 위인을 묘사한 대다수 작품과는 다르게 이 작품에서는 위인을 미화하지 않았으며, 책이나 펜과 같은 발자크를 연상할 만한 뻔한 장치도 전혀 넣지 않았다.
로댕이 이렇게 발자크를 표현한 까닭은 발자크의 불행한 내면을 은연중에 드러내고, 명확한 정보 없이 작가가 거칠게 표현한 발자크 상을 통해, 보는 이로 하여금 발자크를 상상하도록 만들기 위함이었다. 그가 묘사한 발자크는 야수와 같은 모습이며 그가 쓴 소설에 있어서의 권력과 권위를 나타내는 듯하였다.

▶〈발자크의 조각상〉_파리, 로댕 박물관 소장

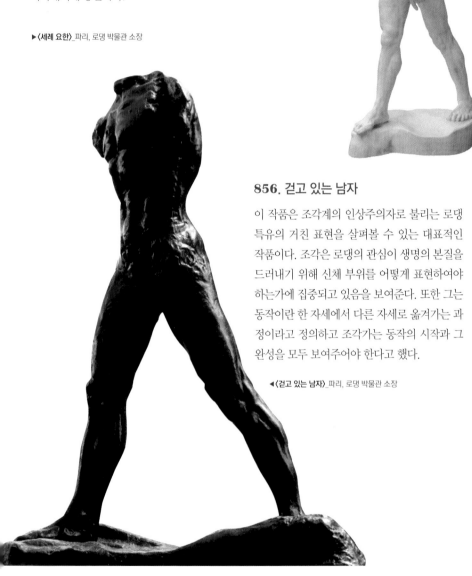

855. 세례 요한

로댕은 참수된 세례 요한의 머리를 표현한 작품을 조각하기도 했지만, 이 작품처럼 당당히 걸어나오는 세례 요한의 모습은 조각사에서도 흔치 않았다. 비록 나신의 모습이지만, 굳센 다리와 다부진 신체는 세례자의 면모를 나타내기에 충분하다.

▶〈세례 요한〉_파리, 로댕 박물관 소장

856. 걷고 있는 남자

이 작품은 조각계의 인상주의자로 불리는 로댕 특유의 거친 표현을 살펴볼 수 있는 대표적인 작품이다. 조각은 로댕의 관심이 생명의 본질을 드러내기 위해 신체 부위를 어떻게 표현하여야 하는가에 집중되고 있음을 보여준다. 또한 그는 동작이란 한 자세에서 다른 자세로 옮겨가는 과정이라고 정의하고 조각가는 동작의 시작과 그 완성을 모두 보여주어야 한다고 했다.

◀〈걷고 있는 남자〉_파리, 로댕 박물관 소장

857. 이브

〈이브〉 조각상은 〈아담〉과 더불어 1881년 제작되었는데, 이브의 형상은 추위에 떠는 사람처럼 가슴 위로 모은 두 팔의 어둠 속으로 머리를 깊이 숙이고 있다. 그러나 이러한 이브의 자세는 로댕의 표현처럼 변하고 있는 자신의 육체를 거부하려는 몸짓이라기보다, 새로운 생명체가 움직이기 시작한 자신의 몸에 대해서 무언가 엿듣기라도 하듯 앞으로 구부리고 있는 듯하다.

▶〈이브〉_파리, 로댕 박물관 소장

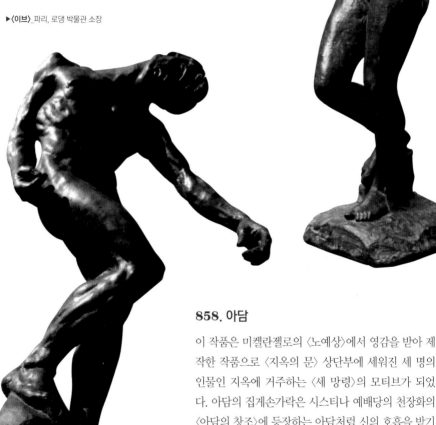

858. 아담

이 작품은 미켈란젤로의 〈노예상〉에서 영감을 받아 제작한 작품으로 〈지옥의 문〉 상단부에 세워진 세 명의 인물인 지옥에 거주하는 〈세 망령〉의 모티브가 되었다. 아담의 집게손가락은 시스티나 예배당의 천장화의 〈아담의 창조〉에 등장하는 아담처럼 신의 호흡을 받기 위해 뻗어 있다. 그러나 〈아담〉의 굽힌 무릎, 가슴을 지나는 비스듬한 팔, 어깨쪽으로 숙인 머리 등은 피렌체 두오모 성당의 〈피에타〉를 더욱 상기시킨다.

◀〈아담〉_파리, 로댕 박물관 소장

859. 칼레의 시민

1871년에 비스마르크가 이끄는 프러시아와의 전쟁에서 패배한 프랑스의 분위기는 침체되었고, 국민들은 의기소침해 있었다. 땅에 떨어진 국민의 자긍심을 고양하고, 애국심을 고취하기 위해 여러 도시마다 그 도시를 대표하는 명사를 기념하는 동상을 조성하였다. 근대 예술의 최대 조각가 로댕의 걸작 〈칼레의 시민〉도 바로 이런 분위기에서 탄생할 수 있었다. 이 군상은 종래의 그림과 같이 전개되는 구성은 아니다. 6인은 원을 그리며 걷는 모습으로, 희생이 되기 위해 가는 괴로움에 찬 긴장과 분노와 침통함이 넘쳐 흐르는 듯하다. 로댕은 통속적인 영웅으로서 묘사하는 것보다는 죽음으로 향하는 인간 감정을 묘사하고 있는데, 6인의 조상은 대담한 강조와 생략으로서 근육이 울퉁불퉁한 인상이 되고, 그러면서도 세부의 표현은 경외를 느낄 만큼 정과 한이 넘쳐 그 조각의 하나하나가 발소리를 울리게 하는 것과 같은 모습을 갖추고 있으며, 각자의 동작이 겹쳐져 군상에 전체적으로 무거운 긴장과 거대한 약동을 보여주고 있다.

▼〈**칼레의 시민**〉_칼레 시 광장 소재

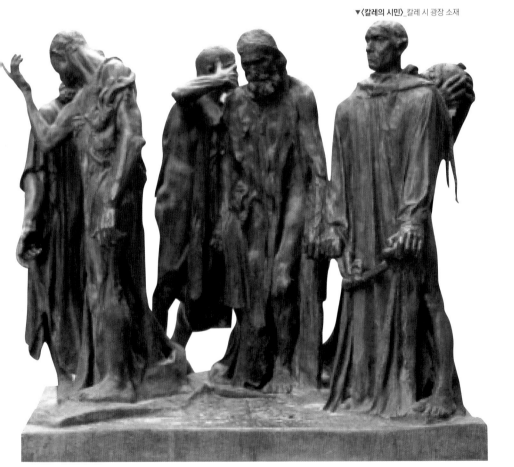

칼레의 시민 비하인드

로댕의 최고 걸작 중 하나인 〈칼레의 시민〉 조각 군상은 북프랑스의 칼레 시 광장에 놓여 있는 기념상이다. 1347년, 잉글랜드 도버와 가장 가까운 거리였던 프랑스의 해안도시 칼레는 다른 해안도시들과 마찬가지로 거리상의 이점 덕분에 집중 공격을 받게 된다.

▲ 칼레 마을회관 앞에 있는 〈칼레의 시민〉

이들은 기근 등의 악조건 속에서도 1년 여간 영국군에게 대항하나, 결국 항복을 선언하게 된다. 처음에 잉글랜드의 왕 에드워드 3세는 1년 동안 자신들을 껄끄럽게 한 칼레의 모든 시민들을 죽이려 했다.

그러나 칼레 측의 여러 번의 사절과 측근들의 조언으로 결국 그 말을 취소하게 된다. 대신 에드워드 3세는 칼레의 시민들에게 다른 조건을 내걸게 된다.

"모든 시민들의 안전을 보장하겠다. 그러나 시민들 중 6명을 뽑아 와라. 그들을 칼레 시민 전체를 대신하여 처형하겠다."

모든 시민들은 한편으론 기뻤으나 다른 한편으론 6명을 어떻게 골라야 하는지 고민하는 상태에 빠지게 되었다. 딱히 뽑기 힘드니 제비뽑기를 하자는 사람도 있었다. 그때 상위 부유층 중 한 사람인 '외스타슈 드 생 피에르'가 죽음을 자처하고 나선다. 그 뒤로 고위관료, 상류층 등등이 직접 나서서 영국의 요구대로 목에 밧줄을 매고 자루옷을 입고 나오게 된다. 오귀스트 로댕의 조각 〈칼레의 시민〉은 바로 이 순간을 묘사한 것이다. 절망 속에서 꼼짝없이 죽을 운명이었던 이들 6명은 당시 잉글랜드 왕비였던 에노의 필리파가 이들을 처형한다면 임신 중인 아이에게 불길한 일이 닥칠 것이라고 설득하여 극적으로 풀려나게 된다. 결국 이들의 용기 있는 행동으로 인해 모든 칼레의 시민들은 목숨을 건지게 되었다. 이 일은 '그들이 상류층으로서 누리던 기득권에 대한 도덕성의 의무', 즉 노블레스 오블리주를 이행한 주요한 사례로 꼽히고 있다.

860. 외스타슈 드 생 피에르

〈칼레의 시민〉 군상 중 외스타슈 드 생 피에르의 모습이다. 그는 가장 먼저 스스로 죽음을 자초하고 목에 밧줄을 걸고 나타나 절망 중이던 칼레의 시민들에게 용기를 주었다. 높은 곳에 우뚝 서서 무리를 이끄는 장군만이 영웅은 아니다. 로댕은 똑같은 높이에서, 공포에 떨며 어렵게 한 걸음씩 걸어 나가는 이들의 모습을 통해 진짜 영웅의 모습을 표현했다.

861. 대성당

이 작품은 라이너 마리아 릴케로부터 찬사를 받았던 로댕의 작품이다. 두 개의 손만으로 이루어진 〈대성당〉은 원래 분수를 장식하기 위해 제작되었다. 휘어진 활 모양의 두 손 사이로 물이 솟아오르도록 계획되어 있었던 것이다. 두 손은 서로 접촉하지 않고 있다. 그러나 시선의 각도를 돌리면 친밀하게 맞닿아 있다. 손은 여자의 손인지 남자의 손인지 불분명한 두 개의 오른손으로만 구성되어 있다. 그것은 신에 도달하기 위해 첨탑을 높였던 고딕 성당의 교차하는 궁륭(한가운데가 높고 길게 굽은 형상)의 우아함을 인용하면서 빈 공간을 압도적으로 점유하고 있다.

▶〈대성당〉_파리, 로댕 박물관 소장

862. 두 손

로댕과 그의 조강지처인 로즈 뷰레의 손을 새긴 조각상으로, 이는 손이 조각가와 그의 여주인인 파트너의 손임을 암시한다.

▶〈두 손〉_파리, 로댕 박물관 소장

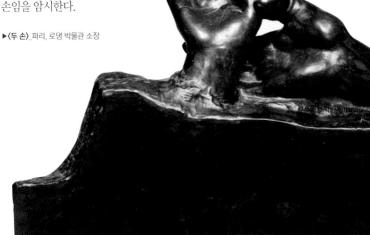

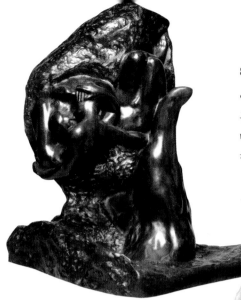

863. 신의 손

이 작품은 강인한 손에 한 쌍의 남녀가 얽혀있는 모습이다. 한 손에 들어갈 만큼 작은 남녀는 마치 거대한 손이 거친 돌덩이에서 이들을 창조하고 있는 것처럼 보인다.

◀〈신의 손〉_파리, 로댕 박물관 소장

864. 몸통을 들고 있는 로댕의 손

로댕의 손에 든 여성 몸통은 그의 일생 동안 그를 몰아낸 유령 같은 방식으로 상징한다. 진흙에 최종 형태와 생명을 주려는 로댕의 의지를 느낀다. 로댕은 평생 여성의 몸을 조각했고, 아메데 베르탈트는 로댕의 임종 시에 이 손을 얹었다.

▲〈몸통을 들고 있는 로댕의 손〉_파리, 로댕 박물관 소장

865. 움푹 들어간 손

로댕은 종종 개별 해부학적 특징에 대한 단편적인 연구를 발표했으며 "나는 항상 인간의 손의 표현에 대한 강렬한 열정을 가지고 있었다"고 말했다. 이 작품에서 대담하게 모델링 된 손의 붓기와 우울증은 동요된 고뇌의 감각을 암시한다. 이 조각은 아마도 로댕의 웅장한 프로젝트인 칼레의 시민과 관련이 있으며, 노인 그룹이 임박한 죽음의 전망에 직면해 있다.

◀〈움푹 들어간 손〉_파리, 로댕 박물관 소장

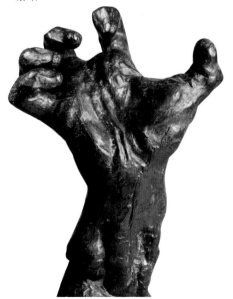

866. 입맞춤

이 작품은 단테의 《신곡》에 등장하는 인물인 파
올로와 프란체스카를 표현하고 있다. 형수와 시
동생 간의 금지된 사랑을 한 둘은 프란체스카의
남편이자 파올로의 형인 조반니에 의해 죽음에
이르고, 지옥에서 형벌을 받게 된다. 이 연인의
모습에서 위의 일화는 전혀 연상되지 않는다.
유연하고 부드러운 선의 표현에 이 작품을 보는
이들마저도 연인과의 뜨거운 입맞춤을 연상케
하는 에로스적인 느낌만이 있을 뿐이다.

▶〈**입맞춤**〉_파리, 로댕 박물관 소장

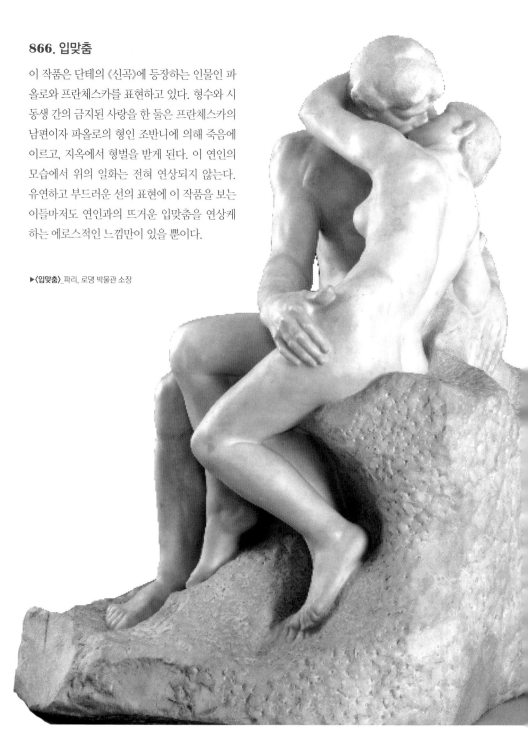

867. 영원한 봄

로댕이 이 작품을 제작할 시기에 그의 학생이자 운명의 여인인 카미유 클로델을 만난다. 17세의 카미유보다 24살이나 연상인 로댕은 첫사랑에 빠진 소년처럼 열렬하게 구애했고, 카미유는 결국 그의 뮤즈가 되었다. 이 작품에서 로댕이 그녀를 사랑한 초기의 열정을 고스란히 담아내고 있다.

▶〈영원한 봄〉
상트 페테르부르크 암자 박물관 소장

868. 불멸의 우상

로댕과 카미유, 두 사람이 사랑한 시기에 만들어진 조각들은 대부분 에로틱한 작품이었다. 하지만 카미유는 언제나 불안감에 도사리고 있었다. 그녀는 자신의 작품이 스승 로댕에 가려서 빛을 보지 못할까봐 두려웠고, 자신이 로댕의 소모품이 아닌가 의심했다. 로댕이 긴 세월 자신에게 헌신해 온 정부를 버리지 못했고, 모델들과도 바람을 피웠기 때문이다. 이 작품은 로댕이 1889년에 발표한 조각작품으로, 카미유 클로델이 1년 전 발표한 〈내맡김-사쿤탈라〉를 표절했다는 의혹이 불거지면서 연인이었던 두 사람의 관계는 파국으로 치닫는다.

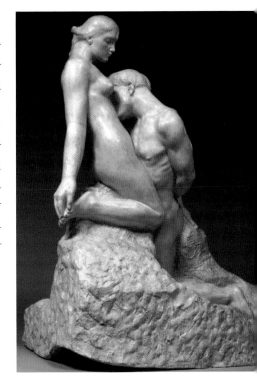

▶〈불멸의 우상〉_파리, 로댕 박물관 소장

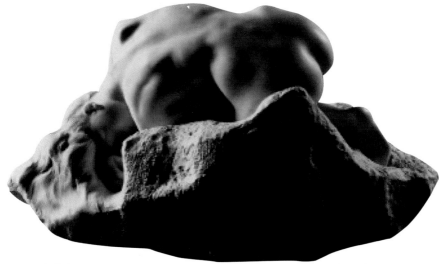

869. 다나이드

이 작품은 로댕에게 조각적, 예술적인 영감을 불어넣어주었던 카미유 클로델을 모델로 한 세기 최고의 아름다움을 지닌 로댕의 작품이다. 그리스 신화의 다나우스의 50명의 딸인 다나이드 신화에서 영감을 얻었으며 굽이치듯 길게 늘어진 머릿결과 물이 흐르듯 유연한 실루엣으로 인하여 관능과 작가의 비관주의가 잘 드러나는 작품이다.

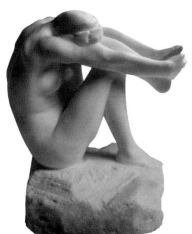

870. 절망

이 작품은〈다나이드〉와 유사한 형식을 띠고 있는데, 굽이치듯 길게 늘어진 머릿결과 물이 흐르듯 유연한 실루엣으로 인하여 관능과 작가의 비관주의가 가장 잘 드러난 작품 중의 하나이다.

871. 안드로메다

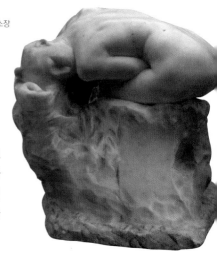

〈다나이드〉와 유사한 형식의 작품으로 에티오피아 공주 안드로메다를 관능적인 자세로 표현하였다. 그녀는 에티오피아의 왕 케페우스의 딸이다. 바다 괴물의 제물로 바쳐질 운명에 처하지만, 영웅 페르세우스에 의해 구조되어 그의 아내가 된다. 조각의 동세는 제물로 바쳐져 바위에 묶여 있는 형태이다

872. 변신

이 작품은 로마의 시인 오비디우스의 《변신 이야기》에 등장하는 제우스의 변신을 보여주고 있다. 제우스는 아름다운 님프 칼리스토를 발견하자 그녀가 추앙하는 아르테미스로 변신하여 그녀에게 다가가 사랑을 나눈다. 아르테미스는 제우스의 딸로 순결의 여신이다. 칼리스토는 주인인 아르테미스의 손길을 거부할 수 없어 받아들였으나 제우스는 자신의 본색을 드러내 그녀를 정복한다.

▶〈변신〉_파리, 로댕 박물관 소장

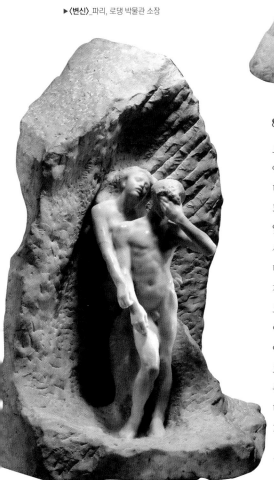

873. 오르페우스와 에우리디케

오르페우스는 그리스 신화에 등장하는 아폴론의 아들로 그는 님프인 에우리디케와 결혼했는데 그녀가 뱀에 물려 죽고 말았다. 오르페우스는 그녀를 되찾으려고 명계로 내려가 하데스와 페르세포네 앞에서 슬픈 노래와 연주를 하여 감동시킨다. 페르세포네의 간청에 하데스는 에우리디케를 풀어주는데, 한 가지 조건이 있었다. 바로 지상으로 나갈 때까지 뒤를 돌아보면 안 된다는 것이었다. 그러나 오르페우스는 앞서서 한참을 나가다가 지상의 빛이 보이자 도착했다고 생각하여 에우리디케를 돌아보았고, 아직 덜 빠져나왔던 에우리디케는 그대로 명계에 다시 내려가 버렸다. 얄궂게도 이때 한쪽 발은 지상, 다른 한쪽 발은 명계에 있었다고 한다. 이 작품은 지상의 입구에서 명계로 다시 돌아가려는 장면을 묘사하였다.

◀〈오르페우스와 에우리디케〉_메트로폴리탄 미술관 소장

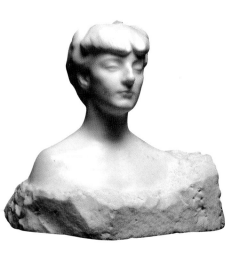

874. 마담 X

이 흉상은 당시 예술가들에게 영감을 주었던 그리스의 공주 딸인 안나 엘리자베스 드 노아이유 백작부인을 묘사하였다. 그녀는 로댕과는 상호 친구와 같은 관계로 이 흉상을 만들게 되었다. 하지만 흉상이 완성되었을 때 그녀는 자신의 흉상을 전시하지 말 것을 요청했다고 한다.

◀〈마담 X〉_메트로폴리탄 미술관 소장

875. 구름

이 조각은 두 명의 여성을 나타내며 한 명은 무릎을 꿇고, 다른 한 명은 반쯤 앉아 있다. 전체 윤곽선의 효과는 훌륭하며, 구름을 변화시키고 표류하는 것처럼 표현하였다.

▶〈구름〉_파리, 로댕 박물관 소장

876. 지구와 달

이 조각은 궁극적으로 로댕의 지옥의 문에서 파생되었다. 1898년에 주문되어 1900년에 완성된 이전 대리석 버전과 함께 이 제품은 파리의 로댕 박물관에 있는 원래 석고에서 파생되었다. 대략적으로 작업된 블록에 비해 작은 규모의 수치는 무차별 물질로부터 정신이 해방되었음을 암시한다. 제목은 평범한 것과 미묘한 것 사이의 대조를 의미한다.

◀〈지구와 달〉_파리, 로댕 박물관 소장

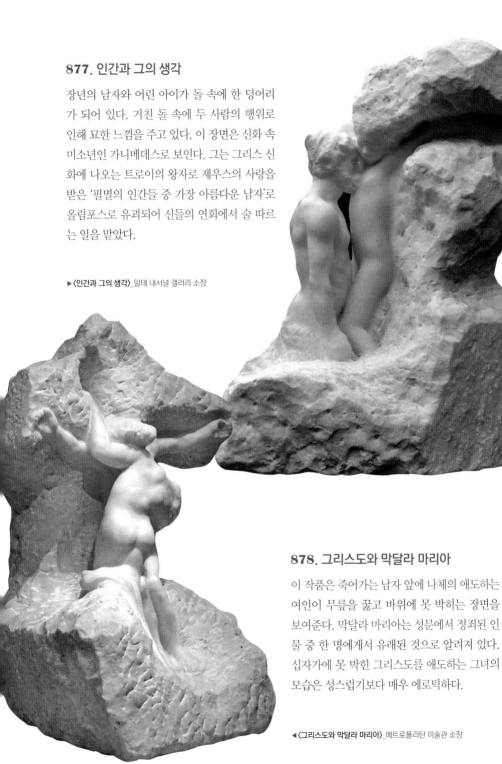

877. 인간과 그의 생각

장년의 남자와 어린 아이가 돌 속에 한 덩어리
가 되어 있다. 거친 돌 속에 두 사람의 행위로
인해 묘한 느낌을 주고 있다. 이 장면은 신화 속
미소년인 가니메데스로 보인다. 그는 그리스 신
화에 나오는 트로이의 왕자로 제우스의 사랑을
받은 '필멸의 인간들 중 가장 아름다운 남자로
올림포스로 유괴되어 신들의 연회에서 술 따르
는 일을 맡았다.

▶〈인간과 그의 생각〉_알테 내셔널 갤러리 소장

878. 그리스도와 막달라 마리아

이 작품은 죽어가는 남자 앞에 나체의 애도하는
여인이 무릎을 꿇고 바위에 못 박히는 장면을
보여준다. 막달라 마리아는 성문에서 정죄된 인
물 중 한 명에게서 유래된 것으로 알려져 있다.
십자가에 못 박힌 그리스도를 애도하는 그녀의
모습은 성스럽기보다 매우 에로틱하다.

◀〈그리스도와 막달라 마리아〉_메트로폴리탄 미술관 소장

879. 포모나

과일과 정원을 가꾸는 로마 신화의 여신으로 그리스 신화에 등장
하지 않는 유일한 여신이다. 오비디우스에 따르면 많은 신들의
구애를 받지만 전부 거절하고 묵묵히 과일만 가꾸었다고 한다.

▶〈포모나〉_파리, 로댕 박물관 소장

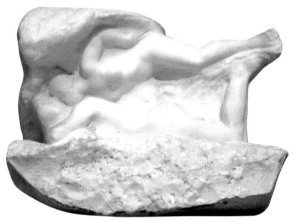

880. 꿈(천사의 키스)

이 작품은 인물이 인위적인 방식으로 결합하여 그 틈새에 공간을
남긴다. 그러나 대리석의 최종 결과는 훨씬 더 통일되어 있다. 안
개구름은 두 인물을 하나로 묶어 상징적인 느낌을 준다.

▲〈꿈(천사의 키스)〉_파리, 로댕 박물관 소장

881. 비너스의 탄생

이 작품은 1880년 로댕이 만든 석고 캐스트(거푸집)의
세 가지 모티프의 대리석으로 조합되었다. 웅크리고
있는 인물은 스핑크스에서 가져온 반면, 비너스는 머
리가 없는 여성 누드와 무릎을 꿇은 남자인 두 개의
초기 캐스트에서 파생되었다. 처음 두 개의 경우, 로
댕은 수평 형식을 여기서 볼 수 있는 수직 형식으로
대체했다. 또한 이 작품에서 무릎을 꿇는 남자의 특
징을 여성의 아름다움의 패러다임으로 바꿨다.

▶〈비너스의 탄생〉_파리, 로댕 박물관 소장

882. 꽃 장식 모자를 쓴 소녀

이 작품은 로댕의 첫사랑이자 평생을 로댕과 함께한 로즈 마리 뵈레를 모델로 하여 만든 작품이다. 로댕이 24세이던 1864년, 20세의 아름다운 재봉사 로즈를 만나게 된다. 그녀는 로댕이 찾던 이미지에 꼭 맞는 여인으로, 로댕은 그녀에게 첫눈에 반해 모델이 되어달라고 부탁한다. 그녀의 승낙으로 〈꽃 장식 모자를 쓴 소녀〉라는 여성의 흉상 조각을 완성한 로댕은 로즈에게 함께 살기를 요청한다. 이를 받아들인 로즈는 로댕의 살림을 돕고 때로는 그의 작품을 관리하기도 했고 때로는 그의 모델이 되어 주기도 했다.

▶〈꽃 장식 모자를 쓴 소녀〉_파리, 로댕 박물관 소장

883. 빅토르 위고

프랑스를 대표하는 최고의 작가 중 한 명이자 서양 문학사의 가장 영향력 있는 작가 중 한 명이다. 빅토르 위고의 소설《레 미제라블》은 서양 문학사의 가장 위대한 소설 중 하나로 평가받는다. 세계적인 문학가와 로댕의 예술적 공감이 흠뻑 묻어나는 조각이다.

◀〈빅토르 위고〉_파리, 로댕 박물관 소장

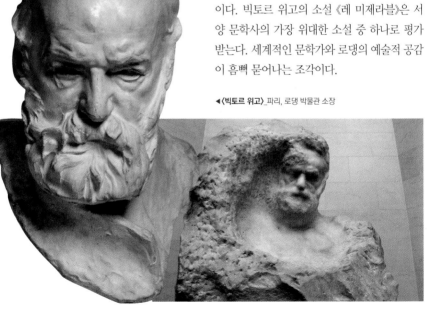

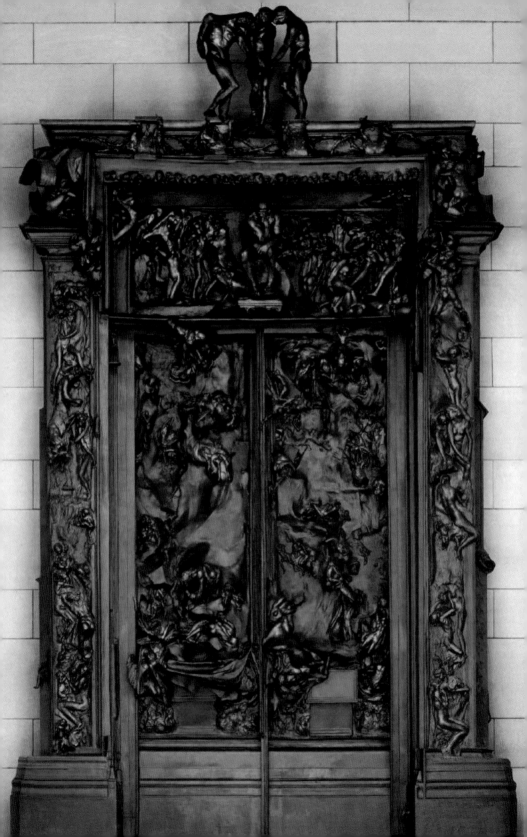

884. 지옥의 문

이 작품은 단테의 《신곡》에서 영감을 받아 제작한 로댕의 걸작이다. 로댕의 거침없는 상상력의 산물인 〈지옥의 문〉에는 이전까지 어떤 조각가들도 시도하지 않던 도전과 변화를 추구하였다. 고부조로 돼 있는 형태를 선택한 까닭에 작품 전체에 인간 군상들의 격렬한 동세의 표현이 넘쳐난다. 또한 큰 구획을 제외하고는 세분화해서 단절시킨 공간이 아니기 때문에 넘나들고 튀어나오는 등의 모습에서는 자유로움이 보이기도 한다.

◀◀〈지옥의 문〉_파리, 로댕 박물관 소장

885. 세 망령

이 작품은 지옥의 문 상단에 있는 〈세 망령〉 조각상으로, 남자 셋의 조각이 모두 똑같이 손 한쪽이 절단된 채 서 있다. 그들은 아래를 향해 손을 내리고 있는 형상에서 우리에게 비극과 어두움을 보여주는 듯하다. 더욱이 로댕은 그들의 형상에서 손을 하나씩 없애 그 이미지를 패배나 절망으로 몰고 갔다.

◀〈세 망령〉_파리, 로댕 박물관 소장

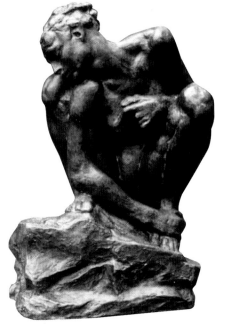

886. 쪼그리고 앉은 여자

1880년에 아직 유명해지지 않은 로댕에게 파리에서 제안된 두 개의 기념비적인 문을 만들기로 의뢰되었다. 로댕은 단테의 《신곡》에서 전개되는 지옥의 참상을 구상하였다. 로댕은 그를 위해 180개가 넘는 가장 혼란스러운 포즈를 새겼는데 〈쪼그리고 앉은 여자〉도 그중의 하나였다. 부자연스럽고 비좁은 자세와 여성의 얼굴은 지옥의 고통, 두려움 및 절망의 강렬한 감정을 표현하고 있다.

▶〈쪼그리고 앉은 여자〉_파리, 로댕 박물관 소장

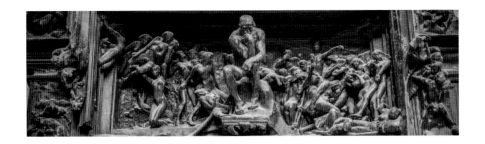

887. 〈지옥의 문〉 상단의 단테

〈지옥의 문〉 상단부에 팔을 괴고 있는 조각상은 단테를 나타내는데, 이 모양은 따로 분리되어 〈생각하는 사람〉으로 탄생되었다.

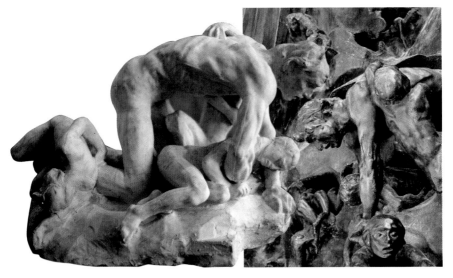

▲〈우골리토와 그의 아들들〉_파리, 로댕 박물관 소장

888. 우골리토와 그의 아들들

장 밥티스트 카르포의 〈우골리토와 그의 아들들〉 조각 군상에 이어 로댕도 같은 주제를 놓고 자신만의 구상으로 조각하였다. 단테의 《신곡》에서 우골리토의 에피소드는 로댕에게 큰 영향을 미쳤다. 그것은 로댕의 역작 〈지옥의 문〉의 초기 모델에서 중요한 주제이며, 단테의 시에서 조각품으로 해석되는 처음 두 에피소드 중 하나이다. 첫 번째 연구는 로댕의 첫 번째 의도가 카르포와 같은 수직 위치에서 백작을 보여주는 것이었다. 그러나 그의 마지막 버전에서, 우골리토는 아마도 그의 행동의 비인간성을 강화하기 위해 수평 자세로 보여진다. 그는 무릎을 꿇고 필사적인 몸짓과 입을 벌리고 앞쪽에 기대어 있다. 로댕은 그의 작품을 카르포의 작품과 구별하여 강한 극적인 음색으로 독특한 작품을 완성했다.

889. 생각하는 사람

〈생각하는 사람〉은 〈지옥의 문〉에서 떨어져 나와 독립적인 조각으로 만들어진 인물상들 중 대표적인 걸작이 되었다. 1888년에 독립된 〈생각하는 사람〉은 〈시인〉이라 불렸고, 작품으로서 크게 만들어 발표하였다. 이 작품이 살롱에 출품되었을 때 기성 비평가들은 조소를 서슴치 않았다. 하지만 로댕의 열렬한 지지자인 가브리엘 무레는 이러한 비평가들의 평가에 대항하기 위해 기부금 모금 형식으로 항의 운동을 벌이기도 했다. 조각상에서 오른쪽 팔꿈치가 왼쪽 대퇴부 위로 교차하듯 자연스럽지 않은 인체의 비튼 자세와 인체에서 근육을 강조시킨 표현주의적인 묘사는 대상의 진지하고 고뇌에 빠진 힘든 심리적 분위기를 잘 나타내고 있다. 또한 상체가 숙여지고 팔이 교차되는 자세로 인해 조각상 안으로 생겨나는 검은 그림자는 대상의 어둡고 무거운 분위기를 더욱 배가시킨다.

◀왼쪽 측면의 모습으로, 로댕 미술관에 소장되어 있다.

▶오른쪽 측면의 모습으로, 건장한 모습에서 일부에서는 쉬고 있는 헤라클레스라고 주장하고 있다.

루이 에르네스트 바리아스 (louis-ernest barrias, 1841~1905)

에르네스트 바리아스는 프랑스 조각가로 파리에서 예술가 가족으로 태어났다. 그의 아버지는 도자기 화가였고 형인 펠릭스 조셉 바리아스는 유명한 화가였다. 1858년 그는 파리 국립고등미술학교에 입학했으며, 1865년 로마의 프랑스 아카데미에서 공부하기 위해 프리 드 로마에서 우승하여 장학금을 받았다. 그의 작품은 대부분 대리석으로 조각한 낭만적 현실주의였다. 그의 조각 중 여성 인물은 자연과 에로틱한 스타일로 자주 사용되었는데, 이는 과학보다 먼저 자신을 드러내는 자연을 포함한 그의 많은 작품에서 볼 수 있다.

▲루이 에르네스트 바리아스

• •

890. 첫 번째 장례식

이 작품은 인류 최초의 장례 장면을 묘사한 조각상으로, 카인이 그의 형제 아벨을 살해하여 그의 시신을 그들의 부모인 아담과 이브가 수습하고 있다. 이 에피소드는 창세기에서 서술되어 있지 않지만, 성경의 일부 중세 주석은 아담과 이브가 아들의 극적인 상실을 기리기 위해 취한 오랜 애도의 사실을 설명한다.

▶〈첫 번째 장례식〉_프랑스, 리옹 미술관 소장

891. 거북 등 위를 탄 어린이

두 어린 소년이 거북의 등 위를 올라타고 신나게 노는 장면을 묘사한 갈색 파티나(청동 녹)가 있는 청동상으로 천진난만함이 묻어나고 있다.

▼〈거북 등 위를 탄 어린이〉_개인 컬렉션

892. 부 사다의 어린 소녀

이 조각상은 몽마르트르 묘지의 화가 구스타브 기욤
멧의 무덤을 장식한 석고상을 토대로 흉상으로 모사
한 작품이다. 원래의 조각은 앉아 있는 좌상으로 한
손으로 꽃을 뿌리고 있는데 잘려진 대리석 팔의 동세
와 눈을 감은 소녀의 얼굴에서 애절함이 느껴진다.

◀⟨부 사다의 어린 소녀⟩_월터스 미술관 소장

893. 과학 앞에서 자신을 드러내는 자연

완전히 벗은 아름다운 대리석 조각은 오히려 거부
감이 들 수 있다. 지나치게 관능적인 여성의 몸을
보여주지 않고도 시선을 압도하는 조각이 이 작품
일 수 있다. 흰색 대리석 흉상과 팔만 알몸으로 표
현된다. 즉, 신체의 작은 부분은 충분하고 매력적
이지만 나머지는 오닉스 위의 맨틀과 다색 대리석
의 일종의 드레스와 불멸의 상징인 딱정벌레 브로
치 등이 화려하면서 관능미를 배가시키고 있다.

▶⟨과학 앞에서 자신을 드러내는 자연⟩_파리, 오르세 미술관 소장

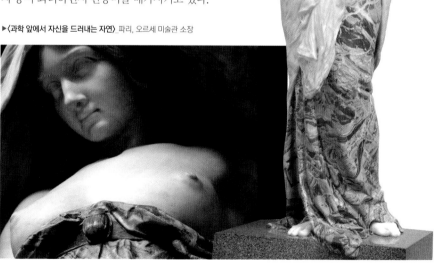

에드모니아 루이스 (Edmonia Lewis, 1844~1907)

'산불'이라고도 알려진 메리 에드모니아 루이스는 아프리카계 미국인과 아메리카 원주민의 혼혈인 미국 조각가였다. 뉴욕 북부에서 태어난 그녀는 이탈리아 로마에서 대부분의 경력을 쌓았다. 그녀는 혼혈과 여성의 신분을 뛰어넘어 미국 국내 및 국제적으로 명성을 얻은 최초의 조각가였다. 그녀의 작품은 흑인과 아메리카 원주민과 관련된 주제를 신고전주의 스타일의 조각품에 통합하는 것으로 유명하며 남북 전쟁 동안 미국에서 두드러진 활동을 했다. 2002년에, 학자 몰피 케테 아산테는 에드모니아 루이스를 그의 100명의 가장 위대한 아프리카계 미국인 명단에 올렸다.

▲에드모니아 루이스

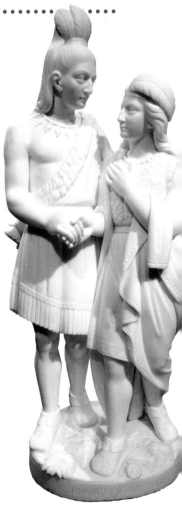

894. 자유의 아침

조각상은 노예 해방 선언문과 남북 전쟁의 연합군 승리로 인해 해방된 두 명의 노예를 묘사하고 있다. 여자는 무릎을 꿇고 기도하고, 남자는 사슬이 풀린 주먹을 하늘로 들어올렸다. 인물의 얼굴에 수동적인 표현에도 불구하고, 조각상은 열정과 은혜의 부인할 수 있는 공기를 제공한다.

◀〈자유의 아침〉_하워드 대학 미술관 소장

895. 히아와타의 결혼

하얀 대리석 조각상은 인디언의 영웅 히아와타(왼쪽의 남자)와 미네하하(오른쪽의 여성) 부부가 손을 잡고 서로를 사랑스럽게 바라보는 것을 묘사한다. 그들의 깃털 머리 장식, 모피가 늘어선 옷, 부부의 발에 있는 모카신에서 볼 수 있듯이 아메리카 원주민 복장으로 장식되어 있다.

▶〈히아와타의 결혼〉_신시내티 미술관 소장

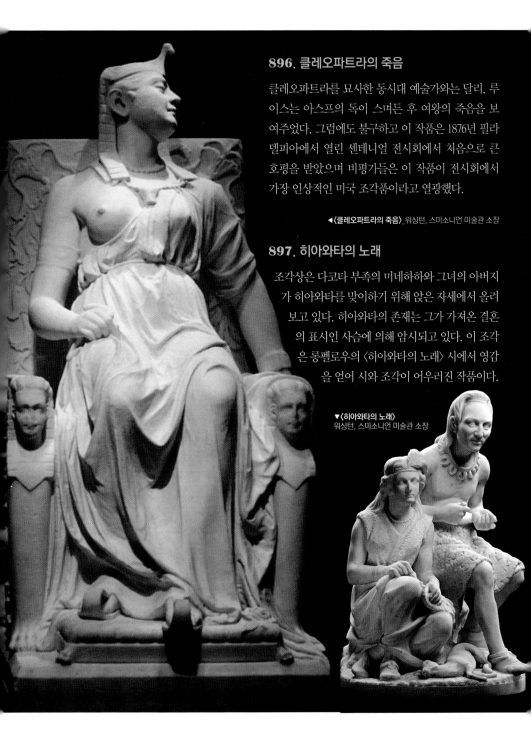

896. 클레오파트라의 죽음

클레오파트라를 묘사한 동시대 예술가와는 달리, 루이스는 아스프의 독이 스며든 후 여왕의 죽음을 보여주었다. 그럼에도 불구하고 이 작품은 1876년 필라델피아에서 열린 센테니얼 전시회에서 처음으로 큰 호평을 받았으며 비평가들은 이 작품이 전시회에서 가장 인상적인 미국 조각품이라고 열광했다.

◀〈클레오파트라의 죽음〉_워싱턴, 스미소니언 미술관 소장

897. 히아와타의 노래

조각상은 다코타 부족의 미네하하와 그녀의 아버지가 히아와타를 맞이하기 위해 앉은 자세에서 올려보고 있다. 히아와타의 존재는 그가 가져온 결혼의 표시인 사슴에 의해 암시되고 있다. 이 조각은 롱펠로우의 〈히아와타의 노래〉 시에서 영감을 얻어 시와 조각이 어우러진 작품이다.

▼〈히아와타의 노래〉
워싱턴, 스미소니언 미술관 소장

토마스 브록 경 (Sir Thomas Brock, 1847~1922)

토마스 브록 경은 영국의 조각가이자 메달리스트였으며, 19세기 후반과 20세기 초에 영국과 해외에서 여러 개의 대형 공공 조각품과 기념물을 만든 것으로 유명하다. 그의 가장 유명한 작품은 런던 버킹엄 궁전 앞의 빅토리아 기념관이다. 다른 위원회의 활동으로 영국 주화에 빅토리아 여왕의 형상을 재설계하고 리즈 주 시티 스퀘어에 있는 블랙 프린스인 에드워드의 거대한 청동 승마 동상이 포함되었다.

▶토마스 브록 경의 자소상

898. 영국의 승리

브록은 버킹엄 궁전 밖의 빅토리아 기념비를 포함하여 많은 공공 기념물을 조각했다. 조각상의 여왕은 진실, 정의 및 모성으로 둘러싸여 있다. 기념비 상단에는 금박으로 장식된 승리의 여신이 하늘에 영국의 승리를 외치고 있다. 기념비의 중앙 부분은 예술과 다른 주제를 대표하는 청동 인물이 있는 분수대에 의해 둘러싸여 있다. 청동 인물은 대영제국의 식민지인 캐나다, 호주 및 남아프리카공화국과 서부 아프리카를 의인화 하였다.

▶〈영국의 승리〉_버킹엄 궁전 앞 빅토리아 기념비

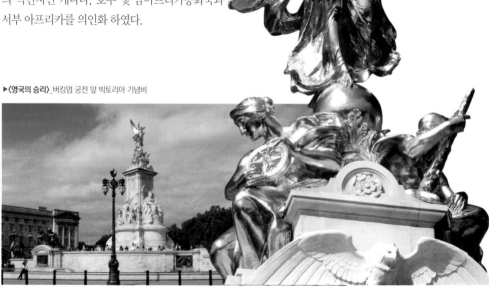

899. 이브

이 조각상은 기독교, 이슬람교 및 유대교를 포함한 아브라함 종교의 첫 번째 여성인 이브의 모습을 보여준다. 그녀는 전통적으로 관능적인 인물로 제시되었고 유혹과 관련이 있었지만 이 조각에서는 깊은 생각을 하는 모습으로 묘사되고 있다. 그녀는 머리를 숙이고 왼팔은 부끄러운 것처럼 가슴에 올려놓고 있다. 조각은 파리에서 존경받았다. 비평가들은 자연주의와 강신술의 결합뿐만 아니라 미묘한 느낌에 칭찬을 보냈다.

▶〈이브〉_런던 테이트 박물관 소장

900. 블랙 프린스 기마상

이 기마상은 웨일즈의 에드워드 왕자를 묘사하였다. 브록은 캔터베리 대성당에서 블랙 프린스(검은 왕자)의 형상과 장식에 자신의 디자인을 기반으로 했다.

▼〈블랙 프린스 기마 상〉_리즈 스퀘어 광장 소재

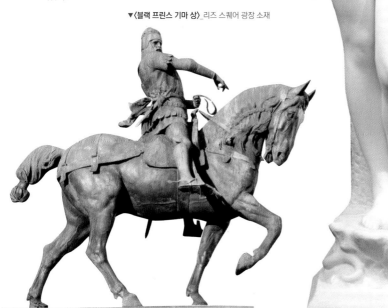

아돌프 폰 힐데브란트 (Adolf von Hildebrand, 1847~1921)

독일의 조각가 · 이론가인 힐데브란트는 마르부르크에서 출생하여 스위스의 베른에서 성장하였다. 1867년 로마로 가서 화가 마레스를 만나 크게 영향받았고 마레스와는 1872~1877년 재차 이탈리아를 방문하였을 때 그의 프레스코 제작에 협력하여 두 사람의 관계는 더욱 긴밀해졌다. 작품은 특히 흉상과 기념비가 많다. 1891년에 착수한 뮌헨의 〈비텔스 바흐 분수〉가 유명하다. 이론가로서도 널리 알려졌으며 저서에는 《조형예술에 있어서 형식의 문제》 등이 있다.

▶아돌프 폰 힐데브란트의 초상

901. 카인과 아벨

힐데브란트는 고전의 조각에 깊은 영향을 받았다. 조각에 대한 그의 접근 방식은 본질적으로 돌을 새기는 조각의 방식이었다. 이 작품은 그의 방식이 여실히 나타나고 있는데 인류 최초의 살인 사건을 다룬 〈카인과 아벨〉의 부조에서 힐데브란트의 손길이 고스란히 드러나고 있다.

▲〈카인과 아벨〉 알테 내셔널갤러리 소장

902. 양치는 소년

잠자는 양치기 소년을 묘사한 조각으로 르네상스 조각을 연상하게 한다. 힐데브란트는 피렌체에서 공부를 했기에 고전적 르네상스 작품의 영향을 강하게 받았다. 당시 독일 조각가들은 로마에서 공부했지만 파리의 로댕의 영향으로 고전 신화의 주제에서 벗어났지만, 힐데브란트는 고전미를 버리지 않았다.

◀〈양치는 소년〉 알테 내셔널 갤러리 소장

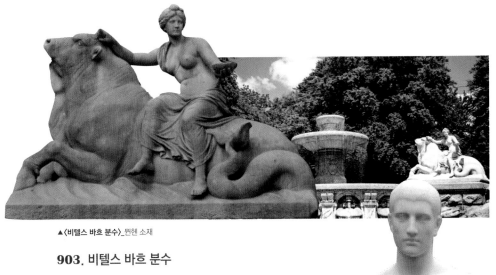

▲〈비텔스 바흐 분수〉_뮌헨 소재

903. 비텔스 바흐 분수

이 분수는 힐데브란트가 스케치한 디자인을 토대로 1893년 ~1895년 사이에 만든 고전주의 스타일 분수로 브레멘 시내 5개 분수 중 첫 번째 작품이다. 조각상은 아마존을 표현한 것으로, 그녀는 홍수로 인해 물고기 꼬리가 물속에 빠진 수족관에 앉아 있는데 왼손으로 물 한 그릇을 내민다. 이 동세는 물의 비옥함과 치유력을 상징하는 행동을 표현한 것이다.

904. 서 있는 남자

그리스 고전 전기 〈도리포로스〉를 연상케 하는 건장한 청년의 이 작품은 8등신에 달하는 균형 잡힌 비례와 두 다리에 체중을 실은 편안한 포즈를 취하고 있다. 또한 정적인 고요함이 감도는 고전적인 아름다움은 그리스적 분위기를 완벽하게 재현해 냈다는 평가를 받고 있다.

▶〈서 있는 남자〉_알테 내셔널 갤러리 소장

905. 아르놀트 뵈클린의 흉상

스위스의 상징주의 화가. 알레고리적이고 암시적이며 죽음을 주제로 한 염세주의적 작품으로 고대 로마 신화에서 영감을 얻었다. 죽음에 대한 천착과 풍부한 상상력, 세련된 색채 감각이 어우러져 독특한 화풍을 창조하였으며, 20세기 초현실주의 화가들에게 큰 영향을 미쳤다.

▶〈아르놀트 뵈클린의 흉상〉_알테 내셔널 갤러리 소장

알프레드 부셰 (Alfred Boucher, 1850~1934)

알프레드 부셰는 카미유 클로델의 멘토이자 오귀스트 로댕의 친구였던 프
랑스 조각가이다. 그는 조각가 조제프 마리우스 라뮈의 정원사가 된 농가의
아들이었으며, 조제프는 부셰의 재능을 인정한 후 제자로 받아들였다. 그는
1881년 그랑프리 뒤 살롱에서 우승했다. 그 후 그는 오랜 기간 피렌체로 이
주했으며 그리스의 조지 1세와 루마니아의 마리아 피아와 같은 대통령과 왕
족이 가장 좋아하는 조각가였다. 피렌체로 이주하기 전, 클로델을 3년 넘게
가르친 후, 부셰는 로댕에게 클로델을 소개했고 로댕과 클로델의 열정적인
관계가 시작되었다.

▲알프레드 부셰

906. 결승선

이 작품은 프랑스 조
각가의 가장 잘 알려진
작품 중 하나이다. 조각은
레이서들이 결승선을 향해
달려가는 행동의 순간이며,
선수들이 발의 공에 포즈를 취
하는 균형의 순간이다. 옆으로 볼 때, 조각
그룹은 복잡한 안무를 실행하는 댄서로 나타나
지만, 자세히 살펴보면 치열한 경쟁의 역동적인
동세를 나타내고 있다.

▶〈결승선〉_파리, 카미유 클로델 박물관 소장

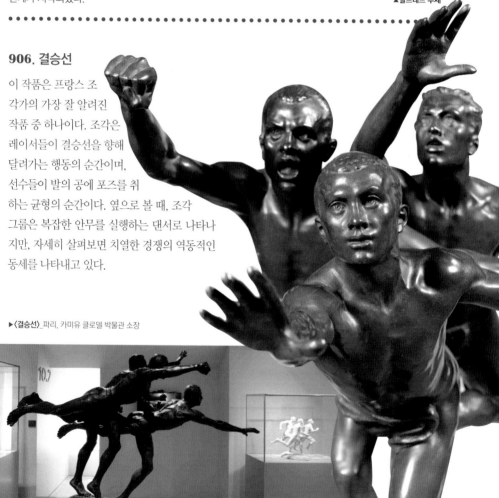

907. 볼루빌리스

이 작품의 모델은 당대 최고의 예술가들과 함께 활동했던 페르디낭 바르브디엔이며 르네 프랑수아 설리의 시에서 영감을 얻어 제작한 조각으로 그녀의 묘지 장식을 위해 조각하였다. 알프레드는 〈기억〉, 〈봄〉, 〈꿈〉 등의 볼루 빌리스와 비슷한 유형의 원시 대리석의 작품을 페르디낭을 위해 조각하였다.

◀〈볼루빌리스〉_파리, 카미유 클로델 박물관 소장

908. 자궁

알프레드는 종종 에로틱한 조각을 제작했는데, 이 조각은 그의 작품에 걸쳐 가장 중요한 구성을 나타내고 있다. 돌의 거친 표면은 누드의 믿을 수 없을 만큼 매끄럽고 물결치는 질감과 뚜렷하게 비교된다. 그녀의 몸을 감싸는 유기 난형 형태는 피사체 자체에 포함된 여성 자궁을 구체화하고 반복한다.

▲〈자궁〉_파리, 카미유 클로델 박물관 소장

909. 흙 파는 사람

이 작품은 〈결승선〉에 이어 알프레드의 두 번째로 유명한 조각이다. 미켈란젤로의 조각 근육처럼 강인한 근육과 힘이 넘치는 장면에서 신화의 영웅으로 보이지만, 비평가들은 노동을 찬양하는 작품으로 평가하며 이 조각에 찬사를 보냈다.

◀〈흙 파는 사람〉_필라델피아 미술관 소장

알프레드 길버트 (Alfred Gilbert, 1854~1934)

알프레드 길버트는 영국의 조각가이다. 그는 런던에서 태어났으며 피에르-
쥘 카벨리에에게 조각을 공부했다. 그의 첫 번째 중요한 작품은 〈승리의 키
스〉였으며 그의 가장 창조적인 해는 1880년대 후반부터 1890년대 중반까지
빅토리아 여왕의 기념관과 〈활을 쏘는 에로스〉와 같은 유명한 작품을 만들
때였다. 길버트는 조각뿐만 아니라 금세공과 같은 다른 기술을 탐구했다. 그
는 수채화를 그리고 책 삽화도 그렸다.

▶ 알프레드 길버트 자소상

910. 승리의 키스

이 작품은 전투에서 쓰러진 로마
군단을 보여주며 죽음의 순간에
승리의 정신에 의해 키스하는 장
면을 묘사하였다. 길버트가 조각
작업을 시작하기 불과 몇 달 전에
사망한 그의 형제 고든에 대한 추
모를 위한 작품으로 〈승리의 키스〉
를 시작했을 가능성이 있다.

◀〈승리의 키스〉_헨리 무어 연구소 소장

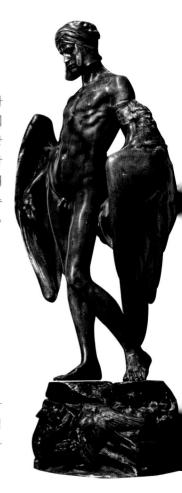

▶〈이카루스〉_런던 테이트 갤러리 소장

911. 이카루스

이카루스는 밀랍 날개를 달고 태양에 다가가려다 밀랍이 녹아서 추락사
했다는 내용으로 유명한 인물로 그리스 신화에 등장한다. 그는 천재적
발명가인 아버지 다이달로스와 함께 밀랍 날개를 달고 크레타를 탈출하
다 그만 태양 가까이 날다 추락한다.

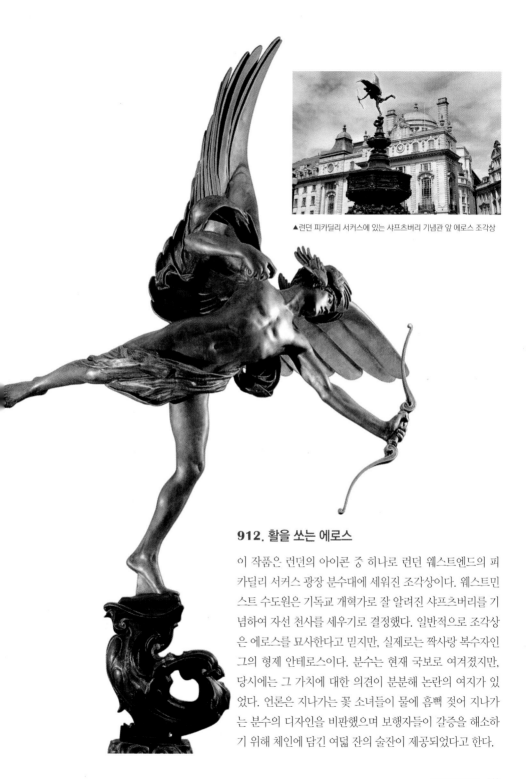

▲ 런던 피카딜리 서커스에 있는 샤프츠버리 기념관 앞 에로스 조각상

912. 활을 쏘는 에로스

이 작품은 런던의 아이콘 중 하나로 런던 웨스트엔드의 피
카딜리 서커스 광장 분수대에 세워진 조각상이다. 웨스트민
스트 수도원은 기독교 개혁가로 잘 알려진 샤프츠버리를 기
념하여 자선 천사를 세우기로 결정했다. 일반적으로 조각상
은 에로스를 묘사한다고 믿지만, 실제로는 짝사랑 복수자인
그의 형제 안테로스이다. 분수는 현재 국보로 여겨졌지만,
당시에는 그 가치에 대한 의견이 분분해 논란의 여지가 있
었다. 언론은 지나가는 꽃 소녀들이 물에 흠뻑 젖어 지나가
는 분수의 디자인을 비판했으며 보행자들이 갈증을 해소하
기 위해 체인에 담긴 여덟 잔의 술잔이 제공되었다고 한다.

프랑수아 퐁퐁 (François Pompon, 1855~1933)

프랑수아 퐁퐁은 프랑스의 조각가이다. 그는 혁신적인 스타일의 모양과 연마된 표면의 단순화를 특징으로 하는 동물 조각품으로 일반 대중에게 알려져 있다. 캐비닛 제작자의 아들 퐁퐁은 프랑스 부르고뉴 사울리에우에서 태어났다. 15세에 그는 디종 장례식 기념비 회사에서 견습생 대리석 조각가로 일하고 있었지만, 얼마 지나지 않아 디종의 미술 학교에서 공부했다. 그는 이후 로댕의 조수로 일했다. 로댕은 그의 조각품 중 하나를 본 후 "당신은 위대한 예술가가 될 것"이라고 말했다고 한다. 그러나 그의 혁신적인 조각이 인정받는 데는 거의 50년이 더 걸렸다.

▲프랑수아 퐁퐁의 초상

913. 북극곰

1922년 살롱에서 발표된 북극곰의 조각상은 퐁퐁을 유명하게 만든 조각이다. 조각은 동물이 걷는 태도로 두꺼운 다리로 전진하는 실물 크기로 묘사하였다. 조각은 전체적으로 둥글고 단순하지만 조화롭고 세련된 질량으로 북극곰의 영원을 전달한다. 오늘날에도 퐁퐁의 북극곰은 인기 있는 작품으로 남아 있으며 조각가의 미학의 근대성을 증언한다.

▼〈북극곰〉_파리, 오르세 미술관 소장

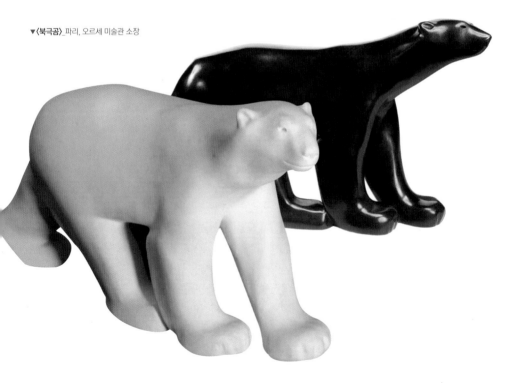

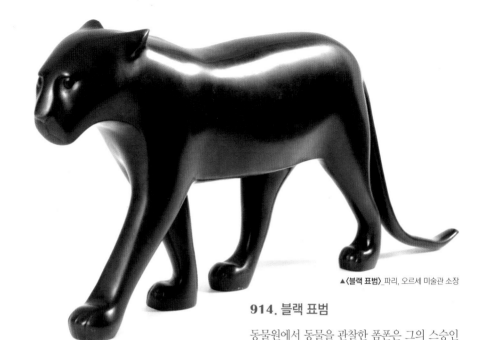

914. 블랙 표범

동물원에서 동물을 관찰한 폼폰은 그의 스승인 오귀스트 로댕의 특징적인 모델링을 제거함으로써 동물 조각의 움직임을 기록할 수 있었다. 검은 대리석의 표범 조각은 단색 재료의 선택과 마찬가지로 형태의 단순화에 특히 적합하다.

915. 하마

동물원에서 하마에 대해 오래도록 연구한 덕분에 폼폰은 이 동물의 본질을 포착할 수 있었다. 조각은 최대한으로 세련되고 표현에 더 많은 영향을 미치며 하마의 특유한 힘과 공격성을 증언하는 이미지를 남겼다.

916. 점프하는 토끼

깨끗한 선이 있는 조각은 폼폰의 제스처 기술을 가장 아름답게 보여주는 것 중 하나이다. 폼폰은 농장 및 시골의 뒷마당에서 가축 모델을 찾았다. 〈점프하는 토끼〉는 모양이 세련되고 점프하는 운동의 모든 동세를 보여주고 있다.

라파엘로 로마넬리 (Raffaello Romanelli, 1856~1928)

라파엘로는 피렌체에서 태어난 이탈리아 조각가이다. 피렌체 조각가 파스쿠알레 로마넬리의 아들인 라파엘로는 주목할만한 인물에게 헌정된 기념물과 흉상으로 유명하다. 그는 미국, 아르헨티나, 오스트리아, 쿠바, 영국, 프랑스, 독일, 이탈리아, 루마니아 및 러시아 등 전 세계에서 일했다. 그는 피렌체의 올트라르노 지구에 위치한 두 곳의 스튜디오에서 일했으며, 두 스튜디오는 모두 이전 교회로 봉헌된 후 높은 천장이 제공하는 충분한 공간을 활용하기 위해 조각 스튜디오로 개조되었다. 보르고 산 프레디아노의 아틀리에에는 여전히 라파엘로의 조각 스튜디오 및 갤러리가 있다.

▲라파엘로 로마넬리

917. 포르투나타

포르투나는 로마 신화의 운명과 행운의 여신으로 등장한다. 그녀는 예언 능력을 가지고 있으며 그리스 신화에 나오는 티케와 같은 신으로 생각되고 있다. 이 여신은 원래 생산과 풍요를 가져다 주는 여신으로 믿고 존경되어 왔다. 고대 시인들은 행운의 여신이 추악함에 가까운 혐오스러운 모습을 가지고 있다고 생각했다. 또한 그녀는 아예 눈이 없는 장님이라고 묘사했다. 항상 그런 것은 아니지만 이따금 눈 가리개로 눈을 가린 모습으로 나타나곤 하는데 이런 특징은 정의 여신의 모습에도 공통적으로 나타난다.

▶〈포르투나타〉 갤러리아 로마넬리 소장

918. 호랑이 사냥

코끼리를 이용하여 호랑이 사냥을 하는 장면을 묘사한 청동상이다. 호랑이는 보이지 않지만 호랑이를 향해 창을 겨누는 사냥꾼과 코끼리의 동세가 역동적이다.

◀〈호랑이 사냥〉 개인 컬렉션

919. 숲의 님프

복잡한 꽃과 나뭇잎이 바닥에서 솟아오르고 님프의 팔에 자리 잡은 섬세한 새를 포함하여 세련된 디테일로 현재의 대리석은 조각가로서의 로마넬리의 뛰어난 기술을 보여주고 있다.

▶〈숲의 님프〉_개인 컬렉션

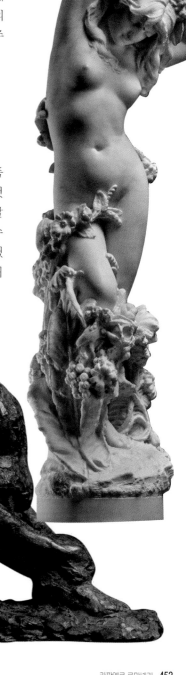

920. 이라티

이 청동 조각은 라파엘로 로마넬리가 만든 독창적인 작품으로, 신체의 위치 덕분에 내부 반사의 순간을 표현하는 것이 목표였다. 이 작품의 경우, 로마넬리는 청동 조각을 달성하기 위한 첫 번째 금형인 점토 조각의 관찰 및 동시 수동 모델링의 전통적인 기술에 따라 라이브 모델을 사용했다. 로마넬리는 정교하게 조각된 신화적이고 성경적인 대리석 인물로 국제적인 명성을 얻었다.

▼〈이라티〉_갤러리아 로마넬리 소장

921. 물지게를 진 여인

물지게를 지고 있는 대리석의 조
각상은 정적인 여인의 자세는 곧
흔들거리는 동적인 자세를 나타
낼 것이다. 로마넬리는 창조적
인 주제와 자세의 당당한 존재감
과 여유로운 우아함을 조각 자연
주의에 대한 철저한 이해를 통해
강조되고 있다.

〈물지게를 진 여인〉_뉴욕 소더비 컬렉션

922. 철학자

이 거대한 작품은 오귀스트 로댕의 유명한
조각 〈생각하는 사람〉에서 영감을 얻었다.
시대를 초월한 인간 반성의 상징인 반추하
는 젊은이를 포착한 이 장엄한 작품은 라이
브 모델을 관찰하고 동시에 점토 조각을 작
업하여 수작업으로 제작되었다. 이 작업 방
식은 이러한 종류의 청동 작품을 만드는 첫
번째 단계였다.

▶〈**철학자**〉_갤러리아 로마넬리 소장

923. 벤베누티 첼리니 기념 흉상

벤베누티 첼리니의 기념 흉상은 피렌체의 서쪽에 있는
베키오 다리 중심부에 위치하고 있다. 베키오 다리는 전
통적으로 16세기 이래로 보석상의 상점과 연결된 곳으
로 피렌체 금세공 중 가장 유명한 예술가인 첼리니 탄생
400주년을 기념하기 위해 기념 흉상을 세웠다. 바람에
의해 부서진 머리카락으로 강조된 첼리니의 이미지는
로마넬리에 의해 걸작으로 탄생했다.

◀〈**벤베누티 첼리니의 기념 흉상**〉_피렌체 베키오 다리 소재

막스 클링거 (Max Klinger, 1857~1920)

막스 클링거는 독일의 조각가이다. 그는 처음에는 판화를 시작하여 화가로서 활약하고 다시 조각이 그의 본령(本領)임을 깨닫고 조각에 몰두하였다. 판화에는 월등한 재능을 가지고 있었으며 회화도 대담한 작품이 있다. 조각에서는 회화적인 효과를 고안하여 관능적인 〈살로메〉를 제작한 외에 대표작인 〈베토벤 좌상〉에서는 대리석에 상아·청동 기타의 재료를 병용하여, 복잡한 매력을 보여주고 있다. 그는 이색적인 작가 중의 한 사람으로서, 조각은 번거로울 정도의 열정을 내재(內在)시키며, 또 한편으로는 자유로운 사실을 통해 니체와 기타의 인물에 대한 뛰어난 흉상을 남기고 있다.

▲막스 클링거

924. 살로메

서구 악녀의 대명사격인 살로메는 많은 예술가의 소재로 등장하는데, 클링거의 조각에서도 팜므 파탈의 치명적인 여자의 면모를 유감없이 보여주고 있다. 클링거는 살로메의 살에 수채화를 발랐으며 입술과 머리카락에는 밝은 페인트를 칠하고 회색 대리석 망토를 자연 상태로 남겨 두었지만, 그녀의 관능성만은 유독 강조했다. 피어싱 호박색 눈은 그녀의 의도된 남성 추종자들을 변형시켜 다음 희생자를 더 얇게 만들겠다고 위협한다. 색깔이 죽은 물질을 생생하게 만드는 것처럼, 살아있는 흉상은 피그말리온의 조각상과 메두사가 하나가 된다.

▶〈살로메〉_파리, 오르세 미술관 소장

925. 카산드라 조각상

카산드라는 트로이 성의 공주로 아폴론은 그녀를 사랑하게 되었는데, 그녀를 유혹하려고 예언능력을 주었다. 그러나 카산드라는 아폴론은 신이기에 늙지 않고 죽지 않는다지만, 자신은 인간이었기에 죽는다는 것을 알았다. 자신이 늙거나 병이 들면 아폴론은 자신을 버리고 다른 여자와 사귈 것이라는 걸 알게 된 것이다. 그래서 아폴론이 자기를 끌어안자 그를 밀쳐냈고, 아폴론은 크게 진노하여 그녀의 입 안에 침을 뱉었다. 그 뒤로 카산드라가 하는 예언을 더 이상 아무도 믿지 않게 되었다. 이 조각상은 〈카산드라 흉상〉과는 이질적인 모습으로 비교되는 조각상으로, 두 손을 모으고 있는 단아한 모습에서 트로이 공주의 품격을 나타내고 있다.

▶〈카산드라 조각상〉_파리, 오르세 미술관 소장

926. 카산드라 흉상

〈카산드라 흉상〉은 매우 기괴하면서도 강렬한 이미지를 뿜어내고 있는데, 마치 충혈된 붉은 두 눈에서 피를 쏟아낼 것 같다. 카산드라는 자신의 예언력으로 트로이군에게 목마를 도시 안으로 들여보내지 말라고 경고했지만, 트로이군은 그녀의 예언을 믿지 않았고, 결국 그리스군이 목마에 숨어 있다가 트로이군을 급습해 트로이군은 전쟁에서 패했다. 이후 그리스군이 전리품을 나눠 가질 때 아가멤논의 차지가 되었으나, 아가멤논이 클리타임네스트라의 애인인 아이기스토스에게 살해당할 때, 클리타임네스트라의 칼에 찔려 살해당했다.

홍옥수로 장식한 〈카산드라 흉상〉의 두 눈은 한 많은 그녀의 삶을 표출하고 있다. 반면에 위의 작품인 〈카산드로 조각상〉에서는 정숙미가 넘치는 여인상으로 표현하여 두 작품을 비교하게 한다. 이처럼 클링거는 상아·청동 기타의 재료를 병용하여 복잡하면서도 몽환적인 매력을 보여주고 있다.

◀〈카산드라 흉상〉_파리, 오르세 미술관 소장

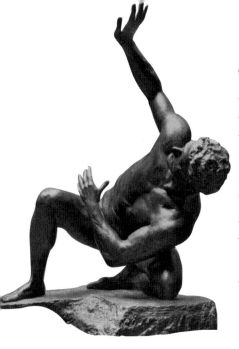

927. 운동 선수

몸통을 앞으로 구부리고 극적인 팔 자세로 무릎을 꿇고 묘사된 기념비적인 조각상은 클링거의 다양한 조각 솜씨를 보여주고 있다. 클링거는 인체를 정확히 연구하는 방법은 균형 잡힌 신체의 긴 근육 가닥과 팔다리의 강한 형성과 곡예적으로 균형 잡힌 자세를 정확하게 형상화해 관람자의 시선을 사로잡는다. 한편으로는 고대 조각품의 제공자 역할을 하며, 다른 한편으로는 신체에 대한 역동적인 개념과 부분적인 미완성의 접근 방식이 반영되는 오귀스트 로댕의 예술 영향을 분명히 볼 수 있다.

◀〈운동 선수〉_라이프치히 동물원 소장

928. 드라마

벌거벗은 세 인물의 구성은 무엇을 상징하는가? 이것은 수수께끼이다. 근육질의 남자는 나무 그루터기의 가장 높은 곳에서 마치 노를 당기는 듯 힘을 쓰고 있다. 그 아래에는 똑같이 근육질의 남자가 놓여 있으며, 뒷면을 돌아가면 앉아 있는 여자가 남성의 키스를 기다리고 있다. 클링거는 이 작품을 〈드라마〉라 부르는데 사랑, 질투, 행복에 관한 삶의 드라마로 보인다.

▶〈드라마〉_드레스덴 알베르티눔 소장

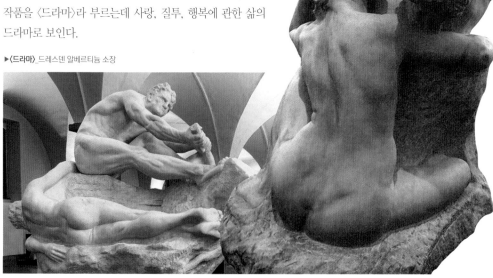

929. 바덴더

실물 크기의 청동의 누드상은 상체는 약간 앞으로 기울어지고, 팔은 등 뒤로 접히고, 오른쪽 다리는 방패 모양의 그루터기에 놓여 있다. 매력적인 조각상은 목욕하는 장면으로 다양한 크기로 주조되었다.

◀〈바덴더〉_라이프치히 미술 박물관 소장

930. 베토벤 좌상

이 작품은 클링거의 대표작으로, 베토벤을 추종하는 빈의 분리파들이 세운 회관 '제체시온'에 마치 신상처럼 베토벤 좌상을 설치하였다. 조각은 대리석에 상아, 청동 기타의 재료를 병용하여 복잡미묘한 음악 천재의 매력을 보여주고 있다.

▼〈베토벤 좌상〉_라이프치히 미술 박물관 소장

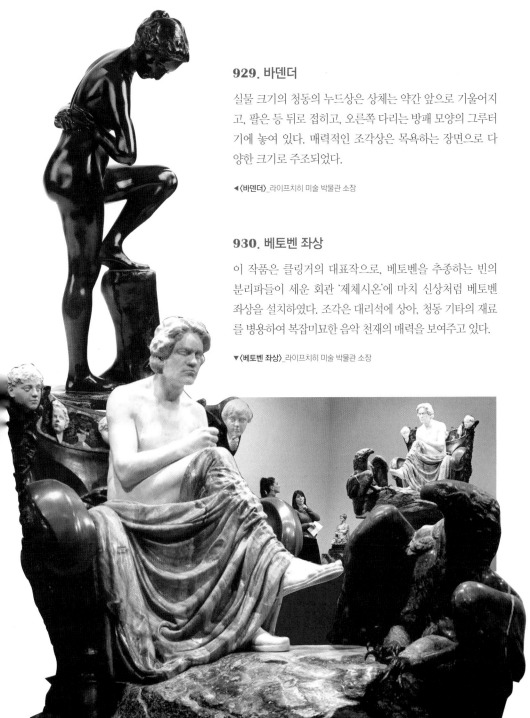

메다르도 로소 (Medardo Rosso, 1858~1928)

토리노에서 태어난 로소는 밀라노에서 잠깐 공부한 후 파리로 이주하여 1889년부터 대부분의 시간 동안 거주했다. 그의 작품은 위대한 동시대인 오 귀스트 로댕의 형태와 움직임과 빛을 포착하려는 인상주의 모델링과 유사 하다. 사실, 로소는 로댕이 자신의 생각을 훔쳤다고 불평했다. 로소가 가장 좋아하는 매체는 왁스였다. 왁스는 피부와 비슷한 반투명도를 가지고 있었 고 또한 그의 인물에게 비물질화되고 미묘한 품질을 부여했다.

▶메다르도 로소

931. 황금 시대

로소의 가장 친밀한 작품인 〈황금 시대〉는 어린 아들의 뺨에 키스하는 예술가의 아내를 보여준 다. 이 작품은 명확하고 정의된 모양이 아니라 각도가 있고 때로는 스케치가 있어 모든 각도에 서 표현의 다른 인상을 포착할 수 있다.

▶〈황금 시대〉_미국 델라스, 나셔 조각 센터 소장

932. 아픈 아이

언뜻 보기에 이 작품은 고대 로마 지도자들의 대리석 초상화와 비슷하게 보인다. 그러나 자 세히 살펴보면 훨씬 다른 이야기가 나온다. 대 리석 대신 이 조각은 미끄러운 왁스로 만들어져 질병의 느낌을 만든다. 안타깝게도 이 작품은 대낮에 도난당했다. 로마 박물관은 고흐와 세잔 의 작품도 도난당했다고 한다.

◀〈아픈 아이〉_밀라노, 갤러리아 다르테 모더나 소장

933. 마담 X

마담 X의 두상은 적어도 제목만큼이나 수수께끼 같은 외관을 가진 작품이다. 조각의 단순화는 로소가 수행한 신중하고 정교한 작업의 결과이다. 왁스는 조각가가 사용하는 재료 중 부드럽고 섬세한 재료이다. 로소의 작품에는 아방가르드보다 앞선 혁신의 문체 봉우리가 있는 것처럼 보인다. 마담 X는 본질적인 것까지 형태의 단순화가 있는 기초에 예언적인 비전인 것 같다. 극단적인 플라스틱 합성에서 암시된 코와 눈은 연마되지 않은 물질을 유지한다.

◀〈마담 X〉_퓰리처 예술 재단 소장

934. 노파의 흉상

로소의 작품 중 형상이 완벽하게 드러난 조각작품으로, 웃고 있는 노파의 흉상을 묘사하였다. 주름진 얼굴의 피부는 웃음으로 더욱 깊은 골을 이루며 치아가 없는 입에는 노파의 카랑카랑한 웃음소리가 나올 것 같다. 로소의 왁스 기법이 두드러진 그의 걸작 중 하나이다.

▶〈노파의 흉상〉_메다르도 로소 박물관 소장

935. 마담 노블렛

이 작품에서 로소는 눈에 보이는 지문과 넓은 수격 자국을 표면에 남겼는데, 이는 원료로 작업하고 형성되지 않은 전체로부터 새로운 표현을 다루는 과정을 미화하는 결정이다. 조각 얼굴의 적절한 왼쪽은 빛을 강하게 포착하고, 다른 쪽은 그림자에 깊이 빠져 있어 로소가 조각을 통해 보여주고자 했던 독특한 관점을 강조한다. 그는 작품으로, 그의 세대의 조각가들의 좁은 마음에 도전하고 20세기의 조각 실험의 길을 열었다.

◀〈마담 노블렛〉_메다르도 로소 박물관 소장

에밀 앙투안 부르델 (Emile-Antoine Bourdelle, 1861~1929)

프랑스 조각가인 부르델은 로댕의 제자였다. 로댕의 그늘 밑에서 빛을 보지 못했으나 로댕이 사망하고 나서 온전한 평가를 받았다. 그는 그리스, 로마, 이집트의 고대 조각에서 조각미를 탐구하고 건축적인 구성과 양식에의 복귀를 지향하였다. 이것은 오랫동안 건축의 지배하에 있던 조각에 근대예술로서의 자율성을 부여한 로댕이 건축과 결별하면서 잊고 있었던 것이었다. 부르델은 조각가 알베르토 자코메티를 제자로 둘 만큼 영향력 있는 스승이기도 하였다. 아르헨티나 독립전쟁의 영웅인 카를로스 마리아 데 알베아르 장군의 기념비, 알레고리적인 의인 상, 베토벤 조각상으로 유명하다.

▲에밀 앙투안 부르델

936. 스팀팔로스 괴조를 쏘는 헤라클레스

헤라클레스는 그리스 신화와 부르델의 세계에서 가장 중요한 인물 중 한 명이다. 영웅의 상징이었던 헤라클레스를 부르델은 역동적인 모습으로 묘사했다. 조각의 장면은 헤라클레스가 열두 가지 노역 중 스팀팔로스 호반의 청동 날개와 부리, 발톱을 가진 식인 괴조들을 죽이는 내용이다. 헤라클레스는 아테나 여신이 빌려준 방패를 두드려 날아오르는 괴조들을 화살로 쏘아 소탕하게 된다.

▶〈스팀팔로스 괴조를 쏘는 헤라클레스〉_파리, 오르세 미술관 소장

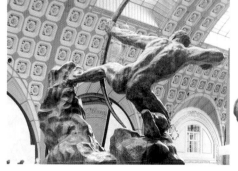

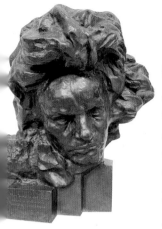

937. 베토벤

부르텔은 악성 베토벤의 흉상 및 두상을 여러 버전으로 만들었다. 신고전주의 조각가 첸시 아이브스가 조각한 베토벤의 흉상이 정석이라면 부르텔의 베토벤 흉상은 인상주의 조각처럼 추상적 표현으로 조각되어 있어 오히려 베토벤의 음악적 고뇌를 잘 표현하였다.

◀〈베토벤〉 부르텔 미술관 소장

938. 메두사의 머리

그리스 신화에서 메두사는 끔찍한 괴물이었고, 그녀를 눈으로 보는 사람은 누구나 돌로 변한다. 영웅 페르세우스는 그녀의 시선을 피하려고 방패에 있는 거울 이미지를 보면서 그녀를 참수했다. 로댕의 학생이자 친구인 부르텔은 메두사가 특히 아름다웠던 고대 전통을 되살리려고 결정했으며, 그녀의 짐승 같은 본성은 머리 사이에 섞인 뱀에 의해서만 암시된다. 끔찍하고 매력적인 이러한 중첩은 19세기 후반과 20세기 초반의 유럽 문화에서 인기가 있었던 팜므 파탈의 주제에 많이 등장한다.

▶〈메두사의 머리〉 맨체스터 아트 갤러리 소장

939. 몬타우반의 전사

1895년 부르텔은 프랑스-프로이센 전쟁 기간에 도시의 피 묻은 저항을 기념하기 위해 몬타우반 시민들이 위임한 기념비적인 전쟁기념관에 〈몬타우반의 전사〉 상을 제작한다. 몬타우반은 부르텔이 태어난 고향이기에 심혈을 기울여 힘찬 전사 상을 완성한다.

◀〈몬타우반의 전사〉 몬타우반 전쟁기념관 소장

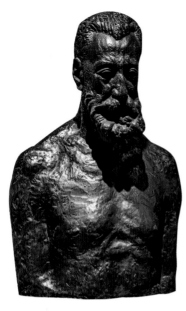

940. 아나톨 프랑스

부르텔의 걸작인 흉상이다. 아나톨 프랑스는 프랑스
의 소설가 겸 평론가로 작품 사상으로 지적회의주의
(知的懷疑主義)를 지니며 자신까지를 포함한 인간 전체
를 경멸하고, 사물을 보는 특이한 눈, 신랄한 풍자, 아
름다운 문체를 사용했다. 그는 부르텔의 예술세계를
존중했으며 1921년 노벨문학상을 수상했다.

◀〈아나톨 프랑스〉_부르텔 미술관 소장

941. 할리 퀸

프랑스 광대 아를르캥을 묘사하였다. 할리 퀸은
프랑스의 와일드 헌트 전설에 처음 등장하는 인
물로, 와일드 헌트가 보통 신실하지만 다른 종
교를 믿어서 천국에 못 가거나 세례성사를 받지
못한 영혼들이 날뛰고 있는 장면으로 묘사
된다면 할리 퀸은 아예 사탄의 사절단에
악마의 군세를 이끌며 기강이 해이해진
수도자들을 납치하는 무서운 악당으로
나온다.

▶〈할리 퀸〉_부르텔 미술관 소장

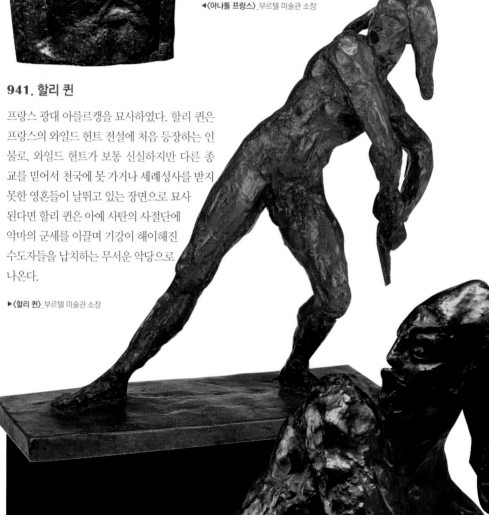

942. 페넬로페

페넬로페는 그리스의 영웅 오디세우스의 아내로, 남편이 트로이 전쟁을 떠나 그의 무사한 귀환을 기다리는 인물이다. 이 기념비적인 인물은 부르텔의 첫 번째 아내인 스테파니 반 패리스의 얼굴을 하고 있지만, 그의 두 번째 아내인 클레오 파트라 세바스토스에게서 영감을 얻었다. 그녀의 얼굴은 슬픈 미소와 눈을 감은 것으로 표현된 우울함을 반영한다. 조각에서는 여인의 약간의 굴곡과 튜닉이 오른쪽 허벅지와 무릎을 통해 투명하게 드러난다.

▶〈페넬로페〉_베르시의 해자

943. 죽어가는 켄타우로스

부르텔은 신화적 많은 모티브를 가진 조각을 표현하기를 즐겼다. 이 작품은 그리스 조각에서 켄타우로스의 죽음을 취했고, 로댕은 "아무도 더 이상 그를 믿지 않기 때문에 내 켄타우로스가 모든 신들처럼 죽어가고 있다"고 말하기를 좋아했다.

◀〈죽어가는 켄타우로스〉_부르텔 미술관 소장

944. 로댕의 흉상

이 작품은 부르텔의 스승인 오귀스트 로댕의 흉상이다. 부르텔은 존경하는 스승을 미켈란젤로가 조각한 모세상의 뿔을 가진 신성한 아이콘으로 묘사했다.

▶〈로댕의 흉상〉_로댕 박물관 소장

아리스티드 마욜 (Aristide Maillol, 1861~1944)

프랑스의 조각가이며 화가인 마욜은 초기에는 후기 인상주의 아방가르드
미술가들의 그룹인 나비파의 일원이었으나 시력장애로 1900년경부터 조각
에 전념했다. 동시대 조각가들이 추상주의에 열중할 때 마욜은 고전적인 작
품에 열중했고, 낭만주의와 모더니즘을 이어준 조각가가 되었다. 여성 누드
상에 집중된 그의 조각작품은 인체를 단순화시켜 고전주의의 이상을 보존
하면서 낭만주의와 모더니즘을 이어주는 순수추상 조각으로 나아가는 데
결정적인 역할을 했다.

▶아리스티드 마욜의 자화상

945. 욕망

마욜은 처음에 장식 회화를 그렸다. 고갱의 촉
구에 따라 그는 나비스의 전시회에 참가하는 등
활약을 펼치다가 마흔 살에 조각에 전념했다.
지중해 근처 그의 집에서 인간의 원초적인 본
성에 천천히 끊임없는 주제로 여성의 모습을
조각했다. 1904년부터 마욜은 이 조각품과 걸
작인 〈지중해〉를 의뢰한 독일 미술 애호가의
후원을 수락했다. 욕망은 정사각형 프레임에
높은 구호로 새겨졌다. 그것의 장식성과 인간
의 감정에 대한 명확한 표현은 로댕이 칭찬한
고대 그리스 예술과 공통점이 많다.

▶〈욕망〉_파리, 오르세 미술관 소장

946. 밤

다리를 오므린 여인이 두 팔을 무릎에 얹고 그
사이로 얼굴을 묻고 있다. 밤을 묘사하는 특별
한 청동 동상은 파리의 1구에 있는 장소 드 라
콩코드와 루브르 박물관 사이에 있는 튈르리 정
원에 위치하고 있다.

▶〈밤〉_튈르리 정원 소재

947. 강

왼쪽으로 기대고 있는 이 여성은 매우 역동적인 인물로, 마욜의 후기 작품에서 전형적인 조각의 동세를 보여주고 있다. 마욜은 훨씬 후인 1943년에 베르사유 정원을 방문했을 때 〈강〉이라는 제목을 붙였다.

948. 봄

이 작품은 마욜이 사망하고 20년이 지나 튈르리 정원에 설치된 조각이다. 마욜은 그의 삶의 마지막 10년 동안 뮤즈였던 디나 비어니를 모델로 이 작품을 만들었다. 그녀는 마티스와 보나드의 뮤즈였기도 했고 미술 수집가이기도 했다. 마욜이 눈을 감자 그녀는 자신이 소장하고 있던 이 작품을 기증하여 사람들에게 환영을 받았다.

▼〈봄〉_튈르리 정원 소재

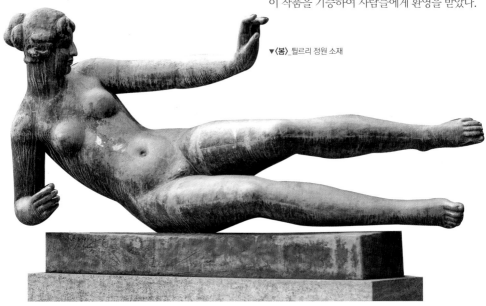

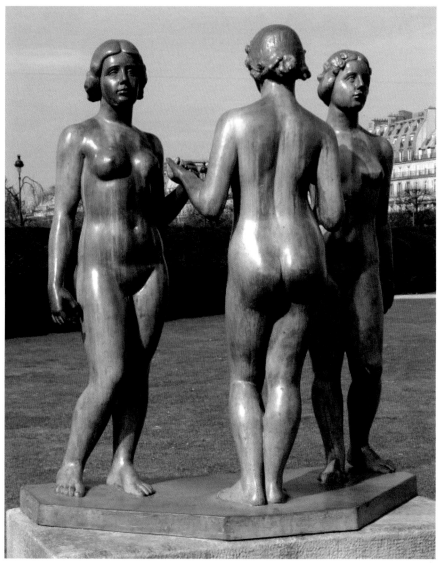

949. 세 은총

세 명의 여성이 금욕적인 얼굴과 맨몸으로 나란히 서 있다. 벌거벗은 여성의 몸의 구성되고 위엄 있는 성격뿐만 아니라 여성성을 나타내는 엉덩이, 가슴 및 곡선의 관능적이고 부드러운 품질을 보여준다. 〈세 은총〉의 유일한 맥락은 조각품 주변의 자연스러운 공기이며, 인물을 무의미하게 구성하여 완전한 여성의 몸의 모양과 형태를 강조한다.

950. 엎드려 있는 여자

이 조각상은 음악가 클로드 드뷔시의 의뢰로 만들어졌으며 마욜의 설명에 따르면 "산, 언덕 및 평원과 관련한 볼륨을 가진 시체를 만드는 것"이라고 한다. 조각과 공간을 통합하려는 욕구를 뜻하고 있다.

▶〈엎드려 있는 여자〉_파리, 오르세 미술관 소장

951. 블랑키 기념상의 몸통

이 조각품은 프랑스 사회주의자 루이 오귀스트 블랑키의 기념상으로 만들어진 조각상에서 파생되었다. 블랑키는 그의 혁명 활동으로 인해 삶의 대부분을 감옥에 투옥되어 지냈으며 그의 기념상은 사슬에 묶인 여성을 형상화하고 있다. 마욜은 나중에 이 몸통을 만들기 위해 조각을 재작업했다. 그는 단편적인 형태로 그리스 예술의 고전 유산을 반영하며, 고대 아테네와 블랑키의 투쟁과 관련된 순수성, 에너지 및 민주적 자유의 특성을 확장한다.

◀〈블랑키 기념상의 몸통〉_파리, 오르세 미술관 소장

952. 블랑키 기념상

프랑스의 사회주의 혁명가로, 동지를 모아 조직화하고 그들에게 정열을 고취하는 점이 뛰어났다. 철저한 사회주의 사상을 지녀 소수의 정예분자에 의한 폭력 혁명과 프롤레타리아 독재를 주장하였다. 그의 극단적인 폭력주의는 '블랑키주의'라 불린다. 1830년 7월 혁명 이래 거의 모든 폭동에 가담하여 생애의 절반 가까운 약 30년간을 옥중에서 보냈다. 마욜은 블랑키를 기념하기 위해 두 손이 뒤로 결박된 여성을 보여주고 있다. 그녀는 비록 손이 자유롭지 않게 결박되어 있으나 여인의 몸매임에도 남성미가 물씬 풍기는 힘이 느껴지는데 그것은 블랑키의 혁명을 나타내고 있다.

▶〈블랑키 기념상〉_파리, 오르세 미술관 소장

카미유 클로델 (Camille Claudel, 1864~1943)

프랑스 여류 조각가인 카미유 클로델은 오귀스트 로댕의 제자이자 연인으로 유명하다. 그녀는 프랑스 조각가인 알프레드 부셰와 작업실을 함께 썼는데, 1880년대 초 바로 이곳에서 조각가 로댕과의 만남을 갖게 되었다. 이후 클로델은 로댕의 제자이자 연인이며 동시에 모델이 되었으며, 로댕의 〈칼레의 시민〉 제작에도 참여했다. 로댕의 작품은 처음에는 그녀에게 영감을 주었으나, 이후 점점 더 그녀 자신만의 독창성을 발휘하고자 하였다. 로댕과 결별 이후 정신병원에 수용되어 비극적인 생을 마감하였다.

▶카미유 클로델

953. 중년

이 작품은 카미유 클로델의 작품으로, 자신과 로댕의 비극적인 관계를 작품으로 나타냈다. 한 중년 남자가 늙은 여인에게 이끌려 어디론가 떠나고 있고, 그들 뒤로 젊은 여인이 애원하며 간절히 지켜보고 있다. 로댕이 젊고 아리따운 자신을 버리고 늙고 욕심많은 동거녀 로즈 뵈레를 따라 떠나버렸음을 암시하는 조각이다. 인물의 형상은 실제 로댕과 카미유와 거리가 있지만, 자신의 삶을 생생한 모델로 삼은 작품이라 하겠다.

▶〈중년〉_카미유 클로델 박물관 소장

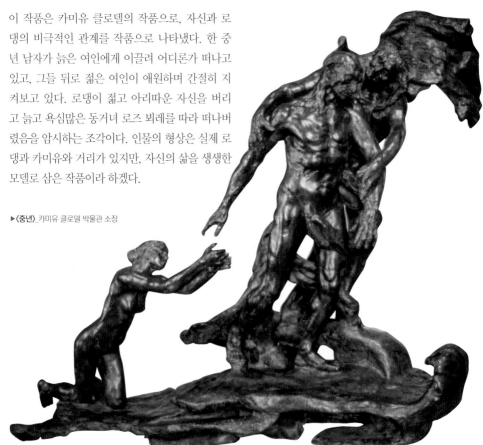

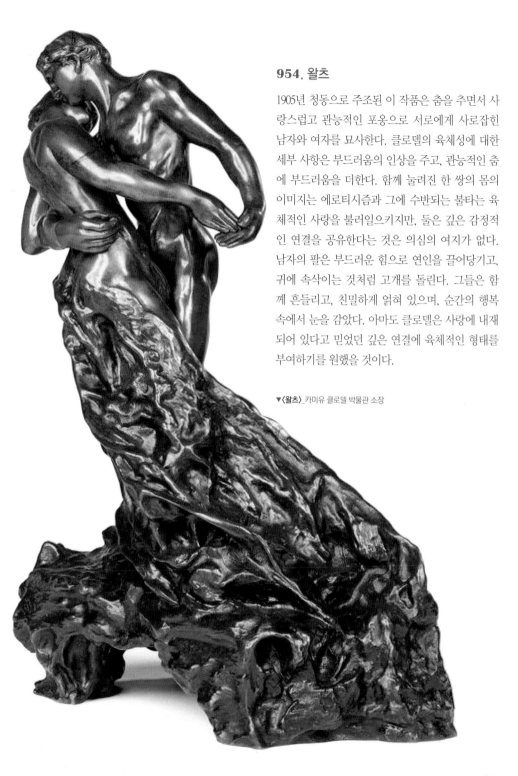

954. 왈츠

1905년 청동으로 주조된 이 작품은 춤을 추면서 사랑스럽고 관능적인 포옹으로 서로에게 사로잡힌 남자와 여자를 묘사한다. 클로델의 육체성에 대한 세부 사항은 부드러움의 인상을 주고, 관능적인 춤에 부드러움을 더한다. 함께 눌려진 한 쌍의 몸의 이미지는 에로티시즘과 그에 수반되는 불타는 육체적인 사랑을 불러일으키지만, 둘은 깊은 감정적인 연결을 공유한다는 것은 의심의 여지가 없다. 남자의 팔은 부드러운 힘으로 연인을 끌어당기고, 귀에 속삭이는 것처럼 고개를 돌린다. 그들은 함께 흔들리고, 친밀하게 얽혀 있으며, 순간의 행복 속에서 눈을 감았다. 아마도 클로델은 사랑에 내재되어 있다고 믿었던 깊은 연결에 육체적인 형태를 부여하기를 원했을 것이다.

▼⟨왈츠⟩_카미유 클로델 박물관 소장

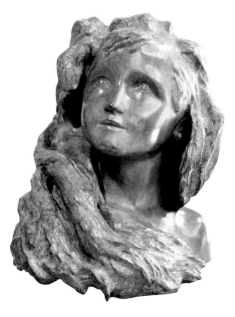

955. 새벽

시선이 하늘로 향하고 머리카락이 분리된 이 어린 소녀는 얼굴은 부드럽고 단단한 패턴과 잘 그려진 윤곽선을 가지고 있다. 풍부한 머리카락은 웅장한 곡선에 의해 형성된다. 클로델은 우화적인 성격을 강조함으로써 로댕의 예술과 영향으로부터 자신을 분리하고자 하는 시점에 상징주의 예술가의 영역에 속해 있음을 확인한다.

◀〈새벽〉_카미유 클로델 박물관 소장

956. 손

로댕에게서 많은 영향을 받은 클로델의 작품이다. 로댕의 손 조각에서는 힘이 넘쳐나지만, 클로델의 손 조각에서는 섬세함이 드러나고 있는데 마치 로댕을 향한 무언의 메시지를 표현하는 듯 하다.

▶〈손〉_개인 소장

957. 러브 시트

이 작품은 클로델이 상상한 일상적인 장면을 묘사하는 일련의 작은 조각인 '자연의 스케치'의 일부이다. 벽의 구석을 연상케 하는 연극적인 무대에 네 명의 여성 군상을 묘사하고 있다. 그들 중 한 명은 마치 망을 보는 것 같이 관람자를 살피고 있다. 다른 세 명은 그녀들만의 비밀을 나누고 있다.

▶〈러브 시트〉_카미유 클로델 박물관 소장

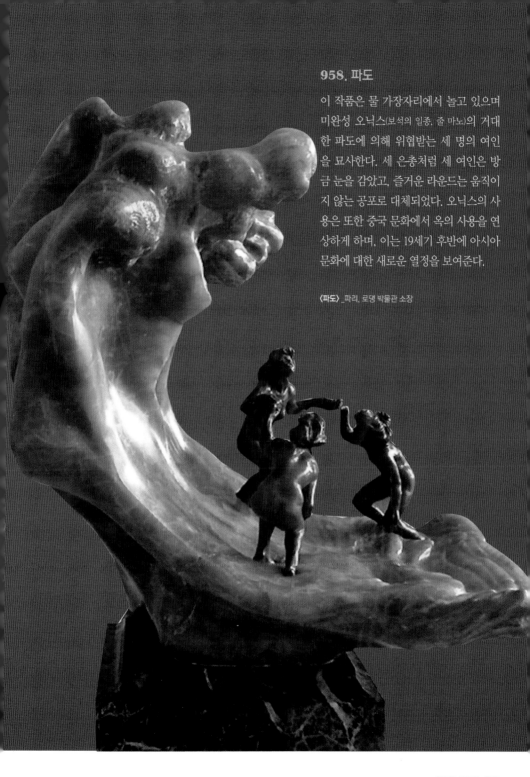

958. 파도

이 작품은 물 가장자리에서 놀고 있으며 미완성 오닉스(보석의 일종, 줄 마노)의 거대한 파도에 의해 위협받는 세 명의 여인을 묘사한다. 세 은총처럼 세 여인은 방금 눈을 감았고, 즐거운 라운드는 움직이지 않는 공포로 대체되었다. 오닉스의 사용은 또한 중국 문화에서 옥의 사용을 연상하게 하며, 이는 19세기 후반에 아시아 문화에 대한 새로운 열정을 보여준다.

〈파도〉_파리, 로댕 박물관 소장

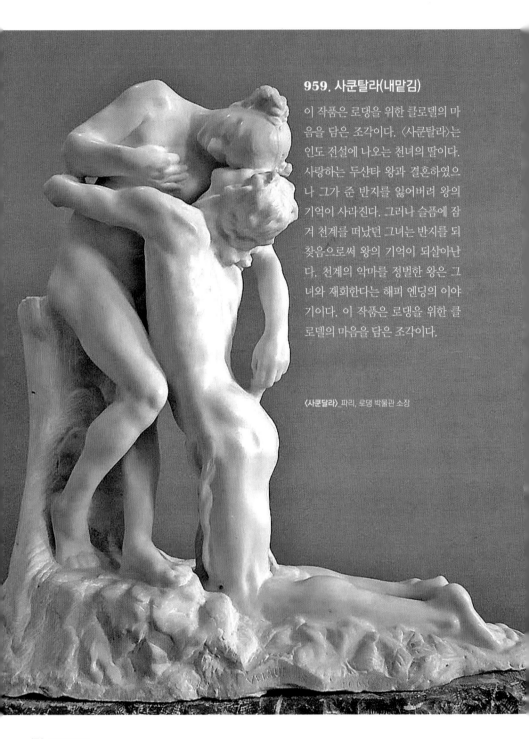

959. 사쿤탈라(내맡김)

이 작품은 로댕을 위한 클로델의 마음을 담은 조각이다. 〈사쿤탈라〉는 인도 전설에 나오는 천녀의 딸이다. 사랑하는 두샨타 왕과 결혼하였으나 그가 준 반지를 잃어버려 왕의 기억이 사라진다. 그러나 슬픔에 잠겨 천계를 떠났던 그녀는 반지를 되찾음으로써 왕의 기억이 되살아난다. 천계의 악마를 정벌한 왕은 그녀와 재회한다는 해피 엔딩의 이야기이다. 이 작품은 로댕을 위한 클로델의 마음을 담은 조각이다.

〈사쿤달라〉_파리, 로댕 박물관 소장

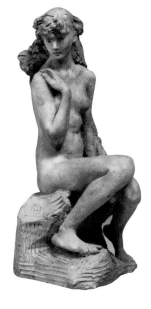

960. 화환을 쓴 소녀

조각은 1886년경에 만들어졌으며 로댕과 클로델은 이 작품을 동시에 작업했는데 지금의 테라코타 조각은 클로델의 작품으로 로댕의 대리석 작품 〈갈라테이아〉와는 비교되는 세밀하고 여성적 내면의 세계를 나타내고 있다. 이 작품은 2003년 11월 프랑스 국보 자문위원회에 의해 국보로 선언되었다.

◀〈화환을 쓴 소녀〉_파리, 로댕 박물관 소장

961. 플룻의 여인

이 조각상은 클로델이 로댕과 사랑을 하던 1905년 시기에 조각된 작품으로 자신의 뜨거운 사랑을 연주하는 듯한 모습을 담고 있다.

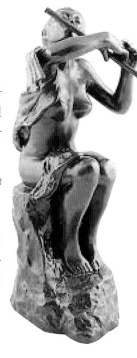

▶〈플룻의 여인〉_파리, 카미유 클로델 박물관 소장

962. 로댕의 흉상

카미유 클로델이 사랑한 로댕의 흉상이다. 애증의 관계였던 둘은 끝내 파국을 맞았으며 클로델은 그를 완고한 고집쟁이로 묘사하였다.

◀〈로댕의 흉상〉_파리, 로댕 박물관 소장

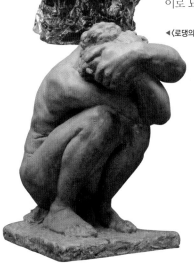

963. 웅크리는 여인

이 작품은 '뒤틀림과 불균형'이 단순한 기술적 능력을 뛰어넘어 극단적인 내적 고통을 증언하는 소재처럼 보인다. 두 팔은 얼굴을 감싸고 두 손이 머리 위로 결합되어 있다. 쪼그리고 앉은 여성의 자세에 더 가까운 또 다른 시도는 불균형을 일으킨다.

◀〈웅크리는 여인〉_파리, 카미유 크로델 박물관 소장

에른스트 발라흐 (Ernst Barlach, 1870~1938)

독일의 조각가이자 판화가인 발라흐는 시나 희곡의 삽화로 쓰인 목판화 작품으로도 유명하다. 그가 제작한 제1차 세계대전에 관련된 전쟁기념물 중 일부 작품들이 1937년에 여러 교회에서 치워졌다. 전쟁이 독일에 남긴 유산을 바라보는 발라흐의 작품적인 견해와 나치 정권의 이해가 서로 대립된다는 이유에서였다. 또한 독일의 미술관에 소장되어 있던 발라흐의 작품들이 나치 정부에 의해 압수당했다. 그는 1936년에 목판화 한 점을 제작했고, 1년 뒤에 이 목판화의 제목을 붙였다. 〈잔인한 1937년〉으로 발라흐는 자신의 작품을 퇴폐미술이라고 모욕한 나치정권을 공개적으로 비판하였다.

▲에른스트 발라흐의 자화상

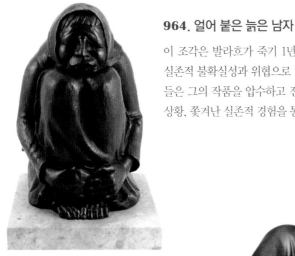

964. 얼어 붙은 늙은 남자

이 조각은 발라흐가 죽기 1년 전에 만들어졌다. 그는 말년에 실존적 불확실성과 위협으로 얼룩져 있었다. 국가 사회주의자들은 그의 작품을 압수하고 전시를 금지했다. 이 작품은 그의 상황, 쫓겨난 실존적 경험을 통해 증오와 경멸을 반영한다.

▲〈얼어 붙은 늙은 남자〉_개인 소장

965. 노래하는 남자

이 작품은 발라흐의 가장 유명한 조각 중 하나로 모더니즘의 아이콘이 되었다. 전 세계적으로 책과 포스터를 장식하고 있다. 이 조각에서 '맑은 소리, 단순한 음색과 침묵의 거울 속의 무한성'을 인식하게 한다. 〈노래하는 남자〉는 발라흐의 예술적 추구성의 모범으로 제시한 작품이다.

▶〈노래하는 남자〉_뉴욕 현대 미술관 소장

966. 어벤져

예술적, 문화적 정책에 관한 1933 나치 선언문은 국가적 감수성에 불쾌감을 주면서도 여전히 공공 광장과 공원을 모독하는 조각품은 렘부르크 또는 발라흐와 같은 천재에 의해 만들어진 조각 여부에 관계없이 사라져야 한다고 요구했다. 발라흐의 작품(전쟁 기념관 중 일부)은 1937년에 교회에서 제거되었다. 〈어벤져〉는 발라흐가 민족주의자였을 때 제1차 세계대전 초기에 만들어졌으며 독일군의 막을 수 없는 힘을 대표한다. 나중에 나무로 된 버전은 나치에 의해 압수되었다.

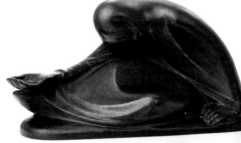

▲〈어벤져〉_개인 소장

967. 러시아 거지

이 조각품은 손을 내밀어 구걸을 청하는 모습으로 발라흐가 러시아 여행에서 목격한 거지들을 조각한 것이다. 그가 만든 거지들의 캐릭터는 1906년부터 어려움에 처한 저항하는 모습으로 묘사되고 있다.

▲〈러시아 거지〉_개인 소장

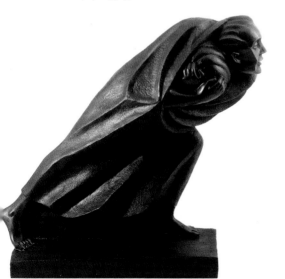

968. 난민

이 조각품은 탈출 운동을 실존적으로 나타낸 입체적인 형태를 묘사한다. 탈출 개념의 조각 모습은 앞으로 향하는 얼굴에서 말하는 희망을 약속한다. 공식적인 뭉툭한 단결은 아마도 발라흐의 조각 예술에서 가장 두드러진 특징이다.

◀〈난민〉_개인 소장

969. 떠 다니는 것

접힌 팔과 눈을 감고 지구와 시간에서 분리된
호버링 인물은 전쟁의 슬픔과 고통에 대한 내면
화 된 비전을 표현한다. 1930년대에 나치가 발
라흐의 작품을 퇴보된 예술로 선언하고 압수하
여 녹여서 전쟁 탄약으로 만들었음을 알고 그는
1938년에 사망한다. 그러나 일부 용감한 친구들
은 두 번째 조각을 숨길 수 있었고, 제2차 세계
대전이 끝난 후 메클렌부르크의 구스트로 대성
당에 매달아 오늘에 이르게 되었다.

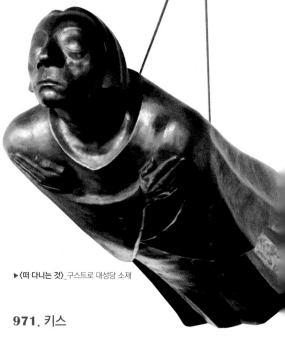

▶⟨떠 다니는 것⟩_구스트로 대성당 소재

970. 믿지 않는 토마스

이 조각은 상징주의를 강조하고 있다. 발라흐는
토마스와 그리스도의 전설을 묘사하고 있는데
여기서 ⟨믿지 않는 토마스⟩는 그리스도의 상처
를 보고 만질 수 있을 때 그리스도의 부활을 믿
게 된다. 긴장감과 표현력이 뛰어난 청동 조각
상이다.

▼⟨믿지 않는 토마스⟩_에른스트 발라흐 컬렉션 소장

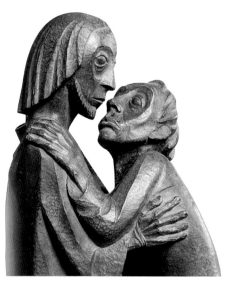

971. 키스

오귀스트 로댕의 작품 ⟨입맞춤⟩과는 달리 발라
흐의 ⟨키스⟩는 에로틱한 요소를 강조하지 않고
오히려 그 이상의 애정으로 연인을 묘사하고 있
다. 그들 사이의 친밀감은 오랫동안 공유된 삶
의 경험과 깨지지 않는 신뢰로 특징 지어지는
것 같다.

▼⟨키스⟩_에른스트 발라흐 컬렉션 소장

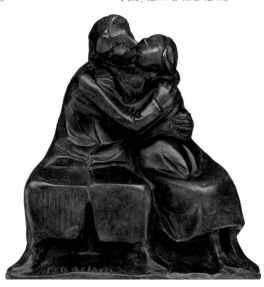

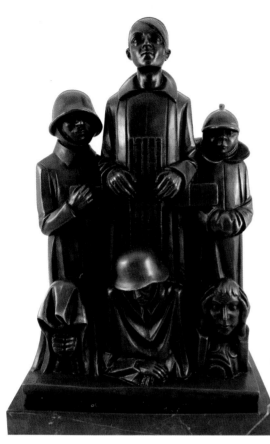

972. 마그데부르크 전몰자 추모상

이 조각상은 전쟁의 끔찍한 현실을 상징하는 발라흐의 마그데부르크 기념관에 대한 경의이다. 여섯 명의 인물이 제1차 세계대전의 해와 함께 제공되는 십자가 주위에 모여 있다. 이 앙상블의 중심인물은 중앙에 있는 청년으로, 그의 옆에 있는 두 명의 냉혹한 군인과 슬픔, 죽음 및 공포를 상징하는 세 명의 추가 캐릭터가 합류하고 있다.

◀〈**마그데부르크 전몰자 추모상**〉_마그데부르크 대성당 소장

973. 웃는 늙은 여자

발라흐의 작품 중 1937년부터 〈웃는 늙은 여자〉가 등장한다. 저항할 수 없는 쾌활함을 띠고 있는 이 조각상은 조용한 미술관의 분위기를 웃음 짓게 한다. 발라흐는 노파의 웃음을 노래와 같고, 몸 전체를 느슨하게 하여 거의 젊어보이게 한다.

▶〈**웃는 늙은 여자**〉_에른스트 발라흐 컬렉션 소장

요제프 로렌즐 (Josef Lorenzl, 1892~1950)

요제프 로렌즐은 아르데코시대의 오스트리아 조각가이자 도예가이다. 그의 어린 시절에 대해서는 알려진 바가 거의 없지만, 비엔나 아스날의 주조 공장에서 일하기 시작하여 청동 주조 기술을 배웠다. 로렌즐은 여성 형태에 매료되어 길고 우아한 다리와 닫힌 눈을 가진 춤추는 소녀로 유명해졌다. 그의 재능은 실력있는 도예가가 되는 것으로 확장되었다. 그는 오스트리아의 도자기 제조업체 프리드리히 골드셰이더를 위해 작품을 제작했으며 회사 부지의 스튜디오에서 일했다. 그의 조각과 마찬가지로 그의 도자기 작품은 큰 수요가 있었고 아르데코시대의 대표 작가가 되었다.

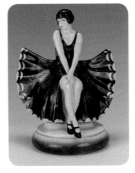

▲ 로렌즐의 세라믹 〈나비 소녀〉 조각상

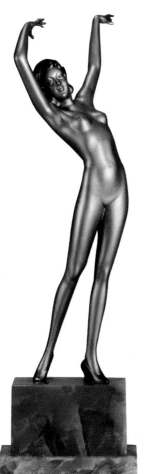

974. 스트레칭 댄서

20세기 초 오스트리아 아르데코(Art Deco)의 콜드 페인팅은 하이힐 한 컬레만 착용한 채 팔을 뻗어 스트레칭 포즈를 취한 젊은 댄서의 은색과 에나멜 청동 조각상이다. 우수한 색상과 매우 미세한 손으로 완성된 디테일을 가진 청동의 표면은 모양의 녹색 오닉스 베이스에 올려지고 신발 측면에 요제프 로렌즐 서명이 있다.

◀〈스트레칭 댄서〉_개인 컬렉션

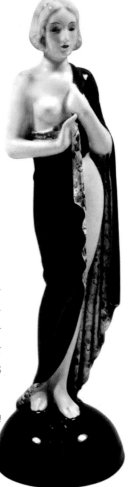

975. 금발의 여인

금발 머리의 서 있는 아름다운 여인은 크고 자주색 천으로만 벌거벗은 몸을 덮고, 안쪽에는 크림색 배경에 섬세한 꽃무늬가 있는 여성의 창백한 몸을 부드럽게 감싼다. 검은색의 둥근 받침대에 요제프 로렌즐의 서명이 새겨 있는 1933년경에 만들어진 세라믹 조각상이다.

▶〈금발의 여인〉_개인 컬렉션

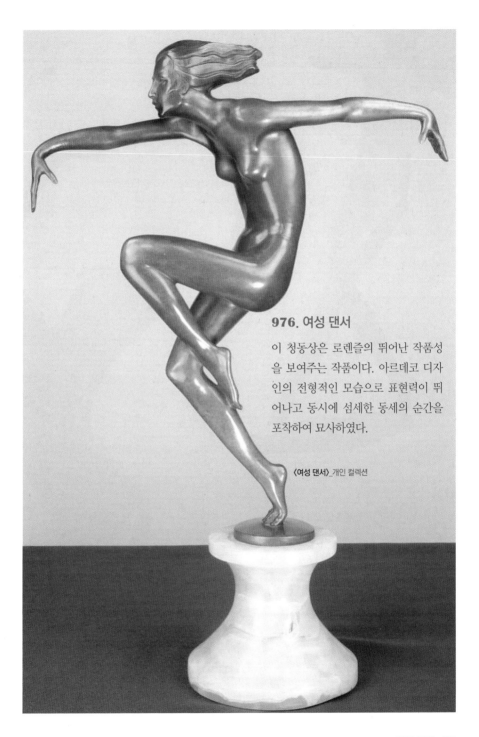

976. 여성 댄서

이 청동상은 로렌즐의 뛰어난 작품성을 보여주는 작품이다. 아르데코 디자인의 전형적인 모습으로 표현력이 뛰어나고 동시에 섬세한 동세의 순간을 포착하여 묘사하였다.

〈여성 댄서〉_개인 컬렉션

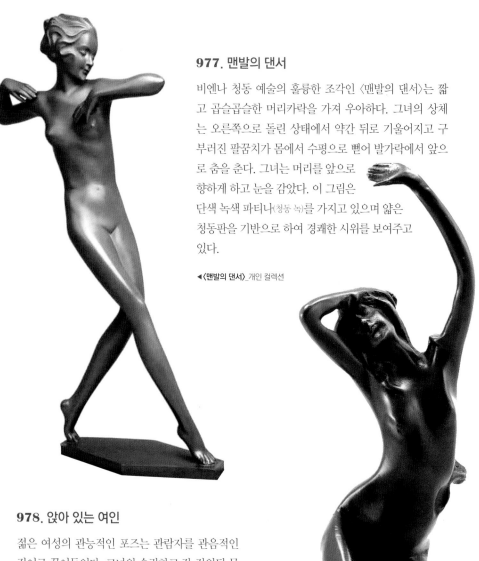

977. 맨발의 댄서

비엔나 청동 예술의 훌륭한 조각인 〈맨발의 댄서〉는 짧고 곱슬곱슬한 머리카락을 가져 우아하다. 그녀의 상체는 오른쪽으로 돌린 상태에서 약간 뒤로 기울어지고 구부러진 팔꿈치가 몸에서 수평으로 뻗어 발가락에서 앞으로 춤을 춘다. 그녀는 머리를 앞으로 향하게 하고 눈을 감았다. 이 그림은 단색 녹색 파티나(청동 녹)를 가지고 있으며 얇은 청동판을 기반으로 하여 경쾌한 시위를 보여주고 있다.

◀〈맨발의 댄서〉_개인 컬렉션

978. 앉아 있는 여인

젊은 여성의 관능적인 포즈는 관람자를 관음적인 깊이로 끌어들인다. 그녀의 슬림하고 잘 정의된 몸은 현대적이고 여성적인 아름다움의 이상에 해당한다. 뻗은 팔과 닫힌 눈으로 포즈는 육체적인 이완 상태로 남아 있으며, 관람자가 참여하도록 허용하면서 시선을 움켜잡는다. 추상적인 디자인은 상상력을 위한 공간을 만든다. 조각을 완벽하게 만들기 위해 모렌의 시그니처가 적용되어 훌륭한 예술 작품이 되었다.

▶〈앉아 있는 여인〉_개인 컬렉션

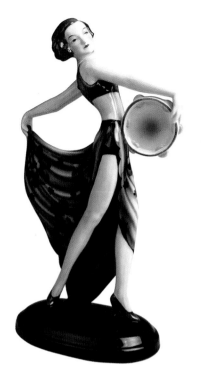

979. 댄서 라 자나

댄서는 소매가 없는 상의 탑과 갈색 배경에 녹색과 검은색 꽃이 있는 길고 넓은 치마를 입고 있다. 상체가 약간 구부러져 있다. 왼팔을 뒤로 뻗은 채 치마를 집어 올리며 오른쪽을 바라본다. 그녀의 오른손에는 허리에 부착된 탬버린을 들고 있다. 아름다운 댄서의 머리 스타일은 1920년대의 전형이다. 이 인물은 오스트리아·독일 댄서이자 여배우인 라 자나이다.

◀〈댄서 라 자나〉_개인 컬렉션

980. 브론즈 댄서

아르데코가 부분적으로 드레이핑(입체재단) 된 청동상의 냉담한 젊은 여성이 세련되게 춤을 추고 있다. 가느다란 소녀가 한쪽 다리로 서서 즐겁게 소용돌이치고 높은 발로 차는 모습을 묘사한다. 포즈는 우아하지만 행동으로 가득 차 있으며, 머리카락은 그녀의 뒤에서 날아간다. 기분 좋은 올리브 그린 색상으로 패티닝한 유쾌한 인물상이다.

▶〈브론즈 댄서〉_개인 컬렉션

데메테르 치파루스 (Demetre Chiparus, 1886~1947)

치파루스는 프랑스 파리에서 활동했던 루마니아 출신의 조각가로 아르데코 시대의 가장 중요한 조각가 중 한 명이다. 그는 1909년 이탈리아로 가서 라파엘로 로마넬리의 수업에 참석했다. 1912년 프랑스 예술 학교에 참석하기 위해 파리로 옮겼다. 그는 크리 엘리펀틴이라고 불리는 청동과 상아의 조합을 사용하여 큰 효과를 발휘했다. 치파루스의 성숙한 스타일은 1920년대부터 형성되었다. 그의 조각품은 밝고 뛰어난 장식 효과로 놀라움을 선사한다. 러시아 발레단, 프랑스 극장 및 초기 영화의 댄서들은 그의 더 주목할만한 주제 중 하나였으며 길고 가느다란 양식화된 모습으로 대표되었다.

▲**치파루스의 〈발레 루스〉 세부 모습**

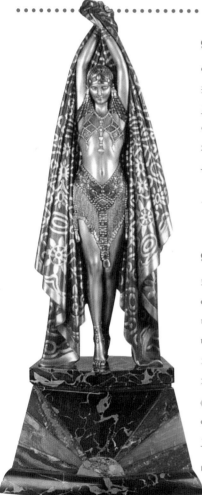

981. 이집트 댄서

이 조각상은 이집트 댄서를 묘사하고 있다. 1922년 투탕카멘의 무덤이 발견된 후, 고대 이집트와 동양의 예술은 프랑스 패션에 이르렀으며 치파루스의 창작활동에도 반영됐다. 클레오파트라의 복장을 한 이집트의 무희가 두 팔을 머리 위로 올리고 걸어 나오는 모습에서 관능미의 극치를 뿜어내고 있다.

◀〈이집트 댄서〉_개인 컬렉션

982. 페르시아 댄서

페르시아 남녀가 춤추는 아르데코 청동상으로 동양적 댄스의 묘미를 발산하고 있다. 당시 오리엔탈 문화는 유럽에서 선풍적 인기를 구가했다. 일찍이 앙투안 갈랑이 처음으로 유럽에 소개한 《천일야화(아라비안 나이트)》는 치파루스에게 영감을 주었으며 〈페르시아 댄서〉가 그를 말해주고 있다.

▶〈페르시아 댄서〉_개인 컬렉션

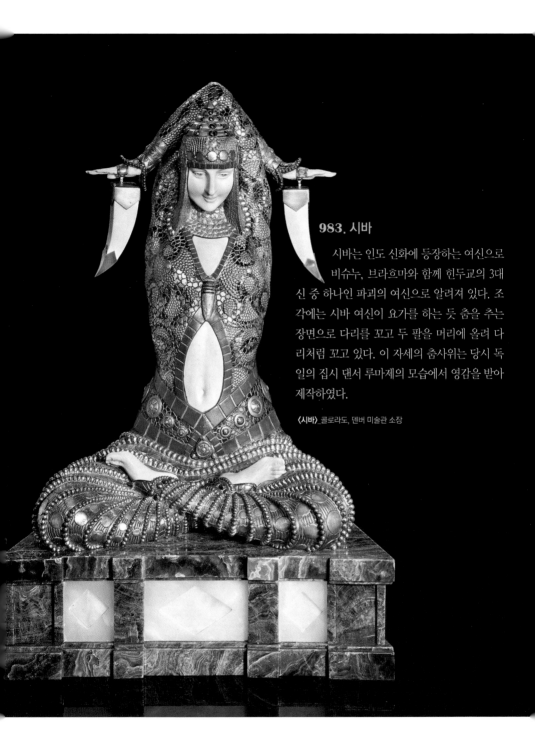

983. 시바

시바는 인도 신화에 등장하는 여신으로 비슈누, 브라흐마와 함께 힌두교의 3대 신 중 하나인 파괴의 여신으로 알려져 있다. 조각에는 시바 여신이 요가를 하는 듯 춤을 추는 장면으로 다리를 꼬고 두 팔을 머리에 올려 다리처럼 꼬고 있다. 이 자세의 춤사위는 당시 독일의 집시 댄서 루마제의 모습에서 영감을 받아 제작하였다.

〈시바〉_콜로라도, 덴버 미술관 소장

984. 레 걸스

치파루스의 유명한 〈레 걸스〉 조각상은 야심찬 다섯 인물을 포함하여 세 가지 변형으로 조각되었다. 댄서의 복잡하게 렌더링 된 의상의 무늬는 〈레 걸스〉 시리즈에서 이전에 알려지지 않은 색상인 매우 특이한 청록색 파티나를 보여주고 있다. 치파루스는 당시 파리에서 시작된 순회 발레 회사인 '발레 루스' 공연을 보고 영감을 받았다.

▶〈레 걸스〉_개인 컬렉션

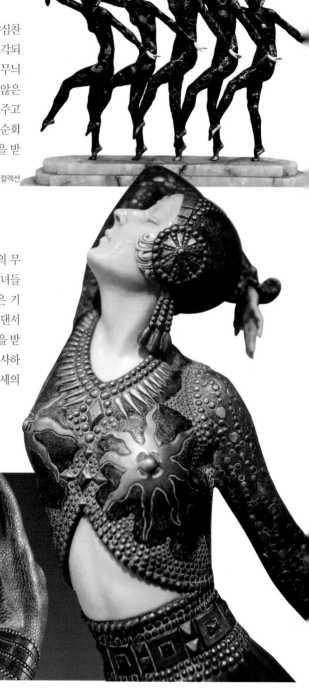

985. 발레 루스

발레 루스의 댄서들은 상트 페테르부르크의 무용학교에서 고전적 무용에 훈련되었다. 그녀들은 파리에서 〈발레 루스〉 공연 성공에 많은 기여를 했다. 치파루스는 발레 루스의 유명 댄서인 파블로바, 타마라 카르사비나에게 영감을 받았는데 이 작품에서는 안나 파블로바를 묘사하고 있다. 조각은 고혹적이면서 우아한 동세의 춤사위를 보여주고 있다.

▶〈발레 루스〉_파리, 아르데코 미술관 소장

986. 피에로와 콜롬빈

유럽 광대극에 등장하는 피에로와 콜롬빈을 묘사한 조각이다. 16세기 즉흥 희곡 '코메디아 델 라르테'에 등장하는 광대인 피에로 질은 로코코 회화를 창시한 장 앙투안 와토의 그림에서도 걸작으로 등장하고 있는데 조각에서는 피에로와 그의 연인인 콜롬빈의 사랑을 나타내고 있다.

◀〈피에로와 콜롬빈〉_개인 컬렉션

987. 타이스

우아하게 포즈를 취한 인물은 1925년경에 활약했던 발레 루스의 안나 파블로바의 모습으로, 다른 작품에서도 그녀의 존재를 나타낸다. 차파루스는 이 기간에 그의 공예품의 절정에 이르렀으며, 능숙하게 작업된 청동과 새겨진 상아를 결합하는 '크라이 엘리 펀틴' 과정에서 뛰어난 솜씨를 발휘했다. 여성 연기자는 은색과 금박 및 차가운 페인트의 청동과 상아로 오닉스(광물, 줄 마노) 단위에 극적으로 포즈를 취한다. 1920년대 파리의 격렬한 동양주의 시대정신에서 그의 걸작에 대한 영감을 얻었으며, 이 경우 세련된 파리 오페라인 '타이스'가 같은 이름의 아나톨 프랑스의 소설에서 각색되었다.

▼〈타이스〉_파리, 아르데코 미술관 소장

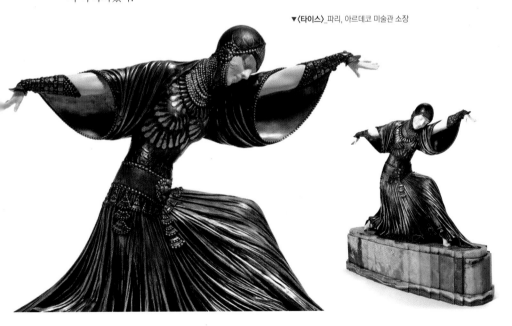

헨리 무어 (Henry Moore, 1898~1986)

영국의 조각가인 헨리 무어는 전위적 작가로서 추상적 형체와 구상적 작품, 그리고 전후(戰後)에는 일련의 독특한 인체 상과 유기적 구성의 형식으로 변천하며 독자적인 작품을 추구해나갔다. 헨리 무어는 1917년 프랑스 전선에서 독가스에 중독되었다. 이후 리즈 미술학교에 있다가 런던 왕립미술학교에서 조각을 가르쳤다. 1933년 신진비평가 리드와 〈유닛 원〉의 그룹을 만들어 국제적으로 활약했다. 제2차 대전 중, 런던에서 유명한 〈방공호 시리즈〉의 데생을 하였고, 전후에도 광산에서 일하는 광부의 모습을 그리고 대상과 그를 포함하는 공간에 대해 새로운 조형관념을 전개했다.

▲헨리 무어

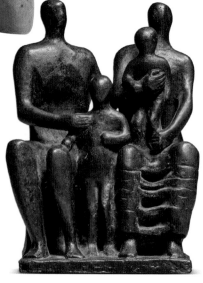

988. 기대 누운 형상

이 작품은 헨리 무어의 대표적인 조각상 중 하나로 그는 아프리카, 키클라데스 및 콜럼버스 이전 문화의 예술적 전통에서 영감을 얻었다. 조각상은 고대 마야의 공물 조각상에서 영감을 얻어 만들어진 그의 걸작이다.

◀〈기대 누운 형상〉_런던, 데이트 미술관 소장

989. 가족

이 청동 조각품은 낮은 벤치에 앉아 있는 거의 실물 크기의 남자와 여자가 그들 사이에 아이를 안고 있는 것을 묘사한다. 여자는 남자의 왼쪽에 앉아서 두 팔로 아이를 무릎 위에 올려놓고 있다. 남자의 왼팔은 아이의 다리를 지지하고 오른손은 여자의 오른쪽 어깨에 얹혀 있다. 가족 그룹이라는 제목은 남자와 여자가 작은 아이의 부모임을 나타낸다.

▶〈가족〉_영국 하트퍼드셔 주, 스티버니지 대학 소재

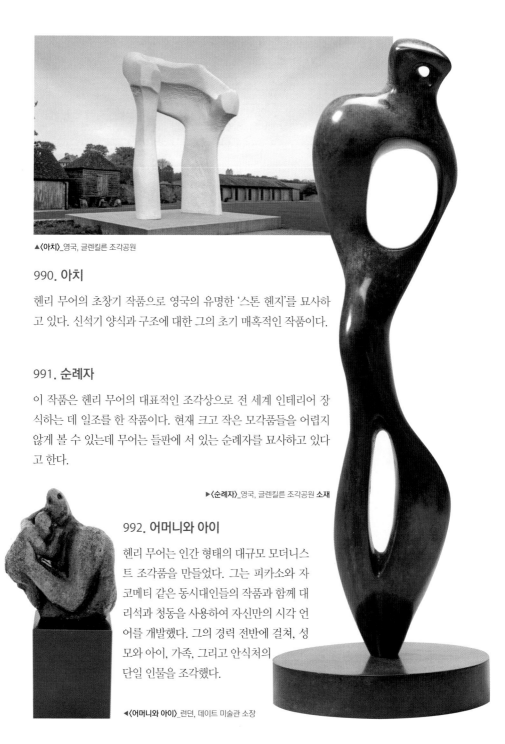

▲〈아치〉_영국, 글렌킬른 조각공원

990. 아치

헨리 무어의 초창기 작품으로 영국의 유명한 '스톤 헨지'를 묘사하고 있다. 신석기 양식과 구조에 대한 그의 초기 매혹적인 작품이다.

991. 순례자

이 작품은 헨리 무어의 대표적인 조각상으로 전 세계 인테리어 장식하는 데 일조를 한 작품이다. 현재 크고 작은 모각품들을 어렵지 않게 볼 수 있는데 무어는 들판에 서 있는 순례자를 묘사하고 있다고 한다.

▶〈순례자〉_영국, 글렌킬른 조각공원 **소재**

992. 어머니와 아이

헨리 무어는 인간 형태의 대규모 모더니스트 조각품을 만들었다. 그는 피카소와 자코메티 같은 동시대인들의 작품과 함께 대리석과 청동을 사용하여 자신만의 시각 언어를 개발했다. 그의 경력 전반에 걸쳐, 성모와 아이, 가족, 그리고 안식처의 단일 인물을 조각했다.

◀〈어머니와 아이〉_런던, 데이트 미술관 소장

알베르토 자코메티 (Alberto Giacometti, 1901~1966)

스위스의 조각가이자 화가인 자코메티는 제네바 미술 공예 학교에서 조각을 공부하다가 1920년 이탈리아에 2년간 유학했다. 그후 파리에 나가 큐비즘(입체파)의 영향과 이어 초현실주의에 참가했다. 제2차 대전이 끝난 뒤 조각가로서 그 이름이 높았는데 상상력에 의한 관념적 공간조형으로 추상적·환상적·상징적·전율적인 일련의 가늘고 긴 인체의 오브제(objet)들을 제작했다. 이러한 작품들로 초현실주의에 합류해 1929~1934년 중요 구성원으로서 권위적인 작품을 발표하였다.

▶알프레토 자코메티

993. 걷고 있는 남자

제2차 세계대전이 종전된 후 유럽은 황폐화, 파괴, 피의 배수. 사람들은 모든 부상, 돌이킬 수 없는 상실, 외로움, 수치심과 절망으로 남아 있었다. 자코메티는 조각의 상자인 여러 성냥갑을 가지고 조각의 걷고 있는 남자처럼 파리로 돌아왔다. 얼굴이 없고 연약한 작은 인간의 얼굴은 거의 멸종되었다. 그러나 앞으로 몇 년 안에 그들은 성장하기 시작할 것이다. 자코메티는 조각에서 인간 인물의 이미지를 복원할 수 있었다. 고통과 죽음에 대한 두려움을 말하는 정확한 몸짓으로 손과 발이 얼어붙은 그의 유명한 로프 인간 인물은 추상적 표현주의자들의 캔버스에 있는 색의 얼룩보다 조용하지 않을 것이다.

◀〈걷고 있는 남자〉_런던, 내셔널갤러리 소장

▼자코메티 스튜디오의 〈걷고 있는 남자〉의 조각상

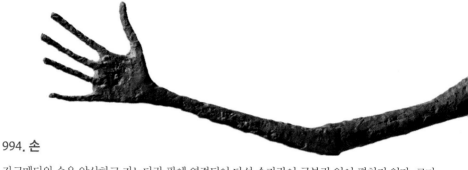

994. 손

자코메티의 손은 앙상하고 가느다란 팔에 연결되어 다섯 손가락이 구부림 없이 펼쳐져 있다. 로마 시스티나 예배당의 미켈란젤로의 천장화 그림인 〈아담의 창조〉에서 하나님이 인간과 영혼의 교감을 나타내는 손처럼 자코메티의 손은 당신에게 교감하고자 하는 메시지를 내포하고 있다.

995. 손가락으로 가리키는 남자

조각상의 남자는 연약한 듯 가느다랗지만, 똑바로 서서 무언가를 가리키고 있다. 그가 가리키는 것이 무엇인지 알 수 없으나 궁금증을 갖게 한다. 고독으로 온몸이 깎인 채 우두커니 서 있는 이 남자는 마치 생과 사의 경계에 있는 것 같다. 이 조각상은 크리스티 뉴욕 경매에서 1억 4,130만 달러가 넘는 금액(약 1,550억 원)에 낙찰된 바 있다. 이는 자코메티 작품 중 경매 최고가일 뿐 아니라 이제까지 역대 조각 중 가장 높은 가격에 해당한다.

▶〈손가락으로 가리키는 남자〉_런던, 테이트 갤러리 소장

996. 고양이

자코메티는 고대 이집트의 예술과 문화에 매료되어 고양이를 신성하게 여겼고 종종 벽화와 조각에 묘사했다. 조각의 고양이는 매우 긴 목을 가지고 있다. 우호적인 의도의 신호와 함께 머리를 숙이고 호기심을 불러일으킨 고양이는 〈걷고 있는 남자〉의 조각처럼 보폭을 식별할 수 있다.

▼〈고양이〉_모자이크 컬렉션 소장

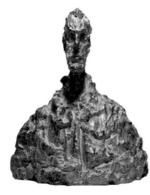

997. 디에고의 흉상

이 흉상은 자코메티의 동생인 디에고를 묘사하였다. 디에고는 자코메티의 경력 전반에 걸쳐 그림 및 조각에 등장하는 가장 빈번한 모델 중 하나였다. 흉상의 독특한 변형은 자코메티가 여러 번 그의 형제를 얼마나 다르게 보았는지 강조하고 시력의 한계에 대한 예술가의 빈번한 진술을 보여준다.

▶〈디에고의 흉상〉_런던, 테이트 갤러리 소장

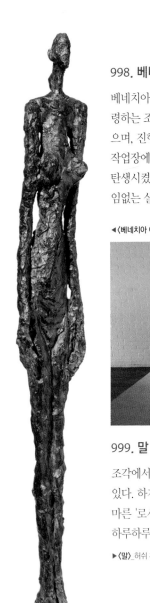

998. 베네치아 여인들

베네치아 여인들은 공간을 마주하는 다른 것과 달리 정면 또는 측면 시야를 명령하는 조각의 일부다. 자코메티는 점토로 같은 인물에 대해 며칠 동안 작업했으며, 진행하면서 임시 계단을 만들도록 요청했다. 이 인물들의 다양한 형태와 작업장에서 진행 중인 작업의 사진들로 인해 한 덩어리의 진흙이 전체 연작을 탄생시켰는지에 대한 의심이 들더라도, 베네치아의 여인들은 자코메티의 끊임없는 실천이었던 이 끈질긴 연속 작업의 가장 인상적인 사례 중 하나이다.

◀〈베네치아 여인들〉_덴마크, 루이지애나 현대 미술관 소장

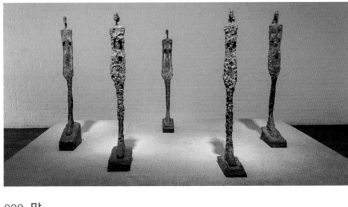

999. 말

조각에서 말은 뛰어난 위인들의 기마상으로 자주 나타나 그 위용을 자랑하고 있다. 하지만 자코메티의 말은 영웅을 조각하지 않았다. 마치 돈키호테의 비쩍 마른 '로시난테'보다 더 마른 말로 보인다. 자코메티는 매일 인간과 동물들이 하루하루를 헤쳐나가기 위해 고군분투하는 모습을 묘사했다.

▶〈말〉_허쉬 혼 박물관 및 조각 정원 소재

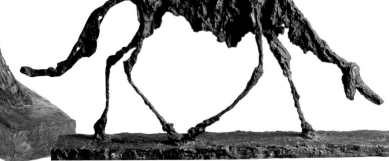